HISTOIRE DE LA CARICATURE ET DU GROTESQUE

DANS LA LITTÉRATURE ET DANS L'ART

PAR

THOMAS WRIGHT

MEMBRE CORRESPONDANT DE L'INSTITUT DE FRANCE

TRADUCTION D'OCTAVE SACHOT

DEUXIÈME ÉDITION
Illustrée de 238 gravures intercalées dans le texte

NOTICE PAR AMÉDÉE PICHOT

PARIS

ADOLPHE DELAHAYS, LIBRAIRE-ÉDITEUR

4-6, RUE CASIMIR-DELAVIGNE, 4-6

—

1875

HISTOIRE
DE
LA CARICATURE
ET
DU GROTESQUE

DANS LA LITTÉRATURE ET DANS L'ART

PARIS. — TYPOGRAPHIE A. HENNUYER, RUE D'ARCET, 7.

NOTICE

I

Ce n'est pas en Angleterre seulement que M. Thomas Wright, l'auteur anglais de « l'Histoire de la Caricature, » a une triple réputation d'archéologue, d'historien et de critique du premier ordre. Son titre de membre correspondant de l'Institut de France atteste que cette réputation a franchi la Manche. Les érudits d'Allemagne et d'Italie qui la reconnaissent comme les nôtres, ont mainte fois cité son « Histoire des habitants primitifs de la Grande-Bretagne, » celle des « mœurs domestiques en Angleterre pendant le moyen âge » et ses divers mémoires d'histoire ou d'archéologie publiés successivement soit en brochure, soit dans les feuilles périodiques [1]. Les nombreux amis que s'est faits Th. Wright (et je m'honore d'être un des plus anciens) aiment à citer non-seulement son érudition, mais encore ses qualités aimables. Heureux les étrangers qui ont pu l'avoir pour cicérone à Worcester, cette Pompeïa britannique, dont il a le premier révélé les trésors et dirigé ou éclairé les fouilles.

[1] Thomas Wright a été un des fondateurs de l'association archéologique d'Angleterre et d'une ou deux sociétés de bibliophiles anglais : il a édité lui-même quelques ouvrages rarissimes. C'est en 1842 qu'il remplaça le comte de Munster comme membre correspondant de l'Institut de France.

Nous ne devons pas oublier ici les deux volumes de T. Wright intitulés : *England under the house of Hanover*, Histoire des trois Georges, illustrée d'après les caricatures et les satires du temps. Dans cet ouvrage, comme dans l'*Histoire de la Caricature*, les *illustrations* ont été exécutées par feu F.-W. Fairholt, archéologue et dessinateur, dont la collaboration mérite d'être mentionnée.

NOTICE DE L'ÉDITEUR.

L'ouvrage dont mon collaborateur Octave Sachot et moi nous publions aujourd'hui la traduction, a ajouté un titre de plus à tous ceux de son savant auteur. Je réclame le mérite d'avoir eu l'idée de faire connaître cet ouvrage aux lecteurs français : j'avais l'intention de le traduire seul moi-même ; mais je me félicite d'avoir été forcé par d'autres travaux de confier cette tâche à un écrivain expérimenté, qui s'en est si bien acquitté qu'il a rendu superflue la révision du manuscrit et des épreuves que je m'étais réservée dans ma part de collaboration ; je me félicite plus encore d'avoir tant tardé à exécuter le projet de composer un ouvrage original sur un plan analogue, dans lequel, moins érudit que M. Th. Wright, j'aurais esquissé plus rapidement la partie relative au moyen âge, pour m'étendre davantage sur la partie plus moderne, et y comprendre quelques-uns des caricaturistes contemporains, exclus du plan de l'auteur anglais. J'avais quelquefois entretenu de mon projet un ami très-regretté, W. M. Thackeray, qui avait conçu de son côté le projet d'un ouvrage identique, dont il n'a publié que l'esquisse dans un article de la *Westminster-Review*. Thackeray maniait avec une facilité presque égale le crayon du caricaturiste et la plume du romancier satirique. Nous avions échangé quelques notes, et il devait, comme moi, consacrer un chapitre à la caricature espagnole, représentée par Goya. L'omission de ce nom ne peut être reprochée comme une lacune à l'ouvrage de Th. Wright, pas plus que l'omission de nos caricaturistes français encore vivants ou morts depuis les premières années du siècle, et qui heureusement viennent d'avoir un ingénieux biographe dans M. Champfleury [1].

Il est bien inutile, sans doute, de prendre date pour un projet d'ouvrage auquel j'ai renoncé, et je ne le fais qu'afin de justifier la compétence que je m'attribuais en demandant à Th. Wright l'autorisation de le traduire, — compétence que mon ami Octave Sachot a bien voulu reconnaître en soumettant son travail à ma révision.

J'ai renoncé également à publier dans ce volume les notes et

[1] Voir le post-scriptum à la préface de M. Th. Wright.

les additions que j'avais préparées dans la prévision d'une collaboration plus active de ma part ; quelques-unes de ces additions eussent été extraites d'articles insérés à divers intervalles dans la *Revue Britannique*, depuis que j'en suis le directeur, et dans la première *Revue de Paris*, lorsque je la dirigeais. Je reproduirai cependant sous forme d'introduction un de ces extraits, à cause de deux ou trois anecdotes qui me feront pardonner les redites. C'est la substance d'un article qui a paru il y a déjà trente et quelques années dans le tome trente-septième de la *Revue de Paris*, année 1832. Ce que je viens de dire explique pourquoi je tiens à en fixer la date, n'ayant modifié qu'un ou deux paragraphes.

II

Au risque de compromettre ma réputation de gravité, je dois commencer par faire l'aveu que je suis naturellement musard et facilement arrêté dans mes promenades par le spectacle le plus vulgaire, le plus puéril, le plus frivole. Né en province, je serais bien digne d'être né à Paris, tant j'aime à grossir la foule de ces badauds de la grand'ville, dont se moque Rabelais, « toujours prêts à accourir et à s'assembler autour d'un bateleur, d'un porteur de rogatons, d'un mulet avec ses cymbales, d'un vielleux au milieu d'un carrefour. » On me rencontre quelquefois courant dans la rue. Ceux qui veulent avoir bonne opinion de moi se sont empressés d'en conclure que j'allais toujours vite, en homme avare de son temps, et qui n'en a jamais à perdre. Je cours, hélas ! par remords de conscience, pour regagner quelques minutes, après avoir passé une heure à voir défiler une procession ou un régiment, — à chercher des yeux un singe ou un perroquet égarés sur les gouttières, — à écouter deux poissardes ou deux cochers de fiacre échangeant ces injures dans lesquelles s'épuise si souvent leur bravoure, — à regarder Polichinelle battant le commissaire sur son théâtre portatif, ou un escamoteur faisant sauter la muscade, — à suivre même,

comme curieux, malgré les paternelles ordonnances du préfet de police, l'émeute que je contribuerai peut-être un autre jour à disperser comme soldat citoyen, — à lire les affiches sur les murailles; — enfin le plus souvent à m'extasier devant les vitres de Martinet, d'Aubert, de Giraldon et de leurs confrères les marchands d'estampes.

D'autres ne conçoivent pas leur Paris sans l'Opéra, sans les Italiens, sans le Théâtre-Français et sans les galeries du Louvre. Mon Paris, à moi, serait incomplet sans ces spectacles gratis dont je viens d'énumérer quelques-uns, sans ces musées en plein air, où exposent Gavarni, Daumier, Charlet, Henri Monnier, Pigale, Granville, Décamps, Philippon, Travies, etc., etc., artistes du peuple et les miens à moi aussi, profane qui, ne prétendant pas m'honorer du titre de connaisseur, ne suis pas du moins blasé encore sur aucune des sensations qu'on peut demander aux arts. Ce goût suspect a présidé au choix et à l'arrangement de mes tableaux et de mes estampes dans mon cabinet. Au-dessus du Petit Samuel de Reynolds, pieusement agenouillé, pendent les Petits Joueurs de Charlet; en face d'une belle tête de Vierge de Sassoferrato est une piquante Cauchoise; à côté d'Ugolin exprimant toutes les angoisses de la faim, le Tam O'Shanter de Burnet chatouille le menton de l'hôtesse, pendant que son compère le savetier fait rire son hôte aux éclats; sous Napoléon disant adieu à ses aigles, un Cocher de fiacre anglais demande son pourboire, et un Watchman agite sa crécelle; enfin un Ivrogne hollandais se balance dans son vieux cadre, sans craindre de manquer de respect à une tête angélique, peinte au pastel par Giraud, et pour laquelle je donnerais toutes les têtes de ma collection, tant celle-ci ressemble au modèle. Je sais bien que les mêmes contrastes se retrouvent partout, chez l'amateur, chez le marchand; mais c'est plus souvent hasard chez d'autres : c'est caprice volontaire chez moi, si la lithographie l'emporte sur la gravure au burin, l'aquarelle sur la toile peinte à l'huile; et peut-être aussi est-ce calcul d'amateur modeste, qui contente comme il peut sa manie de décorer son appartement de bordures dorées. Voilà sans doute pourquoi je suis revenu deux fois d'Angleterre et d'Italie avec

un portefeuille plus riche en caricatures qu'en toiles dont le Louvre pourrait être jaloux. Je ne disconviens pas que notre revenu doit influer sur nos opinions en fait d'arts. Que je gagne un quine à la loterie, s'il est possible d'y gagner sans y mettre, à la façon d'Arlequin, il pourrait bien me venir un goût plus aristocratique en peinture et en estampes, comme aussi, sortant alors plus souvent en carrosse qu'à pied, j'oublierais peut-être à la longue de stationner sur l'étroit trottoir de la rue du Coq et dans le passage Vivienne : qu'il me soit permis jusque-là, iconoclaste vulgaire, de rester fidèle à mes images et, piéton infatigable, à mes loisirs de flaneur [1].

Londres a, comme Paris, ses musées en plein vent, qui ont bien plus de prix dans un pays où les galeries particulières sont fermées au peuple, et où les expositions annuelles ne sont ouvertes au public que moyennant l'indispensable shilling payé à la porte. J'ai visité les unes et les autres : la curiosité de l'étranger *recommandé* a ses priviléges ; l'étranger peut obtenir très-facilement les grandes et les petites entrées de ces hôtels et de ces châteaux où le fier bourgeois d'Angleterre n'aime pas à solliciter vainement d'être admis. Mais combien je serais ingrat si, parce que j'ai vu la galerie d'Angerstein, la galerie de Stafford, etc., etc., j'oubliais les heures de douce récréation que j'ai passées devant la boutique du *repository of arts* d'Ackerman, dans le Strand, ou devant celle du *repository of wit and humour* de Thomas Mac Lean, dans Haymarket, étudiant toutes les variétés de la physionomie anglaise et m'initiant à une foule de détails de mœurs, de préjugés populaires, de dic-

[1] J'avais oublié dans cette énumération une adorable caricature de Bunbury (*le Peintre de portraits*) coloriée jadis dans l'atelier de Paul Delaroche, qui ne dédaigna pas d'y donner deux ou trois coups de son pinceau. Sans être devenu un millionnaire depuis 1832, j'ai pu ajouter à ma collection quelques tableaux et quelques gravures qui mériteraient la première place sur mon catalogue : une *Mignon* faite dans l'atelier de Scheffer, et que Scheffer m'offrait de signer ; une *Vue d'Italie*, par M^{lle} Sarrazin de Belmont ; quelques copies de Raphaël, par mes amis Paul et Raymond Balze ; une première épreuve de l'apothéose d'Homère, *ex dono Ingres amico suo*, etc., etc. Plus, dans cet *et cœtera*, tout un orchestre allemand composé de petits artistes haut de trois pouces, figurines de l'expression la plus comique et la plus variée.

tons familiers, de proverbes et de phrases locales, jusque-là inintelligibles pour moi étranger dans les livres et la conversation. C'est là que, par l'expression grotesque, mais presque toujours vraie, d'une *charge*, je comprenais pourquoi tel grand personnage n'avait pu se faire pardonner sa gloire, tel autre son talent; c'est là que je devinais le sens d'une allusion à quelque aventure citée dans le journal de la veille, l'origine du sobriquet attaché à un nom illustre, et pourquoi un mot qui nous laisse froids, nous autres débarqués d'hier, dans un salon ou un théâtre, excitera autour de nous une bruyante hilarité. C'est là que je faisais connaissance avec le masque traditionnel des héros populaires de la scène anglaise, depuis le gros Falstaff de Shakspeare jusqu'à cet indiscret Paul Pry, qui n'a pris place que depuis quelques années dans son répertoire bouffon [1]. Avec les individualités je trouvais aussi la personnification des classes de la société et des professions diverses, étude non moins curieuse pour le touriste observateur. Je voyais par quel côté ces professions et ces classes prêtaient au ridicule ou à l'odieux, l'avocat avec le diable Mammon pour associé, le médecin charlatan, le soldat bravache, l'ecclésiastique collecteur de dîmes, l'amateur de chevaux, tous les degrés du dandy, etc., etc. Enfin, de bonne composition au milieu de tous ces grotesques, Anglais, Écossais, Irlandais, et faisant trêve à la susceptibilité patriotique pour étudier l'Angleterre dans ses antipathies nationales comme dans ses satires contre elle-même, je ne refusais pas de rire des formes burlesques prêtées au Français maître de danse ou mangeur de grenouilles.

La caricature d'ailleurs exprime quelquefois plus impartialement que le journal une situation politique; cette année-là même (1832), j'étais arrivé à Londres très-porté à croire, d'après les journaux de Paris, que le roi Louis-Philippe était le très-humble serviteur du

[1] J'ai vu Paul Pry joué par Liston, qui avait créé le rôle, et dont le costume constituait une excellente charge. La physionomie de cet acteur original caricaturait celle de George IV. George Cruickshank, dans ses illustrations phrénologiques, a fait de son portrait le type de la curiosité importune.

cabinet de Saint-James et que son représentant, le prince de Talleyrand, sacrifiait les intérêts de la France, tantôt aux intérêts anglais, tantôt aux intérêts russes. J'étais assez prévenu pour hésiter à aller remettre une lettre d'introduction à un ambassadeur si peu jaloux de l'honneur national. En longeant Picadilly, je m'arrêtai, selon ma coutume, devant la vitrine d'un marchand d'estampes, et quelle fut là première image qui frappa mon regard? une caricature qui représentait le roi de la Grande-Bretagne, le czar, l'empereur d'Autriche, le roi de Prusse et les autres monarques, un bandeau sur les yeux, attachés à une ficelle que tenait M. de Talleyrand appuyé sur une béquille.

On lisait sous ce petit tableau :

« Les aveugles conduits par un Boiteux [1]. »

Je me sentis un peu moins honteux d'être Français, et j'allai remettre respectueusement ma lettre à notre ambassadeur, qui me fit un accueil fort gracieux.

III

Dès mon premier voyage en Angleterre, l'enseigne de ces *exhibitions* m'avait trop amusé pour que je ne fusse pas tenté de franchir le seuil de la porte. Je m'étais promis de rapporter quelques échantillons de l'*humour* des caricaturistes anglais, et je les choisis dans plus d'un portefeuille de marchand. J'avais aussi parmi mes lettres de recommandation une lettre pour MM. Colnaghi, dont le riche magasin attire les amateurs du monde fashionable par des productions d'un ordre plus élevé, mais qui livrèrent avec une complaisance aimable tous leurs portefeuilles à mon caprice pendant de

[1] Si ma mémoire ne me trompe, cette caricature était signée H. B.
Les initiales H. B. servaient de pseudonyme à John Doyle, dont le vrai nom jouit d'une popularité directe grâce au talent de son fils, Robert Doyle.

longues séances, et m'adressèrent à quelques possesseurs de collections complètes. Je pus alors mettre plus de méthode dans mes recherches et régulariser en quelque sorte mon cours de mœurs anglaises par la caricature, en comparant les diverses époques et les diverses manières. A mesure que j'attachais plus d'importance à l'œuvre, je devenais naturellement plus curieux de connaître l'artiste; mais, il faut le dire, l'artiste qui n'a fait que des caricatures est à peine mentionné dans les biographies; deux des noms les plus fameux parmi les caricaturistes anglais ne sont dans aucune : bien plus, dans les livres consacrés en même temps à l'histoire des artistes et à la critique sur les arts du dessin, comme celui d'Horace Walpole [1], il n'est fait mention ni des caricaturistes ni de leurs ouvrages, ce que je ne pardonne pas plus que je ne pardonnerais aux biographes d'Homère d'avoir oublié la *Batrachomyomachie*, après avoir disserté sur l'*Iliade* ; aux critiques de Racine de ne pas parler des *Plaideurs* après *Athalie*, etc., etc. Et dites-moi, pour nous arrêter sans autre transition à cette analogie, si ce vers négligé, mais franc et naïf de la comédie ; ce vers souple et facile, qui se joue de la prosodie, mais non de la langue ; ce vers brisé que nos romantiques n'ont inventé qu'après Racine, n'est-ce pas le trait négligé aussi, mais facile, franc et naïf de la caricature? La caricature, si elle s'étend au delà d'un portrait isolé et compose une suite de scènes, n'est-elle pas un peu la comédie, la comédie des *Plaideurs*, la comédie d'Aristophane? N'est-elle pas du moins la satire en vers libres d'Horace? De même que Racine a fait *les Plaideurs*, Molière *les Fourberies de Scapin*, Léonard de Vinci a fait des charges. Boileau, il est vrai, a blâmé Molière d'être descendu à la bouffonnerie ; il l'a blâmé de la scène du sac dans *les Fourberies;* Boileau a dédaigné aussi de mentionner La Fontaine dans son *Art poétique*, ce pauvre La Fontaine qui n'avait fait que des fables et des contes. Si vous trouvez Boileau sévère pour Molière et injuste pour La Fontaine, permettez-moi de me ré-

[1] *Anecdotes of painters*. Allan Cunningham ne s'occupe pas davantage des caricaturistes dans ses livres *of british artists*.

crier contre Reynolds, qui, dans ses *discours*, n'a pas cru devoir accorder une seule ligne à Hogarth ; permettez-moi de réclamer un peu de gloire pour des noms exclus de toutes les biographies générales et de toutes les biographies d'artistes, un peu de gloire pour Rowlandson, Bunbury, Doughton et Gillray, qui ne sont plus, et pour George Cruickshank, R. Doyle, J. Leech, Seymour et autres, qui vivent encore.

Je voudrais d'abord parler d'Hogarth, qui est le vrai créateur de la caricature anglaise ; mais s'il a été oublié par Reynolds, il a été si bien vengé par vingt biographes, depuis Ireland jusqu'à Allan Cunningham, que l'embarras serait d'être court au milieu de tant de volumes de mémoires, de critiques et d'anecdotes consacrées à ce talent populaire. Tout a été dit sur Hogarth. L'idolâtrie de quelques-uns de ses admirateurs, tels que Charles Lamb, est allée jusqu'au paradoxe. Quoique certes bien supérieur comme graveur, quoique sa popularité tienne beaucoup à la multiplicité de ses gravures qui décorent non-seulement Guildhall, à Londres, mais encore les murs de plus d'une chaumière, cependant il s'est trouvé des défenseurs de sa peinture. Quant à moi, ceux de ses tableaux que j'ai vus dans la galerie d'Angerstein, qui est aujourd'hui à la *national galery*, m'ont paru *d'un rose pâle* : c'est l'impression qui me reste de ces peintures effacées. Mais en jugeant Hogarth par ses gravures, je me range du côté de ses enthousiastes. Quel peintre a représenté la vie sociale de son temps avec plus de naturel ? Quel peintre procure de plus vives émotions de joie et de tristesse, tout en dédaignant l'idéal et la dignité du genre historique ? Quel peintre a eu plus d'idées et plus d'imagination, tout en courant après la circonstance, tout en faisant de l'art au jour le jour ? Addison s'écriait en parlant du *Paradis perdu* : « Je vous accorde, si vous voulez, que ce n'est pas un poëme épique ; mais convenez que c'est un poëme divin ! » Je dirais volontiers d'Hogarth que ce n'est pas un peintre, mais que c'est un moraliste à la manière de Molière. En lui supposant, comme fait Walpole, l'ambition de se distinguer comme peintre d'histoire, il est facile de lui reprocher d'avoir mêlé la tendance burlesque de son esprit aux sujets les plus

sérieux. « Dans sa *Danaé*, dit Walpole, la vieille nourrice est occupée à éprouver avec ses dents si l'or du seigneur Jupiter est de bon aloi. Dans *la Piscine de Belsheda*, le laquais d'une riche dame malade chasse un pauvre homme qui ose aspirer au même remède que sa maîtresse. » Qu'est-ce que cela prouve ? Que Hogarth n'a rien vu de très-grave dans l'adultère mythologique de la pluie d'or. Quant au laquais de *la Piscine*, Allan Cunningham dit avec raison que c'est un trait satirique, mais non burlesque, ce qui n'est pas la même chose. Le mélange du comique et du tragique, blâmé dans le pays de Shakspeare, voilà de quoi occuper nos romantiques; mais si nous avons le *Cours de littérature* de La Harpe, les Anglais ont les *Leçons* de Blair. Sans appuyer davantage sur ces disputes d'école, je crois que c'est Fielding qui a le mieux loué Hogarth, son ami, en disant : « Les figures des autres peintres *respirent*, celles d'Hogarth *pensent.* »

Les caricatures d'Hogarth sont de plusieurs sortes : ses caricatures morales, ses caricatures biographiques, ses caricatures politiques et ses caricatures de mœurs. Ce sont les premières que j'admire avant tout; ce sont celles qui m'autorisent à mettre Hogarth sur la ligne de Molière. *La Vie de la fille de joie* (*The Harlot's progress*), *la Vie du libertin* (*the Rakes progress*), *les Deux apprentis*, *le Mariage à la mode*, sont des comédies en cinq ou six actes avec plus d'unité d'action que la plupart de ces drames en tableaux que nous offrent, depuis quelques années, nos grands et nos petits théâtres. Qu'est-ce que la pièce que M. Scribe fait jouer en ce moment à la Porte-Saint-Martin, si ce n'est *the Harlot's progress*[1] ? Cibber en avait déjà fait une pantomime, du vivant d'Hogarth. Un anonyme l'avait traduit en opéra-comique. Il n'y a plus rien de nouveau sous le soleil.

Les caricatures biographiques d'Hogarth sont celles qui repré-

[1] La date de 1832 indique que je faisais allusion à *Dix ans de la vie d'une femme*, drame dont quelques critiques affectèrent d'être scandalisés et qu'aujourd'hui comme alors je maintiens être aussi moral que la série de scènes d'Hogarth avec laquelle je le compare. Seulement aujourd'hui on trouverait timide ce qui fut alors trouvé hardi.

sentent un personnage connu. Ce genre de caricature tient plutôt du libelle que de la satire générale. Comme le libelliste, le caricaturiste ne recule pas devant une personnalité directe ; il immole à la moquerie tout homme qui a le malheur d'avoir une défectuosité physique ou morale qui prête au ridicule, ne respectant ni le trône, ni l'autel, ni l'homme en place, ni l'homme privé ; tantôt satisfaisant sa vengeance particulière, tantôt obéissant au cri public, il prend un individu connu ou inconnu et le fait montrer au doigt. Hogarth exposa à cette espèce de pilori le célèbre Pope qui, en rimant ses satires spirituelles, oubliait quelquefois qu'il avait une gibbosité sur laquelle on pouvait exercer de cruelles représailles ; car nous sommes ainsi faits, que notre vanité rougit plus encore de nos défauts corporels, qui ne dépendent pas de nous, que des folies ou des vices de notre caractère, que nous pouvons corriger. Le démocrate M. Wilkes reçut aussi du burin d'Hogarth un affront du même genre, et il ne sut s'en venger qu'en le dénonçant dans son journal comme un *jacobite*. C'était une pauvre vengeance, même pour un journaliste. Il est vrai que Wilkes avait commencé la querelle, et l'on se tire rarement avec les honneurs de la guerre d'une querelle où l'on a tort. Ce qui désolait Wilkes et ses amis, c'est que Hogarth s'était contenté de le peindre très-ressemblant ; tout ce qu'il y avait de burlesque dans son portrait était le contraste d'une figure très-commune, avec sa prétention de ressembler à Brutus ou à l'un des Gracques. Un peintre de nos jours, M. Duboist, faillit payer plus cher qu'Hogarth la malice d'avoir fait un portrait trop ressemblant. M. Duboist, ayant une discussion avec le riche M. Thomas Hope, qui n'était pas encore l'auteur d'*Anastasius*, s'avisa de le peindre jetant des sacs de guinées aux pieds de sa femme et d'écrire au bas du tableau : Scène de *la Belle et la Bête* ; puis il exposa son œuvre dans son atelier, en exigeant un shilling pour prix d'entrée. Les recettes étaient abondantes, lorsqu'un neveu de M. Hope vint un jour déchirer la toile en présence de nombreux spectateurs. M. Duboist porta plainte aux tribunaux, demandant des dommages et intérêts ; mais quoique le peintre prétendît avoir été privé d'une propriété qui lui valait jusqu'à vingt-cinq guinées de recette par semaine,

il ne put faire condamner sa partie adverse qu'à cinq guinées d'amende. Au reste, M. Duboist n'osa pas recommencer son tableau, le neveu de M. Hope ayant juré que la seconde fois il s'en prendrait à la figure du peintre, pour savoir ce qu'il en coûterait pour *dévisager* un artiste impertinent. Une anecdote en amène une autre, et celle-ci m'en rappelle une seconde que je citerai encore, au risque d'abuser de la digression. Un négociant de Marseille, M. Tafin, plus vaniteux que libéral, se laissa persuader de poser pour son portrait. Tant que la toile resta sur le chevalet de l'artiste, il s'admira dans son image, et proclama son peintre un Apelle ; mais quand celui-ci voulut demander le prix convenu, l'avarice l'emportant sur la vanité, M. Tafin marchanda le chef-d'œuvre, en disant qu'il n'était plus ressemblant. Le peintre rapporta son œuvre dans son atelier, changea le fond du portrait, y barbouilla les feux du purgatoire, ajouta même, je crois, quelques diables faisant la grimace au bon négociant, écrivit au bas : PÉCHEUR AVARE, VOILA TA FIN, et le suspendit à sa porte en guise d'enseigne. Tous les passants n'avaient garde de ne pas reconnaître M. Tafin, et répétaient ironiquement en faisant un signe de croix : « Pécheur avare, voilà ta fin. » Il en coûta le double à M. Tafin pour se racheter du purgatoire.

Hogarth en général se laissait volontiers aller au plaisir de mettre des visages contemporains dans ses compositions; il se priva ainsi du legs d'une vieille tante qu'il avait placée dans son tableau d'*une Matinée de Londres*. Autant un dignitaire ou même un simple particulier est fier de poser pour une toile historique, autant on aime peu à figurer dans une scène comique. Hogarth eut beaucoup d'ennemis, comme Boileau, comme Molière, comme Pope, comme Churchill, comme tous les poëtes satiriques. Il fut quelquefois provoqué ; mais il fut quelquefois aussi le provocateur.

Les caricatures politiques d'Hogarth sont en petit nombre : j'ai décrit dans mon *Histoire de Charles-Édouard* celle de la *Marche des gardes à Finchley* : c'est le moment où le roi Georges, disposant tout pour fuir en Hollande en cas de revers, effrayé de l'approche du prétendant qui n'était plus qu'à trois journées de Londres, fait

un dernier appel au courage de sa garde. L'indécision de quelques-uns est représentée par un grenadier qui est là entre deux *demoiselles*, l'une catholique, l'autre protestante, comme l'Hercule du Louvre entre le plaisir et la vertu. La troupe défile d'abord en bon ordre, mais l'arrière-garde n'a pas l'air d'être aussi bien disciplinée que le premier rang. On devine qu'il a fallu enivrer plus d'un brave pour le convaincre du bon droit du roi Georges. Rien de burlesque comme ces groupes de soldats ivres, de filles de joie et de gamins! Hogarth, qui par instinct saisissait toujours le côté comique de tout ce qu'il voulait peindre, ne crut pas avoir *caricaturé* la *loyauté* des gardes de Sa Majesté. et lui fit demander la permission de lui dédier sa gravure. Il fut mal reçu. « Quel est cet Hogarth? demanda le roi avec dédain. — Un peintre ! — Un peintre ! reprit Georges en véritable allemand de ce temps-là ; je hais la peinture et la poésie. Ce drôle a voulu se moquer de mes fidèles gardes; il mérite d'être renvoyé à coups de pied... » La réponse fut rapportée littéralement à Hogarth qui, piqué, dédia sa planche au roi de Prusse.

Mais le chef-d'œuvre des caricatures politiques d'Hogarth est la série des diverses scènes d'une élection à la Chambre des communes. Lorsque le système électoral de la vieille constitution anglaise va sans doute être renversé demain par le triomphe du *bill de réforme*, la circonstance semble une dernière fois raviver les couleurs de ces quatre tableaux. *L'Élection* peut être encore classée parmi les grandes caricatures de mœurs aussi bien que parmi les caricatures politiques d'Hogarth. Cette orgie septennale de la liberté anglaise n'a pas dans ses œuvres d'autre pendant que *le Combat de coqs*, représentation non moins originale d'un spectacle tout à fait anglais, où le peintre a placé parmi les spectateurs un marquis français qui s'écrie avec mépris : *Sauvages ! sauvages !* Au reste, les caricatures d'Hogarth, et à mes yeux c'est leur grand mérite, rentrent presque toujours dans la classe des caricatures de mœurs. Voulez-vous bien connaître l'Angleterre du dix-huitième siècle? c'est là qu'il faut l'étudier et dans *Tom Jones* ou *Amelia*. On demandait à Marlborough où il avait appris l'histoire de son pays :

« Dans les *chroniques* de Shakspeare, » répondit-il. Fielding et Hogarth sont aussi deux grands *historiens*.

L'ancien gouvernement de la France a été défini « une monarchie absolue tempérée par des chansons. » C'est par les journaux, les pamphlets et les caricatures que les abus du gouvernement constitutionnel d'Angleterre ont été *tempérés* depuis la révolution de 1688. La caricature anglaise a eu, depuis le siècle d'Hogarth jusqu'au nôtre, les mêmes développements que la liberté de la presse; le nombre des caricatures s'est progressivement augmenté comme le nombre des journaux : les partis ont accepté comme auxiliaires ou ont pris à leur solde les caricaturistes comme les écrivains. Le talent a été tantôt pour les Whigs avec Junius, tantôt pour les Torys avec James Gillray.

IV

On se demandera longtemps encore quel nom s'est caché si obstinément sous le pseudonyme de Junius. Découragé par mes inutiles questions sur Gillray, j'aurais pu croire que ce n'était aussi qu'un pseudonyme, tant il me paraissait impossible qu'on ignorât en Angleterre quand était né, comment avait vécu, quand était mort l'homme qui avait signé de ce nom plus de sept cents planches, l'homme dont on pouvait dire que « Gillray par ses caricatures et Dibdin par ses chansons de matelots, avaient combattu pour le peuple anglais contre la république française et l'empereur, autant que l'armée et la flotte. »

Réduit à chercher du moins l'histoire de sa pensée dans la suite chronologique de ses dessins, il me fut facile de deviner que Gillray, comme presque tous les libéraux d'Angleterre, avait salué dans la révolution française l'aurore de l'affranchissement de tous les peuples, mais qu'il avait eu regret de son premier élan d'enthousiasme lorsque cette révolution, soit fureur, soit désespoir, faisant de l'échafaud un instrument de puissance et de terreur, avait jeté aux

rois et aux peuples effrayés la tête sanglante de Louis XVI. Ce fut alors, me disais-je, que comme Burns, comme Southey, comme Coleridge, comme Wordsworth parmi les poëtes, comme Mackintosh parmi les orateurs politiques, Gillray se rallia aux opinions de M. Pitt, et reniant les dieux qu'il avait adorés, porta son crayon comme auxiliaire à cette feuille anti-française intitulée l'*Anti-Jacobin*, où Canning, qui faisait alors des vers, écrivait *le Remouleur* et ses piquantes épigrammes contre le bonnet rouge. Voilà comment Gillray se trouva enrôlé par les Torys non-seulement contre la France, mais aussi contre l'opposition qui parlait encore pour la paix avec la France dans le parlement, contre lord Grey, contre Fox, contre Shéridan. Ni la victoire tant qu'elle resta fidèle au drapeau tricolore, ni l'éloquence de ceux dont l'Angleterre de 1832 salue avec respect les monuments à Westminster, ni la gloire de Napoléon consul, ni le patriotisme de Fox l'emportant un moment sur la politique guerroyante de Pitt, n'obtiennent grâce devant l'artiste satirique : Napoléon n'est pour lui qu'un pigmée un peu grandi par de hautes bottes, avec une tête vulgaire surmontée d'un énorme chapeau à trois cornes, et un long sabre traînant ; Fox reparaît sans cesse avec la corpulence d'un autre Falstaff ; Shéridan, avec son nez d'ivrogne. Au reste, Gillray n'embellit pas davantage les héros de son parti : Pitt, dans ses caricatures, n'est guère moins grotesque que Fox, avec son nez retroussé, sa taille grêle, ses jambes de sauterelle et sa plume au-dessus de l'oreille ; Burke a un peu l'air d'un jésuite échappé de Saint-Omer, et le roi lui-même, Georges III, a tout juste la grâce d'un gros fermier en habit rouge. Comme presque tous les caricaturistes anglais, excepté Hogarth, Gillray ne cherche que le grotesque. Nos artistes ne sauraient admirer son dessin : la caricature anglaise est sous ce rapport bien inférieure à la nôtre ; mais aussi elle est plus naïve, plus énergique, plus variée, plus expressive en un mot, c'est-à-dire plus facilement comprise du peuple. Chez nous, c'est la *science*, le *métier* qui nuit à l'effet en cherchant la perfection. Les caricaturistes anglais n'ont guère employé qu'un des moyens les plus faciles de l'art, c'est la silhouette de la physionomie, tout juste l'inverse du système de

leurs grands peintres, qui est la reproduction de la nature par les masses d'ombre et de lumière. Remarquons en passant que l'Espagnol Goya seul a su appliquer avec succès ce système à la caricature : aussi Goya est-il aux caricaturistes anglais ce que Murillo est à leurs peintres d'histoire.

Les caricatures de Gillray contre Napoléon ne sont pas toutes excellentes : on peut en citer d'assez mauvaises, entre autres celles où son crayon traduit les libelles les plus ridicules contre la famille Bonaparte. Il en est une où Mme Lætitia et ses enfants, tous en haillons, rongent des os dans une chaumière corse ; nous voyons dans une autre M. de Marbeuf conduire le jeune Napoléon tout déguenillé à l'École militaire. Mais ces caricatures servaient merveilleusement les passions de l'Angleterre aristocratique. Napoléon répondait aussi en aristocrate quand il appelait l'Angleterre une nation de boutiquiers. C'est un des mots que l'Angleterre aristocratique n'a pas pardonnés encore à Napoléon [1].

Gillray a été plus heureux dans *la Fuite d'Égypte*, où Napoléon montre à l'horizon la couronne et le sceptre qui l'appellent en France : j'aime mieux encore Napoléon sous la forme de Gulliver, que le roi de Brobdingnac, Georges III, tient dans la main et qu'il examine à la loupe, ou bien Gulliver manœuvrant dans un petit bassin en présence de la cour d'Angleterre : allusion aux manœuvres de la flotte de Boulogne. Nous voyons ailleurs Pitt et Napoléon se partageant le globe figuré par un pouding *géographique* que les deux gourmands dépècent à l'envi, Napoléon prenant pour lui la Hollande, l'Espagne et la France, Pitt plongeant dans l'Océan sa fourchette en guise de trident. Quoique nos caricaturistes aient prouvé depuis la révolution de juillet qu'ils avaient assez d'imagination pour n'avoir pas besoin d'emprunter à l'Angleterre, je crois avoir vu dernièrement une imitation d'une autre caricature de Gillray : le *Gingerbread baker*, le fabricant de pain d'épice, mettant au four une nouvelle fournée de rois. C'est Napoléon qui introduit dans le four impérial, sous la forme de trois figures de pain d'épice,

[1] Le *Times* le rappelait encore ce mois-ci, octobre 1866.

les rois de Bavière, de Saxe et de Wurtemberg : les vieux sceptres de l'Europe servent à entretenir le feu, et M. de Talleyrand fait le mitron en costume demi-ecclésiastique et demi-diplomatique. Une armoire porte pour inscription : *Rois à cuire pour la prochaine fournée;* aux pieds de Napoléon est une corbeille pleine de *rois et princes corses à l'usage de l'intérieur et pour l'exportation*; l'aigle de Prusse se jette avidement sur le pain d'épice qui représente le Hanovre [1].

La descente de Napoléon dans la vallée de l'ombre de la mort est un sujet presque fantastique qui ne peut être bien compris que des lecteurs de Bunyan (l'auteur du *Voyage d'un pèlerin*); le caricaturiste n'a pas plus respecté les images consacrées des livres saints que les attributs de la royauté. Au lieu du cheval pâle de l'Apocalypse, nous avons un âne espagnol, et le spectre de la Mort est coiffé d'un *sombrero*. Napoléon fait bravement sa descente aux enfers, malgré les monstres qui rugissent autour de lui sous la forme du lion britannique, du loup portugais, de la lune d'Orient qui se lève sanglante, de l'ombre de Charles XII, des foudres du Vatican, de l'ours russe encore muselé, du serpent à sonnettes américain, du roi Joseph qui se noie dans le Styx, etc., etc., etc.

Mais quelle que fût l'imagination de Gillray, il faut chercher le véritable secret de son succès dans la reproduction des figures populaires de ses contemporains et dans ses satires de l'opposition anglaise pendant le règne de Georges III jusqu'en 1814. La description des caricatures sur Fox, Shéridan, Burke, Dundas, etc., ne saurait plus malheureusement intéresser vivement aujourd'hui. Je dois me contenter de signaler aux amateurs qui veulent connaître Gillray : 1° la caricature du *papier-monnaie*, où John Bull échange son argent contre les banknotes de M. Pitt, malgré Fox qui lui crie de le garder pour faire sa paix avec les Français quand ils débarqueront; malgré Shéridan qui, toujours mal avec ses créanciers, dit à John d'un air contrit : « Ah ! John, qui est-ce qui prend

[1] On voit que les caricaturistes sont quelquefois des prophètes, car Gillray est mort en 1815 et j'écrivais ceci en 1832.

du papier aujourd'hui ? *on ne veut même plus du mien !* 2° *Making decent,* ou *la Toilette des Whigs,* contre le changement de ministère en 1806. Fox se rasant et Shéridan changeant de chemise sont deux figures excellentes. Lord Grey se rince la bouche devant une glace, etc.; 3° *l'Alarme au sujet d'une nouvelle taxe* offre seize portraits d'une expression admirable; 4° *Britannia recovered from a trance,* l'Angleterre revenant de son évanouissement après la menace d'une invasion. Shéridan est en costume d'arlequin de théâtre, armé d'une batte au lieu d'épée, etc.; 5° *More pigs than teats,* plus de pourceaux que de mamelons : c'est l'Angleterre sous la forme d'une truie épuisée par ses enfants ministériels. Je crois que cette caricature a été aussi imitée à Paris. Dans une autre, qui forme pendant, John Bull chasse tous ces marcassins avides qui se jettent dans la mer, comme les pourceaux du *Nouveau Testament;* 6° *Uncorking old Sherry;* Pitt débouchant le vieux vin de la caye de l'opposition ; le cachet de chaque bouteille figure un petit bonnet rouge et chaque étiquette est une épigramme politique ; 7° *le Vieux Gentilhomme anglais* (Georges III) *assiégé par les valets solliciteurs;* 8° *John Bull donnant à Pitt ses culottes pour sauver son derrière;* 9° *Arlequin Quichotte* (Shéridan) *attaquant les marionnettes,* etc.

Mais je ferais mieux d'indiquer aux amateurs un choix des caricatures de Gillray, en dix livraisons, avec un texte explicatif publié par Miller à Londres, et Blackwood à Édimbourg.

J'avais espéré trouver enfin dans ce texte des renseignements biographiques sur Gillray, mais inutilement ; je ne connaissais de Gillray que son nom et ses caricatures, lorsque dans l'*Athenæum* parut un article moitié critique, moitié laudatif, où je recueillis ces lignes : « On connaît peu de choses de la vie de Gillray,
« on ne saurait guère en parler beaucoup. Les personnes qu'il
« fréquentait ont gardé le silence... Le silence est quelquefois dis-
« crétion. Il avait travaillé chez un graveur et gravait lui-même ses
« caricatures. Ceux avec qui il frayait de temps en temps le re-
« gardaient comme un homme taciturne et inexplicable ; il aimait
« cependant une société vulgaire, la grosse gaieté, les joies sen-
« suelles et impures. Il avait d'abord fait des caricatures amères

« dans le sens des Whigs : le temps ou un autre correctif adoucit
« son hostilité ; il passa dans le camp des Torys, et attaqua ses an-
« ciens amis avec toute l'exagération haineuse d'un nouveau prosé-
« lyte. Il était à l'affût de tous les bons mots, de toutes les médi-
« sances, et les traduisait à l'instant avec son burin. Ses caricatures
« n'étaient pas toujours de son invention ; la pensée première lui
« en était fournie par certains grands seigneurs. Comme artiste,
« Gillray fut remarquable ; mais, comme homme, il suffit qu'on
« dise de lui *qu'il vécut fort peu honorablement dans la rue Saint-*
« *James ; qu'il fut insensé pendant les six dernières années de sa vie,*
« *et qu'il fut aperçu pour la dernière fois, le 1ᵉʳ juin* 1815, *nu et la*
« *barbe longue, en plein midi, dans le magasin où se vendaient ses*
« *caricatures.* Telle fut la fin d'un homme dont la verve satirique
« avait irrité l'impassible Pitt, — contrarié vivement Fox, —
« exaspéré Shéridan, et piqué à un tel point la susceptibilité de
« Canning, qu'il alla voir le caricaturiste pour se plaindre et lui
« faire des remontrances. »

Si mon imagination avait rattaché une vie d'artiste de bonne
compagnie au nom de Gillray, cet article venait y substituer une
réalité bien misérable. Le caricaturiste ne s'était donc entouré de
tant d'obscurité que parce qu'il se sentait indigne du grand jour.
Que la société entière eût été pour lui une ennemie, je le lui aurais
pardonné s'il lui avait déclaré plus noblement la guerre, en la bra-
vant de sa personne, au lieu de comploter contre elle en espion ou
en sicaire qui se cache pour distiller ses poisons, pour aiguiser son
stylet. Il avait changé d'opinion et de parti : j'avais attribué ce re-
tour en arrière à de nouvelles convictions, à un remords de con-
science, et l'article insinuait que Gillray était une de ces âmes vé-
nales qui se damnent pour qui les paie le plus cher ; puis cette
existence de cynique atrabilaire, d'artiste dégradé attachant au
pilori ministériel de ses caricatures la gloire et le talent, les réputa-
tions les plus nobles, à côté de la sottise et de la vanité sans mérite,
cette existence se terminait, après six ans d'aliénation, par une
dernière scène où l'homme qui avait appelé le ridicule sur les autres
venait exposer lui-même sa folie aux rires du public !... Je ne pus

m'empêcher de dire après cette révélation : Heureux Gillray, d'avoir échappé aux recherches des biographes !

Quelques jours après, un artiste anglais qui a connu Gillray essaya de le réhabiliter par une lettre adressée au journal qui avait si cruellement déchiré le voile sous lequel la vie de Gillray était restée cachée jusque-là. Je lus avec intérêt cette réhabilitation ; mais le charme était rompu pour moi. Tel est l'effet d'une mauvaise impression, qu'une réfutation complète ne l'efface pas toujours entièrement, encore moins une justification qui atténue les torts d'un ami sans le disculper. Voici cette lettre de M. Landseer, peintre distingué dont le nom accompagne tant de jolies vignettes de chevaux, de chiens et d'oiseaux [1].

« Permettez-moi de vous dire, monsieur le rédacteur, que je crois que vous avez un peu déprécié le talent et la moralité de GILLRAY. Vous semblez ignorer qu'il devint malgré lui l'allié de la faction tory, et que son cœur resta toujours du parti des Whigs et de la liberté. Il ne *déserta* pas aux Torys, mais fut enrôlé de force (*pressed*) à leur service par un fatal concours de circonstances. Il s'était malheureusement fait traduire devant le « tribunal ecclésiastique » pour avoir publié une caricature politico-biblique, qu'il avait appelée *l'Offrande des mages*, et ce fut sous la menace de condamnations et d'amendes qu'il se laissa prendre par le parti de Pitt à l'offre d'une pension et d'une absolution générale de ses péchés politiques et religieux. Voilà dans quelle situation il se crut obligé de capituler. »

Ah ! monsieur Landseer, quel aveu vous faites là contre votre ami Gillray ! Il se laissa prendre à l'offre d'une pension, lui, le caricaturiste démocrate ! Le journal auquel vous répondez n'avait pas osé nous le dire positivement. Plus d'illusion en faveur de Gillray : c'était un libelliste de police.

« Il ne m'a jamais paru, continue M. Landseer, que Gillray aimât la société vulgaire et la gaieté grossière que vous lui reprochez.

[1] Sir Ed. Landseer n'avait pas encore reçu le titre honorifique qui place le *sir* devant ses deux noms.

Mais il était silencieux et réservé jusqu'à ce qu'il eût reconnu qu'il était avec des personnes franches et libérales. »

(Le pauvre Gillray mordait sa chaîne.)

« Son patriotisme et ses principes libéraux se faisaient jour alors, et éclataient quelquefois jusqu'à l'enthousiasme. Je me rappelle m'être trouvé avec lui et quelques artistes, dont la plupart ne sont plus, au café du Prince-de-Galles nouvellement ouvert : le but de la réunion était de faire les fonds et de tracer les règles d'une société pour le soulagement des artistes malheureux. Gillray, à cette occasion, se montra à la fois homme de sens, bienveillant pour ses confrères et de bonne compagnie. Il y avait en lui cependant cette sorte d'originalité *excentrique* qui accompagne ordinairement le génie et lui sied bien. Après les discours et le souper, nous portâmes des *toasts*, et lorsque vint son tour d'énoncer le sien, le Juvénal de la caricature surprit tous ceux qui ne le connaissaient que superficiellement en nous proposant la santé de DAVID, le peintre français. Gillray était un peu excité par les libations précédentes, il s'était déjà familiarisé avec les convives et avait noyé sa réserve lorsque, s'agenouillant très-respectueusement sur sa chaise, il s'écria : *Au premier peintre et au premier patriote de l'Europe!* »

J'interromps de nouveau M. Landseer pour regarder dans ma collection les caricatures de Gillray sur la Convention nationale : il me semble que ces têtes atroces qu'il a mises sur les épaules des ogres de la Montagne ne sont plus si hideuses depuis que je sais que chacune de ces têtes a valu au caricaturiste un shelling de sa pension. Quel désenchantement !

M. Landseer concluait sa lettre en vantant comme admirable de composition une caricature de Gillray qui n'a rien de ministériel ; c'est la parodie de la fameuse scène des portes de l'enfer dans Milton, où le péché est représenté sous les traits de la reine Charlotte, femme de Georges III, et Satan sous ceux du lord chancelier Thurlow. M. Landseer nous révélait aussi que Gillray vécut dans un grenier tant qu'il s'était contenté de graver des sujets sérieux, et que lorsqu'il descendit à un étage moins élevé, grâces aux profits de

ses caricatures, il s'écria : *Sot que j'étais de raccommoder mes vieux souliers !*

Mais de la folie de Gillray, mais de la dernière scène de sa vie, M. Landseer ne dit rien, lui qui a connu le *Juvénal de la caricature*, lui qui s'est cru obligé de présenter sous des couleurs moins défavorables son apostasie politique...

V

Ce qui suit n'a pas été écrit à la même date que ce qui précède.

Avant de continuer cette première étude sur les caricaturistes anglais, j'écrivis moi-même à sir Ed. Landseer, qui me confirma presque tous les tristes détails de la biographie de James Gillray.

La fin lugubre de cet artiste précédée de sept années de démence, rappelle la fin non moins lugubre d'un autre caricaturiste, Robert Seymour, qui, comme Gillray, paya cher le succès de fou rire qu'il avait obtenu pendant quinze ans de sa vie. Si je ne craignais d'avoir l'air de réparer une omission de Th. Wright, je pourrais reproduire ici deux pages au moins d'une biographie récente dans laquelle est intervenu Charles Dickens, pour faire à Robert Seymour une juste part dans l'idée première de ces aventures de M. Pickwick, qui rendirent tout d'un coup fameux le romancier jusqu'alors relativement peu connu.

Il est certain que les figures des personnages de ce club comique ne contribuèrent pas moins à la popularité de l'auteur qu'à celle de l'artiste, car elles furent multipliées non-seulement par la gravure et la lithographie coloriée, mais encore sous forme de statuettes à la manière allemande. Elles ornent encore mainte cheminée anglaise, juste assez large pour recevoir leur piédestal, recouvert d'une cloche de cristal.

Aussi bien Charles Dickens n'a jamais été de ceux qui, après avoir profité, un des premiers, de la joyeuse imagination de Robert Seymour, se ravisèrent pour le proclamer d'abord un artiste médiocre, puis un imbécile, un idiot, un âne bâté. J'ai sous les yeux

depuis quelques jours les quatre-vingt-six *Esquisses humouristiques* de Robert Seymour; j'ai reçu dans le temps le *Figaro de Londres*, le *Comic Magazine*, et les autres ouvrages illustrés par lui. Avec sa verve inépuisable, Robert Seymour aurait dû se contenter de punir avec son crayon, au lieu de traduire en justice les ingrats qui, en niant son génie inventif, méritaient bien qu'il fît à leurs dépens sa mille et unième caricature. Il préféra courir la chance de deux ou trois procès qui l'aigrirent outre mesure, et sa susceptibilité lui fit perdre toute sa gaieté, lui qui jusqu'alors avait été un aimable compagnon, amoureux du théâtre, des courses et de tous les genres de sport. Il tomba dans une mélancolie noire et se suicida.

Cette mort tragique inspira à un poète anglais ces réflexions que j'ai essayé de traduire sous le titre de :

LA MORT D'UN CARICATURISTE.

> *He was a fellow* of infinite wit and most excellent jest and fancy.
> (SHAKSPEARE.)

> A witty picture! What a merry soul He must have been that made it.
> (M. T. WESTWOOD.)

Oh! quel tableau plaisant! quel trésor de gaîté
Devait remplir le cœur de cet heureux artiste!
« Heureux! gai! » dites-vous? De sa félicité
Je vais vous faire, hélas! un récit assez triste :

L'art donne plus souvent la gloire que du pain...
(Quand il la donne encor...) Devant un étalage
Un moment on s'amuse...; on passe son chemin,
Un amateur sur mille achètera l'image.

Celui dont le crayon vous fit rire aux éclats
Habitait ici près un sombre galetas.
Deux spectres lui tenaient fidèle compagnie :
L'un lui rongeait le cœur de son bec de vautour,
L'autre, au seuil de la chambre, en attendant son tour,
Comptait tous les instants de l'atroce agonie.
Puis quand, vaincu, lui-même il eut hâté sa fin :
« Viens, » au spectre la Mort dit le spectre la Faim,
« Viens, j'ai fini ma tâche et te livre la proie! »

Croyez-vous que l'artiste ait vécu dans la joie?

Évidemment, M. T. Westwood, dont j'ai condensé dans ces vers deux sonnets sur la mort de Robert Seymour, suppose qu'il mourut dans la misère. La biographie placée en tête du volume de ses *Esquisses humouristiques* mentionne seulement la perte d'argent qu'il avait faite en plaçant presque tout son petit pécule dans la dette passive d'Espagne. Cette perte, alors qu'on lui disputait le prix de ses récents travaux, dut nécessairement lui causer une contrariété de plus, ajoutée à toutes celles qui troublèrent sa raison. Robert Seymour, né en 1800 et mort en 1836, avait à peine trente-six ans lorsqu'il désespéra du lendemain.

On verra dans l'Histoire de la Caricature, que J. Gillray et R. Seymour n'ont pas été les seuls artistes à qui la nature de leur talent et le don de faire rire les autres faisaient attribuer à tort un fonds inaltérable de gaieté, ni les seuls dont la vie plus ou moins troublée ait eu pour dénoûment une catastrophe tragique.

En terminant son ouvrage, Th. Wright, sans les restrictions de son plan, aurait pu nous arrêter un moment sur un dernier tableau plus doux aux regards, celui de la carrière du patriarche des caricaturistes contemporains, son ami George Cruickshank, dont une verte vieillesse couronne la vie constamment bien réglée, et qui conserve avec son joyeux et sympathique caractère, toute la verve de son talent d'artiste. C'est une de mes plus agréables distractions de pouvoir parcourir les six principaux cahiers de son œuvre féconde, dont le catalogue remplirait au moins vingt pages de texte[1].

Continuateur immédiat de James Gillray, George Cruickshank ne lui est pas inférieur dans la caricature politique. Il égale aussi J. Doyle dans l'art de saisir la ressemblance d'un personnage sans exagérer les traits saillants de sa physionomie et les particularités de sa tenue habituelle, comme il égale encore R. Seymour et John Leech dans ces esquisses de la vie champêtre qui reproduisent les accidents comiques auxquels s'expose le cockney équestre et sportsman. Il est supérieur à l'un et à l'autre dans l'illustration des

[1] La *Revue Britannique* a plusieurs fois entretenu ses lecteurs de George Cruickshank et des autres caricaturistes anglais, les deux Doyle, John Leech, Phiz (pseudonyme de Browne), etc., etc.

romanciers humouristiques, — ce qu'il avait suffisamment prouvé lorsque, après avoir succédé à Seymour pour illustrer le *Pickwick-Club* de Charles Dickens, il se surpassa lui-même en traduisant par le même crayon les scènes et les types d'Oliver Twist. La mémoire de G. Cruickshank et son invention sont inépuisables, soit pour appliquer comme notre Cham une citation plaisante à ses croquis, soit pour tirer toute une série de scènes des diverses acceptions d'un mot qui les réunit sous un même titre. Mais ce qui le distingue de tous les artistes à qui on pourrait le comparer, c'est l'expression tour à tour tragique et comique de ses fantaisies; poëte créateur comme Shakspeare, ayant son monde féerique à lui, ses monstres, ses Sylphes, ses Calibans, ses Ariels, ses Sorcières et ses Spectres, prête même une physionomie parlante à la matière, jusqu'à faire causer ensemble les soufflets, les pincettes et les autres ustensiles du foyer.

Je m'abstiendrai de comparer George Cruickshank à aucun de nos artistes français; telle est la variété de ses compositions, qu'il pourrait rivaliser avec les plus éminents d'entre eux dans le genre particulier à chacun. Je dirai seulement qu'il a trouvé en France un admirateur qui fut inspiré très-heureusement par lui dans ses premiers essais.

Collaborateur d'Henry Monnier [1], ce n'est pas moi qui voudrais lui enlever un seul des fleurons de sa couronne de caricaturiste original; mais le père de *Monsieur Prudhomme*, l'auteur du *Roman chez la portière* est assez riche de ses propres types comiques, pour reconnaître franchement que plusieurs de ses premiers croquis furent des imitations de l'auteur des *Scraps and Sketches*. J'en appelle à la dédicace en anglais de ses *Distractions* dédiées *to his friend George Cruickshank*. C'est un hommage de l'élève auquel le maître n'a jamais été insensible.

Le précepte d'Horace pour faire pleurer ou rire est vrai pour l'artiste comme pour le poëte et le conteur. Walter Scott avouait

[1] Mon titre à cette collaboration se borne au texte d'un *Voyage en Angleterre* par Eugène Lamy et Henry Monnier.

qu'il croyait à ses inventions. Ses personnages lui apparaissaient quelquefois en songe, si même il ne les voyait pas dans ses veilles, grâce au don de *seconde vue*, héréditaire dans quelques familles d'Écosse. George Cruickshank doit avoir ce don-là ; il y ajoute, comme Charles Dickens, celui de pouvoir se transformer personnellement. Mime parfait, il a joué plusieurs fois sur les théâtres de société avec un talent à rendre jaloux les meilleurs comédiens de Haymarket. — Ce n'est pas non plus un simple amuseur ; mais un moraliste pour qui la morale est une religion. Il joint les œuvres à la foi : il prêche par l'exemple en même temps que par le crayon. — Sous le titre de la Bouteille, il a composé tout un drame qui vaut les plus beaux sermons de l'apôtre des Sociétés de tempérance : ce drame en huit scènes a fait de George Cruickshank lui-même un buveur d'eau convaincu et non moins zélé dans son apostolat que le fameux capucin irlandais, le Père Mathew.

<div align="right">Amédée Pichot.</div>

Villa Boson, octobre 1866.

PRÉFACE DE L'AUTEUR

J'ai éprouvé un certain embarras pour le choix du titre de cet ouvrage. Je m'étais, par le fait, proposé de donner un tableau général de l'histoire du comique dans la littérature et dans l'art, autant que cela était possible dans les étroites limites d'un volume et sous une forme populaire. Mais le mot *comique* ne me paraît pas exprimer complétement toutes les parties du sujet que j'ai voulu réunir dans mon livre. En outre, très-vaste est le champ de cette étude, et quoique je me sois réduit à n'en traiter qu'une partie, il a fallu encore circonscrire cette partie même, et, en conséquence, m'attacher principalement aux branches qui ont le plus contribué à créer en Angleterre le comique et la satire modernes dans les belles-lettres et les beaux-arts.

Par conséquent, le comique dans la littérature et dans l'art, au moyen âge, étant presque entièrement une émanation des auteurs et des artistes romains, il m'a paru que je devais commencer par un résumé de cette branche telle qu'elle avait été cultivée chez les peuples de l'antiquité. La littérature et l'art au moyen âge présentaient une certaine unité; c'était là leur caractère général qu'il est permis d'attribuer à l'influence de l'élément social romain modifié, tant par un moindre degré d'intensité à une distance plus grande du foyer central que par les causes secondaires qui y intervenaient. Pour comprendre la littérature de n'importe quelle contrée de l'Europe occidentale, surtout pendant ce que nous pouvons appeler la période féodale (et la remarque s'applique également à l'art), il est nécessaire de connaître toute l'histoire de la littérature de l'Europe

occidentale pendant cette période. Le caractère particulier aux différents pays devint naturellement plus marqué et plus fortement individualisé à mesure du progrès social; mais ce ne fut que vers la fin de la période féodale que la littérature de chacun de ces pays acquit son originalité propre. C'est à cette période que se restreint mon plan, selon le point de vue que je viens d'indiquer. — Ainsi, la littérature satirique et la caricature de la réformation eurent leur berceau en Allemagne, d'où, pendant la première moitié du seizième siècle, leur influence s'étendit largement sur la France et sur l'Angleterre; mais, après cette période, toute influence de la littérature allemande cesse dans ces deux royaumes.

La littérature satirique moderne a ses modèles en France pendant le seizième siècle, et l'influence directe de cette littérature sur la littérature anglaise se fait sentir pendant ce siècle et le suivant; mais pas au delà. La caricature politique prit de l'importance en France pendant le seizième siècle et fut transplantée en Hollande dans le dix-septième. Jusqu'au commencement du dix-huitième siècle l'Angleterre dut sa caricature, indirectement ou directement, aux Français et aux Hollandais; mais pendant le dix-huitième siècle il se forma une école de caricature purement anglaise, tout à fait indépendante des caricaturistes du continent.

Le mot histoire peut être pris dans deux sens en ce qui concerne la littérature et l'art; d'ordinaire on l'emploie comme signifiant une suite de notices chronologiques des auteurs ou des artistes et de leurs œuvres, quoique cette composition soit plus à propos comprise sous le titre de *biographie* ou de *bibliographie*. Mais il est une autre application très-différente du mot, et c'est le sens que j'y attache dans ce volume. Pendant le moyen âge et quelque temps après (dans les branches spéciales), la littérature (c'est-à-dire la poésie, la satire et tous les genres de littérature populaire) appartenait à la société et non aux auteurs, qui, individuellement, n'étaient que des ouvriers gagnant leur vie en satisfaisant aux demandes de la société. Par suite, les changements de forme ou de caractère de la littérature dépendaient tous du progrès variable, et conséquemment des demandes changeantes de la société elle-même. Voilà pourquoi, surtout

dans les premières périodes, presque toute la littérature populaire — ou sociale, si je puis l'appeler ainsi, — resta anonyme dans le moyen âge. — A de rares intervalles seulement se révélait un individu qui se faisait une renommée par la supériorité de ses talents. Quelques auteurs de fabliaux mettaient leurs noms à leurs compositions, probablement parce que c'étaient des noms d'auteurs qui avaient acquis la réputation de mieux raconter que la plupart de leurs confrères, ou de raconter des histoires plus piquantes. Dans quelques branches de la littérature générale, — comme dans la littérature satirique du seizième siècle, — la société exerçait cette espèce d'influence, et quoique ses grands monuments doivent tout au génie spécial de leurs auteurs, ils étaient produits sous la pression de circonstances sociales. Retracer toutes les variations de la littérature dans ses rapports avec la société ; décrire les influences de la société sur la littérature et de la littérature sur la société pendant le progrès social, voilà ce qui me semble être le vrai sens du mot histoire, et c'est dans ce sens que je l'emploie.

Ce qui précède expliquera pourquoi mon histoire des diverses branches de la littérature et de l'art populaires se termine à des époques très-diverses. La sculpture grotesque et satirique qui décorait les édifices religieux cessa avec le moyen âge. Les livres de contes, comme faisant partie de cette littérature sociale, se continuèrent jusqu'au seizième siècle, et l'histoire des recueils de facéties qui en émanèrent ne peut être considérée comme allant au delà des premières années du dix-septième ; car, donner une liste de livres de facéties depuis cette époque, ce serait dresser un catalogue de livres de vente composé par les libraires, livres copiés les uns des autres, et jusqu'à une date récente, chacun plus méprisable que son prédécesseur. A tout événement, l'école de la littérature satirique en France (relativement du moins à l'influence qu'elle eut en Angleterre) ne dura pas au delà des premières années du dix-septième siècle. On ne peut guère dire que l'Angleterre ait eu une école de littérature satirique, à l'exception de sa comédie, qui appartient au dix-septième siècle ; quant à sa caricature elle appartient spécialement au siècle dernier et au commencement de

celui-ci, au delà duquel il n'entre pas dans mon plan d'en faire l'histoire.

Ces remarques serviront peut-être à expliquer ce que quelques critiques pourraient regarder comme des imperfections dans mon ouvrage, et j'espère qu'elles suffiront pour m'obtenir l'indulgence de mes lecteurs. Mon *Histoire de la Caricature* aura quelque nouveauté en Angleterre, où aucun auteur, que je sache, ne l'avait traitée avant moi. En tout cas, ce n'est pas une compilation faite sur les travaux d'autrui.

<div style="text-align:right">Thomas WRIGHT.</div>

Sydney Street, Brompton, décembre 1864.

La date de la préface de M. Thomas Wright prouve que son ouvrage avait paru en Angleterre deux années avant l'*Histoire de la Caricature antique* et l'*Histoire de la Caricature moderne* par M. Champfleury, qui a évidemment ignoré non-seulement le volume de l'auteur anglais, mais encore quelques-unes des sources où a puisé celui-ci. Malgré deux ou trois chapitres dans lesquels les deux auteurs se sont rencontrés, à leur insu, les deux ouvrages diffèrent tellement l'un de l'autre, qu'ils ne pourraient se suppléer. Chacun a son mérite spécial que la critique se chargera de faire ressortir en rendant, espérons-le, pleine justice à chacun. M. Champfleury a signalé lui-même la lacune immense qui existe entre « sa caricature antique et sa caricature moderne. » Cette lacune est comblée par l'ouvrage de Thomas Wright. M. Champfleury, s'il voulait un jour compléter son cadre, trouverait mieux que d'utiles indications dans notre volume, surtout pour ce qui concerne les caricaturistes anglais.

Si nous voulions à notre tour (soit Thomas Wright, soit ses interprètes français) ajouter à la présente histoire de la caricature un appendice qui comprendrait les caricatures de la France contemporaine, nous ne relirions pas sans profit les ingénieuses notices de M. Champfleury sur Daumier, Philippon, H. Monnier, Pigal, Travies, Gavarni et Granville qui remplissent exclusivement son histoire de la caricature moderne [1]. Nous avons connu plus ou moins intimement ces artistes, et c'est seulement pourquoi nous serions heureux de pouvoir en parler aussi bien que M. Champfleury, ce qui ne nous serait possible qu'en le citant. A. P.

[1] Les deux volumes de M. Champfleury ont été publiés en 1865, — chez Dentu, éditeur de la Société des gens de lettres.

HISTOIRE

DE

LA CARICATURE

ET DU GROTESQUE

DANS LA LITTÉRATURE ET DANS L'ART.

CHAPITRE I

Origine de la caricature et du grotesque. — La caricature en Egypte. — Monstres : Typhons et Gorgones. — La Grèce. — Les dionysiaques et l'origine du drame. — La comédie antique. — Goût de la parodie. — Parodies sur des sujets tirés de la mythologie grecque : la Visite à l'Amant; Apollon à Delphes. — La prédilection pour la parodie se continue chez les Romains : la Fuite d'Énée.

Mon intention n'est pas, dans les pages qui vont suivre, de discuter la question de savoir ce qui constitue le comique ou le risible, ou, en d'autres termes, d'entrer dans la philosophie du sujet ; je ne veux qu'étudier l'histoire de sa manifestation extérieure, les formes diverses qu'il a prises et son influence sociale. Le rire paraît presque une nécessité de la nature humaine, dans toutes les conditions de l'existence de l'homme, quelque grossière ou quelque policée qu'elle soit. Quelques-uns des plus grands hommes de tous les siècles, esprits aussi éminents que cultivés, Cicéron dans l'antiquité, par exemple, et Érasme dans les temps modernes, sont célèbres pour leur penchant au rire. Le premier était quelquefois appelé par ses adversaires *scurra consularis*, le bouffon consulaire, et le second, qu'on a qualifié d'*oiseau moqueur*, rit, dit-on, avec si peu de modération en lisant les fameuses Lettres des hommes obscurs (*Epistolæ obscurorum virorum*), qu'il en fit une maladie sérieuse. Le premier des auteurs comiques, Aristophane, a toujours été regardé comme

un modèle de perfection littéraire. Une épigramme de l'anthologie grecque, attribuée au divin Platon, nous apprend que, lorsque les Grâces cherchèrent un temple qui ne fût pas exposé à tomber en ruine, elles trouvèrent l'âme d'Aristophane :

Αἱ χάριτες τέμενός τι λαβεῖν ὅπερ οὐχὶ πεσεῖται
Ζητοῦσαι, ψυχὴν εὗρον Ἀριστοφάνους.

D'un autre côté, les hommes qui ne riaient jamais, les ἀγέλαστοι, étaient considérés comme les moins respectables des mortels.

Une tendance au burlesque et à la caricature semble, en effet, être un sentiment profondément enraciné dans la nature humaine, et c'est un des premiers talents déployés par les sociétés encore à l'état barbare. Le sentiment du ridicule et l'amour de ce qui est plaisant se trouvent même chez les sauvages et entrent largement dans leurs relations avec les autres hommes. Avant que les peuples songeassent à cultiver la littérature ou les arts, lorsque le chef trônait dans son palais grossier, entouré de ses guerriers, ceux-ci s'amusaient à tourner leurs ennemis et leurs adversaires en dérision, à rire de leur faiblesse, à railler leurs défauts physiques ou intellectuels, à leur donner des sobriquets tirés de ces mêmes défauts ; en un mot, à les caricaturer en paroles, ou à raconter des anecdotes propres à exciter le rire. Si les esclaves adonnés à l'agriculture (car en ce temps les hommes qui labouraient la terre étaient des esclaves) jouissaient d'un jour de repos, ils le passaient dans les ébats d'une gaieté bruyante et sans contrainte. Enfin, lorsque ces mêmes peuples se mirent à construire des habitations fixes et à les orner, les sujets qu'ils choisirent de préférence pour cette ornementation furent ceux qui représentaient des idées risibles. Le guerrier, qui caricaturait son ennemi dans les discours qu'il prononçait à la table du festin, chercha bientôt à donner à ses railleries une forme plus durable, en traçant de grossières ébauches sur la roche nue ou sur toute autre surface qu'il trouvait à sa convenance. Telle fut l'origine de la caricature et du grotesque dans les arts. En effet, l'art même, dans ses formes primitives, n'est que la caricature, car c'est seulement par l'exagération des traits qui appartient à la caricature que des dessinateurs inhabiles pouvaient se faire comprendre.

Il serait sans doute possible de trouver dans des pays différents des exemples du développement de ces principes à des degrés différents ;

néanmoins, on ne peut dans aucun pays suivre le cours complet de ce développement même. Pour ce qui est, en effet, des races humaines parvenues à un degré avancé de civilisation, nous ne commençons à connaître leur histoire que lorsqu'elles sont déjà parvenues à un degré assez élevé d'instruction ; et, même à cette époque de leur progrès, nos informations se bornent presque à leurs monuments religieux et à d'autres plus rigoureusement historiques. Tel est le cas notamment avec l'Égypte, dont l'histoire, ainsi que nous la représentent ses monuments, nous reporte aux âges les plus reculés de l'antiquité. L'art égyptien est, en général, empreint d'un caractère sombre et massif, offrant peu de gaieté ou de jovialité dans ses dessins ou dans ses formes. Ce-

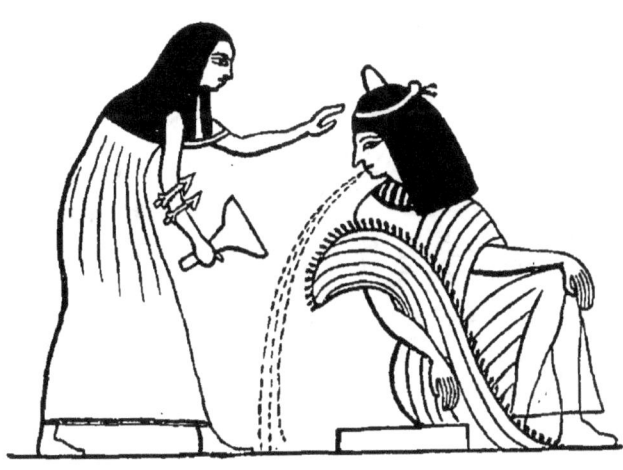

Fig. 1.

pendant, comme le fait remarquer sir Gardner Wilkinson dans son excellent ouvrage sur les *Mœurs et coutumes des anciens Égyptiens*, les premiers artistes égyptiens ne peuvent pas toujours cacher leur penchant naturel à la plaisanterie ; on le voit percer dans une multitude de petits incidents. Ainsi, dans une série de graves compositions historiques peintes sur un des grands monuments de Thèbes, où figure une réunion de convives des deux sexes, nous trouvons la preuve évidente qu'en pareil cas les dames n'étaient pas toujours très-modérées dans l'usage qu'elles faisaient du jus de la treille. « En représentant ce fait, ajoute sir Gardner, les peintres du temps ont quelquefois sacrifié la galanterie à l'amour de la caricature. » Parmi les femmes, évidemment de haut rang, représentées dans cette scène, « quelques-unes appellent leurs

suivantes pour les soutenir sur leurs siéges, d'autres ont peine à s'empêcher de tomber sur les personnes qui se trouvent derrière elles, et la fleur fanée, qui est près de s'échapper de leurs mains échauffées, est mise là pour nous peindre leurs sensations. » La figure 1 représente un groupe composé d'une dame qui a poussé l'excès trop loin et de sa suivante qui vient à son aide. Sir Gardner fait observer que « plusieurs exemples analogues de la caricature primitive se remarquent dans les compositions des artistes égyptiens qui ont exécuté les peintures des tombeaux à Thèbes, » lesquelles peintures appartiennent à une époque très-reculée des annales de l'Égypte. De plus, ce goût,

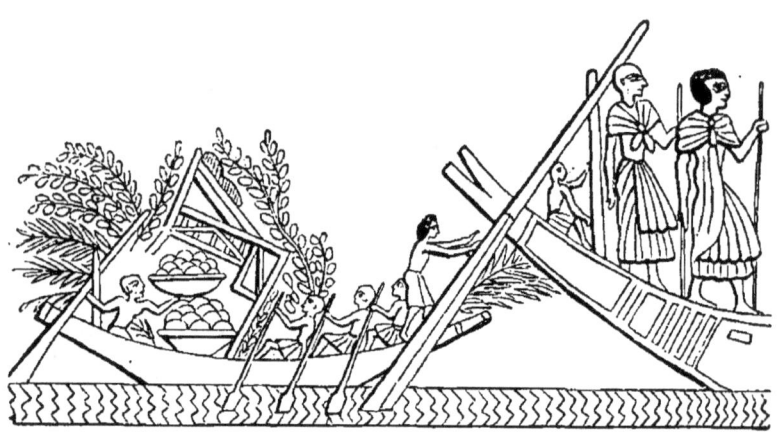

Fig. 2.

dans son application, ne se borne pas toujours à des sujets profanes ; nous le voyons parfois empiéter sur les mystères sacrés de la religion. J'en donne comme un exemple curieux (fig. 2), emprunté à une des gravures de sir Gardner Wilkinson, une scène prise d'une procession funèbre traversant le lac des Morts, et qui figure dans une des anciennes peintures de Thèbes dont nous venons de parler. « Le goût de la caricature commun aux Égyptiens s'est exercé là en dépit du caractère sérieux du sujet. Le mouvement rétrograde du grand bateau, qui a atterri et qui, repoussé du rivage, est venu frapper la petite embarcation avec son gouvernail, a renversé sur les rameurs de celle-ci, malgré tous les efforts de l'homme placé à la proue et les énergiques vociférations du timonier, une grande table chargée de gâteaux et d'autres objets. »

L'accident qui bouleverse et éparpille ainsi les provisions destinées au

repas funèbre et la confusion qui s'ensuit forment, au milieu d'un tableau grave, une scène plaisante, qui serait digne de l'imagination d'un Rowlandson.

Un autre sujet (fig. 3), tiré d'un tableau de la même série, appartient à un genre de caricature qui date d'une époque fort éloignée. Une des idées les plus naturelles chez tous les peuples consiste à comparer les hommes aux animaux dont ils possèdent les qualités particulières. Ainsi, l'un est hardi comme un lion, un autre fidèle comme un chien, rusé comme un renard, ou sale comme un porc. Souvent le nom de l'animal est ainsi donné comme sobriquet à l'homme, qui, par suite, est représenté en peinture sous la forme de l'animal. C'est sans doute, en partie, de cette sorte de caricature qu'est née cette catégorie particulière d'apologues connus depuis sous le nom de *fables*. Il s'y rattachait

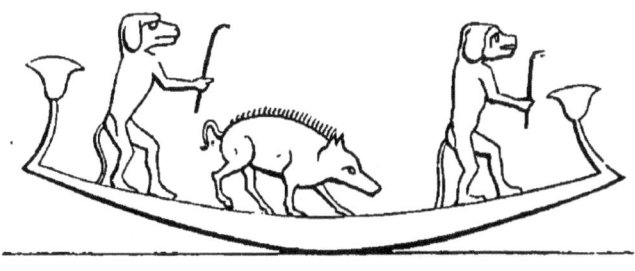

Fig. 3.

la croyance à la métempsycose ou à la transmission de l'âme dans le corps des animaux après la mort, croyance qui faisait partie de plusieurs des religions primitives. Les exemples les plus anciens de ce genre de caricature de l'espèce humaine se rencontrent sur les monuments égyptiens, comme dans le cas que je viens de signaler, lequel représente « une âme condamnée à retourner sur la terre sous la forme d'un porc, après avoir été pesée dans la balance devant Osiris et trouvée trop légère. Embarquée sur un bateau, elle est expulsée du lieu saint en compagnie de deux singes. » Nous ferons remarquer que ces derniers animaux, tels qu'ils sont représentés ici, sont des cynocéphales ou singes à tête de chien (*simia inuus*), qui étaient des animaux sacrés chez les Égyptiens. En outre, le trait caractéristique qui leur est particulier, — la tête rappelant celle du chien, — est, comme d'ordinaire, exagéré par l'artiste.

Cette image du renvoi, sous la forme repoussante d'un porc, d'une

âme condamnée, est peinte sur le mur de gauche de la longue galerie qui sert d'entrée au tombeau du roi Rhamsès V, dans la vallée des catacombes royales désignée sous le nom de *Biban-el-Molouk* à Thèbes. Sir Gardner Wilkinson indique l'année 1185 av. J.-C. comme date de l'avénement de ce monarque. Dans le tableau original, Osiris est assis sur son trône à quelque distance en avant du bateau, et il le bannit de sa présence par un signe de main. Ce tombeau fut ouvert du temps des Romains, qui l'appelaient *le tombeau de Memnon*; il a été l'objet d'une grande admiration et il est couvert d'inscriptions élogieuses dues à des visiteurs grecs et romains. Une des plus curieuses se trouve au bas de la

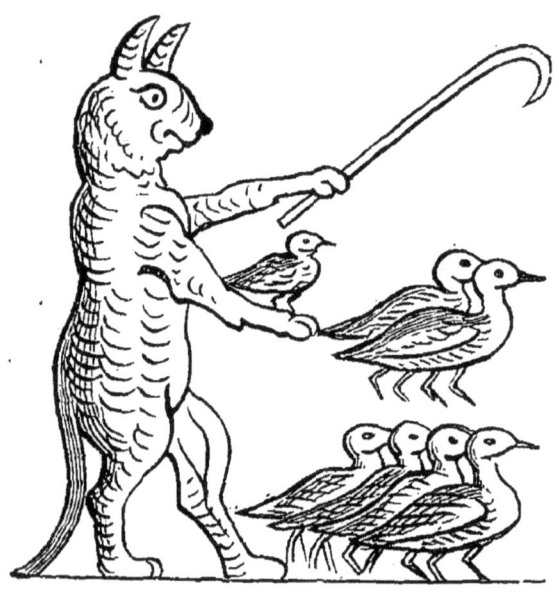

Fig. 4.

peinture qui nous occupe : elle rappelle le nom d'un *daduchus* ou porteur de torche aux mystères d'Éleusis, qui visita ce tombeau sous le règne de Constantin.

L'usage, une fois introduit, de représenter les hommes sous la forme d'animaux, prit bientôt de nouveaux développements et donna lieu à d'autres applications de la même idée. Ainsi, on représenta des animaux se livrant aux diverses occupations de l'homme, et l'on intervertit les rôles entre l'homme et les animaux inférieurs, en représentant ceux-ci comme traitant leur tyran humain de la même manière qu'ils sont ordinairement traités par lui. Cette dernière idée est devenue fort

en vogue à une époque plus rapprochée de nous ; mais la première se retrouve assez souvent dans les œuvres d'art échappées au naufrage des siècles. Parmi les antiquités précieuses du Musée Britannique, un long papyrus égyptien formant dans l'origine un rouleau, est couvert de compositions de ce genre : j'en extrais trois dessins curieux. Le premier (fig. 4) représente un chat chargé de la conduite d'une bande d'oies. Nous ferons observer que le chat tient à la patte une baguette terminée par un crochet, semblable à celle dont nous avons vu les singes munis dans l'image qui précède (fig. 3). Le second dessin (fig. 5) représente un renard portant un panier au moyen d'une perche appuyée sur son épaule (mode de porter les fardeaux souvent représenté sur les monuments de l'art antique), et jouant d'un instrument bien connu, double flûte ou pipeau. Le renard ne tarda pas à devenir un personnage favori dans ce genre de caricature, et l'on sait quel rôle éminent il eut par la suite dans la satire du moyen âge. Cependant le singe a été peut-

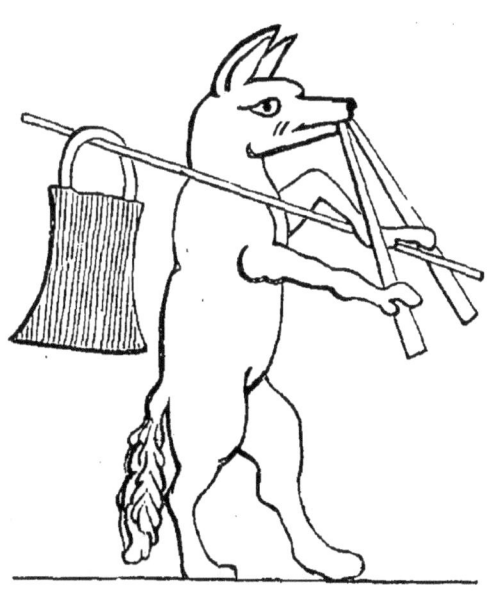

Fig. 5.

être le plus populaire de tous les animaux de cette catégorie de charges, ce qui paraît assez naturel, eu égard à sa singulière aptitude à imiter les actions de l'homme. Les anciens naturalistes nous font des récits curieux, quoique peu croyables, de la manière dont on tirait parti de cette disposition des singes, pour s'emparer d'eux. Pline (*Hist. nat.*, liv. VIII, c. LXXX) cite un vieil auteur qui assurait qu'on leur avait même appris à jouer aux dames. Notre troisième sujet tiré du papyrus égyptien du Musée Britannique (fig. 6) représente deux animaux très-connus dans le blason moderne, le lion et la licorne, jouant aux dames, — ou, pour mieux dire, au jeu que les Romains appelaient *ludus latrunculorum*, et qui, croit-on, ressemblait à notre jeu de dames. Le lion a évidemment gagné la partie, et il ramasse l'argent avec ses griffes ; son air de supériorité fanfaronne, ainsi que la mine surprise et désappointée de son adversaire battu, ne

sont assurément pas mal figurés. Cette série de caricatures, quoique égyptienne, appartient à la période romaine.

Le monstrueux touche de près au grotesque, et l'un et l'autre rentrent dans le domaine de la caricature, lorsqu'on prend ce mot dans sa plus large acception. Les Grecs surtout aimaient les figures de monstres, et l'on rencontre constamment des formes monstrueuses dans leurs ornements et leurs œuvres d'art. Le type du monstre égyptien est représenté dans la gravure ci-contre (fig. 7), tirée de l'ouvrage de sir Gardner Wilkinson que j'ai déjà cité. C'est, dit-on, l'image du dieu Typhon. Elle figure souvent sur les monuments égyptiens, avec quelque modifica-

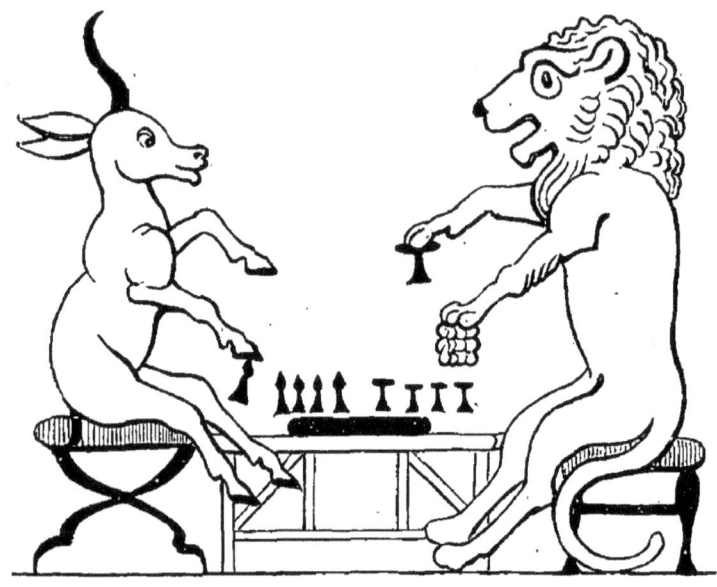

Fig. 6.

tion dans les formes, mais ayant toujours pour traits caractéristiques une face large, grosse et hideuse, et une grande langue pendante. Ce type ne manque pas d'un certain intérêt pour nous, en ce qu'il est, selon toute apparence, l'origine d'une longue série de visages ou de masques de la même forme et du même caractère, qu'on retrouve continuellement dans l'ornementation grotesque, non-seulement chez les Grecs et les Romains, mais encore au moyen âge. Les Romains, paraît-il, donnaient quelquefois ces traits aux images des gens qu'ils haïssaient ou qu'ils méprisaient; et Pline, dans un passage curieux de son *Histoire naturelle*[1], nous apprend qu'à une certaine époque, parmi les tableaux

[1] Pline, *Hist. nat.*, liv. XXXV, c. VIII.

exposés dans le Forum de Rome, il y en avait un qui représentait un Gaulois « tirant la langue d'une façon très-inconvenante. » Une image souvent reproduite dans l'ancienne Grèce, et à laquelle les antiquaires ont, je ne sais pourquoi, donné le nom de Gorgone, est la copie exacte des Typhons égyptiens. Le spécimen qu'en représente la gravure n° 8 est une figurine en terre cuite, qui fait maintenant partie de la collection du Musée royal de Berlin [1].

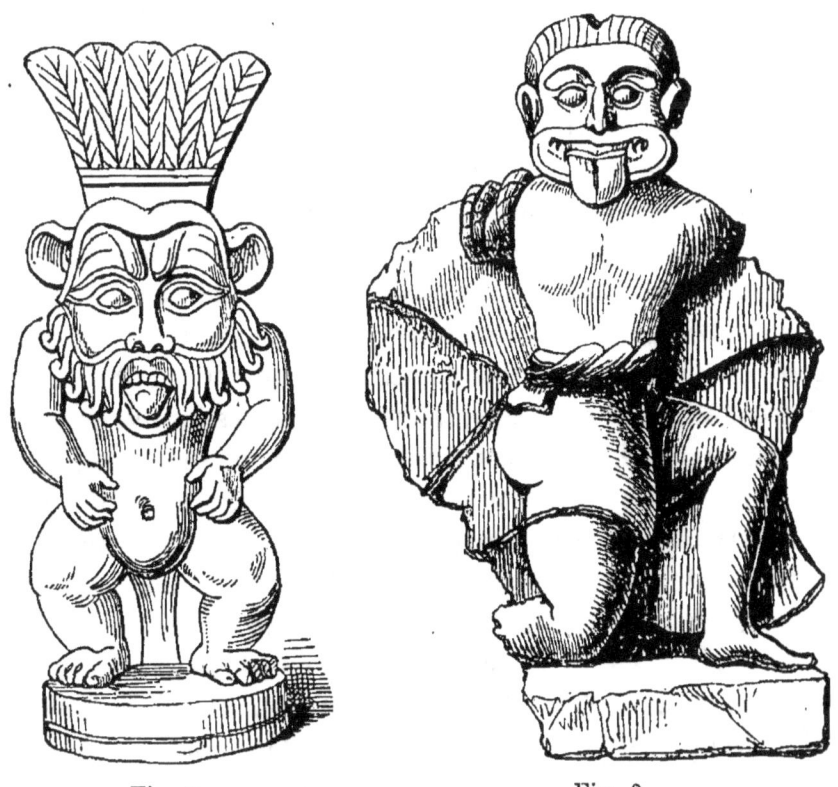

Fig. 7. Fig. 8.

Cependant, en Grèce, l'esprit de la caricature et du dessin burlesque avait pris une forme plus régulière que dans les autres pays ; car il était inhérent à l'esprit de la société grecque. Dans la population grecque, le culte de Dionysos ou Bacchus avait jeté de profondes racines dès les temps les plus reculés, — de temps même immémorial, — et ce culte a été le noyau de la religion et des superstitions populaires, le berceau de la poésie et du drame. Les cérémonies religieuses les plus en faveur des peuples de la Grèce étaient les fêtes dionysiaques et les rites

[1] Panofka, *Terracotten des Museums* Berlin, pl. LXI, p. 154.

phalliques, ainsi que les processions qui les accompagnaient, cérémonies dans lesquelles les principaux acteurs prenaient le déguisement de satyres et de faunes, en se couvrant de peaux de bouc et en se barbouillant le visage de lie de vin. Dans ces bruyantes bacchanales, ils se livraient à une licence effrénée de gestes et de langage, débitant des plaisanteries obcènes et des discours insolents qui n'épargnaient personne. Cette partie de la cérémonie était l'attribut particulier d'une fraction des acteurs, qui accompagnaient la procession dans des chariots, et jouaient des espèces de scènes dramatiques, dans lesquelles ils criblaient de quolibets satiriques les passants ou ceux qui escortaient le cortége, un peu à la façon de nos carnavals modernes. Ces fêtes devinrent l'occasion de pasquinades grossières, représentées en public et de la manière la plus libre. On prétend que, du temps de Pisistrate, ces représentations furent astreintes à un peu plus de décence par un individu du nom de Thespis, qui, dit-on, inventa les masques comme étant un meilleur déguisement que des visages salis, et qui est regardé comme le créateur du théâtre grec. En effet, on ne saurait douter que le drame ait pris naissance de ces cérémonies populaires, et il porta longtemps les marques évidentes de son origine. Le nom même de la tragédie n'a rien de tragique dans sa dérivation ; car il est formé du nom grec τράγος, qui signifie bouc, animal de la peau duquel les satyres se revêtaient, et c'est pourquoi ce nom fut aussi donné à ceux qui faisaient les satyres aux processions. Un τραγῳδὸς était le chanteur, dont les paroles accompagnaient les mouvements d'un chœur de satyres, et la dénomination de *tragodia* fut appliquée à la scène jouée par lui. De même, un *comodus* (κωμῳδὸς) était celui qui accompagnait pareillement de chants d'un caractère insultant ou satirique un *comus* (κῶμος) ou bande de gens en fête, dans la partie la plus désordonnée et la plus licencieuse des scènes représentées aux fêtes de Bacchus. Ce qui a toujours trahi l'origine du drame grec, c'est la circonstance que ce genre de spectacle n'avait lieu qu'aux fêtes célébrées chaque année en l'honneur de Bacchus, desquelles, à vrai dire, il faisait partie. Au surplus, à mesure que le théâtre grec se perfectionna, il conserva toujours la triple division, qui lui venait de son origine, en tragédie, en comédie et en drame satirique ; or, comme la représentation avait toujours lieu à l'occasion des dionysiaques, à Athènes chaque auteur dramatique devait présenter ce qu'on appelait une *trilogie*, c'est-à-dire une tragédie, une pièce satirique et une comédie. Tout cela, dans l'esprit du peuple, s'identifiait si complètement avec le culte de Bacchus, que,

longtemps après, quand le sujet d'une tragédie même ne plaisait pas aux spectateurs, ceux-ci formulaient ordinairement leur mécontentement par ces mots : Τί ταῦτα πρὸς τὸν Διόνυσον; « Qu'est-ce que cela a à faire avec Bacchus ? » et Οὐδὲν πρὸς τὸν Διόνυσον, « Cela n'a rien à faire avec Bacchus. »

Il ne nous reste aucun monument complet du drame satirique des Grecs, lequel était sans doute une œuvre d'un caractère passager, et qu'on s'attachait moins souvent à conserver; mais la comédie grecque primitive s'est continuée dans un certain nombre des pièces d'Aristophane, où l'on est à même de l'apprécier dans toute sa liberté d'allure. Elle représentait dans son entier développement la raillerie du temps de Thespis lancée du haut d'un chariot. Elle était, dans sa forme, burlesque et licencieuse jusqu'à l'extravagance; l'insulte personnelle en composait l'essence, ainsi que la satire généralisée. On ne se contentait pas d'attaquer les individus en leur appliquant des épithètes injurieuses; on représentait leur personnage sur la scène comme accomplissant toute espèce d'actions méprisables, et comme subissant toute sorte de traitements ridicules et humiliants. Le drame portait ainsi les marques de son origine; non-seulement dans la licence extraordinaire de son langage et de ses costumes, mais encore dans le constant usage du masque. Un de ses modes favoris de satire consistait dans la parodie, qui n'épargnait rien de ce que la société respectait à ses heures solennelles, rien de ce que l'auteur satirique considérait comme méritant la dérision ou le mépris public. La religion elle-même, la philosophie, les mœurs et les institutions sociales, tout, jusqu'à la poésie, fut parodié à son tour. Les comédies d'Aristophane sont pleines de parodies des œuvres poétiques des auteurs tragiques et autres de son temps. Il a réussi surtout à parodier la poésie du tragique Euripide. C'est donc avec raison qu'on a défini l'ancienne comédie des Grecs : la comédie de caricature. L'esprit et même les scènes de cette comédie, transportés dans la peinture, se sont identifiés avec cette branche de l'art à laquelle nous donnons le nom de caricature dans les temps modernes. Sous le couvert de la bouffonnerie des bacchanales se cachait, il est vrai, un but sérieux ; mais c'était surtout la satire générale que contenaient implicitement les violentes personnalités dirigées contre les individus, et l'abus arriva à un tel point que, lorsque les personnes ainsi attaquées eurent acquis à Athènes plus de puissance que la populace, l'ancienne comédie disparut.

Aristophane fut le poëte le plus grand et le plus accompli de l'ancienne

comédie. Les pièces qui nous restent de lui nous peignent l'hostilité des partis politiques et sociaux de son temps, aussi vigoureusement et l'on peut même ajouter plus minutieusement que ne le font les caricatures de Gillray pour le règne du roi d'Angleterre George III. Elles traversent l'époque mémorable de la guerre du Péloponèse, et les plus anciennes en date nous donnent, pendant plusieurs années, la série annuelle régulière de ces scènes pour la part qu'Aristophane y prit. La première, *les Acharniens*, fut jouée la sixième année de la guerre du Péloponèse, l'an 425 avant J.-C., à l'occasion de la fête Lénéenne de Bacchus, où elle remporta le premier prix. Cette comédie est une sortie hardie contre la prolongation factieuse de la guerre par l'influence des démagogues athéniens. La pièce qui vient ensuite, *les Chevaliers*, représentée en 424 avant J.-C., renferme une attaque directe contre Cléon, chef de ces démagogues, quoiqu'il n'y soit pas désigné par son nom; et l'on rapporte que, ne trouvant personne qui eût le courage de faire un masque représentant Cléon ou de jouer le rôle, Aristophane, obligé de le jouer lui-même, se frotta le visage avec de la lie de vin, pour représenter la face enluminée et bouffie du grand démagogue. C'était un retour au mode primitif de jouer la comédie des prédécesseurs de Thespis. Ce fut aussi la première pièce qu'Aristophane écrivit sous son nom. La pièce des *Nuées*, publiée en 423, s'en prend à Socrate et aux philosophes. La quatrième, *les Guêpes*, publiée en 422 avant J.-C., présente une satire contre l'humeur processive des Athéniens. La cinquième, intitulée : *la Paix* ("Ειρηνη), parut l'année suivante, à l'époque de la paix de Nicias : c'est une autre satire contre les velléités belliqueuses de la démocratie athénienne. La pièce qui vient en sixième sur la liste de celles qui nous restent parut après un intervalle de plusieurs années, car elle fut publiée en 414 avant J.-C., première année de la guerre de Sicile ; elle a trait à un mouvement irréligieux qui avait causé une grande agitation à Athènes. Les Athéniens sont représentés comme quittant Athènes par dégoût des vices et des folies de leurs concitoyens, et cherchant le royaume des oiseaux, où ils forment un nouvel État, lequel intercepte la communication entre les mortels et les immortels; les rapports ne sont rétablis qu'en vertu d'un arrangement entre tous les partis. Dans *Lysistrate*, qu'on croit avoir paru en 411, encore au fort de la guerre, les femmes d'Athènes trament un complot, dont le succès les rend maîtresses du gouvernement de l'État, et elles forcent leurs maris à faire la paix.

Les *Femmes à la fête de Cérès* paraissent avoir été publiées en 410 avant J.-C. ; c'est une satire sur Euripide, dont les ouvrages ne ménagent pas les attaques contre le beau sexe ; aussi, dans cette comédie, les femmes conspirent-elles pour obtenir le châtiment de l'auteur tragique. La comédie des *Grenouilles* fut jouée en l'an 405 avant J.-C. ; c'est une satire sur la littérature du jour ; elle est dirigée particulièrement contre Euripide et fut sans doute écrite peu de temps après sa mort, car le véritable sujet est la décadence du drame tragique, décadence à laquelle Euripide était accusé d'avoir aidé. C'est peut-être la plus spirituelle de celles des pièces d'Aristophane qui sont parvenues jusqu'à nous. La comédie des *Harangueuses*, publiée en 392, est une critique burlesque des théories du gouvernement républicain, émises alors par les philosophes, et dont quelques-unes différaient peu du communisme moderne. Ici encore, les femmes, au moyen d'une conspiration adroitement ourdie, deviennent maîtresses des propriétés, et décrètent la communauté des biens et des femmes, ainsi que quelques lois toutes particulières à cet état de choses. L'esprit de la pièce, qui est extrêmement épicé de gros sel, roule sur les disputes et les embarras qui résultent d'une telle situation. La dernière des comédies qui nous restent d'Aristophane, *Plutus*, semble être une œuvre du déclin de la vie active de l'auteur, et la moins frappante de toutes ses comédies : c'est plutôt une satire morale qu'une satire politique.

Il paraît que, dans une pièce représentée en 426, un an avant *les Acharniens*, sous le titre des *Babyloniens*, Aristophane blessa gravement le parti démocrate, circonstance à laquelle il fait plus d'une fois allusion dans le premier de ces deux ouvrages. Cependant son talent et sa popularité semblent l'avoir mis au-dessus du danger, et rien certainement n'a pu surpasser le ton acerbe et satirique qui domine dans ses comédies ultérieures. Les auteurs qui vinrent après lui furent moins heureux.

Parmi les derniers auteurs comiques de l'ancienne école, nous citerons Anaximandride, qui formula une réflexion piquante sur l'État d'Athènes en parodiant un vers d'Euripide.

Le poëte tragique avait dit :

$$\text{Ἡ φύσις ἐβούλεθ', ᾗ νόμων οὐδὲν μέλει.}$$

(La nature, qui ne se soucie aucunement des lois, a commandé.)

Anaximandride fit le changement suivant :

Ἡ πόλις ἐβούλεθ' ἣ νόμων οὐδὲν μέλει.

(L'État, qui ne se soucie aucunement des lois, a commandé.)

Nulle part l'oppression ne s'exerce avec plus de rigueur que sous les gouvernements démocratiques ; et Anaximandride, poursuivi pour cette plaisanterie comme s'il eût commis un crime contre l'État, fut condamné à mort. Comme on peut le supposer, la liberté de parler avait cessé d'exister à Athènes. Les écrits d'Aristophane nous font parfaitement connaître le caractère de l'ancienne comédie dans sa plus large liberté. Ce qu'on a appelé la comédie moyenne ou intermédiaire, dans laquelle la satire politique était interdite, dura, à partir de cette époque, jusqu'au temps de Philippe de Macédoine, où l'ancienne liberté de la Grèce fut définitivement anéantie. Après vint la dernière forme de la comédie grecque, désignée sous la dénomination de *comédie nouvelle*, et représentée par des noms, tels que ceux d'Épicharme et Ménandre. Dans la comédie nouvelle, toute caricature, toute parodie, toute allusion personnelle, furent entièrement interdites. La comédie se transforma complétement en une comédie de mœurs et de la vie domestique, en une peinture de la société contemporaine, sous des noms et des caractères de convention. De cette comédie nouvelle est dérivée la comédie romaine, telle que nous l'avons aujourd'hui dans les pièces de Plaute et de Térence, qui ont été des imitateurs déclarés de Ménandre et des autres écrivains de la comédie nouvelle des Grecs.

Naturellement, la caricature en images se voyait rarement sur les monuments publics de la Grèce ou de Rome; mais on en trouve de nombreux restes sur des objets d'un caractère plus populaire et d'un usage habituel. Les recherches des modernes antiquaires en ont fait découvrir en assez grande abondance sur les poteries de la Grèce et de l'Étrurie, ainsi que sur les crayonnages des murs des maisons d'Herculanum et de Pompeï. Sur les vases sont reproduites des scènes comiques, surtout des parodies, évidemment empruntées au théâtre, et conservant les masques et les autres attributs (j'en ai nécessairement omis quelques-uns) qui attestent la source à laquelle elles ont été prises. Les Grecs, on en a des preuves nombreuses, étaient passionnés pour les parodies de tout genre, en littérature ou en peinture. Le sujet de notre figure n° 9

est un curieux échantillon des parodies trouvées sur les vases grecs; il est tiré d'un beau vase étrusque [1], et l'on a supposé que c'était une parodie de la visite de Jupiter à Alcmène. Cette hypothèse paraît assez douteuse; on ne saurait nier du moins que ce soit la représentation burlesque de la visite d'un amant à l'objet de sa flamme. L'amoureux, portant le masque et le costume comiques, monte, au moyen d'une échelle, à la fenêtre où se présente la dame de ses pensées, laquelle, il faut l'avouer,

Fig. 9.

a l'air de faire un accueil bien froid à son admirateur. Celui-ci essaye de gagner les bonnes grâces de la belle en lui offrant un présent qui, au lieu de pièces d'or, semble se composer de pommes, ce qui explique son peu d'effet. L'amoureux est accompagné de son serviteur, qui tient une torche pour l'éclairer en chemin : ce qui montre qu'il s'agit d'une aventure nocturne. Le maître et le serviteur ont des couronnes de fleurs sur la tête, et le serviteur en porte à la main une troisième, qui, avec le

[1] Donné dans les *Antiques du cabinet Pourtalès* de Panofka, pl. X.

contenu de son panier, est probablement destinée à être aussi offerte en présent à la dame.

Winckelmann a publié, d'après un vase qui était autrefois dans la bibliothèque du Vatican et se trouve aujourd'hui à Saint-Pétersbourg, une parodie moins équivoque de la visite de Jupiter à Alcmène. La façon dont le sujet a été traité a de l'analogie avec le dessin que je viens de décrire. Alcmène apparaît exactement dans la même attitude à la fenêtre de sa chambre, et Jupiter apporte son échelle pour monter jusqu'à elle, mais il n'a pas encore posé contre le mur l'instrument d'escalade. Dans son compagnon, on reconnaît Mercure au célèbre caducée qu'il porte de la main gauche, tandis que de la main droite il tient une lampe dont il dirige la lumière sur la fenêtre, afin de mettre Jupiter à même de contempler l'objet de son amour.

On est surpris de voir avec quelle hardiesse les Grecs parodiaient et ridiculisaient des sujets sacrés : c'est ce que l'apologiste chrétien Arnobe reprochait à ses adversaires païens dans ses écrits contre eux. Des lois, disait-il, avaient été faites pour protéger la réputation des hommes contre la calomnie et la diffamation ; mais semblable protection n'existait pas pour la réputation des dieux, qui étaient traités avec le manque de respect le plus flagrant [1]. C'était le cas notamment pour les dessins et les peintures.

Pline nous dit que Ctésiloque, élève du célèbre Apelle, peignit un tableau burlesque représentant Jupiter donnant naissance à Bacchus : le dieu y avait une posture des plus ridicules [2]. Les écrivains de l'antiquité nous donnent à entendre que de tels cas n'étaient pas rares, et citent les noms de divers peintres comiques dont les œuvres de ce genre ont été en vogue. Quelques-unes de ces œuvres étaient d'acerbes caricatures personnelles : tel était un tableau célèbre d'un peintre nommé Ctésidès, décrit aussi par Pline. La reine Stratonice, épouse de Séleucus Nicator, avait, paraît-il, mal accueilli ce peintre lorsqu'il était venu à sa cour ; l'artiste, pour se venger, se faisant l'écho de la médisance publique,

[1] Arnobius (*Contra gentes*), liv. IV, p. 150. « Carmen malum conscribere, quo fama « alterius coinquinatur et vita, decem viralibus scitis evadere noluistis impune : ac ne « vestras aures convitio aliquis petulantiore pulsaret, de atrocibus formulas consti- « tuistis injuriis. Soli dii sunt apud vos superi inhonorati, contemptibiles, viles : in « quos jus est vobis datum quæ quisque voluerit dicere turpitudinem, jacere quas « libido confinxerit atque excogitaverit formas. »

[2] Pline, *Hist. nat.*, liv. XXXV, c. XL.

composa une scène dans laquelle la princesse était représentée en conversation amoureuse avec un pêcheur, homme de bas étage; il exposa ensuite sa peinture dans le port d'Éphèse et se sauva à bord d'un navire. Pline ajoute que la reine admira la beauté et la perfection de l'œuvre plus qu'elle ne parut ressentir l'outrage, et qu'elle défendit qu'on enlevât le tableau [1].

Le sujet du second spécimen que nous citons (fig. 10) de la caricature grecque est mieux connu. Il est pris d'un *oxybaphon*, apporté du continent en Angleterre, où il est passé dans la collection de M. William Hope [2].

Fig. 10.

L'oxybaphon (ὀξύβαφον) ou, comme l'appelaient les Romains, l'*acetabulum* était un grand vase à mettre du vinaigre, lequel formait un des ornements importants de la table et était par conséquent très-susceptible de comporter des enjolivements de ce genre. C'est une des plus remarquables caricatures de cette espèce qu'on connaisse: elle représente une parodie d'un des épisodes les plus intéressants de la mythologie grecque, celui de l'arrivée d'Apollon à Delphes. L'artiste, dans son amour du bur-

[1] Pline, *Hist. nat.*, liv. XXXV, c. XL.
[2] Gravé par H. Lenormant et J. de Witt, *Élite des monuments céramographiques*, pl. XCIV.

lesque, n'a épargné aucun des personnages qui jouent un rôle dans l'épisode. L'Apollon hyperboréen lui-même apparaît sous la forme d'un charlatan sur son théâtre de foire couvert d'une espèce d'auvent, et auquel on monte par des marches de bois. Sur l'estrade est déposé le bagage d'Apollon, consistant en un sac, un arc et son bonnet scythien. Chiron (XIPΩN) est représenté comme souffrant des effets de la vieillesse et de la cécité. Appuyé sur un bâton tortu et poussé par derrière par un compagnon qui lui aide ainsi à monter, il vient consulter le charlatan

Fig. 11.

de Delphes. Le Centaure et son compagnon portent les masques et les autres attributs des acteurs comiques. Au haut du tableau, sont des montagnes sur lesquelles on voit les nymphes (NYMΦAI), qui, comme tous les autres acteurs de cette scène, sont déguisées au moyen de masques, et les leurs sont des plus grotesques. A droite se tient debout un personnage qui passe pour représenter l'*epoptes*, l'inspecteur ou le surveillant du spectacle; lui seul n'a pas de masque. On a eu recours au calembour pour rehausser le côté facétieux de la scène, car, au lieu

de ΠΥΘΙΑΣ, le Pythien, placé au-dessus de la tête du burlesque Apollon, il semble évident que l'artiste a écrit ΠΕΙΘΙΑΣ, le consolateur, par allusion sans doute aux consolations que le charlatan administre à son visiteur aveugle et caduc.

L'esprit de parodie des Grecs, s'attaquant même aux sujets les plus sacrés, quoique tombé en décadence dans la Grèce, se releva à Rome, et nous en trouvons des traces sur les murs de Pompéï et d'Herculanum. Nous y voyons la même facilité à tourner en ridicule les légendes les plus sacrées et les plus populaires de la mythologie romaine. L'exemple que j'en donne (fig. 11), d'après une peinture murale, offre un intérêt tout particulier, tant par les détails du dessin lui-même que par ce fait que c'est la parodie d'une des légendes nationales chères au peuple romain, qui s'enorgueillissait de descendre d'Énée. Virgile a raconté d'une manière touchante comment son héros échappa à la destruction de Troie; ou plutôt il a mis le récit de cet épisode dans la bouche de son héros. Lorsque la ville condamnée par les destins était déjà en flammes, Énée chargea son père Anchise sur ses épaules, prit par la main son jeune fils Iules, ou, comme on l'appelait encore, Ascagne, et, suivi de sa femme, il quitta ses foyers :

« Ergo age, care pater, cervici imponere nostræ ;
Ipse subibo humeris, nec me labor iste gravabit.
Quo res cumque cadent, unum et commune periclum,
Una salus ambobus erit : Mihi parvus Iulus
Sit comes, et longe servet vestigia conjux. »
(Virg., *Æn.*, liv. II, l. 707.)

Ainsi, ils se sauvèrent, l'enfant tenant son père par la main droite, et se traînant après lui à pas inégaux :

Dextræ se parvus Iulus
Implicuit, sequiturque patrem non passibus æquis.
(Virg., *Æn.*, liv. II, l. 723.)

Et de cette façon Énée emporta son père et son fils, ainsi que ses pénates ou les dieux domestiques de sa famille, qui devaient être transportés dans un autre pays et devenir un jour les protecteurs de Rome.

Ascanium, Anchisenque patrem, Teucrosque Penates.
(*Ib.*, l. 747.)

Ici, il est évident que l'artiste a voulu parodier un tableau qui paraît

avoir été célèbre à cette époque, et dont au moins deux copies différentes se trouvent sur des intailles antiques. C'est le seul cas, à ma connaissance, où l'original et la parodie aient été conservés depuis une époque aussi reculée ; cette circonstance m'a paru si curieuse, que j'ai tenu à donner, à côté de la parodie, une copie d'une des intailles en question (fig. 12)[1]. Elle représente littéralement le récit de Virgile, et la seule différence entre la composition sérieuse et la caricature c'est que, dans celle-ci, les personnages sont représentés sous la forme de singes. Énée, personnifié dans le fort et vigoureux animal, portant le vieux singe, An-

Fig. 12.

chise, sur son épaule gauche, s'avance à grands pas, tout en se retournant pour regarder la ville en feu. De la main droite, il traîne le petit Iules ou Ascagne, qui évidemment marche *non passibus æquis,* et suit difficilement le pas de son père. L'enfant porte un bonnet phrygien et

[1] Ces intailles sont gravées dans le *Musée florentin* de Gorius, vol. II. pl. XXX. Sur l'une d'elles les figures sont renversées.

tient à la main droite le joujou qu'on appellerait de nos jours une *crosse*, — le *pedum*. Anchise s'est chargé du coffre qui renferme les pénates sacrés. Un détail curieux, c'est que les singes de ce dessin sont les mêmes animaux à tête de chien ou cynocéphales que l'on voit sur les monuments égyptiens.

Ce chapitre était déjà livré à l'impression, lorsque est parvenu à ma connaissance un mémoire fort intéressant de Panofka sur les *Parodicen und Karikaturen auf Werken der Klassischen kunst* dans l'*Abhandlungen der Akademie der Wissenschaften zu Berlin*, pour l'année 1854 ; je ne puis qu'y renvoyer mes lecteurs.

CHAPITRE II

Origine du théâtre à Rome. — Usages domestiques chez les Romains. — Scènes tirées de la comédie romaine. — Le sannio et le mime. — Le drame romain. — Les auteurs satiriques romains. — La caricature. — Introduction des animaux pour personnifier des hommes. — Les pygmées et leur introduction dans la caricature ; la Cour de ferme ; l'Atelier du peintre ; le Cortége triomphal. — La caricature politique à Pompeï ; les Graffiti.

Les Romains paraissent n'avoir jamais eu de goût réel pour le drame véritable ; ils l'ont simplement copié des Grecs ; et dès l'époque la plus reculée de leur histoire, nous les voyons emprunter à leurs voisins tous leurs arts s'y rattachant. En Italie, comme en Grèce, on peut faire remonter l'origine des premiers essais de littérature comique aux fêtes religieuses, mélange de cérémonies sacrées et de réjouissances désordonnées. Les danses et le chant y jouaient un grand rôle ; et à mesure que danseurs et chanteurs étaient exaltés par le vin, ils se lançaient réciproquement des reproches et des injures. La plus ancienne poésie des Romains, qui se composait de vers d'un mètre irrégulier, est représentée par les *versus Saturnini*, qu'on dit avoir été appelés ainsi à cause de leur antiquité (car les choses d'une antiquité reculée passaient pour appartenir au temps de Saturne). Nævius, un des plus anciens poëtes latins, employait, dit-on, ce mètre. Ensuite, par ordre de date, sont venus les vers Fescennins, distingués surtout pour leur licence, et importés, comme leur nom l'indique, de Fescennia, ville d'Étrurie, où se célébraient les grandes fêtes de Cérès et de Bacchus. En l'année 394 de Rome et 364 avant J.-C., la ville fut désolée par une épidémie terrible, et les habitants eurent recours à un expédient qui nous semblera passablement étrange, celui d'envoyer chercher en Étrurie des acteurs (*ludiones*), par le jeu desquels ils espéraient apaiser la colère des dieux. Il paraît qu'avant cette époque les Romains connaissaient si peu ce genre d'acteurs, que le nom servant à les désigner n'existait même pas dans leur langue, et qu'ils furent obligés d'adopter le mot spécial toscan et de les appeler *histrions* (*hister*, en toscan, signifiait un joueur ou un pantomime). Ce mot, on le sait, est resté dans la langue latine. Ces premiers artistes étruriens paraissent, en effet, avoir été de simples pantomimes, qui exécutaient aux sons de la flûte toutes sortes de tours de saltim-

banque, de danses, de poses, de gestes, et autres drôleries analogues, mêlés de chants satiriques, et quelquefois de représentations de farces grossières. Les Romains avaient aussi un genre de spectacle d'un caractère un peu plus théâtral; il consistait à représenter des scènes appelées *Fabulæ Atellanæ*, parce que ceux qui les jouaient venaient d'Atella, ville du pays des Osques.

L'art dramatique, à Rome, fit de grands progrès vers le milieu du troisième siècle av. J.-C. L'honneur en revient à un affranchi du nom de Livius Andronicus, Grec de naissance, qui, dit-on, fit paraître, en l'an 240 av. J.-C., la première véritable comédie qui eût jamais été jouée à Rome. C'est directement aux Grecs ou aux colonies grecques de l'Italie qu'il faut faire remonter l'origine, non-seulement de la comédie romaine, mais même des premiers éléments de l'art dramatique à Rome.

Chez les Romains, comme chez les Grecs, le théâtre était une institution populaire. L'État ou un individu riche payait les frais des représentations publiques; par conséquent, l'édifice où ces représentations avaient lieu était nécessairement de très-grande dimension, et, dans les deux pays, à ciel ouvert. Les Romains, toutefois, eurent la précaution de le faire couvrir d'un *velum*. Comme la comédie romaine était copiée de la comédie nouvelle des Grecs, et comme dès lors elle n'admettait pas l'introduction de la caricature et du burlesque sur la scène, ces derniers divertissements demeurèrent spécialement du domaine de la pantomime et de la farce, que les Romains, ainsi qu'il a été dit, connaissaient déjà depuis un temps plus éloigné.

Les Romains empruntèrent-ils ou non aux Grecs l'usage du masque? C'est ce qu'on ne saurait affirmer. Dans tous les cas, on se servait généralement du masque sur les théâtres romains, soit dans la comédie, soit dans la tragédie, comme chez les Grecs. Les acteurs grecs jouaient montés sur des échasses pour se grandir, attendu que, la scène occupant un espace considérable et le théâtre n'étant pas couvert, on les aurait moins bien vus de loin sans cette précaution. Les masques, de leur côté, avaient cela d'utile qu'ils donnaient à la tête une grosseur proportionnée aux dimensions de la taille artificielle du corps. On peut remarquer que le masque semble en général avoir été fait pour couvrir toute la tête, en représentant les cheveux aussi bien que le visage, de sorte qu'on pouvait reproduire complètement l'âge ou le teint des personnages. Chez les Romains, les échasses n'étaient certainement pas d'un usage général;

mais on suppose que le masque, outre son emploi dans la comédie ou dans la tragédie, servit encore à d'autres fins utiles. Le premier perfectionnement apporté à sa confection primitive consista, dit-on, à le faire de cuivre ou de quelque autre métal sonore, ou à en garnir au moins la bouche, de manière que le métal pût renvoyer le son de la voix et lui prêter de la force ; on donnait aussi à la bouche du masque quelque chose de la forme d'un porte-voix[1]. Tous ces accessoires ne pouvaient manquer de diminuer beaucoup l'effet du jeu scénique, qui, réduit à une simple affaire de forme, devait, en général, être très-borné et tirer

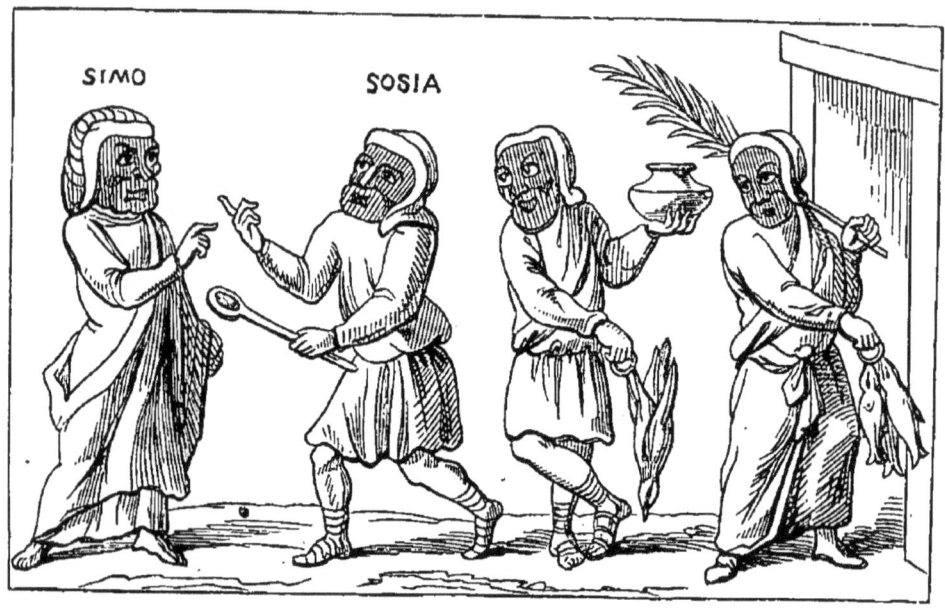

Fig. 13.

la majeure partie de son importance du mérite de la poésie et du talent de déclamation des acteurs. Nous avons des dessins et des peintures représentant exactement des scènes jouées sur le théâtre romain. Il existe des manuscrits assez anciens de Térence, ornés de dessins représentant les scènes telles qu'elles se jouaient sur le théâtre ; et ces dessins, bien qu'ils appartiennent à une époque de beaucoup postérieure au temps où le théâtre romain existait avec son caractère primitif, sont indubitablement des copies de dessins d'une date plus éloignée. Un antiquaire allemand du siècle dernier, Henri Berger, a publié en un volume

[1] C'est de cette circonstance, dit-on, que le masque reçut son nom latin : *persona, a personando*. Voir Aulu-Gelle, *Nuits attiques*, liv. V, c. VII.

in-4° une série de dessins semblables tirés d'un manuscrit de Térence conservé à la bibliothèque du Vatican, à Rome. Nous en choisissons deux, afin de faire voir le type ordinaire du jeu scénique des Romains et l'usage qu'ils faisaient du masque. Le premier de ces dessins (fig. 13) représente la scène d'ouverture de l'*Andria*. A droite, deux serviteurs ont apporté des provisions, et à gauche paraît Simon, maître de la maison, et son affranchi, Sosie, à qui semble être confié le soin des affaires domestiques de Simon. Celui-ci commande à ses serviteurs de se retirer

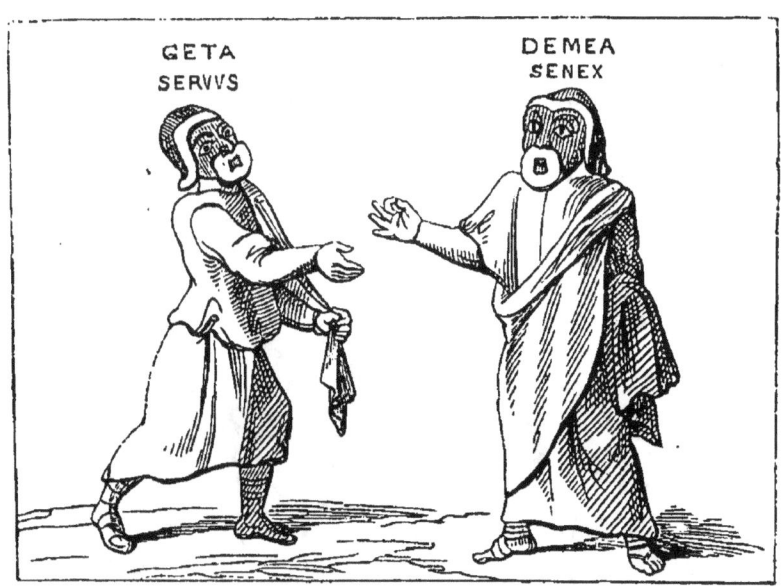

Fig. 14.

avec les provisions, tandis qu'il fait signe de la main à Sosie de rester pour conférer avec lui en particulier :

SIMON. — Vos istæc intro auferte; abite. Sosia,
Adesdum; paucis te volo.
SOSIE. — Dictum puta
Nempe ut curentur recte hæc.
SIMON. — Imo aliud.
(Térence, *Andria*, act. I, sc. II.)

Quand on compare ces mots avec l'*illustration*, on ne peut s'empêcher de remarquer qu'il y a dans la pose des personnages une exagération inutile ; ce qui est peut-être moins le cas dans l'autre dessin (fig. 14), reproduction de la cinquième scène du cinquième acte des *Adelphes* de Térence. Il représente la rencontre de Géta, serviteur passablement

bavard et suffisant, avec Demée, vieillard rustique et grossier, l'une de ses connaissances, et naturellement son supérieur. Au salut que lui fait Géta, Demée répond en lui demandant durement, comme si tout d'abord il ne le reconnaissait pas : « Qui êtes-vous ? » Mais quand il s'aperçoit que c'est Géta, il change tout à coup de ton et devient presque affable :

G. — ... Sed eccum Demeam. Salvus fies.
D. — Oh, qui vocare ?...
G. — Geta...
D. — Geta, hominem maximi Pretii esse te hodie judicavi animo meo.

Les scènes représentées par les peintures murales de Pompeï ne nous laissent plus lieu de douter de la fidélité de ces dessins. Notre figure 15

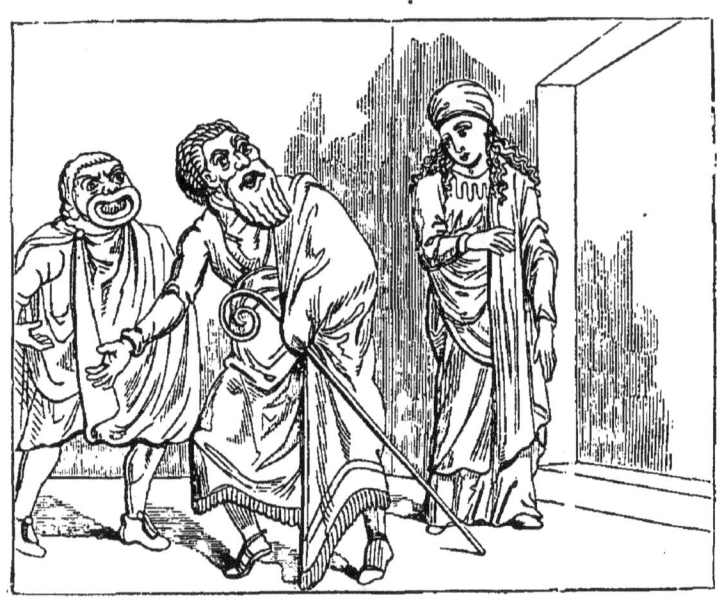

Fig. 15.

reproduit une de ces scènes, prise sans doute d'une comédie maintenant perdue ; et nous ignorons quels personnages représentent les acteurs. La pose donnée aux deux figures comiques, comparée à celle des personnages du dessin emprunté à Berger, nous porterait à supposer que l'exagération dans les gestes était considérée comme une des règles du jeu scénique.

L'étude des masques romains est d'autant plus intéressante, qu'à ces

masques on doit probablement attribuer l'origine de plus d'une de ces faces grotesques qu'on rencontre si souvent dans les sculptures du moyen âge. Le masque comique était en effet un objet très-populaire chez les Romains, et paraît avoir été pris pour symbole de tout ce qui était plaisant et burlesque. Des scènes comiques du théâtre, auxquelles il fut d'abord approprié, il passa dans les fêtes populaires, telles que les Lupercales, avec lesquelles, sans aucun doute, il s'introduisit dans le carnaval du moyen âge et dans nos mascarades modernes. Chez les Romains encore, l'usage du masque fut bientôt transporté des fêtes publiques dans les soupers particuliers. L'emploi en était si commun, qu'il passa à l'état de jouet pour les enfants et qu'on s'en servait quelquefois comme d'un épouvantail pour leur faire peur. Notre figure 16, copiée d'une peinture de Resina, représente deux Amours jouant avec un masque, dont ils font l'usage que je viens d'indiquer en dernier lieu, c'est-à-dire qu'ils s'en servent pour se faire peur tour à tour ; et c'est une chose curieuse qu'au moyen âge le commentaire d'Ugutio explique le mot *larva*, masque, en disant que c'est une image « qu'on se met sur le visage pour effrayer les enfants[1]. » Le masque devint ainsi un ornement en vogue, surtout pour les lampes, les sculptures d'auvents (*antefixa*) et les gargouilles des maisons romaines, auxquelles on donnait souvent la forme de masques grotesques, de visages monstrueux, avec d'énormes bouches, toutes grandes ouvertes, et d'autres figures, comme celles des gargouilles des architectes du moyen âge.

Fig. 16.

En même temps que le masque comique était d'un usage général dans les divertissements burlesques, il devint aussi l'accessoire distinctif de personnages particuliers. De ce nombre était le *sannio* ou *bouffon*, dont le nom venait du mot grec σάννας, fou, et dont le rôle consistait à exécuter des danses burlesques, à faire des grimaces et autres gestes propres

[1] « Simulacrum... quod apponitur facici ad terrendos parvos... » (Ugutio, ap. Ducange, v. *Masca*.)

à exciter la gaieté des spectateurs. C'est un *sannio* que représente notre figure 17, empruntée à l'ouvrage intitulé : *Dissertatio de larvis scenicis*, de l'antiquaire italien Ficoroni, qui lui-même l'a donnée d'après une pierre gravée. Le *sannio* tient à la main qu'on voit un objet qu'on suppose être une baguette de cuivre, et il en a probablement une autre dans la main qu'on ne voit pas, de manière à pouvoir les frapper l'une sur l'autre. Il porte le *soccus* ou soulier bas de forme, particulier aux acteurs comiques. Ce bouffon était un personnage favori chez les Romains, qui l'introduisaient constamment dans leurs fêtes et à leurs soupers. Le *manducus* était un autre personnage du même genre, représenté avec un masque grotesque, une large bouche et la langue pendante;

Fig. 17.

il figurait spécialement, paraît-il, dans les pièces atellanes. Un personnage d'une comédie de Plaute (*Rud.*, II, 6, 51) parle de se louer pour jouer comme *manducus* dans les comédies :

> Quid si aliquo ad ludos me pro manduco locem?

Les gloses du moyen âge traduisent le mot *manducus* par *joculator* (farceur, bouffon), et elles ajoutent que le trait caractéristique auquel ce personnage devait son nom, c'était la coutume adoptée par lui de faire des grimaces, comme un homme avalant sa nourriture avec gloutonnerie et des manières vulgaires.

Ficoroni donne, d'après un onyx gravé, l'image d'un autre acteur burlesque, de laquelle notre figure 18 est une copie. Il compare cet autre bouffon au danseur catanien de son temps (son livre fut publié en 1754), que l'on appelait un *giangurgolo*. Il passe pour représenter le

mimus romain, catégorie d'acteurs qui représentaient par des grimaces et des gestes des scènes empruntées à la vie ordinaire, et plus particulièrement des anecdotes scandaleuses, indécentes, comme les baladins et les acteurs des farces du moyen âge. Les Romains affectionnaient tellement ce genre de spectacle, qu'ils faisaient intervenir les mimes même dans les cortéges funèbres et les cérémonies des funérailles. Dans notre gravure, le mime est représenté nu, masqué (avec un nez exagéré), et portant une coiffure qui peut-être est une caricature du bonnet phrygien. Il tient de la main droite un sac ou une bourse pleine d'objets qui résonnent

Fig. 18.

quand il les secoue, tandis que, dans l'autre main, il a le *crotalum*, espèce de castagnette de métal, d'un usage commun chez les anciens. Une statue du palais Barberini représente un jeune homme coiffé d'un bonnet phrygien et jouant du *crotalum*. Les écrivains de l'antiquité nous apprennent que cet instrument était employé spécialement dans les danses satiriques et burlesques, si populaires chez les Romains.

Comme je l'ai fait observer plus haut, les Romains n'avaient point de goût pour le drame régulier ; mais ils conservèrent jusqu'au dernier moment leur passion pour le spectacle des mimes populaires ou des *comœdi* (comme on les appelait souvent), des joueurs de farces et des danseurs. Cette classe d'acteurs jouaient sur le théâtre et dans les rues, aux fêtes publiques, et ils étaient ordinairement admis dans les parties privées[1]. Suétone raconte qu'un jour l'empereur Caligula fit brûler au milieu de l'amphithéâtre, pour un jeu de mots, un poëte qui avait la spécialité des Atellanes (*Atellanæ poetam*).

Cependant, une comédie plus régulière florissait jusqu'à un certain degré à la même époque que ces compositions plus populaires. Des ou-

[1] Voir, pour allusions à l'usage privé de ces divertissements, Pline, *Lettres* I, 15, et IX, 36.

vrages des plus anciens auteurs comiques romains, Livius Andronicus et Nævius, on ne connaît qu'un ou deux titres et quelques fragments cités dans les œuvres des écrivains romains plus rapprochés de nous. Ils furent suivis par Plaute, qui mourut 184 ans av. J.-C., et dont nous possédons dix-neuf comédies bien connues ; par plusieurs autres écrivains, dont les noms sont presque oubliés et les comédies toutes perdues ; et par Térence, dont nous avons six comédies. Térence mourut vers l'an 159 av. J.-C. A peu près en même temps que Térence vivaient Lucius Afranius et Quintius Atta, qui paraissent avoir clos la liste des auteurs comiques romains.

Mais de la satire des fêtes religieuses était née une autre branche de littérature comique. Un an après que Livius Andronicus faisait jouer le premier drame à Rome, en l'année 239 avant J.-C., le poëte Ennius naissait à Rudies, dans la Grande-Grèce. Le vers satirique, saturnin ou fescennin, s'était peu à peu perfectionné sous le rapport de la forme, quoiqu'il fût encore bien grossier ; mais Ennius, dit-on, lui donna au moins un nouveau poli et sans doute un nouveau mètre. Le vers continua d'être encore irrégulier ; toutefois il ne fut plus fait désormais, paraît-il, pour être récité avec accompagnement de flûte.

Les Romains regardaient Ennius non-seulement comme leur plus ancien poëte épique, mais comme le père de la satire, genre de composition littéraire qui semble avoir pris naissance chez eux, et qu'ils revendiquaient comme leur création [1]. Ennius eut un imitateur dans M. Terentius Varron. Les satires de ces premiers auteurs passent pour avoir été des compositions très-irrégulières, où la prose était mêlée aux vers, et quelquefois même le grec au latin, et pour avoir eu un but plutôt général que personnel. Mais bientôt après cette période, et un peu plus d'un siècle avant Jésus-Christ, vint Caius Lucilius, qui fit faire un pas immense à la littérature satirique romaine. Lucilius, dit-on, fut le premier qui écrivit des satires en vers héroïques ou hexamètres, auxquels il mêlait par-ci par-là, mais rarement, un vers ïambique ou trochaïque. Lucilius fut plus châtié, plus piquant et plus personnel que ses prédécesseurs ; il avait en quelque sorte sauvé la satire des mains du bateleur, pour en faire un genre littéraire destiné à être lu par les personnes d'éducation, et non pas simplement écouté par le vulgaire. On dit que

[1] Quintilien dit : « Satira quidem tota nostra est. » *De Instit. orator.*, liv. X, c. I.

Lucilius écrivit trente livres de satires; il n'en reste malheureusement que quelques vers épars.

Lucilius eut des imitateurs, dont, pour la plupart, les noms sont aujourd'hui oubliés; mais environ quarante ans après sa mort et soixante-cinq avant la venue du Christ, naquit Quintus Horatius Flaccus, le plus ancien des auteurs satiriques dont nous possédions maintenant les œuvres, et le plus élégant des poëtes romains. Au temps d'Horace, la satire romaine avait atteint son plus haut degré de perfection. Nous avons également les œuvres de deux autres grands satiristes: Juvénal, né vers l'an 40 de l'ère chrétienne, et Perse, en l'an 45. Dans la période pendant laquelle ces poëtes florissaient, Rome vit un nombre considérable d'autres auteurs satiriques du même genre; mais leurs ouvrages ont été perdus.

Du temps de Juvénal, on signalait déjà une autre variété du même genre littéraire, variété plus déguisée et un peu plus indirecte que l'autre, le roman satirique en prose. Trois écrivains célèbres représentent cette école. Pétrone, né vers le commencement de notre ère et mort l'an 65, est le plus ancien et le plus remarquable. Il a composé un roman qui est la satire des vices du siècle de Néron. L'auteur y attaque des personnes réelles sous des noms supposés, et l'œuvre égale en licence au moins tout ce qui aurait pu être dit dans les Atellanes ou les autres farces des mimes. Lucien, de Samosate, qui mourut dans un âge avancé en l'an 200, et qui, bien qu'il ait écrit en grec, peut être considéré comme appartenant à l'école romaine, a composé plusieurs satires de ce genre; dans une des plus remarquables, intitulée *Lucius, ou l'Ane*, l'auteur se représente comme métamorphosé en bête par un sortilége, et sous cette forme il passe par une série d'aventures qui font connaître les vices et les faiblesses de la société de cette époque. Apulée, qui était de beaucoup plus jeune que Lucien, a fait de ce roman le canevas de son *Ane d'or*, œuvre bien plus considérable et bien plus soignée, écrite en latin. L'ouvrage d'Apulée a été très-populaire dans les siècles suivants.

Revenons à la caricature romaine, dont une forme surtout semble avoir joui d'une vogue toute particulière parmi le peuple. Il est difficile de se figurer comment a pris naissance l'histoire des Pygmées et de leurs guerres avec les grues; mais cette histoire remonte certainement à une haute antiquité, car il en est fait mention dans Homère, et c'était une légende très-populaire chez les Romains, qui cherchaient avidement tous les moyens de se procurer des nains pour en faire des favoris domestiques.

On trouve fréquemment les Pygmées et les grues dans les peintures d'ornementation des maisons de Pompeï et d'Herculanum. Les peintres de Pompeï non-seulement les représentaient sous leur propre forme, mais encore ils s'en servaient pour caricaturer les diverses occupations de la vie, — scènes d'intérieur, scènes de mœurs, conférences graves, et nombre d'autres sujets, même d'une nature personnelle. Dans cette catégorie de caricatures, on donnait aux Pygmées ou aux nains de très-

Fig. 19.

grosses têtes, avec de très-petites jambes et de très-petits bras. Le groupe de Pygmées de notre première gravure (fig. 19) est emprunté à une peinture murale du temple de Vénus à Pompeï, et représente l'intérieur d'une cour de ferme en traits burlesques. La construction qu'on remarque au dernier plan figure, sans doute, une meule de foin. Devant elle, un des garçons de ferme soigne la volaille. Le personnage à l'air important qui tient la houlette sur l'épaule est peut-être l'intendant de la ferme, en tournée d'inspection, et sa visite est probablement cause du déploiement d'activité des travailleurs. L'homme de droite se sert de l'*asilla*, joug ou perche de bois qui se portait sur l'épaule, avec le *corbis* ou panier suspendu à chaque bout. C'était la manière ordinaire de porter les fardeaux, et on la voit assez souvent représentée sur les œuvres d'art des Romains; nous pourrions en citer divers exemples tirés des antiquités de Pompeï. Notre figure 20, empruntée à une pierre du Musée Florentin, nous fait connaître un autre genre de caricature, l'usage d'attribuer à des animaux les actions et les travaux des hommes; elle représente une sauterelle portant l'*asilla* et les *corbes*.

Fig. 20.

Une maison privée de Pompeï nous offre un autre spécimen de ce genre de caricature (fig. 21). La scène représentée est l'intérieur de l'atelier d'un peintre ; cette composition est surtout curieuse par les détails qu'elle nous fournit de la manière d'opérer de l'artiste. Le peintre, peu vêtu, comme la plupart des Pygmées qui forment ordinairement ces caricatures, est occupé à faire le portrait d'un individu qui, à la façon un peu exagérée dont il s'est enveloppé dans sa toge, est évidemment un patricien à la mode, quoiqu'il soit assis nu-jambes et sans culotte, comme l'artiste lui-même. L'un et l'autre se distinguent par l'ample volume de leur nez. Le chevalet employé par le peintre a beaucoup de ressemblance avec ceux dont on se sert de nos jours, et pourrait faire partie de l'atelier d'un peintre moderne. Devant le chevalet, une petite table, pro-

Fig. 21.

bablement formée d'une plaque de pierre, sert de palette à l'artiste pour étaler et mélanger ses couleurs. A droite, un serviteur qui remplit la charge de broyeur de couleurs est assis près d'un vase posé sur des charbons ardents, et paraît occupé à préparer des couleurs, mélangées de cire punique et d'huile, suivant la formule qu'on trouve dans les auteurs anciens. Au fond de la pièce est un élève, dont l'attention est détournée de son dessin par l'arrivée de deux petits personnages, qui ont l'air d'être des amateurs et de s'entretenir du portrait. Derrière ces nouveaux venus se tient un oiseau ; il y en avait deux, quand pour la première fois cette peinture fut exhumée. Mazois, qui la copia avant les dégradations qu'elle subit (et c'est d'après son dessin qu'est faite notre gravure), s'était imaginé que les oiseaux figuraient des chanteurs ou des musiciens bien connus ; mais l'intention de l'artiste a sans doute été tout

simplement de représenter des grues, oiseaux qu'on faisait si généralement accompagner les Pygmées.

Suivant un ancien écrivain, les combats de Pygmées étaient les sujets qu'on représentait de préférence sur les murs des tavernes et des boutiques [1], et, chose assez curieuse, les murs d'une boutique de Pompéi ont fourni le dessin reproduit par notre figure 22, qui évidemment avait pour objet une caricature, et probablement une parodie. Tous les Pygmées y sont couronnés de lauriers, comme si le peintre avait voulu tourner en ridicule un triomphe où avait eu lieu un déploiement de pompe exagéré, ou bien une cérémonie publique, peut-être une cérémonie religieuse. Les deux personnages de gauche, vêtus d'habillements

Fig. 22.

jaunes et verts, paraissent se disputer la possession d'un vase contenant un liquide. L'un d'eux a un cerceau passé par-dessus l'épaule, ainsi que les deux personnages de droite, dont le premier, vêtu de violet, tient à la main droite un bâton et à la main gauche une statuette, probablement celle d'une divinité, mais dont on ne peut distinguer les attributs. Le dernier personnage de droite a une robe ou un manteau de deux couleurs, rouge et vert, et tient à la main une branche de lis ou d'une plante analogue; le reste de la composition est perdu. Au centre, et sur le second plan, un cinquième personnage, qui paraît plus jeune et d'une mise plus recherchée que les autres, semble les commander ou les diriger. Son vêtement est rouge.

[1] Ἐπὶ τῶν καπηλίων. *Problem. Aristotelic.*, sec. X, 7.

On ne saurait douter que la caricature politique et personnelle ait fleuri chez les Romains ; les œuvres d'art de l'époque en offrent des exemples nombreux, principalement les pierres gravées ; mais celles-ci sont pour la plupart d'un genre que nous ne pourrions convenablement reproduire ici. Toutefois Pompeï, cette mine féconde, nous fournit un échantillon de ce qu'on peut, à proprement parler, considérer comme une caricature politique. L'an 59 de l'ère chrétienne, à un combat de gladiateurs donné dans l'amphithéâtre de Pompeï, et auquel assistaient les habitants de Nucérie, ceux-ci s'exprimèrent en termes si méprisants sur le compte des Pompeïens, qu'il s'ensuivit une querelle violente, qui

Fig. 23.

dégénéra en une rixe générale entre les habitants des deux villes. Les Nucériens, qui avaient eu le dessous, portèrent leur plainte devant l'empereur alors régnant, Néron, lequel leur donna gain de cause, et condamna le peuple de Pompeï à s'abstenir de tout divertissement théâtral durant dix ans. Les sentiments qui animèrent les Pompeïens à cette occasion sont traduits dans l'ébauche grossière dont notre figure 23 donne le *fac-simile*, et qui a été griffonnée sur le plâtre du mur extérieur d'une maison située dans la rue à laquelle les antiquaires italiens ont donné le nom de rue de Mercure. Un personnage, armé de pied en cap, la tête couverte de ce qu'on pourrait prendre pour un casque du moyen âge, descend les marches d'un amphithéâtre. Il porte à la main

une branche de palmier, emblème de la victoire. A côté de lui est une autre palme toute droite, au-dessous de laquelle on lit cette inscription en latin assez rustique : CAMPANI VICTORIA UNA CUM NUCERINIS PERISTIS. « O Campaniens, vous avez péri dans la victoire, ensemble avec les Nucériens. » L'autre coin de la composition est d'un dessin plus grossier et plus hâté. On a supposé qu'il représentait un des vainqueurs traînant un prisonnier, les bras liés, et qu'il veut faire monter par une

Fig. 24.

échelle sur un théâtre ou une plate-forme, où il devait sans doute être exposé aux risées de la populace. Quatre ans après cet événement, Pompéï fut considérablement endommagé par un tremblement de terre, et seize ans plus tard survint la fameuse éruption du Vésuve, qui ensevelit la ville et la laissa dans l'état où on la retrouve aujourd'hui.

Cette curieuse caricature appartient à un genre de monuments auxquels les archéologues ont donné techniquement le nom italien de *graffiti*, griffonnages, barbouillages, dont un grand nombre, consistant

principalement en inscriptions de toute espèce, ont été trouvés sur les murs de Pompéï. On en rencontre aussi dans les ruines d'autres habitations romaines. Un spécimen recueilli à Rome même est surtout digne d'intérêt. Dans le cours des modifications et des agrandissements successivement faits au palais des Césars, on avait jugé nécessaire d'élever une construction au-dessus d'une rue étroite qui coupait le mont Palatin, et, pour donner un point d'appui à la bâtisse supérieure, on avait, au moyen d'un mur, bouché une portion de la rue. Vers l'année 1857, des fouilles révélèrent cette rue tout à coup, et les murs rendus ainsi à la lumière furent trouvés couverts de ces *graffiti*. L'un d'eux attira tout particulièrement l'attention. Enlevé avec soin, il fut transporté au Musée du Collegio Romano, où chacun peut le voir aujourd'hui. C'est la caricature d'un chrétien nommé Alexamenos, faite par un adversaire de la doctrine chrétienne. Le Sauveur est représenté sous la forme d'un homme avec une tête d'âne, fixé sur une croix, et le chrétien Alexamenos se tient debout, d'un côté de la croix, dans l'attitude de l'adoration particulière à l'époque.

Au-dessous on lit cette inscription : ΑΛΕΞΑΜΕΝΟΣ CEBETE (pour σεβεται) ΘΕΟΝ. « Alexamenos adore Dieu. » Ce curieux dessin, qu'on peut ranger parmi les témoignages les plus anciens et les plus intéressants de la vérité de l'histoire de l'Évangile, est reproduit par notre figure 24. Il remonte à l'époque où le paganisme était encore la religion dominante à Rome, et où tout chrétien était un objet de mépris.

CHAPITRE III

Période de transition de l'antiquité au moyen âge. — Les mimes romains continuent d'exister. — Divertissements des après-dîners teutoniques. — Satires cléricales : l'Évêque Hériger et le Rêveur ; le Souper des Saints. — Transition de l'art ancien à l'art du moyen âge. — Goût pour les animaux monstrueux, les dragons, etc. ; l'Église de San Fedele à Côme. — L'esprit de la caricature et l'amour du grotesque chez les Anglo-Saxons. — Images grotesques des démons. — Tendance naturelle des premiers artistes du moyen âge à dessiner des caricatures. — Exemples tirés des manuscrits et des sculptures de la première époque.

La transition de l'antiquité à ce qu'on entend ordinairement par la dénomination de moyen âge a été lente et s'est longtemps prolongée. Durant cette période, une grande partie de ce qui constituait la société ancienne fut détruit, en même temps que ce qui survivait encore passait à une vie nouvelle. On sait très-peu de chose de la littérature comique de cette époque de transition ; les écrits qui nous en restent consistent principalement en lourdes élucubrations théologiques et en Vies des saints. L'art scénique dans sa forme tout à fait dramatique, — théâtre et amphithéâtre, — avait disparu. A vrai dire, et nous en avons déjà fait la remarque, le drame pur paraît n'avoir jamais joui d'une grande vitalité chez les Romains, dont les goûts s'accommodaient beaucoup mieux du jeu vulgaire des mimes et des bouffons, et des scènes sauvages de l'amphithéâtre. Alors que, selon toute probabilité, les comédies représentées, telles que celles de Plaute et de Térence, avaient bientôt passé de mode, et que des tragédies comme celles de Sénèque n'étaient écrites que comme des compositions littéraires, des imitations des œuvres analogues qui occupaient un rang si remarquable dans la littérature grecque, les Romains de toutes les classes faisaient leurs délices des poses libres de leurs mimes ou de leurs chants, et de leurs histoires non moins libres.

Le théâtre et l'amphithéâtre étaient des institutions entretenues aux frais de l'État, et, comme nous venons de l'exposer, ils disparurent avec la chute de l'empire d'Occident. Si l'on continua à utiliser l'amphithéâtre (ce qui fut sans doute le cas dans quelques contrées de l'Europe occidentale), à ses spectacles sanguinaires succédèrent les exhibitions plus innocentes d'ours dansants et d'autres animaux appri-

voisés [1] ; car la cruauté réfléchie n'était pas le trait caractéristique de la race teutonique ; mais les mimes, les acteurs qui chantaient des chansons et récitaient des histoires avec accompagnement de danses et de musique, survécurent à la chute de l'empire et furent toujours aussi populaires que jamais. Saint Augustin, au quatrième siècle, traite ces divertissements de *nefaria*, de choses détestables, et dit qu'ils avaient lieu la nuit [2]. Le Capitulaire de Childebert interdit de passer les nuits à boire, à tenir des propos grossiers, à chanter [3]. En l'an 589, le Concile de Narbonne publia la même interdiction [4]. En 813, le Concile de Mayence qualifie ces chants d'impurs et de licencieux (*turpia atque luxuriosa*), et celui de Paris les taxe d'obscènes et d'impurs (*obscæna et turpia*) ; tandis que par un autre ils sont déclarés « frivoles et diaboliques. » A en juger par les termes acerbes dans lesquels sont rédigées ces ordonnances ecclésiastiques, il est probable que ces divertissements continuaient de conserver de nombreux traits de leur ancien caractère païen. Ce fait curieux, que ces Capitulaires et ces actes des Conciles en parlent comme étant encore en usage dans les fêtes religieuses, et même dans les églises, montre combien les vieux sentiments de la race étaient restés vivaces dans les classes inférieures, longtemps après la conversion de celles-ci au christianisme.

Ces *chansons*, comme on les appelle, non-seulement retinrent leur caractère de satire générale, mais encore de satire personnelle ; elles racontaient des histoires scandaleuses sur des personnes vivantes et bien connues de ceux qui les entendaient. Un Capitulaire du roi franc Childéric III, publié en l'année 744, est dirigé contre ceux qui composent et chantent des chansons pour diffamer autrui (*in blasphemium alterius*, suivant le langage énergique de l'original), et il est évident que ce genre de délit était très-commun, car il en est fait assez souvent mention dans des documents de cette espèce, de date moins reculée, et cela dans les mêmes termes ou dans des termes ayant le même sens. Ainsi, un des résultats

[1] A ce sujet, voir *History of domestic manners and Sentiments*, par Th. Wright, p. 65. L'ours dansant paraît avoir été un acteur favori chez les Germains à une époque très-éloignée.

[2] « Per totam noctem cantabantur hic nefaria et a cantatoribus saltabatur. » (Augustini *Sermon.*, 311, part. V.)

[3] « Noctes pervigiles cum ebrietate, scurrilitate, vel canticis. Voir le Capitulaire dans les *Conciles de Labbé*, vol. V.

[4] « Ut populi... saltationibus et turpibus invigilant canticis. »

de la chute de l'empire romain a été de laisser la littérature comique presque dans le même état où l'avaient trouvée Thespis en Grèce et Livius Andronicus à Rome. Cette littérature ne renfermait rien qui fût contraire aux sentiments des races nouvelles qui s'étaient désormais implantées dans les provinces romaines.

Les nations teutoniques et scandinaves avaient sans doute leurs fêtes populaires, dans lesquelles dominaient la gaieté et le burlesque, quoique nous connaissions peu de chose à ce sujet; mais leurs mœurs domestiques présentaient des circonstances qui impliquaient la nécessité de se divertir. Après le repas, qui avait lieu relativement de bonne heure, la salle à manger de l'ancien Teuton était, surtout dans les sombres mois de l'hiver, le théâtre de longues séances autour de la table du banquet, séances où l'on buvait et où l'on jasait beaucoup. Or, de pareilles conversations, on le conçoit, ne pouvaient conserver longtemps un ton bien sérieux. Dans son histoire du poëte Cœdmon, Bède nous apprend qu'au septième siècle c'était l'usage, chez les Anglo-Saxons, que tous les convives d'un festin chantassent, à tour de rôle, en s'accompagnant d'un instrument. La suite de l'histoire nous fait supposer que ces chants étaient des improvisations, ayant probablement pour sujets des légendes fabuleuses, des récits d'aventures personnelles, l'éloge de soi-même ou le dénigrement de ses ennemis. Il y avait ordinairement, paraît-il, dans la maison du chef, un individu qui jouait le rôle de satiriste, ou, comme nous dirions peut-être aujourd'hui, de comédien. C'est une position de cette espèce que semble occuper Humferth dans Beowulf; et dans les romans postérieurs, sir Kay à la cour du roi Arthur.

A une époque plus rapprochée de nous, la place de ces héros fut remplie par le fou de la cour. Le mime romain a dû être le bienvenu aux festins des Teutons, et il y a tout lieu de penser qu'il y fut cordialement accueilli. Les divertissements de la salle du banquet passèrent bientôt des hôtes à des acteurs de ce genre loués exprès, et nous les trouvons représentés dans les enluminures des manuscrits anglo-saxons [1].

Parmi les amusements auxquels les Anglo-Saxons des premiers temps se livraient après leurs repas, il faut citer les énigmes qui, sous toutes les

[1] Pour plus amples informations à ce sujet, voir l'ouvrage déjà cité : *History of domestic manners*, etc. : « Histoire des mœurs et des sentiments domestiques, » p. 33-37.

ormes, présentent quelques-uns des traits qui constituent le comique, et peuvent prêter considérablement au rire. Le pieux Aldhelm condescendit à écrire de ces énigmes en vers latins, destinées naturellement à figurer au dessert du clergé. Dans les réunions des anciens temps, le vers était la forme ordinairement usitée pour rendre les idées. La célèbre collection de poésies anglo-saxonnes connue sous le titre de *Exeter Book*, se compose en grande partie d'énigmes, et ce goût pour les énigmes a continué d'exister jusqu'à notre époque. Mais d'autres formes de divertissements, si tant est qu'elles n'existassent pas déjà, ne tardèrent pas à être introduites. Dans un curieux poëme latin, qui remonte au delà du douzième siècle, dont il ne nous reste que des fragments publiés sous le titre de *Ruodlied*, et qui paraît être la traduction d'un roman allemand beaucoup plus ancien, nous trouvons une description intéressante des divertissements donnés à la suite d'un dîner d'un grand chef ou roi teuton. D'abord eut lieu, raconte le poëme, une grande distribution de riches présents, ensuite on montra des animaux étranges, et entre autres des ours apprivoisés. Ces ours se tenaient debout sur leurs pattes de derrière et imitaient quelques-uns des gestes de l'homme, et lorsque les ménestrels (*mimi*) entrèrent et jouèrent de leurs instruments de musique, ces animaux se mirent à danser en mesure et à faire toute sorte de tours merveilleux.

> Et pariles ursi.
> Qui vas tollebant ut homo, bipedesque gerebant.
> Mimi quando fides digitis tangunt modulantes,
> Illi saltabant, neumas pedibus variabant.
> Interdum saliunt, seseque super jaciebant,
> Alterutrum dorso se portabant residendo,
> Amplexando se, luctando deficiunt se.

Ensuite vinrent des danseuses, auxquelles succédèrent d'autres représentations [1].

Quoique ces plaisirs fussent proscrits par les lois ecclésiastiques, ils n'étaient pas vus avec défaveur par les prêtres eux-mêmes, qui, au contraire, se divertissaient après leur dîner autant que qui que ce fût. Les lois contre les chants profanes sont souvent faites pour atteindre spécialement le clergé, et il est évident que chez les Anglo-Saxons, aussi bien

[1] Ce curieux poëme latin a été imprimé par Grimm et Schmeller, dans leur *Lateinische Gedichte des X und XI jh.*, p. 129.

que sur le continent, non-seulement les prêtres et les moines, mais les nonnes aussi, dans leur passion pour ces amusements, dépassaient de beaucoup les bornes de la décence [1]. Ces divertissements ont été le berceau de la littérature comique; mais comme cette littérature, aux premiers âges de son histoire, était rarement confiée à l'écriture, elle a été presque entièrement perdue. Cependant, à la table des ecclésiastiques, ces histoires étaient quelquefois racontées en vers latins, et comme le latin n'était pas aussi facilement retenu par la mémoire que l'idiome du pays, on les écrivait quelquefois dans cette langue, celle de l'Église et de la science, et c'est ainsi qu'heureusement quelques spécimens d'ancienne littérature comique nous ont été conservés. Ils se composent principalement d'histoires populaires qui comptaient parmi les amusements favoris de la société au moyen âge, — histoires dont un grand nombre proviennent de la période la plus ancienne de l'histoire de la race anglo-saxonne, et que les paysans actuels de la Grande-Bretagne se plaisent encore à raconter. Telles sont les histoires de l'*Enfant de la neige* et du *Chasseur menteur*, conservées dans un manuscrit du onzième siècle [2]. La première de ces histoires était très-populaire au moyen âge. Selon cette ancienne version, un marchand de Constance, en Suisse, fut retenu à l'étranger durant plusieurs années; pendant cette longue absence, sa femme mit au monde un enfant. Au retour de son mari, pour se disculper, elle lui raconta que, par une froide journée d'hiver, elle avait avalé de la neige, et que c'est ainsi qu'elle avait conçu; le mari, dans le but de se venger, emporta l'enfant et le vendit comme esclave; revenu au logis, il dit à la mère que l'enfant, qui était né de la neige, avait fondu au soleil par une forte chaleur.

Quelques-unes de ces histoires étaient tirées de différentes collections de fables qui faisaient partie de la littérature en vogue dans la dernière période romaine. Nous avons encore l'histoire assez risible d'un âne appartenant à deux sœurs, dans un couvent de nonnes, et qui fut dévoré par un loup. Une chose curieuse, c'est l'empressement que le clergé,

[1] Sur le caractère des nonnes chez les Anglo-Saxons et, en somme, des habitants des monastères en général, le lecteur peut consulter l'excellent et intéressant ouvrage de M. John Thrupp : *The anglo-saxon Home, etc.* : « la Maison anglo-saxonne : histoire des institutions et des coutumes domestiques de l'Angleterre du cinquième au onzième siècle. » Londres, 1862.

[2] On les trouvera dans les *Poésies populaires latines antérieures au douzième siècle*, de M. Edélestand Duméril, p. 275, 276.

au moyen âge, mit à imiter ses prédécesseurs païens en parodiant des sujets ou des actes religieux ; nous en avons un ou deux exemples des plus curieux [1]. Les visites au purgatoire, à l'enfer et au paradis, en corps ou en esprit, furent à la mode au commencement du moyen âge, et fournirent d'excellents matériaux à la satire. Dans une histoire en vers latins, conservée dans un manuscrit du onzième siècle, il est raconté qu'un prophète ou visionnaire alla trouver Hériger, archevêque de Mayence de 912 à 926, et lui dit que, dans un songe qu'il avait eu, il avait été transporté dans les régions inférieures, qu'il lui décrivit comme un endroit entouré de bois touffus. C'était l'idée que les Teutons se faisaient de l'enfer et, à la vérité, de tous les endroits où des populations s'établissaient. Hériger répliqua en plaisantant qu'il y enverrait ses pâtres pour y engraisser ses porcs maigres. Chaque *mark* ou terre appartenant à une famille ou à un clan, dans les anciens établissements teutons, était entourée de bois, où tous les membres du clan avaient le droit de chasser et de faire paître leurs porcs pour les engraisser. L'homme au songe ajouta qu'il avait ensuite été enlevé au ciel, où il avait vu le Christ se mettre à table et manger. Jean-Baptiste remplissait les fonctions de sommelier et servait d'excellent vin à la ronde aux saints, qui étaient les hôtes du Seigneur. Saint Pierre était le chef de cuisine. Après quelques observations sur les charges de ces deux emplois, l'archevêque Hériger demanda à son interlocuteur comment il avait été reçu dans le palais céleste, à quelle place il s'était assis, quels mets il avait eus. L'autre répondit qu'il s'était assis dans un coin, avait dérobé aux cuisiniers un morceau de foie qu'il avait mangé, et qu'ensuite il était parti. Hériger alors, au lieu de récompenser le narrateur de ses informations, le condamna, sur son propre aveu, comme voleur. En conséquence, l'homme fut attaché à un poteau et fouetté de verges.

> Heriger illum
> Jussit ad palum
> Loris ligari,
> Scopisque cœdi,
> Sermone duro
> Hunc arguendo.

[1] Cette histoire et la suivante en vers, de laquelle je parle immédiatement après, ont été imprimées dans le *Alt deutsche Blätter*, édité par Moriz Haupt et Heinrich Hoffmann, vol. I, p. 390-392. C'est moi qui les leur ai communiquées d'après un manuscrit de la bibliothèque de l'Université de Cambridge.

Ces vers sont un échantillon de la versification latine populaire employée pour ces histoires que débitaient les moines à la suite de leurs dîners.

La plus remarquable de ces anciennes parodies de sujets religieux est celle qu'on peut désigner comme le souper des saints, et qui porte simplement le titre de *Cœna* (la Cène). On l'a faussement attribuée à saint Cyprien, qui vivait au troisième siècle; c'est au dixième siècle qu'elle appartient. Le professeur Endlicher l'a imprimée d'après un manuscrit de cette époque à Vienne. Elle était si populaire, qu'on a découvert et constaté qu'elle a existé sous différentes formes en vers et en prose. C'est une espèce de farce, fondée sur les fameuses noces où le Sauveur changea l'eau en vin; le miracle, toutefois, n'y a pas été intercalé. C'est un grand roi de l'Orient, nommé Zoel, qui, à propos de ses noces, donne une fête à Cana en Galilée. Les personnages invités appartiennent tous à l'Écriture, en commençant par Adam. Avant la fête, on se lave dans le Jourdain. Le nombre des convives est si grand, qu'on ne peut se procurer assez de siéges, et qu'on se place comme on peut. Adam prend la première place, et s'assied au milieu de l'assemblée, ayant à son côté Ève qui, elle, s'assied sur des feuilles (*super folia*) — des feuilles de figuier, probablement — ; Caïn s'assied sur une charrue, Abel sur un seau à lait, Noé sur une arche, Japhet sur un toit de tuiles, Abraham sur un arbre, Isaac sur un autel, Lot près de la porte, et ainsi des autres, dont la liste est longue. Deux invités sont obligés de se tenir debout : Paul, qui en prend patiemment son parti, et Ésaü, qui grogne, tandis que Job se plaint amèrement d'être contraint de s'asseoir sur un tas de fumier. Moïse et d'autres, qui viennent tard, ne trouvent de siéges que dehors. Lorsque le roi voit tous ses hôtes arrivés, il les mène à sa garde-robe, et là, conformément à l'esprit de générosité du moyen âge, il leur distribue des vêtements, comportant tous quelque allusion burlesque au caractère particulier de chacun. Avant qu'il soit permis aux convives de prendre place au banquet, ils sont obligés de passer par d'autres cérémonies qui, ainsi que le menu, sont décrites dans le même style caricatural. Les vins, dont la variété est grande, sont servis aux convives avec les mêmes allusions à leur position individuelle; mais d'aucuns se plaignent que les vins sont frelatés, quoique Jonas fût le sommelier. De la même manière sont décrites les cérémonies qui suivent le dîner, telles que l'ablution des mains et le dessert, pour lequel Adam donne des pommes et Samson du miel. De son côté, David joue de la

harpe, Marie du tambourin, Jubal du psaltérion, tandis que Asaël chante des chansons, que Judith mène les rondes, et que Hérodiade se livre à la danse.

> Tunc Adam poma ministrat, Samson favi dulcia.
> David citharam percussit, et Maria tympana.
> Judith choreas ducebat, et Jubal psalteria.
> Asael metra canebat, saltabat Herodias.

Mambrès divertit la compagnie avec ses tours de magie ; puis viennent les autres incidents d'une fête du moyen âge, et l'histoire continue ainsi jusqu'au bout sur le même ton burlesque [1]. A mesure que nous avançons, nous voyons ces formes primitives de la littérature comique au moyen âge prendre un grand développement.

La période qui s'écoula entre l'antiquité et le moyen âge fut une époque de destruction si générale, que l'abîme qui sépare l'art ancien de l'art nouveau nous semble plus grand et plus profond qu'il ne le fut réellement. Le manque de monuments nous empêche sans doute de voir le changement graduel qui s'opère de l'un à l'autre ; néanmoins, il subsiste assez de faits pour nous convaincre que ce changement ne fut pas subit. En effet, il est généralement admis aujourd'hui que la connaissance et la pratique des arts et des industries des Romains se transmirent de maître en élève après la chute de l'empire. De la sorte la décadence de la main-d'œuvre, qui allait en déclinant sous le rapport du mérite dans les derniers temps de l'empire, ne fit que continuer. Ainsi, les ouvriers employés dans la construction des premiers monuments chrétiens, ou du moins beaucoup d'entre eux, doivent avoir été païens.

Ces artistes suivirent leurs anciens modèles d'ornementation, introduisant dans ces édifices les mêmes figures grotesques, les mêmes masques, les mêmes visages monstrueux, quelquefois jusqu'aux mêmes sujets, tirés de la mythologie antique, auxquels ils étaient accoutumés. Il faut observer aussi que cette espèce d'ornementation iconographique avait empiété de plus en plus sur l'ancienne pureté architecturale pendant les derniers siècles de l'empire, et qu'on en usa avec plus de profusion dans les œuvres qui suivirent, d'où le goût s'en transmit à l'architecture ecclésiastique et à l'architecture domestique du moyen âge. La conversion subsé-

[1] Le texte de cette singulière composition, avec la liste complète des différentes formes sous lesquelles elle a publiée, se trouve dans les *Poésies populaires latines antérieures au douzième siècle*, de M. Duméril, p. 193.

quente des ouvriers eux-mêmes au christianisme n'empêcha pas que, trouvant toujours des figures et des emblèmes païens dans leurs modèles, ils continuassent à les imiter, tantôt en se contentant de les copier, tantôt en les tournant à la caricature et au burlesque. Cette tendance se maintint si longtemps que, à une époque bien plus rapprochée où il existait encore des restes d'édifices romains, les architectes du moyen âge les prirent pour modèles, et n'hésitèrent pas à en copier la sculpture, quoique évidemment elle eût un caractère païen. La figure 25 ci-dessous

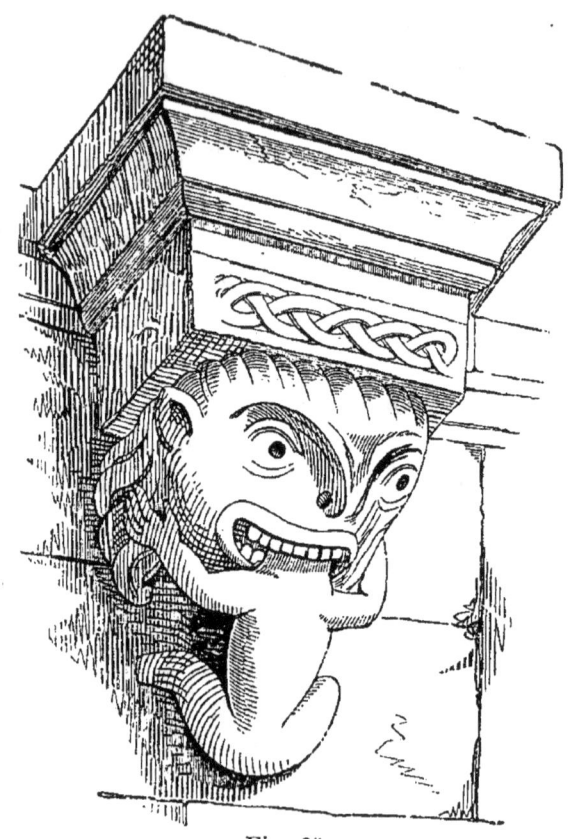

Fig. 25.

représente une console de l'église du Mont-Majour, en Provence, construite au dixième siècle. Elle a pour sujet une tête mangeant un enfant, et il n'est guère douteux qu'on n'ait eu pour but de faire la caricature de Saturne dévorant un de ses enfants.

Quelquefois, se méprenant sur les dessins emblématiques des Romains, les sculpteurs du moyen âge en ont fait de fausses applications, et ont donné un sens allégorique à ce qui, dans la pensée du dessinateur primitif, n'avait été ni emblématique ni allégorique. Il en est résulté que

les sujets mêmes finirent par devenir extrêmement confus. Ils usaient volontiers de ce genre de parodie, qui consistait à représenter des animaux faisant les actions des hommes, et ils avaient un goût très-prononcé pour les monstres de toute espèce, particulièrement pour ceux qui étaient formés de parties d'animaux hétérogènes, réunies ensemble, contrairement au précepte d'Horace :

> Humano capiti cervicem pictor equinam
> Jungere si velit, et varias inducere plumas,
> Undique collatis membris, ut turpiter atrum
> Desinat in piscem mulier formosa superne ;
> Spectatum admissi risum teneatis, amici ?

Les architectes du moyen âge affectionnaient ces ornementations ; ils trouvaient moyen de les fourrer partout ; nous en avons des preuves multipliées. La ville italienne de Côme possède une église très-ancienne et très-remarquable, dédiée à saint Fidèle ; on fait remonter au cinquième siècle la construction de cet édifice. Les sculptures surtout, qui ornent le portail, dont le sommet est triangulaire, sont fort curieuses. L'une d'elles, reproduite dans notre figure 26, nous montre, dans un compartiment à gauche, un ange tenant d'une main un nain (probablement un enfant) par une mèche de cheveux, et d'un geste de l'autre main appelant l'attention de cet enfant sur un personnage assis dans le compartiment placé au-dessous. Ce dernier paraît avoir une tête de mouton ; et, comme la tête est entourée d'un grand nimbe, et que la main droite est levée dans l'attitude de la bénédiction, peut-être cette figure est-elle destinée à représenter l'Agneau divin. Le personnage en question est assis sur quelque chose qu'il est difficile de décrire, mais qui a quelque ressemblance avec un crabe. L'enfant du compartiment supérieur porte un grand bassin dans ses bras. Le compartiment contigu de droite représente une lutte entre un dragon, un serpent ailé et un renard ailé. Du côté opposé de la porte, figurent deux monstres ailés dévorant une tête d'agneau. Je dois le dessin d'après lequel cette gravure et la précédente ont été faites, à mon ami M. John Robinson, architecte, qui en a pris les esquisses dans le cours du voyage qu'il fit, après avoir obtenu la médaille de l'Académie royale de peinture.

Les représentations de dragons, comme ornements, étaient en grande vogue chez les peuples de race teutonique ; ces créatures fantastiques se rattachaient intimement à la mythologie de ces peuples et à leurs lé-

gendes nationales ; aussi, sur tous leurs monuments, retrouve-t-on de

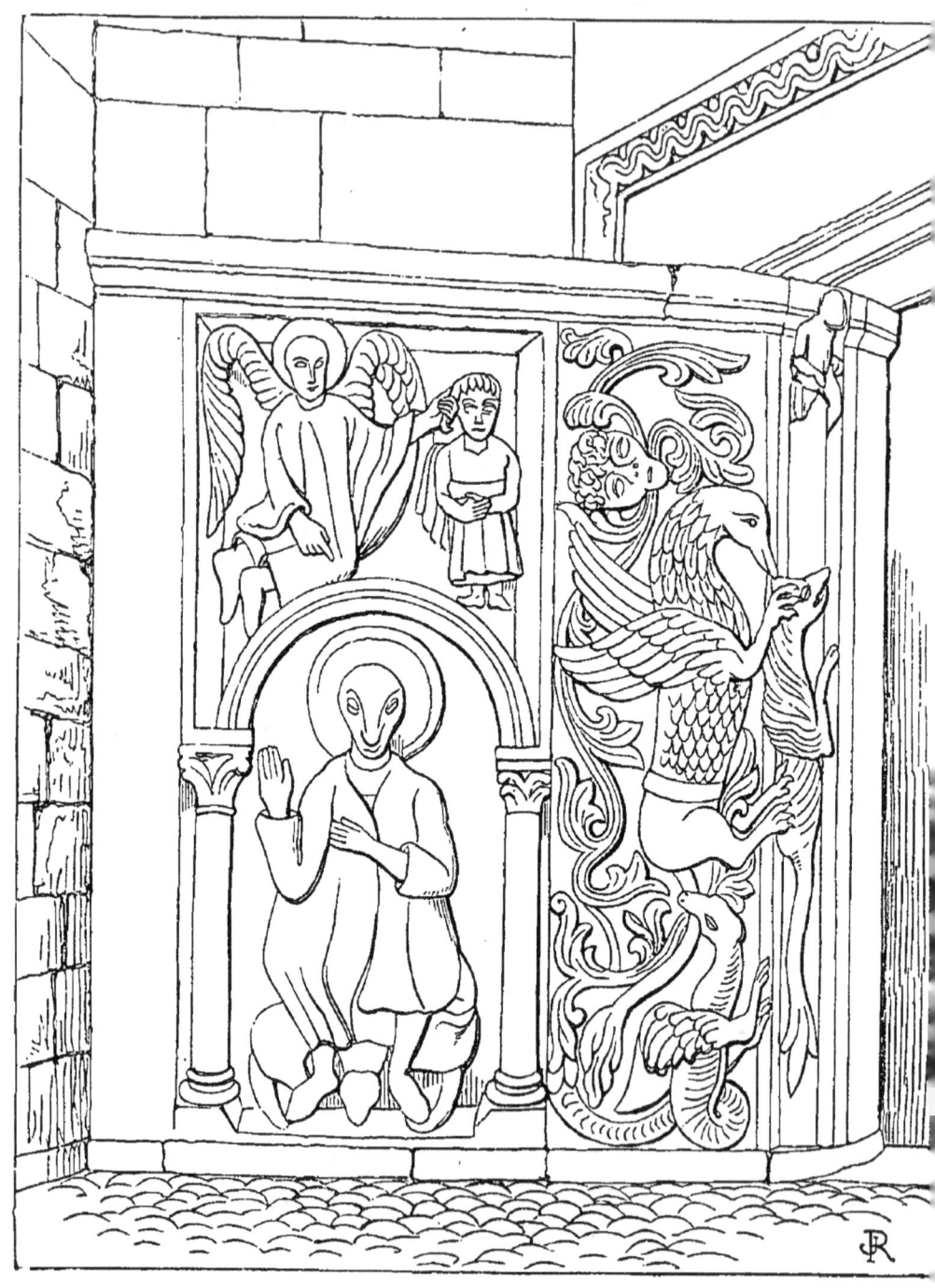

Fig. 26.

ces monstres, formant des groupes grotesques. Quand les Anglo-Saxons

commencèrent à enluminer leurs livres, le dragon servait constamment à orner les bordures des pages et à former les lettres initiales. Notre figure 27 donne un spécimen de ces lettres, d'après un manuscrit anglo-saxon du dixième siècle (le fameux manuscrit de Cœdmon, où cette lettre représente le V majuscule).

La caricature et le burlesque sont naturellement destinés à attirer l'attention du public ; aussi les faisait-on figurer sur les monuments les plus exposés aux regards du peuple. Tel a été surtout le cas dans les premiers temps du moyen âge pour les édifices ecclésiastiques ; cela explique comment ils sont devenus le grand réceptacle de ce genre d'œuvres d'art.

Fig. 27.

On ne retrouve que peu de traces de ce qu'on peut appeler la littérature comique chez les Anglo-Saxons ; ce fait s'explique naturellement par la circonstance qu'il n'a été conservé que très-peu de chose de la littérature populaire anglo-saxonne. Dans leurs réunions de plaisir, les Anglo-Saxons paraissent s'être particulièrement plu à se vanter de leurs prouesses passées et de celles dont ils étaient capables ; ces fanfaronnades prenaient peut-être souvent un caractère burlesque, comme les *gabs* des romanciers français et anglo-normands d'une époque postérieure, ou bien elles étaient destinées par leur extravagance à provoquer les rires de l'auditoire. Il semble aussi que les chefs encourageaient les individus qui se montraient habiles dans l'art de la plaisanterie, de la satire et de la caricature ; car la société de ces beaux esprits paraît avoir été recherchée, et on les voit assez souvent figurer dans les contes du moyen âge. L'Humferth de Beowulf, comme je l'ai déjà fait remarquer, était un personnage de ce genre, ainsi que le sire Kay des romans écrits postérieurement sur le roi Arthur, et que le ménestrel normand de l'histoire de Hereward, qui amusait les soldats normands dans leurs fêtes en singeant les manières des Anglo-Saxons, leurs adversaires. Les satires

trop personnelles de ces mauvais plaisants donnaient souvent lieu à des querelles, qui finissaient par des rixes sanglantes.

Le goût des Anglo-Saxons pour la caricature se trahit de reste dans les noms qu'ils portaient, lesquels, pour la plupart, rappelaient les qualités personnelles dont les parents espéraient voir leurs enfants doués. On retrouve dans ces noms le penchant qu'avait la race teutonique, aussi bien que les peuples de l'antiquité, à personnifier ces qualités dans les animaux qui étaient supposés les posséder. De ceux-ci, les plus populaires étaient le loup et le renard. Mais naturellement les espérances conçues par les parents en donnant tel ou tel nom, n'étaient pas toujours accomplies, et il n'est pas rare de voir des individus perdre leurs noms primitifs pour recevoir à la place des sobriquets ou des surnoms plus appropriés à leur véritable caractère. Ces surnoms, quoique souvent peu flatteurs et parfois même injurieux, finissent par remplacer tout à fait le nom originel, et par être acceptés par ceux à qui on les applique. A vrai dire, les seconds noms étaient si généralement admis, qu'on s'en servait pour signer des documents légaux. Une abbesse anglo-saxonne de haut rang, dont le vrai nom était Hrodwarn, mais qui était connue partout sous celui de Bugga (la punaise), prenait ce dernier nom lorsqu'elle signait des chartes. Cette appellation avait très-probablement pour objet de lui attribuer des qualités fort peu agréables et bien différentes de celles qu'impliquait son nom originel, qui rappelait peut-être quelque chose de séraphique. Une autre dame avait reçu le surnom de Corneille. On sait que l'usage des surnoms ne s'est répandu que longtemps après l'époque anglo-saxonne ; mais certaines dénominations, comme ces sobriquets, s'ajoutaient souvent au nom réel, dans le but d'établir une distinction entre les homonymes, et elles étaient assez fréquemment satiriques. Ainsi, un certain Harold, à cause de sa légèreté à la course, fut appelé Pied de lièvre ; une Édith, célèbre pour la forme gracieuse de son cou, fut surnommée Cou de cygne ; une Thurcyl dut à la forme de sa tête, qui eût eu de la peine à passer pour belle, le sobriquet de Tête de jument. Parmi beaucoup d'autres noms, tout aussi satiriques que ceux que je viens de citer, on trouve Nez plat, Nez crochu, Laideron, Louchon, etc.

Il reste peu de monuments de la sculpture anglo-saxonne ; mais on a quelques manuscrits enluminés, dans lesquels on trouve parfois des essais de caricature. Quoi qu'il en soit, les deux sujets favoris de la caricature chez les Anglo-Saxons paraissent avoir été le clergé et le diable. Il

ressort de preuves abondantes qu'à partir du huitième siècle ni le clergé anglo-saxon, ni les religieuses anglo-saxonnes n'ont été en général l'objet d'un grand respect de la part du peuple; ce que, d'ailleurs, justifiaient suffisamment leur réputation et leur manière de vivre. Peut-être aussi cet état de choses s'aggrava-t-il par suite de l'hostilité qui régnait entre le clergé ancien et les nouveaux réformateurs du parti de Dunstan, dont les uns et les autres se caricaturaient réciproquement. Un psautier manuscrit, de la bibliothèque de l'Université de Cambridge (f⁰ˢ 1, 23), appartenant à l'époque anglo-saxonne (du dixième siècle selon toute apparence), et qui est orné de majuscules assez grotesques, nous donne le portrait chargé d'un moine anglo-saxon, à l'hu-

Fig. 28.

meur joviale, que nous reproduisons ici (fig. 28) : cette image représente la lettre Q. A mesure que nous allons avancer, nous verrons le clergé continuer d'être le point de mire des traits décochés par la satire pendant toute la durée du moyen âge.

Le penchant qu'on avait alors pour donner aux démons (le moyen âge en supposa toujours une foule innombrable) des formes monstrueuses, qui tournaient aisément au grotesque, était naturel. Le peintre, en effet, prenait à cœur de représenter ces êtres très-laids; mais en les caricaturant ainsi d'une manière si générale, il subissait une certaine influence. Cette idée se mêlait dans son esprit à celles que lui fournissaient les superstitions de la race teutonique. Celles-ci admettaient l'existence de multitudes d'esprits, analogues aux anciens satyres, et qui, doués d'une rare malignité, jouaient aux humains toute sorte de méchants tours, leur apparaissaient quelquefois sous les formes les plus burlesques. C'étaient les *Pucks* et les *Robin good fellows* bretons d'époques postérieures. Les missionnaires chrétiens de l'Occident apprirent à leurs convertis à croire, comme probablement ils le croyaient eux-mêmes, que tous ces êtres imaginaires étaient de vrais démons qui erraient sur la terre, pour le tourment et la perte du genre humain. Les grotesques créations imaginaires des convertis pénétrèrent ainsi dans le système de la démonologie chrétienne.

Nous reviendrons sur ce sujet dans le chapitre qui va suivre, mais nous allons, en attendant, donner ici deux spécimens des démons anglo-saxons. Pour bien faire comprendre le premier, il est nécessaire d'expliquer que, dans les idées du moyen âge, Satan, le chef des démons, précipité du ciel à cause de sa révolte contre le Tout-Puissant, n'était pas un agent libre pouvant, selon son bon plaisir, aller partout tenter les hommes. Lui-même était plongé dans les abîmes, et y était tenu enchaîné et en butte à la malignité des démons qui peuplaient les régions infernales, d'où ils sortaient de temps à autre pour aller chercher leur proie sur la nouvelle création de Dieu, la terre. L'histoire de la chute de

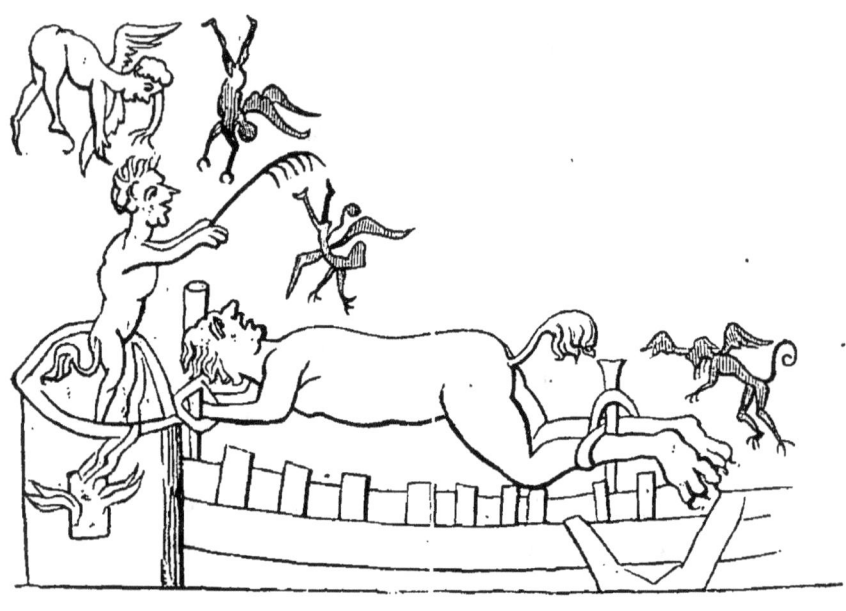

Fig. 29.

Satan et la description de sa position (fig. 29) forment le sujet de la première partie du poëme anglo-saxon attribué à Cœdmon, et c'est une des enluminures du manuscrit de Cœdmon (conservé aujourd'hui à Oxford) qui nous a fourni notre gravure de Satan dans les fers. Le diable y est représenté attaché à des poteaux, sur quelque chose qui semble être un gril, tandis qu'un des démons, surgissant d'une fournaise ardente et tenant à la main un instrument de châtiment, paraît se réjouir de le voir ainsi, et en même temps exciter une troupe de diablotins grotesques qui voltigent autour de leur victime pour la torturer. La gravure suivante, (fig. 30), est aussi tirée d'un manuscrit anglo-saxon, conservé au Musée Britannique (ms. Cotton, Tibérius, C, VI), qui appartient à la pre-

mière partie du onzième siècle, et contient la copie d'un psautier. Elle nous transmet la notion anglo-saxonne du démon sous une autre forme, également caractéristique. Le diable, dans cette gravure, ne porte qu'une ceinture de flammes ; mais la particularité caractéristique du dessin, ce sont les yeux qui sont sur les ailes du malin esprit.

Une autre circonstance exerça sans doute de l'influence sur le goût professé par le moyen âge pour le grotesque et la caricature : c'est la grossièreté naturelle de l'art au commencement du moyen âge. Les écrivains de l'antiquité nous parlent d'une époque reculée de l'art grec, où il était nécessaire d'écrire sous chaque objet représenté le nom de cet objet même, afin de rendre le tout intelligible : « Ceci est un cheval, cela est un homme, cela un arbre. » — Sans être tout à fait aussi primitifs, les artistes des premiers temps du moyen âge, par ignorance de la perspective et des proportions, et faute d'habileté de main, trouvaient une grande difficulté à représenter une scène comprenant plusieurs personnages, et dans laquelle il était nécessaire d'établir une distinction entre ceux-ci. Ils cherchaient continuellement à y remédier en adoptant des

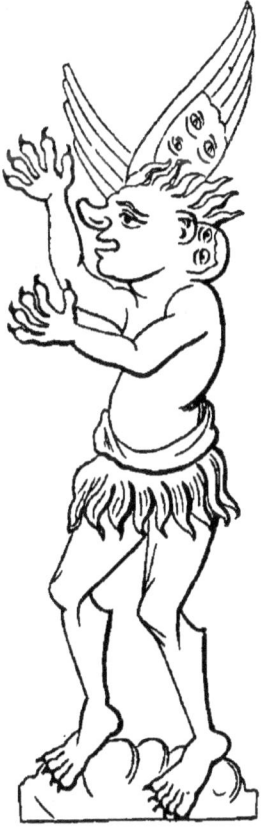

Fig. 30.

formes ou des poses de convention, et aussi quelquefois en ajoutant des symboles qui néanmoins ne traduisaient pas toujours exactement l'idée qu'ils avaient conçue. L'exagération de la forme consistait principalement à donner une prédominance anormale à quelque trait caractéristique. Ils arrivaient ainsi au but que le sobriquet était destiné à atteindre, et c'est là, par le fait, un des premiers principes de toute caricature. Les poses de convention participaient beaucoup du caractère des formes de convention, mais elles prêtaient encore plus au développement du grotesque. Ainsi, les éléments primitifs caractéristiques de l'art au moyen âge impliquaient l'existence de la caricature, et engendrèrent sans doute le goût pour le grotesque.

L'effet de cette influence est partout manifeste, et, dans un grand nombre de cas, des tableaux sérieux, peignant les sujets les plus graves et

les plus importants, sont simplement et absolument des caricatures. L'art anglo-saxon affecta beaucoup ce genre et est souvent d'un caractère fort grotesque. Le premier exemple que nous donnons (fig. 31) est pris d'une des nombreuses illustrations qui ornent le manuscrit enluminé de la version anglo-saxonne du Pentateuque d'Alfric conservé au Musée Britannique (ms. Cotton, Claudius, B., IV), et écrit à la fin du dixième ou au commencement du onzième siècle. Ce dessin représente la tentation et la chute de l'homme, et le sujet est, comme on peut le voir, traité d'une façon assez grotesque. Évidemment, Ève conseille son mari, qui lui obéit avec un empressement mêlé d'une certaine crainte. Il n'est pas moins évident qu'Adam va avaler la pomme tout entière, ce qui est

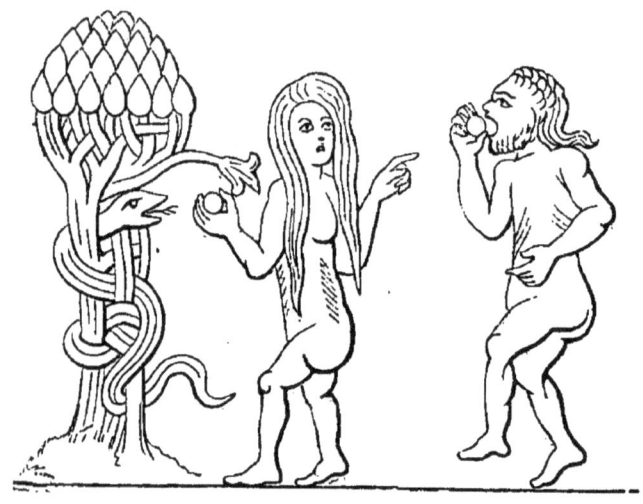

Fig. 31.

sans doute conforme à la légende du moyen âge, d'après lequel le fruit s'est arrêté dans son gosier. L'arbre est tout à fait un arbre de convention, et il serait difficile d'imaginer comment il viendrait à produire la moindre pomme. Les artistes du moyen âge étaient extrêmement maladroits à dessiner des arbres ; ils leur donnaient ordinairement la forme de choux ou de quelque autre plante d'une forme simple, ou souvent encore celle d'un paquet de feuilles.

Le spécimen qui vient ensuite (fig. 32) est aussi d'origine anglo-saxonne ; il est emprunté à un manuscrit du Musée Britannique déjà mentionné (ms. Cotton, Tibérius, C., VI). Il représente probablement le jeune David tuant le lion, et est remarquable non-seulement par la posture étrange et les proportions défectueuses de l'homme, mais

encore par la tranquillité de l'animal comparée aux gestes violents et exagérés de son meurtrier. Ce défaut est très-commun dans les dessins et les sculptures du moyen âge. Les artistes, paraît-il, étaient moins habiles à exprimer l'action chez un animal que chez l'homme ; aussi l'essayaient-ils plus rarement.

Ces exemples sont tirés de manuscrits enluminés. Les deux qui suivent sont empruntés à des sculptures et sont d'une date plus rapprochée. L'abbaye de Saint-Georges de Boscherville, en Normandie, fut fondée par Rodolphe de Tancarville, un des ministres de Guillaume le Conquérant, et par conséquent dans la dernière moitié du onzième siècle. Une

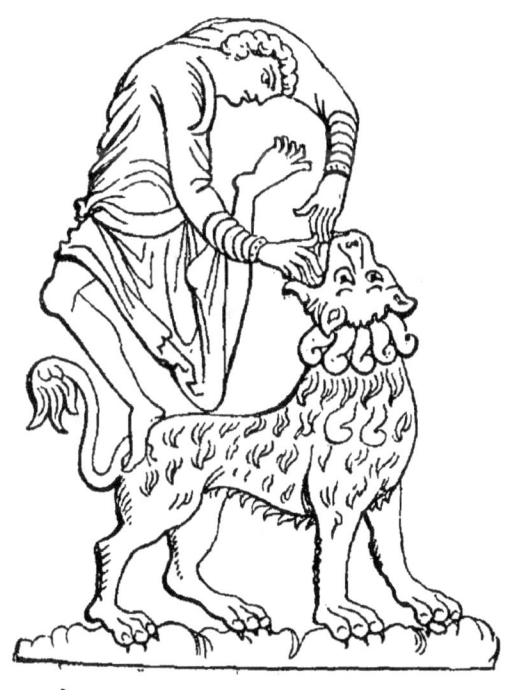

Fig. 32.

histoire de cette maison religieuse a été publiée par un savant antiquaire de l'endroit, M. Achille Deville, à l'ouvrage de qui nous empruntons notre figure 33, reproduction d'une des sculptures grossières de l'église abbatiale, appartenant sans doute à la construction primitive. Il n'est pas difficile de reconnaître que le sujet est Joseph emmenant la Vierge Marie avec son enfant en Égypte ; mais il y a quelque chose d'excessivement plaisant dans la caricature involontaire des visages, ainsi que dans le dessin tout entier. La Vierge Marie est représentée sans nimbe, tandis que le nimbe de l'Enfant Jésus a tout l'air d'un bourrelet. Une chose à observer, c'est que ce sujet de la fuite en Égypte est très-commun dans les œuvres d'art du moyen âge ; et un dessin représentant le même sujet, et reproduit dans mon *Histoire des mœurs et des sentiments domestiques* (p. 115), offre un témoignage remarquable du contraste du talent d'un sculpteur normand avec celui d'un enlumineur anglo-saxon presque contemporain. Notre gravure nous fournit aussi la preuve que l'ancienne opinion, que les dames au moyen âge montaient à cheval à califourchon, était erronée. L'artiste n'est évidemment ici qu'un

obscur sculpteur sur pierre qui n'a jamais quitté sa localité : eh bien, ayant à représenter une femme à cheval, il l'a placée dans la position qui

Fig. 33.

a toujours été considérée comme celle qui convient le mieux au beau sexe.

Je suis redevable à M. Robinson du dessin de l'autre sculpture à la-

Fig. 34.

quelle je fais allusion; c'est un des sujets de la façade de l'église Saint-

Gilles, près de Nîmes. Cette œuvre date du douzième siècle. Elle représente le jeune David égorgeant le géant Goliath : celui-ci est entièrement revêtu d'une cotte de mailles et armé d'un bouclier et d'une lance comme un chevalier normand, tandis qu'à David l'artiste a prêté des formes féminines. Par l'objet que, de prime abord, on pourrait prendre pour une corbeille de pommes, l'artiste semble avoir voulu figurer une provision de pierres pour la fronde que le jeune héros porte suspendue au cou. David a abattu le géant avec une de ces pierres, et il va lui trancher la tête avec son propre glaive.

CHAPITRE IV

Le diabolique dans la caricature. — Amour du plaisant au moyen âge. — Causes de son influence sur les idées qu'on a conçues des démons. — Histoire du peintre dévot et du moine errant. — La noirceur et la laideur caricaturées. — Les démons dans les pièces à miracles. — Le démon de Notre-Dame.

Comme je l'ai déjà dit dans le précédent chapitre, il ne saurait être douteux que tout le système de la démonologie du moyen âge n'ait tiré son origine de la mythologie païenne. Les démons des légendes monacales étaient simplement les elfs, les fées et les lutins teutons, qui hantaient les bois, les champs, les eaux, et aimaient à égarer ou à tourmenter la race humaine, mais dont la malignité avait ordinairement un caractère assez enjoué. Ils étaient représentés dans la mythologie classique par les faunes et les satyres, qui, comme on l'a vu, se trouvent mêlés, pour une large part, à la littérature comique primitive des Grecs et des Romains ; mais ces elfs teutons étaient doués d'une ubiquité plus étendue que les satyres, car ils hantaient même les maisons des hommes, et non-seulement ils leur jouaient de mauvais tours, mais encore ils intervenaient plus souvent et plus familièrement dans leurs affaires. Au lieu de regarder les personnages des superstitions populaires comme des êtres fabuleux, le clergé chrétien enseigna qu'ils étaient tous des créatures diaboliques, et autant d'agents de l'esprit du mal, constamment occupés à tenter les hommes et à les faire tomber dans des piéges. C'est pourquoi, dans les légendes du moyen âge, nous voyons souvent des démons se présenter sous des formes burlesques ou dans des positions risibles, faisant des actes très-peu conformes à leur véritable caractère, tels que de manger et de boire, ou parfois même se laissant surpasser en finesse, jouer ou duper honteusement par des mortels.

Bien qu'ils prissent toutes les formes qu'il leur plaisait, leur forme naturelle était remarquable surtout par son extrême laideur ; un d'eux, qui hantait une sombre forêt, est décrit par Giraldus Cambrensis (Gérald Barry), écrivain de la fin du douzième siècle, comme un être velu et d'une difformité monstrueuse [1]. A en croire une histoire du moyen âge,

[1] « Formam quamdam villosam, hispidam et hirsutam, adeoque enormiter deformem. » (Girald. Camb., *Itiner. Camb.*, lib. I, c. v.)

diversement racontée, la cave d'un haut personnage reçut un jour la visite de ces démons, qui lui burent tout son vin, sans qu'il pût s'expliquer la rapide disparition du précieux liquide. Les tentatives faites par le malheureux propriétaire pour découvrir les pillards étant restées vaines, quelqu'un, qui soupçonnait probablement la vérité, lui conseilla d'asperger d'eau bénite un des barils. L'expédient était bon, car, le lendemain matin, un démon, qui ressemblait beaucoup à celui qu'a décrit Giraldus, fut trouvé collé à la pièce.

On raconte aussi qu'un jour Édouard le Confesseur alla voir le tribut appelé le *Danegeld*; on le lui montra tout emballé dans de grands barils prêts à être expédiés. C'était, paraît-il, le mode habituellement employé pour le transport de fortes sommes d'argent. Le pieux roi possédait, entre autres choses, une sorte de seconde vue qui lui permettait de voir distinctement les esprits, et il vit assis sur le plus gros baril un diable noir et hideux :

> Vit un déable saer desus
> Le trésor, noir et hidus.
> (*Vie de saint Édouard*, l. 944.)

Une enluminure représentant ce fait existe dans un manuscrit conservé à la bibliothèque du collége de la Trinité à Cambridge (ms. Trin., col. BX, 2). C'est celle que reproduit notre figure 35. L'idée générale est évidemment prise de la forme du bouc, et la parenté du démon avec le satyre classique est sensible.

La laideur était un des caractères essentiels des démons ; de plus, leurs traits ont ordinairement une expression de satisfaction railleuse, comme s'ils prenaient grand plaisir à leurs occupations. Le moyen âge nous a transmis l'histoire d'un jeune moine qui cumulait dans une abbaye les fonctions de sacristain et de directeur des travaux de construction et d'ornementation. Les sculpteurs sur pierre étaient

Fig. 35.

occupés à couvrir la muraille de l'abbaye d'admirables représentations de l'enfer et du paradis. Dans la représentation de l'enfer, on voyait le démon s'acharnant après ses victimes, et

> Qui par semblant se délitoit
> En ce que bien les tormentoit.

Le sacristain, qui surveillait les sculpteurs tous les jours, fut enfin poussé par un pieux zèle à essayer de les imiter ; il se mit à l'œuvre pour faire lui-même un diable, et tout d'abord il y réussit si bien, son diable était si noir et si laid, que personne ne pouvait le regarder sans terreur :

> Tant qu'un déable à fere emprist ;
> Si i mist sa poine et sa cure,
> Que la forme fu si oscure
> Et si laide, que cil doutast
> Que entre deus oilz l'esgardast.

Encouragé par ce premier succès, — car il est bon de dire que son talent d'artiste s'était révélé tout à coup, et que jamais il n'avait auparavant manié le ciseau, — notre moine continua jusqu'au bout son travail. Jamais portrait du diable n'avait été si ressemblant :

> Si horrible fu et si lez,
> Que trestous cels que le véaient
> Seur leur serement afermoient
> C' oncques mès si laide figure,
> Ne en taille ne en peinture,
> N'avoient à nul jour véue,
> Qui si éust laide véue,
> Ne déable miex contrefet
> Que cil moine leur avoit fet.
> (*Fabliaux de Méon*, t. II, p. 414.)

Le démon se trouva offensé, et la nuit suivante s'étant montré au sacristain, il lui reprocha d'avoir exagéré sa laideur, et lui enjoignit, sous peine de châtiment, de briser la sculpture et d'en exécuter une autre où il serait représenté avec meilleur air. Mais, bien que l'apparition se fût renouvelée trois fois, le pieux moine refusa d'obéir. L'esprit du mal s'y prit dès lors d'une autre manière. A force de ruses, il parvint à rendre le malheureux religieux amoureux fou d'une dame du voisinage. Les deux amants complotèrent non-seulement de fuir ensemble à la

CHAPITRE IV.

nuit, mais aussi d'emporter le trésor du monastère, qui était naturellement à la garde du sacristain. Découvert, et arrêté dans sa fuite encore nanti du corps du délit, le trésorier infidèle fut jeté en prison. Là, le diable lui apparut et lui promit de le délivrer de tous ses embarras, à la simple condition qu'il briserait sa hideuse statue et en ferait une autre, le représentant, lui le démon, sous des traits séduisants. Trop heureux d'en être quitte à si bon marché, le prisonnier s'empressa d'accepter la proposition. Les démons, on le voit, n'aimaient pas à être représentés comme de laids personnages. Quoi qu'il en soit, dans le cas dont nous parlons, le diable prit aussitôt la forme et la place du sacristain, et celui-ci, regagnant sa cellule, alla se coucher comme si de rien n'était.

Quand, le lendemain matin, les autres moines le trouvèrent dans son lit et l'entendirent décliner toute connaissance du vol ou de l'emprisonnement, ils coururent à la prison et y trouvèrent le diable enchaîné. L'occasion était bonne de tenter un exorcisme ; maître Satan ne leur en laissa pas le loisir, et, après quelques échantillons de son humeur turbulente, il rompit ses liens et disparut, laissant les moines convaincus que toute cette aventure était une machination de l'esprit de ténèbres. De son côté, le sacristain, qui ne se sentait pas l'envie d'encourir une seconde fois la colère de son libérateur, accomplit fidèlement sa part du contrat et fit un nouveau diable qui, cette fois, n'avait plus rien de repoussant.

Fig. 36.

Une autre version de cette histoire, toutefois, la fait finir différemment. Après le troisième avertissement, le moine, ne tenant aucun compte des menaces du malin, fit le portrait de celui-ci plus laid que jamais. Pour s'en venger, le démon survint à l'improviste et brisa l'échelle sur laquelle le moine était monté pour travailler. Le pauvre sculpteur eût été tué sans aucun doute ; mais la Vierge,

à qui il était fort dévot, vint à son aide, et, le saisissant par la main et le soutenant en l'air, désappointa le diable dans son dessein. C'est ce dernier dénoûment que représente notre gravure n° 36, tirée du célèbre manuscrit du Musée Britannique connu sous le nom de *Psautier de la reine Marie* (ms. Reg., 2, B. vii). Les deux démons qui y figurent portent bien marquée, sur leur physionomie, l'expression de joyeuse humeur qu'on prêtait aux lutins du moyen âge.

Il est encore une autre histoire populaire, qu'on trouve aussi relatée sous diverses formes. Les vieux chroniqueurs normands y donnent le beau rôle à leur duc Richard sans Peur. Un moine de l'abbaye de Saint-Ouen, qui remplissait également les fonctions de sacristain, mais négligeait les devoirs de son emploi, avait noué une intrigue avec une dame du voisinage, et quittait habituellement le couvent pendant la nuit pour se rendre auprès d'elle. Sa place de sacristain lui facilitait le moyen de sortir ainsi à l'insu des autres frères. Sur son chemin, il avait à franchir un pont de bois sur la petite rivière de Robec. Une nuit, les démons, qui l'avaient guetté dans son excursion coupable, l'atteignirent sur le pont et le jetèrent à l'eau. Un diable s'empara de l'âme du noyé et il l'aurait emportée, si un ange n'était venu la réclamer en raison de ses bonnes actions. La dispute prit une telle importance, que le duc Richard, dont la piété égalait le courage, fut appelé pour trancher la question. Le même manuscrit, qui nous a fourni notre dernière gravure, nous fournit encore notre figure 37, représentant les deux démons donnant un croc-en-jambe au moine, et le jetant sans cérémonie dans la rivière. Le corps de l'un des démons affecte ici la forme d'un quadrupède, au lieu d'avoir, comme l'autre, celle d'un homme; il a de plus des ailes de dragon.

Fig. 37.

Il existe une autre version de cette histoire, qui est alors rangée parmi les légendes de la Vierge Marie, au lieu de l'être parmi les légendes relatives au duc Richard. Le moine, malgré ses fautes, avait rendu à la Vierge un culte constant, et au moment où il tombait du haut du pont dans la

rivière, Marie, s'avançant entre ses persécuteurs et lui, le saisit par la main, et le sauva de la mort. Un des compartiments des vieilles peintures murales de la cathédrale de Winchester se rapporte évidemment à cette dernière version. Notre gravure n° 38 en est la reproduction. Ici, les diables ont des formes plus fantastiques que celles que nous leur avons vu donner jusqu'à présent. Elles nous rappellent déjà les formes grotesques, variées à l'infini, que les peintres de la renaissance accumulaient dans certains sujets, tels que la *Tentation de saint Antoine*.

Du reste, ces étranges idées sur les formes des démons se sont non-seulement conservées pendant toute la période du moyen âge, mais elles

Fig. 38.

sont à peine éteintes de notre temps. Les démons figurent sous toute sorte de formes exagérées dans les images des livres religieux populaires qui parurent au début de l'imprimerie. J'en puis citer comme exemple une gravure du livre ancien et très-rare imprimé avec caractères de bois, intitulé : *Ars moriendi* ou « l'Art de mourir, » avec ce sous-titre : *De Tentationibus morientium* « Des Tentations auxquelles sont exposés les mourants. » La scène, reproduite en partie dans la gravure ci-contre (n° 39), représente la chambre d'un moribond, dont le lit est entouré par trois démons qui viennent le tenter, pendant que ses parents des deux sexes le regardent, ignorant complétement la présence des esprits malins. Ceux-ci ont des formes singulièrement grotesques, et leurs

traits hideux trahissent un certain degré de ruse vulgaire qui n'ajoute pas peu à l'effet du tableau. Un des démons, penché sur le mourant, lui suggère l'avis exprimé par les mots écrits sur la banderole qui lui sort de la bouche : *Provideas amicis*, « Pourvois tes amis ; » un autre, dont la tête apparaît à gauche, lui dit tout bas : *Intende thesauro*, « Pense à ton trésor ». Le mourant semble singulièrement perplexe au milieu de ces conseils.

Pourquoi les chrétiens du moyen âge jugèrent-ils nécessaire de faire les diables noirs et laids ? La première réponse qui se présente à cette question, c'est que les traits caractéristiques que l'on entendait repré-

Fig. 39.

senter étaient la noirceur et la laideur du péché. Toutefois, ce n'est là qu'une explication partielle du fait ; car il est certain que cette notion était populaire et qu'elle avait existé antérieurement dans la mythologie du peuple ; d'ailleurs, comme nous l'avons déjà fait remarquer, la laideur qu'on prête aux démons est une laideur vulgaire, enjouée, qui vous fait rire au lieu de vous faire frémir.

Une autre scène, tirée des curieux dessins qui sont au bas des pages du *Psautier de la reine Marie*, est reproduite dans notre figure 40. Elle représente le plus populaire des tableaux du moyen âge, avec la plus remarquable des interprétations littérales, les bouches de l'enfer. L'entrée des régions infernales affectait toujours en peinture la forme de la gueule d'un animal monstrueux, par où l'on voyait les démons sortir et

rentrer. Ici, nous les voyons apporter les âmes des pécheurs à leur dernière destination, et l'on ne saurait nier qu'ils ne s'acquittent fort gaiement de leur besogne.

Fig. 40.

Dans notre figure 41, empruntée au manuscrit de la bibliothèque du collége de la Trinité à Cambridge, où nous avons déjà puisé un de

Fig. 41.

nos précédents sujets, trois démons, qui paraissent être les gardiens de l'entrée des régions infernales (car c'est juste au-dessus de la gueule

monstrueuse qu'ils se tiennent), offrent plusieurs variétés de la forme diabolique. Celui du milieu est le plus remarquable ; il a des ailes non-seulement aux épaules, mais aussi aux genoux et aux talons. Tous les trois ont des cornes : remarquons que les trois traits caractéristiques particuliers aux démons du moyen âge étaient des cornes, des sabots, ou du moins des pieds de bêtes, et des queues; traits qui indiquent suffisamment la source d'où découlaient les idées populaires concernant ces êtres. La cathédrale de Trèves recèle une peinture murale de Guillaume de Cologne, peintre du quinzième siècle, représentant l'entrée du séjour des ombres, — la fameuse gueule monstrueuse, — avec ses gardiens,

Fig. 42.

sous des formes encore plus grotesques. Notre figure 42 ne reproduit qu'une petite partie de cette peinture : le portier des régions expiatoires est assis à califourchon sur le museau qui constitue l'extrémité supérieure de la gueule, et sonne de la trompe, sans doute pour appeler les réprouvés. Un autre musicien de la même bande, portant des éperons à ses pieds nus, est à cheval sur la trompe même, et joue de la cornemuse; les accords qui sortent du premier instrument sont figurés par une nuée de petits diablotins qui se dispersent aux alentours.

On aurait tort de supposer que, dans des sujets comme ceux-là, le caractère plaisant de la scène fût accidentel ; au contraire, c'est à dessein que les artistes et les écrivains populaires du moyen âge donnent ce carac-

tère aux démons. Les diables et les bourreaux, — ces derniers appelés en latin *tortores*, et dans la vieille phraséologie anglaise *tormentours*, — étaient les personnages comiques de l'époque, et les scènes des anciens mystères ou des pièces religieuses où on les introduisait étaient les scènes comiques, le côté drolatique de la pièce. L'amour du burlesque et de la caricature avait, en effet, des racines si profondes dans l'esprit du peuple, qu'on trouva nécessaire d'introduire ces éléments jusque dans les ouvrages de piété, ou dans des scènes telles que le Massacre des Innocents, au milieu duquel les chevaliers et les femmes s'injuriaient à l'envi en langage vulgaire. La manière dont est traité le Christ au moment de son jugement, et quelques passages de la scène du Crucifiement, étaient essentiellement comiques. Parmi les sujets de cette espèce, le Jugement dernier surtout donnait lieu à une scène de bruyante gaieté, parce que la pièce était souvent d'un bout à l'autre une satire violente des vices du siècle, notamment de ceux qui portaient le plus de préjudice à la classe prolétaire, tels que l'orgueil et la vanité des classes élevées, les extorsions et les fraudes des usuriers, des boulangers, des taverniers et autres. Dans la pièce intitulée *Judicium*, ou « le Jour du jugement, » qui fait partie des Mystères de Towneley, une des plus anciennes collections de mystères en langue anglaise, toutes les conversations qui ont lieu entre les démons ont exactement ce ton de plaisanterie qu'on est en droit d'attendre des physionomies qu'on leur prêtait dans les tableaux. Au moment où l'un d'eux fait son entrée en scène chargé d'un sac plein de péchés de diverse nature, un autre, son compagnon, est si joyeux de la circonstance, qu'il se sent prêt, dit-il, à étouffer de rire ; et tout en demandant au porteur du sac, si la colère n'est pas au nombre des péchés qu'il a ramassés, il propose de le régaler de quelque chose à boire.

PRIMUS DÆMON. — Peatze, I pray the, be stille ; I laghe that I kynke. Is oghte ire in the bille ? And then salle thou drynke.

LE PREMIER DÉMON. — Paix, je t'en prie, reste tranquille ; je ris à en crever. La colère est-elle sur la liste ? Alors viens boire.
(*Mystères de Towneley*, p. 309.)

Dans le cours de la conversation, l'un des démons raconte les événements qui ont précédé l'annonce du jour du jugement : « Dans ces derniers temps, dit-il d'un ton railleur et avec une certaine satisfaction, il y a eu un tel encombrement d'âmes sur le chemin de l'enfer, que notre

portier, accablé de travail du matin au soir, n'a pas un instant de repos : »

> Saules cam so thyk now late unto helle,
> As ever
> Oure porter at helle gate
> Is halden so strate,
> Up erly and downe late,
> He rystys never.
>
> (*Ibid.*, p. 314.)

Avec de telles notions populaires, quoi d'étonnant que les artistes du moyen âge aient fréquemment choisi les démons pour exercer leur apti-

Fig. 43.

tude au burlesque et à la caricature, qu'ils en aient souvent introduit les têtes et les corps grotesques dans la décoration sculpturale des édifices, et qu'ils les aient représentés sur leurs tableaux dans des positions et des attitudes risibles? Bien des fois on fait jouer à ces êtres imaginaires un rôle singulier, comme personnages secondaires dans un tableau : nous en avons, dans le manuscrit si magnifiquement enluminé du *Psautier de la reine Marie*, un très-curieux exemple que reproduit notre figure 43. Rien de plus certain qu'ici l'intention de l'artiste ait été parfaitement sérieuse. Ève, sous l'influence d'un serpent d'une forme bizarre, ayant la tête d'une belle femme et le corps d'un dragon, cueille les pommes et les offre à Adam, qui se prépare à y mordre, mais avec une

CHAPITRE IV.

hésitation, une répugnance visibles. Trois démons, véritables lutins de la tête aux pieds, figurent comme acteurs secondaires dans cette scène, et exercent une influence décisive sur les personnages principaux. L'un frappe sur l'épaule d'Ève avec un air d'approbation et d'encouragement; un autre, qui porte des ailes, presse Adam et semble rire de ses appréhensions; tandis qu'un troisième, dans une pose extrêmement grotesque, lui coupe la retraite et l'empêche de décliner l'épreuve.

Dans toutes les peintures de démons que nous avons vues jusqu'à présent, c'est surtout la préoccupation du risible qui prédomine; dans aucun cas nous n'avons eu de type qui fût réellement démoniaque. Les diables sont drôles, mais non effrayants; ils provoquent le rire ou tout au moins le sourire; jamais ils n'évoquent aucun sentiment d'horreur. En effet, ils mettent tant de bonne humeur à tourmenter leurs victimes, qu'on se sent à peine de la compassion pour celles-ci. Il est cependant un cas bien connu où l'artiste du moyen âge a pleinement réussi à traduire l'expression de physionomie de l'esprit du mal. Sur la balustrade de la galerie extérieure de l'église de Notre-Dame de Paris, on voit une figure de pierre, de la taille ordinaire d'un homme, représentant le démon qui paraît se complaire au tableau des habitants de la ville se livrant à qui mieux mieux au péché. C'est cette figure que donne notre figure 44. Le mal, sans aucun mélange, horrible dans son expression, est ici merveilleusement personnifié. C'est un véritable Méphistophélès, portant sur ses traits un étrange assemblage d'odieuses qualités, la malice, l'orgueil, l'envie, tous les péchés mortels réunis en un ensemble diabolique.

Fig. 44.

CHAPITRE V

Emploi des animaux dans la satire au moyen âge. — Popularité des fables ; Odo de Cirington. — Reynard le Renard. — Burnellus et Fauvel. — Le charivari. — Le monde retourné. — Carreaux peints à l'encaustique. — Les Oies ferrées et les Porcs nourris de roses. — Signes satiriques; le Fabricant de moutarde.

Le moyen âge paraît avoir été grand admirateur des animaux, en avoir observé de près les divers caractères, et s'être plu à les apprivoiser. Il ne tarda pas à se servir de leurs traits distinctifs pour satiriser et caricaturer la race humaine. Parmi les monuments littéraires que lui léguèrent les Romains, il n'accueillit aucun livre avec plus d'empressement que les Fables d'Ésope et les autres recueils d'apologues qui furent publiés sous l'Empire. On ne trouve aucune trace de fables dans la littérature primitive de la race germanique ; mais les tribus qui s'emparèrent des provinces romaines ne furent pas plutôt familiarisées avec les fables des anciens, qu'elles se mirent à les imiter. Les histoires dans lesquelles des animaux jouaient le rôle d'hommes se multiplièrent à l'infini et devinrent, au moyen âge, une branche importante des œuvres d'imagination.

Chez les peuples de race teutonique surtout, ces fables prirent souvent des formes très-grotesques, et les satires qu'elles comportent sont très-amusantes. Un des plus anciens de ces recueils de fables primitives est dû à un prêtre anglais, du nom d'Odo de Cirington, qui vivait du temps de Henri II et de Richard Ier. Dans les fables d'Odo, on voit les animaux figurer sous les mêmes noms populaires sous lesquels ils furent si bien connus dans la suite, le renard sous celui de *Reynard*, le loup sous celui d'*Isengrin*, le chat sous celui de *Teburg*, etc. Ainsi le sujet d'une de ces fables est : Isengrin devenu moine (*De Isengrino monaco*). « Un jour, dit la fable, Isengrin désira être moine. A force de supplications ferventes, il obtint le consentement du chapitre et reçut la tonsure, la coule et les autres insignes de l'état monacal. Cela fait, on le mit à l'école et on lui fit apprendre le *Pater ;* mais il répondait toujours « agneau » (*agnus*), ou « bélier » (*aries*). Les moines lui enseignaient qu'il devait regarder le crucifix et le sacrement ; mais il n'avait d'yeux que pour les agneaux et les béliers. » La fable est assez plaisante ; la

morale où l'application est encore plus grotesque. « Telle est, y est-il dit, la conduite de beaucoup de moines dont le seul cri est *aries*, c'est-à-dire du bon vin, et qui ont toujours les yeux fixés sur le rôti et sur leurs gamelles ; d'où le dicton anglais :

« They thou the vulf hore	D'un vieux loup vous avez beau
Hod to preste,	Faire un prêtre ;
They thou him to skole sette	Vous ayez beau le mettre à l'école
Salmes to lerne,	Pour apprendre des psaumes,
Hevere bet hise geres	Il a toujours les oreilles tournées
To the grave grene. »	Vers le vert hallier.

Ces vers anglo-saxons, qui affectent l'allitération, nous sont une preuve que ce genre de fables s'était déjà implanté dans la poésie populaire du peuple anglais.

Une autre de ces fables est intitulée : l'Escarbot (*scrabe*) et sa Femme. « Un escarbot, qui s'en allait volant par la campagne, traversa de magnifiques vergers en fleur, des parterres de roses et de lis, des sites délicieux, et finit par se jeter sur un tas de fumier dans le crottin de cheval. Il y trouva sa femme, qui lui demanda d'où il venait : « J'ai fait le tour « de la terre, répondit l'escarbot, mais je n'ai pas vu d'endroit aussi « agréable que celui-ci, » et il indiquait le tas de fumier. » La morale de cette fable n'est pas moins plaisante que celle de la précédente, et elle est tout aussi peu flatteuse pour la classe religieuse de la société. La voici telle que la donne Odo de Cirington :

« C'est ainsi, dit-il, que nombre de membres du clergé, de moines et de laïques, entendent raconter les vies des saints, passent au milieu des lis des vierges, des roses des martyrs et des violettes des confesseurs, sans que cependant rien leur paraisse jamais valoir les caresses d'une prostituée, les débauches de la taverne, ou le scandale d'une réunion de chanteurs, quoique ce ne soit qu'un fumier infect et une assemblée de pécheurs endurcis. »

La sculpture et la peinture populaires n'étaient que l'interprétation de la littérature populaire. Rien n'était moins rare que les tableaux et les sculptures représentant des hommes travestis sous forme d'animaux ayant les caractères ou les penchants attribués aux individus en scène. La ruse, la perfidie et l'intrigue étaient les vices dominants au moyen âge, et c'étaient aussi ceux du renard, qui par ce motif devint le person-

nage favori de la satire. Le triomphe de l'astuce sur la force avait toujours du succès.

Les fabulistes, ou mieux peut-être les satiristes ne tardèrent pas à prendre plus de champ et à agrandir leurs tableaux. Au lieu d'aiguiser leurs traits contre un personnage unique, ils mirent plusieurs personnages en scène. Alors ils ne montrèrent plus seulement des renards, mais ils firent intervenir, en outre, des loups, des moutons, des ours, ainsi que des oiseaux, tels que l'aigle, le coq et le corbeau, et ils intercalèrent leurs actions dans de longs récits, qui formaient ainsi une satire générale des vices de la société contemporaine. C'est ainsi qu'est né le célèbre roman de *Reynard* le Renard, qui a, sous diverses formes, du douzième siècle au dix-huitième, joui d'une popularité dont aucun livre n'offre probablement d'exemple.

Le sujet de cette remarquable satire roula principalement sur la longue lutte entre la force brutale d'Isengrin le Loup, — et ce personnage n'est autre que le puissant baron féodal, doué seulement d'une faible dose d'intelligence et partant facile à tromper, — et la finesse de Reynard le Renard, qui représente la portion intelligente de la société, obligée, pour se maintenir, de faire appel à toutes les ressources de son esprit, ressources dont il lui arrivait trop souvent d'abuser sans scrupules. Reynard a une constante propension à tromper tout le monde, ses amis comme ses ennemis, mais particulièrement son oncle Isengrin. Le degré de parenté était à peu près celui qui existe entre l'aristocratie ecclésiastique et l'aristocratie baroniale. Reynard avait été élevé dans les écoles et destiné aux ordres; il est plus d'une fois représenté sous le costume d'un prêtre, d'un moine, d'un pèlerin, ou même d'un prélat de l'Église. Quoique réduit souvent aux expédients, par la puissance d'Isengrin, Reynard finit généralement par se tirer d'affaire; il vole et frustre continuellement Isengrin, outrage sa femme, qui est à moitié de connivence avec lui, attire Isengrin dans une foule de mauvaises passes, et lui fait subir toute sorte de préjudices, pour lesquels le loup ne parvient jamais à obtenir justice.

Les sculpteurs et es artistes anciens semblent avoir de préférence représenté Reynard sous ses travestissements ecclésiastiques, et c'est dans ces accoutrements que le rusé compère figure souvent dans les décorations de la sculpture architecturale du temps, sur boiseries sculptées, dans les enluminures de manuscrits et autres objets d'art. Au moyen âge, il existait dans le peuple un sentiment très-prononcé contre le

clergé, et aucune caricature n'était accueillie avec plus de faveur que celles qui dénonçaient l'immoralité ou l'improbité d'un moine ou d'un prêtre. Notre figure 45 est faite d'après une sculpture de l'église de Christ-Church, dans le Hampshire ; j'en dois le dessin à l'obligeance de mon ami, M. Llewellynn Jewitt. Elle représente Reynard en chaire. Derrière lui, ou plutôt à côté de lui, un petit coq est perché sur un tabouret, remplissant le rôle du bedeau moderne. Le costume de Reynard se compose simplement du capuchon ecclésiastique ou de la coule.

Fig. 45.

On trouve souvent de semblables sujets sur les siéges sculptés, ou miséréres, des stalles des vieilles cathédrales ou des anciennes églises collégiales. Les vitraux de la grande fenêtre du bas-côté transversal nord de l'église Saint-Martin à Leicester, détruite au siècle dernier, représentaient le renard en costume ecclésiastique, prêchant une réunion d'oies, à qui il adresse ces paroles : *Testis est mihi Deus quam cupiam vos omnes visceribus meis* (Dieu m'est

Fig. 46.

témoin combien je voudrais vous avoir toutes dans mes entrailles), parodie des paroles du Nouveau Testament [1]. Notre figure 46 représente

[1] Une gravure de cette scène, arrangée à la moderne, est donnée dans le *Leicestershire* de Nichol, vol. I, pl. XLIII.

un des misérérés de l'église de Sainte-Marie à Beverley, dans l'Yorkshire. Deux renards en capuchons ecclésiastiques et portant chacun une crosse paraissent recevoir des instructions d'un prélat ou d'un personnage de haut rang ; peut-être partent-ils pour un pèlerinage de pénitence. Mais les oies qu'ils cachent dans leurs capuchons rendent leur sincérité quelque peu douteuse.

Dans un des incidents du roman de *Reynard*, le héros entre dans un monastère et se fait moine, afin d'échapper à la colère du roi noble, le lion. Pendant quelque temps, le bon apôtre fait montre de sainteté et d'abstinence ; mais à l'insu des autres moines, il s'arrange pour faire chère-lie aux dépens du monastère.

Fig. 47.

Un jour, il a vu un messager apporter quatre chapons gras en présent à l'abbé de la part d'un laïque du voisinage. Le soir du même jour, après que tous les moines sont allés se coucher, Reynard s'introduit dans l'office, s'administre un des chapons, puis, ce souper fini, il charge les trois autres sur son dos, sort secrètement de l'abbaye, et dépouillant son travestissement monastique, se sauve en son logis avec sa proie.

Nous serions presque tenté de croire que notre figure **47**, dont le sujet est emprunté à l'une des stalles de l'église de Nantwich dans le Cheshire, représente cet épisode ou du moins un épisode analogue.

La gravure que nous donnons ensuite (fig. 48) reproduit une stalle de l'église de Boston dans le Lincolnshire. Un prélat, un faux prélat également, est assis dans son fauteuil, la mitre sur la tête, la crosse dans la main droite. Ses ouailles sont représentées par un coq et des poules ; pendant que, selon toute apparence, il les prêche, il retient le coq de la main gauche, de façon à l'empêcher de s'en aller, le sermon terminé.

Une autre sculpture du moyen âge nous fournit les détails d'une histoire assez curieuse, en même temps qu'elle répand une certaine lumière sur le sujet qui nous occupe. Odo de Cirington, le fabuliste, raconte qu'un jour le loup étant mort, le lion convoqua les animaux pour célébrer ses

funérailles. Le lièvre se chargea de l'eau bénite, les hérissons des cierges ; des boucs sonnèrent les cloches, des taupes creusèrent la fosse, des renards installèrent le corps sous le catafalque. Berengarius (Bérenger), l'ours, célébra l'office, le bœuf lut l'évangile, et l'âne l'épître. Quand la messe fut dite et Isengrin enterré, les animaux firent un festin splendide avec ce que celui-ci laissait, et se séparèrent en exprimant le désir d'assister à un autre enterrement pareil. Quant à la morale, celle que le mordant fabuliste tire de cette histoire ne parle guère en faveur des moines de son temps. « Ainsi il advient fréquemment, dit-il, que quand il meurt un homme riche, un concussionnaire ou un usurier, l'abbé ou

Fig. 48.

le prieur d'un couvent de bêtes, c'est-à-dire d'hommes vivant comme des bêtes, les fait assembler. D'ordinaire, en effet, dans un grand couvent de moines noirs ou blancs (bénédictins ou augustins), il n'y a que des bêtes : lions pour l'orgueil, renards pour la ruse, ours pour la voracité, boucs puants pour l'incontinence, ânes pour la paresse, hérissons pour l'âpreté, lièvres pour la timidité, puisqu'ils se montrent lâches quand il n'y a pas lieu d'avoir peur, et bœufs pour la peine que leur donne la culture de leur terre [1]. »

Une scène ressemblant beaucoup à celle qu'Odo a décrite ici et n'en différant que par la distribution des rôles a été traduite de quelque histoire de ce genre dans le langage figuratif des anciennes sculptures ornementales de la cathédrale de Strasbourg, où elle formait, paraît-il, deux

[1] On trouvera le texte latin de cette fable et de quelques autres d'Odo de Cirington dans mon *Choix d'histoires latines (Selection of latin stories)*, p. 50-52, 55-58 et 80.

côtés du chapiteau ou de l'entablement d'une colonne près du sanctuaire. Le mort, dans cette composition, semble être un renard, l'animal que probablement on avait voulu représenter dans l'original, quoique, dans la copie qui en a été conservée, il ait bien plus l'air d'un écureuil. La bière est portée par le bouc et le sanglier, pendant qu'en dessous un

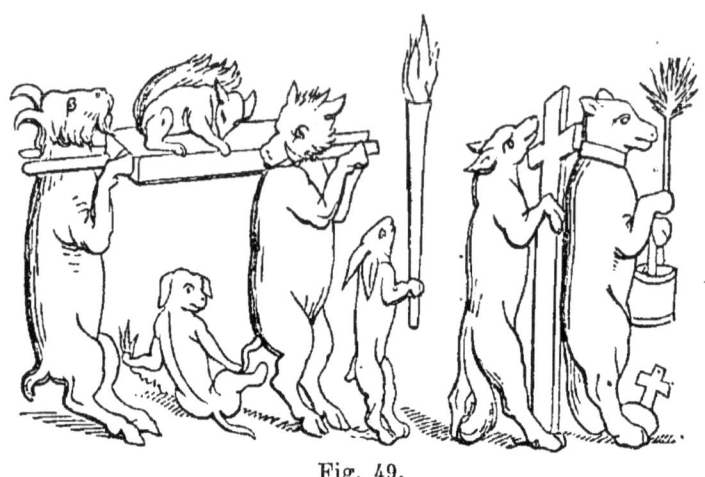

Fig. 49.

petit chien prend des libertés avec la queue de ce dernier. Immédiatement devant la bière, le lièvre porte le cierge allumé, précédé par le loup, qui porte la croix, et par l'ours, qui d'une patte tient le vase à eau bénite et de l'autre le goupillon. Ce fragment forme la première partie du sujet; il est représenté dans notre figure 49.

Dans la portion qui suit (reproduite par notre figure 50), on voit le cerf dire la messe, et l'âne lire l'évangile dans un livre que le chat soutient avec sa tête.

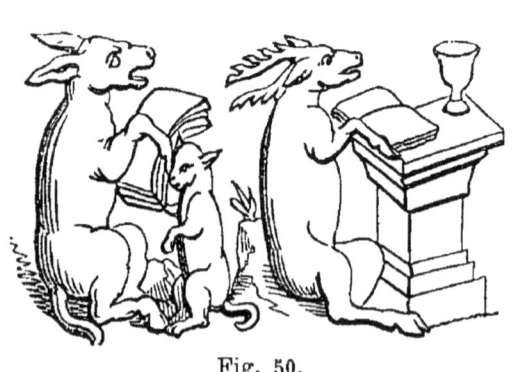

Fig. 50.

Cette curieuse sculpture est, dit-on, du treizième siècle. Au seizième elle attira l'attention des réformateurs, qui la regardèrent comme une ancienne protestation contre le cérémonial de la messe. L'un des plus distingués d'entre eux, Jean Fischart, la fit copier et graver sur bois, et il la publia vers l'an 1580, avec quelques vers de sa façon, dans lesquels la sculpture était interprétée comme étant une satire contre la pa-

pauté. Cette publication offensa si cruellement les autorités ecclésiastiques de Strasbourg, que le libraire luthérien qui avait osé l'entreprendre, fut forcé de faire des excuses publiques dans l'église, et que la planche gravée et toutes les épreuves tirées furent saisies et brûlées par la main du bourreau.

Cependant quelques années plus tard, en 1608, une autre gravure fut faite et publiée en grand in-folio avec les vers de Fischart. C'est d'une copie réduite de cette seconde édition, donnée dans l'ouvrage de Flogel, *Geschichte des Komisches Literatur*, que sont prises nos gravures. La sculpture originale fut plus malheureuse encore. Sa publication et son explication par Fischart scandalisèrent au dernier point les catholiques, qui, pour répondre à leurs adversaires, prétendirent que les personnages de cette cérémonie funèbre avaient pour but de représenter l'ignorance des prédicateurs protestants. Quoi qu'il en soit, la pauvre sculpture, par suite de cette querelle, fut vue désormais d'un mauvais œil par les autorités ecclésiastiques, et en l'année 1685, pour couper court à tout scandale ultérieur, on la fit complétement disparaître.

La célébrité dont Reynard jouit au moyen âge, date certainement d'une époque assez reculée. Montfaucon a donné un alphabet de majuscules ornées, formées principalement d'hommes et d'animaux, d'après un manuscrit qu'il attribue au neuvième siècle, et où se trouve la lettre majuscule que reproduit notre figure 51, représentant un renard marchant sur ses pattes de derrière et portant deux petits coqs suspendus aux extrémités d'un bâton transversal. Il est superflu d'ajouter que ce groupe forme la lettre T. Longtemps auparavant, l'historien franc Frédégaire, qui écrivait vers le milieu du septième siècle, raconte une fable dans laquelle le renard figure à la cour du lion. La même fable est répétée par un moine de Bavière nommé Fromond, qui écrivait au dixième siècle, et par un autre du nom d'Aimoinus, qui vivait vers l'an 1000. Enfin, au douzième siècle, Gui-

Fig. 51.

bert de Nogent, qui mourut vers l'an 1125, et qui nous a laissé son autobiographie (*De Vita sua*), rapporte dans cet ouvrage une anecdote, en explication de laquelle il nous dit que le loup était alors désigné dans le langage populaire sous le nom d'Isengrin. Or, dans les fables d'Odo, comme on l'a déjà vu, ce nom est ordinairement donné au loup, celui de Reynard au renard, celui de Teburg au chat, etc. Cela montre seulement que, dans

les fables du douzième siècle, ces divers animaux étaient connus sous ces noms; mais cela ne prouve pas que ce que nous connaissons comme étant le roman de Reynard ait existé alors.

Jacob Grimm déduisait de la racine et de la forme de ces noms, que les fables mêmes et le roman avaient pris leur origine chez les peuples de race teutonique, où ils étaient indigènes; mais ses raisons me paraissent plus spécieuses que concluantes, et je penche certainement pour l'opinion de mon ami Paulin Paris, que le roman de Reynard est originaire de France [1], et qu'il est fondé en partie sur de vieilles légendes latines écrites peut-être en vers. Le caractère en est tout à fait féodal, et c'est strictement une peinture de la société, en France d'abord, et ensuite en Angleterre, et chez les autres nations où prévalait le régime féodal, au douzième siècle.

La forme la plus ancienne sous laquelle ce roman soit connu, est celle du poëme français, ou plutôt des poëmes, car l'ensemble du récit se compose de plusieurs rameaux ou continuations,—et l'on suppose qu'elle date à peu près du milieu du douzième siècle. Ce roman devint bientôt si populaire, qu'il parut sous différentes formes dans toutes les langues de l'Europe occidentale, excepté en Angleterre, où il semble n'avoir existé aucune édition du roman de *Reynard the fox* avant que Caxton eût imprimé la traduction anglaise en prose qu'il en fit. A partir de cette époque il est devenu, si cela est possible, encore plus populaire en Angleterre qu'ailleurs, et cette popularité s'est continuée jusqu'au commencement du siècle actuel.

Par suite de cette vogue extraordinaire, l'histoire de Reynard fut imitée dans une infinité de formes, et le genre de satires, dans lesquelles des animaux jouaient le rôle d'hommes, se popularisa complétement. Dans la dernière partie du douzième siècle, un poëte anglo-latin, nommé Nigellus Wireker, composa en vers élégiaques une satire très-énergique, sous le titre de *Speculum stultorum* (le Miroir des sots). Ce n'est pas un animal fin comme le renard, mais un animal simple, l'âne, qui, sous le nom de Brunellus (Bruneau), se trouve en contact avec les différentes classes de la société et en note les crimes et les vices. A ce poëme est jointe une introduction en prose, dans laquelle l'auteur

[1] Voir la dissertation de M. Paulin Paris, publiée dans son excellent abrégé du roman français, édité en 1861 sous le titre de: *Les aventures de Maître Renard et d'Isengrin son compère*. Sur la question en litige de l'origine du roman, voir le savant ouvrage de Jonckbloet. 8 vol. Groningue, 1863.

nous informe que son héros est l'image des moines en général, lesquels aspirent toujours à quelque nouvelle acquisition incompatible avec leur profession.

Dans le fait, Brunellus est préoccupé de l'idée que sa queue est trop courte, et sa grande ambition est de l'avoir plus longue. Pour en arriver là, il consulte un médecin, qui, après lui avoir vainement représenté la folie de son désir, lui donne une recette pour faire allonger les queues, et l'envoie chercher les ingrédients de l'ordonnance à la célèbre École de médecine de Salerne. Après diverses aventures, dans le cours desquelles il perd une partie de sa queue, au lieu de l'avoir vue s'allonger, Brunellus se rend à l'Université de Paris pour étudier et acquérir du savoir, et à ce propos l'auteur nous gratifie d'une description satirique fort divertissante de la condition et des mœurs des étudiants de cette époque. Bientôt convaincu de son peu d'aptitude à la science, Brunellus, en désespoir de cause, abandonne l'Université, et prend la résolution d'entrer dans un ordre monastique, ce qui lui est une occasion de les passer tous en revue et d'en exposer le caractère.

La plus grande partie du poëme consiste dans une satire très-mordante de la corruption des ordres monastiques et de l'Église en général. Pendant qu'il hésite encore à faire choix de l'ordre dans lequel il doit entrer, Brunellus tombe entre les mains de son ancien maître, de chez lequel il s'était enfui pour aller tenter fortune dans le monde, et il est forcé de passer le reste de ses jours dans la même condition humble et servile où il avait débuté.

L'imitation de *Reynard le renard* est plus directe dans le roman français de *Fauvel*, dont le héros n'est ni un renard, ni un âne, mais un cheval. Des gens de tout rang et de toute classe vont à la cour de Fauvel, le cheval, et fournissent ample matière à la satire sur l'hypocrisie morale, politique et religieuse, qui a envahi tout l'organisme de la société. A la fin le héros se résout à se marier. — La bibliothèque impériale de Paris possède un manuscrit richement enluminé de ce roman, et ce mariage y est le sujet d'une peinture, qui donne la seule représentation que j'aie jamais rencontrée des cérémonies populaires burlesques, si communes au moyen âge.

Entre autres cérémonies de ce genre, il était d'habitude parmi la populace, à l'occasion du mariage en secondes noces d'un homme ou d'une femme, ou encore à l'occasion d'une union mal assortie, ou d'épousailles de gens mal vus de leurs voisins, de s'assembler devant la maison des

mariés et de donner à ceux-ci une aubade discordante. Cette coutume se pratiquait surtout en France, et s'appelait un *charivari* [1].

En Angleterre, la musique des os à moelle, cet accompagnement populaire des noces de bouchers, est un reste de cette coutume ; mais l'origine du nom français ne paraît pas être bien connue. On le rencontre dans de vieux documents latins, car les charivaris donnaient lieu à des scènes de désordre tellement scandaleuses, que l'Église fit tout ce qu'elle put, mais en vain, pour les supprimer.

La plus ancienne mention de cette coutume, citée dans le *Glossaire* de Ducange, se trouve dans les statuts synodaux de l'Église d'Avignon, de l'année 1337 ; nous y voyons que, lorsque des mariages comme ceux dont nous venons de parler s'accomplissaient, des gens se ruaient chez les mariés et dévalisaient la maison. Pour obtenir qu'on leur rendît les objets enlevés, les malheureux époux étaient obligés de payer une rançon, et l'argent ainsi extorqué était consacré à organiser ce qui est appelé un *charivarium, chalvaricum* (charivari) dans le statut à ce relatif. Il appert de ce statut, que les individus qui prenaient part active au charivari, accompagnaient l'heureux couple jusqu'à l'église, le ramenaient à son domicile avec force gestes indécents, et aux sons d'une musique discordante, à laquelle se mêlaient un concert d'invectives et de propos grossiers ; un joyeux festin terminait la fête.

Les statuts de Meaux de 1365 et ceux de Hugues, évêque de Béziers, de 1368, qui prohibent cette même coutume, la désignent sous le nom de *Charavallium,* et un document de l'an 1372, cité aussi par Ducange, en fait mention sous celui de *Carivarium,* et en parle comme existant alors à Nîmes. Nous voyons encore le concile de Tours, en 1445, rendre un décret pour défendre sous peine d'excommunication « les insolences, les clameurs, les bruits et les autres scènes tumultueuses en usage lors des secondes et des troisièmes noces, et appelés par le vulgaire *Charivarium,* ladite défense faite à cause des nombreux et graves inconvénients qui en résultent [2]. »

Il est à observer que ces anciennes allusions au *charivari* se trouvent presque exclusivement dans des documents provenant de villes romaines du midi de la France, de sorte que cet usage était probablement une des

[1] Elle existe encore dans beaucoup de localités. — O. S.

[2] « Insultationes, clamores, sonos et alios tumultus, in secundis et tertiis quorumdam nuptiis, quos *charivarium* vulgo appellant, propter multa et gravia incommoda, prohibernnt sub pœna excommunicationis. » (Ducange, v° *Charivarium.*)

nombreuses coutumes populaires léguées directement par les Romains. Lors de la publication du Dictionnaire de Cotgrave, c'est-à-dire en 1632, il paraît que l'usage du charivari s'était singulièrement répandu, et que son application s'était généralisée, car Cotgrave le définit « une diffamation ou une censure publique, un affreux vacarme, un cliquetis de chaudrons organisé à la honte et au déshonneur de quelqu'un ; ensuite une ballade infâme (ou infamante) chantée par une bande armée, sous la fenêtre d'un vieux libertin, marié la veille à une jeune folle, pour se moquer de l'un et de l'autre. »

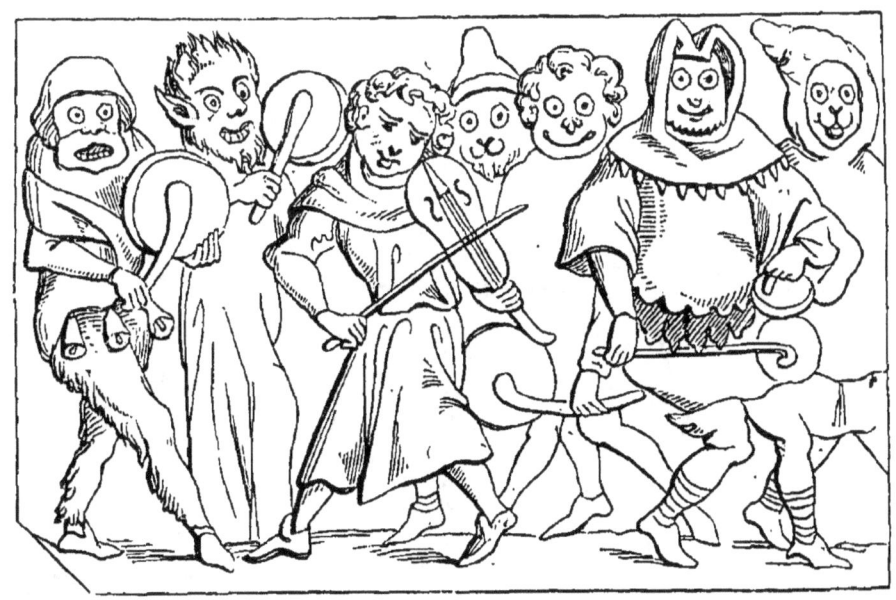

Fig. 52.

Plus loin, le même écrivain explique comme il suit l'expression *charivaris de poêles* : « cortége fait à une personne infâme, en frappant à son intention sur des chaudrons et des poêles à frire [1]. » Aujourd'hui, l'on entend généralement, par le mot *charivari*, l'espèce de musique discordante et assourdissante que produisent un certain nombre de personnes tirant simultanément des sons différents d'instruments divers.

Comme il a été dit plus haut, le manuscrit du roman de Fauvel se trouve à la Bibliothèque impériale de Paris. Le *Musée de la caricature* de Jaime a reproduit plusieurs de ses enluminures. C'est à cette publication que sont empruntées nos figures 52 et 53. L'ensemble de la

[1] Dictionnaire de Cotgrave, v° *Charivaris*.

composition est réparti en trois compartiments superposés. Le compartiment supérieur nous montre Fauvel entrant dans sa chambre nuptiale, où sa jeune épouse est déjà couchée. La scène du compartiment d'au-dessous, reproduite dans notre figure 52, représente la rue en face de la maison, et la bande moqueuse faisant le *charivari*; cette scène se continue dans le troisième compartiment, celui d'en bas, que représente notre figure 53.

De chaque côté de l'enluminure originale sont des fenêtres, par lesquelles des gens, dérangés par le bruit, regardent ceux qui font le tapage au dehors. On remarquera que tous les acteurs du charivari portent des

Fig. 53.

masques et des costumes burlesques. Cette composition confirme bien les dénonciations des synodes ecclésiastiques, en ce qui concerne le caractère licencieux de ces scènes; nous voyons en effet un des acteurs déguisé en femme, qui relève sa robe pour se montrer nu en dansant. Les instruments de musique ne sont pas moins grotesques que les costumes, car ils se composent principalement d'ustensiles de cuisine, tels que poêles à frire, mortiers, casseroles, et objets analogues.

Il y avait une autre série de sujets, où des animaux étaient introduits comme acteurs pour les besoins de la satire. Ce genre consistait à intervertir le rôle de l'homme à l'égard des animaux que l'homme avait coutume de tyranniser, de manière qu'à son tour la victime commandât

à son persécuteur. Ce changement de position relative était appelé, dans le vieux français et dans la vieille langue anglo-normande, *le monde bestorné*, expression équivalente à la phrase anglaise : *the world turned, upside down*, le monde à l'envers. Il forme le sujet de vers assez anciens, je crois, tant en français qu'en anglais, et la peinture l'a exploité à une date reculée. En 1862, des fouilles faites accidentellement à Derby, sur l'emplacement du Monastère, ont amené la découverte d'un certain nombre de carreaux, peints à l'encaustique, comme on s'en servait autrefois pour daller l'intérieur des églises et des grands édifices [1]. L'ornementation de ces carreaux, notamment des plus anciens, est, comme toutes les ornementations du moyen âge, extrêmement variée ; quelquefois même ces carreaux présentent des sujets d'un caractère burlesque et satirique, quoique, plus souvent, ils soient ornés des écussons et des chiffres de bienfaiteurs de l'église ou du couvent.

Les carreaux trouvés sur l'emplacement du prieuré de Derby passent pour être du treizième siècle, et l'un d'eux, dont notre figure 54 est une copie réduite, offre un sujet pris du *monde bestorné*. Le lièvre, maître de son vieil ennemi, le chien, s'est fait chasseur, et perché sur le dos de celui-ci, il galope au rendez-vous de chasse en sonnant du cor le long du chemin. Le dessin est spirituellement exécuté, et l'intention satirique est clairement indiquée par le masque monstrueux et goguenard à la langue tirée qui figure sur le coin supérieur du carreau. On

Fig. 54.

voit, à la disposition du dessin, que ces carreaux sont destinés à être assemblés par quatre pour faire un tout complet.

Une enluminure d'un manuscrit du quatorzième siècle appartenant au Musée Britannique (ms. Reg., 10, E. IV), nous montre les lièvres tirant une vengeance encore plus éclatante de leur ancien ennemi. Le chien a été pris, mis en jugement pour ses nombreux méfaits et condamné.

[1] M. Llewellynn Jewitt, dans son excellent recueil *The Reliquary*, numéro d'octobre 1862, a publié un mémoire intéressant sur les carreaux peints à l'encaustique trouvés à cette occasion, et sur l'établissement monastique auquel ils appartenaient.

La figure 55 représente les lièvres le conduisant à la potence dans la charrette des criminels. Une autre scène d'exécution, inspirée par un

Fig. 55.

esprit analogue, est reproduite par notre figure 56, dont le sujet nous est fourni par une des stalles sculptées du monastère de Sherbone (la copie que nous donnons ici est faite d'après la gravure qui se trouve

Fig. 56.

dans les *Spécimens de sculpture ancienne*, de Carter). Les oies se sont emparées de leur vieil ennemi, maître renard, et sont en train de le pendre à la potence, pendant que deux moines, qui assistent à l'exécution, paraissent s'amuser de l'empressement que mettent les bourreaux ailés à s'acquitter de leur tâche. M. Jewitt fait mention de deux autres sujets

appartenant à cette série, et dont l'un est pris d'un manuscrit enluminé : c'est la souris traquant le chat et le cheval conduisant la voiture. Dans cette dernière composition, le voiturier d'autrefois, l'homme, occupe la place du cheval entre les limons.

« Le Monde à l'envers ou la Folie humaine » (*The world turned upside down*), était, en Angleterre, il y a quelques années encore, un livre populaire pour amuser les enfants. J'en ai en ce moment sous les yeux un exemplaire imprimé à Londres vers l'année 1790. Il se compose d'une série de gravures sur bois grossièrement exécutées, avec quelques vers burlesques sous chacune. Une de ces gravures, intitulée : *Le Bœuf devenu fermier*, représente deux hommes attelés à une charrue, que dirige un bœuf. La suivante nous fait voir un lapin tournant la broche à laquelle rôtit un homme, pendant qu'un cuisinier arrose ce mets nouveau avec une grande cuiller. Sur une troisième on voit un tournoi, où les chevaux sont armés et montés sur les hommes; une autre représente le bœuf tuant le boucher. D'autres nous montrent des oiseaux prenant au filet des hommes et des femmes; l'âne devenu meunier et faisant porter ses sacs par le garçon du moulin; le cheval, passé palefrenier et étrillant l'homme; les poissons pêchant l'homme à la ligne, etc.

Dans une sculpture ornementale, finement exécutée, du cloître de Beverley, et que reproduit notre figure 57, l'oie elle-même est représentée dans une position grotesque, qui pourrait presque lui donner droit à figurer dans le *Monde à l'envers*, quoiqu'il ne s'agisse là que d'une simple composition burlesque, sans aucune signification satirique apparente. L'oie a pris la place du cheval chez le maréchal, qui lui cloue vigoureusement un fer sous sa patte palmée.

Fig. 57.

Les sujets burlesques de ce genre ne sont pas rares, surtout dans les sculptures ornementales des monuments et des boiseries sculptées et, à

une époque un peu plus rapprochée de nous, sur tous les objets servant à l'ornementation. La fantaisie de l'artiste avait à cet égard le champ libre. Rien ne bornait son choix, et partout ses sujets pouvaient être variés à l'infini, bien que d'ordinaire on les voie se limiter à des genres particuliers. Les vieux proverbes populaires, par exemple, étaient une source féconde de drôleries, qui trouvaient parfois des interprétations littérales comiques. C'est ainsi que des proverbes, des dictons populaires, ont été en quelque sorte mis en action sur des misérérés sculptés. Sur un miséréré de Rouen, par exemple, que reproduit notre figure 58, le sculpteur a voulu représenter l'idée du vieux dicton qui, par allusion à des largesses faites sans discernement, recommande de ne pas jeter des perles devant des pourceaux, et il lui a donné une forme bien plus pittoresque et bien plus intelligible eu égard à la forme, en figurant une femme assez pimpante nourrissant ses cochons avec des roses, ou plutôt leur offrant des roses pour nourriture, car les cochons ne se montrent pas très-empressés de tâter de ce mets trop délicat[1].

Fig. 58.

On trouve des sujets de ce genre répandus sur toutes les œuvres d'art du moyen âge ; et à une époque un peu moins éloignée, ils ont été transportés à d'autres objets, aux enseignes de maisons, par exemple. La coutume de placer des enseignes au-dessus des portes des boutiques et des tavernes était bien connue des anciens ; les ruines de Pompéi en fournissent des preuves nombreuses ; mais au moyen âge, l'usage des enseignes et des emblèmes était général ; et comme, contrairement à ce qui paraissait se faire à Pompéi, où certains emblèmes, certains signes étaient appropriés à certains métiers et à certaines professions, chaque individu était libre de choisir son enseigne, il y en avait une variété infinie. Un grand nombre encore, il est vrai, se rapportaient au genre particulier d'occupation de ceux à qui elles appartenaient, tandis que d'autres étaient d'un caractère religieux et indiquaient le saint sous la

[1] Ces prétendues roses ne seraient-elles pas plutôt des marguerites, et l'artiste n'aurait-il pas cherché, en outre, un jeu de mots dans le proverbe latin : *Margaritas ante porcos?* — O. S.

protection duquel s'était placé le maître de la maison. Certaines personnes prenaient des animaux pour enseignes; d'autres des figures monstrueuses ou burlesques. En somme, il n'y eut guère de sujet de caricature ou de plaisanterie burlesque familier aux sculpteurs et aux enlumineurs du moyen âge qu'on ne vît de temps en temps apparaître sur ces enseignes populaires.

Fig. 59.

Quelques-unes des vieilles enseignes encore conservées, surtout dans les anciennes villes si originales de la France, de l'Allemagne et des Pays-Bas, nous prouvent qu'elles furent souvent l'instrument de la satire populaire. Une enseigne assez commune en France, c'est celle de la *Truie qui file*. Notre figure 59 représente ce sujet traité sur une vieille enseigne du seizième siècle, sculptée en bas-relief sur une maison de la rue du Marché aux Poirées, à Rouen. La truie est représentée sous la forme d'une laborieuse ménagère s'occupant à filer tout en allaitant ses enfants. On voit à Beauvais, rue du Châtel, une enseigne singulièrement satirique sur une maison autrefois occupée par un épicier-moutardier. Au premier plan (figure 60) est un gros moulin à moutarde, à côté duquel se tient la Folie, un bâton à la main et remuant la moutarde, pendant qu'un singe, au rire sardonique, y mêle un condiment, dont on devine aisément la nature à l'attitude du malin animal [1]. La marque de commerce du marchand qui avait adopté cet étrange emblème est sculptée au-dessous.

Fig. 60.

[1] Voir, sur ce sujet, un petit livre intéressant de M. Ed. de La Quérière, intitulé *Recherches sur les enseignes des maisons particulières*. In-8°. Rouen, 1852. Les deux exemples ci-dessus en sont tirés.

CHAPITRE VI

Le singe dans le burlesque et la caricature. — Tournois et combats singuliers. — Combinaisons monstrueuses de formes d'animaux. — Caricatures du costume. — Le chapeau. — Le casque. — Les coiffures de femmes. — La robe et ses longues manches.

Le renard, le loup et leurs compagnons furent introduits comme acteurs dans la satire, à cause de leurs caractères particuliers ; mais le penchant inné à l'imitation, que possèdent certains animaux et qui fait d'eux, pour ainsi dire, des parodies naturelles de la race humaine, a bien vite poussé les satiristes à les adopter aussi. Je n'ai pas besoin de dire que, de ces animaux imitateurs, le singe a été le plus en faveur. Cet animal a dû être connu des Anglo-Saxons dès une époque très-reculée, car ils avaient dans leur langue un mot pour le désigner : *apa*, — l'*ape* de la langue anglaise. *Monkey* est un nom plus moderne ; il semble être l'équivalent de *maniken*, ou petit homme. Les plus anciens *bestiaires*, ou traités populaires d'histoire naturelle, racontent des anecdotes qui prouvent l'aptitude des quadrumanes à imiter les actions de l'homme, et leur attribuent un degré d'intelligence qui les élèverait en quelque sorte au-dessus du niveau de la brute. Philippe de Thann, poëte anglo-normand du règne de Henri Ier, nous dit dans son *Bestiaire* que « le singe, par imitation, comme disent les livres, contrefait ce qu'il voit et se moque des gens : »

> Li singe par figure,
> Si cum dit escriture,
> Ceo que il voit contrefait,
> De gent escar hait [1].

Il avance ensuite comme preuve de l'instinct extraordinaire de cet animal, qu'il a plus d'affection pour quelques-uns de ses petits que pour les autres ; et que, lorsqu'il se sauve, il porte sur sa poitrine ceux qu'il aime et met sur son dos ceux qu'il n'aime pas. Notre figure 61, tirée d'un manuscrit enluminé du quinzième siècle du roman du comte d'Artois, représente un singe en fuite, portant dans ses bras son petit préféré, et, qui plus est, exécutant sa fuite monté sur un baudet. Le

[1] Voir mes *Traités populaires sur la science écrits pendant le moyen âge*, p. 107.

singe à cheval, toutefois, comme nous le verrons par la suite, ne paraît pas avoir été une nouveauté.

Alexandre Neckam, célèbre savant anglais de la dernière partie du douzième siècle, et l'un des plus intéressants auteurs des premiers temps du moyen âge qui aient écrit sur l'histoire naturelle, raconte plusieurs anecdotes qui nous montrent combien, à cette époque, nos ancêtres aimaient les animaux apprivoisés, et combien était commun l'usage d'en avoir dans les maisons. Le château baronial, paraît-il, avait souvent l'air d'une ménagerie, et parmi les animaux qu'on y entretenait, il s'en trouvait de féroces qu'on était forcé de garder en cage, tandis que d'autres, tels que les singes, circulaient librement dans l'intérieur de l'habitation.

Fig. 61.

Une des histoires rapportées par Neckam est particulièrement intéressante pour nous, en ce qu'elle prouve qu'à cette époque on se servait des animaux apprivoisés pour caricaturer les travers et les modes du jour. « Le singe, dit cet écrivain, est par sa nature si disposé à imiter par des gestes comiques ce qu'il a vu faire, — qualité qui le rend précieux pour amuser les oisifs, — qu'il sait au besoin simuler les exercices militaires. Un bateleur (*histrio*) avait coutume de conduire constamment deux singes aux jeux de guerre appelés tournois, afin que ces animaux eussent moins de peine à apprendre et à exécuter ces mêmes exercices. Il prit ensuite deux chiens, qu'il habitua à porter ces singes sur leurs dos. Ces cavaliers de nouvelle espèce étaient équipés en chevaliers; ils avaient même des éperons, avec lesquels ils aiguillonnaient vigoureusement leurs montures. Après avoir rompu leurs lances, ils dégainaient leurs épées, et chacun frappait de son mieux le bouclier de son adversaire. Comment ne pas rire à cette vue [1] ? »

Ces caricatures, contemporaines du tournoi du moyen âge, lequel eut sa plus grande vogue pendant la période qui s'étend du douzième au quatorzième siècle, semblent avoir joui d'une grande popularité. Elles figurent assez fréquemment sur les marges des manuscrits enluminés. Le manuscrit, si connu aujourd'hui, du *Psautier de la reine Marie* (ms. Reg., 2, B. VII), écrit et enluminé tout à fait au commencement du qua-

[1] Alexandre Neckam, *De Naturis rerum*, liv. II, c. CXXIX.

torzième siècle, renferme un certain nombre d'illustrations de ce genre. Une de ces compositions, que reproduit notre figure 62, représente un tournoi qui ne diffère pas beaucoup de celui que décrit Alexandre Neckam, à part cette circonstance que les singes sont à cheval sur d'autres singes, et non sur des chiens. Au fait, ici tous les personnages en scène sont des singes, et la parodie est complétée par l'introduction du

Fig. 62.

héraut et du ménestrel, représentés, d'un côté, par un singe qui sonne de la trompe et, de l'autre, par un singe qui joue du tambourin. A moins, peut-être, que les deux singes musiciens ne figurent là que comme joueurs de cornemuse et de tambourin, instruments regardés comme les moins relevés, et ne viennent ainsi ajouter d'autant plus à la bouffonnerie de la scène.

C'est le même manuscrit qui nous a fourni notre figure 63. Nous

Fig. 63.

assistons à un combat entre un singe et un cerf aux pieds de griffon. Ils sont montés aussi l'un et l'autre sur des animaux presque indéfinissa-

bles, dont l'un a la tête et le corps d'un lion avec des serres d'aigle pour pattes de devant, et l'autre une tête assez semblable à celle d'un lion avec le corps d'un lion, et le train de derrière d'un ours. Ce sujet est sans doute une critique burlesque des romans du moyen âge, remplis de combats entre les chrétiens et les Sarrasins ; car le singe, qui, dans les morales dont sont accompagnés les Bestiaires, représente, dit-on, le diable, est ici pourvu d'armes qui, évidemment, peuvent passer pour un sabre et un bouclier de Sarrasin, tandis que le cerf porte l'écu et la lance d'un chevalier chrétien.

Nous avons signalé, dans un de nos précédents chapitres, le goût des artistes du moyen âge pour les animaux monstrueux et pour les êtres fantastiques tenant de l'homme et de l'animal. Les combattants, dans la

Fig. 64.

figure ci-dessus (n° 64), dont le sujet est tiré du même manuscrit, offrent une espèce de combinaison du cavalier et de l'animal, et semblent également destinés à représenter un Sarrasin et un chrétien. Le personnage de droite, qui se compose d'un corps de satyre avec des pattes d'oie et des ailes de dragon, est armé d'un sabre sarrasin de la même forme ; tandis que le personnage de gauche, qui en somme est moins monstrueux, manie une épée normande. L'un et l'autre ont des masques humains au-dessous du nombril : conformation en vogue dans les images grotesques du moyen âge.

Nos ancêtres paraissent avoir eu un goût prononcé pour les monstruosités de toute sorte, notamment pour les amalgames d'animaux de différentes espèces et pour les composés d'hommes et d'animaux. A en juger par les anecdotes rapportées par des écrivains comme Giraldus

Cambrensis, il n'y a pas à douter que la croyance à l'existence de ces êtres hors nature ne fût très-bien répandue. Dans sa description de l'Irlande, cet auteur nous parle d'animaux moitié bœuf et moitié homme, moitié cerf et moitié vache, moitié chien et moitié singe [1]. Il est certain qu'on croyait généralement à l'existence de ces animaux, et personne n'y croyait plus que Giraldus lui-même.

L'intention *caricaturale*, suffisamment évidente dans les sujets que nous venons de voir, est encore plus apparente dans d'autres dessins grotesques qui ornent les marges des manuscrits du moyen âge, ainsi que dans quelques sculptures et moulures du même temps. Notre figure 65, par exemple, empruntée à l'une des marges du roman du comte d'Artois, manuscrit du quinzième siècle, est évidemment une tentative pour ridiculiser la manière de se vêtir de l'époque. Le chapeau n'est qu'une forme exagérée de celui qui paraît avoir été généralement porté en France dans la dernière moitié du quinzième siècle, et que nous retrouvons fréquemment dans les manuscrits enluminés exécutés en Bourgogne; les bottes sont également de la même époque. Cette forme de bottes a reparu à différentes reprises et a fini par devenir, dans ses modifications successives, la botte moderne à retroussis.

Fig. 65.

Au même manuscrit nous empruntons notre figure 66, qui y forme la lettre T, et qui nous montre le même genre de chapeau, encore plus exagéré, et coiffant en même temps des têtes grotesques.

Les caricatures du costume ne sont pas du tout rares parmi les œuvres d'art qui nous restent du moyen âge, et ne sont pas limitées aux manuscrits enluminés. Les modes de ces temps furent poussées à des excès ridicules de forme qui dépassent tout ce que nous voyons de nos jours, autant du moins qu'on peut s'en rapporter aux dessins des manuscrits; mais ces dessins, quoique exécutés dans un but sérieux, dégénéraient constamment en caricature, par suite de circonstances qui se comprennent aisément, et qui d'ailleurs ont été déjà expliquées plus haut. Les

[1] Voir Girald. Camb., *Topog. Hiberniæ*, dist. II, c. XXI, XXII; et l'*Itinéraire du pays de Galles*, liv. II, c. XI.

artistes du moyen âge n'étaient pas en général des dessinateurs très-corrects quant à la forme, et les lignes des contours sont chez eux de beaucoup inférieures au fini qu'ils savaient donner à leurs œuvres. Sans peut-être s'en rendre bien compte, ils le sentaient néanmoins, et ils cherchaient à remédier à ce défaut d'une façon qui a toujours été adoptée dans les premières phases du progrès de l'art : ils tâchaient de se faire comprendre en forçant les traits caractéristiques particuliers des objets qu'ils voulaient représenter. Ces traits étaient les points qui naturellement attiraient tout d'abord l'attention des gens, et c'était quand ils ressortaient avec exagération dans le tableau que la ressemblance était, d'ordinaire, le mieux saisie par le public. Les costumes étaient loin, en définitive, d'avoir exactement les formes que leur prêtent les enluminures, ou du moins ceux

Fig. 66.

que ces artistes nous représentent n'étaient que des exceptions aux formes généralement plus modérées. Aussi, en usant de ces souvenirs que nous a laissés la peinture comme de matériaux pour l'histoire du costume, doit-on faire la part de l'exagération, si tant est même qu'il ne faille pas les considérer presque comme des caricatures.

Ce que nous qualifions aujourd'hui de caricature était alors le trait caractéristique de l'art sérieux, et était regardé comme un progrès réel. Parmi les essais tentés de notre temps pour introduire les costumes anciens sur le théâtre, il en est probablement beaucoup qui, aux yeux des contemporains de l'époque que ces costumes sont censés représenter, passeraient simplement pour n'avoir eu d'autre but que de les tourner en ridicule. Néanmoins les modes, en ce qui concerne l'accoutrement, notamment du douzième au seizième siècle, atteignirent à un haut degré d'extravagance, et furent, non-seulement l'objet de la satire et de la caricature, mais provoquèrent l'indignation et les censures de l'Église, et fournirent un thème continuel aux prédicateurs.

Les chroniques contemporaines abondent en réflexions caustiques sur

l'extravagance du costume, extravagance qui était considérée comme un des signes extérieurs de la corruption de certaines époques. Elles nous fournissent, en outre, d'assez nombreux exemples de la façon pleine de primitive rudesse dont le clergé en tirait parti dans ses sermons. Quiconque a lu Chaucer doit se rappeler la manière dont ce sujet est traité dans le *Conte du curé*. Sous ce rapport, les satiristes de l'Église pouvaient donner la main aux caricaturistes des manuscrits enluminés et des sculptures dont l'ornementation architecturale du temps offre quelquefois des exemples. Dans la sculpture, ce genre de caricature est peut-être moins fréquent; mais il y est souvent très-expressif. C'est aux curieux miséréres de l'église de Ludlow, dans le Shropshire, que nous empruntons la caricature reproduite par notre figure 67. Elle représente une vieille femme laide et, à en juger par l'expression de sa

Fig. 67.

physionomie, d'un caractère désagréable, portant la coiffure à la mode de la première moitié du quinzième siècle, laquelle coiffure semble avoir été poussée à sa plus grande extravagance au commencement du règne de Henry VI. C'est le genre de coiffure connu particulièrement sous le nom de *coiffure à cornes*, et cette dénomination même implique avec elle une sorte de parenté avec un personnage notoirement cornu — l'esprit de ténèbres et de méchanceté. La superbe dame semble avoir jeté l'épouvante dans l'esprit de deux infortunés passants, dont l'un, comme s'il la prenait pour une nouvelle Gorgone, essaye de se couvrir de son bouclier, tandis que l'autre, appréhendant un danger d'une autre espèce, se prépare à se défendre avec son épée. Les détails de la coiffure de cette horrible personne sont intéressants pour l'histoire du costume.

La figure suivante (n° 68) est tirée d'un manuscrit du quatorzième siècle, connu des antiquaires sous le nom de *Psautier de Luttrel*,

CHAPITRE VI.

et qui appartient à un collectionneur. Ce dessin paraît être une satire de l'ordre aristocratique de la société, — du chevalier qui se distinguait par son casque, son bouclier et son armure. L'individu représenté offre un type qui n'est rien moins qu'aristocratique. Tandis que, pour expliquer le sens de la satire, il tient un casque à la main, son propre casque, qu'il porte sur la tête, n'est qu'un soufflet. Peut-être le personnage est-il un chevalier de cuisine, ou peut-être encore un simple *quistron*, ou valet de fourneaux.

Fig. 68.

Nous venons de voir la caricature d'une coiffure de femme de la première moitié du quinzième siècle; notre figure 69, empruntée à un manuscrit enluminé du Musée Britannique, de la seconde moitié du même siècle (ms. Harl., n° 4379), nous offre la caricature d'une coiffure d'un genre différent, devenue à la mode sous le règne du roi d'Angleterre Édouard IV. La coiffure à cornes de la génération précédente avait été entièrement mise de côté, et les dames avaient à la place adopté une espèce de coiffure en forme de clocher ou plutôt de tour spirale, qui se construisait en roulant un morceau de toile en un cône allongé. Sur ce haut bonnet on attachait une pièce de fin linon ou de mousseline, qui descendait presque à terre et formait, pour ainsi dire, deux ailes. Un petit voile transparent était jeté sur le visage, et n'allait pas tout à fait jusqu'au menton; le voile-muselière de nos élégantes actuelles (1864-65) le rappelle assez bien. L'ensemble de cette coiffure a été, du reste, conservé par les paysannes de la Normandie, car il est à remarquer qu'aux temps féodaux les modes de France et d'Angleterre se ressemblèrent toujours.

Fig. 69.

Ces coiffures en clocher provoquèrent l'indignation du clergé, et de zélés prédicateurs leur firent, dans leurs sermons, une guerre à outrance. Un moine français, du nom de

Thomas Conecte, se distingua tout particulièrement dans cette croisade, et se déchaîna contre la coiffure avec tant de succès, qu'au milieu d'un de ses sermons, nombre de femmes, à ce qu'on assure, mirent bas leurs bonnets, et en firent un feu de joie au sortir de l'église. Le zèle du prédicateur gagna bientôt la populace, et il y eut un moment où les femmes qui paraissaient en public avec une coiffure du genre en question couraient le risque d'être poursuivies à coups de pierres par la multitude. Sous l'effort de cette double persécution, la coiffure en clocher disparut momentanément; mais une fois que le prédicateur ne fut plus là, elle reparut de plus belle, et, pour me servir des termes du vieil écrivain qui nous a transmis cette anecdote, « les femmes qui, comme des colimaçons effrayés, avaient rentré leurs cornes, les firent de nouveau paraître dès que le danger fut passé. »

Une mode si ridicule ne devait guère échapper au caricaturiste; notre figure 69 en est la preuve. En ces temps où les passions n'étaient assujetties à aucune contrainte, les belles dames étalaient un tel luxe et une telle licence, que le personnage choisi par le caricaturiste comme pouvant le mieux les représenter est une truie; l'animal porte la coiffure réprouvée avec tous les accessoires de la mode. L'original de ce dessin est au nombre des illustrations qui ornent une copie des Chroniques de Froissart; il a été par conséquent exécuté en France ou, ce qui est plus probable, en Bourgogne.

Les sermons et les satires contre l'extravagance du costume commencèrent à une époque reculée. Les dames anglo-normandes, dans la première partie du douzième siècle, furent les premières qui mirent en vogue en Angleterre cette exagération ridicule des modes, à laquelle s'attaquèrent bientôt la satire et la caricature. Le ridicule se manifesta d'abord dans les robes, plutôt que dans la coiffure. A ces dames anglo-normandes est attribuée l'initiative de l'emploi des corsets destinés à donner une apparence artificielle de finesse à leur taille; mais c'est dans la forme des manches que leur capricieuse fantaisie s'octroya surtout libre carrière. La robe, au lieu d'être ample et lâche, comme la portaient les femmes anglo-saxonnes, fut lacée étroitement autour du corps, et les manches, qui s'ajustaient au bras jusqu'au coude et quelquefois jusqu'au poignet, s'élargirent tout à coup et atteignirent une longueur absurde, traînant souvent à terre, et quelquefois raccourcies au moyen d'un nœud. La robe elle-même se porta aussi très-longue. Le clergé prêcha, et parfois, dit-on, avec succès contre ces extrava-

gances de la mode, que n'épargna pas non plus la vigoureuse lanière du satiriste.

Dans un genre de satires qui devinrent extrêmement populaires au douzième siècle — et qui, au treizième, produisirent le poëme immortel du Dante : les visions du purgatoire et de l'enfer, — les extravagances des modes du temps sont dénoncées à l'exécration publique et menacées de peines sévères. Elles étaient regardées comme des formes extérieures de l'orgueil. C'est sans doute ce goût (par suite de l'ombre de plus en plus épaisse qui envahit les esprits au douzième siècle) qui fut cause que des démons, au lieu d'animaux, furent introduits dans la satire peinte ou sculptée, pour personnifier les vices de l'époque. Le personnage (fig. 70) que nous fournit un très-intéressant manuscrit

Fig. 70.

du Musée Britannique (ms. Cotton, *Nero*, C. IV), en est un exemple. Ici le démon porte la robe à la mode avec les longues manches, l'une d'elles même beaucoup plus longue que l'autre, ce qui était, paraît-il, l'usage. Robe et manches sont raccourcies par des nœuds, et la robe colle étroitement à la taille au moyen d'un lacet. C'est le corset primitif, au temps de son introduction en Angleterre.

Cette longueur outrée de certaines parties du vêtement fut un sujet de plaintes et de critiques à diverses époques très-éloignées les unes des autres, et des enluminures du temps, d'un caractère parfaitement sérieux, montrent que ces plaintes étaient fondées.

CHAPITRE VII

Le caractère du mime se conserve après la chute de l'empire. — Le Ménestrel et le Jougleur. — Histoire des Contes populaires. — Les Fabliaux. — Ce qu'ils étaient. — Les Contes dévots.

J'ai déjà fait la remarque que, après la chute de l'empire, les institutions populaires des Romains se perpétuèrent plus généralement, pendant le moyen âge, que celles d'un caractère plus noble et plus raffiné. C'est ce qu'il est facile de comprendre, lorsque l'on considère que les classes inférieures de la population, celles que, dans les villes, on pourrait peut-être appeler la basse classe et la classe moyenne, subsistèrent, à peu de chose près, telles que par le passé, tandis que les conquérants barbares prirent la place des classes influentes. Le drame, qui n'avait jamais eu beaucoup les sympathies de la plèbe romaine, se perdit ; les théâtres et les amphithéâtres, qu'avaient seules soutenus les richesses de la cour impériale et de la classe supérieure, furent abandonnés et tombèrent en ruine ; mais le *mime*, qui égayait le peuple, survécut et probablement ne subit aucune modification immédiate dans son caractère. Il est bon d'établir ici encore une fois les traits principaux de l'ancien mime, avant de parler de son représentant au moyen âge.

Le but du mime était de faire rire le peuple, et il employait généralement, pour y arriver, tous les moyens qu'il avait à sa disposition : langage, mouvements et gestes, costumes et attributs. Ainsi, il portait, à une ceinture qui lui serrait les reins, une épée de bois qu'on appelait *gladius histricus* ou *clunaculum*; quelquefois, son vêtement était composé d'une multitude de petits morceaux de draps de diverses couleurs, qui, par ce motif, se nommait *centunculus*, c'est-à-dire habit de cent pièces [1]. Ces deux caractères ont été conservés dans l'arlequin de nos jours. D'autres détails de costume peuvent être négligés sans inconvénient. Les mimes du sexe féminin n'avaient pas un costume aussi caractéristique. Les mimes dansaient et chantaient ; ils débitaient des plaisanteries et racontaient de joyeuses histoires ; ils récitaient ou jouaient des farces et des scènes scandaleuses ; ils exécutaient ce que nous appelons aujour-

[1] « Uti me consuesse tragœdi syrmate, histrionis crotalone ad tricterica orgia, aut « mimi centunculo. » (Apulée, *Apolog.*)

d'hui de la mimique, expression dérivée de leur nom de mimes ; ils prenaient des poses étranges et faisaient d'affreuses grimaces. Quelquefois ils jouaient le rôle de niais ou de bouffon (*morio*), ou celui de fou. A ces talents divers, ils joignaient ceux de sorciers ou prestidigitateurs (*præstigiator*), et faisaient des tours d'adresse. Les mimes donnaient leurs représentations dans les rues et sur les places publiques, ou dans les théâtres, spécialement les jours de fête, et on les utilisait souvent dans les réunions particulières pour amuser les convives d'un souper.

Pendant la première période du moyen âge, l'existence de cette classe d'acteurs nous est révélée par les attaques auxquelles ils étaient de temps en temps en butte de la part des écrivains ecclésiastiques, et par les dénonciations des synodes et des conciles rapportées dans un de nos précédents chapitres [1]. Néanmoins, plusieurs allusions qui leur sont relatives prouvent évidemment qu'ils pénétraient dans les asiles monastiques, et étaient en grande faveur, non-seulement chez les moines, mais encore dans les couvents de femmes ; qu'ils étaient introduits dans les fêtes religieuses et tolérés même dans les églises. Il est probable qu'ils continuèrent longtemps à être connus sous leur antique dénomination de mimes (*mimi*), dans l'Italie et dans les pays rapprochés du centre de l'influence romaine, là où la langue latine était encore la langue usuelle. Les lexicographes du moyen âge paraissent tous avoir bien mieux connu le sens de ce mot que celui de la plupart des mots latins de la même catégorie, et ils avaient, de leur temps, une classe d'acteurs à laquelle ils considéraient cette dénomination comme spécialement applicable. Les vocabulaires anglo-saxons expliquent le latin *mimus* par le mot *glig-mon* (d'où l'anglais *gleeman*), farceur, joueur de farces, bouffon. En anglo-saxon, *glig* ou *glin* signifiait toute espèce de gaieté ou de jeu, et comme les maîtres anglo-saxons qui compilèrent les vocabulaires donnent pour synonymes de *mimus* les mots *scurra*, *jocista* et *pantomimus*, il est évident que toutes ces nuances étaient réunies dans le caractère du *glig-mon* ou bouffe, et que ce dernier était tout à fait identique avec son type romain. C'était le *mimus* des Romains introduit dans l'Angleterre saxonne.

Nous n'avons aucune trace de l'existence d'une pareille classe d'acteurs chez les peuples de race teutonique, avant l'époque où ces peuples firent connaissance avec la civilisation de la Rome impériale. Nous sa-

[1] Voir plus haut, p. 39 et 82.

vons, par les enluminures de manuscrits de l'époque, que les représentations du *glig-mon* comprenaient la musique, le chant et la danse, ainsi que des tours de batteleurs et de jongleurs, tels que ceux qui consistent à lancer en l'air et à rattraper des couteaux et des boules, à faire danser des ours apprivoisés, etc. [1].

Mais, même chez les peuples qui conservèrent la langue latine, le mot *mimus* fut peu à peu remplacé par d'autres servant à exprimer la même idée. Le mot *jocus* avait été employé dans le sens de plaisanterie, badinage, *jocari* signifiait plaisanter, et *joculator* désignait un plaisant ; mais, la langue latine se corrompant, on se servit de l'expression *jocus* pour désigner tout ce qui faisait naître l'hilarité. Ce mot, avec le temps, est devenu le français *jeu* et l'italien *gioco* ou *giuoco*. Le peuple introduisit une forme du verbe, *jocare*, qui devint le français *jouer*, avec le sens de représenter, donner un spectacle. *Joculator* fut alors employé dans le sens de *mimus*. En français, ce mot devint *jogléor* ou *jougléor*, et plus tard *jougleur*. Il est à remarquer que dans les manuscrits du moyen âge il est presque impossible de distinguer l'une de l'autre les lettres *u* et *n*, et que des auteurs modernes, ayant lu par erreur *jongleur*, ont ainsi introduit dans la langue un mot qui n'avait jamais existé, et que l'on devrait abandonner. Dans le vieil anglais, comme on le voit dans Chaucer, la forme ordinaire était *jogelere*.

Le *joculator* ou *jougleur* du moyen âge réunissait toutes les attributions du mime romain [2], et peut-être d'autres encore. En premier lieu, il était fort souvent poëte lui-même, et composait les morceaux qu'il était de son métier de chanter ou de réciter. C'étaient principalement des chansons ou des contes, ces derniers le plus souvent en vers ; et les manuscrits nous en ont conservé un si grand nombre, que ces compositions forment une portion très-considérable et très-importante de la littérature du moyen âge. Les chansons étaient ordinairement satiriques, et l'on s'en servait pour des motifs de blâme général ou personnel. Dans

[1] Voir des spécimens de ces enluminures dans l'ouvrage cité plus haut, **History of domestic Manners and Sentiments**, p. 34, 35, 37, 65.

[2] Le peuple, au moyen âge, avait si bien conscience de l'identité du jougleur de son temps avec le mime romain, que les auteurs qui écrivaient en latin se servent souvent de *mimus* pour signifier un jongleur, et que, dans les vocabulaires, ce dernier mot est expliqué par les autres. Ainsi, dans des vocabulaires latins-anglais du quinzième siècle, on trouve :

 Hic joculator } Anglice *jogulour*.
 Hic mimus

le fait, elles furent le germe des chansons politiques d'une période ultérieure.

Il y avait des femmes jougleurs ; elles prenaient part aux danses des jougleurs hommes ; et pour exciter la gaieté des amateurs de ce genre de spectacle, jougleurs des deux sexes exhibaient ensemble leurs talents multiples, et entre autres exercices, s'appliquaient à contrefaire les gens, à faire des grimaces et des contorsions, à prendre des postures étranges, souvent fort indécentes, et à se livrer à toute sorte d'inconvenances. Ils promenaient avec eux des ours, des singes, et autres animaux apprivoisés, instruits à imiter les actions des hommes. Dès le treizième siècle, nous les voyons joindre à leurs programmes les danses sur la corde. Enfin, les jougleurs faisaient des tours d'escamotage, passant souvent pour sorciers et magiciens. Lorsque, dans les temps modernes, les jougleurs du moyen âge eurent peu à peu disparu, les tours d'adresse devinrent, semble-t-il, le talent principal de ces *artistes*, et leur nom s'est conservé dans le mot moderne *jongleur* (en anglais *juggler*).

Les jougleurs du moyen âge, comme les mimes de l'antiquité, erraient de ville en ville et passaient souvent d'un pays à l'autre, tantôt seuls, tantôt réunis en troupes ; ils donnaient leurs représentations sur les chemins et dans les rues, se rendaient à toutes les grandes fêtes, et trouvaient surtout à exercer leur métier dans les châteaux des barons, où, par leurs chansons, leurs histoires et d'autres amusements, ils égayaient la compagnie après le dîner.

Cette classe d'individus avait reçu un nouveau nom, dont il est plus difficile d'expliquer l'origine. La signification primitive du mot latin *minister* était celle de serviteur, une personne qui en sert une autre, soit pour les besoins de cette dernière, soit pour son plaisir et son amusement. On l'appliquait particulièrement à l'échanson. Dans la basse latinité, il se forma un diminutif de ce mot : *minestellus* ou *ministrellus*, petit serviteur ou domestique de rang inférieur. La première fois qu'on rencontre ce mot, et c'est assez tard, il est employé comme synonyme de *joculator*, et le mot étant certainement d'origine latine, il est clair que c'est de là que le moyen âge a pris le mot français *ménestrel* (dont la forme moderne est *ménétrier*), ainsi que l'anglais *minstrel*. Les mimes ou jougleurs étaient peut-être considérés comme des serviteurs *ad hoc*, ayant charge d'amuser leur seigneur ou celui qui les employait pour le moment. Jusqu'à la fin du moyen âge, le ménestrel et le joug leur furent absolument identiques. Peut-être le premier de ces deux noms était-il

considéré comme plus poli. Mais en Angleterre, le moyen âge ayant disparu et perdu son influence sur la société plus tôt qu'en France, le mot *minstrel* ne continua plus à désigner que les attributions musicales de l'ancien mime, tandis que le *juggler*, comme nous venons de l'observer, garda pour sa part les tours d'adresse et de passe-passe. En français moderne, excepté dans la langue technique de l'archéologie, le mot *ménétrier* signifie un joueur de violon.

Les jougleurs ou ménestrels formaient, dans la société du moyen âge, une classe très-nombreuse et très-importante, quoique infime et méprisée. La monotonie de la vie habituelle dans un château féodal ou dans un manoir exigeait, en fait d'amusement, quelque chose qui sortît de l'ordinaire, et l'on ne tarda pas à se fatiguer de la compagnie du vieux barde de la famille, et de ces éternels récits des exploits du chef et de ses ancêtres de race teutonique. Les chevaliers du moyen âge et leurs dames avaient besoin de rire, et pour les faire rire il fallait que les plaisanteries, les histoires ou les représentations comiques fussent hardies, grossières, de haut goût, fortement assaisonnées d'exagération et de merveilleux. Il suit de là que le jougleur était toujours le bien venu dans le manoir féodal, et que rarement il en sortait mécontent. Mais le sujet du présent chapitre est plutôt le jougleur, au point de vue de la littérature qui lui est particulière, qu'à celui de son rang social ; et maintenant que nous avons rattaché l'origine de ce personnage au mime des Romains, nous allons passer à l'une de ses spécialités.

Nous avons établi que le mime et le jougleur contaient des histoires. Quant à celles que débitaient les mimes, nous n'en avons malheureusement aucune, excepté peut-être quelques rares anecdotes éparses dans certains auteurs, tels qu'Apulée ou Lucien ; nous ne pouvons qu'en conjecturer le caractère. Mais pour ce qui est des jougleurs, leurs récits nous ont été conservés en nombre considérable. Une question intéressante se présente : c'est de savoir jusqu'à quel point ces contes ont été empruntés aux mimes, et ont passé traditionnellement du mime au jougleur, et dans quelle mesure ils appartiennent en propre à la race anglo-saxonne, ou s'ils ont été empruntés plus tard à d'autres sources. Dans l'examen de cette question, il ne faut pas oublier que les jougleurs du moyen âge n'étaient pas les seuls représentants des mimes ; car, en Orient aussi, parmi les Arabes, les mimes avaient donné naissance à une classe très-importante de ménestrels et de conteurs, modifiés sous l'influence de circonstances différentes, et avec lesquels les jougleurs occi-

dentaux entrèrent en communication lors des premières croisades. On ne peut douter qu'un fort grand nombre des histoires contées par les jougleurs n'aient été empruntées à l'Orient, car la preuve en est fournie par ces histoires elles-mêmes, et l'on ne peut guère douter davantage que les jougleurs ne se soient perfectionnés, et n'aient subi certaines modifications par suite de leurs rapports avec les bardes orientaux.

D'un autre côté, nous avons des traces de l'existence de ces histoires populaires avant que les jougleurs eussent pu avoir des communications avec l'Orient. Ainsi, comme nous l'avons déjà mentionné, nous trouvons, composée en Allemagne, probablement au dixième siècle, en latin rhythmique, la fameuse histoire de cette femme qui, devenue enceinte pendant une longue absence de son mari, s'excusa en alléguant que sa grossesse provenait d'un flocon de neige qu'elle avait avalé pendant un ouragan. Ce conte, ainsi qu'un autre du même genre, était évidemment destiné à être chanté. Un autre poëme, en vers latins populaires, et qui, suivant Grimm et Schmeller, éditeurs de cette pièce [1], peut bien être du onzième siècle, nous offre l'histoire amusante d'un aventurier nommé Unibos, lequel, après avoir été continuellement dupe de ses propres ruses, finit par triompher de tous ses ennemis, et par devenir riche, grâce aux ressources de son esprit inventif et à sa bonne étoile. Ce conte ne se trouve pas au nombre de ceux que, jusqu'à présent, on connaisse des jougleurs; mais, chose assez curieuse, Lover en a découvert l'existence, à l'état de tradition orale, parmi les paysans irlandais, et il l'a inséré dans ses *Légendes d'Irlande*. C'est un exemple intéressant de la persistance avec laquelle les histoires populaires se transmettent à travers les générations, depuis les époques les plus reculées. Le même conte se retrouve, p. 112, sous une forme orientale, parmi les contes tartares publiés en français par Gueullette.

Les peuples du moyen âge comprenaient, parmi ce qu'ils appelaient des *fables*, les histoires narrées par les mimes et les jougleurs; ils avaient emprunté ce mot au latin *fabula*, qui paraît n'avoir signifié pour eux qu'un récit quelconque de peu d'étendue; mais, par suite de la prédilection de cette époque pour les diminutifs, dans le but d'exprimer la familiarité ou l'affection, on appliqua plus particulièrement à ces récits le latin *fabella*, qui en vieux français devint *fabel*, ou plus ordinairement

[1] Dans un volume intitulé : *Lateinische Gedichte des X und XI Jahrh*, in-8°. Gottingen, 1838.

fabliau. Les fabliaux des jougleurs forment une classe fort importante de la littérature comique du moyen âge. Le nombre doit en avoir été prodigieusement grand, car il en reste encore une énorme collection, épaves sauvées du naufrage général par le simple effet du hasard, alors que d'autres manuscrits, reproduisant d'autres fabliaux, ont péri sans doute par milliers. Il est en outre probable que beaucoup de ces productions n'étaient conservées que de vive voix, sans que jamais on songeât à les écrire [1]. La récitation de ces fabliaux paraît avoir été l'emploi favori des jougleurs, et ils devinrent tellement populaires que les prédicateurs du moyen âge les mirent, sous forme de courtes histoires, en prose latine, et en firent usage comme d'exemples dans leurs sermons. On trouve plusieurs recueils de ces brèves narrations latines dans des manuscrits qui avaient servi de cahiers de notes aux prédicateurs [2], et c'est à ces recueils que le célèbre livre du moyen âge, connu sous le nom de *Gesta Romanorum*, doit son origine.

Il est à regretter que les sujets et le langage d'une grande partie de ces fabliaux ne puissent guère, par leur nature, être mis sous les yeux de lecteurs modernes ; car ils fournissent des peintures singulièrement intéressantes et détaillées de la vie du moyen âge, dans toutes les classes de la société. Les scènes domestiques y sont très-fréquentes, et elles nous représentent l'intérieur des ménages à cette époque sous un jour très-peu favorable. Ce sont pour la plupart des histoires licencieuses de maris trompés ou de tours joués à de naïves demoiselles.

Dans quelques-uns de ces récits, la manière dont est traité le mari peut être considérée comme étant d'un caractère moins risqué. Tel est, par exemple, le fabliau du Vilain Mire (le manant-médecin), imprimé par Barbazan (III, 1), qui est l'origine de la comédie de Molière si connue : *Le Médecin malgré lui*. Un riche paysan a épousé la fille d'un pauvre chevalier ; c'est par conséquent un mariage d'ambition de la part de l'époux, et d'intérêt de la part de l'épouse, une de ces unions mal assorties qui, d'après les idées féodales, ne pouvaient jamais être heureuses, et dans lesquelles la femme était regardée comme autorisée à traiter son mari avec tout le mépris possible. Des messagers du roi passent par là,

[1] On a imprimé un grand nombre de fabliaux ; mais les deux principales collections, auxquelles je renverrai surtout dans cet ouvrage, sont celle de Barbazan, rééditée et fort augmentée par Méon, 4 vol. in-8°, 1808, et celle de Méon, 2 vol. in-8°, 1823.

[2] L'auteur du présent ouvrage a publié une collection de ces petits récits latins, dans un volume imprimé pour la Société Percy en 1842.

en quête d'un habile médecin pour guérir la fille de leur maître d'une dangereuse maladie. La dame informe secrètement les messagers que son mari est un médecin de grand talent, mais extrêmement fantasque, car il ne consent jamais à confesser ni à exercer son art que lorsqu'on lui a infligé une rude bastonnade. Le mari est alors saisi, garrotté et emmené de force à la cour du roi, où, bien entendu, il refuse d'avouer qu'il ait la plus petite notion de l'art de guérir; mais de bons coups de bâton l'obligent à se prêter à ce qu'on attend de lui, et la chance secondant son impudence, il obtient un succès complet. Ce n'est là que le commencement des misères du pauvre homme. Au lieu de pouvoir retourner chez lui, sa renommée est devenue telle qu'il est retenu à la cour, dans l'intérêt public, et comme les patients lui arrivent en foule et que, craignant toujours les résultats de son ignorance, il les refuse l'un après l'autre, il est, à chaque refus, soumis au même traitement héroïque.

On trouve peu d'exemples de ces contes où ce soit le mari qui dupe sa femme.

Un fabliau, édité aussi par Barbazan (III, 398), et dont l'auteur dit s'appeler Cortebarbe, nous raconte comment trois mendiants aveugles sont trompés par un clerc ou écolier de Paris, qui les a rencontrés sur la route, près de Compiègne. Le clerc annonce à haute voix aux trois mendiants qu'il leur donne pour eux trois un besant, ce qui était alors une somme assez considérable; tout joyeux de l'aubaine, les trois aveugles se rendent à la taverne la plus proche, où ils commandent un repas copieux, et s'en donnent à cœur joie. Mais la vérité est que le clerc ne leur a rien donné du tout; il a bien dit qu'il leur donnait un besant, mais comme ils n'ont pu s'en rapporter qu'à leurs oreilles, chacun d'eux s'imagine que c'est à l'un de ses compagnons qu'a été remise la somme. Dans cet état de choses, quand le moment de payer arrive, l'argent n'apparaissant pas, chacun croit que l'un des deux autres a empoché le besant et veut le garder au détriment de ses camarades; de là querelle violente, et bientôt des injures on en vient aux coups. L'aubergiste, attiré par le bruit et informé de ce qui se passe, accuse les trois aveugles de s'être entendus pour le tromper, et demande son argent avec force menaces. Le clerc parisien, qui a suivi les aveugles jusqu'à l'auberge, où il s'est installé pour être témoin de la fin de l'aventure, vient enfin à leur secours et les délivre au moyen d'une autre espièglerie d'écolier faite tout à la fois au tavernier et au prêtre de la paroisse.

Quelques-unes de ces histoires ont pour sujet des tours joués par les voleurs. Dans un des récits publiés par Méon (I, 124), sont racontés les déboires d'un certain Brifaut, simple vilain ou campagnard, qui, s'étant laissé voler au marché par un habile filou, reçoit de sa femme une sévère correction pour sa négligence. Le vol, aussi bien par l'emploi de la violence que par celui de l'adresse et de la ruse, était, au moyen âge, pratiqué sur une grande échelle.

Le fabliau de Barat et Haimet, par Jean de Boves (Barbazan, IV, 233), roule sur un défi d'adresse entre trois voleurs luttant à qui commettra le vol le plus habile; il en résulte du moins une histoire extrêmement amusante. On peut citer, comme exemple des nombreux contes que les jougleurs empruntèrent certainement à l'Orient, l'histoire bien connue du Bossu des *Mille et une Nuits*, qui se retrouve chez eux sous deux ou trois formes différentes.

Les vices de la société du moyen âge, le caractère généralement licencieux de cette époque, le règne de l'injustice et de l'extorsion, sont mis en relief sous nos yeux, dans ces compositions qui n'épargnent aucune classe. Les vilains, ou paysans, sont toujours traités avec beaucoup de mépris, car c'était d'eux que le jougleur tirait le moins de bénéfice. Mais l'aristocratie, les grands barons, les maîtres du sol, y ont leur bonne part de la satire; il est probable d'ailleurs qu'eux-mêmes prenaient plaisir aux peintures caustiques de leur propre classe. Je ne me hasarderai pas à mettre le lecteur au courant de la vie des femmes dans le château baronial, telle que nous la représentent un grand nombre de ces histoires et telle sans doute qu'elle était réellement, à part, naturellement, certaines exagérations. Nous avons déjà vu comment, dans l'histoire de Reynard, le caractère de la société du moyen âge était représenté par une longue lutte entre la force brutale, personnifiée par le loup, emblème de la classe aristocratique, et l'astuce du renard, c'est-à-dire de la classe plébéienne. Le triomphe de l'adresse du renard humain sur la force de son antagoniste seigneurial apparaît souvent dans les fabliaux sous des couleurs plaisantes. Dans celui de Trubert, imprimé par Méon (I, 192), le *duc* d'un certain pays, avec sa femme et sa famille, deviennent, à plusieurs reprises, les dupes de la tromperie grossière d'un paysan impudent. Ces satires contre l'aristocratie étaient sans doute fort goûtées de la bonne bourgeoisie, qui, à son tour, fournissait son contingent d'histoires bouffonnes, servant à égayer les maîtres du sol; car il y avait entre les deux classes une sorte d'antipathie naturelle.

Le clergé n'est pas épargné non plus. Le mariage étant interdit dans cet ordre, le prêtre est ordinairement représenté comme vivant avec une concubine, et tous deux sont considérés comme un bon texte à exploiter pour tout le monde. Le moine, lui, figure plus fréquemment comme héros d'aventures galantes. Prêtres et moines se distinguent habituellement dans ces contes par l'égoïsme et la sensualité.

Dans le fabliau du Bouchier d'Abbeville (Barbazan, IV, 1), un boucher, revenant de la foire, demande un gîte pour la nuit dans la maison d'un prêtre inhospitalier, qui le lui refuse. Mais quand le boucher revient, lui proposant en échange de son hospitalité une des brebis grasses qu'il a achetées à la foire, et qu'il offre non-seulement de la tuer pour leur souper, mais encore de donner à son hôte toute la viande qu'ils ne mangeront pas, les portes sont alors ouvertes toutes grandes, et, le soir venu, le prêtre et l'hôte font un excellent souper. En promettant la peau de la brebis, le boucher réussit à séduire à la fois la gouvernante et la servante, et ce n'est qu'après son départ le lendemain matin, au milieu d'une querelle de ménage résultant des prétentions rivales du curé et des deux femmes à la possession de la peau, qu'on découvre que le boucher avait volé la brebis dans le troupeau même de celui qui venait de lui donner asile.

Les fabliaux, comme nous l'avons déjà remarqué, forment la classe la plus importante de la littérature populaire du moyen âge ; et leurs auteurs, confiants dans la faveur persistante du public, caricaturent parfois les autres genres de créations littéraires, notamment les longs et insipides romans de chevalerie au style boursouflé, aux folles aventures, œuvres pesantes dont ils semblent vouloir ainsi miner peu à peu la popularité. Un de ces poëmes, intitulé *De Audigier,* publié par Barbazan (IV, 217), est une *parodie* des auteurs de romans et de leur style ; il ne manque ni de verve ni d'esprit, mais la satire est grossière et triviale. Un autre, publié aussi par Barbazan (IV, 287), sous ce titre : *De Berengier*, est la satire d'une espèce de chevalerie errante qui s'était introduite dans la chevalerie du moyen âge. Berengier était un chevalier lombard, extrêmement fanfaron, et qui avait pour épouse une femme d'une grande beauté. Il avait l'habitude de la laisser seule dans son château, sous prétexte d'excursions à la recherche d'aventures héroïques. Au retour de ces courses, dans lesquelles il avait eu soin d'ébrécher son épée et son bouclier, il ne parlait que des prodigieux exploits qu'il avait accomplis. Mais la dame était perspicace autant que belle, et ayant

des soupçons sur la fidélité de son époux non moins que sur sa bravoure, elle résolut de mettre l'une et l'autre à l'épreuve. Un matin, tandis que le noble sire chevauchait selon sa coutume, elle endossa une armure complète, enfourcha un bon cheval et, prenant rapidement un chemin de traverse, elle alla attendre au milieu d'un bois le fanfaron chevalier. Dès que celui-ci vit qu'il allait avoir affaire à un adversaire véritable, il se montra aussi poltron qu'il avait jusque-là été brave en paroles, et souscrivit à des conditions humiliantes pour avoir le droit de regagner son manoir. A son retour chez lui, le soir, il se vantait de ses succès comme à l'ordinaire ; mais il trouva cette fois à qui parler. La dame avait beau jeu ; elle prit sa revanche d'une manière aussi énergique que peu respectueuse, et le ridicule dont elle le couvrit réduisit le vantard au silence.

Les *trouvères*, ou poëtes, qui écrivaient les fabliaux (on sait que *trouvère* est, dans le dialecte français du nord, le même mot que *trobador* ou *troubadour* dans celui du sud), paraissent avoir fleuri surtout de la fin du douzième siècle au commencement du quatorzième. Ils écrivaient tous en français, langage alors commun à l'Angleterre et à la France ; mais quelques-unes de leurs œuvres portent en elles la preuve qu'elles ont été composées en Angleterre. D'autres aussi se rencontrent dans des manuscrits de l'époque écrits dans cette île. Un des fabliaux publiés par Méon (I, 143) a pour scène Colchester ; un autre, intitulé *la Male Honte*, édité par Barbazan (III, 204), se passe dans le Kent. Ce dernier, cependant, a pour auteur un trouvère nommé Hugues, de Cambrai. La récitation de ces histoires licencieuses devant les dames du château ou du cercle domestique ne soulevait, paraît-il, aucune objection, et leur popularité générale était si grande, que le clergé, doué de plus de piété ou plus sensible au scandale, se mit en quête de quelque chose à leur substituer dans les délassements des après-dînées des monastères, spécialement dans les couvents de femmes ; c'est alors qu'on vit surgir des légendes religieuses écrites sous la même forme et dans le même mètre que les fabliaux. Quelques-unes ont été publiées sous le titre de *Contes dévots*, et, d'après leur style, il est permis de douter qu'elles aient généralement répondu à leur objet, qui était d'amuser autant que les fabliaux qu'elles prétendaient remplacer.

CHAPITRE VIII

Caricatures de la vie domestique au moyen âge. — Exemples tirés des sculptures sur bois des miséréres. — Scènes de cuisine. — Querelles domestiques. — Qui portera les culottes ? — Le duel judiciaire entre mari et femme chez les Germains. — Allusions à la sorcellerie. — Satires sur les métiers : le Boulanger, le Meunier, le Marchand de vin ambulant et le Cabaretier, la Débitante de bière, etc.

Grande était l'influence des jougleurs sur l'esprit du peuple en général, par leurs histoires et leurs pièces satiriques, par leurs grimaces, leurs poses et leurs tours d'adresse. On peut aisément en suivre la trace dans les coutumes et les idées du moyen âge. Cette influence s'exerçait naturellement sur les arts d'invention, et lorsqu'un peintre avait à illustrer la marge d'un livre ou un sculpteur à décorer un édifice, les idées qui se présentaient les premières à son esprit devaient être naturellement celles que lui suggéraient les représentations du jougleur ; car, dans un cas comme dans l'autre, c'était au même goût qu'il s'agissait de complaire. Le même esprit de plaisanterie ou de satire devait inspirer à la fois et jougleurs et artistes.

Au nombre des sujets de satire les plus populaires au moyen âge étaient les scènes domestiques. La vie domestique à cette époque paraît avoir été, dans son caractère général, grossière, turbulente, et je dirais volontiers fort peu heureuse. Sous toutes ses faces, elle présente de nombreux sujets de plaisanterie et de caricature. L'Église catholique, telle qu'elle était à cette époque, n'était pas faite pour contribuer au bonheur de l'intérieur parmi les classes inférieures et moyennes ; l'intervention du prêtre dans la famille y était une source de dissensions. Les écrits satiriques, les contes populaires, les discours de ceux qui voulaient une réforme, et jusqu'aux peintures des manuscrits et aux sculptures des murailles, nous présentent invariablement la portion féminine de la famille comme entièrement soumise à l'influence des prêtres, influence dont ceux-ci abusaient trop souvent contre l'autorité du mari et du père. Le prêtre, la femme et le mari, tels sont les personnages ordinaires dans une farce du moyen âge, et qui fournissent maintes scènes équivoques aux enluminures des manuscrits, comme aux sculptures des monuments religieux. Heureusement, les caricaturistes de l'époque nous

offrent des compositions où la vie contemporaine est reproduite sous un meilleur jour. Quelques-uns des plus amusants sujets des miséréres

Fig. 71.

des antiques cathédrales et des églises collégiales sont empruntés aux scènes comiques plutôt qu'aux scènes scandaleuses de l'intérieur des mé-

Fig. 72.

nages. Ainsi, une des stalles de la cathédrale de Worcester offre une représentation plaisante d'un homme assis devant le feu dans une cuisine garnie de flèches de lard : il est occupé à surveiller la marmite qui bout; en même temps il se chauffe les pieds, et pour mieux le faire il a ôté ses souliers. Une sculpture analogue, dans la cathédrale de Hereford, représente un homme, aussi dans une cuisine, et voulant prendre des libertés avec la cuisinière, qui lui jette un plat à la tête. Nous donnons ici (fig. 71) une reproduction de ce curieux sujet. La figure 72 est empruntée à un miséréré du même genre d'une église de l'île du Thanet (Kent). Elle représente une vieille femme assise, en compagnie de ses chats et occupée à filer.

Il nous serait facile de multiplier les exemples pris aux mêmes sources, comme la scène de notre figure 73, empruntée à l'une des stalles de la cathédrale de Winchester, et dont l'intention est, ce semble, de représenter une sorcière partant pour le sabbat à cheval sur son chat; ce der-

nier est une énorme bête dont la physionomie n'est surpassée en expression joviale que par celle de sa maîtresse. Celle-ci a emporté avec elle sa quenouille, et elle file avec ardeur.

Une stalle de la cathédrale de Sherborne, que reproduit notre figure 74, représente une scène d'école, où un malheureux écolier subit un châtiment exemplaire, au grand effroi de ses camarades, sur lesquels sa honte agit évidemment comme un avertissement salutaire. La scène des verges à l'école paraît avoir été l'objet d'une assez grande prédilection de la part des anciens caricaturistes; la fustigation était, en effet, regardée au moyen âge comme le grand stimulant du régime scolaire.

Fig. 73.

Dans ce bon vieux temps, lorsqu'un homme rappelait sa vie d'écolier, il ne disait pas : « Quand j'étais à l'école; » mais : « Quand j'étais sous les verges. »

Fig. 74.

On trouvera, pour cette partie intéressante de notre sujet, un vaste champ d'étude dans la galerie d'architecture du Musée de Kensington, qui renferme un grand nombre de moulures de stalles et autres sculptures, choisies principalement dans les cathédrales de France. L'une d'elles, que reproduit notre figure 75, représente deux femmes assises devant le feu de la cuisine. On prétend que cette sculpture date de 1382.

A en juger d'après leur expression et leur attitude, il y a contestation entre elles, et l'objet de la discussion semble être un morceau de viande que l'une des deux a retiré de la marmite et mis sur un plat. La dame au plat tient sa cuiller comme si elle était prête à s'en servir contre son antagoniste, qui, elle, s'est armée du soufflet.

Fig. 75.

Les scènes turbulentes qu'engendre la bouteille ou le pot à bière étaient des sujets assez fréquemment exploités, et parmi les figures grotesques et monstrueuses qui ornent les marges du célèbre manuscrit du quatorzième siècle connu sous le nom de *Psautier de Luttrell,* il en est une qui représente deux personnages, non-seulement se querellant après

Fig. 76.

boire, mais se battant bel et bien à coups de pot. L'un de ces hommes a littéralement cassé son pot sur la tête de son compagnon. C'est cette rixe que reproduit notre figure 76.

Dans tous les cas, il faut reconnaître que les sujets les plus ordinaires

de ces scènes d'intérieur sont des querelles de famille, et qu'on n'y voit paraître qu'à de rares intervalles un mari ou une femme trouvant leur plaisir au coin de leur feu, ou autres traits analogues de bien-être domestique. Les querelles, les rixes de ménage sont bien plus fréquentes. Nous avons déjà vu (fig. 75) deux ménagères qui évidemment commencent une querelle au sujet de ce qu'elles font cuire. Une stalle de l'église de Stratford-sur-Avon présente un groupe que nous donnons dans notre figure 77. Ici la bataille est devenue désespérée ; mais on ne voit pas trop si l'homme est un mari tyrannisé ou un impertinent intrus. La querelle semble être née pendant qu'on préparait le repas, car la

Fig. 77.

femme, qui a saisi son adversaire par la barbe, s'est évidemment emparée de la cuiller à pot comme de l'arme le plus à sa portée. La physionomie assez placide de l'homme forme un étrange contraste avec les traits irrités de la dame.

La figure suivante (n° 78), qui reproduit un chapiteau de colonne de la cathédrale d'Ely, est empruntée aux *Spécimens de sculpture ancienne*, de Carter. Un mari et sa femme, du moins cela paraît probable, se disputent un bâton qui est peut-être, dans l'intention de l'artiste, l'emblème de l'autorité. La femme, ainsi qu'il arrive toujours dans les scènes de ce genre, montre plus d'énergie et de force que son adversaire ;

Fig. 78.

c'est elle évidemment qui a l'avantage. La domination de la femme sur le mari semble avoir été un état de choses universellement reconnu. Une stalle de la cathédrale de Sherborne, dans le comté de

Dorset, et que reproduit notre figure 79, pourrait à la rigueur être considérée comme la suite de la scène qu'on vient de voir. La dame s'est

Fig. 79.

emparée du bâton, elle a renversé son époux et elle en profite pour lui donner une bonne correction.

Notre figure 80, exécutée d'après l'une des moulures de stalles des cathédrales de France, qui sont au Musée de Kensington, ne laisse pas trop deviner lequel des deux personnages est l'agresseur; toutefois, il est

Fig. 80.

probable que l'archer (car son arc et ses flèches indiquent sa profession) a fait une tentative galante, et la dame, quoique n'en paraissant pas absolument mécontente, y résiste certainement avec énergie.

A cette peinture d'antagonisme domestique se rattache une idée qui paraît avoir été déjà très-populaire à une époque assez reculée. Nous voulons parler de cette phrase proverbiale : « C'est la femme qui porte la culotte, » pour dire qu'elle est maîtresse au logis. La phrase est

bizarre, il faut l'avouer, et elle n'a été qu'à moitié comprise par ceux des écrivains modernes qui l'ont expliquée; mais les contes du moyen âge nous apprennent comment la femme se mit d'abord en tête de revendiquer cette partie du costume, à quelles discussions, à quels débats cette prétention donna lieu, et comment, malgré quelques défaites, la femme, en règle générale, arrivait à ses fins.

La collection de Barbazan contient deux fabliaux, ou contes en vers, intitulés *le Fabliau d'Estourmi*, et *le Fabliau de sir Hains et de dame Anieuse*, d'un poëte français du treizième siècle, nommé Hugues Piaucelles. Le second nous donne les aventures d'un couple dont le ménage n'était pas un modèle d'harmonie. Le nom de l'héroïne, Anieuse, est simplement une ancienne forme du mot français *ennuyeuse*, et à coup sûr dame Anieuse était suffisamment *ennuyeuse* pour son époux et maître. Sire Hains, le mari, était de son état, paraît-il, fabricant de cottes et de manteaux, et nous sommes portés à croire aussi, d'après le sujet de la querelle, que le digne homme n'était pas insensible à un bon dîner. Dame Anieuse était d'un caractère si maussade, que chaque fois que sire Hains lui manifestait le désir de manger tel ou tel plat de son goût, elle s'empressait d'en acheter quelque autre qu'elle savait lui être particulièrement désagréable. Avait-il demandé de la viande bouillie, c'est un rôti qu'on lui servait; de plus, elle s'arrangeait de façon que cette viande fût si bien saupoudrée de charbon et de cendre, qu'il ne pouvait la manger. Ceci montrerait qu'au moyen âge (excepté peut-être chez les cuisiniers de profession) on était fort inhabile à rôtir la viande. Cet état de choses durait depuis quelque temps, lorsqu'un jour sire Hains donna ordre à sa femme de lui acheter du poisson pour dîner. La désobéissante ménagère, au lieu de poisson, fit emplette d'épinards, lui prétextant que tout le poisson du marché était gâté. Une violente querelle s'ensuit, où dame Anieuse se montre plus revêche que jamais. De guerre las, sire Hains propose de vider le différend d'une nouvelle manière. « De grand matin, dit-il, j'ôterai ma culotte, je la déposerai au milieu de la cour, et celui qui saura s'en emparer commandera désormais dans la maison. »

> Le matinet, sans contredire,
> Voudrai mes braies deschaucier,
> Et enmi nostre cort couchier;
> Et qui conquerre les porra,
> Par bone reson monsterra
> Qu'il ert sire ou dame du nostre.
>
> (Barbazan, *Fabliaux*, t. III, p. 383.)

Dame Anieuse accepte le défi avec empressement, et chacun se prépare à la lutte. Toutes les dispositions convenables ayant été prises, deux voisins, l'ami Symon et dame Aupais, sont appelés en qualité de témoins; l'objet de la lutte, la culotte, est placée sur le pavé de la cour; la bataille commence, avec quelque légère parodie des formalités du combat judiciaire. Le premier coup fut porté par la dame; elle était si impatiente d'entamer la lutte, qu'elle frappa son mari avant même d'attendre qu'il fût prêt. Bien entendu que les langues, pendant ce temps, ne restèrent pas oisives, celle surtout de dame Anieuse. Au milieu de la bagarre, et alors que le pauvre mari, étourdi d'un horion en plein visage, essayait de reprendre haleine, les regards de la femme tombèrent sur l'objet du débat, et la voilà qui se précipite sur la culotte. Le danger ranime l'ardeur de sire Hains, et du malheureux vêtement tiraillé dans tous les sens il ne fût rien resté, si la fureur des deux époux ne le leur eût fait lâcher en même temps pour s'escrimer de plus belle.

> Hains fiert sa fame enmi les denz
> Tel cop, que la bouche dedenz
> Li a toute emplie de sancz.
> « Tien ore, » dist sire Hains, « anc,
> Je cuit que je t'ai bien atainte,
> Or t'ai-je de deux colors tainte.
> J'aurai les braies toutes voies. »

Néanmoins, dame Anieuse tient bon et rend coup pour coup; la lutte continue encore avec des chances diverses, jusqu'à ce qu'enfin, saisie par les cheveux et renversée dans un grand panier qui se trouve derrière elle à point nommé pour la recevoir, la rude commère finisse par avouer sa défaite. Arbitre du combat, le voisin Symon proclame le mari vainqueur, et sire Hains reprend triomphalement possession de sa culotte avec les avantages y attachés. Dame Anieuse n'a plus qu'à se soumettre; elle le fait loyalement et de bonne grâce. Le poëte nous assure même qu'elle se montra tout le reste de sa vie épouse obéissante et dévouée. Hugues Piaucelles termine son fabliau en recommandant la leçon à tout homme affligé d'une épouse acariâtre, et les maris du moyen âge paraissent avoir pris la recommandation à la lettre, en dépit des lois édictées contre les mauvais traitements auxquels les femmes étaient trop souvent en butte.

Un pareil sujet convenait bien aux burlesques motifs des stalles; aussi nous trouvons sur l'une de celles de la cathédrale de Rouen le groupe

que nous reproduisons dans notre figure 81, et qui semble représenter la partie de l'histoire où les deux combattants saisissent le vêtement contesté, et où chacun lutte pour en rester possesseur. Ici le mari s'est emparé d'un couteau, avec lequel il semble menacer de mettre en lambeaux l'objet du litige plutôt que de s'en dessaisir. Le *fabliau* donne la victoire au mari, mais, dans l'opinion générale, c'était la femme qui le plus ordinairement restait maîtresse du champ de bataille. Dans

Fig. 81.

une gravure très-rare de l'artiste flamand Van Mecken, datée de 1480, que reproduit notre figure 82, la dame, tout en mettant la culotte dont elle vient d'entrer en possession, montre des dispositions à user assez tyranniquement de son autorité sur son époux, condamné par elle aux travaux du ménage.

En Allemagne, où il y avait encore plus de rudesse dans les mœurs, ce que l'on racontait en Angleterre et en France comme des histoires bouffonnes de la vie intime était réellement mis en pratique sous l'autorité des

Fig. 82.

lois. Le duel judiciaire y était admis par les autorités légales comme un moyen de régler les différends entre mari et femme. On trouve à ce sujet des détails curieux dans l'intéressant mémoire intitulé : *Some observations on judicial duels*, etc. «Quelques observations sur les duels judiciaires tels qu'ils se pratiquaient en Allemagne,» publié dans le XXIXe volume de l'*Archeologia* de la Société des antiquaires (*Society of antiquaries*, p. 348). Ces observations sont empruntées principalement à un volume de renseignements accompagnés de dessins, sur les différents modes d'attaque et de défense, et recueillis par Paul Kall, célèbre pro-

fesseur de la cour de Bavière vers l'an 1400. Parmi ces dessins, il en est un qui représente le mode de combat entre mari et femme. La seule arme accordée à la femme, arme terrible il est vrai, c'était, d'après ces renseignements, une lourde pierre enveloppée dans sa manche allongée à cet effet, tandis que son adversaire n'avait, lui, qu'un bâton, et était placé jusqu'à la ceinture dans un trou pratiqué en terre. Voici une traduction littérale des indications données dans le manuscrit, et notre figure 83 est une copie du dessin qui les accompagne.

Fig. 83.

« La femme doit avoir pris ses dispositions de manière qu'une manche de sa chemise dépasse sa main d'une petite aune, et forme un petit sac. Dans ce sac, on met une pierre pesant trois livres. La femme n'a rien autre chose que sa chemise, qui est attachée entre les jambes avec un cordon. De son côté l'homme, placé dans la fosse, se prépare à la défense. Il est enterré jusqu'à la ceinture, et a l'un des bras attaché contre le corps. »

A cette époque, ces sortes de combats étaient, paraît-il, connus depuis longtemps en Allemagne. On trouve, en effet, qu'en l'an 1200 un mari et sa femme eurent une lutte de cette espèce, sous la sanction des autorités civiles, à Bâle, en Suisse. Dans une peinture d'un combat entre mari et femme, empruntée à un manuscrit qui ressemble à celui de Paul Kall, mais qui a été exécutée près d'un siècle plus tard, le mari est placé dans un tonneau au lieu de fosse, le bras attaché au côté, comme dans l'indication ci-dessus, et la main droite armée d'un bâton gros et court; la femme est entièrement vêtue, et non pas réduite à sa chemise, comme dans le premier cas. Le mari paraît tenir le bâton de telle sorte que la poche contenant la pierre vienne s'enrouler autour de ce bâton, ce qui doit mettre la femme à la merci de son adversaire. Dans un ancien manuscrit sur la science de la défense, conservé à la bibliothèque de Gotha, le mari, qui est dans le tonneau, est représenté comme victorieux; il a réussi par

le moyen ci-dessus à entraîner sa femme la tête la première dans le tonneau, et l'on voit la malheureuse s'y débattant les jambes en l'air.

C'était là le mode régulier des combats entre époux, mais il y en eut parfois de plus sanglants pratiqués sous d'autres formes. L'auteur du mémoire cité plus haut, publié dans l'*Archeologia*, a reproduit, d'après un de ces vieux livres sur la science de la défense, une composition où les deux combattants, nus jusqu'à la ceinture, sont armés de couteaux affilés, et se font l'un à l'autre de terribles entailles.

Une série de sculptures de stalles, tirées de l'église de Corbeil près Paris, et sur lesquelles nous reviendrons tout à l'heure, a fourni le groupe curieux représenté dans notre figure 84, et qui est une des allusions assez rares que fournit la peinture aux matières de sorcellerie. Il représente une femme qui, à en juger par l'exercice auquel elle se livre, doit être une sorcière, car elle a si bien réduit le démon en son pouvoir, qu'elle lui scie la tête avec un instrument d'un aspect peu séduisant.

Fig. 84.

Une autre histoire de sorcellerie est retracée sur un bas-relief de pierre placé à l'entrée de la cathédrale de Lyon; nous reproduisons cette sculpture dans notre figure 85. Entre autres pouvoirs, les sorcières avaient, à ce qu'on supposait, celui de transformer à volonté les personnes en animaux. Guillaume de Malmesbury, dans sa Chronique, raconte l'histoire de deux sorcières des environs de Rome qui avaient coutume d'attirer les voyageurs dans leur chaumière, et là, les transformaient en chevaux, en pourceaux, ou autres animaux qu'elles vendaient ensuite, et dont le prix leur servait à faire bombance.

Un jour, un jeune homme, jongleur de son état, demande pour la nuit un abri dans la cabane des deux vieilles. Sa confiance le servit mal, car les mégères le changèrent en âne, et comme, malgré sa métamorphose, il avait conservé son intelligence et sa faculté d'agir, elles gagnèrent

beaucoup d'argent à le montrer. A la fin, un homme riche du voisinage, qui le voulait avoir pour son amusement particulier, en offrit aux deux femmes une forte somme, qu'elles acceptèrent. En concluant le marché, elles recommandèrent au nouveau maître de l'âne d'avoir grand soin de l'empêcher d'aller à l'eau, le bain devant lui enlever ses dons merveilleux. L'acheteur se comporta en conséquence, et tint son âne soigneusement éloigné de l'eau. Mais un jour, par suite de la négligence de son gardien, maître Aliboron s'échappa de l'étable et, courant à un étang du voisinage, il n'eut rien de plus pressé que de s'y plonger. L'eau, — et notamment l'eau courante, — passait pour détruire les influences magiques; l'âne ne fut pas plus tôt dans l'eau qu'il recouvra sa forme humaine

Fig. 85.

primitive. Il raconta son histoire, qui ne tarda pas à parvenir aux oreilles du pape : les deux femmes furent arrêtées et confessèrent leurs crimes. La sculpture de la cathédrale de Lyon paraît représenter quelque scène de sorcellerie de ce genre. La femme nue est évidemment une sorcière; le bouc sur lequel elle est assise est peut-être un homme transformé ainsi par elle, et elle semble prendre un malin plaisir à faire tournoyer au-dessus du pauvre métamorphosé un chat qui lui déchire le front avec ses griffes.

Il y avait encore une autre classe de sujets de satire et de caricature, qui doit trouver place ici. Je veux parler des sujets que fournissent les marchands et les fabricants. Il ne faut pas supposer que le commerce

frauduleux, que la main-d'œuvre déloyale et défectueuse, la falsification de tout ce qui peut se falsifier, soient des maux particuliers aux temps modernes. Au contraire, il n'est pas de période dans l'histoire du monde où la vente frauduleuse ait été poussée si extraordinairement loin, où la sophistication ait été pratiquée dans des proportions aussi honteuses que pendant le moyen âge. Ces vices, ou, comme nous pourrions les caractériser plus exactement, ces crimes, sont souvent mentionnés dans les écrivains de l'époque ; mais il n'était pas facile à l'artiste de les représenter avec les moyens à sa disposition ; de là vient qu'on rencontre rarement des allusions directes à ces abus, soit dans la sculpture sur pierre ou sur bois, soit dans les peintures des manuscrits enluminés. Les re-

Fig. 86.

présentations des métiers eux-mêmes sont moins rares, et elles sont quelquefois drôles et presque burlesques. Une série curieuse dans ce genre avait été sculptée sur les miserérés de l'église de Saint-Spire, à Corbeil, près Paris ; ces miserérés n'existent plus que dans les gravures de Millin, mais ils paraissent avoir été l'œuvre d'artistes du quinzième siècle. Parmi les sujets traités, la première place est accordée aux diverses occupations nécessaires à la production du pain, cet article si important de l'alimentation. Ainsi, ces sculptures de Corbeil retracent successivement le travail du moissonneur coupant le blé et en formant des gerbes, celui du meunier qui emporte le blé pour le moudre et le réduire en farine, du boulanger qui introduit la pâte dans le four et l'en

retire à l'état de pains. Notre figure 86, empruntée à l'une de ces sculptures, représente le boulanger soit enfournant le pain, soit le retirant avec sa pelle; à son air sérieux, il est permis de supposer qu'il donne le dernier coup d'œil à sa fournée et qu'il s'assure si le pain est assez cuit. Notre figure 87, représentant un four du moyen âge, est empruntée au célèbre manuscrit enluminé du « Roman d'Alexandre, » conservé à la Bibliothèque bodléienne d'Oxford, et qui paraît appartenir au commencement du quatorzième

Fig. 87.

siècle. Ici le boulanger est évidemment sur le point de retirer un pain du four, car son compagnon tient un plat pour le recevoir.

Il n'y avait point de produit sur lequel la fraude et la sophistication fussent pratiquées plus largement que sur l'important article du pain, et les deux professions qui concourent spécialement à sa fabrication étaient l'objet de récriminations amères et de satires violentes. Le meunier était proverbialement un voleur. Quiconque a lu Chaucer se rappelle ce caractère si admirablement tracé dans la personne du meunier de Trumpington, qui, bien qu'aussi fier que tous les paons du monde (*as eny pecok*), n'en était pas moins un fieffé fripon.

> A theef he was for soth of corn and mele,
> And that a sleigh (*sly*), and usyng (*practised*) for to stele.
> (Chaucer's *Reeves Tale*.)

(C'était un fripon *en fait* de blé et de farine, et un fripon rusé, et habitué au vol.)

Un grand collège existant alors à Cambridge, mais oublié aujourd'hui, le Soler-Hall, avait eu particulièrement à souffrir des déprédations de cet homme. Deux étudiants de ce collège résolurent d'accompagner le blé au moulin, et, par leur vigilance, de prévenir ses friponneries. On sait la suite : l'échec des étudiants est d'abord complet; mais, en fin de compte, force reste au bon droit.

Le boulanger de ce bon vieux temps avait aussi mauvaise réputation que le meunier, pire même encore peut-être. C'était un vieux dicton, que si l'on mettait ensemble dans un sac trois personnes de trois métiers

mal notés, et que l'on secouât ce sac, la première personne qui en sortirait serait à coup sûr un fripon ; et de ce nombre était par excellence le boulanger. L'opinion était si arrêtée sur le compte de celui-ci, que, de même que dans les vieilles légendes des sorcières, — qui à leurs festins étaient toujours treize à table, — le nombre treize était appelé vulgairement *la douzaine du diable*, et passait pour fatal ; de même plus tard, quand le diable eut fait son temps, on ne trouva rien de mieux pour remplacer son nom que de prendre celui du boulanger, et de « douzaine du diable » le nombre treize devint « douzaine du boulanger. »

Presque tous les fabricants d'articles d'alimentation étaient, au moyen âge, entachés du même vice. La fraude était la plaie de la société d'alors, et ceux qui en souffraient le plus étaient les habitants des villes, où fort peu de gens faisaient leur pain eux-mêmes. Il y a plus d'une allusion à ce fléau dans le curieux *Dictionarius* de Jean de Garlande, imprimé dans mon *Volume de vocabulaires* (Volume of Vocabularies). Cet auteur, qui écrivait dans la première moitié du treizième siècle, insinue que les fabricants de gâteaux (*pastillarii*), articles d'alimentation en grande réputation pendant le moyen âge, faisaient souvent usage de mauvais œufs. Les cuisiniers, dit-il plus loin, vendaient, surtout à Paris, aux écoliers de l'Université, des viandes cuites, des saucisses, et autres préparations analogues, qui étaient un manger malsain ; les bouchers, de leur côté, au lieu de bonne viande, débitaient de la viande d'animaux morts de maladie. Il n'y avait pas même, ajoute-t-il, à se fier aux épices et aux drogues vendues par les apothicaires ou *épiciers*. Jean de Garlande était évidemment enclin à la satire ; il s'y laisse aller assez souvent dans le petit ouvrage dont je parle. Il raconte que les gantiers de Paris trompaient les écoliers de l'Université en leur vendant des gants de mauvaise qualité ; que les femmes qui gagnaient leur vie à dévider du fil (*devacuatrices*, dans le latin du temps), non-seulement ruinaient la bourse des écoliers, mais aussi leur santé (il y a ici un jeu de mots dans le latin) ; et que les regrattiers leur vendaient pour mûrs des fruits qui ne l'étaient pas. Les drapiers, dit-il, trompaient les chalands non-seulement en leur vendant des tissus de mauvaise qualité, mais encore en se servant de fausses mesures ; et quant aux colporteurs, qui allaient de maison en maison, ils ne se privaient pas plus de dérober les objets à leur convenance, que de tromper sur la qualité de ceux qu'ils offraient en vente.

Dans son curieux volume intitulé *Jongleurs et Trouvères*, M. Jubinal a

publié un poëme assez plaisant sur les boulangers, en français du treizième siècle, et dans lequel leur art est vanté comme bien meilleur et bien plus utile que celui de l'orfévre. Les vols des meuniers sur le grain qu'on leur donnait à moudre sont mis sur le compte des rats, qui dévalisent les greniers la nuit, et des poules, qui les mettent à contribution le jour. Le poëte explique la diminution que les fournées éprouvent entre les mains du boulanger, comme provenant de la charité de ce dernier envers les pauvres et les nécessiteux, à qui il donne la pâte avant même de la mettre au four.

Le célèbre poëte anglais John Lydgate, dans un petit poëme dont la bibliothèque harléienne du British Museum (ms. Harl., n° 2255,

Fig. 88.

fol. 157, v°) possède le manuscrit, dit que le meunier et le boulanger ont tous les droits possibles au pilori, leur Bastille à eux, selon lui.

Les fraudes du marchand de vin et du cabaretier étaient aussi dénoncées par la satire. Le dernier donnait à la fois mauvais vin et mauvaise mesure ; souvent aussi il faisait le métier de prêteur sur gages : quand les gens avaient bu pour plus d'argent qu'ils n'en avaient à donner, il gardait leurs habits en nantissement. La taverne, au moyen âge, était le rendez-vous d'une compagnie très-mêlée ; des joueurs et des femmes de mauvaise vie étaient là sans cesse, épiant l'occasion d'entraîner les honnêtes gens à la ruine, et le maître de l'établissement profitait largement des gains de ces peu scrupuleux habitués. Les ménestrels

et les *jogelours* de bas étage y trouvaient aussi de l'emploi ; car les classes moyennes, et même les classes élevées de la société, fréquentaient la taverne beaucoup plus généralement qu'aujourd'hui. Sur les stalles sculptées de l'église de Corbeil, le marchand de liqueur est représenté sous le personnage d'un homme transportant un baril sur une brouette, comme on le voit dans notre figure 88. L'air de gravité et d'importance avec lequel il opère son transport nous fait supposer que le baril contient du vin ; et le verre et le pot placés sur une planche au-dessus de sa tête montrent que ce vin devait être vendu au détail.

Les marchands de vin criaient leur vin sur leur porte et en vantaient la qualité pour engager le public à entrer, — ce qui ne les empêchait pas,

Fig. 89.

assure Jean de Garlande, de vous servir du vin détestable. « Les crieurs de vin, dit-il, crient à gorge déployée le vin trempé qu'ils ont dans leurs tavernes, l'offrant à quatre, à six, à huit et à douze sous, frais tiré du tonneau dans le verre, afin de tenter les gens. » (*Volume de Vocabulaires*, p. 126.)

La marchande de bière n'était pas épargnée par la satire, et il n'est pas rare d'en voir la représentation sur les monuments artistiques de la vieille Angleterre. Notre figure 89 est empruntée à un miséréré de l'église de Wellinborough, comté de Northampton ; la marchande est occupée à verser sa bière du broc dans le verre, pour servir un paysan, qui paraît attendre avec impatience.

Le tireur de bière que donne notre figure 90 est la reproduction d'un des miséréres de l'église paroissiale de Ludlow, comté de Shrop. La dimension de son broc est quelque peu disproportionnée avec celle du baril d'où il tire la bière. Ce sont encore les mêmes miséréres de l'église de Ludlow qui fournissent la scène suivante (fig. 91), laquelle représente la mauvaise fin de la marchande de bière, convaincue de fraude. Le jour du jugement est supposé arrivé, et la sentence vient d'être prononcée contre la délinquante. Un démon, assis à sa gauche, lit une liste des crimes qu'elle a commis ; — le nombre est considérable, à en juger par la longueur du parchemin. Un autre démon (dont la tête a été cassée dans l'original) porte sur son dos, d'une manière fort irrévérente, la malheureuse femme, pour la jeter dans la gueule de l'Enfer

Fig. 90.

Fig. 91.

qu'on voit à droite. La marchande est nue, à l'exception de la parure de tête à la mode qui constituait l'une de ses vanités en ce monde, et elle tient encore à la main la fausse mesure avec laquelle elle trompait ses chalands. Un démon, joueur de cornemuse, fête sa bienvenue. La scène est pleine d'esprit et de gaieté.

Les classes rustiques et les exemples de leur rusticité sont assez souvent représentés dans ces intéressantes sculptures. Les stalles de Corbeil nous offrent plusieurs scènes de la vie agricole. Notre figure 92 est empruntée à celles de la cathédrale de Gloucester, qui sont d'une époque antérieure;

Fig. 92.

elle représente les trois bergers, étonnés de l'apparition de l'étoile qui annonçait la naissance du Sauveur des hommes. Comme les rois mages, les bergers à qui cette révélation fut faite étaient toujours représentés au nombre de trois. Dans notre reproduction du miséréré de la cathédrale de Gloucester, le costume des bergers est remarquablement exécuté, même dans les détails, avec les divers ustensiles appartenant à leur profession, et dont la plupart sont suspendus à leur ceinture. Cette composition est pleine de vie; le chien lui-même prend part à l'action générale.

Fig. 93.

Des deux autres exemples que nous choisissons parmi les miséréres de Corbeil, le premier représente le charpentier, ou, comme l'appelaient communément les Anglo-Saxons du moyen âge, le *wrigth*, ce qui signifie

simplement l'artisan, l'ouvrier, le faiseur. L'application de ce terme, plus noble et plus général (car le Tout-Puissant lui-même est appelé, dans la poésie anglo-saxonne, *ealra gescefta wyrhta*, l'Artisan ou le Créateur de toutes choses), montre quelle importance le moyen âge attachait à l'art du charpentier. Tout objet fait de bois rentrait dans ses attributions. Dans le « Colloque » anglo-saxon de l'archevêque Alfric, où figurent quelques-uns des artisans les plus utiles discutant sur la valeur relative de leurs divers métiers, le *wright* dit : « Qui d'entre vous peut se passer de mon art, puisque je fais des maisons, et toutes sortes de vases (*vasa*) et de navires pour vous tous? » (*Volume de Vocabulaires*, p. 11.) Jean de Garlande, au treizième siècle, décrit le charpentier comme fa-

Fig. 94.

briquant, entre autres choses, des cuves, des tonneaux et des barriques.

A cette époque, le bois et les métaux étaient, avant tout, les matériaux sur lesquels s'exerçait le travail de la main, et l'ouvrier qui travaillait le bois passait avant le forgeron. Le charpentier, encore aujourd'hui, est appelé *wright* en Ecosse. Notre dernière figure (n° 94), empruntée également à l'un des miséréres de Corbeil, représente le cordonnier, ou, comme on l'appelait alors habituellement, le *cordouannier*, parce que le cuir dont il se servait venait principalement de Cordoue en Espagne, et se nommait pour cette raison *cordouan* ou *cordouaine*.

Notre artiste en chaussures est occupé à couper une pièce de cuir avec un instrument d'assez singulière espèce. Des souliers, et peut-être des formes pour faire les souliers, sont accrochés à des patères contre la muraille.

CHAPITRE IX

Figures et personnages grotesques. — Prédominance du goût pour les figures laides et grotesques. — Quelques-unes de leurs formes populaires dues à l'antiquité ; la langue tirée et les contorsions de bouche. — Sujets horribles : l'Homme et les serpents. — Figures allégoriques : la Gourmandise et la Luxure. — Autres représentations des abus de la bonne chère dans les couvents. — Figures grotesques, isolées et en groupes. — Ornements des marges des livres. — Caricature sans intention : le Fétu et la Poutre.

Les grimaces et les postures burlesques des jougleurs semblent avoir eu beaucoup d'attrait pour ceux qui en étaient spectateurs. Chez des esprits grossiers et sans éducation rien ne réussit mieux à faire naître la gaieté qu'une face laide et grimaçante. Aussi, dans une foire de village, il suffit à un saltimbanque, pour faire éclater le rire des paysans, de leur faire des grimaces en encadrant son visage dans un collier de cheval. Ce sentiment s'est traduit par de nombreux exemples dans la sculpture, pendant cette longue période du moyen âge où la société présenta comme caractère général le manque de raffinement que nous observons principalement aujourd'hui dans les classes les moins cultivées. Au nombre des décorations les plus ordinaires des vieilles églises et autres édifices de la même date, il faut compter les physionomies grotesques et les têtes monstrueuses. L'antiquité, qui nous en a transmis plusieurs types, rattachait une idée aux traits de ses Typhons et de ses Gorgones ; ses masques grotesques avaient une signification générale et étaient dans un sens le type du comique exploité par la littérature. Le masque était moins une individualité grotesque, risible en elle-même, qu'une personnification de la comédie. Au moyen âge au contraire, et malgré certaines formes qu'on regardait souvent comme le type de certaines idées, l'intention en général n'allait pas plus loin que la forme même donnée par l'artiste ; les traits grotesques, comme les grimaces à travers le collier de cheval, satisfaisaient par leur seule laideur. Les applications mêmes, quand ces figures prétendaient en avoir une, étaient grossièrement satiriques, sans aucune portée morale ; et lorsqu'elles avaient un sens au delà du sujet visible de la sculpture ou du dessin, ce n'était pas une signification cherchée bien loin et qui demandât de grands efforts pour être comprise. Lorsqu'un Anglo-Saxon crayonnait la face d'un moine

épais, il avait sans nul doute l'intention d'exprimer l'idée populaire du caractère général de la vie monastique ; cette intention satirique était facilement interprétée. Il est vrai que beaucoup de ces sculptures paraissent n'offrir autre chose que des variations d'un certain nombre de types distincts qui s'étaient transmis depuis une époque reculée, et dont quelques-uns étaient, peut-être involontairement, empruntés à l'antiquité. Aussi, pour les exemples les plus anciens et les plus curieux de ces manifestations artistiques, c'est naturellement vers l'Italie et la France méridionale que nous tournons nos regards, parce que c'est là que la transition graduelle de l'art classique à l'art du moyen âge s'observe surtout et qu'on peut suivre plus facilement l'influence des formes classiques. Les premiers architectes chrétiens paraissent avoir caricaturé sous ces formes grotesques les personnages de la mythologie païenne, et c'est peut-être à cette pratique que nous devons quelques-uns des monstres du moyen âge.

Nous avons vu, dans un des chapitres précédents, un sujet grotesque fourni par l'église de Mont-Majour, dont le type original avait été évidemment quelque figure burlesque de Saturne dévorant un de ses enfants. Le masque classique a, sans aucun doute, fourni le type de ces figures, si communes dans la sculpture du moyen âge, dont la bouche est d'une grandeur hors de toute proportion, absolument comme une autre classe favorite de figures grotesques, celles qui ont la bouche distendue et qui tirent la langue, a été empruntée dans l'origine aux Typhons et aux Gorgones des anciens. Bien d'autres types populaires de figures artificiellement enlaidies ne sont autre chose que l'exagération de certaines contorsions produites sur les traits par différents actes de l'individu, par exemple l'acte de souffler dans un cor de chasse.

Rien, en effet, ne montre mieux les traits du visage sous un aspect désavantageux que l'effort produit pour donner du cor, et ce fait n'a pas échappé au sculpteur ornemaniste du moyen âge. La collection de modèles moulés sur des sculptures des cathédrales de France et exposés au Musée de South-Kensington, a fourni les deux sujets de notre figure 95. Le premier représente un personnage sonnant de la trompe, mais s'y prenant de manière à forcer le plus possible l'expression de ses traits, et notamment de sa bouche ; tandis, en effet, qu'il ramène violemment la trompe d'un côté avec la main gauche, il tire de la main droite sa barbe dans le sens contraire. La force avec laquelle il souffle dans son instrument se devine à la saillie du globe oculaire. Le visage du

personnage d'au-dessous est, relativement du moins, à l'état de repos. Une chose qui montre encore l'intention dans le premier de représenter une contorsion générale, c'est la position essentiellement contre nature qu'on a donnée aux bras. Il n'était pas rare qu'on employât ces contorsions des membres pour augmenter l'effet de la grimace du visage, et, ainsi que nous le voyons dans ces exemples, on faisait souvent figurer comme un élément supplémentaire du grotesque, soit les corps entiers, soit des parties de corps d'animaux ou même de démons.

Fig. 95.

Un autre plâtre du Musée de Kensington, que reproduit notre figure 96, offre le même parti pris de bouche élargie. Ici, le masque grimaçant est tenu par un individu d'assez joyeuse mine, mais il serait difficile de dire si l'on a eu l'intention de faire de ce dernier un lutin ou un démon, ou si l'on n'a voulu que lui prêter, pour la circonstance, des ailes et des griffes de chauve-souris. Cet animal était regardé comme de mauvais augure, sinon comme impur; ainsi que le hibou, il

Fig. 96.

était le compagnon des sorcières et des esprits de ténèbres.

Le groupe de notre figure 97 est emprunté à l'une des stalles sculptées de l'église de Stratford-sur-Avon; il représente un trio de grimaciers. Le premier de ces trois visages grotesques tire une langue démesurément longue; le second fait simplement la grimace; quant au troisième, il tient une saucisse entre les dents pour rendre son expression plus risible encore.

Ces physionomies burlesques qu'on trouve répandues dans l'ornementation architecturale des anciens édifices religieux, sont si nombreuses et si variées, que je n'essayerai pas d'en donner une classification plus détaillée. Toute cette décoration des églises était spécialement calculée pour produire son effet sur les classes inférieures et moyennes : l'art du moyen âge était approprié, plus peut-être que tout le reste, à la société de ces temps, car il s'inspirait de la masse et non de l'individu. L'homme qui pouvait prendre un plaisir véritable à voir grimacer un visage à travers un collier de cheval, devait goûter singulièrement les œuvres grotesques des sculpteurs sur pierre et sur bois; il faut, d'ailleurs, rendre aux artistes d'alors cette justice que, si grossiers que fussent parfois leurs moyens, ils réussissaient à merveille à produire des images saisissantes.

Fig. 97.

Ils aimaient à créer des objets horribles aussi bien que des objets risibles ; toutefois, jusque dans leurs horreurs, ils retombaient continuellement dans le grotesque. Parmi les accessoires de ces figures sculptées, nous rencontrons quelquefois des instruments de supplice et des tentatives fort heureuses pour exprimer la douleur sur les traits des patients. La croyance de l'Église donnait largement carrière à ce goût par les terreurs variées à l'infini du purgatoire et de l'enfer; sans parler des descriptions plus grossières, si communes dans la littérature populaire du moyen âge, ceux qui ont lu le Dante savent très-bien le parti que peut tirer de ces descriptions le poëte aussi bien que l'artiste.

Les étreintes bizarrement exprimées de serpents et de dragons, torture en vogue dans les régions infernales, furent toujours des sujets de prédilection, soit en sculpture, soit en dessin, soit dans les détails des décors d'architecture, soit enfin dans les initiales et les marges des livres. Les replis de ces reptiles sont souvent combinés de manière à former, avec des corps d'hommes ou d'animaux victimés par eux, des

enjolivements grotesques. Nous avons déjà vu, dans les chapitres précédents, des exemples de cet emploi des serpents et des dragons qui remontent aux plus anciennes périodes de l'art, et c'est peut-être le style d'ornementation le plus ordinaire dans les édifices et les manuscrits enluminés de l'Angleterre, depuis le commencement de la période saxonne jusqu'au treizième siècle. Cette ornementation est parfois d'une grande hardiesse et d'un effet puissant. On voit dans la cathédrale de Wells des bossages du treizième siècle, formés par des visages se tordant sous les

Fig. 98.

attaques de dragons qui saisissent leurs victimes aux lèvres, aux yeux et aux joues. C'est un de ces bossages que reproduit notre figure 98. Une grosse tête aux traits épais est attaquée par deux dragons : l'un s'en prend à la bouche, l'autre à l'œil. L'expression d'horreur de cette physionomie est saisissante.

Au moyen âge, les esprits plus élevés aimaient à voir dans les formes extérieures des intentions cachées, ou du moins ce fut une mode qui se manifesta dans sa plus grande force pendant la dernière moitié du douzième siècle, d'adapter un sens à ces formes extérieures, d'en tirer des comparaisons et des moralités. Sous l'influence de ce sentiment, on adopta quelquefois certaines figures dans un but autre que la production d'un simple ornement, mais c'était là sans doute une innovation dans l'art de cette époque. La langue tirée, empruntée, comme nous l'avons vu, à l'imagerie des temps classiques, fut adoptée d'assez bonne heure au moyen âge, comme l'emblème ou le symbole de la luxure; et quand on la trouve dans l'ornementation architecturale, surtout dans celle de quelques-unes des églises les plus importantes, elle y renferme probablement une allusion à ce vice,—tout au moins la figure ainsi exhibée est, dans l'intention de l'artiste, celle d'un homme voluptueux. La remarquable série de sculptures qui couronnent les créneaux des cloîtres de Magdalen-College, à Oxford, et qui ont été exécutées au commencement

de la seconde moitié du quinzième siècle, présente, au milieu de figures d'un caractère très-mêlé, plusieurs statues qui, dans l'intention de l'époque, personnifiaient certainement des vices, sinon des vertus. Nous donnons ici deux exemples de ces sculptures curieuses.

Le premier personnage (fig. 99) est généralement considéré comme représentant la gourmandise, et c'est une circonstance remarquable que, dans un édifice dont le caractère était en partie ecclésiastique et qui fut élevé aux frais et d'après les ordres d'un grand prélat, l'évêque Wainflete, le vice de la gourmandise, spécialement reproché aux religieux, ait été

Fig. 99. Fig. 100.

représenté en costume ecclésiastique. C'est une preuve de plus que les détails de l'ornementation étaient laissés entièrement à la discrétion des constructeurs de l'édifice. Les traits grossiers et bouffis du visage, le front déprimé, spécial aux instincts abjects, tout cela est caractéristique ; la langue tirée attribuait peut-être au clergé deux vices à la fois.

Le second personnage (fig. 100) paraît, à certains traits caractéristiques (dont quelques-uns ont dû être supprimés dans notre bois), avoir eu pour objet de représenter la luxure même.

Quelquefois les penchants d'un individu, ou même de telle ou telle

classe de la société, nous sont dépeints beaucoup plus clairement; ils n'empruntent aucun déguisement à l'allégorie, et sont, par conséquent, bien plus accessibles à l'intelligence du vulgaire. C'est ainsi que, dans un manuscrit enluminé du quatorzième siècle, appartenant au British Museum (ms. Arundel, n° 91), la gourmandise est représentée par un moine dévorant un gâteau en secret et sans autre témoin qu'un petit démon aux pieds fourchus, qui lui tient le plat et semble prendre un singulier plaisir au spectacle que lui offre le moine. Notre figure 101 reproduit cette composition.

Fig. 101.

Un autre manuscrit de la même date (ms. Sloane, n° 2435) contient une enluminure, dont le sujet (fig. 102), l'ivrognerie, est personnifiée par un autre moine qui s'est procuré les clefs de la cave de son monastère. Il s'est introduit dans cette cave, et là il se livre en secret, comme

Fig. 102.

Fig. 103.

l'autre, à son goût pour la bonne bière. Il est à remarquer, ici encore, que les vices sont mis sur le compte du clergé.

Notre figure 103 est un bas-relief de la cathédrale d'Ely, reproduit par Carter, dans ses *Specimens of ancient sculpture;* il représente un ivrogne buvant dans une corne, mais le costume du personnage n'est pas assez caractéristique pour qu'on puisse en conclure à quelle classe de la société il appartient.

L'étude des figures et têtes grotesques nous ramène naturellement au chapitre précédent, où nous constatons la prédilection marquée du

moyen âge pour les figures animées monstrueuses, prédilection qui ne se manifestait pas seulement pour les monstres d'une nature unique, mais encore, et avec un degré de plus, pour les êtres formés de la réunion de plusieurs parties d'animaux complétement différents, et aussi pour ceux tenant à la fois de l'homme et de l'animal. Comme nous le disions, on arrivait souvent à ce résultat en joignant au corps de quelque animal imaginaire une tête d'homme, de telle façon que, par la grosseur disproportionnée de celle-ci, le corps n'était plus qu'un accessoire destiné à faire encore mieux ressortir le caractère grotesque de la physionomie humaine. Quelquefois on donnait plus d'importance au corps, dont les formes fantastiques défient toute description intelligible. La figure ci-dessus (fig. 104) représente un monstre ailé de ce genre ; elle est empruntée à l'un des plâtres du Musée de Kensington, qui reproduisent les sculptures des églises de France.

Fig. 104.

Fig. 105.

Il arrivait parfois que l'artiste du moyen âge, sans donner à ses personnages humains aucune forme insolite, leur prêtait d'étranges postures ou les réunissait dans des combinaisons bizarres. Ces dernières créations ont ordinairement un cachet risible ; quelquefois elles représentent de plaisants tours d'adresse, ou des situations embarrassantes, ou d'autres sujets qui tous ont été retracés par l'imagerie pour l'amusement des enfants jusqu'à une époque très-récente. Parmi ces groupes,

il en est un petit nombre qu'on rencontre reproduits assez fréquemment, et qui étaient évidemment des types favoris. C'est l'un de ceux-là que donne la figure 105 ci-dessus. Elle est empruntée à l'un des miséréres sculptés des stalles de la cathédrale d'Ely, tel que le donne Carter, et elle représente deux hommes qui paraissent faire la culbute l'un sur l'autre. Le personnage d'en haut a des oreilles d'animal à son bonnet, ce qui semble indiquer qu'il est de la confrérie des fous ; les oreilles du personnage inférieur se trouvent cachées. Ce groupe n'est pas rare, surtout sur les monuments de ce genre, en France, où les adeptes de l'archéologie architecturale ont un nom technique pour le désigner, preuve évidente que les formes particulières de l'art au moyen âge n'étaient pas circonscrites à un pays particulier, mais que, plus ou moins et sauf des exceptions inévitables, elles pénétraient dans tous ceux qui reconnaissaient la suprématie ecclésiastique de Rome. Quelque particularité de style que cet art affectât dans tel ou tel pays, les mêmes formes se répandaient dans toute l'Europe occidentale. La figure ci-contre (fig. 106) donne un autre de ces curieux groupes, composé, en réalité, de deux individus, dont l'un est un religieux. On peut voir qu'en

Fig. 106.

faisant tourner ce groupe et en le regardant dans les quatre sens, on obtient au moyen des deux têtes quatre personnages divers, chacun affectant une posture différente. Ce groupe est emprunté à l'un des siéges si curieux de la cathédrale de Rouen, qui ont été gravés et publiés dans un intéressant travail de feu M. E.-H. Langlois.

Au nombre des dessins burlesques les plus intéressants, sont ceux qu'on trouve en si grand nombre dans les encadrements des pages des manuscrits enluminés. Pendant les premières époques des miniatures du moyen âge, les sujets favoris de ces encadrements étaient des animaux monstrueux, surtout des dragons, qui pouvaient facilement s'entrelacer en combinaisons grotesques. Avec le temps, les sujets devinrent plus nombreux, et au quinzième siècle ils étaient très-variés. Les animaux étranges continuaient encore à être en faveur, mais ils étaient

plus élancés, plus élégants dans leurs formes, comme aussi plus délicatement dessinés. Notre figure 107, empruntée au manuscrit magnifiquement enluminé du roman du *Comte d'Artois*, manuscrit du quinzième siècle, qui nous a fourni déjà plusieurs figures, viendra à l'appui de ce que j'avance. La légèreté gracieuse de l'enjolivement de feuillage que nous offre ce dessin ne se retrouve dans aucun des ouvrages d'art de ce genre antérieurs à cette époque. On doit évidemment attribuer ce fait aux notables progrès qu'avait faits l'art du dessin depuis le treizième siècle. Bien que singulièrement perfectionnés sous le rapport du style, les sujets de cette espèce continuèrent à être admis dans l'ornementation des marges des livres longtemps après l'introduction de l'imprimerie et celle de la gravure.

Fig. 107.

La révolution dans l'ornementation marginale des livres fut effectuée par les artistes du seizième siècle, époque où le peuple, devenu plus familier avec l'art ancien, savait mieux l'apprécier; ils puisèrent alors leurs inspirations dans une connaissance exacte de ce que le moyen âge avait copié aveuglément sans le comprendre. Parmi les sujets burlesques que leur offraient les monuments de l'art romain, les figures rabougries des Pygmées semblent avoir attiré leur prédilection, et ils les employèrent d'une manière qui nous rappelle les peintures trouvées à Pompeï. Jost Amman, artiste bien connu, qui exerça sa profession à Nuremberg dans la seconde moitié du seizième siècle, a gravé une suite d'illustrations pour les *Métamorphoses d'Ovide*, imprimées à Lyon en 1574, et dont chaque planche et chaque page sont encadrées dans une bordure de sujets burlesques pleins de fantaisie et d'une exécution très-soignée. Les Pygmées sont introduits à profusion dans ces encadrements et groupés avec beaucoup de talent. Je choisis pour exemple (fig. 108) une scène représentant un cortége triomphal, — quelque Alexandre pygmée revenant de ses conquêtes. Le héros est assis sur un trône porté par un éléphant, et devant lui un oiseau, peut-être une grue vaincue, proclame ses louanges à haute voix. En avant de ce groupe, un serviteur pygmée marche fièrement, portant d'une main le rameau d'o-

ivier, emblème de la paix, et conduisant de l'autre une gigantesque autruche captive, glorieux trophée des victoires de son maître. Devant eux, un guerrier pygmée, pesamment armé d'une hache d'armes et d'un cimeterre, gravit les degrés d'une estrade sur laquelle se tient un animal imaginaire ayant quelque chose d'une truie, mais qui est peut-être une caricature des animaux étranges que, selon le roman du moyen âge, Alexandre rencontra en Égypte : cet animal souffle dans une trompe pour célébrer ou annoncer le retour du conquérant. Un limaçon, qui s'achemine lentement vers le haut de l'estrade, est peut-être là comme une raillerie de la scène tout entière.

Fig. 108.

Néanmoins, ces anciens artistes allemands, flamands et hollandais, étaient encore tout imbus de l'esprit du moyen âge; ils trahissaient cette influence dans le cachet primitif et maladroit de leurs compositions, dans l'insouciance avec laquelle ils négligeaient d'accommoder leurs sujets aux lieux et aux temps, enfin dans leurs exagérations et leurs balourdises naïves. On cite comme modèles du genre : les Israélites traversant la mer Rouge, armés de mousquets et revêtus de tous les autres accoutrements des soldats modernes; ou Abraham se préparant à sacrifier Isaac en le visant avec un fusil à mèche.

Quand ils traitent les sujets de l'Écriture, ils essayent généralement de revêtir les personnages d'un ancien costume oriental imaginaire, mais les paysages sont remplis de châteaux et de donjons modernes, d'églises et de monastères de l'Europe occidentale. Ces artistes, qui n'appartiennent qu'à moitié au moyen âge, tombent souvent aussi, comme leurs prédécesseurs, dans la caricature involontaire, par l'exagération ou la

naïveté de leurs compositions. Il est un sujet qu'ils semblent s'être entendus pour traiter d'une manière inintelligente. Dans le Sermon sur la montagne, Jésus, en condamnant les jugements précipités touchant les actions d'autrui, dit (Matth., VII, 3-5) : « Et pourquoi remarques-tu la paille qui est dans l'œil de ton frère, et ne fais-tu pas attention à la poutre que tu as dans le tien ? Comment vas-tu dire à ton frère : Laisse-moi retirer la paille de ton œil, lorsque toi, tu as une poutre dans le tien ? Hypocrite que tu es, commence par ôter la poutre qui est dans ton œil, et alors tu y verras clair pour retirer la paille qui est dans l'œil de ton frère. » De quelque manière que l'on entende cette poutre que

Fig. 109.

l'homme n'apercevait pas dans son propre œil, à coup sûr ce n'était pas une énorme pièce de charpente. Ce fut pourtant dans ce sens littéral que des artistes du seizième siècle traduisirent l'allégorie. L'un d'eux, Salomon Bernard, fit pour le Nouveau Testament une suite de gravures sur bois, qui furent publiées à Lyon en 1553 ; notre figure 109 est empruntée à l'une des illustrations de ce livre. L'individu assis est l'homme qui a une paille dans l'œil ; le personnage debout la lui montre du doigt ; à quoi le premier riposte en montrant la *poutre*, qu'à vrai dire il eût été difficile de ne pas voir, tant elle est grosse. Environ treize ans auparavant, un artiste d'Augsbourg, Daniel Hopfer, avait publié sur le même sujet une grande gravure en taille-douce, dont nous donnons (fig. 110) une copie réduite. L'homme qui voit la paille dans l'œil de son

frère est évidemment un médecin ou un chirurgien, et en cette qualité, il s'occupe de la lui extraire ; seulement, l'organe visuel de l'Esculape est affligé d'une poutre de dimensions encore plus extraordinaires que dans

Fig. 110.

l'autre exemple, et, bien que le fait semble échapper à la fois au docteur et au patient, il est évident que le groupe qui est un peu plus loin contemple la chose avec étonnement. L'édifice qui accompagne la scène paraît être une église dont les vitraux sont ornés de peintures de saints.

CHAPITRE X

La littérature satirique au moyen âge. — Jean de Hauteville et Alain de Lille. — Golias et les Goliards. — La poésie goliardique. — Goût pour la parodie. — Parodies de sujets religieux. — La caricature politique au moyen âge. — Les juifs de Norwich. — Différents pays caricaturés. — Satire locale. — Chansons et poëmes politiques.

Dans un des chapitres précédents, il a été parlé d'un genre de littérature satirique tout à fait populaire. Ce n'est pas que ce genre fût né chez les peuples qui composaient la société du moyen âge, et leur appartînt en propre, car le développement intellectuel de cette époque provenait presque exclusivement de Rome, par un intermédiaire ou un autre, sans que toutefois nous puissions toujours remonter à la source, tant est imparfaite notre connaissance de la littérature populaire des Romains. La littérature de l'Europe occidentale prit pour son principal modèle celle de la France, que ce pays avait reçue de Rome, comme son langage. Mais vers la fin du onzième siècle, les universités initièrent plus directement les étudiants aux écrivains de l'antiquité, et pendant le douzième siècle, quelques-uns de leurs habiles imitateurs nous font illusion par l'élégance de leur style, au point de nous paraître eux-mêmes des classiques. Tels sont surtout les imitateurs des auteurs satiriques en prose latine et en vers latins. On peut citer, parmi ceux qui sont nés en Angleterre, Jean de Salisbury, Walter Mapes et Giraldus Cambrensis, pour la prose; Nigellus Wireker, déjà mentionné plus haut, et Jean de Hauteville, pour les vers.

Jean de Salisbury, dans son *Polycraticus*, Walter Mapes, dans son livre *De nugis Curialium*, Giraldus, dans son *Speculum Ecclesiæ* et dans plusieurs autres de ses ouvrages, flagellent avec vigueur la corruption et les vices de leurs contemporains. Les deux satiristes anglais les plus remarquables du douzième siècle furent Jean de Hauteville et Nigellus Wireker. Le premier écrivit, en 1184, un poëme en neuf livres, en hexamètres latins, intitulé, d'après le nom de son héros : *Architrenius*, c'est-à-dire l'Archi-pleureur. Architrenius est représenté comme un homme arrivé à l'âge de maturité, qui s'afflige du spectacle des vices

et des faiblesses humaines, jusqu'au moment où il prend la résolution de se rendre en pèlerinage auprès Dame Nature, afin de se plaindre à elle de ce qu'elle l'a fait si faible pour résister aux tentations du monde, et afin d'implorer son assistance. Sur sa route, il fait successivement étape à la cour de Vénus et à la résidence de la Gourmandise. Il arrive ensuite à Paris, et en visite la fameuse Université : la satire qu'il fait des mœurs des étudiants et de leurs études forme une remarquable et intéressante peinture de l'époque.

En quittant l'Université, le pèlerin gravit le mont Ambition, qui tente par sa beauté et par le palais magnifique dont il est couronné : là nous avons une satire des mœurs et de la corruption de la cour. Près de cette montagne est la colline de Présomption, habitée par des ecclésiastiques de toutes les classes, de grands docteurs et professeurs en science scolastique, des moines et autres personnages tonsurés. En s'éloignant de ce spectacle, Architrenius rencontre un monstre gigantesque et hideux, nommé la Cupidité, ce qui l'amène à une suite de réflexions sur l'avidité et l'avarice des prélats, réflexions auxquelles il est arraché par le vacarme que produit un combat à outrance entre les prodigues et les avares. Poursuivant son voyage, il aborde l'île lointaine de Thulé, qu'il trouve être le lieu du repos des anciens philosophes de la Grèce, et il écoute les déclamations de ces sages contre les vices de l'humanité. Après cette visite qui termine son pèlerinage, Architrenius trouve la Nature sous la forme d'une belle femme qui, entourée d'une foule de serviteurs, habite au milieu d'une plaine fleurie ; il reçoit d'elle un accueil courtois, mais elle commence par lui faire une longue leçon sur la philosophie naturelle. Quand elle a fini, elle écoute les plaintes du voyageur, et, pour le consoler, elle lui donne en mariage une belle femme nommée Modération ; puis elle le congédie en le chapitrant sur les devoirs de la vie conjugale. La morale générale que l'auteur semble avoir voulu inculquer, c'est que le bonheur domestique d'une vie retirée doit être préféré aux agitations vaines et égoïstes de la vie active sous toutes ses faces. On voit par là que l'allégorie qui produisit plus tard le *Voyage du Pèlerin*, de Bunyan, avait déjà fait son apparition dans la littérature.

Un autre satiriste célèbre de l'époque scolastique, c'est Alanus de Insulis, ou Alain de Lille, ainsi nommé, dit-on, parce qu'il était né à Lille en Flandre. Il occupa pendant plusieurs années, avec grande distinction, la chaire de théologie à l'Université de Paris, et son savoir était

si vaste qu'il mérita le nom de *Doctor universalis*, le Docteur universel. Dans un de ses ouvrages, imité du livre favori du moyen âge, le *De consolatione philosophiæ*, de Boèce, Dame Nature, que l'auteur a substituée à la Philosophie, nous apparaît, non pas en qualité d'arbitre, comme dans Jean de Hauteville, mais au contraire comme plaignante : elle déplore amèrement la profonde dépravation du treizième siècle. Cet ouvrage qui, comme celui de Boèce, se compose de chapitres alternativement en vers et en prose, est intitulé : *De planctu Naturæ*, les Lamentations de la Nature. Mais nous allons passer à une autre classe de satiristes plus spéciale.

Les satires du temps nous montrent que les étudiants des universités, au douzième et au treizième siècle, jouissaient d'une grande indépendance vis-à-vis de l'autorité ; qu'ils étaient généralement dissipés, turbulents et querelleurs. Parmi cette indocile multitude, il y avait probablement beaucoup plus d'esprit et de talent satirique que chez les écoliers plus sages et plus laborieux ; et c'est ce qui en faisait des hôtes bien accueillis aux tables somptueuses du haut clergé et du clergé riche, où le latin semble avoir été le langage usuel. Selon toute probabilité, c'est par suite de cette circonstance (et par allusion au latin *gula*, qui laissait sous-entendre leur amour pour la table) que ces joyeux étudiants, qui déployaient en latin quelques-uns des talents que les jougleurs exerçaient en langue vulgaire, se donnèrent ou reçurent le nom de *goliards* (en latin du temps, *goliardi* ou *goliardenses*)[1]. Ce nom, dans tous les cas, paraît avoir été adopté vers la fin du douzième siècle. En 1229, pendant la minorité de Louis IX, alors que le gouvernement de la France était aux mains de la reine mère, des troubles s'élevèrent dans l'Université de Paris, par les intrigues du légat du pape, et la turbulence des étudiants amena leur dispersion ainsi que la fermeture temporaire des écoles. L'historien contemporain, Mathieu Paris, nous dit que « quelques-uns des serviteurs des étudiants chassés, de ceux-là qu'on avait l'habitude d'appeler *goliardenses*, » composèrent une épigramme indécente sur le légat et la reine. Mais ce n'est pas la première fois qu'il est fait mention des goliards, car un statut du concile de Trèves, en 1227, défendait « à tous les prêtres de laisser les truands, ou autres étudiants vagabonds, ou goliards, chanter des vers sur le *Sanctus* et l'*Angelus Dei* pendant la

[1] Dans le latin du moyen âge, le mot *goliardia* fut introduit pour exprimer la profession de goliard, et le verbe *goliardizare*, pour exprimer la pratique de cette profession.

CHAPITRE X.

célébration de la messe [1]. » Cette mesure a probablement trait aux parodies du service religieux, comme celles dont nous aurons bientôt à parler.

Depuis cette époque, il est souvent question des goliards. Un statut ecclésiastique, publié en 1289, interdit aux clercs (*clerici*, c'est-à-dire les hommes qui recevaient leur éducation dans l'Université) de faire métier de jougleurs, de goliards, ou de bouffons [2] ; et le même statut prononce une forte pénalité contre ces *clerici* « qui persistent dans la pratique de la goliardie ou des représentations scéniques durant une année [3], » ce qui fait voir que, des divers exercices des jougleurs, ils en pratiquaient d'autres encore que celui de chanter simplement des chansons.

Ces clercs vagabonds se firent un chef imaginaire, ou président de leur ordre, à qui ils donnèrent le nom de Golias, probablement comme parodie du nom du géant contre lequel combattit David, et, en outre, à titre de bravade contre le gouvernement ecclésiastique existant, ils le sacrèrent évêque — *Golias episcopus*. L'évêque Golias fut le représentant burlesque de l'ordre clérical, le satiriste général, le réformateur de la corruption ecclésiastique et de toutes les autres. S'il n'était pas docteur en théologie, il était maître ès arts, car on lui donne aussi le titre de *Magister Golias*. Mais, par-dessus tout, il était le père des goliards, des « clercs ribauds, » comme on les appelle, qui tous faisaient partie de sa famille [4] et se disaient ses enfants.

> Summa salus omnium, filius Mariæ,
> Pascat, potat, vestiat pueros Golyæ [5] !

(Que notre Sauveur à tous, le fils de Marie, donne la nourriture, la boisson et le vêtement aux enfants de Golias !)

[1] « Item, præcipimus ut omnes sacerdotes non permittant trutannos et alios vagos « scholares, aut goliardos, cantare versus super *Sanctus* et *Angelus Dei* in missis, » etc. (Concil. Trevir., an. 1227, ap. Marten. et Durand. *Ampliss. Coll.*, VII, col. 117.)

[2] « Item, præcipimus quod clerici non sint joculatores, goliardi, seu bufones. » (Stat. Synod. Caduacensis, Ruthenensis, et Tutelensis Eccles. ap. Martene, *Thes. anecd.*, IV, col. 727.)

[3] « Clerici..... si in goliardia vel histrionatu per annum fuerint. » (*Ibid.*, col. 729.) Dans une des éditions de ce statut on trouve cette addition : « Après qu'ils auront été avertis trois fois. »

[4] « Clerici ribaldi, maxime qui vulgo dicuntur *de familia Goliæ*. » (Concil. Sen. ap. Concil. t. IX, p. 578.)

[5] Voir mes *Poems of Walter Mapes*, p. 70.

En outre, ce nom était enveloppé de tant de mystère, que Giraldus Cambrensis, qui florissait vers la fin du douzième siècle, prenait Golias pour un personnage réel, et son contemporain. On peut ajouter que Golias non-seulement se targue de la dignité d'évêque, mais que parfois il s'attribue le titre d'*archipoeta*, l'archipoëte ou le poëte en chef.

Césaire de Heisterbach, qui écrivit en 1222 son livre sur les miracles de son temps, nous raconte une anecdote qui peint le caractère du clerc vagabond. Le fait s'était passé l'année d'avant à Bonn, dans le diocèse de Cologne : « Un certain clerc vagabond, dit-il, nommé Nicolas, de la classe de ceux qu'on appelle archipoëtes, tomba gravement malade. Quand il se crut sur le point de mourir, il obtint de notre abbé, par l'intercession des chanoines de la même église, son admission dans les ordres. Il revêtit l'étole avec beaucoup de contrition, à ce qu'il nous sembla ; mais, dès qu'il fut hors de danger, il s'en dépouilla au plus vite, et la jetant à terre avec dérision, il prit la fuite. »

Ce qui nous édifie le mieux sur le caractère des goliards, ce sont leurs propres poésies. Ils erraient de manoir en manoir, et probablement de monastère en monastère, absolument comme les jougleurs ; mais ils paraissent avoir été spécialement bien accueillis à la table des prélats, etc.; de même que les jougleurs, outre qu'ils étaient bien fêtés, ils recevaient des vêtements et autres dons. Il était rare qu'ils fussent mal reçus ; le cas pourtant se présentait parfois, nous en avons un exemple dans une épigramme rimée, imprimée dans mes *Poëmes latins attribués à Walter Mapes*, « Je viens sans être invité, » dit le goliard à l'évêque, « mais tout prêt à dîner ; telle est ma destinée, partout où je dîne, c'est sans être invité. » L'évêque lui répond : « Je ne me soucie pas des vagabonds qui errent à travers champs, de chaumière en chaumière, de village en village ; de tels hôtes ne sont pas faits pour ma table. Je ne t'invite pas, car je fuis tes pareils ; toutefois, bien malgré moi, tu auras le pain que tu demandes. Lave-toi, essuie-toi, assieds-toi, dîne, bois, lave-toi encore, et pars. »

GODIARDUS.
Non invitatus venio prandere paratus ;
Sic sum fatatus, nunquam prandere vocatus.
EPISCOPUS.
Non egò curo vagos, qui rura, mapalia, pagos
Perlustrant, tales non vult mea mensa sodales.
Te non invito, tibi consimiles ego vito ;
Me tamen invito potieris pane petito.
Ablue, terge, sede, prande, bibe, terge, recede.

Dans une autre épigramme semblable, le goliard se plaint de l'évêque, qui ne lui avait donné pour toute largesse qu'un vieux manteau usé. La plupart des poëtes goliardiques se plaignent de leur pauvreté, et quelques-uns reconnaissent qu'elle a sa cause dans le cabaret et l'amour du jeu. L'un d'eux invoque, comme un titre à la libéralité de son hôte, qu'étant étudiant il n'a pas appris à travailler, que ses parents étaient des chevaliers, mais que lui n'avait nul goût pour les armes, et qu'en un mot il a préféré la poésie à toute autre occupation. Un autre, précisant encore davantage, se plaint de ce qu'il court risque d'en être réduit à vendre ses habits. « Si je vends pour de l'argent, dit-il, cet habit de vair que je porte, ce sera pour moi une grande honte ; j'aimerais mieux endurer un long jeûne. Un évêque, qui est le plus généreux des hommes, m'a donné ce manteau, et cette générosité lui vaudra dans le ciel une plus grande récompense qu'à saint Martin, qui n'a donné, lui, que la moitié du sien. Aujourd'hui le poëte a besoin, dans son dénûment, d'être secouru par votre libéralité. »

S'adressant à ses auditeurs :

« Que les nobles hommes fassent de nobles dons, — de l'or, des vêtements, et autres choses semblables. »

> Si vendatur propter denarium
> Indumentum quod porto varium,
> Grande mihi fiet opprobrium ;
> Malo diu pati jejunium.
> Largissimus largorum omnium
> Præsul dedit mihi hoc pallium,
> Majus habens in cœlis præmium
> Quam Martinus, qui dedit medium.
> Nunc est opus ut vestra copia
> Sublevetur vatis inopia ;
> Dent nobiles dona nobilia, —
> Aurum, vestes, et his similia.

Les opinions ont varié touchant le pays auquel appartient spécialement ce genre de poésie. Giraldus Cambrensis, qui écrivait à la fin du douzième siècle, ou au commencement du treizième, pensait évidemment que Golias était un Anglais ; et, à une date postérieure, la poésie goliardique a été presque tout entière attribuée à un contemporain, ami de Giraldus, le célèbre humoriste Walter Mapes. C'était assurément là une erreur. Jacob Grimm semble porté à revendiquer cette poésie pour l'Allemagne ; mais Grimm, dans cette occasion, s'est évidemment

placé à un point de vue trop étroit. Nous serons probablement plus exacts en disant qu'elle appartenait en commun à tous les pays où les études universitaires étaient répandues ; que, quel que fût le pays où un poëme particulier de cette catégorie était composé, il devenait la propriété du corps entier de ces jongleurs scolastiques, et passait ainsi d'un pays dans un autre, subissant parfois des modifications ou des additions pour mieux s'adapter à l'esprit de chaque peuple. Plusieurs de ces poëmes offrent des changements de cette nature dus à cette cause. Ainsi, dans les copies anglaises du poëme si connu de la Confession, nous trouvons, vers la fin, le vers suivant :

Præsul Coventrensium, parce confitenti.

Cette invocation à l'évêque de Coventry est ainsi changée dans un manuscrit allemand :

Electe Coloniæ, parce pœnitenti.

(O toi, l'élu de Cologne, épargne un pécheur repentant.)

L'étude comparée des manuscrits goliardiques des différents pays fait supposer que les noms de *Golias* et de *goliard* sont originaires de l'Université de Paris, mais qu'ils furent plus spécialement populaires en Angleterre, tandis que le terme d'*archipoeta* fut plus communément employé en Allemagne.

En 1841, j'ai recueilli, pour faire partie des publications de la Société Camden, toutes les poésies goliardiques que j'ai pu trouver alors dans les manuscrits anglais, et je les ai données comme généralement attribuées à Walter Mapes [1]. A une date un peu plus récente, j'ai inséré dans mes *Anecdota litteraria* un chapitre de documents additionnels de la même espèce [2]. Tous les poëmes que j'ai fait entrer dans ces deux volumes sont tirés de manuscrits anglais, et quelques-uns ont été certainement composés par des auteurs anglais. Ils se distinguent par une facilité, une aisance remarquables dans la versification et la rime, et par beaucoup de verve dans la satire. Celle-ci est dirigée principalement contre le clergé, et elle n'épargne personne, depuis le pape jusqu'au der-

[1] *The Latin Poems commonly attributed to Walter Mapes*, collected and edited by Thomas Wright, Esq., in-4°. London, 1841.

[2] *Anecdota Litteraria*; a Collection of Short Poem in English, Latin, and French, illustrative of the Literature and History of England in the thirteenth century. Edited by Thomas Wright, Esq., in-8°. London, 1844.

nier des religieux. Dans l'*Apocalypsis Goliæ*, ou les *Révélations de Golias*, celui de tous ces poëmes qui paraît avoir été le plus populaire [1], le poëte se représente comme transporté en vision dans le ciel, où lui sont révélés successivement les vices et les désordres des diverses classes du clergé. Le pape est un *lion* dévorant; dans son avidité pour les *livres* (monnayées), il met en gage ses *livres* (de lecture); devant un *marc* d'argent, il traite avec dédain saint *Marc* l'Évangéliste; quand il vogue dans les hautes régions, l'argent est la seule place où il puisse jeter l'ancre. Les vers de l'original serviront comme spécimen du style de ces curieuses compositions et de la manie des jeux de mots, qui est si caractéristique dans la littérature du moyen âge:

> Est leo pontifex summus, qui devorat,
> Qui libras sitiens, libros impignorat;
> Marcam respiciet, Marcum dedecorat;
> In summis navigans, in nummis anchorat.

L'évêque brûle de faire invasion dans les pâturages d'autrui, et il fait main basse sur les biens du prochain. Le vorace archidiacre est comparé à l'aigle, parce qu'il a l'œil perçant pour découvrir au loin sa proie, et le vol rapide pour aller s'en saisir. Le doyen est représenté par un animal à figure humaine; discrètement rusé, il recouvre la fraude des apparences de la justice, et par la simplicité qu'il affiche il veut se faire passer pour un homme plein de piété. C'est dans cet esprit que les fautes du clergé de tous les degrés sont minutieusement critiquées pendant quatre à cinq cents vers; et il ne faut pas oublier que c'était le clergé anglais dont le caractère était ainsi mis en scène:

> Tu scribes etiam, forma sed alia,
> Septem ecclesiis quæ sunt in Anglia.

Parmi ces pièces, d'autres sont appelées *sermons*, et sont adressées les unes à des évêques et à des dignitaires de l'Église, d'autres au pape, d'autres aux ordres monastiques, d'autres au clergé en général. La cour de Rome, dit-on, était décriée pour son avidité; là, tout droit, toute justice étaient mis à l'enchère, et nulle faveur ne pouvait s'obtenir sans argent. Dans cette cour, l'argent occupe la pensée de tout le monde; la pièce de

[1] Pour mon édition, je n'ai pas confronté moins de seize exemplaires qui existent parmi les manuscrits du *British Museum*, et des bibliothèques d'Oxford et de Cambridge; et il y en a certainement beaucoup d'autres.

monnaie avec sa croix au revers, sa forme ronde et son éclat fascinateur
est l'idéal des Romains ; où l'argent parle, la loi se tait :

> Nummis in hac curia non est qui non vacet ;
> Crux placet, rotunditas, et albedo placet,
> Et cum totum placeat, et Romanis placet,
> Ubi nummus loquitur, et lex omnis tacet.

Un des plus curieux de ces poëmes est peut-être la *Confession de Golias*, dans laquelle le poëte fait sa propre satire, et nous donne par ce moyen une peinture curieuse de la vie du goliard. Il se plaint d'être fait d'une matière légère qui tourne à tout vent, d'errer à l'aventure, ainsi que le vaisseau sur la mer ou l'oiseau dans l'air, en quête de compagnons aussi peu recommandables que sa propre personne. Il est esclave des charmes du beau sexe. Il est martyr du jeu, qui souvent le renvoie tout nu, exposé aux rigueurs du froid ; mais il est réchauffé à l'intérieur par l'inspiration de son cerveau et il compose alors mieux que jamais. L'incontinence et le jeu sont deux de ses vices ; le troisième est l'ivrognerie. « La taverne, dit-il, je ne l'ai jamais méprisée, et je ne la mépriserai jamais jusqu'au moment où je verrai les saints anges venir chanter sur mon corps le *Requiem æternam*. Je veux mourir au cabaret. Quand je serai sur le point d'expirer, qu'on approche une coupe de mes lèvres, afin que les chœurs des anges disent, lorsqu'ils viendront : « Dieu « soit propice à ce buveur. » Le vin alimente la lampe de l'âme et la fait briller ; le cœur, abreuvé de nectar, s'envole au ciel ; le vin de la taverne a pour moi plus de bouquet que celui que le sommelier de l'évêque mêle à son eau... La nature accorde à chacun son don particulier : moi, je n'ai jamais pu écrire à jeun ; un enfant serait mon maître quand je n'ai pas bu ; je hais comme la mort la soif et le jeûne. »

> Tertio capitulo memoro tabernam :
> Illam nullo tempore sprevi, neque spernam,
> Donec sanctos angelos venientes cernam,
> Cantantes pro mortuo requiem æternam.
>
> Meum est propositum in taberna mori ;
> Vinum sit appositum morientis ori,
> Ut dicant cum venerint angelorum chori,
> « Deus sit propitius huic potatori ! »
>
> Poculis accenditur animi lucerna ;
> Cor imbutum nectare volat ad superna :
> Mihi sapit dulcius vinum in taberna,
> Quam quod aqua miscuit præsulis pincerna.

* * * * * * *

> Unicuique proprium dat natura munus :
> Ego nunquam potui scribere jejunus ;
> Me jejunum vincere posset puer unus ;
> Sitim et jejunium odi tanquam funus [1].

Un autre des plus populaires parmi ces poëmes goliardiques, c'était l'opinion de Golias sur le mariage, grossière satire contre les femmes. Contrairement à ce qu'on pourrait attendre de pièces écrites en latin, un grand nombre de ces satires en vers sont dirigées contre les vices des laïques aussi bien que contre ceux du clergé.

En 1844, le célèbre érudit allemand Jacob Grimm publia dans les *Transactions de l'Académie des sciences de Berlin* un choix de vers goliardiques tirés de manuscrits d'Allemagne. Parmi ces vers, évidemment écrits par des Allemands, quelques-uns contiennent des allusions aux affaires de l'Allemagne au treizième siècle [2]. Ils présentent la même forme de versification et le même genre de satire que ceux qui ont été recueillis en Angleterre ; mais le nom de Golias est remplacé par celui d'*archipoeta*. Quelques-unes des stances de la *Confession de Golias* se trouvent dans un poëme où l'archipoëte adresse une pétition à l'archichancelier pour le prier de venir en aide à sa détresse ; il y avoue sa prédilection pour le vin. Un exemplaire de la Confession elle-même se trouve aussi dans cette collection allemande, sous le titre de *la Confesion du poëte*.

La bibliothèque royale de Munich possède un manuscrit très-important de cette poésie latine goliardique, écrit au treizième siècle. Il appartenait, dans l'origine, à l'une des grandes abbayes de bénédictins de la Bavière, où il semble avoir été conservé avec grand soin ; on sentait bien, toutefois, que ce n'était pas précisément un livre fait pour une confrérie religieuse, car les moines l'avaient omis dans le catalogue de leur bibliothèque, le considérant sans doute comme un livre de la possession duquel il n'était pas séant de se vanter. Il avait été destiné évidemment à composer un recueil particulièrement soigné des poésies de ce genre alors adoptées. Une partie se compose de poésies d'un caractère

[1] *Poems attributed to Walter Mapes*, p: 73.
Des stances citées ici, et de quelques autres, on fit ensuite une chanson à boire, qui fut assez populaire au quinzième et au seizième siècle. — On la retrouve en style moderne dans les chansons du *Caveau* français.

[2] *Gedichte des Mittelalters auf König Friedrich I. den Staufar, und aus seiner so wie der nachstfolgenden Zeit*, in-4°. Des exemplaires de cet ouvrage ont été tirés à part et distribués parmi les savants qui s'occupaient du moyen âge.

plus sérieux, telles que des hymnes, des pièces de vers morales, et spécialement des morceaux satiriques. Plusieurs de ces pièces se retrouvent dans les manuscrits écrits en Angleterre. Une très-grande partie de la collection consiste en chansons d'amour qui, bien que conservées précieusement par les moines bénédictins, sont [parfois d'un caractère licencieux. Une troisième classe comprend les chansons de table et de jeu (*potatoria et lusoria*). Le caractère général de cette poésie est plus jovial, plus ingénieux, plus compliqué comme structure métrique, et en réalité plus lyrique que celui des poésies que nous avons décrites jusqu'ici; cependant, selon toute probabilité, ces œuvres provenaient de la même classe de poëtes, — les jougleurs ecclésiastiques. Les traits de sentiment, les descriptions du beau sexe, l'admiration de la nature, sont quelquefois rendus avec une grâce remarquable. Ainsi, la verdure des bois doucement animée par les voix joyeuses de leurs habitants ailés, l'ombre du feuillage, les buissons épineux couverts de fleurs, emblème de l'amour, dit le poëte, car l'amour blesse comme une épine et charme ensuite comme une fleur; tout cela est décrit avec beaucoup de goût dans les vers qui suivent :

> Cantu nemus avium
> Lascivia canentium
> Suave delinitur,
> Fronde redimitur,
> Vernant spinæ floribus
> Micantibus,
> Venerem signantibus
> Quia spina pungit, flos blanditur.

Le portrait suivant d'une belle damoiselle témoigne d'un grand talent de linguiste et de versificateur :

> Allicit dulcibus
> Verbis et osculis,
> Labellulis
> Castigate tumentibus,
> Roseo nectareus
> Odor infusus ori ;
> Pariter eburneus
> Sedat ordo dentium,
> Par niveo candori.

Tout le contenu de ce manuscrit a été imprimé en 1847, en un volume

in-octavo, publié par la Société littéraire de Stuttgard[1]. J'avais déjà fait imprimer en 1838 quelques spécimens de ces poésies lyriques latines du genre érotique, dans un volume intitulé : *Early Mysteries and Latin Poems*[2] ; mais cette poésie n'appartient pas, à proprement parler, au sujet du présent volume, et je n'en dirai rien de plus.

Les goliards n'écrivaient pas toujours en vers ; nous avons quelques-unes de leurs compositions en prose, et elles apparaissent principalement sous la forme de parodies. Nous retrouvons tout le long du moyen âge un grand amour pour la parodie ; on n'épargnait pas même les choses les plus sacrées, et les exemples qu'en fournit le célèbre procès de William Hone étaient bien mitigés en comparaison de quelques-uns que l'on rencontre dans certains manuscrits du moyen âge. Dans mon recueil des poèmes attribués à Walter Mapes[3], j'ai inséré une satire en prose, intitulée : *Magister Golyas de quodam abbate* (c'est-à-dire Histoire d'un certain abbé, par maître Golias), qui ressemble assez à une parodie de la légende d'un saint. La vie voluptueuse du supérieur d'une maison monastique y est décrite sur un ton de plaisanterie que rien ne saurait dépasser.

Plusieurs parodies, d'un caractère plus direct, sont imprimées dans les deux volumes des *Reliquiæ antiquæ*[4]. L'une d'elles (vol. II, p. 208) est une parodie complète du service de la messe ; elle est intitulée dans l'original : *Missa de Potatoribus*, la Messe des Buveurs. Dans cette bizarre composition, l'Oraison dominicale même est parodiée. On trouve une partie de cette pièce, avec de grands changements, dans la collection allemande des *Carmina Burana*, sous le titre de : *Officium Lusorum*, l'Office des Joueurs. Les *Reliquiæ antiquæ* (vol. II, p. 58) contiennent une parodie de l'Évangile de saint Luc, commençant par ces mots : *Initium fallacis Evangelii secundum Lupum*, ce dernier nom étant évidemment un jeu de mots sur *Lucam*. Bacchus en est le sujet, et comme la scène se passe dans une taverne d'Oxford, nous n'hésitons pas à attribuer ce morceau à quelque étudiant de cette université au treizième siècle. Parmi

[1] *Carmina Burana*. Lateininische und Deutsche Lieder und Gedichte einer Handschrift des XIII. Jahrunderts aus Benedictbeurn auf der K. Bibliothek zu München, in-8°. Stuttgart, 1847.

[2] *Early Mysteries and other Latin Poems* of the twelfth and thirteenth centuries, edited by Thomas Wright, Esq., in-8°. London, 1838.

[3] *Introduction*, p. xi.

[4] *Reliquiæ antiquæ*. Scraps from Ancient Manuscripts, illustrating chiefly Early English Literature and the English Language. Edited by Thomas Wright, Esq., and J.-O. Halliwell, Esq., 2 vol. in-8° ; vol. I, London, 1841 ; vol. II, 1843.

les *Carmina Burana* est une parodie semblable de l'Évangile de saint Marc; elle faisait évidemment partie d'un de ces travestissements burlesques du service divin. Comme elle est moins profane que les autres, et qu'en même temps elle peint bien la haine du moyen âge contre l'Église de Rome, j'en donnerai une traduction à titre de spécimen du genre. Il n'est pas besoin de rappeler au lecteur qu'un marc était une monnaie valant treize shillings quatre pence (environ dix-sept francs) :

« Commencement du saint Évangile selon les marcs d'argent. En ce temps-là, le pape dit aux Romains : « Quand le Fils de l'homme viendra « au siége de notre puissance, dites-lui d'abord : — Ami, pourquoi es-tu « venu ? Mais s'il persévère à frapper à la porte sans vous rien donner, « jetez-le au plus profond des ténèbres. » Et il arriva qu'un pauvre clerc vint à la cour du seigneur pape, et cria : « Ayez pitié de moi, vous, les « portiers du pape, car la main de la pauvreté m'a touché. Je suis nécessi- « teux et pauvre, c'est pourquoi je demande votre assistance dans mon « malheur et ma misère. » Mais eux, en entendant ces paroles, s'indignèrent fort, et lui dirent : « Ami, va-t'en au diable, toi et ta pau- « vreté ; retire-toi, Satan, car tu n'exhales rien de ce qui a le parfum de « l'argent. En vérité, en vérité, je te le dis, tu n'entreras pas dans la joie « de ton Seigneur jusqu'à ce que tu aies donné ton dernier liard. »

« Alors le pauvre homme s'en alla, et vendit son manteau et sa robe, et tout ce qu'il avait, et le donna aux cardinaux, et aux portiers, et aux chambellans. Mais ils dirent : « Qu'est-ce que cela pour tant de monde? » Et ils le mirent dehors, et il s'en alla pleurant amèrement, et il était inconsolable.

« Après lui vint à la cour un certain clerc qui était gros, gras et riche, et qui dans une émeute avait commis un meurtre. Il donna d'abord au portier, ensuite au chambellan, puis aux cardinaux. Mais ils s'attendaient à recevoir davantage. Alors le seigneur pape, apprenant que les cardinaux et les officiaux avaient reçu du clerc beaucoup de présents, tomba mortellement malade. Mais le riche personnage lui envoya un électuaire d'or et d'argent, et il fut immédiatement rendu à la santé. Alors le seigneur pape appela en sa présence les cardinaux et les officiaux, et leur dit : « Frères, prenez garde que personne ne vous trompe par de vaines « paroles ; car je vous donne l'exemple, afin que, comme je prends, vous « preniez aussi. »

La prédilection du moyen âge pour la parodie se manifestait assez fréquemment sous une forme plus populaire et dans le langage du peuple.

Les *Reliquiæ antiquæ* (t. I, p. 82) renferment une parodie très-singulière en anglais des sermons des prêtres catholiques; une bonne partie est composée de manière à ne présenter aucun sens suivi, affectation qui implique une moquerie à l'adresse des prédicateurs. Ainsi, l'orateur burlesque se met à faire, au milieu de son discours, le récit que voici :

« Messieurs, à l'époque où Dieu et saint Pierre vinrent à Rome, Pierre fit à Adam une question bien embarrassante; il lui dit : « Adam, Adam, « pourquoi as-tu mangé la pomme sans la peler? — Ma foi, répondit « Adam, c'est que je n'avais pas de poire cuite. »

« Et Pierre vit le feu et en eut peur, et il grimpa sur un prunier qui était tout couvert de cerises rouges bien mûres. Et là il vit tous les perroquets dans la mer. Il vit aussi des chevaux et des morues qui s'ébattaient dans l'eau; puis des poules et des harengs qui chassaient le cerf dans les haies; puis des anguilles qui faisaient rôtir des alouettes; puis des églefins au pilori pour avoir mal fait rôtir du beurre de mai; il vit aussi comment les boulangers faisaient cuire le beurre au four pour graisser avec ce beurre les vieilles bottes des moines. Il vit encore comment le renard prêchait, etc. »

Le même volume contient quelques parodies assez habiles des anciens romans anglais à allitération, offrant les mêmes accouplements de phrases absurdes et de mots sans suite, ce qu'on appelle en français des *coq-à-l'âne*. Ce genre de parodie remonte à une période assez éloignée; il devint à la mode en Angleterre, au dix-septième siècle, sous la forme de chansons intitulées *Tom-à-Bedlams*[1]. M. Achille Jubinal a publié deux de ces poëmes en français; ils peuvent appartenir au treizième siècle[2]. Les vieux manuscrits en offrent d'autres exemples. Il y a généralement tant de grossièreté dans ces productions, qu'il n'est pas facile d'en choisir un passage à citer; en définitive, leur procédé consiste à traîner le lecteur pendant tout le poëme sans lui donner une seule idée claire. Voici le second de ceux que M. Jubinal a publiés :

> Li ombres d'un oef
> Portoit l'un reneuf
> Sur la fonz d'un pot;
> Deus viez pinges neuf
> Firent un estuef
> Pour courre le trot;

[1] Chansons de fous.
[2] Achille Jubinal, *Jongleurs et Trouvères*, in-8º. Paris, 1835, p. 34; et *Nouveau*

> Quand vint au paier l'escot,
> Je, qui onques ne me muef,
> M'escrirai, si ne dis mot :
> « Prenés la plume d'un buef,
> S'en vestez un sage sot. »
> (Jubinal, *Nouv. rec.* 2° vol., p. 217.)

L'esprit des goliards survécut encore longtemps à leur nom tombé dans l'oubli ; et leurs satires amères contre la hiérarchie catholique, la corruption de l'Église, fut une bonne aubaine pour les réformateurs du seizième siècle. Des savants, tels que Flacius Illyricus, apportèrent un zèle empressé à fouiller les manuscrits renfermant des poésies goliardiques, et les publièrent à l'envi, convaincus surtout qu'en agissant ainsi, c'était autant d'armes sûres et bien trempées qu'ils forgeaient pour les grandes controverses religieuses qui agitaient alors la société européenne. Pour nous, outre leur intérêt comme compositions littéraires, ces poésies ont aussi une valeur historique ; elles nous font faire plus intimement connaissance avec le caractère de la grande lutte intellectuelle qui devait affranchir les peuples des ténèbres du moyen âge, lutte qui occupa surtout le treizième siècle, et qui ne s'apaisa un instant que pour recommencer ensuite avec plus d'énergie et de succès.

Rien n'est plus amusant que la satire déversée par plusieurs de ces pièces sur le latin des moines. J'ai publié dans les *Reliquiæ antiquæ*, sous le titre de *The Abbot of Gloucester's feast* (le Festin de l'abbé de Gloucester), une longue lamentation mise dans la bouche d'un personnage du menu peuple des moines ; elle est dirigée contre l'égoïsme de leurs supérieurs, et toutes les règles de la grammaire latine y sont audacieusement bravées. L'abbé et le prieur de Gloucester, avec tout leur couvent, sont invités à un festin. A leur arrivée, « l'abbé, dit le moine mécontent, alla s'asseoir à la place d'honneur et le prieur à côté de lui, mais moi, je restai tout le temps dans une place de derrière, parmi la racaille. »

> Abbas ire sede sursum,
> Et prioris juxta ipsum ;
> Ego semper stavi dorsum
> Inter rascalilia.

recueil de *Contes, dits Fabliaux*, etc., in-8). Paris, 1842, vol. II, p. 208. Dans le premier de ces recueils, M. Jubinal a donné à ces compositions le titre de *Resveries*, et dans le second il les appelle *Fatrasies*.

Le prieur et l'abbé eurent du vin à profusion, mais les pauvres diables n'eurent rien : tout était pour les riches.

> Vinum venit sanguinatis
> Ad prioris et abbatis ;
> Nihil nobis paupertatis,
> Sed ad dives omnia.

Quand les pauvres moines témoignaient quelque mécontentement, les illustres personnages y répondaient par le dédain, et le prieur disait à l'abbé : « Ils ont bien assez de vin ; allez-vous donc donner toute notre boisson aux pauvres? Qu'avons-nous à nous occuper de leur pauvreté? Ils ont peu, c'est possible ; mais c'est bien assez, puisqu'ils sont venus à notre festin sans y être invités. »

> Prior dixit ad abbatis :
> « Ipsi habent vinum satis ;
> Vultis dare paupertatis
> Noster potus omnia ?
> Quid nos spectat paupertatis ?
> Postquam venit non vocatis
> Ad noster convivia. »

Cet amusant poëme, qui continue sur ce ton plusieurs pages durant, appartient à la fin du treizième siècle.

Un manuscrit du milieu du quinzième siècle, que j'ai publié[1], nous offre une composition beaucoup plus courte, mais ayant avec la précédente une grande analogie. L'auteur se plaint que l'abbé et le prieur bussent du vin d'un bouquet excellent, tandis qu'on ne donnait d'ordinaire au couvent que de mauvaise piquette. « Il vaut bien mieux, dit-il, aller boire de bon vin à la taverne, où les vins sont de la meilleure qualité et où l'argent est le sommelier. »

> Bonum vinum cum sapore
> Bibit abbas cum priore ;
> Sed conventus de pejore·
> Semper solet bibere.
> Bonum vinum in taberna,
> Ubi vina sunt valarna (*pour* « Falerna »),
> Ubi nummus est pincerna,
> Ibi prodest bibere.

[1] *Songs and Carols*, now first printed from a manuscript of the fifteenth century. Edited by Thomas Wright, Esq., in-8°. London, 1847, p. 2. Publications de la Société Percy.

La satire, sérieuse au fond, quoique légère de forme, dont nous venons de parler dans ce chapitre, fut une des sources d'où sortirent la satire politique et, plus tard, la caricature politique. J'ai déjà fait observer que le moyen âge n'a pas été l'époque de la caricature politique ou personnelle, parce que les moyens de circulation n'offraient pas encore la rapidité ni l'extension nécessaires. Cela n'empêche que ceux qui dessinaient ne se soient quelquefois aussi, au moyen âge, amusés à croquer des caricatures; ces dessins, en général, ont péri, parce que personne ne songeait à les conserver; mais leur existence est attestée par un exemple très-curieux qui nous est parvenu, et dont notre figure 111 donne ici la

Fig. 111.

reproduction. C'est une caricature sur les juifs de Norwich, dessinée à la plume, au treizième siècle, par quelque clerc d'une des cours du roi, sur un des rôles du *Pell Office,* où elle a été conservée. Norwich, comme on sait, était à cette époque une des principales résidences des juifs en Angleterre; et l'individu que la caricature appelle Isaac de Norwich, ce juif couronné à trois visages et dont la tête domine toutes les autres, doit avoir été un personnage de grande importance parmi eux. Dagon, sous la figure d'un démon à deux têtes, occupe une tour que viennent attaquer d'autres démons. Au-dessous de la figure d'Isaac est une dame, dont le nom paraît être Avezarden; elle doit avoir des relations quelconques avec certain personnage masculin, appelé Nolle-Mokke; et un démon du nom de Colbif vient se mêler de l'affaire. Comme ce dernier nom est écrit en majuscules, nous avons lieu de croire que c'est le per-

sonnage le plus important de la scène; mais, en l'absence d'aucune donnée relative aux circonstances, il serait inutile de tenter une explication de cette caricature compliquée.

On trouve, dans d'autres documents des archives nationales de l'Angleterre, des essais de caricature du même genre, quoique d'une nature moins directe et moins compliquée. L'un de ces recueils, fort amusant et d'un intérêt tout particulier, m'a été indiqué par mon excellent et respectable ami, le rév. Lambert B. Larking. Il appartient à la Trésorerie de l'Échiquier, et consiste en deux volumes sur vélin, désignés sous le nom de *Liber A* et de *Liber B*. Ce sont des registres de traités, de mariages et autres documents semblables du règne d'Édouard Ier, que Rymer a largement mis à contribution. Le clerc chargé de les écrire était, à ce qu'il faut croire, un plaisant, comme beaucoup de ses pareils, et il s'est amusé à dessiner en marge des habitants des diverses provinces britanniques auxquelles les documents se rapportaient. Quelques-uns de ces dessins ont évidemment une intention de caricature. Ainsi, le personnage que reproduit notre figure 112 représente certainement un Irlandais. On y reconnaît du moins un trait de la description donnée par Giraldus Cambrensis, alors que cet auteur parle avec une espèce d'horreur des haches formidables que les Irlandais avaient coutume de porter avec eux. En traitant de la manière dont on devrait gouverner l'Irlande quand elle serait entièrement assujettie, Giraldus recommande que, « en attendant, on ne permette aux Irlandais en temps de paix, sous aucun prétexte et en aucun lieu, de se servir de cet abominable instrument de destruction que, suivant une ancienne mais déplorable coutume, ils portent constamment à la main, au lieu de bâton. » Dans un chapitre de sa *Topographie de l'Irlande*, Giraldus insiste sur cette « ancienne et détestable coutume » qu'ont les Irlandais de porter toujours une hache à la main en guise de bâton, aux plus grands risques de toute personne ayant affaire à eux.

Fig. 112.

Un autre Irlandais, reproduit dans notre figure 113, d'après un dessin du même manuscrit, brandit sa hache dans la même attitude menaçante.

Fig. 113.

Le costume de ces individus s'accorde assez exactement avec la description donnée par Giraldus. Les dessins nous font même comprendre mieux que les expressions de l'auteur ces « petits capuchons collants, qui pendent plus bas que les épaules de la longueur d'une coudée » (environ 50 centimètres). Ce petit capuchon et la coiffure plate qui y est attachée se voient peut-être plus nettement encore dans la seconde figure que dans la première. Les « culottes et chausses d'une seule pièce, ou bien ces deux parties du vêtement jointes ensemble, » sont aussi très-distinctement retracées ; elles paraissent être liées au-dessous de la cheville ; quant aux pieds, il est évident qu'ils sont nus, et cela prouve que l'usage des *brogues* n'était pas encore général parmi les Irlandais du treizième siècle.

Si le Gallois de cette époque était vêtu un peu plus légèrement que l'Irlandais, il avait l'avantage, à en juger par le manuscrit en question, d'avoir du moins un soulier. Notre figure 114 représente un Gallois

Fig. 114. Fig. 115.

armé d'un arc et d'une flèche : son vêtement semble se résumer en une simple tunique et un léger manteau. Ceci est entièrement con-

forme à la description de Giraldus Cambrensis : « En toute saison, nous dit cet auteur, leur habillement était le même, et par les froids les plus rigoureux, ils n'avaient pour se garantir qu'un manteau d'étoffe légère et une tunique. » Giraldus ne dit rien quant à leur habitude de ne porter de soulier qu'à un seul pied ; il est évident toutefois que telle était leur coutume à l'époque où ces registres furent écrits ; car, dans un autre dessin, on trouve encore un Gallois (que nous donnons figure 115) qui se fait remarquer par la même particularité. Dans l'un et l'autre cas, le soulier est au pied gauche. Giraldus dit seulement que, « lorsque les Gallois allaient en guerre, ils marchaient ordinairement pieds nus, ou bien faisaient usage de souliers montants, grossièrement faits de cuir non tanné. » Il les représente comme armés tantôt d'arcs et de flèches, tantôt de longues piques ; or, des deux Gallois que nous avons empruntés à ce manuscrit, le premier, en effet, tire de l'arc, et le second tient une lance, laquelle paraît posée sur son pied gauche, le seul qu'il ait de chaussé, tandis que de la main gauche il brandit une épée. Ces deux Gallois ont un aspect fort grotesque.

Le Gascon est représenté avec des attributs plus pacifiques. La Gascogne était le pays d'où les Anglais tiraient leurs approvisionnements de vins, article de consommation très-important au moyen âge. Quand le clerc qui écrivait ce manuscrit en arriva aux documents relatifs à la Gascogne, sa pensée se porta tout naturellement sur les riches vignobles de cette province et les vins qu'elle fournissait en si grande abondance, genre de produit que les clercs ne méprisaient pas, si l'on en croit les vieilles chroniques. Aussi le croquis dont notre figure 116 est la reproduction nous montre-t-il un Gascon très-assidûment occupé à tailler sa vigne. Le digne homme, dans tous les cas, a du moins deux sou-

Fig. 116.

liers, et cependant son vêtement est des plus minces. C'est peut-être le *vinitor*, tel que nous le dépeignent les documents de l'époque, un serf attaché au vignoble.

Notre deuxième croquis (fig. 117) représente une scène plus complexe et nous initie à toute la fabrication du vin. Nous voyons d'abord un

homme mieux vêtu, ayant aux pieds des souliers (ou bottines) d'une bien meilleure tournure, et un chapeau sur la tête ; il apporte le raisin de la vigne à l'endroit où un autre homme, entièrement nu, le foule dans une cuve pour en exprimer le jus. C'est encore aujourd'hui, dans la plupart des pays vignobles, la méthode ordinairement suivie. Plus loin, vers la gauche, est la grande barrique où l'on met le jus du raisin converti en vin.

Fig. 117.

Les satires sur les habitants de certaines localités n'étaient pas rares au moyen âge, parce qu'il y avait partout des rivalités locales et des querelles de pays à pays. Les documents relatifs à ces querelles avaient nécessairement un caractère temporaire ; ils périssaient avec ces rivalités et ces querelles elles-mêmes ; toutefois, il nous est parvenu un petit nombre de satires curieuses de ce genre. Un moine de Peterborough, qui vivait à la fin du douzième siècle ou au commencement du treizième, et qui, pour un motif quelconque, nourrissait des sentiments de haine contre les habitants du Norfolk, donna carrière à son antipathie dans un poëme latin assez court, du genre goliardique. Il commence par maltraiter le comté lui-même, qui, dit-il, était aussi nu, aussi stérile que ses habitants étaient méprisables ; et il insinue que le démon, en fuyant la colère du Tout-Puissant, avait passé par là et communiqué ses souillures au pays. Entre autres anecdotes sur le béotisme et la sottise des indigènes, anecdotes qui ressemblent fort aux histoires plus modernes des Sages de Gotham, le malicieux moine nous raconte qu'un jour les paysans d'un district gémissaient tellement de l'oppression de leur seigneur, qu'ils résolurent, au moyen d'une cotisation, de racheter leur liberté. Le marché fut conclu en bonne forme et scellé du large sceau du terrible seigneur. Enchantés de se voir libres, les braves gens allèrent à la taverne célébrer par des libations leur émancipation de fraîche date. Ils y

étaient encore quand la nuit vint les y surprendre. Or, comme la chandelle manquait, ils ne trouvèrent rien de mieux pour éclairer leur joie que de brûler la cire du fameux sceau. Le lendemain, leur ex-seigneur, informé de ce qui s'était passé, les cita en justice. En vain voulurent-ils opposer l'acte qu'ils avaient payé si cher ; faute du sceau, l'acte était sans valeur ; ils perdirent leur procès, et, redevenus serfs comme devant, ils furent traités plus mal que jamais.

Le même auteur met encore sur le compte des bons habitants du Norfolk d'autres histoires plus ridicules, mais il en est peu qui vaillent la peine d'être répétées.

Un autre moine, qui se donne le nom de Jean de Saint-Omer, prit la défense de cette population, et répondit sur le même ton au critique de Peterborough [1]. J'ai publié, dans une autre collection [2], un poëme satirique contre les habitants d'une localité nommée Stockton (peut-être Stockton-on-Tees, comté de Durham); il a été composé par un moine du monastère dont ils étaient les serfs. Les Stoctoniens s'étaient, paraît-il, soulevés contre la tyrannie de leurs maîtres et avaient échoué en justice dans la défense de leur cause; le moine triomphe de cette défaite sur un ton fort peu charitable.

On trouvera dans les *Reliquiæ antiquæ* [3] une satire très-curieuse en prose latine, dirigée spécialement contre les habitants de Rochester, mais qui attaque réellement tous les Anglais en général ; elle est même intitulée dans le manuscrit, qui est du quatorzième siècle : *Proprietates Anglicorum* (les Particularités des Anglais). L'auteur commence par nous dire que la population de Rochester avait des queues, et il discute d'une manière tout à fait scolastique la question de savoir quelle espèce d'animaux ce pouvait bien être que ces Rocestriens. Puis il nous apprend que leur difformité provenait de la manière insolente dont ils avaient traité saint Augustin, lorsqu'il était venu prêcher l'Évangile aux Anglais encore païens. Après avoir visité plusieurs parties de l'Angleterre, le saint était venu à Rochester ; là, au lieu de l'écouter, on l'avait hué publiquement ; on avait, par dérision, attaché à ses vêtements des queues de porcs et de veaux, et, dans cet état, on l'avait chassé de la ville. La vengeance du ciel ne se fit pas attendre : tous les habitants de Rochester

[1] Ces deux poëmes se trouvent dans les *Early Mysteries, and other Latin Poems of the twelfth and thirteenth centuries*, in-8°. London, 1838.

[2] *Anecdota Litteraria*, p. 49.

[3] Vol. II, p. 230.

et des alentours, ainsi que leur postérité, furent condamnés à porter désormais des queues exactement semblables à celles des porcs.

Cette anecdote des queues n'était pas une invention de l'auteur de la satire : c'était une légende populaire qui se rattachait à l'histoire des prédications de saint Augustin, quoique dans la légende la scène se passe dans le Dorsetshire. L'auteur de cette singulière composition continue à décrire les Rocestriens comme des ingrats et des traîtres. Il veut démontrer ensuite que, Rochester étant situé en Angleterre, ses vices avaient déteint sur toute la nation, et il cherche à prouver la bassesse du caractère anglais par nombre d'anecdotes d'une authenticité plus que douteuse. Au fond, c'est une satire sur les Anglais composée en France, et cela nous conduit à la satire politique.

Au moyen âge, la satire politique se présenta surtout sous la forme de poésies et de chansons; c'est principalement en Angleterre qu'elle fleurit, signe certain que le sentiment de l'indépendance populaire et la liberté de la parole étaient plus développés dans ce pays qu'en France et en Allemagne [1]. M. Leroux de Lincy, qui a entrepris la collection des poésies politiques de la France, en a trouvé si peu qui eussent ce caractère pendant le moyen âge, qu'il a été obligé de substituer le mot *historique* au mot *politique* dans le titre de son livre [2]. Là où la féodalité dominait d'une manière absolue, les chansons nées des luttes privées ou publiques, inséparables en quelque sorte de l'état social d'alors, ne trahissaient aucun sentiment politique ; elles consistaient principalement en attaques personnelles contre les adversaires de ceux qui en faisaient usage. Telles sont les quatre courtes chansons écrites lors de la révolte des Français sous la minorité de saint Louis, qui commença en 1226. En fait de chansons politiques, c'est tout ce que M. Leroux de Lincy a pu recueillir d'antérieur à l'année 1270 ; ce ne sont que des injures personnelles proférées contre les courtisans par les barons mécontents qui n'étaient pas

[1] J'ai publié, d'après les manuscrits originaux, tout l'ensemble des poésies politiques composées en Angleterre pendant le moyen âge. Cette collection forme trois volumes : 1º *The Political Songs of England*, from the Reign of John to that of Edward II, in-8º. London, 1839 (publication de la Société Cambden) ; 2º *Political Poems and Songs relating to English History*, composed during the period from the Accession of Edward III, to that of Richard III, » in-8º, 1er vol. London, 1859 ; 2º vol., 1861 (publié par la Trésorerie, sous la direction du Maître des rôles.)

[2] *Recueil de chants historiques français depuis le douzième jusqu'au dix-huitième siècle*, par Leroux de Lincy ; 1re série : douzième, treizième, quatorzième et quinzième siècles, in-8º. Paris, 1841.

au pouvoir. On retrouve des sentiments pareils dans quelques-uns des documents populaires des guerres baronniales du règle de Henry III d'Angleterre, notamment dans une chanson en langage baronnial (anglo-normand), conservée dans un petit rouleau de vélin paraissant avoir appartenu au ménestrel qui la chantait dans les manoirs des partisans de Simon de Montfort. Le fragment qui en reste se compose de couplets à la louange des meneurs du parti populaire, et dirigés contre leurs antagonistes. Voici, par exemple, en quels termes on y parle de Roger de Clifford, un des amis du comte Simon : « Le bon Roger de Clifford se conduisait comme un noble baron, ami déclaré de la justice; il ne souffrait que personne, petit ou grand, ouvertement ou secrètement, commît aucun méfait. »

> Et de Cliffort ly bon Roger
> Se contint cum noble ber,
> Si fu de grant justice ;
> Ne suffri pas petit ne grant,
> Ne arère ne par devant,
> Fere nul mesprise.

Au contraire, l'évêque de Hereford, l'un des adversaires de Montfort, est traité d'une façon assez cavalière : « Quand il eut affaire au comte, nous dit-on, il vit bien que ce dernier était redoutable : avant cela, il était très-fier ; il s'imaginait qu'il allait dévorer tous les Anglais ; mais maintenant il est fort embarrassé. »

> Ly eveske de Herefort
> Sout bien que ly quens fu fort,
> Kant il prist l'affère ;
> Devant ce esteit mult fer,
> Les Englais quida touz manger,
> Mès ore ne set que fere.

Cet évêque était Pierre d'Aigueblanche, un des favoris étrangers ; il avait été porté au siége de Hereford à l'exclusion d'un candidat plus méritant, et il avait opprimé ceux qui se trouvaient sous son autorité. Les barons s'emparèrent de sa personne, le jetèrent en prison et ravagèrent ses domaines. A l'époque où cette chanson fut écrite, il subissait la captivité qui paraît avoir abrégé sa vie.

Les universités et le clergé en général prirent une large part à ces mouvements politiques du treizième siècle, et les plus anciennes chansons politiques de l'Angleterre actuellement connues sont composées

en latin; leur versification affecte la forme et le genre qui semblent avoir été particuliers aux goliards. Telle est une chanson contre les trois évêques qui soutinrent le roi Jean dans sa querelle avec le pape, au sujet de la présentation au siége de Cantorbéry. Elle se trouve dans mon recueil de Chansons politiques. Telles sont encore la chanson des Gallois et une ou deux autres insérées dans le même volume; mais surtout ce remarquable poëme latin, dans lequel un partisan des barons, immédiatement après la victoire de Lewes, publia les doctrines politiques de son parti, donnant aux principes de la liberté anglaise à peu près les mêmes larges bases qu'ils possèdent aujourd'hui. Ce qui prouve combien ces principes étaient déjà généralement reconnus, c'est que, dans cette grande lutte des barons, les chansons politiques commencèrent à être écrites en anglais; n'était-ce pas avouer qu'elles intéressaient la population anglaise tout entière?

Nous retrouvons peu de chose en ce genre sous le règne d'Édouard Ier; mais quand les sentiments populaires fermentèrent de nouveau sous son fils et successeur, les chansons politiques devinrent plus nombreuses, et la satire, moins exclusivement personnelle, attaqua plus uniformément que par le passé les actes et les principes du gouvernement. Il existe un poëme satirique de cette période, remarquable surtout comme étant le plus ancien de ce genre que possède la langue anglaise. Il paraît avoir été composé en 1320. Je l'avais publié d'après un manuscrit d'Édimbourg qui présentait des lacunes; depuis lors, on en a découvert un plus complet dans la bibliothèque du collége Saint-Pierre, à Cambridge[1]. L'auteur commence par annoncer que son objet est d'expliquer la cause des guerres, des désastres et des meurtres qui désolaient alors le pays; il veut nous dire pourquoi les pauvres souffraient la misère et la faim; pourquoi le bétail périssait dans les champs et pourquoi le blé était si cher. Il attribue ces maux à la perversité croissante de tous les ordres de la société. Pour commencer par l'Église, Rome était, nous dit-il, la source de toute corruption; il ne régnait à la cour des papes que mensonge et fourberie; la porte du palais pontifical était fermée à la vérité. Pendant le douzième siècle et les suivants, ce sont toujours, sous une forme plus ou moins énergique, les mêmes plaintes contre la corruption de Rome; ce qui donne à penser que le mal devait être senti de

[1] *A poem of the times of Edward III*, from a Ms. preserved in the Library of St-Peters's College, Cambridge. Edited by the Rev. C. Hardwick, in-8°. London, 1849 (publication de la Société Percy).

tout le monde. L'ancienne accusation de simonie est répétée dans ce poëme en des termes violents : « Un clerc, fût-il le meilleur du monde, est-il dit, sera peu écouté à la cour de Rome s'il n'y apporte de l'argent. Quand il serait le plus saint homme qui eût jamais existé, s'il n'a de l'or ou de l'argent, tout son temps et ses soins sont perdus. Hélas! pourquoi tant aimer ce qui est périssable? »

> Voys of clerk shall lytyl be heard at the court of Rome;
> Were he never so gode a clerk, without silver and he come;
> Though he were the holyst man that ever yet was ibore,
> But he bryng gold or sylver, al hys while is forlore
> And his thowght.
> Allas! whi love thei that so much that schal turne to nowght?

Au contraire, lorsqu'un méchant se présentait à la cour du pape, il n'avait qu'à y venir la bourse garnie, tout lui réussissait. Suivant le même satirique, les évêques étaient « des sots, » et les autres dignitaires et officiaux ecclésiastiques avaient pour mobiles principaux l'égoïsme et l'amour du lucre. Le curé commençait par se conduire avec humilité, lorsqu'il venait seulement d'obtenir son bénéfice; mais à peine avait-il amassé de l'argent, qu'il prenait *une donzelle* pour vivre maritalement avec elle, et qu'il s'en allait chasser à cheval, avec chiens et faucons, tout comme un gentilhomme. Les prêtres étaient des hommes sans instruction, prêchant par routine des doctrines qu'ils ne savaient ni comprendre ni apprécier. « En vérité, dit l'auteur, il en est de nos prêtres ignorants comme d'un geai en cage, qui blasphème contre lui-même; il parle bon anglais, mais il ne sait pas ce qu'il dit. Le prêtre ignorant ne connaît pas davantage son Évangile, qu'il lit tous les jours. Aussi le prêtre ignorant ne vaut-il pas mieux qu'un geai. »

> Certes al so hyt fareth by a prest that is lewed,
> As by a jay in a cage that hymself hath beshrewed :
> Gode Englysh he spekett, but he not never what.
> No more wot a lewed prest hys gospel wat he rat
> By day.
> Than is a lewed prest no better than a jay.

Les abbés et les prieurs donnaient le mauvais exemple et la religion était déshonorée partout. Le caractère du médecin est traité dans cette satire avec tout autant de sévérité, et les différents tours auxquels il a recours pour se procurer de l'argent y sont le sujet de descriptions amusantes.

Le poëte fait aussi passer devant nos yeux les défauts des différentes classes de la société laïque ; là, nous voyons l'égoïsme et la conduite tyrannique des chevaliers et de l'aristocratie ; l'extravagance de leur mise et de leur manière de vivre ; leur dédain de la justice ; leur inhabileté à conduire une guerre ; les lourds impôts qu'ils prélevaient, et tous les autres maux qui affligeaient alors le pays. Ce poëme fait époque dans l'histoire sociale de l'Angleterre ; il ouvre la voie à une œuvre plus considérable du même genre, les célèbres *Visions de Piers Ploughman*[1], l'une des compositions anglaises les plus remarquables, à la fois comme satire et comme poëme.

Nous ne dirons qu'un mot des progrès ultérieurs de la satire politique, qui avait désormais pris place dans la littérature anglaise. Elle devient plus rare sous Édouard III, dont les guerres et les succès au dehors occupent presque constamment l'attention générale. Ce fut toutefois vers la fin de ce règne que parut une satire fort remarquable, que j'ai publiée dans mes *Political Poems and Songs*. Elle est écrite en latin. Elle se compose d'une soi-disant prophétie en vers, inspiration du moine Jean, de Bridlington, et d'un commentaire burlesque en prose, — lequel est, au fond, une parodie des commentaires où les savants de l'époque étalaient leur érudition, mais qui possède en outre cette particularité d'offrir une critique hardie, quoique assez obscure pour nous, de toute la politique du règne d'Édouard. Le règne de Richard II fut agité par les luttes religieuses, les insurrections des classes inférieures, l'ambition et les querelles des nobles ; aussi produisit-il une multitude de satires politiques et religieuses, en prose et en vers, mais surtout en vers. Il ne faut pas oublier le grand poëte Chaucer, l'un des satiriques les plus influents de cette période. Un peu plus tard, la chanson politique élève sa voix bruyante pendant la guerre des deux Roses. C'est la dernière lutte de la féodalité en Angleterre. La chanson retombe alors dans son premier caractère, tout sentiment patriotique cédant la place aux haines personnelles.

[1] *The Vision and the Creed of Piers Ploughman,* with Notes and a Glossary by Thomas Wright, 2 vol. in-12. Londres, 1842 ; 2ᵉ édit., revue et corrigée, 2 vol. in-12. Londres, 1856.

CHAPITRE XI

Les ménestrels comme sujet de caricature. — Caractère des ménestrels. — Leurs plaisanteries sur eux-mêmes et sur les autres. — Divers instruments de musique représentés dans les sculptures du moyen âge.— Sir Matthew Gournay et le roi de Portugal. — Discrédit dans lequel tombent le tambourin et les cornemuses. — Les sirènes.

L'une des principales catégories de satiriques au moyen âge, les ménestrels ou jougleurs, étaient loin d'être eux-mêmes à l'abri de la satire. Ils appartenaient généralement à une classe infime, tout au plus reconnue par la loi, et ne servant qu'au plaisir et à l'amusement des autres. Malgré les rémunérations libérales qu'ils recevaient parfois, ils étaient l'objet du mépris plutôt que du respect. Il y avait, sans contredit, des ménestrels qui méritaient plus de considération, mais le nombre en était restreint; les autres paraissent n'avoir été que des espèces de vagabonds sans mœurs, ayant à peine un gîte, errant de place en place, et peu scrupuleux sur les moyens de gagner leur vie. Nos musiciens ambulants et nos saltimbanques d'aujourd'hui en donnent peut-être une idée assez exacte. Comme un de leurs talents consistait à bafouer et à ridiculiser autrui, on s'explique fort bien qu'ils devinssent parfois à leur tour l'objet des moqueries et du ridicule. Un des ménestrels bien connus du treizième siècle, Rutebeuf, était poëte aussi, comme beaucoup de ses pareils; et il a laissé plusieurs petites pièces de vers, où il se dépeint lui-même ainsi que son genre de vie. Il en est une où il se plaint de sa pauvreté : le monde, nous dit-il, avait tellement dégénéré de son temps (le règne de saint Louis), que bien peu de gens donnaient quelque chose aux infortunés ménestrels. Quant à lui, n'ayant pas de quoi manger, il courait grand risque de périr d'inanition; il manquait de vêtements pour se garantir du froid, et ne couchait que sur la paille.

> Je touz de froit, de fain baaille,
> Dont je suis mors et maubailliz,
> Je suis sanz coutes et sans liz ;
> N'a si povre jusqu'à Senliz.
> Sire, si ne sai quel part aille ;
> Mes costeiz connoit le pailliz,
> Et liz de paille n'est pas liz,
> Et en mon lit n'a fors la paille.
> (*Œuvres* de Rutebeuf, vol. I, p. 3.

Dans un autre poëme, Rutebeuf gémit d'avoir rendu sa condition plus misérable encore en se mariant, n'ayant pas de quoi entretenir une femme et des enfants. Il se lamente, dans un troisième, de ce qu'au milieu de sa pauvreté, sa femme lui a donné un marmot qui va augmenter ses charges de ménage : par une complication malheureuse, le cheval qu'il avait coutume de monter pour se rendre dans les lieux où il pouvait trouver à exercer sa profession, venait de se casser la jambe, et la nourrice le tourmentait pour avoir de l'argent. Enfin, pour comble d'infortune, il avait perdu l'usage d'un œil.

> Or a d'enfant géu ma fame ;
> Mon cheval a brisié la jame
> A une lice ;
> Or veut de l'argent ma norrice,
> Qui m'en destraint et me pélice,
> Por l'enfant pestre.

D'un bout à l'autre de cette jérémiade, tout en déplorant la décadence des sentiments de générosité chez ses contemporains, il n'en tourne pas moins sa pauvreté en plaisanterie. Dans plusieurs autres pièces en vers, il parle sur le même ton, moitié badinant, moitié gémissant sur sa condition, et il ne cache pas que la passion du jeu était une des causes de sa misère. « Les dés, dit-il, m'ont entièrement dépouillé ; les dés me guettent et m'épient ; ce sont eux qui me tuent ; ils m'assaillent et me perdent. »

> Li dé que li détier ont fet,
> M'ont de ma robe tout desfet ;
> Li dé m'ocient,
> Li dé m'aguétent et espient ;
> Li dé m'assaillent et deffient,
> Ce poise moi.
> (*Ibid.*, vol. I, p. 27.)

Ailleurs encore, il donne à entendre que l'argent dont les ménestrels étaient quelquefois largement gratifiés par leurs prodigues auditeurs, s'en allait vite en dépenses de taverne, c'est-à-dire en jeu et en libations.

Un autre ménestrel contemporain de Rutebeuf, Colin Muset, se livre à des lamentations semblables ; il parle en termes amers de la lésinerie des grands barons de son temps. En s'adressant à l'un d'eux, qui l'avait mesquinement traité, il lui dit : « Sire comte, j'ai joué de la viole dans

votre hôtel en votre présence, et vous ne m'avez ni fait un cadeau, ni payé mon salaire. C'est une conduite indigne. Par ma foi en sainte Marie, je ne puis continuer à vous servir dans de telles conditions. Ma bourse est mal garnie, et ma valise est vide. »

> Sire quens, j'ai vielé
> Devant vos en vostre ostel ;
> Si ne m'avez riens donné,
> Ne mes gages acquitez;
> C'est vilanie.
> Foi que doi sainte Marie,
> Ensi ne vos sieurré-je mie.
> M'aumosnière est mal garnie,
> Et ma mâle mal farsie.

Il continue en disant que, lorsqu'il rentrait chez lui, sa femme (car Colin Muset, lui aussi, était marié) le recevait mal s'il arrivait à sec d'argent ; mais que c'était tout autre chose lorsqu'il rentrait la bourse pleine. Alors l'excellente ménagère, accourant à sa rencontre, se jetait à son cou, débarrassait lestement le cheval de sa sacoche, pendant que le valet conduisait gaiement la bête à l'écurie, et que la servante tuait en son honneur une couple de chapons. Il n'était pas jusqu'à sa fille qui ne s'empressât de lui apporter un peigne pour qu'il s'arrangeât les cheveux : « Alors, s'écrie-t-il, je suis maître dans ma maison ! »

> Ma fame va destroser
> Ma male sans demorer;
> Mon garçon va abuvrer
> Mon cheval et courcer;
> Ma pucele va tuer
> Deux chapons por deporter
> A la sause aillie.
> Ma fille m'aporte un pigne
> En sa main par cortoisie.
> Lors sui de mon ostel sire.

Puisque les ménestrels pouvaient ainsi plaisanter sur eux-mêmes, nous n'avons pas à nous étonner qu'ils se moquassent les uns des autres. Un poëme du treizième siècle, intitulé les *Deux Troveors Ribauz*, met en scène deux ménestrels qui s'accablent d'injures mutuelles; tandis qu'ils s'accusent réciproquement d'ignorer leur art, ils prouvent chacun leur ignorance en citant de travers les titres des poëmes qu'ils se décla-

rent en état de réciter. L'un d'eux se vante du nombre d'instruments différents dont il sait jouer :

> Je suis jugleres de viele,
> Si sai de muse et de frestele,
> Et de harpes et de chifonie,
> De la gigue, de l'armonie,
> De l'saltcire, et en la rote
> Sai-ge bien chanter une note.

Il est probable que, de tous ces instruments, la viole était celui dont l'usage était le plus répandu.

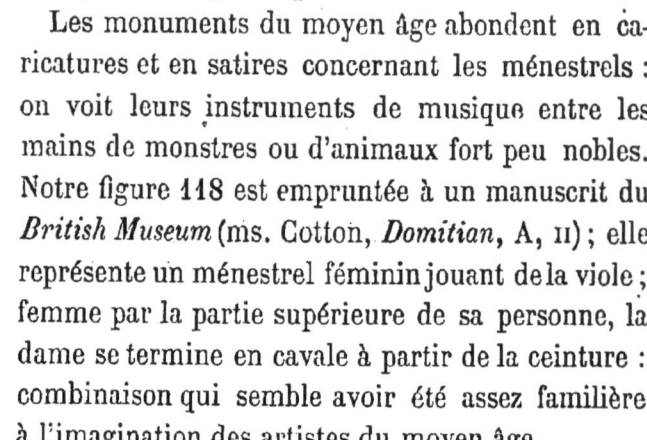

Fig. 118.

Les monuments du moyen âge abondent en caricatures et en satires concernant les ménestrels : on voit leurs instruments de musique entre les mains de monstres ou d'animaux fort peu nobles. Notre figure 118 est empruntée à un manuscrit du *British Museum* (ms. Cotton, *Domitian*, A, II) ; elle représente un ménestrel féminin jouant de la viole ; femme par la partie supérieure de sa personne, la dame se termine en cavale à partir de la ceinture : combinaison qui semble avoir été assez familière à l'imagination des artistes du moyen âge.

Notre figure 119, qui reproduit, d'après la copie de Carter, l'un des

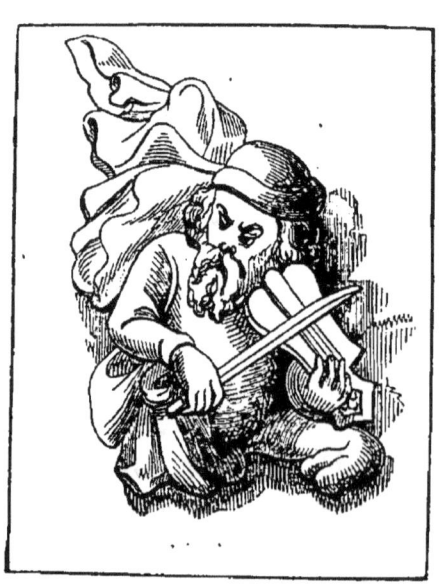

Fig. 119.

miséréres de la cathédrale d'Ely, ne permet pas trop de voir si le joueur

de viole est un monstre, ou seulement un estropié ; je pencherais pour la dernière supposition. De plus, l'instrument affecte ici une forme singulière.

Notre figure 120, également empruntée à Carter, est la représentation d'une sculpture de l'église Saint-Jean à Cirencester : c'est un homme qui joue d'un instrument ressemblant beaucoup à la vielle moderne ; on

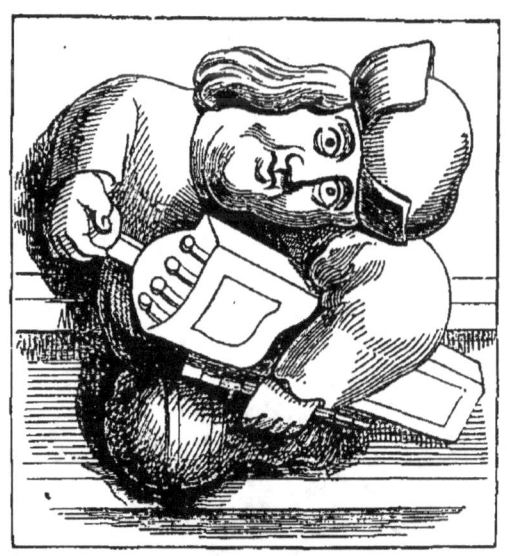

Fig. 120.

tournait une manivelle, et le son était produit par des cordes tendues à l'intérieur. La physionomie du personnage est celle d'un joyeux vivant.

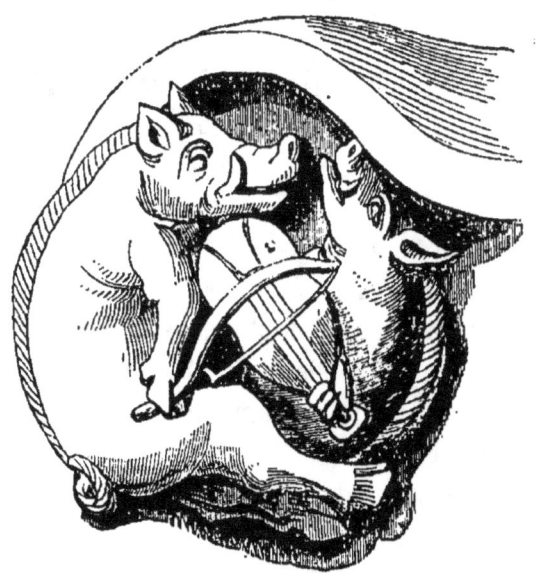

Fig. 121.

L'intempérance était le trait caractéristique de la classe d'individus

à laquelle appartenaient les ménestrels. Peut-être est-ce là l'idée qu'a voulu traduire l'auteur du groupe représenté dans notre figure 121, et sculpté sur une stalle de la cathédrale de Winchester ; un pourceau semble accompagner sur son violon les accents d'un jeune ténor de son espèce.

Une autre stalle de la même église (fig. 122) représente une truie jouant d'une autre espèce d'instrument, qu'il n'est pas rare de rencontrer dans les dessins du moyen âge. C'est le double pipeau ou la double flûte, empruntée évidemment aux anciens. Les exercices des ménestrels étaient, au moyen âge, l'accompagnement habituel des festins. Peut-être ce groupe est-il une caricature de cet usage, la mère faisant de

Fig. 122.

la musique à ses petits, alors que ceux-ci sont pendus à ses mamelles. Tous les membres de la jeune famille paraissent écouter tranquillement, excepté un, plus sensible sans doute que ses frères à la musique.

Sur une sculpture de l'église Saint-Jean à Cirencester, que reproduit notre figure 123, le même instrument est placé entre les mains d'une assez joyeuse commère.

Il n'est pas fait mention de la double flûte dans les écrits du temps. Peut-être n'était-elle pas tenue en très-haute estime et ne servait-elle qu'à des musiciens de bas étage. Comme pour beaucoup d'autres choses, l'usage de certains instruments dépendait sans doute de la mode, les nouveaux détrônant les anciens. Tel fut le cas pour un instrument appelé

chiffonie, qu'on a supposé être le tympanon, et qui était tombé en discrédit au quatorzième siècle. Cet instrument figure dans l'histoire en vers de Bertrand du Guesclin, par Cuvelier. Pendant la guerre pour l'expulsion de Pierre le Cruel du trône de Castille, un chevalier anglais, sir Matthew Gournay, fut envoyé en qualité d'ambassadeur extraordinaire à la cour de Portugal. Le monarque portugais avait à son service deux ménestrels qu'il tenait en haute estime, et du talent desquels il voulut donner un échantillon à l'ambassadeur. Il arriva qu'ils jouèrent de l'instrument que nous venons de nommer, et sir Matthew Gournay ne put s'empêcher de rire de la façon dont ils s'en tiraient. Le roi voulut connaître l'opinion de l'ambassadeur : « En France et en Normandie,

Fig. 123.

sire, répondit le diplomate avec plus de franchise que de courtoisie, il n'y a plus que les mendiants et les aveugles qui jouent de l'instrument que je viens d'entendre, et le peuple appelle cela de la musique d'aveugle. » Le roi, paraît-il, goûta fort peu la rude sincérité de son hôte.

Le violon lui-même semblait à cette époque avoir perdu de sa vogue, et les poëtes se plaignaient de la dépravation du goût qui faisait donner la préférence à des instruments plus vulgaires. Parmi ceux-ci, on peut citer le pipeau et le tambourin. M. Jubinal, dans le recueil d'anciennes poésies populaires qu'il a publiées sous le titre de *Jongleurs et Trouvères*, a inséré un poëme fort curieux du treizième ou du quatorzième siècle, qui est une protestation contre l'usage du tambourin et de la cornemuse,

instruments rustiques par excellence. Tel était alors l'engouement général pour ces instruments, remarque l'auteur, qu'on les rencontrait dans des lieux où l'on devait s'attendre à trouver une musique plus relevée. L'introduction du vulgaire tambourin dans les solennités ne pouvait être envisagée, selon le poëte, que comme un des signes précurseurs de la venue de l'Antechrist, et ce qu'il y aurait eu de mieux à faire, c'eût été de jouer du bâton sur la tête des tambourineurs.

> Deussent itiels genz venir à bele feste
> Qui portent un boissel qui mainent bel tempeste,
> Il semble que Antecrist doie maintenant nestre;
> L'en duroit d'un baston chacun briser la teste.

Jamais la sainte Vierge ne put souffrir le tambourin; c'est au violon qu'elle réservait ses faveurs.

> Onques la mère Dieu, qui est virge honorée,
> Et est avoec les angles hautement coronée,
> N'ama onques tabour, ne point ne li agrée,
> N'onques tabour n'i ot quant el fu espousée.
> La douce mère Dieu ama son de viele.

L'artiste qui sculpta les curieuses stalles de la chapelle de Henry VII, de l'abbaye de Westminster, semble avoir partagé complétement la ma-

Fig. 124.

nière de voir du trouvère français, car, dans le modèle de l'une d'elles (fig. 124), il a introduit le personnage d'un démon masqué qui joue du

tambourin évidemment en manière de dérision. Ce tambourin a la forme d'un boisseau ou mieux encore peut-être celle du tambour moderne, qui lui-même, d'ailleurs, est venu du tambourin. Le nom français est à peu près le même pour les deux instruments. L'expression anglaise *drum*, qui a des équivalents dans les dernières formes des dialectes teutoniques, veut peut-être dire simplement quelque chose qui fait du bruit; on ne la rencontre pas, que je sache, avant le seizième siècle.

Une autre sculpture de la même série des stalles de Westminster, reproduite ci-dessous (fig. 125), représente un ours apprivoisé jouant de la cornemuse.

Fig. 125.

Peut-être doit-on voir là une satire de l'instrument lui-même et de l'usage des exhibitions alors si populaires d'animaux savants.

Notre figure 126 nous ramène au violon, qui a longtemps brillé au premier rang des instruments de musique. Elle reproduit une sculpture du grand portail de la cathédrale de Lyon, et représente une sirène avec son enfant dans ses bras et écoutant les mélodies d'un violon. La sirène a la tête ceinte d'une couronne, et c'est probablement une des reines de la mer; l'introduction du violon en cette circonstance montre, sans aucun doute, combien cet instrument était alors estimé.

La sirène, créature imaginaire, semble avoir eu de tout temps les prédilections des poètes et des auteurs de légendes. Elle occupe une

place importante dans les bestiaires ou traités populaires d'histoire naturelle du moyen âge. N'ayant été expulsée des domaines de la science qu'à une date relativement récente, elle vit encore dans les légendes des côtes et des îles de la Grande-Bretagne. Les *Contes de fées du sud de*

Fig. 126.

l'Irlande, recueillis par M. Crofton Croker, en parlent à chaque page. On la voit aussi représentée dans les sculptures du moyen âge, sur pierre et sur bois.

Notre figure 127, représentant deux sirènes, mâle et femelle, est la

Fig. 127.

reproduction d'une stalle de la cathédrale de Winchester. Les attributs ordinaires de la sirène sont un miroir et un peigne qui lui servent à se

coiffer; mais ici elle n'a qu'un peigne. Son compagnon, le triton, tient à la main un poisson qu'il vient de prendre.

Après le quinzième siècle, le métier de ménestrel s'avilit complétement. Les ménestrels furent plus que jamais regardés comme des vagabonds et des gens sans aveu; ils jouaient du violon, et cet instrument resta longtemps et reste encore en Irlande l'instrument favori des populations des campagnes. L'aveugle joueur de violon se rencontre encore aujourd'hui dans les districts ruraux de l'Angleterre et de la France. En Angleterre, le violon a toujours eu la préférence des ménestrels.

CHAPITRE XII

Le fou de cour. — Les Normands et leurs gabs. — Histoire des fous de cour primitifs. — Leur costume. — Sculptures des églises de Cornouailles. — Les sociétés burlesques du moyen âge. — Les fêtes des ânes et celles des fous. — Leur caractère licencieux. — La monnaie de plomb des fous. — La bénédiction de l'évêque.

De l'usage d'attacher spécialement des ménestrels à la famille est venu plus tard celui du fou de cour, qui dans les grandes maisons jouait le rôle de satiriste. Je ne crois pas que le fou de cour, tel que nous l'entendons, remonte à une haute antiquité.

Il est douteux que le bon mot proprement dit fût réellement apprécié au moyen âge. Les jeux de mots paraissent avoir été considérés comme d'élégantes figures de langage dans les compositions littéraires, et il est rare qu'on rencontre quelque chose qui ressemble à une repartie prompte et fine. Dans les temps anciens, quand une réunion de guerriers prétendait s'égayer, leur gaieté se traduisait, paraît-il, en ridicules vanteries, en remarques grossières, ou en dénigrements de l'ennemi ou de l'adversaire. Ces plaisanteries s'appelaient chez les Français et les Normands *gabs* (du bas latin *gabæ*), mot qu'on suppose dérivé du latin classique *cavilla*, raillerie. Un petit poëme anglo-normand du douzième siècle fournit un curieux exemple de la signification qu'on attachait à cette expression. Ce poëme raconte comment Charlemagne, piqué par les brocards de l'impératrice, sa femme, qui exaltait la supériorité de Hugues le Grand, empereur de Constantinople, partit pour cette ville, accompagné de ses douze pairs et de mille chevaliers, pour vérifier l'exactitude des récits de la mordante princesse. Ils allèrent d'abord à Jérusalem, où Charlemagne et ses douze pairs firent une si belle entrée dans l'église du Saint-Sépulcre, qu'on les prit d'abord pour le Christ et les douze apôtres ; mais le mystère s'éclaircit bien vite, et pendant quatre mois ils reçurent du patriarche une large et généreuse hospitalité. Ils continuèrent ensuite leur marche jusqu'à Constantinople, où ils furent également bien accueillis par l'empereur Hugues. La nuit venue, l'empereur plaça ses hôtes dans une chambre garnie de treize lits magnifiques, — un au milieu de la pièce, et les douze autres distribués alentour. Après les avoir laissés dans leur appartement, éclairé par une énorme escarboucle qui répandait

une lumière aussi brillante que celle du jour, Hugues leur fit porter du vin et tout ce qui était nécessaire pour leur bien-être. Une fois seuls, les voyageurs, pour se divertir, se mirent à débiter des *gabs* ou charges plaisantes; chacun devant dire la sienne à son tour.

Charlemagne commença le premier; il prétendit que si l'empereur Hugues plaçait devant lui son plus robuste «bachelier», armé de pied en cap et monté sur sa bonne haquenée, il se faisait fort, d'un seul coup de son épée, de le fendre en deux du haut en bas, ainsi que la selle et le cheval, et qu'après cela son épée s'enfoncerait en terre jusqu'à la garde. Ce fut ensuite le tour de Roland. Le neveu, se montrant digne de l'oncle, se vanta de posséder un souffle si puissant, que si l'empereur Hugues voulait lui prêter son cor, il le porterait en rase campagne, et saurait si bien en sonner, que le vent et le bruit renverseraient toute la ville de Constantinople. Olivier, qui parla le troisième, promit des exploits d'un autre genre, s'il était laissé seul avec la belle princesse, fille de Hugues. Les autres pairs se vantèrent de prouesses analogues. Quand chacun eut dit son mot, on se mit au lit.

Or, l'empereur de Constantinople, poussé par le démon de la curiosité, avait fait dans la muraille un trou, par lequel on pouvait voir et entendre tout ce qui se passait dans la chambre, et il y avait placé extérieurement un espion, qui lui rendit un compte exact de la conversation de ses illustres hôtes. Le lendemain matin, Hugues appela les voyageurs devant lui, leur rapporta ce que l'espion lui avait appris, et leur signifia que, sous peine de mort, chacun d'eux eût à faire ce dont il s'était vanté. Charlemagne se récria; il représenta que c'était la coutume en France, lorsqu'on se retirait pour passer la nuit, de s'amuser de cette façon :

> Il est tel custume en France, à Paris et à Cartres,
> Quand Franceis sunt culchiez, que se giuunt e gabent,
> Et si dient ambure et saver e folage.

Mais il eut beau dire, Hugues ne voulait rien entendre, et il ne fallut rien moins qu'une série de miracles pour sauver l'empereur d'Occident et ses pairs des conséquences de leurs fanfaronnades [1].

Dans les tournois de ce genre, il y avait toujours un individu qui excellait au moins dans quelques-unes des qualités nécessaires pour provoquer la gaieté, et qui, par la vivacité de son esprit, le mordant de ses

[1] *Charlemagne*, poëme anglo-normand du douzième siècle, publié pour la première fois par Francisque Michel, in-12; in-8°. Londres, 1836.

sarcasmes ou l'impudence de ses plaisanteries, se montrait agréable compagnon. Les personnages de cette espèce devenaient les boute-en-train favoris des grands manoirs, les joyeux compères du chef et de sa suite à leurs heures de loisir. On voit assez souvent figurer ce gabeur dans les anciens romans et les légendes mythologiques des peuples. Quelquefois cet individu cumule avec son rôle de bel esprit les fonctions d'orateur de cour. Tel était le sire Kay de la série des romans du roi Arthur. J'ai, dans un précédent chapitre, fait remarquer que le Hunferth du poëme anglo-saxon de *Beorvulf* est donné comme occupant une position à peu près semblable à la cour du roi Hrothgar. Si nous remontons encore plus haut dans la mythologie anglo-saxonne, nous trouvons que le Loki de la fable scandinave a quelquefois joué un rôle similaire dans l'assemblée des dieux dont il faisait partie ; et l'on sait que chez les Grecs Homère fait, dans une occasion, jouer à Vulcain le rôle de bouffon (γελωτοποιὸς) des dieux de l'Olympe. Mais tous ces personnages n'ont aucune parenté avec le fou de cour des temps modernes.

L'auteur allemand Flögel, dans son *Histoire des fous de cour*[1], a jeté beaucoup de confusion sur ce sujet en y faisant entrer un grand nombre de faits qui ne s'y rattachent pas. Plus tard, les compilateurs de Flögel ont encore enchéri sur lui dans ce sens. Cette confusion provient en grande partie de ce qu'on a confondu et mal compris les noms et les expressions. Le mime, le jougleur, le ménestrel, quel que soit le nom sous lequel on désignait cette classe de la société, n'était, sous aucun rapport, identique avec ce qu'on entend par fou de cour. D'après ce que nous connaissons des mœurs et coutumes du vieux temps, nous ne voyons apparaître aucun individu de cette dernière catégorie dans les habitations féodales avant le quatorzième siècle. Les anciens *romans de geste* français ou romans carlovingiens, et le nombre en est grand, qui tous offrent le tableau des cours des princes et des barons, où le fou de cour aurait dû figurer, s'il eût été connu à l'époque de ces compositions, c'est-à-dire au douzième et au treizième siècle, ne contiennent, je crois, aucune trace de ce personnage. On peut en dire autant des autres romans et fabliaux, non moins nombreux, et, par le fait, de toute la littérature de cette époque, si riche en œuvres qui nous révèlent les mœurs contemporaines dans leurs détails les plus minutieux.

De ces faits, je conclus que l'unique et courte charte publiée par

[1] *Geschichte der Hofnarren*, von Karl Friedrich Flögel, in-8°. Liegnitz und Leipzig, 1789.

M. Rigollot, d'après un manuscrit de la Bibliothèque impériale de Paris, est mal comprise, ou présente un cas fort exceptionnel. Par cette charte, Jean, roi d'Angleterre, accorde à son fou (*follus*) Guillaume Picol ou Piculph (comme il est appelé à la fin de ce document) un domaine situé en Normandie, et nommé Fons Ossanæ (Ménil-Ozenne en Mortain) avec toutes ses dépendances, pour lui et ses héritiers le posséder et en jouir; moyennant quoi ledit Picol devait faire une fois l'an auprès du roi le service de fou (*follus*) sa vie durant. Après la mort du donataire, ses héritiers devaient détenir ledit domaine, à la charge par eux de fournir tous les ans au roi une paire d'éperons dorés[1]. Le service (*servitium*) ici enjoint signifie le payement annuel de l'obligation de la mouvance féodale, et par conséquent si le mot *follus* doit être considéré comme signifiant « un fou, » cela veut dire seulement que Picol devait jouer le rôle de fou une fois dans le cours de l'année. Dans le cas en question, il doit s'agir de quelque fou que le roi Jean avait pris en faveur particulière; mais ce n'est certes pas la preuve que l'usage d'entretenir des fous de cour existât alors.

Il est permis de croire que c'est en Allemagne que cet usage a commencé; car Flögel parle, quoiqu'en exprimant quelque doute, d'un fou entretenu à la cour de l'empereur Rodolphe Ier (de la maison de Habsbourg), qui régna de 1273 à 1292. Il est cependant plus certain que les rois de France possédaient des fous de cour avant le milieu du quatorzième siècle; à partir de cette époque les anecdotes relatives à ces personnages deviennent fréquentes. Une des plus anciennes, — et des plus curieuses, si elle est vraie, — a trait à la célèbre victoire des Écluses, remportée sur la flotte française par le roi d'Angleterre Edouard III en l'année 1340. Personne n'osait, dit-on, annoncer ce désastre au roi de France, Philippe VI, quand un fou de cour finit par s'en charger. Entrant dans la chambre du roi, le fou se mit à murmurer comme s'il se parlait à lui-même, mais assez haut pour être entendu : « Ces poltrons

[1] Voici le texte de cette charte, tel qu'il est donné par Rigollot: « Joannes, D. G. etc. « Sciatis nos dedisse et præsenti charta confirmasse Willelmo Picol, follo nostro, « Fontem Ossanæ, cum omnibus pertinenciis suis, habendum et tenendum sibi et « hæredibus suis, faciendo inde nobis annuatim servitium unius folli quoad vixerit, « et post ejus decessum hæredes sui eum tenebunt, et per servitium unius paris cal« cariurum deauratorum nobis annuatim reddendo. Quare volumus et firmiter præci« pimus quod prædictus Piculphus et hæredes sui habeant et teneant in perpetuum, « bene et in pace, libere et quiete, prædictam terram. » (Rigollot, *Monnaies inconnues des Évêques des Innocents*, etc. Paris, 1837.)

d'Anglais! Ces Bretons aux cœurs de poulet! — Pourquoi donc les traiter de la sorte, cousin? demanda le roi. — Pourquoi? répliqua le fou, parce qu'ils n'ont pas assez de courage pour sauter dans la mer, comme vos soldats français, qui s'y sont jetés la tête la première, abandonnant leurs vaisseaux à l'ennemi qui ne se montrait aucunement disposé à les suivre. » Philippe apprit ainsi toute l'étendue de son malheur.

L'institution du fou de cour fut poussée à son plus haut degré de perfection pendant le quinzième siècle ; elle n'est tombée en désuétude qu'au siècle de Louis XIV.

Ce fut, selon toute apparence, avec les fous de cour qu'a été introduit le costume qui a toujours été depuis lors considéré comme le signe caractéristique de la folie. Quelques parties toutefois de ce costume semblent avoir été empruntées à une époque plus reculée. Les γελωτοποιοι des Grecs, les *mimi* et les *moriones* des Romains se rasaient la tête ; mais les fous de cour adoptèrent sans doute cette mode comme une satire contre le clergé et les moines. Quelques auteurs hésitent à se prononcer sur la question de savoir si ce sont les fous qui l'ont empruntée aux moines, ou les moines aux fous. Cornelius Agrippa, dans son traité sur *la Vanité des sciences*, fait remarquer que les moines avaient la tête « toute rasée, comme les fous » (*raso toto capite ut fatui*). La coule fut peut-être aussi adoptée en dérision des moines ; mais elle se distinguait par l'addition d'une paire d'oreilles d'âne, ou par une tête et une crête de coq qui la terminaient par en haut, ou par ces deux ornements à la fois. Le fou de cour était en outre pourvu d'un bâton ou bourdon qui finit par devenir sa marotte. Les grelots étaient un autre accessoire nécessaire de l'équipement d'un fou de cour, et destiné peut-être aussi à ridiculiser la coutume de porter des grelots aux vêtements, coutume en vogue au quatorzième et au quinzième siècle, notamment parmi les personnes qui aimaient à se charger de hochets. Le fou portait aussi un vêtement bariolé de diverses couleurs, probablement dans le même but, celui de railler une des modes ridicules du quatorzième siècle.

C'est au quinzième siècle que nous voyons pour la première fois le fou en costume complet sur les enluminures des manuscrits, et vers la fin du même siècle ce costume se retrouve à chaque instant dans les gravures. On le rencontre également à cette époque dans les sculptures des maisons et les boiseries sculptées. Les deux curieux spécimens de notre figure 128 sont tirés de sculptures du quinzième siècle, de l'église de Saint-Levan, dans le pays de Cornouailles, près du cap Land's End. Ils repré-

sentent le fou de cour dans deux costumes différents ; dans le premier, la coule ou le bonnet de fou se termine en tête de coq ; dans l'autre, elle est garnie d'oreilles d'âne. Des différences se montrent aussi dans d'autres parties de l'habillement : le second personnage seul a des grelots à ses manches ; le premier porte un instrument d'une forme bizarre, destiné sans doute à figurer une courroie ou une ceinture, terminée par une boucle ; tandis que l'autre a une grande cuiller à la main. En

Fig. 128.

Fig. 128.

outre, comme le premier porte de la barbe et présente sur sa physionomie les marques de la vieillesse, alors que l'autre est jeune et imberbe, il est à présumer qu'on a sous les yeux un vieux et un jeune fou.

Les églises du pays de Cornouailles sont assez célèbres pour leurs anciennes boiseries sculptées, principalement du quinzième siècle. Notre figure 129, exécutée d'après des panneaux de l'église de Saint-Mullion, sur la côte de Cornouailles, un peu au nord du cap Lizard, en offre deux spécimens. Le premier, qui représente le buste d'un personnage ayant des

grelots suspendus à ses manches, est sans doute une allégorie quelconque de la folie ; l'autre pourrait passer pour une tête de femme faisant des grimaces [1].

Le fou jouait depuis longtemps un rôle parmi le peuple avant de devenir fou de cour ; car la Folie, ou, comme on l'appelait alors, « la Mère Folle, » était un des objets favoris du culte populaire au moyen âge, et là où ce culte naquit spontanément dans les masses, il se développa avec plus de vigueur, et présenta plus de franche gaieté, plus de hardiesse de satire, que sous le patronage des grands. A cette époque, nos ancêtres avaient coutume de former des associations ou sociétés d'un caractère joyeux, qui étaient des parodies de sociétés d'une nature plus sérieuse, et

Fig. 129.

notamment des sociétés ecclésiastiques. Ils choisissaient pour dignitaires de ces associations des papes de convention, de soi-disant cardinaux, archevêques, évêques, rois, etc. Ils avaient des fêtes, des cérémonies carnavalesques et licencieuses, qui se célébraient périodiquement dans l'intérieur des églises, et étaient même prises sous le patronage spécial du clergé, sous les dénominations de : fête des Fous; fête des Anes; fête des Innocents, et autres titres analogues. Il n'y avait guère en Europe de ville de quelque importance qui n'eût sa « Compagnie des fous, »

[1] Je dois les dessins de ces intéressantes sculptures des églises de Cornouailles à l'obligeance de M. J.-T. Blight, auteur d'un guide aussi utile qu'agréable, intitulé : *Une semaine dans le Land's End.*

avec ses ordonnances et ses cérémonies burlesques. L'Angleterre avait ses abbés du désordre et de la déraison. A leurs fêtes publiques on chantait des couplets satiriques, et l'on portait des masques et des costumes grotesques ; enfin dans plusieurs de ces fêtes, notamment d'une époque moins reculée, on représentait de petits drames satiriques. Ces satires jouaient en grande partie le rôle de la caricature moderne. La caricature, traduite en sujets peints ou sculptés qui étaient, pour la plupart, des monuments durables et destinés aux générations futures, avait naturellement un caractère de généralité ; mais, dans les manifestations dont je parle, manifestation quis étaient temporaires et ne visaient qu'à exciter la gaieté du moment, elle devenait personnelle, souvent même politique. Elle s'attaquait constamment à l'ordre ecclésiastique ; mais tous les scandales du jour lui fournissaient d'abondants matériaux. On possède un fragment d'une vieille chanson qui se chantait à une de ces fêtes, à Rouen. On y trouve les vers suivants, moitié latins, moitié français :

> *De asino bono nostro*
> *Meliori et optimo*
> *Debemus* faire fête.
> En revenant de *Gravinaria*,
> Un gros chardon *reperit in via*,
> Il lui coupa la tête.
>
> *Vir monachus in mense Julio*
> *Egressus est e monasterio*,
> C'est dom de la Bucaille ;
> *Egressus est sine licentia*,
> Pour aller voir dona Venissia
> Et faire la ripaille.

La Bucaille était, paraît-il, prieur de l'abbaye de Saint-Taurin à Rouen, et la dame de Venisse, abbesse de Saint-Sauveur, et sans doute ces couplets sont l'écho de quelque grosse médisance du jour concernant les relations particulières existant entre ces deux personnages.

Ces cérémonies religieuses burlesques tirent, suppose-t-on, leur origine des saturnales romaines ; il est évident qu'elles remontent à une grande antiquité dans les fastes de l'Eglise du moyen âge, et c'est surtout en France et en Italie qu'elles étaient en vogue. Sous le nom de fêtes des sous-diacres, elles sont interdites par les actes du concile de Tolède en 633 ; plus tard les Français, jouant sur le mot *sous-diacres*, les appelèrent *fêtes des saouls diacres*, les deux mots se prononçant à peu près de même. La fête de l'Ane remonte, dit-on, en France au neu-

vième siècle. Elle se célébrait dans la plupart des grandes villes, telles que Rouen, Sens, Douai, etc., et l'office de cette fête se retrouve encore dans les vieux missels du temps. On y voit que l'âne était mené en procession à une place au milieu de l'église, décorée préalablement pour le recevoir; la procession était conduite par deux clercs qui chantaient un hymne latin à la louange de l'animal. Cet hymne commence par nous apprendre comment l'âne est venu de l'Orient, beau, très-fort, et très-capable de porter des fardeaux :

>Orientis partibus
>Adventavit asinus
>Pulcher et fortissimus,
>Sarcinis aptissimus.

Le refrain de l'hymne est en français; il exhorte l'animal à se joindre au concert général :

>Hez, sire asnes, car chantez,
>Belle bouche, rechignez,
>Vous aurez du foin assez
>Et de l'avoine à plantez.

Le chant continue sur ce ton pendant neuf stances de cette espèce, dans lesquelles sont décrits le genre de vie de l'âne et sa manière de se nourrir. Lorsque la procession atteignait l'autel, le prêtre commençait l'office en prose.

Beleth, un des célèbres docteurs de l'Université de Paris, qui professait en 1182, parle de la fête des fous comme étant en pleine vogue de son temps; et les actes du Concile de Paris, tenu en 1212, défendent aux archevêques et aux évêques, mais plus particulièrement aux moines et aux religieuses, d'assister aux fêtes des fous « où l'on portait une crosse [1]. »

Nous connaissons les cérémonies de cette dernière fête assez en détail par les comptes rendus qui en sont donnés dans les censures ecclésiastiques. C'était dans les cathédrales que se faisait l'élection de l'archevêque ou de l'évêque des fous, dont la confirmation et la consécration donnaient lieu à mille extravagances. Une fois consacré, le prétendu prélat entrait dans ses fonctions pontificales, portant la mitre et la crosse devant le peuple, auquel il donnait sa bénédiction solennelle. Dans les églises privilégiées ou celles qui dépendaient immédiatement du saint-siége, on élisait un pape des fous (*unum papam fatuorum*), qui portait

[1] « A festis follorum ubi baculus accipitur omnino abstineatur... Idem fortius « monachis et monialibus prohibemus. »

pareillement les insignes de la papauté. Ces dignitaires étaient assistés d'un clergé tout aussi burlesque, qui se livrait, en paroles et en actions, à toutes sortes de folies et d'impiétés pendant l'office religieux du jour, office auquel il assistait en déguisements de carnaval. Parmi ces personnages, les uns portaient des masques ou se peignaient le visage, les autres s'habillaient en femmes ou s'affublaient de costumes grotesques. En entrant dans le chœur, ils inauguraient la cérémonie par des danses et des chants licencieux. Les diacres et les sous-diacres mangeaient du boudin et des saucisses sur l'autel pendant que le prêtre officiait; d'autres jouaient aux cartes ou aux dés en quelque sorte sous son nez; d'autres jetaient des morceaux de vieux cuir dans l'encensoir afin de produire une odeur désagréable. Une fois la messe dite, le peuple se livrait, dans l'église, aux ébats les plus grossiers, sautant, dansant, prenant des postures indécentes; quelques-uns allaient même jusqu'à se mettre tout nus, et dans cet état ils étaient traînés par les rues dans des baquets pleins d'immondices qu'ils jetaient à droite et à gauche sur la foule, etc. Des laïques se mêlaient en grand nombre à la procession, vêtus en moines et en religieuses. Ces désordres semblent avoir été poussés à leur plus haut point d'extravagance pendant le quatorzième et le quinzième siècle [1].

Vers le quatorzième siècle, il se forma en France des sociétés laïques paraissant n'avoir aucun rapport avec le clergé ou l'Église, mais ayant exactement le même caractère burlesque que celles dont il vient d'être question. Une des plus anciennes fut créée par les clercs de la basoche de Paris, dont le président était une espèce de roi des fous [2]. L'autre société importante de ce genre qui existait dans la même ville prit le nom de « Société des Enfants sans souci »; elle était composée de jeunes gens d'éducation, qui donnaient à leur chef ou président le titre de *Prince des Sots*. Ces deux sociétés composaient et jouaient des farces et autres

[1] Relativement à toutes ces fêtes et cérémonies burlesques et populaires, le lecteur peut consulter l'ouvrage de Flögel, *Geschichte des Grotesk-Komischen*, dont une nouvelle édition augmentée a été récemment publiée par le docteur Frédéric W. Ebeling, in-8°. Leipzig, 1862. De fort intéressants renseignements à cet égard ont été recueillis par Du Tilliot dans ses *Mémoires pour servir à l'histoire de la fête des fous*, in-8°. Lausanne, 1751. Voir aussi l'ouvrage déjà cité de Rigollot. Enfin on trouvera dans l'*Archœological Album*, de T. Wright, un article sur le même sujet.

[2] Un édit de Philippe le Bel, de 1303, reconnaît l'association survenue entre les clercs de la basoche et les clercs du Châtelet, et lui octroie certains privilèges.—Voir *Etudes historiques sur les clercs de la basoche*, par M. Ad. Fabre, 1856. — O. S.

petites pièces dramatiques. Ces farces étaient des satires sur la société contemporaine et paraissent avoir été souvent très-personnelles.

Les seules traces, pour ainsi dire, qui soient restées des plus anciennes de ces compagnies consistent en pièces de monnaie ou jetons de plomb qui, quelquefois, portaient les noms des hauts dignitaires de cet ordre burlesque. On en trouve en France un nombre considérable, et la liste, avec les *fac simile*, en a été publiée, il y a quelques années, par le docteur Rigollot [1]. Notre figure 130 en offre un spécimen. Elle représente un jeton de plomb de l'archevêque des Innocents de la paroisse de Saint-Firmin à Amiens. Ce jeton est curieux en ce qu'il porte une date.

Fig. 130.

D'un côté, l'archevêque des Innocents est représenté au moment où il donne sa bénédiction à son troupeau; autour on lit l'inscription : MONETA. ARCHIEPI. SCTI. FIRMINI (monnaie de l'archevêque de Saint-Firmin). Sur le revers se trouve le nom de l'individu qui, cette année-là, était titulaire de la dignité en question : NICOLAVS. GAVDRAM. ARCHIEPVS. 1120 (Nicolas Gaudram, archevêque, 1120). Cette inscription entoure un groupe composé de deux hommes, dont l'un est revêtu du costume de fou : ils tiennent entre eux un oiseau qui ressemble à une pie.

Fig. 131.

Notre figure 131 est encore plus curieuse : c'est un jeton du pape des fous. D'un côté, on voit le pape avec sa tiare et sa croix double,

[1] *Monnaies inconnues des Evêques des Innocents, des Fous,* etc. Paris, 1837.

et un fou en grand costume, qui approche sa marotte de la croix pontificale. C'est certainement là une mordante caricature de la papauté, qu'elle ait été faite avec intention ou non. Derrière, deux personnes, en costume d'écoliers, semblent être de simples spectateurs. L'inscription porte : MONETA.NOVA.ADRIANI. STVLTORV [M]. PAPE (la lettre E qui termine ce dernier mot est placée dans le champ du jeton), « Monnaie nouvelle d'Adrien, pape des fous. » Les mots gravés sur le revers se retrouvent fréquemment sur les médailles de plomb : STVLTORV[M].INFINITVS.EST. NVMERVS (le nombre des fous est infini). Dans le champ on voit la mère Folie agitant sa marotte, et devant elle un personnage grotesque, coiffé d'un chapeau de cardinal, et qui paraît se mettre à ses genoux.

Fig. 132.

Il est assez surprenant de rencontrer si peu d'allusions à ces sociétés burlesques, dans les productions artistiques de différents genres qui nous ont laissé des souvenirs de ces temps; nous avons, néanmoins, la preuve qu'elles n'ont pas été tout à fait laissées de côté. Jusque vers la fin du siècle dernier, les miséréres de l'église de Saint-Spire, à Corbeil près de Paris, se faisaient remarquer par les étranges sculptures dont ils étaient ornés, et qui ont été détruites depuis; ces sujets, heureusement, ont été gravés par Millin. L'un d'eux, que reproduit notre figure 132, représente évidemment l'évêque des fous donnant sa bénédiction; la marotte de la Folie remplace la crosse pastorale.

CHAPITRE XIII

La danse de la Mort. — Peintures de l'église de la Chaise-Dieu. — Le règne de la Folie. — Sébastien Brandt; la Nef des fous. — Perturbateurs de l'office divin. — Mendiants incommodes. — Sermons de Geiler. — Badius et sa Nef des folles. — Les plaisirs de l'odorat. — Érasme; l'Éloge de la Folie.

Il est encore une satire qui appartient au moyen âge, quoiqu'elle n'ait pris de développement qu'à la fin de cette période et ne soit devenue très-populaire que plus tard. Il existait, dès le commencement du treizième siècle au moins, une histoire légendaire de l'entrevue de trois hommes vivants et de trois hommes morts, qu'on trouve racontée ordinairement en vers français, sous le titre de : *Les trois vifs et les trois morts*. Selon certaines versions de la légende, ce fut saint Macaire, anachorète égyptien, qui mit ainsi les vivants en rapport avec les morts. Les vers sont quelquefois accompagnés de figures qu'on retrouve sculptées et peintes sur les édifices religieux. A une époque plus rapprochée de nous, selon toute apparence au commencement du quinzième siècle, quelqu'un, étendant cette idée à toutes les classes de la société, peignit un squelette (ou au besoin plusieurs squelettes), emblème de la mort, en contact direct avec un individu de chaque classe, et ce sujet, plus ou moins développé en raison du nombre des personnages, fut, d'après la manière dont étaient formés les groupes (les morts étaient représentés dansant follement avec les vivants), appelé la « Danse de la Mort. » Comme, toutefois, la légende primitive des trois vifs et des trois morts lui servait souvent d'introduction, l'ensemble était généralement nommé, notamment au quinzième siècle, la « Danse macabre » ou la « Danse de Macabre, » ce dernier nom pouvant être considéré comme une simple corruption de celui de Macaire.

La disposition d'esprit du siècle, où la mort, sous toutes les formes, était constamment sous les yeux de tout le monde, et où l'on tâchait de regarder la vie comme un simple moment de jouissance passagère, fit attacher une grande popularité à cette idée ironique de l'accouplement de la mort et de la vie; non-seulement on la représentait sur les murs des églises, mais encore elle devenait le sujet de tapisseries dont on tendait les appartements. Quelquefois même on essaya de la traduire

en mascarade, et l'histoire rapporte qu'au mois d'octobre 1424, la danse macabre fut publiquement dansée par des vivants dans le cimetière des Innocents à Paris, — digne théâtre d'un si lugubre spectacle; — en présence du duc de Bedfort et du duc de Bourgogne, entrés dans la capitale après la bataille de Verneuil. Pendant le reste du siècle, les allusions à la danse macabre sont assez fréquentes. Le poëte anglais Lydgate a écrit une série de stances pour accompagner les dessins, et ce poëme a été le sujet de quelques-unes des plus anciennes gravures sur bois que nous ayons. Les attitudes des personnages qui représentent les différentes classes de la société, les accessoires dont ils sont entourés, la répugnance plus ou moins grande avec laquelle les vivants acceptent leurs peu séduisants partenaires, tout est ordinairement empreint d'un caractère satirique auquel il se mêle parfois un comique burlesque.

Le personnage qui représente la Mort porte presque toujours un air de bonne humeur sur son masque grimaçant, et il paraît danser de bon cœur. La plus remarquable des anciennes représentations de la danse macabre qui nous aient été conservées, c'est celle qu'on voit sur le mur de l'église de la Chaise-Dieu, en Auvergne. L'archéologue distingué que nous avons déjà cité plus haut, M. Achille Jubinal, en a publié, il y a quelques années, un très-beau *fac simile*. Cette curieuse composition commence par les personnages d'Adam et d'Ève introduisant la mort dans le monde sous la forme d'un serpent avec une tête de squelette. Le bal est ouvert par un ecclésiastique qui prêche du haut d'une chaire; la Mort mène vers

Fig. 133.

lui le pape, qui figure au premier rang de la danse, car chaque individu conserve strictement la préséance de son rang dans la classe à laquelle il appartient, et un laïque alterne constamment avec un membre du clergé. Immédiatement après le pape vient l'empereur; le cardinal est

suivi du roi; le baron de l'évêque, et le partenaire grimaçant de ce dernier paraît s'occuper plus du laïque que du prélat dont il a chargé, de

Fig. 134.

sorte que le pauvre baron semble avoir à ses trousses deux morts à la fois. Le groupe qui forme ces trois personnages est reproduit plus haut par notre figure 133, qui peut donner une idée du caractère de l'ensemble de cette remarquable peinture. Après quelques autres acteurs moins significatifs peut-être, nous arrivons au marchand qui reçoit d'un air pensif les avances de son compagnon, tandis que derrière lui un autre mort essaye de se faire bien venir d'une modeste nonne en jetant un manteau sur sa propre nudité. Plus loin, deux morts, armés d'arcs et de flèches, décochent leurs traits un peu à l'aventure. Bientôt arrivent quelques-uns des membres les plus gais et les plus jeunes de la société. Notre figure 134 représente le musicien, qui paraît aussi attirer l'attention de deux poursuivants. Dans sa frayeur, il marche sur son violon. La danse est close par les rangs les plus bas de la société, et tout à fait à la fin figure un groupe qu'il n'est pas facile de comprendre.

Avant la fin du quinzième siècle, il avait paru à Paris plusieurs éditions d'une série de gravures sur bois, hardiment exécutées, d'un format petit in-folio, représentant la même danse, quoique traitée un peu différemment.

La France paraît avoir été le pays natal de la danse macabre; mais, dans le siècle suivant, la belle série de dessins du grand artiste Hans Holbein, publiée pour la première fois à Lyon en 1538, a donné à la danse de la Mort une célébrité bien plus grande encore. A partir de cette époque, les sujets de cette danse furent communément introduits dans les lettres initiales et dans les gravures d'encadrement des pages, notamment pour les livres d'un caractère religieux.

On peut véritablement dire que la Mort se partagea avec la Folie cette triste époque — le quinzième siècle. A la manière dont vivait la société

d'alors, on pouvait facilement supposer que le monde devenait fou, et la folie, sous une forme ou sous une autre, semblait être le principe qui régissait les actions de la plupart des hommes. Les sociétés joyeuses décrites précédemment, et qui se multiplièrent en France au quinzième siècle, inaugurèrent une espèce de culte burlesque de la folie. Cette sorte d'avénement de la Mort, célébré dans la danse macabre, était d'origine française, mais la grande croisade contre la folie paraît avoir commencé en Allemagne. Sébastien Brandt était de Strasbourg ; il y était né en 1458. Après avoir étudié dans cette ville et à Bâle, il professa avec éclat dans ces deux cités et mourut dans la première, en 1520. La *Nef des Fous*, qui a immortalisé le nom de Sébastien Brandt, a été, à ce que l'on croit, publiée pour la première fois en l'an 1494. Il se fit en peu d'années de nombreuses éditions du texte allemand original ; une traduction latine, également populaire, fut plus tard éditée et augmentée par Jodocus Badius Ascensius. Un texte français n'eut pas moins de succès ; une traduction anglaise fut imprimée par Richard Pynson en 1509 ; une version hollandaise parut en 1519. Pendant le seizième siècle, la *Nef des Fous* de Brandt jouit d'une immense popularité. Ce livre se compose d'une série de gravures sur bois, hardiment exécutées, qui en forment le trait caractéristique, et d'un texte en vers écrit par Brandt, et qui accompagne chaque gravure. Prenant pour point de départ les paroles du prédicateur : *Stultorum numerus est infinitus*, Brandt nous déroule sous toutes ses formes la folie de ses contemporains, et en met les causes à nu. Les gravures sont surtout curieuses en ce qu'elles sont des tableaux frappants des mœurs du temps.

La nef des fous est le grand navire du monde, dans lequel les diverses espèces de sottises viennent de tous côtés, par batelées, verser leur contingent. La première folie est celle des hommes qui collectionnaient d'immenses quantités de livres, non à cause de leur utilité, mais à cause de leur rareté, ou de la beauté de leur exécution, ou de la richesse de leurs reliures, ce qui nous montre que la bibliomanie avait déjà pris place parmi les vanités humaines. La seconde catégorie de fous se composait des juges prévaricateurs qui vendaient la justice à beaux deniers comptants : ils sont représentés sous le costume allégorique de deux fous jetant un sanglier dans un chaudron, selon le proverbe latin : *Agere aprum in lebetem*. Viennent ensuite les diverses folies des avares, des fats, des radoteurs ; des pères poussant jusqu'à l'absurde l'indulgence pour leurs enfants ; de ceux qui aiment à brouiller les gens,

de ceux qui méprisent les bons conseils; des nobles et des hommes en place; des licencieux et des imprévoyants; des amoureux; des buveurs et des gourmands, etc. Le bavardage, l'hypocrisie, les goûts frivoles, les corruptions ecclésiastiques, l'impudicité et un grand nombre d'autres vices et d'autres folies sont tour à tour passés en revue et représentés sous différentes formes de caricature satirique, quelquefois par des allégories plus simples. Ainsi, ceux qui attachent aux biens de ce monde un prix exorbitant et ridicule sont représentés par un fou tenant une balance, dont l'un des plateaux contient le soleil, la lune et les étoiles, c'est-à-dire

Fig. 135.

le ciel et les choses célestes, et l'autre un château et des champs, c'est-à-dire les biens de la terre, et ce second plateau est plus lourd que le premier. L'homme qui remet toujours au lendemain est peint sous les traits d'un autre fou ayant sur la tête un perroquet, et dans chaque main une pie, lesquels répètent à l'envi : *Cras, cras, cras* (demain). Notre figure 135 représente un groupe de gens qui troublent l'office divin. C'était jadis un usage d'aller à l'église avec des faucons (que l'on portait constamment partout comme signe extérieur de gentilhommerie) et d'y emmener aussi des chiens. Ici le fou a rejeté en arrière son bonnet

afin de faire preuve plus complète d'homme à la mode; il a son faucon au poing et porte, outre d'élégants souliers à la poulaine, des socques « du dernier bon goût. » Ces fashionables du temps, *turgentes genere et natalibus altis*, troublaient, paraît-il, les offices par le craquement affecté de leur chaussure, par le bruit que faisaient leurs oiseaux, par les aboiements et les querelles de leurs chiens, par leurs propres chuchotements, et surtout par leurs causeries avec des femmes impudiques, qu'ils rencontraient à l'église comme à un endroit commode de rendez-vous. Ce sont toutes ces formes de scandale qu'exprime la gravure en question.

Fig. 136.

La figure suivante (fig. 136), qui forme le cinquante-neuvième chapitre ou sujet de la *Nef des Fous*, représente une de ces troupes errantes de mendiants qui, laïques ou ecclésiastiques, parcouraient alors le pays. Le texte de Brandt nous décrit cette engeance comme composée de fainéants, de gourmands, d'ivrognes, de tapageurs, exploitant les sentiments charitables des personnes honnêtes et laborieuses, ou, sous le couvert de la mendicité, commettant des vols partout où ils en trouvaient l'occasion. Ici, le mendiant, qui paraît n'être qu'un boiteux pour rire, conduit son âne chargé d'enfants, qu'il élève dans la même profession, pendant que

sa femme reste un instant en arrière pour donner plus aisément l'accolade à sa bouteille. Ces gravures peuvent donner une idée du caractère général de tout l'ouvrage, qui en comprend cent douze, et présente, par conséquent, une grande variété de sujets appropriés à presque toutes les classes et à presque toutes les professions.

Nous ferons remarquer cependant qu'après avoir vu ainsi la folie hanter successivement toutes les classes de la société jusqu'à la plus infime de toutes, celle des mendiants, les dieux eux-mêmes s'alarment, et cela avec d'autant plus de motifs, que ce grand mouvement était dirigé particulièrement contre Minerve, déesse de la sagesse. Aussi tiennent-ils conseil afin d'aviser aux mesures à prendre. L'auteur ne nous fait pas connaître le résultat de la discussion ; mais la course de la Folie se poursuit aussi échevelée que jamais. Alors défilent successivement des fous ignorants se posant en docteurs, des fous n'entendant pas raillerie, des mathématiciens dépourvus de sens commun, des astrologues imposteurs. Voici ce que le moraliste dit de ces derniers dans ses vers latins :

> Si qua voles sortis praenoscere damna futurae,
> Et vitare malum, sol tibi signa dabit.
> Sed tibi, stulte, tui cur non dedit ille furoris
> Signa ? aut, si dederit, cur mala tanta subis ?
> Nondum grammaticae collis primordia, et audes
> Vim cœli radio supposuisse tuo.

La gravure suivante est fort curieuse ; elle paraît représenter un cabinet de dissection de l'époque. Entre autres chapitres qui nous tracent d'intéressants tableaux de ces temps éloignés — et, à vrai dire, de tous les temps, — on peut citer les chapitres relatifs aux fous amateurs de procès, qui ont toujours recours à la loi, et qui s'insurgent contre l'aveugle Justice, ou plutôt essayent de lui débander les yeux ; aux fous mal embouchés, qui glorifient la race des porcs ; aux écoliers ignorants ; aux joueurs ; aux mauvais cuisiniers, voleurs par-dessus le marché ; aux hommes de basse extraction qui cherchent à s'élever, et à ceux de haut rang qui méprisent la pauvreté ; aux gens qui oublient qu'ils mourront un jour ; aux impies et aux blasphémateurs ; à l'indulgence ridicule des parents pour leurs enfants, et à l'ingratitude dont ils en sont payés ; enfin, à l'orgueil des femmes. Un autre chapitre traite de la décadence du christianisme. Le pape, l'empereur, le roi, les cardinaux, etc., se prêtent volontiers au caprice d'un fou qui les supplie d'accepter le bonnet de la folie, pendant

que du haut d'un mur voisin deux autres fous regardent la scène d'un air de moquerie. Cet ouvrage se publiait à la veille de la Réforme.

Au milieu de la popularité qui en salua l'apparition, l'œuvre de Sébastien Brandt attira l'attention toute particulière d'un célèbre prédicateur de l'époque, nommé Jean Geiler. Geiler était né à Schaffhouse en Suisse, en 1445 ; mais ayant, à l'âge de trois ans, perdu son père, il fut élevé par son aïeul, qui habitait Keysersberg en Alsace, d'où il fut communément appelé Geiler de Keysersberg. Il étudia à Fribourg et à Bâle, acquit une grande réputation de savoir, fut considéré comme un théologien profond, et finit par s'établir à Strasbourg, où il continua de briller comme prédicateur jusqu'à sa mort, arrivée en 1510. Orateur plein d'ardeur et de zèle, il s'éleva avec énergie contre les corruptions de l'Église, et notamment contre les ordres monastiques, comparant les moines noirs au diable, les moines blancs à la femelle du démon, et les autres à leurs petits. Faisant un jour le portrait d'un moine, il déclara que le type, selon lui, se résumait dans un vaste ventre, un dos d'âne et un bec de corbeau. Du haut de la chaire, il annonça à ses ouailles qu'une grande réforme était proche, qu'il ne comptait pas vivre assez pour la voir, mais que beaucoup de ceux qui l'entendaient vivraient assez longtemps pour en être témoins.

Comme on peut le supposer, les moines le haïssaient cordialement et parlaient de lui avec mépris ; il prenait, disaient-ils, le texte de ses sermons non dans les Écritures, mais dans la *Nef des Fous* de Sébastien Brandt. En effet, en 1498, Geiler prêcha à Strasbourg, sur les folies de son temps, une série de sermons qui étaient évidemment fondés sur le livre de Brandt, car les diverses folies y étaient classées dans le même ordre. C'est en allemand que ses sermons furent écrits tout d'abord ; mais un de ses disciples, Jacob Other, les traduisit en latin, et les publia en 1501 sous le titre de : *Navicula sive Speculum fatuorum præstantissimi sacrarum litterarum doctoris Johannis Geiler* (Petite Nef ou Miroir des Sots, du très-illustre docteur ès lettres Jean Geiler). Cet ouvrage eut, en quelques années, plusieurs éditions en latin et en allemand, dont quelques-unes étaient ornées de gravures sur bois.

Cette prédication est fort originale et tout empreinte de cet esprit satirique, souvent grossier, et quelquefois très-haut en couleur, qui appartenait à l'époque. Chaque sermon porte en tête : *Stultorum infinitus est numerus*, et roule sur un des titres de la *Nef des Fous* de Brandt ; titre

que Geiler subdivise suivant les besoins de la cause, et dont il appelle les diverses parties « les grelots (*nolas*) du bonnet de fou. »

Personne ne contribua plus à faire connaître et à propager l'œuvre de Brandt que Jodocus Badius, qui ajouta son nom à celui d'Ascensius, parce qu'il était né à Assche, près de Bruxelles, en 1462. Badius était un érudit très-distingué; mais il fut surtout connu pour avoir établi une célèbre imprimerie à Paris, où il mourut en 1535. On a vu plus haut que Badius édita la traduction latine de la *Nef des Fous* de Sébastien Brandt avec un commentaire additionnel de son cru. Mais il ne s'en tint pas là; il fut un des premiers imitateurs de Brandt. Il semble avoir pensé que le livre du satiriste de Strasbourg n'était pas complet; que le sexe faible n'y figurait pas autant qu'il eût convenu. En conséquence, vers 1498, pendant que Geiler découpait en sermons la fameuse Nef stultifère (*Stultifera Navis*), Badius composa une sorte de supplément (*additamentum*), auquel il donna le titre de : *Stultiferæ Naviculæ seu Scaphæ fatuarum mulierum* (les Nefs des folles).

Autant qu'on en peut être certain, la première édition paraît avoir été imprimée en 1502. La première gravure représente le navire portant, seule de son sexe, Ève, dont la folie a entraîné le monde entier. Le livre est divisé en cinq chapitres, d'après le nombre des cinq sens; chaque sens est représenté par une barque transportant sa catégorie particulière de folles à la grande nef des femmes folles, immobile à l'ancre. Le texte consiste en une dissertation sur l'emploi et l'abus du sens particulier qui forme la substance du chapitre, et il finit par des vers latins qui sont présentés comme le *celeusma*, — la barcarolle du batelier.

La première barque est la *scapha stultæ visionis ad stultiferam navem perveniens* (la barque de la folie de la vue se dirigeant vers la nef des folles). Une troupe de joyeuses commères prennent possession du bateau, emportant avec elles leurs peignes, leurs miroirs, et tous les autres articles de toilette nécessaires pour se faire belles.

La seconde barque est la *scapha auditionis fatuæ* (la barque de la folie de l'ouïe), dans laquelle les femmes jouent de divers instruments de musique.

La troisième est la *scapha olfactionis stultæ* (la barque de la folie de l'odorat). Notre figure 137 reproduit une partie de cette composition.

Le dessin original montre quelques femmes cueillant, avant d'entrer dans la barque, des fleurs odorantes, tandis qu'à bord un colporteur débite des parfums. Une femme folle, son bonnet de folle sur la tête, achète

une boule de senteur du marchand ambulant. Les dessins représentant des boules de senteur sont extrêmement rares, et nous en avons ici un curieux échantillon. En effet, c'est seulement de date récente que les commentateurs de Shakspeare ont compris le sens véritable du mot. Une boule de senteur (*a pomander*) était un petit globe percé de trous et rempli de parfums très-odorants, tel que le représente notre gravure 137.

La quatrième barque est celle de la folie du goût (*scapha gustationis stultæ*); les femmes y ont une table chargée de mets et de vins, et mangent et boivent à qui mieux mieux. — Dans la dernière barque, *scapha contactionis fatuæ* (la barque de la folie du toucher), les femmes sont au milieu des hommes, avec lesquels elles prennent de grandes libertés;

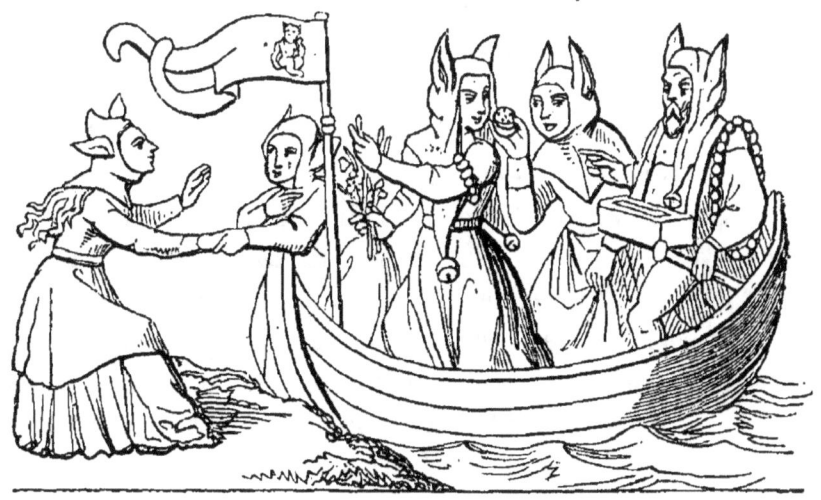

Fig. 137.

une des jolies passagères, par exemple, vide la poche de son voisin avec un sans-façon qui ne trahit pas des manières de noble dame.

La combinaison, dans ce champ particulier de la littérature satirique, des deux idées de la nef et des fous devint alors populaire et fit surgir nombre d'imitations analogues. En même temps que parurent les Nefs de la Santé, de la Pénitence, etc., la folie devint partout le thème favori de la satire. Parmi les personnages remarquables qui prirent place dans ce genre de croisade, il faut citer en première ligne Érasme, l'illustre écrivain, né à Rotterdam en 1467. Comme la plupart des satiristes du temps, Érasme était fortement imbu de l'esprit de la Réforme, et lié avec la plupart des personnages auxquels la Réforme dut en grande partie son succès. En 1497, alors que la *Nef des Fous* de Sébastien Brandt était dans

toute sa vogue, Érasme alla en Angleterre, où il fut si bien accueilli qu'à partir de cette époque sa vie littéraire sembla plus identifiée avec cette île qu'avec tout autre pays. Son nom est encore familier dans les universités anglaises, notamment dans celle de Cambridge, où il se lia avec le grand Thomas Morus, lui-même ami de la gaieté, et un de ceux qu'on cite pour avoir eu chez eux des fous à gages.

Dans les premières années du seizième siècle, Érasme visita l'Italie, où il passa deux à trois ans, et d'où il retourna, paraît-il, en Angleterre au commencement de l'année 1508. L'expérience qu'il avait acquise de la société italienne l'avait-elle plus que jamais convaincu que la folie était le génie qui présidait à la marche de l'humanité, ou bien agit-il sous l'impulsion d'un autre mobile? toujours est-il qu'un des premiers résultats de son voyage fut le Μωρίας ἐγκώμιον (*Moriæ Encomium*), « l'Eloge de la Folie. » Érasme dédia cette œuvre plaisante à Thomas Morus comme une espèce de calembour sur son nom. Il y envisage la folie presque au même point de vue que Brandt, Geiler, Badius et les autres, et ce titre recouvre une énergique satire sur toute l'organisation de la société de l'époque. C'est la Folie elle-même (la Mère Folie des sociétés joyeuses) qui, du haut de sa chaire, fait son propre panégyrique. Elle vante son origine illustre, réclame comme membres de sa famille les sophistes, les rhéteurs, un grand nombre des soi-disant savants et sages, et décrit sa naissance et son éducation. Elle revendique une alliance divine, et fait valoir son influence sur le monde et la manière salutaire dont cette influence s'exerce. C'est sous ses auspices, prétend-elle, que le monde entier est gouverné, et c'est seulement à sa présence que le genre humain doit réellement son bonheur. Aussi les âges les plus heureux de l'homme sont-ils l'enfance avant que la sagesse intervienne, et la vieillesse quand la sagesse s'est éloignée. C'est pourquoi, dit-elle, si les hommes voulaient lui rester fidèles et éviter tout à fait la sagesse, leur vie ne serait qu'une jeunesse perpétuelle.

Dans ce long discours sur l'influence de la folie, écrit par un homme ayant les idées qu'on connaît à Érasme, ce serait chose étrange que l'Église romaine, avec ses moines et ses prêtres, ses saints, ses reliques et ses miracles, n'eût pas trouvé place. Érasme donne à entendre que les folies superstitieuses sont devenues permanentes, parce que certains individus en savent tirer profit. Il y avait, dit-il, des gens qui nourrissaient la folle quoique agréable croyance qu'en fixant dévotement les yeux sur un saint Christophe peint ou sculpté, ils étaient garantis de la mort pour

toute la journée ; et il mentionne maint autre exemple de crédulité analogue. Ecclésiastiques, savants, mathématiciens, philosophes, tous viennent prendre leur part de la satire raffinée de ce livre, qui, comme la *Nef des Fous*, a eu de très-nombreuses éditions et traductions.

Dans une vieille version française de l'*Éloge de la Folie*, on a intercalé quelques-unes des gravures sur bois appartenant à la *Nef des Fous*, de Brandt ; gravures qui, on le comprend de reste, y sont tout à fait déplacées. L'œuvre d'Erasme était destinée à recevoir des illustrations d'un crayon plus célèbre. Un exemplaire tomba entre les mains de Hans Holbein — peut-être lui fut-il offert par l'auteur, — et Holbein y prit tant

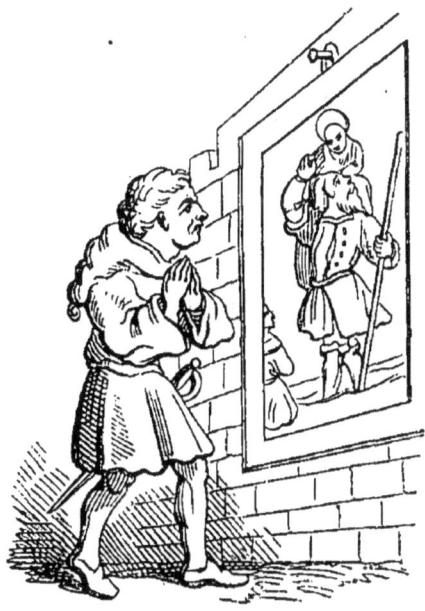

Fig. 138.

d'intérêt qu'il s'amusa à tracer à la plume des dessins explicatifs sur les marges des pages. Ce livre passa ensuite à la bibliothèque de l'Université de Bâle, où on le trouva à la fin du dix-septième siècle, et, depuis, ces dessins ont été gravés et ajoutés à la plupart des éditions subséquentes. Plusieurs de ces sujets sont peu étudiés et quelques-uns n'ont pas un rapport bien direct avec le texte d'Érasme ; mais ils sont tous caractéristiques, et montrent l'esprit — l'esprit du siècle — dans lequel Holbein avait lu son auteur. Nous en donnons deux exemples, pris presque au hasard, car il faudrait, pour faire comprendre le plus grand nombre, une analyse du livre plus longue, impossible ici.

La première des gravures que reproduit notre figure 138 représente le

guerrier superstitieux qui, malgré l'épée qu'il porte, épée bien assez longue pour lui inspirer confiance, s'incline, pour être plus sûr de ne pas mourir dans la journée, devant un tableau de saint Christophe, où

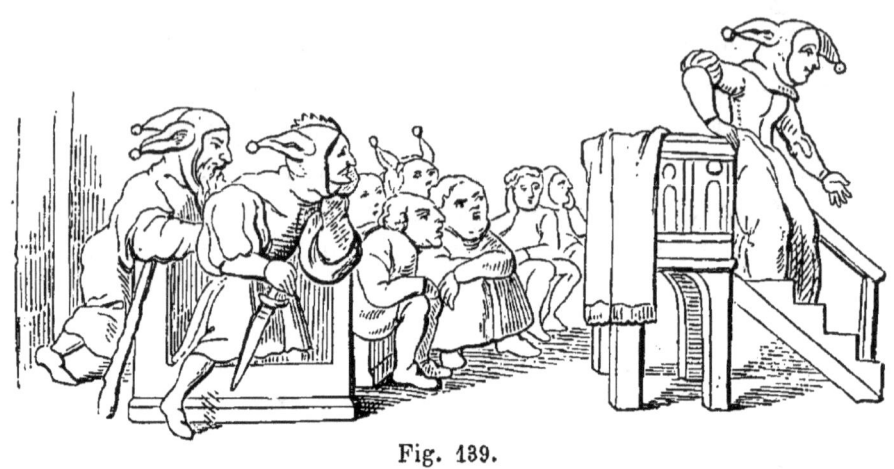

Fig. 139.

l'on voit le saint traversant un gué avec l'enfant Jésus sur son épaule.

L'autre gravure (fig. 139), empruntée au même recueil, représente Dame Folie descendant de la chaire après avoir fini son sermon.

CHAPITRE XIV

La littérature populaire et ses héros ; le frère Rush, Tyll Eulenspiegel, les sages de Gotham. — Contes et recueil de facéties. — Skelton, Scogin, Tarlton, Peele, etc., etc.

Au moyen âge, le peuple, comme les classes supérieures, avait sa littérature et ses légendes comiques. La légende composait surtout la littérature du paysan ; l'esprit du burlesque et de la satire s'y manifestait sous plus d'une forme. La simplicité alliée à une finesse vulgaire et l'exercice de ces qualités offraient les plus vifs stimulants à la gaieté du peuple. Les légendes eurent leurs héros populaires, qui, dans le principe, étaient bien plus qu'à demi légendaires, tels que le fameux Robin Goodfellow (Robin bon compagnon), dont les prouesses étaient une source continuelle d'amusement plutôt que de terreur pour ceux qui les écoutaient raconter. Ces histoires excitèrent encore un plus grand intérêt à mesure que leurs héros fantastiques prirent des formes vivantes, et les auditeurs se persuadèrent facilement que les personnages auxquels étaient attribués tant de traits de malice et de bons tours n'étaient, après tout, que de simples mortels comme eux. Il n'y avait plus là qu'un symbole du passage des temps du mythe à ceux de la vie pratique.

Une des plus vieilles de ces histoires de la comédie mythique transportées dans le domaine de l'humanité, c'est celle du *Frère Rush*. Quoique la plus ancienne version connue de ce conte date seulement du commencement du seizième siècle[1], il n'y a pas lieu de douter que l'histoire même n'existât à une époque bien plus reculée. Rush était, à vrai dire, un esprit des ténèbres, qui avait pour mission d'errer sur la terre, en quête de mortels à tenter et à pousser au mal. S'étant aperçu que la condition intérieure d'une certaine abbaye convenait admirablement à ses desseins, il se présenta à la porte, déguisé en jeune homme cherchant du travail. Il fut admis dans le couvent comme aide de cuisine ; mais il sut encore mieux se concilier le bon vouloir des moines par l'adresse avec laquelle il leur procurait à tous de charmantes compagnes. Un peu plus tard,

[1] Cette version fort ancienne est en vers allemands ; elle a été imprimée en 1515. Une version anglaise en prose fut imprimée en 1620 ; elle a été rééditée dans la Collection des vieux romans en prose de Thoms.

s'étant pris de querelle avec le cuisinier, il ne trouva rien de mieux que de jeter son adversaire dans la chaudière bouillante. Les moines, convaincus que la mort du maître queux était le résultat d'un accident, nommèrent Rush cuisinier à sa place. Après sept années de service à la cuisine, considérées, paraît-il, comme un juste surnumérariat en compensation du nouvel honneur qui allait lui être conféré, l'abbé et le couvent récompensèrent le traître en le faisant moine. Frère Rush n'en travailla que de plus belle à mener à bonne fin ses noirs projets. Il commença, à propos d'une femme, par une querelle qui dégénéra bientôt en une rixe générale dans laquelle chaque moine eut sa part de horions. Il continua dans cette voie jusqu'à ce que le hasard le démasquât un beau jour. Un fermier du voisinage, surpris par la nuit, avait cherché un abri dans le tronc creux d'un vieux chêne; or, il se trouva que cette nuit était justement celle qu'avait choisie Satan pour aller trouver ses agents sur la terre et recevoir d'eux le rapport de leurs divers actes; le diable avait même désigné le chêne en question comme lieu du rendez-vous. Frère Rush, naturellement, s'y rendit avec ses pareils, et, de sa cachette, le fermier entendit nettement les révélations du faux moine. L'honnête laboureur se fit un devoir de répéter le tout à l'abbé; et comme cet abbé avait, paraît-il, le don de magie, il changea le frère Rush en cheval et le chassa du couvent. Rush courut se réfugier en Angleterre, où, quittant sa forme chevaline, il s'installa dans le corps de la fille du roi, au grand déplaisir de la pauvre princesse, à laquelle cet hôte incommode faisait souffrir mille tortures. Heureusement, de savants docteurs de Paris, appelés en consultation, réussirent à faire avouer au malin esprit que la seule personne ayant pouvoir sur lui était l'abbé du monastère, qui déjà l'avait mis à la raison. L'abbé vint, exorcisa maître Rush et le força à reprendre la forme d'un cheval.

Telle est succinctement l'histoire de frère Rush, laquelle finit peu à peu par se grossir d'incidents nouveaux. Mais le peuple voulait un héros qui eût davantage le caractère de la réalité; un héros qu'il pût positivement reconnaître pour un des siens. De tels héros ont d'ailleurs existé de tout temps. Ils personnifient d'ordinaire une classe de la société, et plus particulièrement celle des fripons oisifs et des chevaliers d'industrie vivant de leur esprit, variété qui était plus nombreuse et plus familièrement connue au moyen âge que de notre temps. La folie unie à la finesse composait un type toujours sûr de plaire. C'est en Allemagne que cette classe d'aventuriers a eu ses légendes imprimées d'abord, et

c'est là que nous trouvons le premier héros populaire de ce genre, personnage auquel les Allemands ont donné le nom d'Eulenspiegel, qui signifiait littéralement le *miroir du hibou*, mais qu'ils ont employé depuis dans le sens de joyeux fou et dont les Français ont fait le mot *espiègle*.

Tyll Eulenspiegel et son histoire appartiennent, croit-on, au quatorzième siècle, quoique la première mention qu'on en rencontre se trouve dans un livre imprimé au commencement du seizième et dû, suppose-t-on, à la plume de l'écrivain populaire bien connu, Thomas Murner, dont nous aurons à parler plus loin.

La popularité de ce conte fut très-grande; il ne tarda pas à être traduit en français, en anglais, en latin, et dans presque toutes les autres langues de l'Europe occidentale. Dans la version anglaise on a traduit jusqu'au nom, qui est devenu Owleglass, ou, comme on le rencontre souvent, précédé d'un H aspiré superflu, Howleglass[1]. Selon l'histoire, Tyll Eulenspiegel était fils d'un paysan; il naquit dans un village du Brunswick appelé Kneitlingen. Voici d'ailleurs l'histoire de sa naissance traduite sur la vieille version anglaise :

« Au pays de Saxe, dans le village de Ruelnige, demeurait un homme qui se nommait Nicolas Howleglass; il avait une femme appelé Wypeke, qui accoucha dans la même localité. L'enfant fut présenté pour être baptisé et reçut le nom de Tyell Howleglass. La cérémonie achevée, la petite créature fut portée dans une taverne où le père était avec le parrain et la marraine et faisait bonne chère. Quand la sage-femme eut bien bu, elle prit l'enfant pour le reporter à la maison. Dans le chemin, il y avait un petit pont sur une eau fangeuse. En voulant le traverser, la sage-femme tomba dans la vase avec l'enfant; car elle avait bu un peu trop de vin, et si du secours n'était venu promptement, elle et le poupon auraient été noyés. Une fois rentrée à la maison, elle fit préparer une chaudière d'eau chaude, y lava l'enfant et le débarrassa de la vase qui le couvrait. Ainsi, Howleglass fut baptisé trois fois en un jour : une fois à l'église, une fois dans la vase et une fois dans l'eau chaude. »

[1] Voici le titre de cette traduction anglaise : *Here beginneth a merye jest of a man that was called Howleglass, and of many marveylous thinges and jestes that he did in his lyfe, in Eastlande, and in many other places.* (Ici commence la joyeuse farce d'un homme qui s'appelait Howleglass, et de plusieurs merveilleuses choses et plaisanteries qu'il fit dans sa vie, dans la terre de l'Est et en plusieurs autres endroits.) Elle fut imprimée par Coplande, vers 1520. Une édition d'*Eulenspiegel* en anglais, par M. Kenneth Mackenzie, a été récemment publiée par MM. Trübner et C°, Paternoster Row.

On voit que le traducteur anglais n'était pas très-exact dans sa géographie ni dans ses noms. L'enfant, ayant ainsi échappé à la mort, grandit rapidement, et montra un penchant extraordinaire à la méchanceté, avec divers autres mauvais instincts, ainsi qu'une finesse au-dessus de son âge, qui le faisait échapper aux dangers auxquels ses mauvais tours l'exposaient. Fort jeune encore, il se fit remarquer par son talent à mettre les autres enfants aux prises ; ce fut là d'ailleurs toute sa vie son amusement favori. Sa mère, qui à cette époque était veuve, voyant la merveilleuse finesse d'esprit du petit vaurien, finesse qui, suivant elle, devait nécessairement assurer son succès dans le monde, résolut de ne pas le laisser plus longtemps oisif. Elle le mit en apprentissage chez un boulanger, mais le caractère turbulent de maître Tyll déjoua toutes les bonnes intentions maternelles, et son maître fut obligé de le renvoyer. Un jour que la pauvre femme avait emmené le jeune drôle à la dédicace d'une église, l'enfant but tant au repas donné à cette occasion, qu'il se blottit dans une ruche vide et s'y endormit, alors qu'on le croyait rentré au logis. Dans la nuit, deux voleurs pénétrèrent dans le jardin pour dérober les abeilles, et ils convinrent d'emporter d'abord la ruche la plus lourde. La plus lourde, c'était naturellement celle dans laquelle Eulenspiegel était caché. Nos larrons y passèrent une perche dont ils prirent chacun un bout et commencèrent leur retraite. Eulenspiegel, éveillé par le mouvement, s'aperçoit bientôt de sa position critique et songe à en sortir. Soulevant doucement le couvercle de la ruche, il allonge le bras et tire prestement les cheveux de celui des deux porteurs qui marchait le premier. L'homme se retourne accusant son compagnon, qui a mille peines à lui prouver qu'il ne l'a pas touché. On se remet en route, mais dix pas plus loin le même manége recommence. Cette fois, l'homme aux cheveux tirés perd patience, une nouvelle altercation s'ensuit et des mots on en vient aux coups : c'est justement ce qu'attendait Eulenspiegel ; profitant de la bagarre, il saute à bas de sa ruche et court encore.

Après sa sortie de chez le boulanger, Eulenspiegel erre par le monde, vivant de fourberies et de ruses, et s'engageant dans toute sorte d'aventures aussi étranges que plaisantes. Tour à tour forgeron, cordonnier, tailleur, cuisinier, arracheur de dents, etc., il ne reste dans chaque métier que tout juste assez longtemps pour s'y attirer quelque mauvaise affaire et être obligé de songer à la retraite. Il s'insinue dans toutes les classes de la société, et arrive invariablement à des résultats analogues. Plusieurs de ses aventures, il est vrai, sont si comiques, qu'il est facile

de comprendre la popularité dont elles ont joui autrefois. Mais elles ne sont pas simplement amusantes; elles offrent le tableau d'une continuelle satire sur les mœurs du temps; sur un état social où tout ambitieux, tout imposteur éhonté, tout pillard particulier ou tout déprédateur public envisageait le monde comme une proie facile que lui livraient la folie et la crédulité générales.

Le moyen âge possédait une autre variété d'histoires satiriques populaires, se rattachant plutôt aux localités qu'aux personnes. Il était peu de pays qui n'eussent une ville ou un canton cité pour le béotisme, le ridicule ou la friponnerie de ses habitants. Nous avons déjà vu les gens de Norfolk en possession d'un pareil renom. Plus tard, les habitants de Pevensey, dans le Sussex, et plus particulièrement ceux de Gotham, dans le Nottinghamshire, furent également l'objet d'une distinction de ce genre. En Allemagne, les habitants de maintes localités eurent aussi une renommée analogue; mais les représentants par excellence de ce caractère, chez les Allemands, furent les Schildbourgeois, dénomination qui paraît appartenir entièrement au domaine de la fable. Schildbourg était, raconte-t-on, une ville de «la Misnopotamie, au delà d'Utopie, dans le royaume de Calicut.» Les Schildbourgeois avaient originairement une telle réputation de sagesse, qu'ils étaient continuellement appelés dans les autres pays pour donner leur avis, de sorte qu'à la fin il ne resta plus un seul homme dans la ville, et que les femmes furent obligées de remplacer partout leurs maris. Ce surcroît d'occupation leur devint à la longue si pénible, que les excellentes dames se décidèrent à écrire aux absents d'avoir à revenir au pays. Trop bons maris pour se faire longtemps prier, les Schildbourgeois rentrèrent en masse dans leur bonne ville, et ils furent accueillis avec tant de joie par leurs épouses qu'ils résolurent de ne plus quitter leurs murs. En conséquence, ils tinrent conseil et arrêtèrent qu'ayant éprouvé le grave inconvénient d'une trop haute réputation de sagesse, ils l'éviteraient à l'avenir en prenant le rôle inverse.

Un des premiers résultats qu'ils constatèrent de la longue négligence de leurs affaires domestiques, ce fut l'absence d'une salle de délibération. Décidés à pourvoir sans délai à ce besoin, ils ne s'épargnèrent ni frais ni peine pour construire, en temps voulu, un bel et solide édifice. Mais, lorsqu'ils entrèrent dans leur nouvelle salle, quelle fut leur consternation de se trouver dans une parfaite obscurité! Ils avaient, en effet, oublié de faire des fenêtres. On se réunit derechef, et l'un d'entre eux, qui avait été parmi les plus sages du temps de leur sa-

gesse, émit l'avis, fortement motivé, qu'on devait essayer de tous les expédients possibles pour introduire de la lumière dans la salle, en commençant par celui qui semblait le plus simple. Tout le monde ayant pu remarquer que la lumière du jour était produite par les rayons du soleil, ce qu'il y avait de mieux à faire, c'était de se réunir à midi, alors que l'astre était dans tout son éclat, et de remplir de rayons lumineux des sacs, des paniers, des jarres, des vases de toute espèce, qu'on irait ensuite vider dans la malheureuse salle. L'avis fut adopté par acclamation. Le lendemain, au premier coup de midi, on put voir une foule de Schildbourgeois devant la porte de la maison du conseil, occupés, les uns à tenir des sacs ouverts, et les autres, armés de pelles, à y enfouir le plus de lumière possible. Pendant qu'ils se démenaient ainsi, un étranger, nouvellement arrivé dans la ville, voyant ce qui se passait, dissuada ces braves gens de continuer leur singulier travail, et leur offrit de leur enseigner un moyen bien plus efficace d'arriver à leurs fins. Ce moyen consistait simplement à pratiquer une ouverture dans le toit. Les Schildbourgeois n'étaient pas entêtés : ils tentèrent l'expérience, et obtinrent un succès qui les émerveilla. Aussi leur gratitude pour l'ingénieux étranger n'eut-elle pas de bornes.

Les Schildbourgeois éprouvèrent d'autres difficultés avant d'avoir achevé leur salle de conseil. Voulant se procurer du sel à bon marché, ils en semèrent tout un champ. La saison suivante, à la première apparence de verdure, ils s'assemblèrent pour décider de quelle manière devait être traitée la récolte. Fallait-il la faucher en vert, ou la laisser pousser pour la moissonner comme le froment? Le parti à prendre était embarrassant : on résolut d'attendre, et l'on découvrit plus tard qu'au lieu du champ de sel espéré on avait un champ d'orties.

Après maintes déconvenues de ce genre, les Schildbourgeois sont remarqués par l'empereur, de qui ils obtiennent une charte d'incorporation et de franchise; mais ils en profitent peu. En faisant des essais pour détruire les souris, ils mettent le feu à leurs maisons, et toute la ville est brûlée à ras terre. C'était plus qu'ils n'en pouvaient supporter. Dans leur chagrin, ils abandonnèrent le pays, et, comme autrefois les Juifs, ils se dispersèrent par le monde, transportant partout leur folie avec eux.

L'édition la plus ancienne que l'on connaisse de l'histoire des Schildbourgeois fut imprimée en 1597[1]; mais le fond même est sans doute

[1] Elle a été réimprimée par Von der Hagen, en un petit volume intitulé : *Narrenbuch* ; herausgegeben durch Friedrich Heinrich Von der Hagen, in-12. Halle, 1811.

d'une date plus vieille. On voit du premier coup d'œil qu'elle implique une satire contre les villes municipales du moyen âge.

Une série d'aventures analogues, mais d'un caractère un peu plus clérical, portait le titre de *Der Pfarrherrn von Kalenberg*, ou « le Curé de Kalenberg, » et remonte comme publication à la dernière moitié du seizième siècle. La première édition connue, imprimée en 1582, est en prose. Von der Hagen, qui en a plus tard réimprimé une édition en vers dans un volume que nous avons déjà cité, semble être d'avis que sous sa première forme l'histoire appartient au quatorzième siècle.

Les Schildbourgeois d'Allemagne furent représentés en Angleterre par les sages de Gotham. Gotham est un village situé à environ sept milles au sud-ouest de Nottingham, et, rapprochement assez curieux, c'est à une histoire semblable à celle des Schildbourgeois qu'on attribue d'abord la stupidité des hommes de Gotham. On prétend qu'un jour le roi Jean, se rendant à Nottingham, voulut passer par le village de Gotham, et que les Gothamites, sous l'influence de quelque vague idée que sa présence leur porterait préjudice, élevèrent sur son chemin des obstacles qui empêchèrent sa visite. Plus tard, les mêmes hommes, redoutant la vengeance royale, résolurent d'y échapper en jouant le rôle de niais. Lors donc que les officiers du roi vinrent à Gotham pour faire une enquête sur la conduite des habitants, ils les trouvèrent livrés aux occupations les plus extraordinaires : les uns cherchant à noyer une anguille dans un étang, les autres élevant une palissade autour d'un arbre pour emprisonner un coucou qui s'était perché dans les branches, et d'autres employant leur temps à des absurdités analogues. Les commissaires rapportèrent que les gens de Gotham étaient tous fous au premier chef. Par ce stratagème, les Gothamites échappèrent à toute poursuite ultérieure ; mais la réputation qu'ils avaient voulu se donner leur resta.

Cette explication, cela va sans dire, est toute moderne et apocryphe ; mais il n'y a pas à douter que la renommée des sages de Gotham ne remonte à une haute antiquité. L'histoire, à ce que l'on croit, a été rédigée dans sa forme actuelle par André Borde, écrivain anglais du règne de Henry VIII. Elle a été réimprimée un grand nombre de fois sous la forme de ces livres populaires colportés dans les campagnes par des libraires ambulants. Les faits et gestes des Gothamites décelaient un plus haut degré de simplicité que ceux même des Schildbourgeois ; mais ils s'enchaînent moins.

Voici une anecdote racontée dans le langage peu fleuri des livres en

question, et pour l'intelligence de laquelle il est bon d'avertir que les hommes de Gotham avaient une grande admiration pour le chant du coucou.

« Au temps jadis, les hommes de Gotham auraient voulu retenir le coucou pour pouvoir l'entendre chanter toute l'année. Au milieu de la ville, ils firent planter une haie circulaire, puis s'étant procuré un coucou, ils le mirent dans cette enceinte en lui disant : « Chante ici, et tu « ne manqueras de rien l'année durant. » Le coucou, quand il vit qu'à terre la haie lui barrait le passage, joua des ailes et disparut dans les airs. « C'est notre faute ! s'écrièrent nos sages, nous n'avons pas fait la haie « assez haute. »

Une autre fois, ayant attrapé une grosse anguille dont la voracité les contrariait, ils s'assemblèrent en conseil pour délibérer sur le châtiment qu'il convenait de lui infliger. Après maint pourparler, il fut résolu qu'on noierait la coupable, et l'anguille fut en grande cérémonie jetée dans un vaste étang.

Un jour, douze hommes de Gotham allèrent pêcher ; en retournant chez eux, ils crurent tout à coup s'apercevoir qu'ils avaient perdu un de leurs compagnons. Grande alarme, on se compte, et comme chacun compte à son tour en oubliant de se comprendre dans le total, on n'arrive chaque fois qu'au nombre onze. Au milieu de leur chagrin, — car ils croyaient leur compagnon noyé, — un étranger s'approcha d'eux et apprit la cause de leur anxiété. Voyant qu'il ne pouvait les convaincre de leur erreur par le simple raisonnement, il leur offrit, à de certaines conditions, de retrouver le Gothamite perdu ; et voici comment il y procéda. Il prit successivement chacun des douze Gothamites, ayant soin de lui appliquer sur l'épaule un bon coup qui le fit crier. A chaque cri, l'étranger comptait un, deux, trois, etc. Au douzième cri, la lumière se fit dans l'esprit des pêcheurs, en ce sens qu'ils demeurèrent persuadés que le Gothamite perdu était revenu. Il ne leur restait plus qu'à payer le service qu'on venait de leur rendre, et c'est ce qu'en gens scrupuleux ils se hâtèrent de faire.

Cette histoire des sages de Gotham, comme livre de colportage, devint si populaire en Angleterre, qu'à une époque plus rapprochée de nous, elle donna naissance à une foule d'autres compositions analogues, sous les titres, — autrefois bien connus des enfants, — de : « les Joyeuses Farces ou les Tours comiques de Swalpo » (*The merry Frolicks*, etc.); « les Exploits de George Buchanan, communément appelé le Fou du

roi » (*The witty and entertaining Exploits*, etc.) ; « les Malheurs de Simon le Simple » (*Simple Simon's Misfortunes*), etc. Il ne faut pas oublier non plus que l'histoire d'Eulenspiegel fut le prototype d'une série d'histoires populaires plus importantes en étendue, représentées dans la littérature anglaise par « le Fripon anglais » (*The English Rogue*), ouvrage de Richard Head et Francis Kirkman, sous le règne de Charles II, et par divers autres « Fripons » ou « Coquins » (*Rogues*), appartenant à différents pays, qui parurent vers ce temps-là ou peu après. Le plus ancien de ces livres fut : *le Fripon espagnol*, ou *Vie de Guzman d'Alfarache*, écrit en espagnol, par Mateo Aleman, dans la dernière partie du seizième siècle. Chose assez curieuse ! un Anglais, qui ignorait apparemment que l'histoire d'Eulenspiegel eût paru en anglais sous le nom d'*Owlglass*, se mit en tête d'introduire ce personnage dans la famille des coquins, devenus ainsi à la mode ; et, en 1720, notre homme publia comme « traduit en anglais » ce qu'il appela « le Fripon allemand (*The German Rogue*), ou Vie et aventures plaisantes, tours, stratagèmes et inventions de Tiel Eulespiegle. »

Le quinzième siècle a été la période pendant laquelle les formes du moyen âge subirent une transformation pour s'adapter à un autre état de la société, et pendant laquelle on vit naître une grande partie de la littérature populaire qui a été en vogue dans les temps modernes. Au quatorzième siècle, les fabliaux des jougleurs prirent déjà ce qu'on pourrait peut-être appeler une forme plus littéraire, et se réduisirent à des récits en prose. Cela eut lieu notamment en Italie, où ces contes en prose furent nommés *Novelle*, dénomination qui, impliquant certaine nouveauté dans leur genre, passa dans la langue française sous la forme de *Nouvelles*, et fut l'origine du mot anglais moderne *Novel*, appliqué à une œuvre d'imagination. Les nouvelliers italiens adoptèrent le mode, suivi dans l'Orient, de relier ces histoires les unes aux autres, en les rattachant à un plan général dans lequel on introduit des prétextes pour les raconter. Ainsi le *Décaméron* de Boccace tient par rapport aux fabliaux exactement la même position que les *Mille et une Nuits* par rapport aux anciens contes arabes. Les nouvelliers italiens se multiplièrent et devinrent célèbres dans toute l'Europe, depuis l'époque de Boccace jusqu'à celle de Straparola, au commencement du seizième siècle et plus tard encore. Le goût de ce genre de littérature paraît avoir été introduit en France, à la cour de Bourgogne, où, sous le duc Philippe le Bon, un écrivain, homme de cour, Antoine de La Sale, qui, pendant un séjour en Italie, avait eu con-

naissance d'un recueil célèbre, — les *Cento Novelle*, — composa, en l'imitant, un recueil français qu'il appela les *Cent Nouvelles nouvelles*, resté l'un des meilleurs spécimens de la langue française au quinzième siècle [1]. Les livres de contes français d'une date moins reculée, tels que l'*Heptaméron* de la reine de Navarre et autres, appartiennent principalement au seizième siècle. On ne peut guère dire que les recueils de ce genre aient jamais pris racine dans la littérature nationale de la Grande-Bretagne.

Mais à ces histoires est due en partie l'apparition d'un genre de livres qui se multiplièrent en grand nombre et furent pendant longtemps extrêmement populaires. Avec le fou domestique ou le bouffon, qui avait remplacé l'ancien jougleur, les contes avaient été élagués de leurs détails au point de n'être plus que des anecdotes piquantes. En même temps, le goût s'était porté vers ce genre de facéties qu'on appelle en français *bons mots*, et que les Anglais au seizième siècle qualifiaient de « vives répliques » (*quick answers*). Le mot anglais *jest* (facétie), lui-même, tirait son origine de la circonstance que les choses qu'il désignait provenaient des anciens contes ; car il est simplement la corruption du mot latin *gesta* (gestes), dans le sens de récits de faits ou d'actions, de contes. Les écrivains latins qui les premiers se mirent à faire des livres de ces contes ou anecdotes, les recueillirent sous le nom général de *facetiæ* (facéties).

Les plus vieux de ces recueils de facéties étaient écrits en latin, et l'on rapporte une curieuse anecdote relativement à l'origine du plus anciennement connu d'entre eux, celui du fameux Poggio de Florence. Quelques beaux esprits de la cour du pape Martin V (élevé à la papauté en 1417), parmi lesquels se trouvaient deux secrétaires du pape, Poggio et Antoine Lusco, Cincio de Rome, et Ruzello de Bologne, s'étaient approprié dans le Vatican un coin particulier, où ils se réunissaient pour causer librement entre eux. Ils appelaient cet endroit *buggiale*, nom qui en italien signifie un lieu de récréation, où l'on conte des histoires, où l'on dit des bons mots, où l'on s'amuse à discuter sur le ton de la satire les faits et gestes de tout le monde. Telle était la façon dont Poggio et ses amis se divertissaient dans leur *buggiale*, et l'on assure que dans leurs con-

[1] Je suis obligé de passer très-rapidement sur cette partie de sujet. Pour l'histoire du livre remarquable intitulé *les Cent Nouvelles nouvelles*, je renvoie le lecteur à la préface de l'édition que j'en ai donnée : *Les Cent Nouvelles nouvelles*, publiées d'après le seul manuscrit connu, avec introduction et notes, par M. Thomas Wright, 2 vol. in-12. Paris, 1858.

versations ils ne ménageaient ni l'Église, ni le pape lui-même, ou son gouvernement. En effet, les facéties de Poggio, qui passent pour être un choix des bons mots qui se disaient dans ces réunions, ne respectent pas plus l'Église de Rome que les convenances. Ce sont pour la plupart des histoires qui couraient le monde, bien avant que Poggio fût né. Ce fut peut-être cette satire contre l'Église et le clergé qui fit en grande partie la popularité du recueil, à une époque où régnait dans les esprits une agitation générale au sujet des affaires religieuses, agitation qui ne faisait que trop présager la Réforme. Les recueils latins de facéties qui suivirent sont dus à des hommes qui, comme Henri Bebelius, étaient des réformateurs ardents.

Beaucoup des plaisanteries contenues dans ces recueils latins sont mises dans la bouche de bouffons ou de fous domestiques, *fatui* ou *moriones*, et en Angleterre, — où ces livres, écrits dans la langue nationale, sont devenus plus populaires peut-être que dans aucun autre pays, — un grand nombre ont été publiés sous les noms de bouffons célèbres, ainsi : « les Contes plaisants de Skelton, les Facéties de Scogin, les Bons Mots de Tarlton, les Plaisanteries de George Peele » (*Merie Tales of Skelton*, etc.).

John Skelton, poëte-lauréat de son temps, paraît avoir été connu à la cour de Henry VII et de Henry VIII, tout autant comme bouffon que comme poëte. Le titre de poëte-lauréat était alors une distinction ou un grade que conférait l'Université d'Oxford. Les *Merie Tales* de Skelton lui sont tous personnels, et nous serions tenté de dire que ses facéties ne valent pas mieux que ses poésies. A en juger par les premières, il occupe un rang à peu près intermédiaire entre Eulenspiegel et le fou de cour ordinaire. Le conte n° 1 peut passer pour un spécimen de ses meilleurs. Le voici :

COMMENT SKELTON RENTRA CHEZ LUI A OXFORD EN REVENANT D'ABBINGTON.

« Skelton était Anglais de naissance, comme l'était aussi Skogyn. Elevé à Oxford, il y fit son éducation et y devint poëte lauréat. Un jour que, pour se divertir, il était allé à Abbington et y avait mangé des viandes salées, il s'en retourna tard à Oxford, et coucha dans une auberge appelé *la Tabere*, et qui se nomme aujourd'hui *l'Ange*. Après avoir bu, il se mit au lit, mais vers minuit il eut soif et se sentit la gorge si sèche, qu'il fut forcé d'appeler le garçon pour qu'il lui servît à boire. Il

eut beau appeler, le garçon ne répondit pas. Alors il cria après l'hôtelier, après l'hôtelière, après les valets. Personne ne voulut l'entendre. « Hélas! dit Skelton, je vais donc périr faute de boire! Que faire? » Soudain l'idée lui vint de crier : « Au feu! au feu! au feu! » Aussitôt il se fit un grand remue-ménage. C'était à qui se lèverait le plus vite : tout le monde courant, les uns nus, les autres à moitié endormis. Skelton se mit à crier de plus belle : « Au feu! au feu! » afin que personne ne sût de quel côté se tourner. Skelton alors se recoucha, et l'hôtelier, l'hôtelière, le garçon de salle et le valet d'écurie accoururent dans sa chambre, des chandelles allumées à la main, en disant : « Où, où donc est le feu? — Ici, « ici, ici, » dit Skelton, et il mit son doigt à sa bouche, disant : « Appor- « tez-moi à boire pour éteindre le feu dévorant de mon gosier. » Et c'est ce que l'on fit. »

Un autre de ces « joyeux contes » de Skelton renferme une satire contre le penchant des Gallois à l'ivrognerie et contre l'usage qui prévalait au seizième siècle et au commencement du dix-septième de se faire octroyer par la couronne des lettres patentes de monopole.

COMMENT LE GALLOIS PRIA SKELTON DE L'AIDER DANS SA DEMANDE AU ROI POUR OBTENIR UNE PATENTE POUR VENDRE A BOIRE.

« Skelton, étant à Londres, alla à la cour du roi, où vint à lui un Gallois qui lui dit : « Monsieur, c'est ainsi que bien des gens de mon pays viennent à la cour, et les uns obtiennent du roi par patente un château, d'autres un parc, d'autres une forêt, d'autres un fief, etc., et ils vivent en honnêtes gens ; et moi, je vivrais aussi honnêtement que les meilleurs des hommes, si je pouvais obtenir une patente qui me fît avoir de quoi bien boire. Veuillez donc écrire quelques mots pour moi, un petit billet qui puisse être remis aux mains du roi, et je vous promets une récompense honnête. — Je le veux bien, dit Skelton. — Asseyez-vous en ce cas, dit le Gallois, et écrivez. — Qu'écrirai-je? dit Skelton. — Écrivez : *A boire*, répondit le Gallois. Maintenant, continua-t-il, ajoutez : *A boire encore!* — Et quoi ensuite? dit Skelton.— Écrivez : *Toujours à boire!* — Est-ce tout? — Non, dit le Gallois, ajoutez à toute cette boisson : *Un peu de mie de pain et beaucoup à boire!* — Fort bien. — Relisez tout cela. » Skelton se mit à lire : « *A boire! à boire encore! toujours à boire! Un peu de mie de pain, et beaucoup à boire!* » Alors le Gallois dit : « Otez *la petite mie de pain*, et mettez à la place : *A boire*

sans cesse et pas de pain. A présent, si je pouvais avoir cela signé du roi, poursuivit le Gallois, je n'aurais plus de souci tant que je vivrai. — Eh bien donc, dit Skelton, quand vous aurez cela signé du roi, je tâcherai, de mon côté, de me procurer une patente pour avoir du pain, afin que, vous avec votre boisson et moi avec le pain, nous puissions faire chère lie et reprendre chacun notre bâton de voyage. »

Ces deux contes peuvent donner l'idée du recueil publié sous le nom de Skelton, lequel fut, croyons-nous, imprimé pour la première fois vers le milieu du seizième siècle. Le recueil des facéties de Scogan, ou, comme on l'appelait vulgairement, Scogin, recueil qu'on attribue à André Borde, parut probablement quelques années auparavant, mais on ne connaît l'existence d'aucun exemplaire des éditions plus anciennes. Scogin, le héros de ces facéties, nous est donné comme occupant à la cour de Henry VII une position peu différente de celle d'un fou de cour ordinaire. « C'était, dit de lui le bon vieux chroniqueur Holinshed, en le flattant peut-être un peu trop, c'était un gentilhomme savant, il avait étudié quelque temps à Oxford, il avait l'esprit plaisant et du goût pour les farces ; ces qualités lui valurent d'être appelé à la cour, et là, s'adonnant à son penchant naturel pour la gaieté et les passe-temps agréables, il joua bien des bons tours, mais non pas d'une façon aussi peu honnête qu'on l'a rapporté. » Cette allusion a trait fort probablement aux facéties qui représentent Scogin comme menant la vie d'un vil et grossier bouffon qui renouvelait la plupart des hauts faits peu moraux du moins réel Eulenspiegel. Ces histoires vont jusqu'à raconter qu'il insulta le roi et la reine, et qu'il fut, en conséquence, banni par delà la Manche, où il ne montra pas plus de respect pour la majesté du roi de France.

Les facéties de Scogin, comme celles de Skelton, consistent en grande partie dans ces tours qui semblent, dans les temps anciens, avoir toujours fait les délices de la race teutonique. Un grand nombre de ces plaisanteries sont dirigées contre l'ignorance et l'esprit mondain du clergé. Scogin, raconte-t-on, fut lui-même, pendant un temps, professeur à l'Université, et un laboureur lui avait envoyé son fils pour qu'il en fît un prêtre. Toute cette histoire, qui dure plusieurs chapitres, est une caricature de la façon dont des hommes d'une ignorance grossière étaient admis à la prêtrise. Après force bévues, l'écolier se présente pour recevoir les ordres, et voici comment il passe son examen.

COMMENT L'ÉCOLIER DIT QUE TOM MILLER D'OSENEY ÉTAIT LE PÈRE DE JACOB.

« Après cela, ledit écolier se présenta aux ordres suivants, et apporta à l'Ordinaire un présent de la part de Scogin ; mais le père de l'écolier paya pour tout. Alors l'Ordinaire dit à l'écolier : « Je dois vous interroger, et, par égard pour maître Scogin, je ne veux pas me montrer exigeant. Isaac avait deux fils, Esaü et Jacob. Quel était le père de Jacob ? » L'écolier se tint coi, sans pouvoir répondre. « Allons ! dit l'Ordinaire, je ne puis vous recevoir prêtre avant l'ordination prochaine ; j'espère qu'alors vous saurez me répondre. » L'écolier s'en retourna le cœur gros, porteur d'une lettre pour maître Scogin, dans laquelle on apprenait à celui-ci que son élève n'avait pas su répondre à cette question : « Isaac avait deux fils, Esaü et Jacob. Qui était le père de Jacob ? » Scogin dit alors au jeune homme : « Stupide animal, tête d'âne que tu es ! Voyons ! tu connais bien Tom Miller, d'Oseney ? — Oui, dit l'écolier. — Alors, dit Scogin, tu sais qu'il a deux fils, Tom et Jeannot ; qui est père de Jeannot ? — Tom Miller, répondit l'écolier. — Eh bien ! reprit Scogin, il t'eût été tout aussi facile de dire qu'Isaac était le père de Jacob. » Et il ajouta : « Tu te lèveras demain de bon matin, je te donnerai une lettre à porter à l'Ordinaire, et j'ai la confiance qu'il te recevra avant que la série des ordinations soit achevée. » Le lendemain, l'écolier se leva au petit jour, et porta la lettre à l'Ordinaire. L'Ordinaire dit : « Par égard pour maître Scogin, je ne vous demanderai rien de plus que ce que je vous ai demandé hier. Isaac avait deux fils, Esaü et Jacob ; qui était père de Jacob ? — Parbleu, dit l'écolier, je puis vous le dire maintenant : c'est Tom Miller, d'Oseney. — Imbécile ! s'écria l'Ordinaire, va-t'en bien vite et que ton maître ne t'envoie plus à moi pour demander les ordres, car il est impossible de faire un homme d'esprit d'un idiot. »

Quoi qu'il en soit, l'écolier de Scogin fut fait prêtre, et quelques-unes des histoires qui suivent nous montrent la façon ridicule dont il exerçait le sacerdoce.

Deux autres histoires nous montrent Scogin à la cour, dans le rôle de fou qu'on lui prête.

COMMENT SCOGIN DIT A CEUX QUI SE MOQUAIENT DE LUI QU'IL AVAIT UN ŒIL VAIRON.

« Scogin arpentait le palais du roi, de la cour au grenier, avec son

haut-de-chausses pendant, son pourpoint retourné, son chapeau de travers, et tout le monde de se moquer de lui. « Voyez, disaient les uns, quel homme comme il faut et comme il porte bien son costume ! — Comprenez-vous ce fou, disaient les autres, il n'est pas même capable de s'habiller ! » C'était à qui dirait son mot. « Messieurs, dit enfin Scogin, vous me comblez vraiment ; mais vous ne remarquez pas une chose en moi. — Quelle chose, Tom ? dirent les autres. — Parbleu, répondit Scogin, je n'y vois pas comme tout le monde, j'ai un œil vairon. — Qu'entends-tu par là ? demandèrent-ils tous. — Un œil, reprit Scogin, au moyen duquel je vois des faquins qui se moquent de moins fou qu'eux. »

L'autre histoire, dont le sel est dans le double sens de certains mots, nous fait voir Scogin gravement occupé à traîner son fils par les pieds dans tous les coins des appartements royaux, sous prétexte que le frottement de la cour est chose salutaire et dont on peut finir par retirer profit.

On ne devait pas être généralement très-difficile à cette époque en fait de bons mots et de plaisanteries ; car, si banales que soient les facéties de Scogin, elles jouirent d'une popularité prodigieuse pendant plus de cent ans, à partir de la première moitié du seizième siècle. Elles eurent plusieurs éditions, et les écrivains du temps de la reine Elisabeth y font des allusions fréquentes.

L'individu qui vient ensuite par ordre de date, comme ayant donné son nom à un recueil de facéties, c'est le fameux Richard Tarlton, le fou de cour bien réel de la reine Elisabeth. Ses facéties sont du même genre que celles de Skelton et de Scogin, et peut-être l'esprit en est-il encore plus lourd.

Les facéties de Tarlton furent bientôt suivies des Joyeuses et spirituelles facéties (*Merrie conceited Jests*) de Georges Peele, l'auteur dramatique, qui est désigné dans le titre comme « gentleman et ancien étudiant d'Oxford. » Ces facéties, est-il dit, font connaître la vie et les incidents de l'existence de Peele, « lequel était un homme très-connu dans la ville de Londres et ailleurs. » Les facéties de Peele sont surtout curieuses par la peinture fidèle qu'elles présentent du côté extravagant des mœurs sous les règnes d'Elisabeth et de Jacques Ier.

Dans la période où ces livres furent publiés en Angleterre, on vit éclore beaucoup d'autres recueils de facéties, car ce genre d'ouvrages était devenu une branche importante de la littérature anglaise populaire.

La plupart furent publiés sans nom d'auteur : ce ne sont en effet que de simples compilations des anciens recueils latins et français. Tout ce qu'il y avait de passable, même parmi les facéties de Skelton, de Scogin, de Tarlton et de Peele, avait été répété mainte et mainte fois par les conteurs et les bouffons des siècles antérieurs.

Deux des plus vieux recueils anglais doivent à des circonstances accidentelles d'avoir acquis une plus grande célébrité que le reste. L'un de ces recueils, intitulé : *Cent Contes plaisants* (A hundred merry Tales), a trouvé faveur auprès des commentateurs de Shakspeare, comme étant celui auquel le grand poëte a fait particulièrement allusion dans sa pièce de *Beaucoup de bruit pour rien* (acte II, scène 1re), où Béatrix se plaint que quelqu'un ait dit qu'elle avait « emprunté son esprit aux *Cent Contes plaisants*. »

L'autre recueil en question portait le titre de *Contes plaisants, questions piquantes et reparties vives, très-agréables à lire* (Merry Tales, wittie questions, and quicke answeres very pleasant to be readde); il date de 1567. La vogue dont il a joui dans les temps modernes paraît provenir principalement de ce que jusqu'à la découverte, due au hasard, de l'exemplaire unique et incomplet des *Cent Contes plaisants*, il passa pour être le livre auquel Shakspeare avait fait allusion. Ces deux recueils sont simplement des compilations des *Cent Nouvelles nouvelles*, de Poggio, de Straparola et d'autres ouvrages étrangers[1]. Les paroles mises dans la bouche de Béatrix indiquent nettement l'usage qu'on faisait de ces sortes de livres. Il était de mode d'y apprendre des bons mots et des histoires, afin de les placer dans les conversations de la bonne société et surtout à table; cette coutume a continué de fleurir jusqu'à une époque récente. Le nombre des recueils de facéties publiés pendant le seizième, le dix-septième et le dix-huitième siècle est tout à fait extraordinaire. Plusieurs ont paru sans nom d'auteur, mais plusieurs aussi ont été publiés sous des noms qui ont joui d'une célébrité passagère, tels que Hobson le voiturier, Killigrew le bouffon, l'ami de Charles II ; Ben Johnson, Garrick et une multitude d'autres. Il est sans doute inutile de rappeler au lecteur que le grand représentant de ce genre de littérature dans les temps modernes est l'illustre Joë Miller.

[1] Une édition soignée de ces deux livres de facéties, ainsi que des plus curieux du même genre publiés du temps de la reine Elisabeth, a paru récemment à Londres en deux volumes : elle est due à M. W.-C. Hazlitt.

CHAPITRE XV

Le siècle de la Réforme. — Thomas Murner; ses satires générales. — Fécondité de la folie. — Hans Sachs. — Piége pour attraper les fous. — Attaques contre Luther. — Le pape présenté comme l'Antechrist. — Le pape âne et le moine veau. — Autres caricatures contre le pape. — Le bon et le mauvais pasteur.

Le règne de la folie ne se termina pas avec le quinzième siècle; on ne saurait guère dire que le siècle suivant ait été plus sage que ceux qui l'avaient précédé; mais il fut agité par une lutte longue et acharnée, ayant pour but de dégager la société européenne des entraves du moyen âge.

Nous sommes entrés dans ce que, historiquement, on appela la *renaissance*, et nous approchons de la grande réforme religieuse. La période pendant laquelle l'art de l'imprimerie commença à se répandre généralement dans l'Europe occidentale fut tout particulièrement favorable à la production de livres et de brochures satiriques, dont un nombre considérable parurent vers la fin du seizième siècle, notamment en Allemagne, où des circonstances politiques avaient de bonne heure donné à l'agitation intellectuelle plus de consistance qu'elle n'eût pu aisément ou promptement en acquérir dans les grandes monarchies. Parmi les plus remarquables des auteurs satiriques était Thomas Murner, né à Strasbourg en 1475. Les événements mêmes de son enfance sont singuliers : il naquit boiteux ou le devint dans son bas âge; mais il fut guéri plus tard; et l'on crut si généralement que son infirmité était l'effet d'un sortilège, que lui-même dans la suite écrivit un traité sur ce sujet, sous le titre de : *De phitonico contractu*. Il est probable que le côté satirique de son esprit fut développé dans l'école qu'il fréquenta, car il eut pour maître Jacob Locher, le même qui traduisit en vers latins la *Nef des Fous*, de Sébastien Brandt. A la fin du siècle, Murner, devenu maître ès arts à l'Université de Paris, était entré dans l'ordre des Franciscains. Telle était sa réputation de poëte populaire allemand, que l'empereur Maximilien Ier, qui mourut en 1519, lui accorda la couronne de la poésie, ou, en d'autres termes, le nomma poëte-lauréat. Murner reçut le grade de docteur en théologie en 1509. Cependant c'est comme écrivain populaire qu'il était plutôt connu. Il publia plusieurs poëmes satiriques, accompagnés de remar-

quables gravures sur bois, car la gravure sur bois florissait à cette époque. Murner y dénonçait la corruption de toutes les classes de la société, et, avant l'explosion de la Réforme, il ne se fit pas scrupule d'attaquer les vices du clergé; mais il se déclara bientôt l'adversaire acharné des réformateurs. Lorsque la révolte luthérienne contre le pape eut pris de la force, le roi Henry VIII, qui s'était prononcé résolûment contre Luther, appela Murner en Angleterre. A son retour dans son pays, le satirique franciscain devint plus acerbe que jamais contre la Réforme. Il défendit la cause du monarque anglais dans un pamphlet, très-rare aujourd'hui, sur la

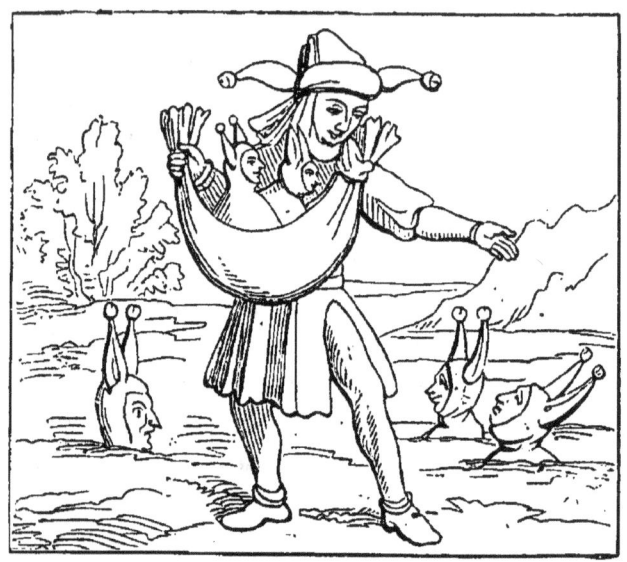

Fig. 140.

question de savoir qui, de Henry VIII ou de Luther, était un imposteur : *Antwort dem Murner uff seine frag, ob der Künig von Engllant ein Lügner sey oder Martinus Luther.*

Murner paraît avoir divisé les gens de son temps en coquins et en fous, ou peut-être considérait-il les deux épithètes comme synonymes. On suppose que son *Narrenbeschwerung*, ou Conspiration des fous, dans laquelle est développée l'idée de Brandt, fut publiée en 1506; mais la première édition imprimée portant une date est de 1512. Cet ouvrage devint si populaire, qu'il eut plusieurs éditions pendant les années suivantes. C'est, comme la *Nef des Fous*, de Brandt, une satire générale contre la société, satire dans laquelle le clergé n'est pas épargné, car l'écrivain ne se trouvait pas encore en face de la réforme de Luther. Les

gravures sont supérieures à celles du livre de Brandt, et quelques-unes sont remarquables.

Dans une des plus anciennes, que reproduit notre figure 140, la Folie est représentée sous le costume d'un cultivateur semant son grain. La récolte ne tarde pas à se montrer, elle est abondante autant que hâtive, et des têtes de fous surgissent du sol comme autant de navets.

Une autre gravure, dont notre figure 141 est la copie, représente la Folie tenant, comme un objet précieux, un bonnet de fou, que des personnages de tout rang, le pape lui-même, l'empereur et tous les grands dignitaires du monde paraissent très-désireux d'avoir.

Fig. 141.

La même année 1512 vit l'apparition d'une autre satire poétique, ou du moins versifiée, écrite par Murner, sous le titre de *Schelmenzunft*, ou la Confrérie des fripons, également ornée de spirituelles gravures sur bois. C'est une autre peinture du règne et de la prédominance de la folie sous ses formes les plus mauvaises ; la satire y a un caractère de généralité comme son aînée. La satire de Murner paraît avoir atteint non-seulement le public en général, mais certaines personnes en particulier, jusqu'à le faire, dit-on, menacer souvent d'être assassiné ; sans aller aussi loin, plusieurs adversaires littéraires le traitèrent assez rudement. En effet, il s'était rangé du mauvais côté de la politique ou, en tout cas, du côté impopulaire, et il se trouva avoir pour adversaires des hommes

qui possédaient plus de talent et plus d'influence que lui, tels qu'Ulrich von Utten et Luther lui-même.

Au nombre des auteurs satiriques qui épousèrent la cause à laquelle Murner était opposé, il ne faut pas passer sous silence un homme qui représentait dans ses traits les plus tranchés, bien que sous une forme assez dégradée, l'improvisation poétique du moyen âge. Il se nommait Hans Sachs; tel était du moins le nom sous lequel il fut connu, car son vrai nom était, dit-on, Loutrdorffer. Il avait tout à fait la tournure d'esprit des anciens ménestrels ambulants, et cette vocation était si impé-

Fig. 142.

rieuse chez lui, que, ayant été mis en apprentissage pour le métier de tisserand, il ne fut pas plutôt affranchi de son engagement, qu'il adopta une existence toute vagabonde, allant de ville en ville chanter ses vers, pour lesquels tous les sujets lui étaient bons. En 1519, il se maria et se fixa à Nuremberg. C'est alors que ses compositions furent livrées à l'impression. Le nombre en est vraiment extraordinaire; il y en avait de toute espèce : chansons, ballades, satires et pièces dramatiques, d'un genre grossier, selon le goût du temps, mais pleines de sel et d'esprit. Beaucoup ont été imprimées *in-plano* et ornées de grandes gravures sur bois. Hans Sachs prit part à la croisade contre l'empire de la

Folie, et un de ses in-plano est illustré d'un gracieux dessin dont notre figure 142 reproduit la plus grande partie.

Des femmes ont dressé un piége à oiseaux pour y prendre les fous du siècle. Un fou gît déjà garrotté sur le sol, tandis qu'un second cherche à se dépêtrer et que d'autres accourent tête baissée dans le traquenard. Un certain nombre de hauts personnages et de dignitaires regardent cette scène bouffonne.

L'influence pernicieuse du sexe féminin était proverbiale alors. La dépravation du siècle était extrême en effet. Un autre poëte-lauréat du temps, Henricus Bebelius, né dans la seconde moitié du quinzième siècle et assez bien posé dans la littérature de son époque, publia en 1515 un poëme satirique latin, intitulé : *Triumphus Veneris* (le Triomphe de Vénus), lequel était une sorte de peinture du caractère généralement licencieux du temps où il vivait. Il est divisé en six livres ; dans le troisième, le poëte attaque le monde ecclésiastique tout entier, sans épargner le pape lui-même, et ses vers nous initient ainsi parfaitement aux faiblesses du clergé d'alors.

Bebelius avait été précédé d'un autre écrivain, nous pourrions même

Fig. 143.

dire de plusieurs autres, qui avaient traité cette partie du sujet, car l'incontinence des moines et des religieuses, voire de tout le clergé, était depuis longtemps un thème fécond pour la satire. L'auteur auquel je fais spécialement allusion se nommait Paulus Olearius ; son nom, en alle-

mand, était Oelschlägel. Il publia vers l'an 1500 un ouvrage satirique, sous le titre de *De fide concubinarum in sacerdotes*. C'était une attaque acerbe contre l'inconduite du clergé, et la gravure y venait en aide au texte pour rendre l'effet plus mordant encore.

Nous donnons plus haut (fig. 143) une de ces planches comme une peinture curieuse des mœurs du temps. L'individu qui s'approche de la dame peut bien être un lettré, mais il ne porte aucun des signes distinctifs du prêtre. La belle lui offre un bouquet, qui est censé représenter l'influence des parfums sur les sens, en même temps que la passion des femmes pour les animaux favoris est personnifiée d'une façon particulière par le singe qu'elle traîne en laisse. Un baudet paraît témoigner par le jeu de ses sabots son dédain pour l'amoureux.

De bonne heure, l'Eglise romaine prit l'habitude de traiter avec mépris et parfois même avec cruauté tous ceux qui ne partageaient pas ses doctrines ou se montraient opposés à sa suprématie ; ce sentiment se continua jusqu'au siècle de la Réforme, malgré le ton de libéralisme qui commençait à se manifester dans les écrits de quelques-uns de ses membres les plus éminents. Des recherches parmi les monuments poudreux des archives et des bibliothèques nationales ne manqueraient probablement pas d'exhumer plus d'une caricature étrange sur les hérétiques du moyen âge. Il en est une qui a éveillé mon attention en raison de l'intérêt particulier qui s'y attache. La Bibliothèque des archives de l'Empire, à Paris, possède, parmi les documents relatifs au pays des Albigeois au treizième siècle, une copie de la bulle du pape Innocent IV donnant des instructions pour agir contre les dissidents de l'Eglise romaine. Au dos de ce document, le scribe, en signe de son mépris pour ces archihérétiques du Midi, a dessiné une caricature représentant une femme attachée au pilori, au-dessus d'un bûcher dressé à son intention, comme ennemie déclarée de l'Eglise (fig. 144). Le choix qui a été fait d'une femme pour victime a sans doute pour objet de montrer que l'hérésie réussissait à faire des prosélytes, surtout parmi le sexe faible, ou qu'elle

Fig. 144.

était considérée comme ayant quelque rapport avec la sorcellerie. Ce dessin a été longtemps, dans son genre, la plus ancienne représentation connue de la peine du bûcher infligée à un hérétique.

La satire s'exerça dès le principe contre Luther et ses nouvelles doctrines, et un certain nombre d'écrivains, tels que Murner, déjà nommé, Emser, Cochlœus et autres, se signalèrent par leur zèle pour la cause papale. Ainsi que je l'ai dit plus haut, Murner se distingua comme l'auxiliaire du roi Henry VII d'Angleterre. Le goût pour les écrits satiriques était devenu alors si général, que Murner se plaint dans une de ses satires que les imprimeurs ne voulussent imprimer que des ouvrages injurieux ou satiriques, et négligeassent ses ouvrages plus sérieux :

> Da sindt die Trucker schuldt daran,
> Die trucken als die Gauchereien,
> Und lassen mein ernstliche Bücher leihen.

Quelques-uns des écrits de Murner contre Luther, la plupart fort rares aujourd'hui, sont très-violents ; en général ils sont accompagnés de gravures satiriques. Un de ces livres, imprimé sans nom de lieu ni date, est intitulé : *Du grand fou luthérien, comment le docteur Murner l'a exorcisé* (*Von dem grossen Lutherisschen narren, wie in doctor Murner beschworen hat*). Dans les gravures sur bois qui ornent ce livre, le docteur Murner figure en personne, comme c'est ordinairement le cas dans ces images satiriques, sous la forme d'un frère franciscain, avec une tête de chat, tandis que Luther est représenté sous celle d'un gros moine jovial, coiffé d'un bonnet de fou, et jouant des rôles ridicules. Une des premières gravures montre le chat franciscain serrant une corde si étroitement autour du cou du grand fou luthérien, qu'il le force à dégorger une foule de petits fous. Une autre nous offre le grand fou luthérien portant suspendue à sa ceinture sa bourse ou sacoche pleine de petits fous. Cette dernière, que reproduit notre figure 145, fournit un exemple

Fig. 145.

du type adopté dans ces images satiriques pour représenter le grand réformateur.

Quelques autres caricatures de cette époque qui ont été conservées attaquent plus rudement encore l'apôtre de la Réforme. Celle que nous donnons ici (fig. 146), d'après une gravure sur bois contemporaine, offre un portrait assez fantastique du démon jouant de la cornemuse. L'instrument est formé de la tête de Luther; le chalumeau par lequel souffle le diable entre dans l'oreille de cette tête, et le tube par lequel sortent les sons forme le prolongement du nez. C'était une grossière insinuation

Fig. 146.

que Luther n'était qu'un instrument de l'esprit du mal, créé dans le but de jeter le désordre dans le monde.

Quoi qu'il en soit, les réformateurs étaient de taille à lutter contre leurs adversaires. Luther, lui-même, était plein de verve comique et satirique; nombre d'hommes de talent de ce siècle, littérateurs et artistes, combattaient sous sa bannière. Après le mariage du réformateur, le parti papiste exhuma une vieille légende qui disait que l'Antechrist devait naître de l'union d'un moine et d'une nonne. On donna à entendre que si Luther lui-même ne pouvait être pris directement pour l'Antechrist, il avait au moins une belle chance d'en devenir le père. De leur

côté, les réformateurs, s'appuyant sur ce qui, suivant eux, paraissait être une preuve beaucoup plus concluante, avaient décidé que l'Antechrist n'était que l'emblème de la papauté, que sous cette forme il dominait depuis longtemps sur terre, et que la fin de son règne était proche.

Un album remarquable, destiné à mettre cette idée par l'entremise du dessin sous les yeux du public, et dû au crayon de l'ami de Luther, le célèbre peintre Lucas Cranach, parut en l'année 1521, sous le titre de : La Passion du Christ et de l'Antechrist (*Passional Christi und Ante-*

Fig. 147.

christi). C'est un petit in-4°, dont chaque page est presque entièrement couverte par une gravure sur bois, au bas de laquelle sont quelques lignes d'explication en allemand. La gravure de gauche représente quelque incident de la vie du Christ, tandis que celle de droite, qui lui fait face, représente comme contraste un fait de l'histoire de la tyrannie papale. Ainsi, la première gravure à gauche représente Jésus dans son humilité, refusant les dignités et la puissances terrestres ; par contre, sur la page voisine, on voit le pape avec ses cardinaux et ses évêques soutenus par ses légions de guerriers, ses canons et ses forteresses, dominant dans son

royaume temporel les princes séculiers. Plus loin c'est, d'un côté, le Christ couronné d'épines par la soldatesque qui l'outrage ; de l'autre, le pape, sur son trône et dans toute sa gloire mondaine, se faisant rendre un culte par ses courtisans. Ailleurs encore, le livre nous montre le Christ lavant les pieds de ses disciples, et par contraste le pape forçant l'empereur à lui baiser l'orteil. Ainsi se succèdent un certain nombre de gravures curieuses, jusqu'à ce qu'enfin on arrive à l'ascension du Christ au ciel, sujet qui a pour pendant une troupe de démons bizarres, précipitant l'antechrist papal dans les flammes de l'enfer, où quelques-uns de ses moines sont là pour le recevoir. Cette dernière gravure m'a paru faite avec beaucoup d'esprit ; c'est elle que reproduit notre figure 147.

Les figures monstrueuses d'animaux qui avaient amusé les sculpteurs et les peintres enlumineurs d'une époque plus ancienne finirent, avec le temps, par être considérées comme des réalités. Non-seulement elles excitaient l'étonnement à titre de difformités physiques, mais elles étaient des objets de superstition, car on croyait ces êtres envoyés sur la terre comme des présages de grandes révolutions et de terribles calamités. Pendant le siècle qui précéda la Réforme, les relations de la naissance ou de la découverte de pareils monstres étaient très-fréquentes, et il est probable que les gravures qui représentaient les monstres en question étaient des articles d'un débit avantageux pour les colporteurs de l'époque. Deux de ces gravures furent très-célèbres du temps de la Réforme : c'est le Pape-âne et le Moine-veau ; elles furent publiées nombre de fois avec un texte explicatif, attribué à Luther ou à Mélanchthon, texte qui les donnait comme des emblèmes de la papauté et des abus de l'Eglise romaine, et naturellement comme un pronostic de la condamnation et de la chute prochaines de celle-ci. On prétendait que le pape-âne avait été trouvé mort dans le Tibre, à Rome, en 1496. C'est lui que représente notre figure 148, tirée d'un très-curieux recueil in-folio de caricatures luthériennes, lequel se trouve à la bibliothèque du Musée britannique.

Fig. 148.

Ces caricatures appartiennent toutes à l'année 1545, quoique le dessin qui nous occupe ait été publié plusieurs années auparavant. La tête d'âne symbolisait, est-il dit, le pape lui-même, avec ses doctrines fausses et matérialistes. Le pied d'éléphant qui remplace la main droite, c'était le pouvoir spirituel papal, pouvoir accablant, qui foulait aux pieds et écrasait les consciences; la main gauche, véritable main cette fois, symbolisait le pouvoir temporel du pape, qui aspirait à l'empire universel sur les rois et les princes. Le pied droit était celui d'un bœuf : il représentait les ministres spirituels de la papauté, les docteurs de l'Eglise, les prédicateurs, les confesseurs, les théologiens scolastiques, et surtout les moines et les religieuses, tous ceux qui prêtaient aide au pape et coopéraient avec lui à l'oppression des corps et des âmes. Le pied gauche, pied de griffon, animal qui ne laisse jamais échapper sa proie une fois qu'il s'en est saisi, figurait dans l'ensemble comme emblème des canonistes, les griffons du pouvoir temporel des papes, qui s'emparaient de la fortune et des biens du peuple et ne les rendaient jamais. La poitrine et le ventre du monstre étaient ceux d'une femme; ils représentaient la papauté comme corps avec les cardinaux, les évêques, les prêtres, les moines, etc., gens qui passaient leur vie dans la bonne chère et les plaisirs sensuels ; et cette partie de l'animal fantastique était nue, parce que le clergé papal n'avait pas honte d'exposer ses vices en public. Les jambes, les bras et le cou revêtus, au contraire, d'écailles de poisson, représentaient les princes et les seigneurs temporels, qui, pour la plupart, étaient les alliés de la papauté. La tête de vieillard placée à la partie postérieure du monstre voulait dire que la papauté avait vieilli, qu'elle était tombée en décrépitude et approchait de sa fin. Quant à la tête de dragon vomissant des flammes, qui lui servait de queue, elle symbolisait les grosses menaces, les bulles envenimées et les écrits virulents que le pontife et ses ministres, furieux de voir leur règne toucher à son terme, lançaient dans le monde contre tous ceux qui leur résistaient.

Fig. 149.

Ces explications, appuyées de citations empruntées aux Écritures,

allaient si directement au but, que ce dessin acquit une popularité immense. On le voyait dans les plus humbles chaumières, et je crois qu'on le trouve encore sur plus d'une muraille dans certaines parties de l'Allemagne. Il était en son temps considéré comme un chef-d'œuvre de satire.

L'image du moine-veau, que reproduit notre figure 149, fut publiée à la même époque; d'ordinaire elle accompagne l'image du pape-âne. On disait ce monstre né à Fribourg, en Misnie : c'est simplement un emblème assez grossier de l'état monacal.

Le volume de caricatures que je viens de mentionner contient plusieurs satires contre le pape, qui toutes sont très-acerbes et dont plusieurs sont spirituelles. L'une d'elles est munie d'une feuille mobile qui couvre la partie supérieure du dessin ; quand on baisse cette feuille, on voit le souverain pontife dans son costume de cérémonie, et au-dessus se lit l'inscription : ALEX. VI. PONT. MAX. Le pape Alexandre VI était l'infâme Roderic Borgia, homme souillé des vices et des crimes les plus révoltants. Quand on lève la feuille mobile en question, un autre dessin s'ajuste à la partie inférieure du premier, et le tout présente alors un démon en habits pontificaux, couronné de la tiare et tenant une fourche en guise de crosse pastorale.

C'est cette image que reproduit notre figure 150. Au-dessus on lit : EGO SUM PAPA. « Je suis le pape. »

A cette caricature est annexée une page d'explications en allemand; on y donne la légende de la mort de ce pape, légende que sa vie dépravée suffit à justifier. « Ne comptant point, est-il dit, sur le succès de ses intrigues pour s'assurer le trône pontifical, Roderic Borgia s'adonna à l'étude de la magie et se vendit à l'esprit du mal; alors il voulut savoir du tentateur si sa destinée était d'être pape. Ayant reçu sur ce point une

Fig. 150.

réponse affirmative, il lui demanda ensuite combien de temps il conserverait la tiare ; mais cette fois, paraît-il, Satan se montra moins précis, car Borgia comprit qu'il devait régner quinze ans, tandis qu'il mourut au bout de la onzième année. » On sait que le pape Alexandre VI mourut subitement au moment où il s'y attendait le moins, en buvant par accident le vin empoisonné qu'il avait préparé de sa propre main pour une de ses victimes.

Un théatin italien a écrit contre la Réforme un poëme dans lequel il fait naître Luther de Mégère, une des Furies, dépêchée, au dire de l'auteur, de l'enfer en Allemagne pour le mettre au monde. Ce sarcasme a été renvoyé au pape avec beaucoup plus d'effet par les caricaturistes luthériens. Une des planches que je trouve dans le volume dont j'ai fait mention plus haut, représente « la Naissance et l'origine du pape » (ortus et origo papæ). Le pape y est assimilé à l'Antechrist. Dans différents groupes qui composent ce dessin, d'ailleurs assez compliqué, l'enfant est

Fig. 151.

représenté comme soigné par les trois furies : Mégère l'allaite, Alecto lui sert de bonne, et Tisiphone remplit d'autres fonctions. Le nom de Martin Luther figure aussi au bas de cette caricature.

> Hie wird geborn der Widerchrist.
> Megera sein saugamme ist ;
> Alecto sein Keindermeidlin,
> Tisiphone die gengelt in.
> (M. Luther, D. 1545.)

Notre figure 151, qui reproduit un des groupes en question, représente la furie Mégère transformée en nourrice et donnant à teter au pape enfant.

Une autre de ces caricatures représente le pape foulant l'empereur sous ses pieds, allégorie des usurpations de la papauté sur le pouvoir temporel. Une autre nous montre « le Royaume de Satan et du pape » (regnum Satanæ et papæ) ; le pape est représenté trônant dans toute sa pompe au-dessus de l'entrée de l'enfer. Une troisième, que reproduit notre

figure 152, dépeint le pape sous la forme d'un âne jouant de la cornemuse. Elle est intitulée : *Papa doctor theologiæ et magister fidei* (le pape docteur en théologie et maître de la foi). Quatre vers allemands placés au-dessous de la gravure exposent que « le pape sait seul expliquer les Écritures et corriger l'erreur, exactement comme l'âne sait seul jouer du chalumeau et donner correctement les notes. »

> Der Bapst kan allein auslegen
> Die Schrifft, und irthum ausfegen ;
> Wie der Esel allein pfeiffen
> Kan, und die noten recht geiffen. — 1545.

Cette année 1545 fut la dernière de la prédication active de Luther. Au commencement de l'année suivante, le célèbre polémiste mourut à Eisleben, où il était allé pour assister au concile des princes.

Peut-être ces caricatures doivent-elles être considérées comme autant de manifestations de satisfaction et d'allégresse en ce qui concerne le triomphe définitif du grand réformateur.

Fig. 152.

Les livres, les pamphlets et les brochures de ce genre se multiplièrent dans une proportion extraordinaire pendant le siècle de la Réforme ; mais le plus grand nombre étaient en faveur du nouveau mouvement. L'adversaire de Luther, Eckius, se plaignait de la multitude infinie de gens qui gagnaient leur vie à colporter et à vendre les livres luthériens dans toutes les parties de l'Allemagne [1]. Parmi les écrivains qui contribuèrent beaucoup à cette propagande, il faut citer le poëte, auteur de farces, de comédies et de ballades, Hans Sachs, cité plus haut. Hans Sachs avait, dans un poëme publié en 1535, chanté Luther sous le titre du *Rossignol de Wittemberg :*

> Die Wittembergisch' Nactigall,
> Die man jetzt horet überall ;

[1] « Infinitus jam erat numerus qui, victum ex Lutheranis libris quæritantes, in speciem bibliopolarum longe lateque Germaniæ provincias vagabantur. » (Eck, p. 58.)

et il y avait décrit les effets de son chant sur tous les autres animaux. Il publia, également en vers, ce qu'il appelait un monument ou une lamentation sur sa mort (*Ein Denkmal oder Klagred' ob der Leiche Doktors Martin Luther*). Un des nombreux in-plano publiés par Hans Sachs contient la très-piquante caricature dont notre figure 153 est la copie. Elle est intitulée : *Der Gut Hirt und boss Hirt* (le Bon et le Mauvais Pasteur), et a comme texte les premiers versets du dixième chapitre de l'Évangile de saint Jean. Le bon et le mauvais pasteur, c'est, comme

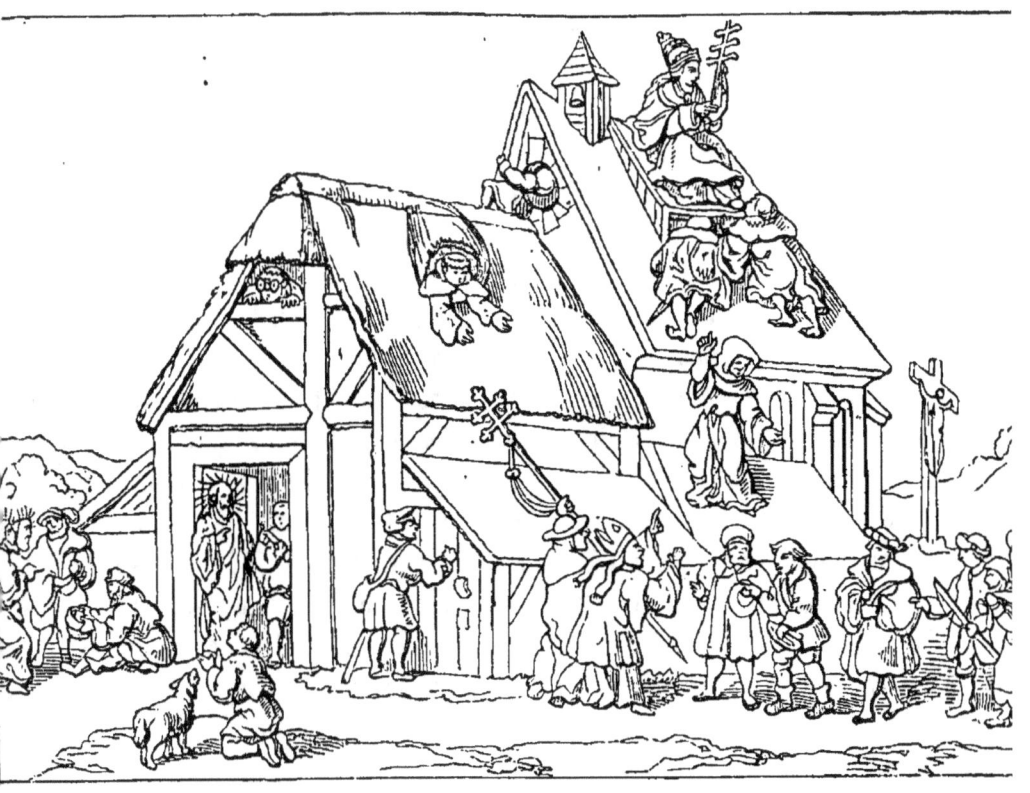

Fig. 153.

on peut le supposer, le Christ et le pape. Ici l'Église est représentée par un édifice qui n'est pas très-fastueux ; l'entrée en particulier est une simple construction de bois. Jésus dit aux Pharisiens : « Celui qui n'entre pas par la porte dans la bergerie des brebis, mais qui y monte par un autre endroit, est un voleur et un larron ; mais celui qui y entre par la porte est le pasteur des brebis. » Dans la gravure, le pape, jouant le rôle du pasteur mercenaire, se tient sur le toit de la partie la plus élevée de l'édifice, indiquant une fausse route au troupeau des chrétiens et bénis-

sant ceux qui grimpent sur la bergerie. Au-dessous de lui, deux hauts dignitaires pénètrent dans l'église par une fenêtre, tandis qu'au-dessous d'eux, sur un toit moins haut, un moine montre aux passants le chemin de l'escalade. A une autre fenêtre, un moine étend les bras pour exciter les gens à monter; et un personnage en lunettes, destiné sans doute à personnifier les docteurs de l'Église, regarde dehors par une ouverture pratiquée au-dessus de la porte d'entrée pour épier ce que fait le bon pasteur. A droite, du côté de l'église occupé par le pape, les seigneurs et les grands entraînent le peuple dans la bonne voie, mais ils sont arrêtés par les cardinaux et les évêques, qui leur barrent le chemin de la porte et leur montrent d'une façon très-énergique celui qui mène sur le toit. A la porte se tient le Sauveur, qui a le rôle du bon pasteur : il a frappé à la porte, et le portier la lui a ouverte. Les vrais disciples du Christ, les évangélistes, montrent le chemin à l'homme de bien solitaire qui vient par cette route et qui écoute avec une calme attention les maîtres de l'Évangile, tout en ouvrant sa bourse pour faire l'aumône au pauvre accroupi près de là. Dans la gravure originale, on voit à gauche, dans la distance, le bon pasteur suivi de son troupeau docile à sa voix; à droite, le mauvais berger, qui, après avoir, avec ostentation, rassemblé ses moutons autour de l'image de la croix, les abandonne et prend la fuite à l'approche du loup. « Celui qui entre par la porte est le pasteur des brebis. C'est à celui-là que le portier ouvre, et les brebis entendent sa voix, et il appelle ses propres brebis par leurs noms et il les fait sortir. Et quand il a fait sortir ses propres brebis, il va devant elles, et les brebis le suivent, parce qu'elles connaissent sa voix... Mais celui qui est un mercenaire, et non le pasteur, et à qui les brebis n'appartiennent pas, voyant venir le loup, abandonne les brebis et s'enfuit; et le loup les ravit et disperse le troupeau. » (S. Jean, x, 2-4, 12.)

Le triomphe de Luther est le sujet d'une caricature devenue fort rare; on en trouve une copie dans le *Musée de la caricature*, de Jaime. Léon X est représenté assis sur son trône au bord de l'abîme; ses cardinaux essayent de l'empêcher d'y tomber; mais leurs efforts sont rendus impuissants par l'apparition, sur l'autre rive, de Luther appuyé de ses principaux adhérents et brandissant la Bible en guise de massue : le pontife est renversé, malgré le secours qu'il reçoit d'une armée de prêtres, de docteurs, etc.

Les partisans de la papauté qui écrivirent contre Luther inventèrent contre lui les histoires les plus scandaleuses. Entre autres vices dont ils

l'accusèrent, ils firent de lui un ivrogne et un débauché ; notre figure 154, empruntée à une des illustrations comiques du livre de Murner : *Von dem grossen Lutherischen Narren*, publié en 1522, renferme sans doute une allusion à cette dernière accusation ; en tout cas, cette gravure donnera l'idée de ces images, où Murner se représentait lui-même avec une tête de chat.

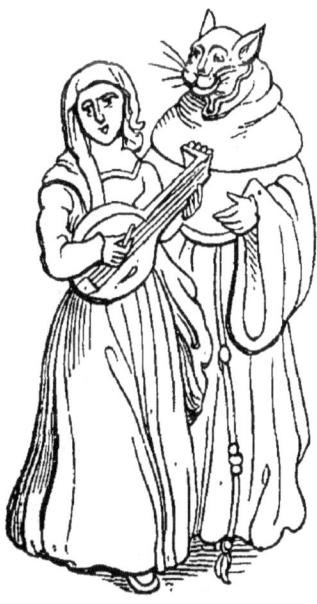

Fig. 154.

En 1525, lorsque Luther épousa Catherine de Born, religieuse qui avait quitté son couvent, ce fut un nouveau texte de chansons, de satires et de caricatures injurieuses, trop grossières la plupart pour être décrites ici. Dans beaucoup de caricatures faites à cette occasion, qui sont ordinairement des gravures sur bois ornant des livres écrits contre le réformateur, Luther est représenté dansant avec Catherine de Born, ou assis à table un verre à la main.

Le mariage de Luther est représenté dans une des illustrations d'un ouvrage du docteur Conrad Wimpina, un des ennemis acharnés du réformateur. Cette caricature est divisée en trois compartiments : à gauche, Luther, sous le costume de moine, offre l'anneau à Catherine de Born ; au-dessus des nouveaux époux est inscrit dans une espèce d'auréole le mot *Vovete*; à droite figure le lit nuptial, les rideaux tirés, avec l'inscription *Reddite;* dans le compartiment du milieu, le moine et la religieuse dansent joyeusement ensemble. Au-dessus de leurs têtes on lit ces mots :

Discedat ab aris
Cui tulit hesterna gaudia nocte Venus.

En même temps que Luther soutenait la grande bataille de la réforme en Allemagne, les fondements du protestantisme français étaient posés en France par Jean Calvin, homme également convaincu et défenseur ardent de la même cause, mais d'un tempérament tout à fait différent. Calvin embrassa des doctrines et des formes de gouvernement ecclésiastique qu'un luthérien ne voudrait pas admettre. La satire littéraire fut employée avec beaucoup de puissance par les calvinistes contre leurs adversaires catholiques ; mais ils nous ont laissé peu de caricatures ou de gravures burlesques d'aucune sorte ; on n'en possède, du moins, qu'un

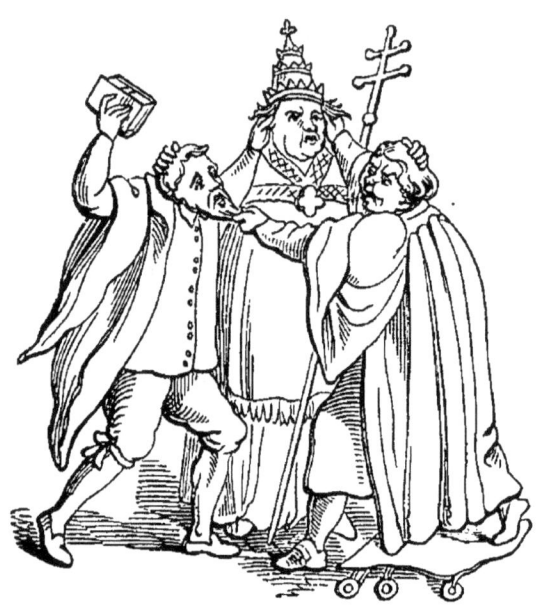

Fig. 155.

très-petit nombre appartenant aux premiers temps de leur histoire. Jaime, dans son *Musée de la caricature,* a donné la copie d'une planche très-rare, représentant le pape luttant avec Luther et Calvin, qui l'assaillent à la fois. Les deux réformateurs tirent le pape par les cheveux ; mais ici, c'est Calvin qui est armé de la Bible, et il s'en sert pour frapper Luther, qui le tient par la barbe. Le pape a les mains sur leurs têtes. La scène se passe dans le chœur d'une église ; mais notre figure 155 ne donne que le groupe des trois combattants, lequel a pour objet de représenter en même temps combien les deux grands adversaires de la papauté étaient hostiles l'un à l'autre.

CHAPITRE XVI

Origine des farces du moyen âge et de la comédie moderne. — Hrotsvitha. — Idées du moyen âge sur Térence. — Les anciennes pièces religieuses. — Mystères et miracles. — Les farces. — Le théâtre au seizième siècle.

Il est encore une autre branche de la littérature qui nous vient du moyen âge, quelque modification qu'elle ait d'ailleurs subie. Nous avons rappelé plus d'une fois que le théâtre des Romains s'était perdu dans la période transitoire entre l'empire et le moyen âge ; mais, à défaut de théâtre véritable, il semble que la société même, dans son état le plus barbare, ne puisse se passer de quelque chose d'analogue, qui en tienne lieu. Aussi remarque-t-on bientôt chez les peuples qui s'étaient établis sur les ruines de l'empire romain des tentatives de représentations dramatiques. Un fait également digne d'observation, c'est que le drame du moyen âge a pris naissance exactement de la même manière que celui de la Grèce ancienne, c'est-à-dire que c'est aux cérémonies religieuses qu'en est due l'origine.

Telle était, au moyen âge, l'ignorance qu'on avait du théâtre des anciens, qu'on ne comprenait pas le sens du mot *comœdia*. Les glossaires anglo-saxons le traduisent par *racu*, récit, surtout un récit épique, et c'était le sens dans lequel ce mot a été généralement compris jusqu'à la fin du quatorzième siècle ou jusqu'au quinzième. C'est aussi le sens qu'il a dans le titre du grand poëme de Dante, *la Divine Comédie*. Lorsque les érudits de cette époque connurent les comédies de Térence en manuscrit, ils les considérèrent seulement comme de beaux exemples d'un genre particulier de composition littéraire, comme des récits versifiés en dialogue, et c'est avec cette idée qu'ils se mirent à les imiter. Un des premiers imitateurs de cette époque fut une femme.

Il existait au dixième siècle une jeune Saxonne, nommée Hrotsvitha, — nom assez malencontreux pour une personne de son sexe, car il ne signifie autre chose que « grand bruit de voix, » ou, ainsi qu'elle l'explique elle-même dans son latin, *clamor validus*. Hrotswitha, comme c'était assez ordinaire parmi les dames de ce temps, avait reçu une instruction classique, et son latin est très-passable. Vers le milieu du

dixième siècle, elle se fit religieuse dans l'abbaye aristocratique des bénédictines de Gandesheim, en Saxe, dont les abbesses étaient toutes des princesses, et qui avait été fondée seulement un siècle auparavant. Elle a écrit en vers latins une histoire abrégée de cette maison religieuse ; toutefois, ce qui l'a fait beaucoup mieux connaître, ce sont sept pièces, qualifiées de comédies (*comœdiæ*), mais qui consistent simplement dans des légendes de saints racontées sous forme de dialogues, les uns en vers et les autres en prose. Comme on peut le supposer, il n'y a pas beaucoup de comédie réelle dans ces compositions, quoique l'une d'elles, le *Dulcitius*, soit traitée dans un genre qui approche de la farce. C'est l'histoire du martyre de trois vierges saintes : Agape, Chione et Irène, lesquelles excitent la convoitise de Dulcitius, leur persécuteur ; et l'on peut faire remarquer que dans cette « comédie », ainsi que dans celle de *Callimachus* et une ou deux autres, dame Hrotsvitha déploie, en fait d'art d'aimer et de langage amoureux, des connaissances qu'on n'eût guère attendues d'une religieuse [1].

Hrotsvitha, dans sa préface, se plaint que, malgré le goût général pour la lecture des Écritures et le mépris qu'on manifeste universellement pour tout ce qui nous est venu du paganisme, on lit encore trop souvent les *fictions* de Térence ; que de la sorte, séduit par les beautés de son style, on souille son esprit de la connaissance des actes criminels dont cet auteur fait la peinture. Un manuscrit, d'assez ancienne date, nous a transmis un fragment très-curieux, qui nous montre la façon dont les comédies des Romains étaient regardées par certaines gens au moyen âge, et qui a aussi une autre portée. C'est un dialogue en vers latins entre Térence et un personnage appelé dans l'original *delusor*, mot qui, sans doute, désignait un acteur d'un genre particulier, et qu'il faut probablement considérer comme synonyme de *jougleur*. C'est une dispute entre la nouvelle jouglerie du moyen âge et la vieille jouglerie des écoles, un jeu dans le genre du fabliau des *Deux Troveors Ribauz*, décrit dans un précédent chapitre. Le nom de Térence a sans doute été d'une ma-

[1] Plusieurs éditions des écrits de Hrotsvitha, textes et traductions, ont été publiées dans ces dernières années tant en Allemagne qu'en France ; je puis indiquer les suivantes comme les plus complètes : *Théâtre de Hrotsvitha, religieuse allemande du dixième siècle*, par Charles Magnin, in-8°. Paris, 1845.— *Hrostvithæ Gandeshemensis, virginis et monialis Germanicæ gente saxonica comœdiæ sex ad fidem codicis Emeneranensis typis expressas edidit...* J. Bendixen, 16mo. Lubecæ, 1857. — *Die Werke der Hrotsvitha* : Herausgegeben von Dr K.-A. Barack, in-8°. Nürnberg, 1858.

nière ou d'une autre prononcé en termes élogieux ; là-dessus le jougleur s'avance du milieu des spectateurs, et s'exprime avec beaucoup de mépris sur le compte de l'écrivain romain. Térence apparaît alors, pour présenter lui-même sa défense, et les deux interlocuteurs s'invectivent réciproquement dans un langage fort peu mesuré. Térence demande à son adversaire qui il est. « Qui je suis ? répond l'autre : je suis un homme qui vaut mieux que toi. Tu es vieux et cassé par les années ; je suis un débutant, plein de vigueur et dans la fleur de la jeunesse. Tu n'es qu'un tronc stérile, tandis que je suis, moi, un arbre vert et fertile. Tu ferais bien mieux, vieux compère, de retenir ta langue. »

Si rogitas quis sum, respondeo : te melior sum.
Tu vetus atque senex; ego tyro, valens, adolescens.
Tu sterilis truncus; ego fertilis arbor, opimus.
Si taceas, o vetule, lucrum tibi quæris enorme.

Térence réplique : « As-tu perdu le bon sens ? tu vaux mieux que moi, dis-tu ? fais donc un peu, toi jeune et vaillant, ce que je fais, moi, vieux et cassé comme je le suis. Si tu es un bon arbre, montre-moi des preuves de ta fécondité ! Quoique je sois un tronc stérile, je produis en abondance des fruits meilleurs que les tiens. »

Quis tibi sensus inest ? Numquid melior me es ?
Nunc vetus atque senex quæ fecero, fac adolescens.
Si bonus arbor ades, qua fertilitate redundas ?
Cum sim truncus iners, fructu meliore redundo.

Et la dispute continue sur ce ton ; mais malheureusement la dernière partie a été perdue avec un feuillet ou deux du manuscrit. J'ajouterai seulement que, selon moi, on a exagéré l'ancienneté de cette pièce curieuse[1].

Hrotsvitha est le plus ancien exemple que nous ayons des écrivains du moyen âge dans ce genre particulier de littérature. On n'en trouve pas d'autre avant le douzième siècle, époque à laquelle florissaient deux écrivains nommés Vital de Blois (*Vitalis Blesensis*) et Matthieu de Vendôme (*Matthæus Vindocinensis*), auteurs de plusieurs de ces poëmes désignés

[1] Cette singulière composition a été publiée avec des notes par M. de Montaiglon, dans un journal de Paris appelé *l'Amateur de livres*, en 1849, sous le titre de *Fragment d'un dialogue latin du neuvième siècle entre Térence et un bouffon*. Il en a été fait un tirage à part dont je possède un exemplaire.

sous le titre de *Comœdiœ*, qui nous donnent une idée plus claire et plus distincte de ce qu'on entendait par ce mot. Ces poëmes sont écrits en vers latins élégiaques, forme de composition qui était très-populaire parmi les lettrés du moyen âge ; ce sont des récits dialogués. Cette circonstance a engagé le professeur Osann, de Giessen, qui a édité deux des poëmes de Vital de Blois, à leur donner le titre d'Églogues (*Eclogœ*). Cependant ils portent le nom de Comédie dans les manuscrits, et en voici peut-être l'explication. Ces pièces semblent avoir été d'abord de simples abrégés de l'intrigue des comédies romaines, notamment de celles de Plaute, et les auteurs paraissent avoir considéré le titre latin des pièces originales comme s'appliquant au fond du sujet, et non à sa forme dramatique. Des deux « Comédies » de Vital de Blois, l'une, intitulée *Getœ*, est tirée de l'*Amphitryon* de Plaute ; l'autre, qui dans le manuscrit porte le titre de *Querulus*, reproduit l'*Aulularia* du même auteur. Indépendamment de la forme de la composition, l'écrivain scolastique a donné une tournure étrangement moyen âge aux incidents de l'histoire classique de Jupiter et d'Alcmène.

Une autre « Comédie » analogue, celle de Babion, que j'ai publiée le premier d'après les manuscrits, a un caractère moyen âge plus prononcé encore. L'intrigue en a sans doute été empruntée à un fabliau, car les écrivains du moyen âge inventaient rarement des histoires ; voici en quoi elle consiste, bien qu'il soit assez difficile de la démêler du dialogue : Babion, le héros de la pièce, est un prêtre qui, comme c'était encore fréquent à cette époque (le douzième siècle), a une femme, ou, ainsi que disaient alors les casuistes rigoureux, une concubine, nommée Pécula. Cette femme a une fille du nom de Viola, dont Babion est amoureux, et celui-ci, à l'insu de sa femme, naturellement, poursuit ses vues sur la jeune personne. Babion a en outre un domestique nommé Fodius, qui a noué une intrigue avec Pécula, et qui cherche aussi à séduire Viola. Pour couronner le tout, le seigneur du manoir, un chevalier qui se nomme Croceus, aime également Viola, mais avec des intentions plus honnêtes. Voilà certainement assez d'intrigue et d'immoralité pour satisfaire un dramaturge moderne. A l'ouverture de la pièce, au milieu d'un eu muet entre les quatre individus qui composent la maison de Babion, arrive tout à coup la nouvelle que Croceus est en chemin pour venir voir ce dernier, et l'on prépare à la hâte un festin pour recevoir le noble visiteur. Or le festin se termine par la disparition de Viola, que le chevalier enlève de vive force. Babion, après quelques vaines rodomontades, se con-

sole de la perte de la demoiselle en réfléchissant à la vertu de sa femme Pécula et à la fidélité de son valet Fodius, lorsque, à ce moment, la médisance apporte à son oreille des bruits qui excitent ses soupçons. Voulant savoir au juste à quoi s'en tenir, il recourt à un stratagème employé très-fréquemment dans les histoires du moyen âge. Son plan ne réussit que trop bien ; il surprend les deux amants dans des circonstances qui ne laissent pas lieu de douter de leur culpabilité ; mais, usant de magnanimité, il leur pardonne, puis il entre dans un monastère, en les laissant à leurs remords. Au point de vue de la forme, ces « comédies » ne sont guère que des exercices scolastiques ; mais plus tard, nous verrons les mêmes histoires servir de sujet aux farces [1].

Déjà cependant, à côté de ces poëmes dramatiques, un véritable drame — le drame du moyen âge — se développait graduellement sous les auspices de l'Église. Aucune trace n'indique que, dans les rites religieux des peuples de race teutonique avant leur conversion au christianisme, il ait rien existé qui approchât de la forme dramatique ; mais le clergé chrétien sentit la nécessité d'entretenir le goût des fêtes et des cérémonies religieuses sous une forme ou sous une autre, ainsi que de graver dans l'imagination et la mémoire du peuple, au moyen de représentations scéniques, quelques-uns des faits les plus saillants de l'histoire sainte et de l'histoire ecclésiastique. Tout d'abord, ces représentations consistaient probablement dans de simples exhibitions muettes, ou tout au plus les acteurs psalmodiaient le récit biblique de l'épisode qu'ils représentaient. Ainsi les enfants de chœur ou les jeunes prêtres, le jour de la fête d'un saint, jouaient une pièce représentant un fait frappant de la vie du saint dont on honorait la mémoire, ou, à certaines fêtes particulières de l'Église, les épisodes des Écritures qui se rapportaient spécialement à la fête. Petit à petit, ces représentations reçurent un caractère un peu plus imposant par l'addition d'un dialogue continu, qui toutefois était écrit en vers latins et chanté vraisemblablement.

Ce drame primitif en latin, autant que nous sachions, appartient au douzième siècle. Quelques-uns des plus anciens manuscrits où on le

[1] A en juger par le nombre des exemplaires manuscrits qu'on en trouve, notamment du *Geta*, ces poëmes dramatiques ont dû jouir d'une popularité considérable. Le *Geta* et le *Querulus* ont été publiés dans un volume intitulé : *Vitalis Blesensis Amphitryon et Aulularia Eclogæ*. Edidit Fridericus Osannus, professor Gisensis, in-8°. Darmstadt, 1836. Le *Geta* et le *Babio* sont compris dans mes *Anciens mystères et autres poëmes latins du douzième et du treizième siècle*. (*Early Mysteries*, etc.)

retrouve ont pour auteur un élève du célèbre Abeilard, nommé Hilaire, qu'on pense avoir été Anglais de naissance. Hilaire nous apparaît comme un poëte latin, à l'humeur joyeuse, et, parmi un certain nombre de petites pièces, qu'on peut presque qualifier de lyriques, il nous a laissé trois de ces comédies religieuses. Le sujet de la première, c'est la résurrection de Lazare; elle est surtout remarquable par les chants de douleur placés dans la bouche des deux sœurs de Lazare, Marie et Marthe. La seconde pièce représente un des miracles attribués à saint Nicolas, et la troisième, l'histoire de Daniel. Cette dernière est plus longue et plus compliquée que les autres; à son dénoûment, l'instruction à l'usage de la scène nous prévient que, si la pièce se jouait à Matines, Darius, roi des Mèdes et des Perses, devait chanter le *Te Deum laudamus*; mais que si c'était à Vêpres, le grand roi devait chanter le *Magnificat anima mea Dominum*[1].

Ce drame du moyen âge ne procédait pas de celui des Romains : c'est ce qui ressort évidemment de la circonstance qu'on lui appliqua des dénominations toutes nouvelles. Les peuples occidentaux, au moyen âge, n'avaient point de mots qui équivalussent exactement aux mots latins *comœdia*, *tragœdia*, *theatrum*, etc.; et même les latinistes, pour désigner les pièces dramatiques jouées aux fêtes de l'Eglise, employaient le mot *ludus*. Les Français les qualifiaient par un mot ayant précisément la même signification, le mot *jeu* (de *jocus*); et les Anglais, par analogie, les nommèrent *plays*. Les glossaires anglo-saxons offrent comme représentant le mot latin *theatrum* les composés *plege-stow*, ou *pleg-stow*, endroit où l'on joue, et *pleg-hus*, maison où l'on joue. Il est curieux que les Anglais aient conservé jusqu'au temps actuel les mots anglo-saxons dans *play*, *player* et *play-house*. Un autre mot anglo-saxon qui a exactement la même signification, *lac* ou *gelac*, jeu, paraît avoir été plus en usage dans le dialecte des Northumbriens, et l'habitant du comté d'York appelle encore une pièce un *lake*, et un acteur un *laker*. De même les Allemands nommèrent une représentation dramatique un *spil*, c'est-à-dire un jeu, c'est le mot moderne *spiel*; et un théâtre, un *spil-hus*. Une des pièces de Hilaire a pour titre : *Ludus super iconia sancti Nicolai*, et le mot français *jeu* et l'anglais *play* sont constamment usités dans le même sens.

Mais, outre ce terme général, des mots s'introduisirent peu à peu dans l'usage pour caractériser différents genres de pièces. Les pièces

[1] *Hilarii versus et ludi*, in-8°. Paris, 1835. Edité par M. Champollion-Figeac.

religieuses abordaient deux espèces de sujets : elles représentaient les miracles de certains saints ayant une portée facile à saisir, ou quelque incident des saintes Ecritures supposé renfermer une signification mystérieuse cachée, aussi bien qu'un sens apparent; et c'est ce qui fait que, d'ordinaire, l'un de ces genres était simplement appelé *miraculum*, un miracle, et l'autre *mysterium*, un mystère. *Mystères* et *pièces à miracles* sont encore les noms donnés habituellement aux anciennes pièces religieuses par les auteurs qui traitent de l'histoire du théâtre.

Une preuve du développement considérable qu'avaient pris au douzième siècle les pièces religieuses en latin et les fêtes où elles étaient jouées, c'est l'attention qu'y apportèrent les conciles ecclésiastiques de cette époque; car elles furent désapprouvées par les théologiens les plus rigides. Ainsi, si l'on remonte au pontificat de Grégoire VIII, on voit le pape recommander vivement au clergé d'extirper des églises les pièces théâtrales et autres cérémonies qui n'étaient pas tout à fait en harmonie avec le caractère sacré de ces édifices[1]. Ces représentations furent interdites par un concile tenu à Trèves en 1227[2]. Les *Annales de l'abbaye de Corbei*, publiées par Leibniz, nous apprennent qu'un jour les plus jeunes des moines de Héresbourg jouèrent une comédie sacrée (*sacram comœdiam*), représentant la vente, la captivité et l'exaltation de Joseph, laquelle fut désapprouvée par les autres membres de l'ordre[3]. Ces représentations sont comprises dans un mandement de l'évêque de Worms, en 1316, contre les divers abus qui se sont glissés dans les fêtes observées dans son diocèse à Pâques et à la Saint-Jean[4]. Nous trouvons à des époques ultérieures de semblables défenses de jouer de pareilles pièces dans les églises.

En même temps que ces représentations tombaient ainsi sous la censure des autorités ecclésiastiques, elles trouvaient faveur auprès des laïques, et sous leur direction les pièces et leurs machines accessoires reçurent une extension considérable.

La constitution des *guilds* ou corps d'état municipaux était largement

[1] « Interdum ludi fiunt in ecclesiis theatrales, etc. » (Decret. Gregorii, lib. II, tit. 1.)

[2] « Item non permittant sacerdotes ludos theatrales fieri in ecclesia et alios ludos « inhonestos. »

[3] « Juniores fratres in Heresburg sacram habuere comœdiam de Josepho vendito « et exaltato, quod vero reliqui ordinis nostri prælati male interpretati sunt. » (*Leibn. Script. Brunsw.*, t. II, p. 311.)

[4] Les actes de ce synode de Worms sont imprimés à Harzheim, t. IV, p. 258.

empreinte de l'esprit religieux du temps. Ces corps d'état étaient les grands bienfaiteurs des églises dans les villes et les municipalités ; ordinairement certaines parties de l'édifice sacré leur étaient réservées, et il est probable qu'ils prenaient part à ces représentations, alors que l'église leur servait encore seule de théâtre. Dans la suite ces corps d'état, puis les corporations municipales, s'en chargèrent exclusivement. Certaines fêtes religieuses annuelles, et plus tard la fête du *Corpus Christi* (Fête-Dieu), étaient toujours des occasions où l'on jouait des pièces ; mais les représentations avaient lieu tout à fait en dehors des églises et en pleine rue. Chaque corps d'état avait sa pièce particulière, qui se jouait sur des théâtres ambulants qu'on traînait par les rues à la suite de la procession des corps d'état. Ces théâtres étaient, paraît-il, assez compliqués. Ils avaient trois étages : celui du milieu, qui était la scène principale, représentait le monde des humains, tandis que la division d'en haut représentait le ciel et celle d'en bas l'enfer. Les écrivains latins du moyen âge appelaient cette machine un *pegma*, du mot grec πῆγμα, échafaudage ; et, pour une raison difficile à saisir, si ce n'est que l'un des deux mots est une corruption de l'autre, ils lui donnèrent aussi le nom de *pagina*, dont une nouvelle corruption introduite dans la langue française et la langue anglaise fit le mot *pageant*, qui, dans l'origine, signifiait un de ces théâtres mobiles, quoique depuis on lui ait attribué des sens secondaires d'une application beaucoup plus étendue.

Chaque corps d'état d'une ville avait son *pageant* (parade, spectacle) avec ses acteurs, qui jouaient en masque et en costume, et chacun aussi avait une série de pièces dont la représentation se donnait aux endroits où sa procession faisait halte. Les sujets de ces pièces étaient tirés des Ecritures, et ordinairement ils formaient une série régulière des principaux épisodes de l'Ancien et du Nouveau Testament. C'est pour cette raison qu'en général on les appelait des *mystères*, titre expliqué plus haut. Parmi les rares séries de ces pièces conservées jusqu'à ce jour en Angleterre se trouvent les *Mystères de Coventry*, qui étaient joués par les corps d'état de la ville de ce nom ; les *Mystères de Chester*, appartenant aux corps d'état de la cité de Chester, et les *Mystères de Towneley*, ainsi nommés du nom du possesseur du manuscrit, mais qui probablement appartenaient aux corps d'état de Wakefield dans l'Yorkshire.

Pendant que ces changements s'opéraient dans le mode de représentation, les pièces elles-mêmes avaient aussi subi des modifications considérables. La majorité des spectateurs devait prendre bien peu d'intérêt

aux simples phrases latines, alors même qu'elles étaient versifiées, qui formaient le dialogue des anciens *ludi*, comme dans les quatre miracles de saint Nicolas et les six mystères en latin tirés du Nouveau Testament, publiés dans mon recueil des *Anciens Mystères et autres poëmes latins* (*Early Mysteries*, etc.). Aussi essaya-t-on d'animer les pièces en intercalant parmi les phrases latines des proverbes populaires ou même quelquefois une chanson en langue vulgaire. Ainsi, dans la pièce de *Lazare*, par Hilaire, le latin des lamentations des deux sœurs du mort est entremêlé de vers français. Tel est le cas aussi pour la pièce de *Saint Nicolas*, du même auteur, ainsi que pour le curieux mystère des *Vierges folles*, également publié dans mes *Early Mysteries*. Dans cette dernière pièce le latin est entremêlé de vers provençaux.

Ce fut un progrès bien plus considérable quand ces représentations passèrent entre les mains des corps d'état. Le latin fut alors complétement banni, et les pièces s'écrivirent tout entières en français, en anglais ou en allemand, suivant le cas; l'intrigue fut plus soignée et le dialogue gagna considérablement en étendue. Mais dès que toute l'institution se fut sécularisée, le besoin de quelque chose de propre à amuser le peuple, — à le faire rire comme on aimait à rire au moyen âge, — se fit plus que jamais sentir, et pour le satisfaire, on introduisit dans les pièces des scènes plaisantes et bouffonnes qui souvent ne se rattachaient que très-faiblement au sujet de la pièce, si tant est même qu'elles s'y rattachassent en rien. Dans une des plus anciennes pièces françaises, celle de *Saint Nicolas*, par Jean Bodel, les personnages qui constituent la scène burlesque sont un groupe de joueurs dans une taverne. Dans d'autres, des voleurs, des paysans ou des mendiants sont les acteurs chargés de la partie comique; ou bien ce sont des femmes vulgaires, ou tous personnages qu'on pouvait faire agir d'une façon triviale ou parler un langage grossier, car ce genre de rôles avait le don d'égayer beaucoup la populace.

Dans les pièces anglaises qui restent de cette époque, ces scènes sont moins fréquentes, et d'ordinaire elles se lient plus étroitement au sujet général. Le plus ancien recueil qui ait été publié est celui qu'on connaît sous le titre de *Mystères de Towneley*, dont le manuscrit appartient au quinzième siècle; les pièces elles-mêmes peuvent avoir été composées dans la dernière partie du quatorzième. Le recueil contient trente-deux pièces commençant avec la Création et finissant avec l'Ascension et le Jugement dernier; plus deux pièces supplémentaires, *la Résurrection de Lazare* et *la Pendaison de Judas*.

La pièce de *Caïn et Abel* est d'un bout à l'autre une plaisanterie vulgaire, dans laquelle Caïn, qui joue le rôle d'un vaurien tapageur, est accompagné d'un *garcio* ou jeune garçon, vrai type de valet d'écurie, vulgaire et insolent. La conversation de ces deux personnages rappelle un peu celle qu'échangeaient le paillasse et son maître dans les représentations en plein vent des saltimbanques ambulants d'autrefois. Il n'est pas jusqu'à la mort d'Abel, tué de la main de son frère, qui ne s'accomplisse d'une manière propre à provoquer le rire. Entendre deux personnes se charger mutuellement de grossières injures était alors chose aussi bouffonne et aussi divertissante que le sont aujourd'hui, dans les foires de la Grande-Bretagne, les grimaces faites par un clown de bas étage avec la tête passée dans un collier de cheval. C'est cet esprit particulier qui a inspiré la scène plaisante de la pièce de *Noé*, où l'on assiste à une querelle de ménage entre le patriarche et sa femme. La dispute naît du refus obstiné de la dame d'entrer dans l'arche.

Dans la série des pièces tirées du Nouveau Testament, celle des *Bergers* était une de celles qui se prêtaient le mieux à ce genre de comique. On trouve deux pièces des *Bergers* dans les *Mystères de Towneley*: la première, qui est assez amusante, représente d'une façon fort burlesque les actions et la conversation d'un groupe de bergers du moyen âge gardant leurs troupeaux pendant la nuit; mais la seconde pièce des *Bergers* est un spécimen bien plus remarquable de drame comique. Au commencement de la pièce, on voit les bergers devisant en termes très-satiriques de la corruption du temps, et se plaignant que le peuple était appauvri par des impôts excessifs destinés à entretenir l'orgueil et la vanité de l'aristocratie. Après une assez longue conversation sur un ton fort divertissant, les bergers, qui, comme d'ordinaire, sont au nombre de trois, conviennent de chanter une chanson. Cette chanson, paraît-il, attire auprès d'eux un quatrième personnage, nommé Mak, qui n'est autre qu'un voleur de brebis; en effet, les bergers n'ont pas plutôt pris le parti de se coucher, que Mak choisit un des plus beaux moutons de leurs troupeaux et l'emporte dans sa cabane. Sachant qu'il sera soupçonné du vol et ne tardera pas à être poursuivi, il est inquiet et brûle de cacher sa proie; seule, sa femme l'aide à sortir de cette difficulté : elle lui suggère l'idée de placer la bête au fond de son lit, tandis qu'elle, elle se couchera à côté et poussera des gémissements en feignant d'être en mal d'enfant. Sur ces entrefaites, les bergers se réveillent et découvrent qu'il leur manque un mouton; s'apercevant en même temps de la disparition de Mak, ils le

soupçonnent naturellement d'être le larron et se mettent à sa recherche. Ils trouvent dans la chaumière tout fort adroitement disposé pour les tromper; mais, après des investigations multipliées et maint incident risible, ils découvrent que le prétendu poupon dont dame Mak se dit mère est tout bonnement le mouton volé. La femme n'en persiste pas moins à soutenir qu'enfant ou mouton c'est bien là le fruit de ses entrailles, et Mak, pour se défendre, prétend que l'enfant a été victime d'un sortilége, et qu'à minuit un sorcier l'a ainsi métamorphosé en mouton; mais les bergers refusent d'admettre cette explication quelque peu hasardée.

Toute cette petite comédie est conduite avec beaucoup d'adresse et de gaieté. Les bergers, pendant qu'ils se disputent encore avec Mak et sa femme, sont pris d'envie de dormir et se couchent par terre; mais ils sont éveillés par la voix de l'ange, qui annonce la naissance du Sauveur.

Parmi les pièces qui suivent, celle où l'on retrouve l'élément comique est *Hérode et le Massacre des Innocents*. L'humeur fanfaronne d'Hérode et les injures vulgaires échangées entre les mères juives et les soldats qui égorgent leurs enfants devaient exciter le rire.

Les pièces qui représentaient l'arrestation, le jugement et le supplice de Jésus sont remplies de plaisanteries, car le rôle grotesque qui avait été donné aux démons dans les premiers temps du moyen âge paraît avoir passé aux bourreaux, ou, comme on les appelait, aux *tourmenteurs*, et il fallait que leur langage et la façon dont ils s'acquittaient de leurs fonctions entretinssent les spectateurs dans un continuel accès de rire. Dans la pièce du *Jugement dernier*, les démons conservent leur ancien caractère en plaisantant sur le malheur des âmes pécheresses et en racontant les détails de leur perversité.

C'est aussi d'après un manuscrit du milieu du quinzième siècle qu'ont été imprimés les *Mystères de Coventry*, et ils sont peut-être aussi anciens que les *Mystères de Towneley*. Ils se composent de quarante-deux pièces, mais ces pièces renferment un plus petit nombre de scènes comiques que celles du recueil de Towneley. La pièce du *Jugement de Joseph et de Marie* est un tableau fort grotesque de la manière dont on procédait dans une cour consistoriale au moyen âge. Le *sompnour*, ce personnage si bien décrit par Chaucer, ouvre la pièce en lisant dans son livre une longue liste de personnes ayant contrevenu aux lois de la chasteté. A la fin de cette lecture paraissent deux *détracteurs* qui répètent contre la Vierge Marie et Joseph son mari diverses histoires scandaleuses, qu'entendent par hasard quelques-uns des hauts dignitaires de la cour, et Marie et

Joseph sont cités à comparaître et mis en jugement. Le jugement lui-même est une scène de grossière licence qui ne pouvait divertir qu'un public de bas étage.

La pièce du même recueil, *la Femme adultère*, renferme des plaisanteries non moins indécentes. Dans les *Mystères de Chester*, les scènes de ce genre sont plus rares ; il est vrai qu'ils ont été imprimés après la Réforme, sur des manuscrits qui avaient peut-être été expurgés et dont on avait élagué ces obscénités. Cependant la pièce du *Déluge* nous offre la vieille querelle entre Noé et sa femme, querelle qui va si loin, que madame Noé finit par battre son époux.

L'élément plaisant s'affaiblit dans la pièce des *Bergers* ; celle du *Massacre des Innocents* abonde en ce qu'on pourrait appeler le langage des halles ; mais les démons et les bourreaux y sont moins insolents que d'habitude [1]. Il est probable toutefois que ces scènes bouffonnes n'étaient pas toujours considérées comme faisant partie intégrante de la pièce dans laquelle on les intercalait ; on les mettait à part, comme des sujets détachés qu'on pouvait introduire à volonté et non pas toujours dans la même pièce, et pour cette raison elles n'étaient pas copiées avec la pièce sur les manuscrits.

Dans le mystère de Coventry, *le Déluge*, Noé, après avoir reçu d'un ange les instructions nécessaires pour construire l'arche, quitte la scène pour aller se mettre à cet important travail. Au moment de sa sortie, entre Lameth, aveugle, conduit par un jeune homme qui lui dirige la main pour le faire tirer sur un animal caché dans un buisson. Lameth tire de confiance et tue Caïn. Furieux de ce résultat inattendu, il fait tomber sa colère sur son gendre, qu'il roue de coups en se lamentant du malheur dans lequel celui-ci l'a plongé. Cette scène était l'explication légendaire de ce passage du quatrième chapitre de la Genèse : « Et Lameth dit à ses femmes : J'ai tué un homme l'ayant blessé ; j'ai assassiné un jeune homme d'un coup que je lui ai donné. On vengera sept fois la mort de

[1] Les éditions des trois principaux recueils de Mystères anglais sont : 1° les Mystères de Towneley (*The Towneley Mysteries*), in-8° ; Londres, 1836, publiés par la Société de Surtees ; 2° *Ludus Coventriæ*, recueil de Mystères jadis représentés à Coventry à la Fête-Dieu, édité par James Orchard Halliwell, esq., in-8° ; Londres, 1851, publié par la Société shakspearienne ; 3° les Pièces de Chester (*The Chester Plays*), recueil de Mystères fondés sur des sujets tirés des Ecritures, et autrefois représentés par les métiers de Chester à la Pentecôte, édité par Thomas Wright, esq., 2 vol. in-8° ; Londres, 1843 et 1847, publié par la Société shakspearienne.

Caïn et celle de Lameth septante fois. » Il est évident que cet épisode, tiré des Ecritures, n'a rien à faire avec Noé et le Déluge ; aussi, pour la pièce de Coventry, les instructions relatives à la mise en scène nous apprennent que cette scène tenait lieu d'intermède [1] ; ce qui laisserait à entendre que, dans la machine du théâtre, il y avait une place où se jouait la scène qui ne faisait pas partie intégrante du sujet, et que cette partie de la pièce s'appelait un intermède et se jouait dans l'intervalle de l'action du sujet principal.

Le mot *interlude* (intermède) est resté longtemps dans la langue anglaise pour désigner ces pièces dramatiques, simples et courtes, qui, selon toute supposition, composaient la partie comique des mystères. Mais ces scènes avaient en France un autre nom, qui a acquis plus de célébrité et a survécu plus longtemps. Une des plus anciennes pièces françaises à miracle, celle de *Saint Fiacre*, possède un intermède de ce genre, dans lequel figurent cinq acteurs : un brigand, un voleur, un paysan, un sergent et les femmes de ces deux derniers. Le brigand, rencontrant le paysan sur la grande route, lui demande le chemin de Saint-Omer et reçoit une réponse burlesque, qui fait naître une nouvelle question, que suit une réponse plus triviale encore. Pour se venger, le brigand vole le chapon du paysan. Survient alors le sergent, qui tente d'arrêter le voleur ; mais celui-ci lui assène un coup qui est censé lui casser le bras droit, et après cet exploit il détale au plus vite. Sur cet incident, le paysan et le sergent se retirent et la scène est aussitôt occupée par leurs femmes. La femme du sergent apprend de l'autre la blessure faite à son mari, et elle s'en réjouit, parce que la voilà sûre de ne plus être battue de quelque temps ; ensuite ces dames se rendent dans une taverne, où elles demandent du vin et entament un gai bavardage. La conversation roule sur les défauts de leurs chers époux, et Dieu sait si la nomenclature en est longue ! La rentrée des deux hommes interrompt ce caquetage, et la manière dont ils traitent nos mauvaises langues montre qu'ils ne sont pas aussi impotents qu'on aurait pu le croire.

Le manuscrit du *Miracle de saint Fiacre*, dans lequel est intercalé cet épisode amusant, porte en marge un renseignement de la mise en scène conçu en ces termes : *Cy est interposé une farsse.* C'est un des plus anciens exemples de l'emploi du mot *farce* pour exprimer ce genre de

[1] « Hic transit Noe cum familia sua pro navi, quo exeunte, *locum interludii subintret* « statim Lameth, conductus ab adolescente, et dicens, etc. »

petites facéties dramatiques. Différentes opinions ont été émises sur l'origine du mot ; mais ce qui paraît le plus probable, c'est qu'il dérive du vieux verbe français *farcer*, plaisanter, se divertir : d'où est venu le mot moderne de *farceur* pour désigner un individu qui dit ou fait des plaisanteries, et qu'ainsi il signifie tout simplement une plaisanterie ou un divertissement.

Je viens de suggérer, comme raison de l'absence de ces intermèdes ou farces dans les mystères tels qu'on les trouve dans les manuscrits, l'idée qu'ils n'étaient pas probablement considérés comme faisant partie des mystères mêmes, mais bien comme des pièces séparées dont on pouvait faire usage à volonté. Il est dans l'histoire de ce genre de pièces une certaine époque où l'on voit que non-seulement tel était le cas, mais que ces farces se jouaient séparément et d'une manière tout à fait indépendante des pièces religieuses.

C'est en France qu'on trouve les renseignements les plus complets à l'aide desquels on peut suivre la révolution qui s'opère graduellement dans le théâtre du moyen âge. Vers la fin du quatorzième siècle, il se forma, sous le nom de *Confrères de la Passion*, une société qui, en 1398, établit un théâtre régulier à Saint-Maur-les-Fossés, et par la suite obtint de Charles VI la permission de transporter son théâtre à Paris et d'y jouer des mystères et des miracles. En conséquence, les Confrères louèrent, des moines de Hermières, une salle de l'hôpital de la Trinité, en dehors de la porte Saint-Denis ; ils y jouaient régulièrement les dimanches et les fêtes, et en tiraient probablement bénéfice, car pendant longtemps ils furent en possession d'une grande popularité. Peu à peu cependant, cette popularité diminua tellement qu'ils furent obligés de recourir aux expédients pour la reconquérir.

En attendant, d'autres sociétés analogues avaient gagné de l'importance. Les clercs de la basoche ou les clercs des hommes de loi du Palais de Justice avaient formé une société de ce genre dès le commencement du quatorzième siècle, dit-on, et ils se firent une réputation par les farces qu'ils composaient et jouaient, et pour lesquelles ils avaient, paraît-il, obtenu un privilége. Vers la fin du quatorzième siècle, surgit à Paris une autre société qui prit le nom des *Enfants sans souci*, avec un président ou chef élu, affublé du titre de *Prince des sots ;* elle avait pour spécialité un genre de satires dramatiques qui reçut le nom de *sotties*. Il s'éleva bientôt des jalousies entre ces deux troupes, tant parce que les sotties ressemblaient quelquefois de trop près aux farces,

que parce que chaque genre empiétait trop souvent sur le domaine de l'autre. Ils finirent, pour régler le différend, par adopter un compromis en vertu duquel les basochiens cédèrent à leurs rivaux le privilége de jouer des farces et reçurent en revanche celui de jouer des sotties. Les clercs de la basoche avaient encore inventé un nouveau genre de pièces dramatiques, qu'ils appelèrent des *moralités*, et dans lesquelles figuraient des personnages allégoriques. Ainsi, trois sociétés dramatiques continuèrent d'exister en France pendant le quinzième siècle et jusqu'au milieu du seizième.

Ces diverses pièces, sous les titres de farces, de sotties, de moralités, ou autres noms analogues, étaient devenues très-populaires au commencement du seizième siècle. Il s'en imprima un nombre considérable et l'on en possède encore beaucoup; mais les exemplaires sont devenus fort rares, et il est telles d'entre elles dont on n'a qu'un exemplaire unique[1]. Les farces forment la classe la plus nombreuse. Ce ne sont guère que les récits des jougleurs ou conteurs des époques antérieures arrangés sous la forme dramatique; mais on y remarque souvent une grande habileté d'intrigue et beaucoup d'esprit.

L'histoire du voleur de brebis, de la pièce des *Bergers,* du recueil de Towneley, est une véritable farce. Comme dans les fabliaux, les sujets les plus ordinaires de ces farces sont des intrigues amoureuses, conduites d'une façon qui ne parle guère en faveur de la moralité du siècle dans lequel elles étaient écrites. Les querelles de ménage, ainsi que les faiblesses et les vices du beau sexe, sont les thèmes les plus exploités. Les prêtres, comme d'habitude, n'y sont pas épargnés; ils sont représentés comme séduisant les femmes mariées et les filles.

Dans une de ces pièces, les femmes ont trouvé un moyen, qu'elles mettent en pratique avec maints détails curieux, de repétrir leurs maris et de leur rendre la jeunesse. Des ruses de serviteurs sont aussi des sujets de prédilection. Ailleurs, c'est l'histoire d'un jeune garçon qui ne connaît

[1] Le recueil le plus remarquable de ces vieilles farces, sotties et moralités, que l'on connaisse jusqu'ici, a été trouvé par hasard en 1845; il est aujourd'hui au Musée britannique. Elles ont été toutes réunies dans les trois premiers volumes d'un ouvrage en dix tomes, intitulé : *Ancien théâtre français, ou Collection des ouvrages dramatiques les plus remarquables depuis les Mystères jusqu'à Corneille,* publié par M. Viollet Le Duc; in-12. Paris, 1854. Il est juste de dire que, pour ces trois volumes, une grande part de collaboration revient à M. Anatole de Montaiglon, bien que l'édition ne porte que le nom de M. Viollet Le Duc.

pas son père, et autres données d'un genre plus trivial encore, par exemple, l'anecdote de l'enfant qui vole une tarte à l'échoppe du pâtissier. Deux gamins affamés, rôdant par les rues, arrivent à la porte de l'échoppe tout juste au moment où le pâtissier donne l'ordre d'envoyer en ville un pâté d'anguille. Par une ingénieuse supercherie, les jeunes gens se font livrer le pâté et le mangent; mais le tour est découvert, et les deux larrons châtiés d'importance. C'est là toute la trame de la farce.

Un autre sujet également en faveur, c'est l'examen qu'un écolier ignare subit en présence de ses parents. L'hilarité produite par les bévues du jeune drôle et par l'ignorance de son père et de sa mère, était le grand succès de cette scène. Il a été conservé un ou deux spécimens du genre, et en les comparant on est amené à soupçonner que c'est d'une de ces vieilles farces que Shakspeare a pris l'idée de la première scène du quatrième acte des *Joyeuses Commères de Windsor*.

Les sotties et les moralités déployaient plus d'imagination et de fantaisie que les farces, et elles étaient remplies de personnages allégoriques. Les personnages qui figurent dans les sotties ont généralement quelque relation avec le royaume de la Folie. Ainsi, l'une d'elles représente le *roy des sots* tenant sa cour et consultant ses courtisans, dont les noms sont : Triboulet, Mitouflet, Sottinet, Coquibus et Guippelin. Leur conversation, comme on peut le supposer, est d'un caractère tout satirique. Une autre est intitulée : *la Sottie des imposteurs* ou *des fourbes*. Sottie, autre nom pour la mère Folie, ouvre la pièce par une proclamation aux fous de tout genre, qu'elle invite à se rendre auprès d'elle. Deux de ceux-ci, nommés Teste-Verte et Fine-Mine, obéissent à son appel; ils sont questionnés sur leur condition et sur ce qu'ils font; mais leur conversation est interrompue par l'entrée soudaine d'un autre personnage nommé Chascun, qu'après examen on trouve être un vrai fou comme les autres. Aussi fraternise-t-on et chante-t-on à l'envi. Bientôt un nouveau venu, le Temps, se joint à eux, et tous conviennent de se soumettre à ses instructions. En conséquence, le Temps leur enseigne l'art de la flatterie et celui de l'imposture, ainsi que d'autres moyens analogues à l'aide desquels les hommes de cette époque cherchaient à faire leur chemin.

Folle Bobance est le titre d'une autre sottie, en même temps que le nom du principal personnage allégorique. Dame Folle Bobance ouvre pareillement la scène par une adresse à tous les fous, qui lui doivent foi et hommage. Trois se rendent à son appel. Le premier est le gentilhomme,

le second le marchand, le troisième le paysan, et leur conversation n'est qu'une satire sur la société de l'époque.

La personnification de principes abstraits est une innovation bien plus hardie. Il est une moralité de cette espèce dont les trois personnages sont : Tout, Rien et Chascun. On ne nous dit pas comment devait être représentée la personnification de Rien. Ces moralités avaient parfois de singuliers titres, témoin celui-ci, qui peut donner une idée du genre : *Nouvelle moralité des enfants de Maintenant, qui sont les écoliers de Jabien, lequel leur montre à jouer aux cartes et aux dez et à entretenir le Luxe, par où l'on va à la Honte, de la Honte au Désespoir et du Désespoir au gibet de Perdition, pour de là au Bien faire.* Les personnages de cette pièce sont : Maintenant, Jabien, Luxe, Honte, Désespoir, Perdition et Bien faire.

Les trois sociétés dramatiques qui ont produit toutes ces farces, sotties et moralités continuèrent de fleurir en France jusqu'au milieu du seizième siècle, époque à laquelle une grande révolution s'opéra dans la littérature dramatique du pays. La représentation des mystères avait été défendue par l'autorité, et les basochiens eux-mêmes furent supprimés. Le petit drame représenté par les farces et les sotties passa rapidement de mode au milieu du grand changement que subit l'esprit de la société à cette époque, où le goût de la littérature classique domina tous les autres. Le vieux théâtre avait disparu en France; un nouveau, formé entièrement à l'imitation du théâtre classique, commençait à le remplacer. Ce théâtre, à son début, fut représenté au seizième siècle par Étienne Jodel, par Jacques Grevin, par Remy Belleau, et surtout par Pierre de Larivey, le plus fécond et peut-être le plus capable des premiers véritables auteurs dramatiques français.

Ces essais dramatiques français, les farces, les sotties et les moralités, furent imités et quelquefois traduits en anglais, et bon nombre furent imprimés; car plus on étudie les premiers temps de l'histoire de l'imprimerie, plus on est étonné de l'activité incessante de la presse, même dans son enfance, à multiplier la littérature d'un caractère populaire. En Angleterre, comme en France, les farces avaient été, à une époque un peu plus reculée, détachées des mystères et des pièces à miracle; mais en Angleterre, le nom d'*interludes* (intermèdes) leur avait été donné comme titre général, et le mot continua d'être usité dans ce sens même après l'établissement du théâtre régulier. Ce nom dut sans doute sa popularité à cette circonstance, qu'il semblait mieux approprié à son objet,

lorsque la mode prit si bien en Angleterre de jouer ces pièces à certains intervalles dans les grandes fêtes et les réjouissances données à la cour ou dans les maisons de la haute noblesse. En tout cas, on ne saurait douter que cette mode n'eut une grande influence sur les destinées du théâtre anglais. La coutume adoptée de jouer des pièces dans les universités, dans les grandes écoles et dans les facultés de droit, eut aussi pour résultat de produire un certain nombre d'écrivains dramatiques très-habiles; lorsque, en effet, ce genre de littérature arriva à obtenir la faveur spéciale des princes et des nobles, ce fut à qui y excellerait parmi les écrivains les plus distingués. Les livres de dépenses domestiques et les documents analogues de l'époque prouvent qu'il y eut, pendant le seizième siècle, un nombre considérable de ces pièces, composées en Angleterre, qui ne furent jamais imprimées et dont par conséquent très-peu ont été conservées.

Les plus anciennes pièces que l'on connaisse de ce genre en langue anglaise appartiennent à la catégorie de celles qu'on appelait en France des moralités; elles sont au nombre de trois et figurent dans la collection de M. Hudson Gurney. Le manuscrit serait, paraît-il, du règne du roi Henry VI. Certains mots et certaines allusions qu'on y rencontre me semblent montrer qu'elles ont été traduites ou imitées du français. Elles renferment exactement la même espèce de personnages allégoriques. L'allégorie elle-même est simple et facile à comprendre. Dans la première, qui est intitulée : *le Château de la Persévérance*, le héros s'appelle *Humanum Genus* (le genre humain), car les noms des personnages sont tous donnés en latin. A la naissance de cet être intéressant, un bon et un mauvais ange s'offrent pour être ses protecteurs et ses guides. L'enfant, mal avisé, choisit le mauvais ange, et celui-ci l'introduit dans le *Mundus* (le monde) et le présente à ses amis, *Stultitia* (la sottise) et *Voluptas* (le plaisir). Ces personnages et quelques autres l'entraînent sous la domination des sept péchés mortels, et *Humanum Genus* prend pour sa compagne de lit une femme nommée *Luxuria*; enfin, *Confessio* et *Pœnitentia* réussissent à le ramener au bien, et le conduisent, pour le mettre en sûreté, au château de la Persévérance, où les sept Vertus cardinales l'entourent de soins. Dans ce château, il est assiégé par les sept Péchés mortels, que commande Bélial; mais les assiégeants sont repoussés avec perte. Toutefois, *Humanum Genus* a vieilli, et il est exposé à un autre assaillant : c'est *Avaritia*, qui entre furtivement dans le château en minant le rempart et finit par persuader à *Humanum Genus* de quitter la place. De la sorte, celui-ci

retombe sous l'influence de *Mundus*, jusqu'au moment où arrive l'inexorable *Mors* et où le mauvais ange emporte le malheureux dans les domaines de Satan. La pièce cependant ne finit pas là. Dieu apparaît assis sur son trône, et la Clémence, la Paix, la Justice et la Vérité se présentent devant lui. Cette dernière plaide contre *Humanum Genus*; mais la défense est si bien présentée par les deux autres qu'en fin de compte le prévenu est acquitté, c'est-à-dire sauvé.

Ce tableau allégorique de la vie humaine était, sous une forme ou une autre, un sujet favori des auteurs de moralités. Je puis en citer pour exemples l'intermède de « *la folle Jeunesse* » (*Lusty juventus*), réimprimé dans l'ouvrage de Hawkins sur l'Origine du théâtre anglais, et ceux de l'*Enfant désobéissant* et de l'*Epreuve du Trésor*, réimprimés par la société Percy.

La seconde des moralités attribuées au règne de Henry VI a pour personnages principaux : Esprit, Volonté et Intelligence. Ils sont assaillis par Lucifer, qui réussit à les inciter au vice, et ils quittent leurs modestes accoutrements pour prendre des costumes de joyeux viveurs. Divers autres personnages tout aussi allégoriques sont introduits tour à tour. La Sagesse, à la fin, les tire de tous les mauvais pas. Genre Humain est encore le principal personnage de la troisième de ces moralités, et quelques-uns des autres personnages de la pièce, tels que Rien, Nouvelle-Façon et Maintenant, nous rappellent les personnages allégoriques analogues des moralités françaises.

Ces intermèdes nous font faire connaissance avec un nouveau personnage comique. Le rôle considérable que la folie jouait dans les destinées sociales de l'humanité était devenu un fait reconnu ; et, de même que la cour et presque toutes les grandes maisons avaient leur fou attitré, de même il semble qu'une pièce était considérée comme incomplète alors qu'il n'y figurait pas de fou ; mais, comme le rôle de fou était ordinairement confié à un personnage affublé des plus mauvais instincts, pour cette raison sans doute, le fou y était appelé le Vice. Ainsi, dans *la folle Jeunesse*, le personnage de l'Hypocrisie est appelé le Vice ; dans la pièce de *Tout pour de l'argent*, ce nom est donné au Péché ; dans celle de *Tom Tyler et sa femme*, il l'est au Désir, et dans l'*Épreuve du Trésor*, à l'Inclination ; dans quelques cas, le Vice paraît être le démon même. Le Vice semble toujours avoir revêtu le costume traditionnel de fou de cour. Peut-être avait-il en outre, en dehors du rôle qui lui était attribué dans la pièce, quelque fonction particulière à remplir, par exemple, de

faire des plaisanteries de son propre cru et d'employer d'autres moyens pour provoquer l'hilarité des spectateurs dans les intervalles de l'action.

Quelques-uns des anciens intermèdes anglais étaient des farces dans le sens strict du mot. Telle est la « pièce plaisante » (*merry play*) de *Jean le mari, Tyb la femme et Messire Jean le prêtre*, écrite par John Heywood, et dont l'intrigue présente la même simplicité que celles des farces qui étaient si populaires en France. Jean possède une mégère pour femme ; il a en outre de bonnes raisons de soupçonner une intimité illicite entre elle et le prêtre ; mais ces deux derniers trouvent moyen de lui boucher les yeux : ce qui est d'autant plus facile, que Jean est un grand poltron, et qu'il n'a de bravoure qu'en paroles et avec lui-même. Tyb, l'épouse, fait un pâté, et propose d'inviter le prêtre à en venir manger sa part. Le mari est obligé, bien à contre-cœur, d'être le porteur de l'invitation, et grande est sa surprise de voir le prêtre refuser. L'excuse qu'invoque l'homme d'Église est qu'il ne veut pas importuner une compagnie où il se sait fort peu goûté, et il persuade à Jean qu'il a encouru la disgrâce de sa femme pour l'avoir engagée, dans des entrevues particulières avec elle, à dompter son caractère et à traiter son mari avec plus de douceur. Jean, enchanté d'avoir découvert l'honnêteté du prêtre, insiste pour l'emmener dîner chez lui. Là, les deux amants s'arrangent de manière à infliger au pauvre mari une désagréable pénitence, tandis qu'ils mangent le pâté, et à lui faire subir mille ignominies. Cette conduite finit par amener des voies de fait entre les deux époux. Le prêtre intervient ; et la bataille, qui devient générale, ne se termine que par le départ de Tyb et du prêtre, laissant le mari tout seul.

La popularité des moralités en Angleterre peut sans doute s'expliquer par le caractère particulier de la société, et les préoccupations des esprits à cette époque de révolution religieuse et sociale. Les réformateurs eurent bientôt compris le parti qu'on pouvait tirer du théâtre ; et ils composèrent et firent jouer des intermèdes où les doctrines et les cérémonies anciennes étaient tournées en ridicule, en même temps que les nouvelles étaient présentées sous un jour favorable. Les pièces du célèbre John Bale sont autant d'exemples frappants du succès qui couronna cette tactique. La pièce du *Roi Jean*, dont une édition a été publiée par la Société de Camden, est non-seulement l'œuvre remarquable d'un homme très-remarquable lui-même, mais elle peut encore être considérée comme la première ébauche du drame historique anglais. Le théâtre devint, dès lors, en Angleterre un instrument politique, presque comme il l'avait été dans

l'ancienne Grèce, et sous ce nouveau jour il fut fréquemment l'objet de persécutions tant particulières que générales. En 1543, le vicaire d'Yoxford, dans le Suffolk, s'attira l'animosité des membres du clergé local, appartenant à la doctrine adverse, en composant et en faisant jouer des pièces contre les conseillers du pape. Six ans après, en 1549, un édit royal défendit pendant quelque temps la représentation des intermèdes dans tout le royaume, comme traitant « de sujets capables d'exciter à la sédition et au mépris du bon ordre et des lois. »

A partir de ce moment, on commence à trouver des lois pour le règlement des représentations théâtrales, et l'on voit surgir des procès pour infractions supposées à ces lois. En même temps s'établit la coutume de la nécessité de l'approbation d'une pièce par le Conseil privé avant qu'il fût permis de la jouer. Ainsi se développa graduellement la censure dramatique.

Avec Bale et John Heywood, les pièces anglaises approchèrent de la forme du drame régulier, et les deux pièces, assez célèbres alors, de *Ralph Roister Doister* et de l'*Aiguille de Gammer Gurton*, qui appartiennent au milieu du seizième siècle, peuvent être regardées comme des comédies proprement dites, plutôt que comme des intermèdes. La première, écrite par un lettré renommé de cette époque, Nicolas Udall, gradué d'Eton, est un tableau satirique de quelques phases de la vie de Londres, où sont exposées les aventures ridicules d'un galant fanfaron et de peu de cervelle, qui s'imagine que toutes les femmes doivent être amoureuses de lui et qui se laisse mener par un parasite besogneux et rusé nommé Matthieu Merygreeke. Toute grossière qu'elle est comme composition dramatique, cette œuvre ne manque pas de talent comique.

Pour être d'un sel plus commun, l'esprit n'est pas moins franc dans la pièce de l'*Aiguille de Gammer Gurton*. Pendant une interruption de son travail, qui consistait à raccommoder les culottes de messire Hodge, son mari, la commère Gurton a perdu son aiguille, et les deux époux se lamentent longuement de ce malheur, grand malheur, en effet, à une époque où les aiguilles étaient, paraît-il, des objets rares et précieux dans un ménage de campagne. Au milieu de leur embarras survient Diccon, qui est désigné dans la liste des personnages sous le titre de Diccon de Bedlam, autrement dit l'idiot, et qui paraît représenter le Vice dans la pièce. Tout simple qu'il paraît être, Diccon est un rusé compère ; il aime surtout à faire des méchancetés ; suivant lui, c'est dame Chat (Caquet), une voisine, qui a volé l'aiguille. En même temps, il pré-

vient dame Chat que le coq de Gammer Gurton a été volé la nuit dans le poulailler, et qu'on l'accuse, elle, dame Chat, de ce vol. Tandis que, grâce aux manœuvres de Diccon, la mésintelligence est partout, on envoie chercher le curé de la paroisse, le docteur Rat, qui paraît réunir en lui les trois rôles de prédicateur, de médecin et de sorcier, afin de profiter de son expérience pour retrouver l'aiguille. Alors Diccon imagine un nouveau tour. Il fait croire à dame Chat que Hodge a l'intention de se cacher dans un certain coin de la maison, pour en sortir la nuit et aller tuer toutes les poules de sa voisine. En même temps, il informe le docteur Rat que, s'il veut se cacher dans le même coin, il aura la preuve manifeste que dame Chat a bel et bien volé l'aiguille. Il s'ensuit que dame Chat tombe à l'improviste sur l'individu caché qu'elle croit être le voleur de poules, et que le docteur Rat est fort maltraité. Dame Chat est amenée devant maître Bayly (le baillif) pour cette agression; l'instruction du procès fait découvrir les méprises dont tout le monde a été victime et que Diccon est convaincu d'avoir organisées. Devant les preuves qui l'accablent, l'idiot fait des aveux complets; il est, en fin de compte, décidé par maître Bayly qu'il y aura une réconciliation générale, et que Diccon jurera solennellement, sur la culotte de Hodge, qu'il fera de son mieux pour retrouver l'aiguille perdue. Diccon conserve toujours l'esprit de malice qui lui est propre, et, au lieu d'étendre la main tranquillement sur la culotte de Hodge pour faire son serment, il applique un bon coup à celui-ci, qui y répond par un cri inattendu. C'est que l'aiguille, qui n'a jamais quitté la culotte, s'enfonce assez profondément dans la partie charnue du corps de Hodge, et, la joie unanime de l'avoir retrouvée dominant toutes les autres considérations, toute la compagnie tombe d'accord pour vivre à l'avenir en bons termes, en vidant un cruchon de bière à la santé générale.

Il est impossible de ne point s'étonner du peu de temps qu'il fallut pour transformer de grossiers essais de composition dramatique, comme ceux dont nous venons de donner l'analyse, en merveilleuses créations, comme celles de Shakspeare. Pareil fait ne peut s'expliquer que par l'époque éminemment féconde dans laquelle on vivait, époque qui produisit des hommes d'un génie transcendant dans toutes les branches de développement intellectuel. Jusque-là, la littérature du théâtre avait représenté l'intelligence de la multitude; elle s'individualisa dans la personne de Shakspeare, et ce fait inaugure une ère toute nouvelle dans l'histoire dramatique. Dans les écrits de l'illustre poëte, presque tous les

caractères particuliers de l'ancien théâtre national, voire même quelques-uns qui pourraient être considérés comme ses défauts, sont conservés, mais ces caractères s'élèvent à un degré de perfection qui n'avait jamais été atteint auparavant. La plaisanterie bouffonne qu'il avait fallu, nous l'avons vu, introduire même dans les mystères religieux et dans les pièces à miracles, était devenue si nécessaire, qu'on ne pouvait non plus s'en dispenser dans la tragédie. C'est plus tard qu'on l'élimina à une époque plus rapprochée de nous, alors que l'imitation des dramaturges étrangers prit racine en Angleterre. Mais au début du théâtre proprement dit, ces scènes de comique spécial semblent souvent n'avoir aucun rapport avec l'intrigue générale, tandis que Shakspeare les rattache toujours habilement à la pièce et les en rend partie intégrante et essentielle.

CHAPITRE XVII

La diablerie au seizième siècle. — Anciens types des formes diaboliques. — Saint Antoine. — Saint Guthlac. — Renaissance du goût pour les sujets de ce genre au commencement du seizième siècle. — L'école flamande de Breughel. — L'école française et l'école italienne : Callot, Salvator Rosa.

On a vu que la démonologie populaire a fourni les premiers sujets de l'art comique au moyen âge, et que le goût pour ce genre particulier de grotesque a duré jusqu'après la renaissance des arts et de la littérature. Ce goût prit alors une forme encore plus remarquable, et une école de diablerie grotesque fut florissante au seizième siècle et pendant la première moitié du dix-septième.

C'est probablement dans les déserts de l'Égypte qu'il faut chercher le berceau de cette démonologie, en tant qu'elle se rattache à la chrétienté. De là elle se répandit à l'orient et à l'occident ; puis, quand elle eut atteint la partie du globe que nous occupons, elle s'enta, comme il a été déjà dit, sur les superstitions populaires du paganisme teutonique. Le badinage burlesque, qui tenait une si grande place dans ces superstitions, donna indubitablement à cette démonologie chrétienne un caractère plus comique que celui qu'elle avait eu avant ce mélange. Son premier représentant fut le moine égyptien saint Antoine, né, dit-on, en l'année 251, dans une ville de la haute Égypte appelée Coma. Son histoire a été écrite en grec par saint Athanase et traduite en latin par l'historien ecclésiastique Évagrius.

Antoine était évidemment un visionnaire superstitieux, sujet à des hallucinations qu'avait entretenues son éducation. Pour échapper aux tentations du monde, il vendit tous ses biens, qui étaient considérables, en donna le produit aux pauvres, et se retira ensuite dans le désert de la Thébaïde pour vivre dans le plus strict ascétisme. Le démon le poursuivit dans sa solitude et chercha à l'entraîner dans les vices de la vie mondaine. Il essaya d'abord de remplir son esprit des souvenirs et des regrets de son ancienne opulence ; ce genre de tentation ayant échoué, le malin essaya de troubler le saint par des tableaux voluptueux, auxquels toutefois celui-ci résista avec un égal succès. Alors le persécuteur changea de tactique, et, se présentant à Antoine sous la forme d'un jeune

homme laid et noir, il lui avoua, avec une apparente candeur, qu'il était l'esprit de l'impureté et qu'il se reconnaissait vaincu par les mérites extraordinaires de la sainteté d'Antoine. Le saint, toutefois, vit que ce n'était là qu'un stratagème pour éveiller en lui l'esprit d'orgueil et de présomption; il se tint sur ses gardes en se soumettant à des mortifications plus grandes que jamais, et qui naturellement le disposèrent encore mieux aux hallucinations. Dès ce moment il chercha une solitude plus profonde, en fixant sa résidence dans les ruines d'un tombeau égyptien; mais plus il s'éloignait du monde, plus les persécutions diaboliques s'acharnaient après sa personne. Satan vint le surprendre dans sa retraite avec une suite nombreuse, et pendant la nuit il le battit si rudement, qu'un matin le serviteur qui lui apportait ses aliments, le trouvant couché inanimé dans sa cellule, le fit porter à la ville, où ses amis étaient sur le point de l'enterrer comme mort, lorsqu'il revint tout à coup à la vie et insista pour qu'on le reconduisît à sa solitude.

La légende ne s'arrête pas là; les démons continuèrent à apparaître au saint sous la forme des animaux les plus redoutables, tels que lions, taureaux, loups, aspics, serpents, scorpions, panthères, ours, chacun l'attaquant de la manière propre à son espèce, avec accompagnement de cris dont l'ensemble formait un horrible vacarme. Antoine alla chercher une retraite dans un château en ruine situé plus avant dans le désert. Là encore il fut de plus belle en butte aux persécutions des démons, et le bruit que faisaient ceux-ci était si horrible, que souvent on l'entendait de très-loin. Le persécuté, toutefois, ne se faisait pas faute d'adresser des reproches aux démons, et cela, dit la légende, dans les termes les plus vifs, leur prodiguant les épithètes les plus malsonnantes et leur crachant même au visage; mais son arme la plus puissante, ce fut toujours la croix. La lutte irritant son courage, le saint résolut de s'isoler plus encore, et il finit par s'installer sur le sommet d'une haute montagne, dans la haute Thébaïde. Il eut beau faire, les démons ne se tinrent pas pour battus, et ils continuèrent leurs mauvais tours en prenant mille formes diverses; un jour, entre autres, leur chef lui apparut sous celle d'un homme ayant les membres inférieurs d'un âne.

Les démons qui tourmentèrent saint Antoine devinrent le type général de créations ultérieures qui, en se multipliant, luttèrent de grotesque. Les persécuteurs de saint Antoine avaient ordinairement les formes d'animaux véritables; mais, dans les récits plus modernes, ils prirent des formes grotesques, mélange monstrueux d'animaux réels ou imagi-

naires. Tels étaient ceux que vit saint Guthlac, le saint Antoine des Anglo-Saxons, dans les marécages de Croyland. Une nuit, qu'il faisait ses dévotions dans sa cellule, ils fondirent sur lui en grand nombre, « affectant des figures difformes, avec de grosses têtes, un long cou, des joues hâves, des barbes sales, des oreilles droites, des yeux farouches, des bouches fétides et des dents de cheval. Leurs gosiers étaient remplis de flammes ; leurs voix étaient stridentes. Ils avaient les jambes torses, les genoux cagneux et les orteils tout tordus; ils poussaient des cris rauques, et leur vacarme était si effrayant, que le saint crut que tout, entre le ciel et la terre, n'était que clameurs... Il arriva, une nuit que le saint homme Guthlac était agenouillé et faisait ses prières, qu'il entendit des hurlements de bêtes sauvages. Peu de temps après, il vit apparaître des animaux de toute espèce, bêtes fauves, reptiles, etc., qui s'avançaient vers lui. Il aperçut d'abord la tête d'un lion qui le menaçait de ses dents sanglantes, puis un taureau et un ours furieux. Il vit encore des vipères, il entendit le grognement d'un porc, des hurlements de loups, des croassements de corbeaux et divers cris d'oiseaux, apparitions fantastiques qui venaient tenter l'esprit du saint homme. »

Telles étaient les idées que les sculpteurs et les enlumineurs du moyen âge exploitèrent avec tant de succès. Après la renaissance des arts dans l'Europe occidentale au quinzième siècle, ces légendes obtinrent une grande faveur auprès des peintres et des graveurs, et créèrent l'école spéciale de la *diablerie*. A cette époque plus particulièrement, l'histoire de la Tentation de saint Antoine fournit le sujet de nombreuses estampes appartenant aux premiers âges de l'art de la gravure, et occupa le crayon d'artistes, tels que Martin Schongauer, Israël Van Mechen et Lucas Cranach. On possède de ce dernier deux gravures différentes sur le même sujet : saint Antoine enlevé par des démons grotesques. La plus curieuse des deux porte la date de 1506 ; c'est, par conséquent, une des premières œuvres de Cranach. Mais le plus grand artiste de cette primitive école de la *diablerie* est Pierre Breughel, peintre flamand, qui vivait au milieu du seizième siècle et fut surnommé « Pierre le Drôle. » Né à Breughel, près Breda, il demeura quelque temps à Anvers et s'établit ensuite à Bruxelles.

La Tentation de saint Antoine, par Breughel, ainsi qu'un ou deux autres sujets du même genre traités par ce peintre, a été gravée, par J.-T. de Bry, dans un format réduit. Les démons de Breughel sont des créations d'une imagination extravagante ; ils présentent des assembla-

ges aussi hétérogènes que risibles de portions d'êtres vivants qui n'ont aucun rapport les uns avec les autres. Notre figure 156 représente un groupe de ces démons, tiré d'une planche de Breughel gravée en 1565 et intitulée : *Divus Jacobus diabolicis præstigiis ante magum sistitur* (Saint Jacques est arrêté devant le magicien par des artifices diaboliques). L'ensemble de la composition est fort curieux : à droite, est une vaste cheminée, par laquelle des sorcières se sauvent à cheval sur des balais, tandis qu'on en voit d'autres chevaucher dans les airs sur des dragons et des boucs; un chaudron bout sur le feu, autour duquel sont assis et se chauffent un groupe de singes. Derrière ceux-ci, un chat et un crapaud conversent d'une façon très-intime. Au fond se dresse et bout le grand chaudron des sorcières. A droite du tableau, le *magus* ou magicien est assis, lisant son grimoire et ayant devant lui un trépied qui soutient le pot où sont contenus ses ingrédients magiques. Le saint occupe le centre de la composition, entouré par les démons (notre figure ne montre que quelques-uns de ceux-ci); et au moment où le magicien approche, on le voit lever la main droite dans l'attitude de quelqu'un qui prononce un exorcisme. L'efficacité de la conjuration est ici manifeste, elle produit l'explosion du pot du magicien et frappe les démons d'une consternation évidente. Rien de plus bizarre que la tête de cheval sur des jambes d'homme recouvertes d'armures qu'on remarque au premier plan, de même que l'espèce de crabe qui rampe derrière. Le crâne de cheval que supportent des jambes d'homme nues, l'animal étrangement excité qui vient ensuite, et le personnage à tête de cane, affublé de la coule et armé du bourdon de pèlerin, qui a l'air de se moquer du saint, complètent un ensemble extrêmement comique.

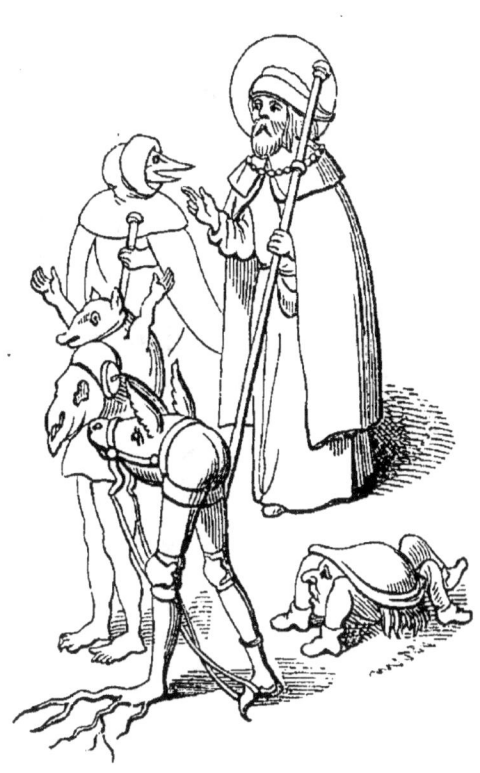

Fig. 156.

Une autre estampe, — pendant de celle-ci, — représente la déconfiture encore plus complète du magicien. Le saint y occupe la droite; il lève la main plus haut, évidemment avec plus de solennité et d'autorité.

Fig. 157.

Les démons ont tous pris parti contre leur maître le magicien, qu'ils sont en train de battre et de précipiter de son siége la tête la première.

Fig. 158.

Ils ont l'air de manifester par toute sorte de culbutes et de poses joyeuses la joie que leur cause sa chute; c'est une espèce de fête de démons. Quelques-uns, à gauche du tableau, dansent la tête en bas sur

une corde tendue. Près d'eux, un autre exécute des tours de gobelet. Des singes dansent au son de la grosse caisse et se livrent à de folles gambades. Notre figure 157 reproduit trois de ces plaisants acrobates.

Breughel exécuta aussi une série de gravures d'un caractère grotesque analogue, représentant de la même façon fantastique les vertus et les vices, tels que l'Orgueil (*Superbia*), le Courage (*Fortitudo*), la Paresse (*Desidia*), etc. Ces dessins portent la date de 1558. Ils abondent en figures aussi bouffonnes que celles dont il vient d'être question; mais, pour la plupart, elles sont presque impossibles à décrire. La figure ci-contre (fig. 158) donne deux personnages empruntés au sujet de la Paresse.

De la composition de personnages fabriqués de parties d'animaux,

Fig. 159.

cette école primitive de grotesque passa à la création de personnages animés faits avec des objets inanimés, tels que machines, instruments de différentes espèces, ustensiles de ménage et autres articles analogues. Un artiste allemand, à peu près de la même époque que Breughel, nous a laissé une série d'eaux-fortes de ce genre, destinées à représenter sous la forme allégorique une satire des folies de l'humanité. Ici l'allégorie a un caractère si singulier, qu'il faut l'aide des quatre vers allemands qui accompagnent ces groupes étranges pour deviner le sens de chacun d'eux. C'est ainsi que nous apprenons que le groupe représenté dans notre figure 159, qui est la seconde de la série, a pour une objet une satire contre ceux qui gaspillent leur temps à chasser, perte irréparable qu'ils regretteront amèrement par la suite, nous disent les vers; ils feraient

bien mieux d'élever continuellement la voix vers Dieu, que de s'occuper sans cesse de chiens et de faucons.

> Die zeit die du verleust mit jagen,
> Die Wirsta zwar noch schmertzlich Klagen ;
> Ruff laut zu Gott gar oft und wil,
> Das sey dein hund und federspil.

Le numéro suivant de la série, qu'il est également difficile de décrire, est dirigé contre ceux qui s'imaginent que la nonchalance est le chemin de la vertu ou de l'honneur. Nous en passons plusieurs pour arriver à celui que reproduit notre figure 160. D'après les vers qui l'accompa-

Fig. 160.

gnent, il paraît dirigé contre ceux qui pratiquent la dissipation dans leurs jeunes années et deviennent ainsi des objets de pitié et de mépris dans leur vieillesse. Quel que soit le but de l'allégorie, elle n'est assurément pas très-transparente dans le dessin.

Cette école allemande et flamande de grotesque ne paraît pas avoir survécu au seizième siècle ; du moins, sa vogue avait cessé au siècle suivant. Mais le goût pour la diablerie des scènes de Tentation passa en France et en Italie, où il prit un caractère bien plus raffiné, sans être moins grotesque ni moins fantaisiste. En outre, les artistes de ces deux pays retournèrent à la légende primitive et lui donnèrent des formes de leur propre invention. Daniel Rabel, artiste français, qui

vivait à la fin du seizième siècle, publia une gravure assez remarquable de la Tentation de saint Antoine, sur laquelle le saint figure à la droite du tableau, agenouillé devant un tertre sur lequel dansent trois démons. A droite du saint se tient debout une femme nue, s'abritant sous un parasol et essayant sur le saint l'effet de l'exhibition de ses charmes. Le reste de la planche est rempli de démons aussi variés de formes que de postures.

Un autre artiste français, Nicolas Cochin, nous a laissé deux *Tentations de saint Antoine*, gravures assez spirituelles de la première partie du dix-septième siècle. L'une représente le saint agenouillé devant un crucifix entouré de démons. La jeune et charmante tentatrice traditionnelle y est revêtue des plus riches habits et déploie tous ses moyens de séduction. Tout le champ libre du tableau est, comme d'ordinaire, occupé par des multitudes de personnages diaboliques aux formes grotesques. Dans l'autre composition de Cochin, le saint est représenté en ermite et absorbé dans la prière; le personnage féminin de la Volupté (*Voluptas*) occupe le centre de l'ensemble, et derrière le saint, on voit une sorcière avec son balai.

Mais l'artiste qui excella dans l'exécution de ce sujet à l'époque à la-

Fig. 161.

quelle nous arrivons, ce fut le célèbre Jacques Callot, dont nous nous occuperons particulièrement dans le chapitre suivant. Il traita à deux reprises le sujet de la Tentation de saint Antoine, et ces planches, auxquelles il paraît d'ailleurs avoir apporté beaucoup d'attention, sont mises au nombre de ses œuvres les plus remarquables. On sait qu'il les

soigna d'une façon toute particulière. Ces gravures ressemblent à celles des artistes plus anciens, au point de vue de la quantité de personnages diaboliques introduits dans la composition; mais elles décèlent une richesse extraordinaire d'imagination dans les formes, les postures, les physionomies et même les accoutrements des êtres chimériques, tous également plaisants et burlesques, tout en présentant un contraste complet avec les conceptions plus grossières et plus triviales de l'école allemande et flamande. Un exemple fera mieux comprendre cette différence.

Notre figure 161 représente un des démons de Callot fondant sur le saint la lance en arrêt, et le nez surmonté d'une paire de besicles, afin sans doute de viser plus juste.

La figure 162 qui suit offre un autre exemple des créations appartenant à la diablerie particulière de Callot. Ici le démon chevauche évidemment bien mal à l'aise et en grand danger d'être désarçonné. Les

Fig. 162.

montures des deux diables sont d'une nature fort anormale; celle du premier est une espèce de cheval-dragon, et celle du second un mélange de homard, d'araignée et d'écrevisse. Mariette, collectionneur, artiste et critique d'art du règne de Louis XV, considère ce caractère grotesque, ou, ainsi qu'il le qualifie, « fantastique et comique, » comme nécessaire en quelque sorte aux tableaux de la Tentation de saint Antoine, qu'il déclare être un des sujets particulièrement *sérieux* de Callot. « Callot y pouvait, selon lui, donner libre carrière à son imagination. Plus ses compositions tenaient du fantastique, plus elles convenaient à ce qu'il avait à exprimer. Pour le tentateur de saint Antoine, Callot a dû chercher les formes les plus hideuses et les plus propres à inspirer la terreur. »

La première Tentation de saint Antoine de Callot, la plus grande des deux, est rare. Elle contient un nombre considérable de personnages. En haut est un être fantastique qui vomit des milliers de démons. On voit à l'entrée d'une caverne le saint tourmenté par quelques-uns d'entre eux. D'autres, éparpillés à droite et à gauche, se livrent à différentes occupations. Ici, c'est un groupe de diablotins qui boivent et trinquent; là, c'est

un diable qui joue de la guitare ; plus loin est une ronde infernale. Tous ces démons sont représentés par des personnages grotesques, dont les deux spécimens reproduits plus haut peuvent donner quelque idée.

La seconde Tentation de Callot est datée de 1635 ; elle a dû, par conséquent, être une de ses dernières œuvres. Le même personnage vomissant les démons occupe le haut de la gravure, et tout le champ libre est couvert d'un nombre prodigieux de diablotins de formes plus hideuses et d'attitudes extraordinaires plus variées que dans le premier dessin du même artiste. En bas, une troupe de démons traînent le saint vers un endroit où de nouveaux tourments lui sont préparés.

Les gravures de Callot représentant la Tentation de saint Antoine acquirent une si grande réputation, qu'on en a publié après lui des imitations, dont quelques-unes approchent tant de sa manière, qu'on les lui a longtemps attribuées. Callot, quoique Français, étudia et vécut longtemps en Italie, et sa manière dérive de l'art italien.

Fig. 163.

Le dernier grand artiste que nous nommerons comme ayant traité la Tentation de saint Antoine est Salvator Rosa, Italien de naissance, qui florissait au milieu du dix-septième siècle. Son genre, selon certaines opinions, est plus raffiné que celui de Callot; dans tous les cas, son dessin est plus hardi. Notre figure 163, qui représente saint Antoine se garantissant à l'aide de la croix contre les attaques du démon, est tirée de l'œuvre de Salvator Rosa. L'école de diablerie du seizième siècle peut être regardée comme se terminant avec cet artiste.

CHAPITRE XVIII

Callot et son école. — Histoire romanesque de Callot. — Ses « Caprices, » et ses autres œuvres burlesques. — Les « Danseurs » et les « Gueux. » — Imitateurs de Callot ; Della Bella. — Spécimens de Della Bella. — Romain de Hooghe.

L'art de la gravure sur cuivre, quoiqu'il eût fait de rapides progrès pendant le seizième siècle, était encore très-loin de la perfection ; mais la fin de ce même siècle vit la naissance d'un homme qui était destiné non-seulement à imprimer un nouveau caractère à cet art, mais aussi à inaugurer un nouveau genre de caricature et de burlesque. Ce fut le célèbre Jacques Callot, Lorrain de naissance et descendant d'une famille noble de la Bourgogne. Son père, Jean Callot, remplissait les fonctions de héraut d'armes du duché de Lorraine. Jacques naquit à Nancy en 1592 [1]. Il avait été destiné, paraît-il, à l'état ecclésiastique et élevé en conséquence. Mais le début de Jacques dans la vie présente un épisode romanesque dans l'histoire de l'art et des artistes. Tout enfant, il montrait pour le dessin une remarquable aptitude et un irrésistible penchant qui lui faisaient négliger ses études plus sérieuses. Il manifesta surtout de bonne heure un goût décidé pour la satire, qui se révélait principalement par les caricatures qu'il faisait de tous ceux qu'il connaissait. Son père et tous ses parents désapprouvaient cet entraînement pour le dessin ; ils ne négligèrent rien pour l'en détourner, mais ce fut en vain. Claude Henriet, peintre de la cour de Lorraine, lui donna des leçons, et le fils de celui-ci, Israël Henriet, devint son camarade préféré. Il apprit aussi les éléments de l'art de la gravure de Demange Crocq, graveur du duc de Lorraine.

Vers cette époque, le peintre Bellangé, qui avait été élève de Claude Henriet, revint d'Italie et fit au jeune Callot un récit émouvant des merveilles artistiques qu'il avait vues dans ce pays. Bientôt après, Claude Henriet étant mort, son fils Israël alla à Rome, et les lettres qu'il écrivit de cette ville ne firent pas moins d'impression sur l'esprit du jeune artiste resté à Nancy, que les conversations de Bellangé. En fin de compte, la

[1] C'est la date fixée par Meaume, dans son excellent ouvrage sur Callot, intitulé *Recherches sur la vie et les ouvrages de Jacques Callot,* deux vol. in-8°. 1860.

passion de Jacques Callot pour les arts prit des proportions telles, que, voyant ses parents obstinément opposés à toutes ses aspirations dans cette voie, il quitta secrètement la maison de son père, et qu'au printemps de 1604, alors qu'il venait seulement d'entrer dans sa treizième année, il partit à pied pour l'Italie, sans lettres de recommandation et presque sans argent. Il ne savait même pas de quel côté se diriger ; mais, après quelques heures de marche, il tomba au milieu d'une troupe de bohémiens allant à Florence, et fit route avec eux.

Sa vie de sept ou huit semaines avec les bohémiens paraît avoir singulièrement développé son amour du burlesque, et, à une époque assez avancée de sa carrière, il nous a transmis ses impressions dans une série de quatre planches admirablement gravées, représentant des scènes de cette existence errante.

Quand la troupe fut arrivée à Florence, Jacques se sépara de ses singuliers compagnons de voyage, et fut assez heureux pour rencontrer un officier de la maison du grand-duc, qui écouta son histoire et s'intéressa si vivement à lui, qu'il le fit admettre dans l'atelier de Remigio Canta Gallina. Cet artiste lui donna des leçons de dessin et de gravure, s'appliquant à le corriger de son goût pour le burlesque et l'occupant constamment à des sujets sérieux.

Après avoir étudié quelques mois sous Canta Gallina, Jacques quitta Florence et se rendit à Rome pour chercher son ancien ami Israël Henriet ; mais à peine arrivé, il fut reconnu dans la rue par des marchands de Nancy, qui s'emparèrent de sa personne et, malgré ses larmes et sa résistance, le ramenèrent en Lorraine chez ses parents. Il fut alors tenu plus strictement que jamais à ses études ; mais rien ne pouvait maîtriser sa passion pour l'art ; et, ayant réussi à amasser quelque argent, il s'échappa de nouveau, peu de temps après, de la maison paternelle. Cette fois, il prit la route de Lyon et traversa le mont Cenis ; il avait atteint Turin, lorsqu'il fut rencontré dans cette ville par son frère aîné Jean, qui le ramena encore à Nancy. Rien toutefois ne pouvait désormais arrêter l'ardeur du jeune Callot, et bientôt après cette seconde escapade, il grava une copie d'un portrait de Charles III, duc de Lorraine, à laquelle il mit son nom et la date de 1607. Cette œuvre, bien qu'elle ne décelât pas un grand talent au point de vue de la gravure, excita l'intérêt. Dès lors, les parents de Jacques, convaincus qu'il était inutile d'étouffer cette vocation spéciale, lui permirent non-seulement de s'y livrer, mais encore de retourner en Italie.

Les circonstances étaient tout à fait favorables pour le jeune artiste : Charles III, duc de Lorraine, était mort; et son successeur, Henri II, se préparait à envoyer une ambassade à Rome pour annoncer son avénement. Jean Callot, par sa position de héraut d'armes, eut assez de crédit pour obtenir que son fils fît partie de la suite de l'ambassadeur, et Jacques partit pour Rome le 1ᵉʳ décembre 1608, sous de meilleurs auspices que ceux sous lesquels il avait entrepris ses premiers voyages en Italie.

Callot arriva à Rome au commencement de l'année 1609. Cette fois enfin, il rejoignit son ami d'enfance, Israël Henriet, et se mit avec ardeur à ses travaux de prédilection. Il est probable qu'il étudia sous Tempesta avec Henriet, qui était élève de ce peintre, et avec un autre Lorrain, Claude Dervet. Au bout de quelque temps, Callot, qui commençait à sentir le besoin d'argent, entra chez un graveur français, nommé Philippe Thomassin, qui demeurait alors à Rome et chez lequel il travailla près de trois ans. Il acquit là une grande habileté dans le maniement du burin. Vers la fin de l'année 1611, il alla à Florence étudier sous Julio Parigi, qui y était établi comme peintre et comme graveur. La Toscane était à cette époque gouvernée par son duc Côme de Médicis, grand amateur d'art, qui prit Callot sous sa protection et lui fournit les moyens de se perfectionner.

Jusque-là, Callot s'était adonné principalement à copier les œuvres des autres ; mais, sous Parigi, il commença à s'essayer davantage à des dessins originaux. Son goût pour le grotesque se révéla dès lors d'une manière plus décidée que jamais, et quoique Parigi l'en blâmât, le maître ne pouvait s'empêcher d'admirer le talent que ce goût trahissait. En 1615, le grand-duc donna une fête somptueuse au prince d'Urbin, et Callot fut employé à graver les détails des réjouissances ; ce fut son début dans un genre de dessin dans lequel il devait acquérir plus tard une si grande célébrité.

L'année suivante, son engagement avec Parigi expira ; l'élève reprenait possession de lui-même. Le talent de Callot se manifesta dès lors sans entrave dans toute son originalité par une nouvelle espèce de dessins, auxquels l'auteur donna le nom de *Caprices*, et dont une série parut vers l'année 1617, sous le titre de *Caprici di varie figure*. Callot en fit une seconde édition à Nancy plusieurs années après, et dans le nouveau titre qu'il y mit, ils étaient indiqués comme ayant été gravés pour la première fois en 1616. Dans une courte préface, il en parle

comme de la première de ses œuvres à laquelle il ait attaché quelque importance. Ces dessins nous frappent aujourd'hui comme de singuliers spécimens des créations fantastiques d'une imagination éminemment tournée au grotesque ; mais, sans aucun doute, ils empruntent de nombreux traits aux fêtes, aux cérémonies et aux mœurs de cette terre classique des mascarades, traits qui devaient être alors familiers aux Florentins. Dans tous les cas assurément, ces gravures étaient accueillies par eux avec un extrême plaisir. Notre figure 164 reproduit un de ces sujets ; il représente un estropié se soutenant sur une petite béquille et ayant le bras droit en écharpe. Notre figure 165 est un autre dessin de la même série, représentant un bouffon masqué, ayant la main gauche sur la poignée de son stylet ou peut-être d'un sabre de bois.

Fig. 164.

A partir de cette époque, quoiqu'il fût très-laborieux et produisît beaucoup, Callot ne grava que ses propres dessins. Au temps où il travaillait pour les autres, Callot s'était surtout servi du burin ; mais maintenant qu'il était son maître, il mit de côté cet instrument, s'adonna presque entièrement à la gravure à l'eau-forte, et il y atteignit la plus haute perfection. Son œuvre est remarquable par la netteté et

Fig. 165.

l'aisance de ses lignes, ainsi que par la vie et l'esprit qu'il donne à ses personnages. On doit admirer surtout l'habileté extraordinaire avec laquelle il a su grouper ensemble un grand nombre de petits personnages, dont

chacun conserve tout le mouvement et l'expression qui lui sont propres. La grande foire annuelle de l'*Impruneta* donnait lieu à des réjouissances extraordinaires, auxquelles assistait une foule immense de gens de toutes les classes, le jour de la Saint-Luc, le 18 octobre, dans les faubourgs de Florence. La planche qui la représente embrasse un vaste terrain, couvert de plusieurs centaines de personnages, tous, séparément ou par groupes, occupés de différentes manières, conversant, paradant, achetant, vendant, jouant, agissant de mille façons. Chaque groupe ou chaque personnage forme, à lui seul, un tableau. Cette gravure fit sensation; elle fut suivie d'autres tableaux de foires, et, à son retour définitif à Nancy, Callot en fit une nouvelle planche. Ce fut à cause de ce talent particulier pour grouper de grandes masses de personnages que l'artiste fut si souvent chargé de dessiner des cérémonies publiques, des siéges et d'autres opérations militaires.

Callot fut généreusement protégé par le duc de Florence, Côme II, qui le combla de bienfaits; mais à la mort de ce prince, le gouvernement dut passer aux mains d'une régence, et les arts et les lettres ne reçurent plus les mêmes encouragements. Les choses en étaient là lorsque Charles de Lorraine, qui devint duc plus tard sous le nom de Charles IV, rencontra Callot, et le décida à retourner dans son pays natal. L'artiste arriva à Nancy en 1622, et il se mit à y travailler avec plus d'activité que jamais. Ce fut peu de temps après qu'il publia ses séries de grotesques, les *Balli* (ou les Danseurs), les *Gobbi* (ou les Bossus) et les Gueux. La première de ces séries, intitulée *Balli* ou *Cucurnia*[1], se compose de vingt-quatre petites planches, dont chacune contient deux personnages comiques dans des attitudes grotesques, avec des groupes de personnages plus petits dans le lointain. Au-dessous des deux personnages princi-

[1] M. Meaume paraît ne pas être parfaitement au courant de la signification de ce mot; un de mes amis me l'a indiquée très-clairement. C'était le titre d'une chanson, ainsi appelée parce que le refrain était une imitation du chant du coq, et celui qui la chantait devait aussi mimer l'action de l'oiseau. Lorsque Bacchus, dans le *Bacco in Toscana* (Bacchus en Toscane) de Redi, commence à ressentir les effets exhilarants de sa dégustation critique des vins de la Toscane, il va chercher Ariane pour qu'elle lui chante *sulla mandola la Cucurnia* (la Cucurnia sur la mandoline). Une note explique le mot comme nous l'avons expliqué nous-même. « Canzone cosi detta, « perche in essa si replica molte volte la voce del gallo; e cantandola si fanno atti et « moti simili a quegli e esso gallo. » (Chanson ainsi appelée, parce qu'on y répète plusieurs fois le cri du coq, et qu'en la chantant on fait des gestes et des mouvements semblables à ceux de ce coq.)

paux sont inscrits leurs noms, noms aujourd'hui inintelligibles, mais sans aucun doute bien connus à cette époque sur le théâtre comique de Florence. Ainsi, dans le groupe que reproduit notre figure 166, empruntée

Fig. 166.

à la quatrième planche de la série, le personnage qui se trouve à gauche se nomme Smaraolo Cornuto, ce qui signifie simplement : Smaraolo le Cornard ; et celui qui est à droite s'appelle Ratsa di Boio. Dans l'original

Fig. 167.

le fond est occupé par une rue, pleine de spectateurs regardant des gens qui dansent une pantalonnade, autour d'un individu monté sur des échasses et jouant du tambourin. Le couple reproduit par notre

figure 167 représente un des Caprices de Callot, tiré d'une série qui diffère des premiers Caprices ou des *Balli*. Les *Gobbi*, ou les Bossus, forment une série de vingt et une gravures ; et la collection des Bohémiens, dont il a déjà été parlé, et qui fut aussi exécutée à Nancy, se composait de quatre planches, dont les sujets étaient séparément : 1° les *Bohémiens en voyage ;* 2° l'*Avant-Garde ;* 3° la *Halte*, et 4° les *Préparatifs de la fête.* On ne saurait rien trouver de plus saisissant comme vérité et en même temps de plus comique que cette dernière série de sujets.

Nous donnons comme spécimen de la série des *Baroni* ou Mendiants,

Fig. 168.

un personnage appartenant à cette catégorie particulière de gueux dont le rôle consistait à faire appel à la charité en exposant des blessures ou des ulcères factices. Dans le jargon anglais, *ad hoc*, du dix-septième siècle, ces plaies simulées s'appelaient des *clymes,* et l'on trouvera un compte rendu de la manière dont on les faisait dans le singulier tableau des classes vicieuses de la société de ce temps-là, qu'ont publié Head et Kirkman, sous le titre de *The English Rogue.* Le faux estropié de notre figure 168 tient sa jambe soulevée pour étaler aux yeux sa prétendue infirmité.

Callot passa le reste de sa vie à Nancy, d'où il ne fit plus que des ab-

CHAPITRE XVIII.

sences temporaires. En 1628, il alla à Bruxelles pour dessiner et graver le siége de Bréda, une de ses œuvres les plus parfaites, et il y fit, à cette occasion, la connaissance personnelle de Van Dyck. Au commencement de 1629, il fut appelé à Paris pour exécuter les gravures du siége de la Rochelle et de la défense de l'île de Rhé; mais il retourna à Nancy en 1630. Trois ans plus tard, son pays natal fut envahi par les armées de Louis XIII, et Nancy se rendit aux Français le 15 septembre 1633. Callot, requis de faire des gravures commémoratives de ce fait, refusa de consacrer, par son burin, le souvenir de la chute de la ville où il était né. Il fit plus, pour rappeler les maux causés à son pays par l'invasion française, il composa les deux séries d'admirables dessins, connus sous e nom de *Petites et Grandes Misères de la guerre*. Environ deux ans après, Callot mourut dans la force de l'âge, le 24 mars 1635.

La réputation de Callot fut grande parmi ses contemporains, et son nom est resté un des plus illustres de l'histoire de l'art français. Il eut, comme on pouvait s'y attendre, de nombreux imitateurs, et les *Caprices*, les *Balli* et les *Gobbi* devinrent des sujets en grande vogue. De ceux qui le suivirent dans cette voie, le mieux inspiré et le plus distingué fut Étienne Della Bella; c'est à vrai dire le seul qui mérite une mention particulière. Della Bella naquit à Florence le 18 mai 1610 [1]; son père, qui mourut deux ans après, le laissa orphelin avec sa mère dans le dénûment. En grandissant, le jeune Étienne montra, comme l'avait fait Callot, des talents précoces pour le dessin. Il assistait avec empressement à toutes les fêtes, à tous les jeux publics, etc., et lorsqu'il en revenait, il en faisait le sujet d'ébauches grotesques. On a remarqué de lui une particularité, c'est qu'il avait l'habitude bizarre de toujours commencer à dessiner les hommes par les pieds, en remontant graduellement jusqu'à la tête. Il fut, dès les premiers temps qu'il s'adonna à son art, frappé du genre de Callot, dont il se fit d'abord l'imitateur servile; mais plus tard il abandonna quelques-uns des caractères particuliers de cette école, et adopta une manière de faire qui était plus la sienne, quoique fondée encore sur celle de Callot. Il rivalisa presque avec Callot dans l'habileté avec laquelle il réussissait à grouper des multitudes de personnages. Aussi, comme le maître lorrain, trouva-t-il à exécuter de

[1] Les matériaux nécessaires à l'histoire de Della Bella et de ses œuvres se trouvent dans un volume écrit avec soin par C.-A. Joubert, intitulé : *Essai d'un catalogue de l'œuvre d'Étienne de la Bella*, in-8°. Paris, 1772.

nombreuses gravures de siéges, de fêtes et de sujets compliqués de cette espèce.

De même que les aspirations de Callot s'étaient dirigées vers l'Italie, celles de Della Bella se tournèrent vers la France, et lorsque, dans les derniers jours du ministère du cardinal Richelieu, le grand-duc de Florence envoya Alexandre del Nero comme son ambassadeur à Paris, Della Bella obtint la permission de l'accompagner. Richelieu était occupé au siége d'Arras, et la gravure de cet événement fut le fondement de la réputation de Della Bella en France, où il demeura environ dix ans. Il visita ensuite les Flandres et la Hollande, et fit, à Amsterdam, la connaissance de Rembrandt. Il retourna à Florence en 1650, et y mourut le 23 juillet 1664.

Fig. 169.

Pendant qu'il était encore à Florence, Della Bella exécuta quatre dessins de nains tout à fait dans le genre grotesque de Callot. En 1637, lors du mariage du grand-duc Ferdinand II, Della Bella publia les gravures des différentes scènes ou spectacles donnés à cette occasion. Ces scènes, qui nécessitèrent l'emploi de machines et d'appareils compliqués, sont représentées dans six gravures, dont la cinquième, l'Enfer (*scena quinta d'inferno*), est remplie de furies, de démons et de sorciers qui auraient pu trouver place dans la Tentation de saint Antoine de Callot. Nous en donnons un échantillon dans notre figure 169, où une sorcière nue se tient à califourchon sur le squelette d'un animal qu'on pourrait croire antédiluvien.

Fig. 170.

En 1642, Della Bella composa une série de petits Caprices, consistant en treize planches, dont la huitième est reproduite par notre figure 170 représentant une men-

diante portant un enfant sur son dos, tandis que devant elle un autre marmot est étendu par terre. Dans cette catégorie de sujets, Della Bella imitait Callot ; mais le copiste ne parvint jamais à égaler le maître. Ce qu'il a fait de mieux, comme artiste original, dans le genre burlesque et la caricature, c'est une série de planches qu'il exécuta en 1648, et qui représentent la Mort emportant des individus de différents âges. Notre figure 171 est une copie de la quatrième planche de cette

Fig. 171.

série : la Mort emporte sur son épaule une jeune femme qui fait mille efforts pour lui échapper.

A la fin du dix-septième siècle, ces Caprices et ces scènes de mascarades commencèrent à perdre de leur vogue, et la caricature et le burlesque prirent de nouvelles formes ; mais Callot et Della Bella eurent plus d'un successeur, et leur exemple exerça une influence durable sur l'art.

On ne doit pas oublier qu'à la fin du même siècle un célèbre artiste d'un autre pays, le fameux Romain de Hooghe, sortit de l'école de Callot, où il avait appris, non pas le talent du burlesque et de la caricature, mais l'art de grouper habilement des masses de personnages, surtout dans des sujets représentant des épisodes de guerre, des tumultes, des massacres et des processions publiques.

Nous aurons à revenir sur Romain de Hooghe dans un autre chapitre. De son temps, l'art de la gravure avait fait de grands progrès dans l'Europe continentale, et notamment en France, où il trouvait plus d'encouragement qu'ailleurs ; mais il en avait, en somme, fait moins en Angleterre, où il était dans une condition inférieure, sauf une seule exception, celle de la gravure des portraits. On cite deux graveurs distingués en Angleterre, au dix-septième siècle : l'un, Hollar, était Bohémien, et l'autre, Faithorne, quoique Anglais, avait appris son art en France. Il ne commença à se former d'école anglaise que lorsque des graveurs hollandais et français vinrent, à la suite du roi Guillaume, en poser les fondements en Angleterre.

CHAPITRE XIX

Littérature satirique du seizième siècle. — Pasquin. — Poésie macaronique : *Epistolæ obscurorum virorum.* — Rabelais. — Cour de la reine de Navarre et son cercle littéraire; Bonaventure Desperriers. — Henri Étienne. — La Ligue et sa satire : *la Satire Ménippée.*

Le seizième siècle, principalement sur le continent européen, fut une de ces époques d'agitation violente qui sont les plus propices au développement de la satire. La société se brisait et traversait une phase de décomposition ; de tout côté elle présentait des scènes de nature à provoquer la raillerie plus encore peut-être que l'indignation des spectateurs. Il n'était pas jusqu'au clergé qui n'eût appris à rire de lui-même, et presque de la religion. Les hommes qui pensaient ou réfléchissaient se divisaient graduellement en deux classes : ceux qui, rejetant toute espèce de culte, se laissaient aller à un scepticisme railleur, et ceux qui sérieusement et résolûment prenaient part à l'œuvre de la réforme. Cette dernière classe trouva de grands encouragements chez les nations de race teutonique, tandis que l'élément sceptique paraît avoir pris naissance en Italie et même dans la ville éternelle, où, parmi les papes et les cardinaux, la religion avait dégénéré en formes vides de sens.

Vers la fin du quinzième siècle, une ancienne statue mutilée fut exhumée à Rome, et on la dressa sur un piédestal, au milieu d'une place peu éloignée du palais des Ursins. Vis-à-vis, était située l'échoppe d'un cordonnier, nommé Pasquillo ou Pasquino (seconde dénomination restée la plus communément adoptée). Ce Pasquillo était un personnage notoirement facétieux; son échoppe était ordinairement pleine d'oisifs qui venaient y faire des contes et apprendre les nouvelles, et comme la statue n'avait encore reçu aucun nom, on lui donna, d'un commun accord, celui de Pasquillo, le cordonnier en vogue.

La coutume s'introduisit, à certaines époques, d'écrire sur des morceaux de papier des épigrammes, des sonnets, ou autres petites pièces de vers en latin ou en italien, le plus souvent d'un caractère personnel, et dans lesquelles l'auteur faisait connaître tout ce qu'il avait vu ou entendu au désavantage de tel ou tel ; la manière de leur donner de la publicité consistait à les déposer aux pieds de la statue, où on les prenait pour

les lire. Une de ces épigrammes latines qui s'élève contre l'usage de confier à l'impression ces petites satires personnelles, appelle Fête de Pasquin le temps où l'on avait l'habitude de les composer :

> Jam redit illa dies in quo Romana juventus
> Pasquilli festum concelebrabit ovans.
> Sed versus impressos obsecro ut edere omittas,
> Ne noceant iterum quæ nocuere semel.

Évidemment, c'était une fête bien célébrée et fort courue. « Les soldats de Xerxès, dit une autre épigramme mise dans la bouche de Pasquin, n'étaient pas si nombreux que les feuilles de papier qu'on me consacre ; je ne tarderai pas à me faire libraire. »

> Armigerûm Xerxi non copia tanta, papyri
> Quanta mihi : fiam bibliopola statim.

Le nom de Pasquin ne tarda pas à être donné aux feuilles que l'on déposait aux pieds de la statue, et par la suite, le mot de *pasquil, pasquin, pasquinade*, ne fut plus qu'un synonyme de pamphlet ou de libelle. Non loin de cette statue il y en avait une autre, située sur la place de Mars (*Martis forum*), ce qui lui avait fait donner le nom populaire de Marforio. Quelques-unes de ces compositions satiriques étaient en forme de dialogues entre Pasquin et Marforio, ou de messages qu'ils s'envoyaient l'un à l'autre.

Un recueil de ces pasquinades a été publié en 1544, en deux petits volumes[1]. Il y en a beaucoup de très-bien faites, et la pointe en est très-acérée. Les papes sont fréquemment l'objet de leurs traits les plus cruels. Ainsi, à propos du pape Alexandre VI (*sextus*), l'infâme Borgia, on rappelle en deux vers que Tarquin avait été un Sextus, Néron également, et que maintenant les Romains avaient encore à leur tête un nouveau Sextus ; à quoi l'on ajoute que Rome avait toujours été perdue sous des Sextus :

> De Alexandro VI. Pont.
>
> Sextus Tarquinius, Sextus Nero, Sextus et iste :
> Semper sub Sextis perdita Roma fuit.

Le distique suivant est une épitaphe de Lucrèce Borgia, la fille impure du pape Alexandre :

> Hoc tumulo dormit Lucretia nomine, sed re
> Thais, Alexandri filia, sponsa, nurus.

[1] *Pasquillorum tomi duo.* Eleutheropoli, MDXLIIII.

CHAPITRE XIX.

Dans d'autres vers, d'une date un peu plus récente, Rome s'adresse à Pasquin, et se plaint de deux papes consécutifs, Clément VII (Jules de Médicis, 1522-1534) et Paul III (Alexandre Farnèse, 1534-1549), ainsi que de Léon X (1513-1521). « Le médecin, dit Rome, m'a déjà rendue assez malade (*Medicus*, jeu de mots sur Médicis) ; j'avais été aussi la proie du lion (*Leo*) ; et maintenant, Paul, vous déchirez mes entrailles comme un loup. Vous n'êtes pas un dieu pour moi, Paul, ainsi que j'avais la sottise de le croire ; non, vous êtes un loup, puisque vous m'arrachez la nourriture de la bouche. »

> Sum Medico satis ægra, fui quoque præda Leonis,
> Nunc mea dilaceras viscera, Paule, lupus.
> Non es, Paule, mihi numen, ceu stulta putabam,
> Sed lupus es, quoniam subtrahis ore cibum.

Une autre épigramme, adressée à Rome elle-même, renferme un jeu de mots grec fondé sur la ressemblance de *Paulos*, Paul, avec *phaulos*, pervers. « Jadis, ô Rome, tu avais pour sujets les maîtres des maîtres, et maintenant, ville infortunée, tu es soumise aux esclaves des esclaves ; jadis, tu écoutais les oracles de saint Paul, et maintenant tu exécutes les ordres criminels des méchants. »

> Quondam, Roma, tibi suberant domini dominorum,
> Servorum servis nunc miseranda subes ;
> Audisti quondam divini oracula Παύλου,
> At nunc τῶν φαύλων jussa nefanda facis.

Il va sans dire que le fond de l'idée est le contraste entre la gloire de la Rome païenne et l'avilissement de la Rome chrétienne ; c'est exactement ce qui frappa Gibbon, et lui inspira sa grande *Histoire de la décadence et de la chute de l'empire romain*[1] »

Les pasquils ou pasquinades formaient un ensemble de satires s'attaquant indifféremment à tous ceux qui étaient à leur portée ; mais il commençait aussi à surgir des satiriques qui ne prenaient pour sujet que certaines formes spéciales du désordre général. La société, rongée au cœur, présentait un vernis extérieur, mélange de pédanterie et d'affectation,

[1] Pasquil et Pasquin sont devenus, pendant la seconde moitié du seizième siècle et pendant la totalité du dix-septième, des noms très-connus dans la littérature française et la littérature anglaise. Dans la littérature anglaise populaire, on en a fait un farceur, et l'on publia en 1604 un livre intitulé : *Pasquil's Jest ; with the Merriments of Mother Bunch. Wittie, pleasant and delightfull.*

qui prêtait suffisamment au ridicule, n'importe à quel point de vue on la regardât. Le clergé était dans un état de fermentation d'où devaient bientôt sortir de nouvelles idées et de nouvelles doctrines.

La vieille science et la vieille littérature du moyen âge conservaient encore leur même forme, quoique leur esprit eût changé ; elles soutenaient une lutte maladroite et infructueuse contre une science et une littérature plus raffinées en même temps que plus saines. La féodalité elle-même était tombée, ou du moins elle se débattait vainement contre les nouveaux principes politiques ; néanmoins l'aristocratie se cramponnait aux formes et aux prétentions féodales, avec une exagération qui visait à paraître un signe de force. Parmi les affectations littéraires de cette pseudo-féodalité, était la mode de lire les vieux romans de chevalerie, dont la sécheresse égalait la longueur. En même temps, les ecclésiastiques et les étudiants des écoles corrompaient de la manière la plus barbare la langue qui avait servi d'expression à la science du moyen âge : ou bien encore ils introduisaient dans le langage usuel des mots fabriqués de latin. Ces particularités furent de celles qui provoquèrent tout d'abord la satire littéraire. C'est en Italie que cette forme de satire prit naissance, et qu'elle reçut un nom. Toutefois, on se demande encore d'où lui vient cette appellation de *macaronique*, ou, sous sa forme italienne, *maccharonea*. Les uns la croient empruntée à ce mets, qui était alors, comme aujourd'hui, si cher aux Italiens, le *macaroni ;* mais selon d'autres, elle viendrait d'un ancien mot italien *macarone*, qui signifiait un lourdaud.

Quoi qu'il en soit, c'est à la fin du quinzième siècle que s'introduisit en Italie le style macaronique, lequel consiste à donner une forme latine à des mots de la langue vulgaire, et à les mêler avec des mots purement latins.

On connaît quatre auteurs qui, antérieurement à l'an 1500, ont écrit en Italie des vers macaroniques [1]. Le premier se nommait Fossa : il nous apprend qu'il composa son poëme, intitulé *Vigonce*, le 2 mai 1494. Il ne l'imprima toutefois qu'en 1502. Le second, Bassano, natif de Mantoue, et auteur d'un poëme macaronique qui ne porte aucun titre, mourut en

[1] Mon ami M. Octave Delepierre est une excellente autorité en fait d'histoire de la littérature macaronique ; aussi me bornerai-je à renvoyer le lecteur à ses deux estimables publications : *Macaroneana, ou Mélanges de littérature macaronique des différents peuples de l'Europe*, in-8°. Paris, 1852 ; et : *Macaroneana*, in-4°. 1863. Cette dernière a été faite pour le Philobiblon Club.

1499; Le troisième s'appelle Fifi degli Odassi ; il naquit à Padoue vers 1450. Enfin, Jean-Georges Allone, d'Asti, qui écrivit aussi, à ce que l'on croit, dans les dix dernières années du quinzième siècle, porte un nom plus connu que les autres, grâce à l'édition que M. J. C. Brunet a donnée, en 1836, de ses œuvres françaises. Ces quatre auteurs présentent la même grossièreté, la même trivialité de sentiments, et la même licence de langage : il semble, du reste, que ces conditions fussent regardées comme nécessaires à toute composition macaronique. Adasti paraît pencher pour l'opinion qui fait venir le mot *macaronique* de *macaroni*, en ce qu'il donne, dans son poëme, le rôle principal à un citoyen de Padoue, fabricant de cet article de consommation :

> Est unus in Padua natus speciale businus,
> In maccharonea princeps bonus atque magister.

Mais le maître à tous, en ce genre, ce fut Théophile Folengo. Nous connaissons de sa vie tout juste assez pour avoir une idée du caractère personnel de ces anciens caricaturistes de la littérature. Folengo descendait d'une famille noble ayant sa résidence au village de Cipada, près Mantoue. C'est là qu'il était né, le 8 novembre 1491, et qu'il avait été baptisé sous le nom de Jérôme. Il fit ses études, d'abord à l'université de Ferrare, sous le professeur Visago Cocaio, puis à celle de Bologne, sous Pierre Pomponiazzo ; mais son penchant pour la poésie burlesque et la gaieté de son caractère lui firent négliger les leçons de ces hommes éminents, et à la fin ses irrégularités devinrent telles, qu'il fut obligé de quitter Bologne en toute hâte. Mal accueilli dans sa famille, il quitta bientôt aussi la maison paternelle. Il semble avoir mené ensuite une vie désordonnée, dont il passa une partie dans le métier de soldat, jusqu'à ce qu'enfin il se retirât dans un couvent de Bénédictins près de Brescia, en 1507 ; là il se fit moine, et changea son prénom de Jérôme pour celui de Théophile. La discipline de cette maison s'était complétement relâchée, et les moines, paraît-il, y vivaient d'une façon très-licencieuse. Folengo ne tarda pas à suivre leur exemple. Plus tard, abandonnant le couvent et l'habit monastique, il s'enfuit avec une dame nommée Girolama Dedia, et mena pendant quelques années une vie errante, et probablement fort irrégulière. Enfin, il reprit en 1527 le chemin du couvent, où il resta jusqu'à sa mort, arrivée en décembre 1544. Il était, dit-on, extrêmement vain de ses talents poétiques, et l'on raconte de lui un trait qui, en le supposant même inventé, fait bien comprendre le carac-

tère que lui attribuait l'opinion publique. Folengo était jeune encore, que déjà il prétendait à la palme de la poésie latine. Ayant composé une épopée, *supérieure*, selon lui, à l'*Énéide*, il la donna à lire à son ami l'évêque de Mantoue, et lorsque le prélat, dans l'intention de lui faire un compliment, lui eut dit qu'il avait égalé Virgile, Folengo fut si mortifié qu'il jeta le manuscrit au feu ; depuis lors, il s'adonna tout entier à la composition des vers macaroniques.

Tel était le personnage qui, non sans raison, a obtenu la réputation du plus grand des poëtes macaroniques. Quand il adopta ce genre, étant à l'université de Bologne, il prit comme écrivain le nom de Merlinus Cocaius, ou Coccaius, probablement d'après le nom de son professeur de Ferrare. Les poëmes de Folengo, qui existent imprimés, sont les suivants : 1° *la Zanitonella*, pastorale en sept églogues, où sont racontées les amours de Tonellus et de Zanina ; 2° le roman macaronique de *Baldus* : c'est le principal ouvrage de Folengo, et le plus remarquable ; 3° *la Moschœa*, ou le combat terrible entre les mouches et les fourmis ; 4° un livre d'épîtres et d'épigrammes.

La première édition du *Baldus* parut en 1517. C'est une espèce de parodie des romans de chevalerie, où l'auteur se rit de toutes choses. Ainsi qu'on l'a remarqué, ce poëme n'épargne ni la religion, ni la politique, ni la science, ni la littérature ; les papes et les rois, le clergé, la noblesse et le peuple, tout le monde y passe. Il est divisé en vingt-cinq chants, qui portent le nom de *phantasiœ*, fantaisies. Le premier fait connaître l'origine de Baldus. Il y avait à la cour de France un chevalier fameux, qui s'appelait Guy, et qui descendait du paladin de glorieuse mémoire, Renaud de Montauban. Ce gentilhomme était de la part du roi l'objet d'une estime particulière ; le monarque avait une fille d'une beauté extraordinaire, appelé Balduine, qui s'était éprise de Guy, et celui-ci rendait à la princesse amour pour amour. A la suite d'un grand tournoi dans lequel il s'était fort distingué, Guy enlève Balduine, et les deux amants prennent la fuite à pied, déguisés en mendiants. Ils arrivent sains et saufs jusqu'aux Alpes, et passent en Italie. A Cipada, sur le territoire de Brescia, ils reçoivent l'hospitalité chez un brave paysan, nommé Berte Panade. La princesse Balduine, qui approche du terme de sa grossesse, reste dans la maison du paysan, pendant que son amant s'en va conquérir au moins un marquisat pour elle. Après le départ de Guy, Balduine donne le jour à un beau garçon, qui reçoit le nom de Baldus. Telle est, nous dit le poëte dans le second chant, l'origine de

son héros, dont la destinée est d'accomplir de merveilleux hauts faits de chevalerie. Le paysan Berte Panade a aussi un fils nommé Zambellus, dont la mère est morte en le mettant au monde. Baldus passe pour être également le fils de Berte, de sorte qu'on croit les deux enfants frères. Baldus rencontre une foule d'aventures extraordinaires, quelques-unes triviales, d'autres, d'un caractère plus chevaleresque. Dans le nombre, il en est qui témoignent chez l'auteur d'une incroyable fécondité d'imagination. Enfin, le poëte laisse son héros dans le pays du mensonge et du charlatanisme, habité par les astrologues, les nécromanciens et les poëtes. Par ce moyen, Baldus est entraîné à travers une suite d'événements merveilleux, les uns vulgaires, les autres ridicules, et quelques-uns, cette fois encore, d'une poésie désordonnée, mais tous, sous une forme ou sous une autre, fournissant l'occasion d'une satire contre une des folies, un des vices ou des déréglements de l'époque.

Le langage hybride dans lequel tout cela est écrit donne à l'œuvre un aspect singulièrement grotesque ; de temps à autre pourtant, certains passages viennent nous prouver que l'auteur était capable de faire de la vraie poésie ; mais il s'y mêle toujours des idées grossières et licencieuses, exprimées dans des termes qui ne le sont pas moins. En somme, dans la poésie macaronique italienne, ce que l'on peut appeler la matière impure entre pour une large part.

La pastorale de *Zanitonella* nous offre, comme on pouvait s'y attendre, plus de beautés poétiques que le roman de *Baldus*. Le fragment suivant, emprunté à cette dernière composition, donnera une idée du langage, non-seulement de l'ouvrage même, mais encore de la poésie macaronique italienne en général. Ce sont quelques vers d'une description de tempête, qui se trouve au viie chant ; nous en donnons à la suite une traduction littérale :

> Jam gridor æterias hominum concussit abyssos,
> Sentiturque ingens cordarum stridor, et ipse
> Pontus habet pavidos vultus, mortisque colores.
> Nunc Sirochus habet palmam, nunc Borra superchiat ;
> Irrugit pelagus, tangit quoque fluctibus astra,
> Fulgure flammigero creber lampezat Olympus ;
> Vela forata micant crebris lacerata balottis ;
> Horrendam mortem nautis ea cuncta minazzant.
> Nunc sbalzata ratis celsum tangebat Olympum,
> Nunc subit infernam unda sbadacchiante paludem.

TRADUCTION.

Tantôt les cris des hommes ont frappé les abîmes éthérés,
Et le violent craquement des cordes se fait entendre, et
La mer elle-même voit de pâles visages, et les couleurs de la mort.
Tantôt la palme est au Sirocco, tantôt c'est l'Eurus qui triomphe ;
La mer rugit, elle touche même les astres de ses flots,
A chaque instant l'Olympe resplendit de la lueur de ses éclairs enflammés ;
Les voiles trouées brillent, criblées de coups de foudre ;
Tout cela menace les matelots d'une mort horrible.
Tantôt le vaisseau soulevé touche le sommet des cieux,
Tantôt l'onde s'entr'ouvrant, il redescend dans le gouffre infernal.

Théophile Folengo fut suivi d'un grand nombre d'imitateurs ; mais il suffit de dire qu'il les surpasse par son talent autant qu'il surpassa ses prédécesseurs. Un de ces poëtes macaroniques secondaires, nommé Barthélemi Bolla, de Bergame, qui écrivait pendant la dernière moitié du seizième siècle, eut la vanité de s'appeler lui-même, dans le titre d'un de ses ouvrages, « l'Apollon des poëtes, et le Cocaius de son siècle ; » or, comme l'a dit un critique moderne, il est aussi loin de son modèle Folengo, que Bergame, sa ville natale, l'est de la Sibérie.

Un poëte plus ancien, Guarino Capella, né à Sarsina, ville du pays de Forli, sur les frontières de la Toscane, approcha beaucoup plus des qualités supérieures de Folengo. Son ouvrage est aussi un roman burlesque, l'histoire de *Cabrinus, roi de Gagamagoga;* il est en six livres ou chants ; il a été imprimé en 1526, dans la ville d'Arimini ; c'est aujourd'hui un livre extrêmement rare.

Le goût des poésies macaroniques, ainsi que toutes les autres modes de cette époque, ne tarda pas à passer d'Italie en France. Dans ce dernier pays, il fit d'abord la réputation littéraire d'un homme qui, sans avoir le talent exceptionnel de Folengo, avait infiniment d'esprit et de gaieté. Antoine de La Sable, qui latinisa son nom en celui d'Antonius de Arena, était d'une famille fort recommandable de Soliers, diocèse de Toulon ; il naquit vers 1500, et, comme il avait été destiné dès sa jeunesse à la carrière judiciaire, il étudia sous le célèbre jurisconsulte Alciat. Il n'était parvenu qu'à la simple position de *juge,* à Saint-Remy, dans le diocèse d'Arles, quand il mourut en 1544. Dans le fait, il ne paraît pas avoir été un étudiant bien zélé, et nous savons, par ses propres aveux, que sa jeunesse avait été quelque peu désordonnée. Le volume qui contient ses poésies macaroniques, et dont la deuxième édition (la deuxième, du

moins, dont on ait connaissance) fut imprimée en 1529, porte le titre suivant, qui donnera l'idée de la nature de l'ouvrage : *Provençalis de bragardissima villa de Soleriis, ad suos compagnones qui sunt de persona friantes, bassas dansas et branlas practicantes novellas, de guerra Romana, Neapolitana, et Genuensi mandat; una cum epistola ad falotissimam suam garsam, Janam Rosœam, pro passando tempore* (c'est-à-dire : Un Provençal de la ville très-fanfaronne de Soliers envoie ceci à ses compagnons, qui sont gens délicats de leurs personnes, et exécutent des basses danses et de nouveaux branles, au sujet de la guerre de Rome, Naples et Gênes; avec une lettre à sa très-gaie donzelle, Jeanne Rosée, pour passer le temps).

Dans la première de ces deux compositions, Arena nous retrace, au moyen de cette poésie burlesque, imitée de Folengo, ses aventures personnelles et ses souffrances pendant la guerre d'Italie qui amena le sac de Rome en 1527, et pendant les expéditions suivantes contre Naples et Gênes. Du tableau des horreurs de la guerre, il s'empresse de passer à la description de la joyeuse vie que mènent les écoliers dans les universités de la Provence; ce sont tous, nous dit-il, d'aimables garçons, courtisant toujours les jolies filles :

> Gentigalantes sunt omnes instudiantes,
> Et bellas garsas semper amare solent.

Il nous représente ensuite les écoliers comme aussi querelleurs que galants, et, après avoir insisté sur leur gaieté et sur leur goût pour la danse, il traite le sujet lui-même de la danse dans le même style burlesque.

Mais c'est assez nous arrêter sur ces détails; mieux vaut passer tout de suite à la principale composition d'Arena, à la description satirique de l'invasion de la Provence par l'empereur Charles-Quint en 1536. Ce curieux poëme, qui renferme plus de deux mille vers, a pour titre : *Meygra Enterprisa Catoloqui imperatoris*. Il débute par une allocution louangeuse au roi de France François Ier et par des railleries sur l'orgueil de l'empereur, qui, se croyant le maître du monde entier, s'est follement imaginé qu'il enlèverait la France et les villes de Provence à leur monarque légitime. C'était le fanfaron Antoine de Leyva qui avait mis ce projet dans la tête de l'empereur. Déjà les envahisseurs avaient ravagé et pillé une bonne partie de la Provence, et ils étaient sur le point de se partager le butin, lorsque, harcelés sans trêve par les paysans, ils se virent réduits aux

extrémités les plus critiques, par suite de la difficulté qu'ils avaient à pouvoir subsister dans une contrée dévastée, ainsi que par les maladies, résultats des privations qu'ils enduraient. Quoi qu'il en soit, les Espagnols et leurs alliés exercèrent des ravages terribles, qu'Arena décrit dans un langage énergique. Il rappelle la valeureuse résistance de sa ville natale de Soliers, qui fut cependant prise et saccagée, et où l'auteur perdit sa maison et sa fortune. Arles tint en échec les Impériaux, tandis que les Français, commandés par le connétable de Montmorency, s'établissaient solidement à Avignon [1]. Finalement, la maladie s'empara d'Antoine de Leyva lui-même, et l'empereur, qui avait fait contre Marseille une tentative infructueuse, vint le voir sur son lit de souffrance. Les premiers vers de la description de cette entrevue donneront une idée du langage des poëmes macaroniques français :

> Sed de Marsella bragganti quando retornat,
> Fort male contentus, quando repolsat eum,
> Antonium Levam trobavit forte maladum,
> Cui mors terribilis triste cubile parat.
> Ethica torquet eum per costas, et dolor ingens ;
> Cum male res vadit, vivere fachat eum.
> Dixerunt medici, speransa est nulla salutis :
> Ethicus in testa vivere pauca potest.
> Ante suam mortem voluit parlare per horam
> Imperelatori, consiliumque dare.
> Scis, Cæsar, stricte nostri groppantur amores,
> Namque duas animas corpus utrumque tenet,
> Heu ! fuge Provensam fortem, fuge littus amarum,
> Fac tibi non noceat gloria tanta modo.

Leyva continue ainsi à dissuader l'empereur de persister dans son entreprise, puis il meurt. Arena, tout triomphant de cette mort et du chagrin qu'une telle perte cause à l'empereur, passe ensuite à la description de la désastreuse retraite de l'armée impériale, et chante la gloire que la France trouve en son roi.

Antoine de Arena écrit avec vigueur et avec entrain, mais ses vers sont pâles en comparaison de son modèle Folengo. Le goût pour les poésies macaroniques n'a jamais jeté en France de vigoureuses racines, et le petit nombre d'écrivains obscurs qui ont essayé de briller dans ce

[1] Voir, dans les *Arlésiennes* de M. Amédée Pichot, la pièce intitulée : *les Remparts d'Arles*, et, dans l'introduction à la *Chronique de Charles-Quint*, l'épisode du boulet qui détermina la levée du siége.

genre de composition sont maintenant oubliés, si ce n'est des laborieux bibliographes. Un de ces poëtes, Jean Germain, écrivit une histoire macaronique de l'invasion de la Provence par les Impériaux, en vue de rivaliser avec celle d'Arena.

Notre intention n'est pas de suivre, en Espagne ou en Allemagne, l'invasion de ce genre de littérature burlesque; nous ajouterons seulement qu'il ne fut adopté en Angleterre qu'au commencement du dix-septième siècle, époque où plusieurs auteurs s'y adonnèrent presque en même temps. L'exemple le plus parfait de ces premières poésies macaroniques anglaises est le *Polemo-Middiana*, c'est-à-dire la *Bataille du fumier*, par l'ingénieux Drummond de Hawthornden. En voici quelques vers à titre d'échantillon. Un des personnages féminins, dans cette Guerre du fumier, appelle à son aide plusieurs de ses camarades, entre autres,

>Hunc qui dirtiferas tersit cum dishclouty dishras,
>Hunc qui gruelias scivit bene lickere plettas,
>Et saltpannifumos, et widebricatos fishoros,
>Hellæosque etiam salteros duxit ab antris,
>Coalheughos nigri girnantes more divelli;
>Lifeguardamque sibi sævas vocat improba lassas,
>Maggyam magis doctam milkare covæas,
>Et doctam suepare flouras, et sternere beddas,
>Quæque novit spinnare, et longas ducere threddas;
>Nansyam, claves bene quæ keepaverat omnes,
>Quæque lanam cardare solet greasy-fingria Betty [1].

Antérieurement à cet ouvrage, l'excentrique Thomas Coryat avait publié dans le volume de ses *Crudities*, imprimé en 1611, une courte pièce de vers, qui est parfaite comme genre macaronique, mais où l'auteur fait entrer des mots empruntés à l'italien et à d'autres langues étrangères, aussi bien que des mots anglais. La célèbre comédie d'*Ignoramus*, composée en 1615 par Georges Ruggle, peut aussi être men-

[1] « Celui qui avec les torchons a essuyé les plats sales, celui qui a su bien lécher les assiétées de gruau; elle a fait aussi sortir de leurs antres les préposés à la saumure, les poissonniers et les sauniers infernaux, les casseurs de charbon, noirs comme le diable; et pour gardes du corps, la méchante appelle de terribles filles : Maggy, qui s'entend mieux que personne à traire les vaches, à balayer les planchers et à faire les lits; et celle qui sait manier la quenouille et former de longs fils, Nansy, qui avait bien gardé toutes les clefs, et Betty aux doigts gras, dont l'occupation habituelle est de carder la laine. »

tionnée comme contenant beaucoup d'excellents exemples du genre macaronique anglais.

Pendant que l'Italie donnait naissance aux vers macaroniques, la satire sur l'ignorance et la bigoterie du clergé prenait en Allemagne une autre forme, résultant de circonstances qu'il est nécessaire de rapporter. Au milieu de la violente agitation religieuse qui se produisit en Allemagne au commencement du seizième siècle, vivait un juif allemand, nommé Pfeffercorn, qui avait embrassé le christianisme. Voulant montrer son zèle pour sa nouvelle foi, le nouveau converti obtint de l'empereur un édit qui ordonnait de livrer aux flammes le Talmud et tous les ouvrages juifs contraires à la religion chrétienne. Il existait aussi à la même époque un érudit nommé Jean Reuchlin, ayant des vues plus libérales que la plupart des scolastiques de son temps. Il était parent de Mélanchthon et secrétaire du comte palatin, qui avait autant de tolérance que Reuchlin lui-même. Les juifs, comme on le pense bien, ne voulurent pas donner leurs livres à brûler, et Reuchlin écrivit pour leur défense, sous le pseudonyme de Capnion, traduction grecque de son nom de Reuchlin, lequel signifie *fumée*. Il soutint qu'il valait mieux réfuter les livres en question que de les brûler. Pfeffercorn répondit par un ouvrage intitulé *Speculum manuale*, et Reuchlin à son tour répliqua par son *Speculum oculare*. Cette controverse avait déjà provoqué contre Reuchlin beaucoup d'animosité bigote. Les savants docteurs de l'Université de Cologne épousèrent la cause de Pfeffercorn, et le principal de l'Université, nommé en latin Ortuinus Gratius, soutenu à Paris par la Sorbonne, se prêta à devenir le violent organe du parti de l'intolérance. Vivement pressé par ses fanatiques adversaires, Reuchlin trouva de bons alliés, mais un des meilleurs fut un vaillant baron nommé Ulric de Hutten, né en 1488, d'une ancienne et noble famille, au château de Staeckelberg, en Franconie. Ulric avait fait ses études dans les écoles de Fulda, de Cologne et de Francfort-sur-l'Oder, et il s'y était tellement distingué, qu'il avait obtenu, avant l'âge ordinaire, le grade de maître ès arts. Mais son caractère aventureux et chevaleresque lui ayant fait embrasser la carrière des armes, il servit dans les guerres d'Italie, où il se signala par sa bravoure. Il était à Rome en 1516, et il défendit Reuchlin contre les Dominicains.

La même année parut la première édition des *Epistolæ obscurorum virorum*, ce livre merveilleux, l'une des plus remarquables satires que le monde ait encore vues. On croit cet ouvrage entièrement dû à

la plume d'Ulric de Hutten, et l'opinion qui en attribue une part à Reuchlin lui-même ou à d'autres de ses amis paraît n'avoir aucun fondement. L'année suivante, Ulric fut poëte-lauréat. Mais son ouvrage irrita violemment les moines contre lui, et il fut plusieurs fois menacé d'être assassiné. Il n'en mit pas moins d'empressement à plaider la cause et à embrasser les opinions de Luther. Après une vie fort agitée, Ulric de Hutten mourut au mois d'août de l'année 1523.

Les *Epistolæ obscurorum virorum*, ou *Lettres d'hommes obscurs*, sont supposées adressées à Ortuinus Gratius par différents individus, quelques-uns ses élèves, d'autres ses amis, mais appartenant tous au parti opposé à Reuchlin. Le but de ces lettres est de jeter le ridicule sur l'ignorance, la bigoterie et l'immoralité du clergé. Le vieux savoir scolastique avait dégénéré en une barbare théologie ; la composition littéraire consistait à écrire un latin non moins barbare, et il n'y avait pas jusqu'au petit nombre d'auteurs classiques admis dans les écoles qui ne fussent expliqués et commentés par cette étrange théologie. Ces vieux partisans de la scolastique étaient les adversaires acharnés de la science nouvelle, qui avait pris racine en Italie et commençait à se propager au dehors ; ils la traitaient dédaigneusement de *mondaine*. Les *Epistolæ obscurorum virorum* ont rapport surtout à la dispute entre Reuchlin et Pfeffercorn, à la rivalité entre la vieille science des écoles et la nouvelle, ainsi qu'à la vie déréglée des théologiens. Elles sont écrites dans un latin destiné à parodier celui de ces mêmes théologiens, et qui ressemble singulièrement à ce que les Anglais appellent *dog-latin*[1]. Elles sont pleines d'esprit et de verve ; mais trop souvent elles entrent dans des détails scabreux et les expriment en des termes qui ont pour unique excuse le caractère licencieux et grossier de l'époque. Les questions littéraires et scientifiques discutées dans ces lettres sont souvent fort comiques.

Le premier en ordre parmi les correspondants d'Ortuinus Gratius se pare du nom quelque peu formidable de Thomas Langschneiderius ; il s'adresse à maître Ortuinus comme à « un poëte, à un orateur, à un phi-

[1] Ce style diffère totalement du macaronique. Il consiste uniquement à employer les mots latins avec les formes et la construction de la langue vulgaire ; comme par exemple lorsque certain professeur, interrompu dans sa leçon par un chien qui venait d'entrer dans la salle, cria au gardien : *Verte canem ex*, parce qu'il aurait dit en anglais : *Turn the dog out*. C'est peut-être par suite de cette circonstance, ou de quelque autre analogue, que les Anglais ont donné à ce titre barbare la dénomination de *dog-latin*. Les Français l'appellent *latin de cuisine*.

losophe, à un théologien, et plus encore, s'il le désire; » et il lui propose la question difficile que voici :

« Il y avait un jour ici un dîner aristotélique : docteurs, licenciés, maîtres, tous étaient fort joyeux : j'y étais aussi ; nous bûmes au premier service trois rasades de malvoisie…, puis nous eûmes six plats de viande, de poulets et de chapons, et un de poisson ; en même temps que les plats se succédaient, nous buvions sans trêve du vin de Kotzburg, du vin du Rhin, et de la bière d'Embeck, de Thurgen et de Neubourg. Les maîtres étaient fort satisfaits, et disaient que les nouveaux maîtres s'en étaient acquittés tout à fait à leur honneur. Puis les maîtres, dans leur accès de gaieté, se mirent à parler savamment sur de grandes questions, et l'un d'eux demanda s'il était correct de dire *magister nostrandus*, ou bien *noster magistrandus*, en parlant d'un homme apte à être reçu docteur en théologie… Immédiatement maître Warmsemmel prit la parole : c'est un subtil scottiste ; il y a dix-huit ans qu'il est maître ès arts ; il a été dans son temps deux fois refusé et trois fois ajourné pour la maîtrise, mais il a continué à se présenter, jusqu'à ce qu'il ait été promu à ce grade pour l'honneur de l'Université. Il a donc pris la parole, et il a soutenu qu'il faut dire *noster magistrandus*. Ce fut ensuite le tour de maître André Delitsch, personnage très-subtil, moitié poëte, moitié artiste (c'est-à-dire qu'il professait dans la faculté des arts) ; il est aussi médecin et juriste ; actuellement ses leçons ordinaires roulent sur les *Métamorphoses d'Ovide* ; il explique le sens allégorique et le sens littéral de toutes les fables ; j'ai été son auditeur, parce qu'il explique les choses très à fond ; il fait aussi chez lui des leçons sur Quintilien et sur Juvencus. Or il prétendit, contrairement à l'opinion de maître Warmsemmel, qu'il faut dire *magister nostrandus*. Car, de même qu'il y a une différence entre *magister noster* et *noster magister*, de même il y en a une entre *magister nostrandus* et *noster magistrandus* ; en effet, un docteur en théologie s'appelle *magisternoster*, et cela ne fait qu'un mot, tandis que *noster magister* sont deux mots qui servent à désigner n'importe quel maître ; et il cita Horace à l'appui de sa thèse. Alors les maîtres admirèrent beaucoup sa dialectique, et l'un d'eux but à sa santé un verre de bière de Neubourg. Là-dessus, maître André répondit : « J'accepte le com-« pliment, mais épargnez-moi ; » il porta alors la main à son chapeau et se mit à rire de bon cœur ; puis buvant à son tour à la santé de maître Warmsemmel : « Maintenant, « maître, lui dit-il, ne croyez pas que je sois votre ennemi. » Ce disant, il vida son verre tout d'un trait. Maître Warmsemmel lui répondit par une autre rasade, et les maîtres s'en donnèrent à cœur joie jusqu'au moment où la cloche sonna les vêpres. »

La suite de la lettre insiste pour avoir l'avis de maître Ortuin sur cette question importante.

Dans une autre lettre on trouve la description d'une scène du même genre, mais qui se termine d'une manière moins pacifique. Le correspondant s'appelle cette fois maître Bornbarddus Plumilegus ; voici en quels termes il écrit à Ortuinus Gratius :

« Malheur à la souris qui n'a qu'un trou pour refuge ! Et cette parole je puis me

l'appliquer à moi-même, très-vénérable sire ; car je serais pauvre si je n'avais qu'un seul ami, et quand celui-là viendrait à me manquer, je n'en aurais pas d'autre pour me traiter avec bonté. C'est ce qui arrive maintenant ici à un certain poëte, nommé Georges Sibutus. Sibutus traite de la poésie profane, il fait des leçons publiques ; à tous autres égards c'est un bon compagnon (*bonus socius*). Mais, vous le savez, ces poëtes, quand ils ne sont pas théologiens, ont la prétention de reprendre les autres, et dédaignent les adeptes de la théologie. Un jour qu'il nous avait réunis chez lui, nous restâmes à boire de la bière de Thurgen jusqu'à l'heure de tierce : j'étais légèrement échauffé, parce que cette bière m'avait monté à la tête. Au nombre des buveurs se trouvait un individu avec lequel j'étais depuis longtemps en de mauvais termes. Or, sous l'influence des vapeurs de la bière, il m'arriva de boire à sa santé. Mon homme accepta mon toast, mais il refusa de me rendre la même politesse ; j'eus beau le lui faire remarquer par trois fois, il s'obstina à ne pas répondre : il restait à table sans souffler mot. Bon ! pensai-je à part moi, voilà un homme plein de suffisance, qui te traite avec mépris et ne cherche jamais qu'à t'humilier. Emporté par la colère, je pris mon verre et le lui jetai à la tête. Le poëte alors se fâcha, et sous prétexte que j'avais causé du désordre dans sa maison, il me pria de sortir de chez lui, et m'envoya au diable. Je ne lâchai pas pied sans répondre : « Que m'importe, lui dis-je, que vous « soyez mon ennemi ? J'ai déjà eu des ennemis aussi méchants que vous, et j'ai tenu « bon, quoi qu'ils aient fait. Que m'importe que vous soyez poëte ? J'ai d'autres poëtes « qui sont mes amis, et qui vous valent bien. *Ego bene merdarem in vestram poetriam !* « Me prenez-vous pour un imbécile ? Croyez-vous que je sois venu au monde sur un « arbre, comme les pommes ? » Là-dessus il m'apostropha d'une façon insolente, prétendant que je ne savais pas ce que c'était qu'un poëte et que je n'en avais jamais vu. « Vous êtes un âne bâté, lui répliquai-je, j'ai vu plus de poëtes que vous. » Et alors je vous mis en avant... C'est pour cela que je vous supplie instamment de m'écrire une pièce de vers : je les montrerai au poëte en question et à d'autres ; et, fier de vous avoir pour ami, je leur ferai voir que vous êtes bien meilleur poëte que lui. »

La guerre contre les poëtes profanes ou avocats de la science nouvelle est soutenue avec esprit tout le long de cette facétieuse correspondance. Un des auteurs de ces épîtres presse Ortuinus Gratius de lui écrire « s'il est nécessaire pour le salut éternel des écoliers qu'ils apprennent la grammaire dans des auteurs profanes, tels que Virgile, Cicéron, Pline, etc., car, ajoute-t-il, il me semble que ce n'est pas là une bonne méthode pour étudier. » « Comme je vous l'ai souvent écrit, dit un autre, je suis furieux de voir que cette ribauderie (*ista ribaldria*), j'entends la faculté de poésie, devienne si commune et envahisse toutes les provinces et tous les pays. De mon temps il n'y avait qu'un seul poëte, il s'appelait Samuel ; à présent, rien que dans cette ville, il y en a au moins vingt, qui nous tracassent tous, nous autres qui tenons pour les anciens. Dernièrement j'en ai confondu un qui soutenait que *scholaris* ne signifiait pas une personne qui va à l'école dans le but d'apprendre : « Ane que vous êtes,

lui ai-je répondu, voulez-vous donc corriger le saint docteur qui a expliqué ce mot? » Il va sans dire que la science nouvelle et les partisans de Reuchlin faisaient cause commune. « On dit ici, continue le même correspondant, que tous les poëtes se rangeront du côté du docteur Reuchlin contre les théologiens. Je voudrais bien que tous les poëtes fussent dans le pays où pousse le poivre, afin de nous laisser en paix ! »

Maître Guillaume Lamp, maître ès arts, envoie à maître Ortuinus Gratius un récit de ses aventures pendant un voyage de Cologne à Rome. Il arriva d'abord à Mayence, où son indignation s'émut à la manière non déguisée dont les gens parlaient en faveur de Reuchlin. Quand il risquait une opinion contraire, on se contentait de lui rire au nez ; mais il retenait sa langue, parce que ses adversaires portaient tous des armes et avaient l'air féroce. « L'un d'eux est un comte, à la haute stature, aux cheveux blancs ; on dit que d'une main il enlève un homme armé de pied en cap et le jette à terre ; son épée est longue comme celle d'un géant ; quand je le vis, je me gardai bien de parler. » A Worms, maître Guillaume Lamp trouva que les choses n'allaient pas mieux, car les « docteurs » parlaient avec acharnement contre les théologiens, et quand il essayait de réclamer, on lui disait de gros mots ; on proférait contre lui des menaces, un savant docteur en médecine assurant « *quod merdaret super nos omnes.* » En quittant Worms, Lamp et son compagnon, théologien comme lui, tombèrent entre les mains de brigands qui leur firent payer deux florins pour boire. « Que le diable se charge de votre boisson, » pensa à part lui (*occulté*) le malheureux volé.

Les deux voyageurs essayent ensuite de charmer les ennuis de la route en courtisant les filles d'hôtellerie, et ces amours grossières sont décrites avec cynisme. En arrivant à Inspruck, ils trouvèrent l'empereur avec sa cour et son armée ; mais les manières et les façons d'agir impériales dégoûtèrent profondément maître Lamp.

Nous passons d'autres aventures et nous retrouvons nos héros à Mantoue, le pays de Virgile, et aussi d'un poëte latin de la fin du moyen âge, appelé, du nom de sa ville natale, Baptista Mantuanus. Lamp, toujours animé de son esprit d'hostilité envers les « poëtes profanes, » s'exprime en ces termes : « C'est ici, me dit mon compagnon, que naquit Virgile. — Je me soucie bien de ce païen ! répliquai-je. Nous irons aux Carmélites et nous verrons Baptista Mantuanus, qui vaut deux fois mieux que Virgile, comme j'ai entendu Ortuinus le dire plus de dix fois. » Alors je lui racontai comment, dans une circonstance, vous aviez blâmé Donat

d'avoir prétendu que Virgile a été le plus instruit des poëtes et le meilleur. « Si Donat était ici, ajoutâtes-vous alors, je lui dirais en face qu'il en a menti, car Baptista Mantuanus est supérieur à Virgile. » Quand nous arrivâmes au monastère des Carmélites, on nous dit que Baptista Mantuanus était mort. « Qu'il repose en paix ! » m'écriai-je.

Ils continuèrent leur voyage par Bologne, où ils trouvèrent l'inquisiteur Jacob de Hochstraten ; puis ils passèrent par Florence et arrivèrent à Sienne. « On rencontre au delà plusieurs petites villes, poursuit le narrateur ; dans l'une d'elles, appelée Monte-Flascon, nous bûmes d'excellent vin, tel que je n'en ai jamais bu de ma vie. Je demandai à l'hôte le nom de ce vin ; il me répondit que c'était du lacryma-Christi. Je dis à mon compagnon : « Je voudrais bien que le Christ pleurât dans notre « pays ! » Nous fîmes honneur au lacryma-Christi, et deux jours après nous entrions à Rome. »

Dans le cours de ces lettres, les théologiens, et surtout les poëtes, le caractère du clergé, et notamment Reuchlin et Pfeffercorn, fournissent des sujets continuels de discussion et de plaisanterie. Suivant l'opinion de certaines gens, Pfeffercorn avait mérité la potence pour vol, et l'on prétendait que les juifs l'avaient chassé de leur société pour ses mauvais tours. On alléguait que tous les juifs sentaient mauvais ; et comme il était notoire que Pfeffercorn continuait à sentir mauvais comme un juif, il était bien évident qu'il ne pouvait être bon chrétien. Quelques-uns des correspondants consultent Ortuinus sur des questions théologiques embarrassantes. En voici un exemple, tiré d'une lettre écrite par un certain Henricus Schaffmulius, un autre de ses élèves, qui avait également fait le voyage de Rome :

« Puisque avant mon départ pour la cour vous m'avez recommandé de vous écrire souvent et qu'il m'est arrivé parfois de vous envoyer des questions théologiques à me résoudre, ce que vous ferez mieux que les courtisans de Rome, permettez-moi aujourd'hui de vous demander ce que vous pensez du cas d'un individu qui, un vendredi ou tout autre jour d'abstinence, mange un œuf dans lequel se trouve un poulet. L'autre jour, en effet, dans un cabaret du Campo-Flore, nous faisions une collation et mangions des œufs, lorsque, en en ouvrant un, je vis qu'il contenait un jeune poulet. Je montrai l'animal à mon compagnon : « Mangez-le bien vite avant que l'hôte « vous voie, me dit-il ; s'il vous voyait, il vous ferait payer un carlin ou un jules, « comme pour une poule ; car ici, lorsque l'hôte a servi quelque chose sur la table, « on est obligé de le payer, il ne le remporte jamais. S'il s'aperçoit qu'il y a un poulet « dans votre œuf, vous pouvez être sûr qu'il vous dira : « Payez-moi la poule ; » parce « qu'il compte le même prix pour un petit poulet que pour un gros. » Aussitôt j'avalai

l'œuf et avec lui le poulet ; ce ne fut qu'après que je réfléchis que c'était un vendredi, et je dis à mon compagnon : « Vous m'avez fait commettre un péché mortel en man-
« geant de la viande un vendredi. » Il me répondit que ce n'était pas un péché mortel, ni même un péché véniel, parce que cet embryon de poulet ne passait pas pour autre chose que pour un œuf tant que le poulet n'était pas né ; il ajouta que c'était comme dans les fromages, où il y a quelquefois des vers, ainsi que dans les cerises, les pois et les haricots nouveaux, et que cependant on mange les vendredis et les jours des vigiles des apôtres. Mais les hôteliers sont des drôles qui prétendent que c'est de la viande, afin d'en tirer plus d'argent. Je m'en allai, tout en pensant à cela. Et par Dieu ! maître Ortuinus, je suis bien en peine, et je ne sais comment je dois me gouverner. Si j'allais demander avis à un personnage de la cour (de la cour papale), je sais que ces gens-là n'ont pas la conscience très-pure. Il me semble que ces jeunes poulets qui se trouvent dans les œufs sont bel et bien de la viande, la matière est déjà formée et a figure de membres et de corps d'animal, et elle est douée de vie. Il en est autrement pour les vers qui sont dans les fromages et dans d'autres objets, parce que les vers sont considérés comme du poisson, ainsi que je l'ai entendu dire par un médecin, qui est un très-savant naturaliste. C'est pourquoi je vous prie très-instamment de me donner votre réponse à cette question. Si vous pensez que c'est un péché mortel, alors j'achèterai ici une absolution avant de m'en retourner en Allemagne. Vous devez savoir aussi que notre maître Jacques de Hochstraten a obtenu mille florins de la banque ; je pense qu'avec cette somme il gagnera sa cause, et que le diable confondra ce Jean Reuchlin et les autres poëtes et juristes ; ils sont contre l'Église de Dieu, c'est-à-dire contre les théologiens, qui sont les fondements de l'Église, puisque le Christ a dit : Tu es Pierre, et sur cette pierre je bâtirai mon église. Sur ce, je prie le Seigneur Dieu qu'il vous ait en sa sainte garde. Adieu. Écrit de la ville de Rome. »

Pendant que la littérature macaronique atteignait sa perfection en Italie, surgit au centre même de la France un homme d'un génie original, qui devait bientôt étonner le monde par une nouvelle forme de satire, à la fois plus grotesque et plus générale. Théophile Folengo peut à juste titre être considéré comme le précurseur de Rabelais, lequel paraît avoir pris l'auteur satirique italien pour son modèle. Ce que l'on connaît de la vie de Rabelais est quelque peu obscur, et sans doute fabuleux dans certaines parties. Il naquit à Chinon, en Touraine, en 1483 ou en 1487, car on n'est pas d'accord sur ce point ; on n'est pas non plus parfaitement édifié sur la profession de son père ; mais l'opinion la plus généralement admise, c'est qu'il était apothicaire. On dit que, dès sa jeunesse, Rabelais montra plus de penchant pour la gaieté que pour les occupations sérieuses. Cependant, à un âge encore peu avancé, il avait acquis beaucoup d'instruction, une connaissance très-suffisante du latin, du grec et de l'hébreu, trois langues dont deux au moins n'étaient pas très-répandues parmi le clergé catholique ; en outre, il était versé non-seulement dans

les langues modernes et la littérature de l'Italie, de l'Allemagne, de l'Espagne, mais il possédait même la langue arabe. Ce bagage littéraire est probablement un peu exagéré. On ne voit pas très-clairement où le jeune Rabelais aurait acquis toutes ces connaissances, car il fut élevé, dit-on, dans des couvents et chez des moines, et assez jeune encore il se fit frère franciscain au couvent de Fontenai-le-Comte, dans le bas Poitou, où la supériorité de son instruction l'exposa à la jalousie et à la malveillance des autres frères. C'est du moins une tradition que la conduite de Rabelais ne fut pas bien strictement monastique, et qu'il avait poussé si loin son mépris pour les règles, que, dans son monastère, il fut condamné à la prison et mis au pain sec et à l'eau, régime qui ne pouvait guère convenir aux goûts de ce jovial cénobite.

L'évêque de Maillezais, son ami, le tira, paraît-il, de ce mauvais pas en obtenant pour lui, du pape, la permission de quitter l'ordre de Saint-François pour l'ordre, beaucoup moins rigide et plus libéral, de Saint-Benoît. Rabelais devint dès lors membre du chapitre de l'évêque dans l'abbaye de Maillezais. Cependant, son caractère inconstant ne s'accommoda pas longtemps de cette retraite; il ne tarda pas à l'abandonner, et déposant l'habit monacal, il prit celui de prêtre séculier. Dans cette qualité nouvelle, il erra quelque temps et finit par se fixer à Montpellier, où il prit le grade de docteur en médecine et pratiqua avec quelque réputation. Là il publia, en 1532, une traduction de quelques ouvrages d'Hippocrate et de Galien, qu'il dédia à son ami l'évêque de Maillezais. Les circonstances dans lesquelles il quitta Montpellier ne sont pas connues; mais on suppose qu'il se rendit à Paris pour quelque affaire concernant l'Université, et qu'il y resta. Il trouva un ami dévoué dans Jean de Bellay, évêque de Paris, qui fut bientôt après élevé à la dignité de cardinal.

Quand le cardinal de Bellay alla à Rome comme ambassadeur de la cour de France, Rabelais l'accompagna en qualité, dit-on, de médecin particulier de Son Éminence; mais pendant son séjour dans la capitale de la chrétienté, et, en ce temps-là, par la chrétienté on entendait l'Église romaine, Rabelais obtint du pape, le 17 janvier 1536, avec l'absolution de toutes ses escapades, la permission de retourner à Maillezais pour pratiquer la médecine là et ailleurs par charité. Il redevint ainsi moine bénédictin. Cependant il changea encore, passa chanoine séculier et finit par obtenir la cure de Meudon, près de Paris, avec laquelle il cumula un nombre assez rond de bénéfices ecclésiastiques.

Rabelais mourut en 1553, d'une manière fort religieuse selon les uns,

mais moins édifiante, selon les autres. On a fait d'étranges récits de ses derniers moments. Certains auteurs le représentent, même à l'heure de la mort, s'entretenant non-seulement des formes et des cérémonies de l'Église romaine, mais de toutes les religions, quelles qu'elles fussent, avec ce même esprit railleur qui l'avait distingué toute sa vie, et qui ne s'est que trop ouvertement manifesté dans le bizarre roman satirique qui a rendu son nom si célèbre.

Pendant la plus grande partie de son existence, Rabelais fut exposé à des embarras et à des persécutions. Il fut délivré des intrigues des moines par l'amitié et l'influence de papes et de cardinaux; et la faveur successive de deux rois, François Ier et Henri II, le protégea contre l'hostilité plus dangereuse encore de la Sorbonne et du Parlement de Paris. On a fait valoir cette haute protection comme une raison pour rejeter les anecdotes et les contes accrédités sur le caractère personnel de Rabelais, et l'on ne manque pas d'ajouter que les irrégularités de sa conduite ont bien pu être exagérées par les haines que lui avaient suscitées ses écrits. Mais pour quiconque, connaissant les mœurs de cette époque, voudra comparer ce qu'on sait de la manière de vivre des autres écrivains satiriques et lire l'histoire de Gargantua et de Pantagruel, un tel argument n'aura pas grand poids en présence des relations sérieuses de ceux qui étaient ses contemporains, et il sera difficile de ne pas admettre que l'auteur de cette histoire ne fût un homme d'un caractère jovial, ami de la bonne chère, du bon vin, de la grosse plaisanterie, et peut-être d'autres choses encore sur lesquelles il est moins aisé de passer condamnation.

Ses ouvrages présentent une espèce d'orgie folle sans beaucoup d'ordre ni de plan, sauf le cadre de l'histoire, cadre où se remarque un fonds extraordinaire de connaissances dans tous les genres de littérature, depuis la plus érudite jusqu'à la plus populaire; le tout présenté avec une merveilleuse richesse de langage, une grande imagination, une certaine dose de poésie, et revêtant à chaque instant un cachet licencieux, obscène même, dont on chercherait en vain la somme équivalente dans les ouvrages macaroniques de Folengo, dans les « Lettres d'hommes obscurs » (*Epistolæ obscurorum virorum*), ou dans les écrits d'aucun des autres auteurs satiriques, ses prédécesseurs ou ses contemporains. C'est une caricature hardie, assez pauvre quant à l'intrigue, mais enrichie de détails remplis d'images brillantes, quoique grossiers en général, et qui servent d'occasions pour tourner en ridicule tout ce qui existait. Les cinq livres de ce roman furent publiés séparément et à des époques

CHAPITRE XIX.

différentes, et, selon toute apparence, sans aucune intention fixe de les continuer. Les plus anciennes éditions de la première partie parurent sans date; les plus vieilles éditions portant des dates appartiennent à l'année 1535, époque à laquelle l'ouvrage fut plusieurs fois réimprimé. Il parut sous le titre de *Vie de Gargantua*.

Ce héros est censé avoir vécu dans la première moitié du quinzième siècle, et avoir été le fils de Grandgousier, roi d'Utopie, pays situé quelque part dans la direction de Chinon. C'était un prince appartenant à une vieille dynastie, mais un joyeux compère qui aimait par-dessus tout la bonne chère et la « dive bouteille. » Grandgousier épousa Gargamelle, fille du roi des Parpaillos, laquelle devint la mère de Gargantua. Les premiers chapitres racontent assez minutieusement comment l'enfant naquit par l'oreille de sa mère, pourquoi il fut appelé Gargantua, comment il était habillé et traité dans son enfance, quels étaient ses amusements et son caractère, et comment Gargantua fut confié à l'enseignement des sophistes, dont les leçons lui profitèrent peu. Ce défaut de progrès chez son fils décida Grandgousier à l'envoyer à Paris pour y faire son éducation. Le jeune homme s'y rend monté sur une jument immense, qui lui avait été envoyée en présent par le roi de Numidie; — il faut ne pas oublier que les membres de la race royale d'Utopie étaient tous des géants. A Paris, la populace se pressait curieusement autour de cet écolier de nouvelle espèce; mais Gargantua, outre qu'il traita ces gens d'une façon très-dédaigneuse, emporta les grosses cloches de Notre-Dame pour les suspendre au cou de sa bête. Grande fut l'indignation causée par ce larcin. « Toute la ville feut esmeue en sédition, comme vous sçavez que a ce ilz sont tant faciles, que les nations estranges s'esbahyssent de la patience des roys de France, lesquelz aultrement par bonne justice ne les refrenent, veuz les inconveniens qui en sortent de jour en jour. » Les Parisiens prennent conseil et résolvent d'envoyer un des grands orateurs de l'Université, maître Janotus de Bragmardo, pour parlementer avec Gargantua et obtenir la restitution des cloches. Le discours que ce digne personnage adresse à Gargantua, pour s'acquitter de sa mission, est une parodie divertissante du style pédantesque de la rhétorique parisienne. Quoi qu'il en soit, les cloches sont rendues, et Gargantua, sous des maîtres capables, continue ses études avec avantage; mais il est tout à coup rappelé dans son pays par une lettre de son père.

En effet, Grandgousier s'était vu subitement entraîné dans une guerre

contre son voisin Picrocole, roi de Lerné, par suite d'une querelle à propos de gâteaux entre des pâtissiers de Lerné et des bergers de Grandgousier, querelle qui avait amené Picrocole à envahir les domaines de Grandgousier, qu'il pillait et ravageait. L'humeur belliqueuse de Grandgousier est excitée par les conseils de ses trois lieutenants, qui lui persuadent qu'il y a en lui l'étoffe d'un grand conquérant, et qu'il va devenir maître du monde entier. Il n'est pas difficile de saisir dans les événements de l'époque le but général de la satire que renferme l'histoire de cette guerre. Les hostilités se terminent par la défaite complète et la disparition du roi Picrocole.

Un moine sensuel et jovial, nommé frère Jean des Entommeurs, qui s'est tout d'abord distingué par sa force et sa prouesse en défendant son abbaye contre les envahisseurs, contribue largement à la victoire remportée par Gargantua sur les ennemis de son père, et Gargantua récompense le digne frère en fondant pour lui cette agréable abbaye de Thélème, vaste établissement fourni de tout ce qui pouvait contribuer au bien-être terrestre, d'où tous les hypocrites et les bigots devaient être exclus, et dont la règle se résumait dans ces cinq mots bien simples : Faites comme il vous plaira.

. Telle est l'histoire de Gargantua, dont plus tard Rabelais fit le premier livre de son grand roman comique. Ce roman fut publié sous le voile de l'anonyme, l'auteur se bornant à prendre le titre d'*abstracteur de quintessence;* mais ensuite il adopta le pseudonyme d'Alcofribas Nasier, qui est simplement un anagramme de son propre nom, François Rabelais.

Une histoire fort improbable nous a été transmise concernant ce livre. On prétend que, ayant publié un ouvrage de médecine qui ne se vendait pas, Rabelais, pour dédommager l'éditeur, qui se plaignait que cette publication lui eût fait perdre de l'argent, écrivit immédiatement l'histoire de Gargantua, laquelle fit faire fortune au même libraire. On ne saurait douter que cette satire remarquable eût une origine plus sérieuse qu'un accident fortuit comme celui-là ; mais elle répondait à merveille au goût du siècle. Complétement originale quant à la forme et au style, elle obtint un grand succès. De nombreuses éditions se succédèrent rapidement, et son auteur, encouragé par la popularité de son œuvre, composa, très-peu de temps après, un second roman qui en était la suite, et auquel il donna le titre de *Pantagruel*. Dans ce second ouvrage, la caricature est encore plus hardie que dans le premier, l'esprit plus vif, la satire plus mordante. Grandgousier a disparu de la scène; Gargantua est

roi et a un fils nommé Pantagruel, dont le royaume est celui des Dipsodes. La première partie de ce nouveau roman est occupée principalement par la jeunesse et l'éducation de Pantagruel : c'est une satire contre l'Université et les hommes de loi, dans laquelle est admirablement parodiée la façon dont ceux-ci plaidaient à cette époque. Dans la dernière partie, Pantagruel, comme son père Gargantua, est engagé dans de grandes guerres.

Ce fut peut-être le succès prolongé de cette nouvelle production de sa plume qui poussa Rabelais à la continuer et lui suggéra le dessein de ne faire de ces deux livres qu'une partie d'un roman plus étendu. Pendant qu'il étudiait à Paris, Pantagruel a fait la connaissance d'un singulier personnage, nommé Panurge, qui devient son ami intime et son compagnon constant, occupant à peu près la position qu'a frère Jean dans le premier livre, mais plus rusé et plus souple. Tout le troisième livre roule sur le désir de Pantagruel de se marier, et maints épisodes divertissants décrivent les différents expédients auxquels Pantagruel a recours, à la suggestion de Panurge, pour arriver à résoudre la question de savoir si son mariage sera heureux ou non.

En publiant son quatrième livre, Rabelais se plaint que ses écrits lui ont suscité des ennemis et l'ont fait accuser d'hérésie. La vérité est qu'il avait vigoureusement flagellé les moines, l'Université et le Parlement ; or, comme la réaction sans cesse croissante du catholicisme en France avait accru la puissance de ces deux derniers corps, il y avait quelque danger à les attaquer comme le faisait Rabelais. Cependant, à mesure que les livres se succédaient, la satire devenait plus audacieuse et plus directe. Le cinquième, qu'il laissa inachevé et qui ne parut qu'après sa mort, est le plus mordant de tous. Le personnage de Pantagruel avait si bien effacé celui de Gargantua, que le pantagruélisme devint le terme accepté pour définir ce genre de satire comiquement effrontée dont Rabelais avait donné le modèle. Il définit lui-même cette satire comme *une certaine gaieté d'esprit confite en mépris des choses fortuites* : ce n'était par le fait ni du papisme ni du protestantisme, mais simplement une espèce de joyeux épicurisme. Tous les beaux esprits, tous les gais vivants de l'époque aspirèrent à se faire pantagruélistes, et le reste du seizième siècle abonda en mauvaises imitations du genre de Rabelais, qui ne figurent aujourd'hui qu'à titre de raretés dans les collections des bibliophiles.

Au milieu des dangers qui commençaient à les menacer en France

dans la première partie du seizième siècle, les opinions libérales trouvèrent un asile à la cour d'une princesse non moins distinguée par sa beauté que par ses talents, ses nobles sentiments et son savoir. Marguerite d'Angoulême, reine de Navarre, était la sœur unique de François Ier, qui, de deux ans plus jeune qu'elle, lui était très-attaché. Elle naquit le 11 avril 1492. Elle avait épousé en premières noces cet infortuné duc d'Alençon dont la lâche conduite à Pavie fut cause de la désastreuse défaite des Français et de la captivité de leur roi. Le duc mourut, en 1525, du chagrin, dit-on, que lui occasionna son malheur. Deux années après, le 24 janvier 1527, sa veuve épousa Henri d'Albret, roi de Navarre. Leur fille, Jeanne d'Albret, transmit cette petite royauté à la maison de Bourbon, et fut la mère de Henri IV.

Marguerite tenait sa cour d'une manière vraiment princière au château de Pau ou à Nérac. Elle aimait à s'entourer d'un cercle d'hommes remarquables par leur caractère et leurs talents, et de femmes distinguées par leur beauté et leur instruction, de sorte que sa cour pouvait rivaliser d'éclat même avec celle de son frère François. Elle avait attaché à sa personne, avec la charge de *valets de chambre,* les principaux poëtes et beaux esprits de son temps, tels que Clément Marot, Bonaventure Despériers, Claude Gruget, Antoine du Moulin et Jean de la Haye, et elle les admettait à une si grande familiarité de relations, qu'elle excitait la jalousie du roi son mari, contre les mauvais traitements duquel elle n'était protégée que par l'intervention de son frère. Les poëtes appelaient sa maison un « véritable Parnasse. » Elle possédait certainement une grande intelligence. Avide de savoir, mécontente de ce qui existait, empressée à recueillir les nouveautés, elle encourageait tous ceux dont les goûts ressemblaient aux siens. Ce fut dans cet esprit, allié à son vif amour des lettres, qu'elle étendit sa protection sur les sceptiques et les réformateurs religieux. Au commencement des persécutions, dès l'année 1523, elle se déclara ouvertement la protectrice des protestants. Lorsque Clément Marot fut arrêté, par ordre de la Sorbonne et de l'inquisiteur, sous l'accusation d'avoir mangé du lard en carême, Marguerite le fit mettre en liberté, malgré les intrigues des persécuteurs du poëte. Quelques-uns des plus purs et des plus éminents d'entre les premiers réformateurs français, tels que Roussel, Lefèvre d'Étaples et Calvin lui-même, trouvèrent sur ses domaines un asile sûr contre le danger.

Comme on pouvait le supposer, le parti catholique était animé de la haine la plus violente contre la reine de Navarre, et ne laissait échapper

aucune occasion de la manifester. Un traité de morale intitulé *le Miroir de l'âme pécheresse*, dont Marguerite était l'auteur, fut condamné par la Sorbonne en 1533 ; mais le roi força l'Université, en la personne de son recteur, Nicolas Cop, à désavouer publiquement la censure. Cet arrêt fut suivi d'un acte encore plus audacieux, car, à l'instigation de quelques-uns des papistes les plus ardents, les élèves du collége de Navarre, d'accord avec leurs régents, jouèrent une farce dans laquelle Marguerite était métamorphosée en furie de l'enfer. François Ier, courroucé, envoya ses archers pour arrêter les coupables. Ceux-ci ayant fait résistance, la colère du roi s'en accrut, et Dieu sait ce qu'il serait advenu d'eux, si la généreuse intercession de la princesse qu'ils avait si grossièrement insultée ne leur avait obtenu leur pardon.

Marguerite était elle-même poëte, et elle aimait surtout ces histoires joyeuses et quelque peu graveleuses dont le récit (où elle excellait) était à cette époque un des divertissements favoris des soirées. Ses œuvres ont été recueillies et imprimées, avec son autorisation, en 1547, par Jean de la Haye, alors son valet de chambre, qui dédia le volume à la fille de la princesse. Elles ont toutes un tour facile et gracieux, et quelques-unes sont dignes des meilleurs poëtes de son temps. Jouant sur la signification latine du nom de l'auteur, le titre de ce recueil était : *Marguerites de la Marguerite des princesses, très-illustre reyne de Navarre*. Les *Nouvelles* de la reine de Navarre sont devenues plus célèbres que ses vers ; elles furent, dit-on, écrites sous sa dictée. Toutes les dames de sa cour en possédaient des copies manuscrites. On sait que son intention était de les classer en récits de dix jours, dix par jour, à l'instar du *Décaméron* de Boccace, mais la mort l'ayant surprise avant qu'elle eût commencé la neuvième dizaine, l'œuvre incomplète a été publiée après son décès, par son valet de chambre Claude Gruget, sous le titre de *l'Heptaméron, ou Histoire des Amants fortunés*. C'est de beaucoup le meilleur recueil de contes du seizième siècle. Ces nouvelles sont racontées d'une manière charmante, dans un langage qui est un modèle parfait du style français de l'époque ; mais ce sont toutes des récits d'aventures galantes, tels qu'on pouvait en raconter seulement dans la société raffinée d'un siècle qui était essentiellement licencieux.

La reine Marguerite mourut le 21 décembre 1549, et fut enterrée dans la cathédrale de Pau. Sa mort fut un sujet de regrets pour tout ce qui était animé de l'amour du bien et du beau, non-seulement en France,

mais aussi en Europe, où l'on s'était accoutumé à la considérer comme la dixième Muse et la quatrième Grâce :

> Musarum decima et Charitum quarta, inclyta regum
> Et soror et conjux, Magarita illa jacet.

Avant la mort de Marguerite, son cercle littéraire avait été dissous par la haine des persécuteurs religieux. Déjà en 1536, Marot, par son imprudente audace, avait empêché qu'on pût le protéger plus longtemps, et il avait été obligé de se retirer dans une cachette, d'où il venait quelquefois furtivement à la cour de la princesse. Sa place de valet de chambre fut donnée à un homme de talent encore plus remarquable, et qui partageait également l'estime personnelle de la reine de Navarre, Bonaventure Despériers. Le successeur de Clément Marot rendit hommage à son prédécesseur dans un petit poëme intitulé : *l'Apologie de Marot absent,* et publié en 1537.

La première partie de l'année suivante vit paraître l'ouvrage le plus remarquable de Bonaventure Despériers, le *Cymbalum mundi,* sur le caractère réel duquel les auteurs sont encore divisés d'opinion. Dans ce livre, Despériers a inauguré une nouvelle forme de satire, imitée des dialogues de Lucien. L'ouvrage se compose de quatre dialogues, écrits dans un style d'une grande pureté ; les personnages qui y sont introduits sont destinés évidemment à représenter des individus vivants, dont les noms sont cachés sous des anagrammes et autres ingéniosités, et de ce nombre était Clément Marot. Ce fut la plus audacieuse déclaration de scepticisme qui fût sortie encore de l'école épicurienne représentée par Rabelais. L'auteur se raille de l'Église romaine comme d'une imposture, tourne en ridicule les protestants comme des chercheurs de pierre philosophale, et ne respecte pas davantage le christianisme lui-même. Un pareil livre ne pouvait guère être publié à Paris avec impunité ; il y fut cependant imprimé en secret, dit-on, par un libraire bien connu, Jean Morin, demeurant rue Saint-Jacques, et par conséquent dans le voisinage immédiat de la Sorbonne, d'où partaient les persécutions. Des renseignements particuliers avaient été fournis sur le caractère de cet ouvrage, peut-être par l'imprimeur même ou par un de ses ouvriers ! — et le 6 mars 1538, à la veille de paraître, toute l'édition fut saisie à l'imprimerie, et Morin lui-même fut arrêté et jeté en prison. Il fut traité avec rigueur, et l'on dit qu'il ne se sauva qu'en déclinant toute connaissance du caractère du livre et en révélant le nom de l'au-

teur. La première édition du *Cymbalum mundi* fut brûlée, et Bonaventure Despériers, alarmé des dangers que lui faisait ainsi courir son œuvre, se retira de la cour de la reine de Navarre et se réfugia dans la ville de Lyon, où, à cette époque, les opinions libérales trouvaient plus de tolérance qu'ailleurs. Là il fit imprimer une seconde édition du *Cymbalum mundi*, qui fut également brûlée. Aussi les exemplaires de l'une et de l'autre édition sont-ils aujourd'hui extrêmement rares [1]. Bonaventure Despériers se vit dès lors tellement pourchassé, que, dans l'année 1539, autant qu'on peut le constater, il mit fin à son existence.

Cet événement jeta sur la cour de la reine de Navarre une tristesse qu'elle semble n'avoir jamais secouée entièrement. L'école de scepticisme à laquelle appartenait Despériers était alors tombée dans un discrédit égal auprès des catholiques et des protestants, et ceux-ci regardaient Marguerite elle-même, qui s'était depuis peu conformée aux cérémonies extérieures de l'Église romaine, comme ayant déserté leur cause. Henri Estienne, dans son *Apologie pour Hérodote*, parle du *Cymbalum mundi* comme d'un livre infâme.

Bonaventure Despériers a laissé après lui un autre ouvrage, plus amusant pour nous aujourd'hui, et qui caractérise mieux les goûts littéraires de la cour de Marguerite de Navarre. C'est un recueil d'anecdotes plaisantes, qui fut publié plusieurs années après la mort de son auteur, sous le titre de *les Contes ou les nouvelles Récréations et joyeux Devis de Bonaventure Despériers*. Ces histoires ont, sous le rapport du style, quelque ressemblance avec les récits de l'*Heptaméron;* mais, plus courtes et un peu plus facétieuses, elles sont empreintes de leur esprit acerbe de satire contre les moines et le clergé catholique. Quelques-unes nous rappellent, par leur caractère et leur tour particuliers, les *Epistolæ obscurorum virorum*. Telle est, par exemple, la suivante, qui est donnée comme une anecdote « du curé de Brou et des bons tours qu'il faisoit en son vivant : »

« ... Il faut sçavoir que ledit curé faisoit unes choses et autres d'un jugement particulier qu'il avoit et ne trouvoit pas bon tout ce qui avoit été introduit par ses prédécesseurs : comme les *antiennes*, les *responds*, les *Kyrie*, les *Sanctus* et les *Agnus Dei*. Il les chantoit souvent à sa mode;

[1] Une édition commode et à bon marché du *Cymbalum mundi*, faite par le Bibliophile Jacob (Paul Lacroix), fut publiée à Paris en 1841. Ce m'est ici une occasion de dire que de semblables éditions des principaux écrivains satiriques français du seizième siècle ont été imprimées dans ces dernières vingt-cinq années.

mais surtout ne luy plaisoit point la façon de dire la Passion à la mode qu'on la dit ordinairement par les églises, et la chantoit tout au contraire. Car quant Notre Seigneur disoit quelque chose aux juifs ou à Pilate, il le faisoit parler haut et cler, afin qu'on l'entendist. Et quant c'estoient les juifs ou quelque autre, il parloit si bas, qu'à grand'peine le pouvoit-on ouyr. Advint qu'une dame de nom et authorité, tenant son chemin à Chasteaud'un pour y aller faire ses festes de Pasques, passa par Brou le jour du vendredy sainct environ les dix heures du matin : et voulant ouyr le service, s'en alla à l'église là où estoit le curé qui le faisoit. Quant ce vint à la Passion, il la dit à sa mode, et vous faisoit retentir l'église quand il disoit : *Quem quæritis?* Mais quand c'estoit à dire : *Jesum Nazarenum,* il parloit le plus bas qu'il pouvoit. En ceste façon continua la Passion. Ceste dame, qui estoit dévotieuse et, pour une femme, estoit bien entendue en la Saincte Escriture et notoit bien les cérémonies ecclésiastiques, se trouva scandalisée de ceste manière de chanter : et eust voulu ne s'y estre point trouvée. Elle en voulut parler au curé et luy en dire ce quil luy en sembloit. Elle l'envoya quérir après le service faict, pour venir parler à elle. Quant il fut venu, elle luy dit : Monsieur le curé, je ne sçay pas où vous avez apprins à officier à un tel jour quil est aujourd'hui, que le peuple doit estre tout en humilité. Mais à vous ouyr faire le service il n'y a dévotion qui ne se perdist. — Comment cela, madame? dit le curé. — Comment! dit-elle : vous avez dit une Passion tout au contraire de bien. Quand Nostre Seigneur parle, vous criez comme si vous estiez en une halle : et quand c'est un Caïphe ou un Pilate, ou les juifs, vous parlez doux comme une espousée. Est-ce bien dit à vous? Est-ce à vous à estre curé? Qui vous feroit droit, ou vous priveroit de vostre bénéfice, et vous feroit ou cognoistre votre faute. Quant le curé l'eut bien escoutée : Est-ce cela que me vouliez dire, madame? ce luy dit-il. Par mon ame, il est bien vray ce que l'on dit : c'est quil y a beaucoup de gens qui parlent de choses quilz n'entendent pas. Madame, je pense aussi bien sçavoir mon office comme un autre et veux que tout le monde sçache que Dieu est aussi bien servy en ceste paroisse selon son estat, qu'en lieu qui soit d'ici à cent lieues. Je sçay bien que les autres curez chantent la Passion tout autrement : je la chanterois bien comme eux si je voulois; mais ilz n'y entendent rien. Car appartient-il à ces coquins de juifs de parler aussi haut que Nostre Seigneur? Non, non, madame, asseurez-vous qu'en ma paroisse je veux que Dieu soit le maistre, et le sera tant que je vivray; et fassent les autres en leur paroisse

comme ilz entendront. — Quant ceste bonne dame eut cogneu l'humeur de l'homme, elle le laissa avec ses opinions bigearres, et luy dit seulement : Vrayement, monsieur le curé, vous estes homme d'esprit, on le m'avoit bien dict, mais je ne l'eusse pas creu si je ne l'eusse veu. »

Voici une autre histoire également digne d'Ulric von Hutten, et qui est une épigramme contre la pédanterie des prêtres :

« Il y avoit un prestre d'un village qui estoit tant fier d'avoir veu un petit plus que son Caton. Car il avoit leu *De Syntaxi*, et son *Fauste precor gelida* (la première églogue de Baptista Mantuanus). Et pour cela il s'en faisoit croire et parloit d'une braveté grande, usant des mots qui remplissoient la bouche, afin de se faire estimer un grand docteur. Et mesme en confessant il avoit des termes qui estonnoient les pauvres gens. Un jour il confessoit un pauvre homme manouvrier auquel il demandoit : Or çà, mon amy, es-tu point ambitieux ? Le pauvre homme disoit que non, pensant bien que ce mot-là appartenoit aux grands seigneurs, et quasi se repentoit d'estre venu à confesse à ce prestre, lequel il avoit ouy dire quil estoit si grand cler et quil parloit si hautement qu'on n'y entendoit rien, ce quil cogneut à ce mot *ambitieux* ; car encore quil l'eust possible ouy dire autresfois, si est ce quil ne sçavoit pas que c'estoit. Le prestre en après luy va demander : Es-tu point fornicateur ? — Nenny. — Es-tu point glouton ? — Nenny. — Es-tu point superbe ? Luy disoit tousjours nenny. — Es-tu point iraconde ? — Encore moins. Ce prestre, voyant quil luy respondoit tousjours nenny, estoit tout admirabonde. Es-tu point concupiscent ? — Nenny. — Et qu'es-tu donc ? dit le prestre. — Je suis, dit-il, masson ; voicy ma truelle ! »

A cette époque, le pantagruélisme s'était plus ou moins infiltré dans toute la littérature satirique de la France. Il se montre d'une façon très-apparente dans les écrits de Bonaventure Despériers, et dans un nombre considérable de publications satiriques qui, à cette époque, sortirent des presses françaises, et dont la plupart parurent sous le voile de l'anonyme ou sous le déguisement alors en vogue de l'anagramme. Parmi les auteurs de ces écrits il en est quelques-uns qui, quoique bien inférieurs à Rabelais, peuvent être considérés cependant comme n'étant pas au-dessous de Despériers même. Un des plus remarquables fut un gentilhomme breton, Noël du Fail, seigneur de La Hérissaye, qui, comme beaucoup de ces écrivains satiriques, était jurisconsulte, et qui mourut, selon toute vraisemblance, dans un âge avancé, à la fin de 1585 ou au commencement de 1586. Selon la coutume du temps, Noël du Fail cacha son nom

sous un anagramme et signa ses publications Léon Ladulfil (en triplant l'*l* du mot *Fail*). Il a été surnommé *le singe de Rabelais*, quoique la simple imitation ne soit pas très-apparente. Il publia, en 1548 (autant qu'on a pu le constater) son *Discours d'anciens propos rustiques facétieux et de singulière récréation*. Cet ouvrage fut immédiatement suivi d'un autre, intitulé : *Baliverneries ou Contes nouveaux d'Eutrapel;* mais son dernier livre, qui est le plus célèbre, les *Contes et Discours d'Eutrapel*, ne fut imprimé qu'en 1586, après sa mort.

Les écrits de Noël du Fail sont pleins de peintures charmantes de la vie agreste au seizième siècle, et, quoique assez libres, ils présentent à un degré moindre que la plupart des livres analogues de l'époque la crudité de Rabelais. Je ne saurais en dire autant d'un livre bien plus célèbre qu'aucun de ces ouvrages, et dont l'histoire est encore enveloppée d'obscurité : je veux parler du *Moyen de parvenir*. Ce livre, rempli d'esprit et de verve, mais où la licence est portée à un degré qui le rend difficilement acceptable de nos jours, est maintenant attribué, par les bibliographes, sous sa forme actuelle, à Béroalde de Verville, gentilhomme parisien qui, appartenant à une famille récemment convertie au culte protestant, était revenu, lui, au catholicisme et avait obtenu de l'avancement dans les dignités de l'Église. Le *Moyen de parvenir* ne fut pas imprimé avant 1610 ; mais on suppose que tel qu'on le possède aujourd'hui il n'est qu'une révision de la composition originale primitive, ou peut-être une œuvre non avouée de Rabelais lui-même, qui aurait été conservée en manuscrit dans la famille de Béroalde.

Le pantagruélisme, ou, si l'on veut, le rabelaisisme, ne fit pas, pendant le seizième siècle, beaucoup de progrès au delà des frontières de la France. Dans les pays teutoniques de l'Europe et en Angleterre, le sentiment sceptique fut peu de chose à côté du sentiment religieux, et la seule œuvre satirique ayant quelque ressemblance avec celles que nous venons de décrire fut l'*Utopie*, de sir Thomas Morus, ouvrage comparativement sans esprit, et qui ne fit qu'une très-faible sensation. En Espagne, l'état des idées sociales était encore moins favorable aux écrits rabelaisiens. Cependant ce genre de littérature eut un digne et véritable représentant dans l'auteur de *Don Quichote*. Ce fut seulement au dix-septième siècle que les ouvrages de Rabelais furent traduits en anglais ; mais il ne faut pas oublier que les auteurs satiriques anglais du dernier siècle, tels que Swift et Sterne, puisèrent leur inspiration principalement dans les livres de Rabelais et dans ceux des écrivains panta-

gruélistes de la dernière moitié du seizième siècle. Ceux-ci étaient, pour la plupart, de pauvres imitateurs de leur original, et, comme tous les pauvres imitateurs, ils en exagérèrent les traits caractéristiques les moins louables. Il y a encore quelque verve plaisante dans les écrits de Tabourot, sieur des Accords, notamment dans ses *Bigarrures;* mais les productions, d'une date plus rapprochée, qui parurent sous les noms de Bruscambille et de Tabarin dégénèrent en simple licence sans esprit.

Quoi qu'il en soit, à côté de cette satire, qui sentait un peu trop le cabaret, avait surgi une autre satire plus sérieuse et renfermant encore un peu du genre de Rabelais. Les protestants français regardèrent tout d'abord Rabelais comme une de leurs forteresses, et acceptèrent avec gratitude la puissante protection qu'ils reçurent de la gracieuse reine de Navarre ; mais la source de leur reconnaissance se tarit lorsque Marguerite, sans cesser cependant de les protéger, se conforma, par attachement pour son frère, aux cérémonies extérieures de la foi catholique; alors ils rejetèrent l'école de Rabelais comme une véritable école d'athées. Parmi eux s'éleva une autre école de satire, branche en quelque sorte de l'autre, qui fut représentée à ses débuts par le célèbre et savant imprimeur Henri Estienne.

Le remarquable livre intitulé : *Apologie pour Hérodote*, fut suscité par une attaque dirigée contre son auteur par les catholiques. Henri Estienne, qui passait pour un fervent protestant, avait publié à grands frais une édition d'Hérodote en grec et en latin, et les catholiques zélés, par dépit contre l'éditeur, avaient décrié l'historien grec, faisant de lui une simple gazette de récits monstrueux et incroyables. Estienne, piqué au vif, publia dès lors un ouvrage qui, sous la forme d'une apologie d'Hérodote, était en réalité une violente attaque contre l'Église romaine. Il y fait valoir l'argument que tous les historiens relatent nécessairement des faits qui doivent paraître incroyables à beaucoup de gens, et que les événements des temps modernes, si l'on ne savait pas qu'ils sont vraiment arrivés, seraient bien plus incroyables que tout ce qui est rapporté par l'historien de l'antiquité. Après une dissertation en forme d'introduction sur le point de vue auquel on doit envisager la fable de l'âge d'or, et sur le caractère moral des peuples anciens, il poursuit en démontrant que la dépravation de ces peuples était bien moindre que celle du moyen âge ou de son temps, voire même de tout le temps durant lequel les peuples ont été gouvernés par l'Église de Rome. Non-seulement cette dissolution des mœurs envahit la société laïque, mais encore le clergé était même

plus vicieux que le peuple, à qui il devait servir d'exemple. Une grande partie du livre est remplie d'anecdotes tendant à prouver l'immoralité des prêtres catholiques du seizième siècle, ainsi que leur ignorance et leur fanatisme. L'auteur décrit en détail les moyens employés par l'Église romaine pour tenir la masse du peuple dans l'ignorance et pour réprimer toute tentative de s'instruire. « De cet état de choses, dit-il, était née une école d'athées et de railleurs représentée par Rabelais et Bonaventure Despériers, » qu'il nomme l'un et l'autre en toutes lettres.

A mesure qu'on approche de la fin du seizième siècle la lutte des partis devient plus politique que religieuse, mais sans en être moins acharnée. La littérature du siècle de cette fameuse Ligue, qui sembla un moment sur le point de renverser l'antique royauté de la France, consistait principalement en pamphlets scandaleux et diffamatoires ; mais, au milieu de ces libelles, une œuvre, bien supérieure à aucune des satires purement politiques qu'on avait encore vues, apparut soudain, dont la réputation ne s'est jamais éclipsée. L'œuvre en question avait pour objet de ridiculiser l'assemblée des États de France convoqués par le duc de Mayenne, chef de la Ligue, et tenue à Paris le 10 février 1593. Le but principal de cette assemblée était d'exclure Henri IV du trône. Le parti espagnol proposait d'abolir la loi salique, et de proclamer l'infante d'Espagne reine de France. Les plans des ligueurs français ne brillaient pas par plus de patriotisme ; et le duc de Mayenne, indigné du peu de cas qu'on faisait de ses prétentions personnelles, ajourna l'assemblée et persuada aux deux partis de tenir à Suresnes une conférence qui n'aboutit à rien. Ce fut la réunion des États à Paris qui donna lieu à cette célèbre *Satire Ménippée*, dont on a dit qu'elle servit la cause de Henri IV autant que la bataille d'Ivry elle-même.

Cette satire prit naissance au sein d'un petit groupe d'hommes distingués par leur savoir, leur esprit et leur talent, qui avaient coutume de se réunir le soir dans la maison de l'un d'eux, Jacques Gillot, sur le quai des Orfévres à Paris, et de s'y entretenir, sur un ton satirique, de la violence et de l'insolence des ligueurs. Ils appartenaient tous au barreau, à l'Université ou à l'Église. Gillot lui-même, Bourguignon, né vers l'année 1560, avait été doyen de l'église de Langres, puis chanoine de la Sainte-Chapelle à Paris, et en dernier lieu conseiller-clerc au Parlement de Paris, poste qu'il occupait encore. En 1589, il avait été mis à la Bastille, mais il n'avait pas tardé à être relâché. Nicolas Rapin, l'un de ses amis, était né en 1535 à Fontenay-le-Comte. Il était,

dit-on, fils d'un prêtre, et par conséquent enfant illégitime. Jurisconsulte et poëte, il fut aussi soldat et combattit bravement dans les rangs de l'armée de Henri IV à Ivry; son dévouement à ce prince était tellement notoire qu'il fut banni de Paris par les ligueurs; mais il y était rentré avant l'assemblée des États en 1593. Jean Passerat, né à Troyes en 1534, était aussi poëte et professeur au Collége royal de France. Florent Chrestien, né à Orléans en 1540, avait été l'un des maîtres de Henri IV, et passait pour un homme d'une grande instruction. Le plus savant de tous était Pierre Pithou, né à Troyes en 1539; il avait abjuré le calvinisme pour rentrer dans le giron de l'Église romaine, et il occupait une position éminente dans le barreau français. Le dernier de ce petit groupe d'hommes lettrés était un chanoine de Rouen, nommé Pierre Leroy, prêtre patriote qui remplissait les fonctions d'aumônier du cardinal de Bourbon. Ce fut Leroy qui rédigea la première ébauche de la *Satire Ménippée;* chacun des autres exécuta sa part de l'œuvre, et, en dernier lieu, Pithou la revisa. Pendant plusieurs années cette satire remarquable ne circula que secrètement et en manuscrit; elle ne fut imprimée qu'après que Henri IV fut en possession de son trône.

La satire s'ouvre par une nomenclature des vertus du *Catholicon*, c'est-à-dire la panacée par excellence pour guérir toutes les maladies politiques, ou le *higuiero d'infierno*, lequel avait été si efficace entre les mains des Espagnols, ses inventeurs. Quelques-unes de ces vertus sont assez extraordinaires. Ainsi « que le lieutenant de don Philippe ait du Catholicon sur ses enseignes et cornettes, il entrera sans coup férir dans un royaume ennemi, et luy yra-l'on venir au devant avec croix et bannières, légats et primats; et bien qu'il ruyne, ravage, usurpe, massacre et saccage tout..., le peuple du pays dira : « Ce sont de nos gens; ce sont « de bons catholiques; ils le font pour la paix et pour nostre mère saincte « Église. » Qu'un roi casanier s'amuse à affiner cette drogue en son Escurial, qu'il escrive un mot en Flandre au père Ignace, cacheté du Catholicon, il luy trouvera homme, lequel (*salva conscientia*) assassinera son ennemy qu'il n'avoit peu vaincre par armes en vingt ans. » Ceci est naturellement une allusion au meurtre du prince d'Orange. « Si ce roy se propose d'asseurer ses États à ses enfants après sa mort et d'envahir le royaume d'autruy à petits fraiz, qu'il en escrive un mot à Mendoza, son ambassadeur, ou au père Commelet (un des orateurs les plus fougueux de la Ligue), et qu'au bas de sa lettre il escrive : *De l'higuiero de l'infierno, yo el Rey,* ils luy fourniront un religieux apostat qui s'en yra, soubs beau

semblant comme un Judas, assassiner de sang froid un grand roy de France, son beau-frère, au milieu de son camp, sans craindre Dieu ny les hommes ; ils feront plus, ils canoniseront ce meurtrier et mettront ce Judas au-dessus de sainct Pierre, et baptiseront ce prodigieux et horrible forfaict du nom de *coup du ciel*, dont les parrains seront cardinaux, légats et primats. » Ici, l'allusion est dirigée contre l'assassinat de Henri III par Jacques Clément.

Ce ne sont là que quelques-unes des propriétés merveilleuses du remède politique. Après leur énumération vient le compte rendu de l'assemblée des États, lequel commence par une description burlesque de la grande procession qui précéda la solennité. On nous introduit ensuite dans la salle de l'assemblée, et différents sujets représentés sur les tapisseries qui recouvrent les murailles, sujets ayant tous trait à la politique de la Ligue, sont décrits en détail. Suit le compte rendu des discours des divers orateurs, dont chacun est un modèle de satire. On ne sait pas quel est celui des collaborateurs qui écrivit la harangue du duc de Mayenne, mais on sait que le discours du légat de Rome est l'œuvre de Gillot ; quant à celui du cardinal de Pelvé, chef-d'œuvre de latin du genre des *Epistolæ obscurorum virorum*, il est de Florent Chrestien. Nicolas Rapin composa la « harangue » mise dans la bouche de l'archevêque de Lyon, ainsi que celle de Rose, le recteur de l'Université. Le long discours de Claude d'Aubray est dû à la plume de Pithou. Passerat composa la plupart des vers disséminés dans l'œuvre collective. Enfin Pithou, nous l'avons dit, en revisa l'ensemble. Ce compte rendu comique de l'assemblée des États se termine par la description d'une série de tableaux politiques qui ornent l'escalier de la salle.

Ces tableaux, ainsi que les tapisseries de la salle de l'assemblée, sont tout simplement autant de caricatures, et l'on peut dire la même chose d'une autre série de peintures dont la description est donnée dans une des pièces satiriques qui suivirent la *Satire Ménippée*, et provenant du même bord ; elle a pour titre : *Histoire des singeries de la Ligue*.

Ce fut au milieu de la tourmente politique du seizième siècle en France que naquit la caricature politique moderne.

CHAPITRE XX

Enfance de la caricature politique. — Le revers du jeu des Suisses. — La caricature en France. — Les trois ordres. — Période de la Ligue; caricatures contre Henri III. — Caricatures contre la Ligue. — La caricature en France au dix-septième siècle. — Le général Galas. — La querelle des ambassadeurs. — Caricatures contre Louis XIV; Guillaume de Furstemberg.

Nous avons déjà fait remarquer que la caricature politique, dans le sens moderne du mot, ou même la caricature personnelle, était incompatible avec l'état des choses au moyen âge, tant que les arts de la gravure et de l'imprimerie n'eurent pas atteint un développement suffisant. C'est qu'il faut en effet à la caricature une circulation étendue, prompte et facile. La chanson politique ou satirique se transportait en tout lieu par l'intermédiaire des ménestrels; mais la satire qui s'adresse aux yeux, et que traduisait seulement une sculpture ou une enluminure isolée, avait eu à peine le temps d'être achevée, que déjà elle avait perdu son à-propos, même dans la petite sphère de son influence, et elle restait alors pour les siècles à venir une figure étrange dont la signification échappait à tout le monde. Toutefois, dès le début de l'imprimerie, on comprit l'importance de la caricature politique et l'on s'en servit avec fruit. Nous avons vu quel puissant auxiliaire elle fut pour la Réforme, dont l'esprit n'était pas moins politique que religieux; mais même avant que le grand mouvement religieux eût commencé, on avait déjà tiré parti de la caricature. Une des premières gravures à laquelle on puisse donner le nom de *caricature*, — la plus ancienne peut-être de nos caricatures modernes connues, — est celle que donne notre figure 172; elle est certainement française et appartient à l'année 1499. L'histoire du temps l'explique suffisamment.

A cette date, le roi de France Louis XII, qui ne comptait pas encore une année de règne, venait d'épouser Anne de Bretagne et méditait une expédition en Italie pour réunir la couronne de Naples à celle de France. Une pareille expédition lésait de nombreux intérêts politiques, et Louis eut à user de diplomatie avec ses voisins, dont plusieurs étaient radicalement opposés à ses projets ambitieux. Les Suisses, secrètement soutenus, croit-on, par l'Angleterre et les Pays-Bas, se montrèrent particu-

lièrement hostiles. Louis, néanmoins, triompha de leur opposition et arriva à renouer l'alliance qui était expirée sous Charles VIII, son prédécesseur. Cette difficulté temporaire avec les Suisses fait le sujet de la caricature que nous reproduisons ci-dessous (fig. 172). L'original a pour titre : *le Revers du jeu des Suisses*. Les princes les plus intéressés à la question sont réunis autour d'une table de jeu, à laquelle est assis le roi de France à droite, vis-à-vis du Suisse et à côté du doge de Venise, placé en face du spectateur, et qui était l'allié de la France contre Milan.

Fig. 172.

Louis XII annonce qu'il a en main un beau jeu, le Suisse reconnaît la faiblesse du sien et le doge abat ses cartes. Dans le fait, le roi de France a gagné la partie. Dans le coin de droite le roi d'Angleterre, Henry VIII, reconnaissable aux trois lions de son blason, est en grande conversation avec le roi d'Espagne. Derrière lui se tient l'infante Marguerite, qui, du coin de l'œil, fait évidemment des signes d'intelligence au Suisse pour lui signaler le jeu de ses adversaires. A côté de la princesse est le duc de Wurtemberg, et, devant celui-ci, le pape Alexandre VI (Borgia), qui,

bien qu'allié du roi de France et quelque effort qu'il fasse, ne parvient pas à voir le jeu du roi. Derrière le doge se tient le réfugié italien Trivulce, habile général dévoué aux intérêts de la France. A la droite du doge est l'empereur, qui manie un autre paquet de cartes et qui paraît se réjouir à la pensée qu'il a quelque peu troublé le jeu de Louis XII. Dans le fond à gauche le comte-palatin et le marquis de Montferrat attendent le résultat définitif. Au-dessous du dernier de ces personnages se montre le duc de Savoie, qui se prêtait alors aux projets français. Le duc de Lorraine sert à boire aux joueurs, tandis que le duc de Milan, qui à cette époque jouait en quelque sorte un double rôle, ramasse les cartes tombées à terre afin de se faire un jeu à son usage. Louis XII mit ses desseins à exécution. Le duc de Milan, Ludovic Sforza, surnommé le Maur, joua mal sa partie, perdit son duché et mourut prisonnier.

Telle est la plus ancienne des caricatures politiques (et elle était purement politique). Mais la question religieuse ne tarda pas non-seulement à se mêler à la question politique, mais presque à l'absorber, ainsi que nous l'avons fait voir dans notre historique de la caricature sous la Réforme.

Avant cette époque, la caricature politique n'était qu'une affaire entre têtes couronnées ou entre les rois et leurs nobles, mais l'agitation religieuse avait donné naissance à un vaste mouvement social qui mit en jeu les sentiments et les passions populaires; ces éléments nouveaux donnèrent à la caricature une valeur toute nouvelle. Sa puissance grandit surtout dans les classes moyennes et les classes inférieures de la société, c'est-à-dire dans le peuple, le tiers état, désormais mis en avant. La nouvelle théorie sociale est proclamée dans une estampe dont on trouvera un *fac-simile* dans le *Musée de la caricature* de E.-J. Jaime, et qui, par le genre et les costumes, paraît être allemande. Les trois ordres : l'Église, la noblesse et le peuple, représentés respectivement par un évêque, un chevalier et un laboureur, se tiennent debout sur le globe dans une égalité méritoire, chacun recevant directement du ciel les emblèmes de ses attributions : l'évêque la Bible, le laboureur la houe et le chevalier l'épée, qui va lui servir à défendre les autres. Cette estampe (fig. 173), qui porte pour titre ces mots latins : *Quis te prœtulit?* « Qui t'a choisi? » appartient probablement à la première moitié du seizième siècle. Une peinture de l'hôtel de ville d'Aix, en Provence, représente le même sujet d'une façon beaucoup plus satirique, destinée à rendre les trois ordres tels qu'ils étaient et non pas tels qu'ils auraient dû être. La

main divine soutient, du haut du ciel, un immense cadre en forme de cœur renfermant une peinture qui représente un roi agenouillé devant la croix, allégorie tendant à indiquer que le pouvoir civil doit être soumis au pouvoir ecclésiastique.

Les trois ordres sont représentés par un cardinal, un noble et un paysan. Ce dernier ploie sous le faix du cadre en cœur, qui repose tout entier sur ses épaules. Le cardinal et le noble, celui-ci revêtu du costume des mignons de la cour, posent la main sur le cadre, à droite et à gauche, de manière à montrer qu'ils n'en supportent pas tout le poids.

Fig. 173.

Au milieu de l'agitation à laquelle la France fut en proie dans le cours du seizième siècle, la caricature disparaît un instant; on n'en trouve que des traces très-rares. La réforme religieuse y était plutôt aristocratique que populaire, et les réformateurs cherchaient moins à exciter les sentiments de la multitude, qui, à vrai dire, se portaient généralement dans la direction opposée. La religion de Calvin avait, en outre, un cachet de tristesse qui contrastait singulièrement avec la gaieté de celle des sectateurs de Luther, et les factions en France cherchaient plutôt à s'entr'égorger qu'à se moquer les unes des autres. Les rares caricatures qu'on connaisse de cette époque sont excessivement agressives et grossières.

Nous ne sachions pas qu'on possède de caricatures huguenotes, mais

il en existe quelques-unes contre les huguenots. C'est avec la Ligue cependant, on peut le dire, que le goût de la caricature politique a pris racine en France, et il y a longtemps continué de fleurir plus que partout ailleurs.

Les premières caricatures des ligueurs furent dirigées contre la personne du roi Henri de Valois; elles sont d'une incroyable brutalité. Il s'agissait alors d'entretenir le fanatisme de la multitude.

Une de ces caricatures représente un démon se présentant au roi pour le convoquer à une réunion des États en enfer; à distance, on aperçoit un second démon qui s'enfuit en emportant le monarque. Une autre fait allusion au meurtre du duc de Guise en 1588, que les ligueurs attribuaient aux conseils de d'Épernon, l'un des favoris de Henri. Elle est intitulée: *Soufflement et conseil diabolique de d'Épernon à Henri de Valois pour saccager les catholiques*. Au centre de la composition est placé le roi et à côté de lui d'Épernon, qui lui souffle dans l'oreille avec un soufflet; à leurs pieds, sur le premier plan, gisent les corps décapités des *deux frères catholiques*, le duc de Guise et son frère le cardinal, tandis que l'exécuteur des vengeances royales tient par les cheveux les têtes des victimes. Dans le lointain on aperçoit le château de Blois, où s'est passé le drame; à gauche, le cardinal de Bourbon, l'archevêque de Blois et d'autres amis des Guise expriment l'horreur que le forfait leur inspire. Henri III fut lui-même assassiné l'année suivante, et les caricatures contre sa personne devinrent encore plus brutales pendant la période durant laquelle les ligueurs essayèrent de mettre sur le trône un souverain de leur choix. Quelques-unes le représentent sous le nom de *Henri le Monstrueux*; d'autres, intitulées *les Hermaphrodites*, le montrent sous des formes qui font allusion aux vices infâmes dont on l'accuse.

Bientôt néanmoins le courant de la caricature se tourna dans la direction opposée, et aux insultes grossières employées par les ligueurs succédèrent les œuvres spirituelles de satiristes et de caricaturistes qui, de la plume et du crayon, prirent parti pour Henri IV. La satire, en fin de compte, était l'arme la plus formidable, mais la caricature avait le mérite de mettre sous les yeux de certaines gens d'une manière plus saisissante ce que les pamphlets avaient raconté déjà. La caricature des *Hermaphrodites*, par exemple, était fondée sur un pamphlet satirique contre Henri III, intitulé *l'Isle des Hermaphrodites*. Il en est de même aussi des caricatures contre les ligueurs, mentionnées plus haut.

Les États tenus à Paris par le duc de Mayenne et les ligueurs, dans

le but d'élire un nouveau roi en opposition à Henri de Navarre, fournirent le sujet de la célèbre Satire Ménippée, dans laquelle les actes de ces États étaient admirablement ridiculisés. Quatre éditions à un grand nombre d'exemplaires se vendirent en quelques mois. Plusieurs caricatures naquirent de ce livre remarquable ou l'accompagnèrent. Du nombre de ces dernières est une grande estampe intitulée *la Singerie des États*

Fig. 174.

de la Ligue, l'an 1593. Les membres des États et les ligueurs y sont représentés avec des têtes de singes. La partie centrale représente l'assemblée des États que le duc de Mayenne, lieutenant général du royaume, préside sur un trône. Au-dessus de lui est un grand portrait de l'infante d'Espagne, l'*espousée de la Ligue*, comme elle est appelée dans la satire, toute prête à épouser le premier venu que les États déclareront roi de France. Dans des fauteuils, de chaque côté de Mayenne, sont assises deux dames d'honneur de ladite future épouse. A gauche, sur une file,

siégent les membres du célèbre conseil des Seize, réduits à douze à cette époque, parce que, pour les rendre un peu moins turbulents, le duc de Mayenne en avait fait pendre quatre. Ils portent les couleurs de la future épouse. En face d'eux sont les représentants des trois ordres, tous dévoués, est-il dit, « au service de ladite princesse. » Devant le trône se tiennent les deux musiciens de la Ligue, l'un est l'aveugle Phelipottin, le joueur de vielle de la Ligue; son acolyte, qui joue du triangle, est « le pensionné de la future épouse. » Ces artistes étaient chargés de divertir l'assemblée dans les intervalles des discours des divers orateurs.

Tout ceci est une satire contre les efforts du roi d'Espagne pour mettre sur le trône de France un monarque de son choix. Assis sur un banc, derrière les musiciens, sont les députés de Lyon, de Poitiers, d'Orléans et de Reims, villes où l'influence de la Ligue était dominante.

Une bonne partie de cette scène est représentée dans notre figure 174.

L'assemblée des États met en scène d'autres groupes de personnages, puis de chaque côté est un compartiment distinct : celui de gauche représente une forge sur laquelle on voit épars les fragments d'un roi placés là pour être refondus, et une multitude de singes armés de marteaux et disposés à se mettre au travail; le compartiment de droite représente un acte de tyrannie bien connu alors, commis par les États de la Ligue.

Une autre grande gravure, d'une bonne exécution, publiée à Paris en 1594, immédiatement après l'entrée de Henri IV dans sa capitale, représente aussi la grande procession de la Ligue, telle qu'elle est décrite au commencement de la Satire Ménippée. Elle avait pour but de ridiculiser l'esprit belliqueux du clergé catholique français; elle est intitulée *la Procession de la Ligue.*

Le triomphe de Henri IV sur la Ligue fait le sujet d'une série de trois caricatures, ou plutôt peut-être d'une caricature à trois compartiments. Le premier, intitulée *la Naissance de la Ligue,* représente celle-ci sous la forme d'un monstre à trois têtes, l'une de loup, l'autre de renard, la troisième de serpent, — qui sort de l'enfer. Au-dessous sont les vers suivants :

> L'enfer, pour asservir soubs ses loix tout le monde,
> Vomit ce monstre hideux, fait d'un loup ravisseur,
> D'un renard envieilly, et d'un serpent immonde,
> Affublé d'un manteau propre à toute couleur.

Le second compartiment représente la chute de la Ligue. C'est celui

que reproduit notre figure 175; il a pour titre : *le Déclin de la Ligue*.

Henri de Navarre, sous la forme d'un lion, s'est jeté sur le monstre, et il était temps, car l'horrible bête a déjà saisi la couronne et le sceptre. A l'horizon, le soleil de la prospérité nationale se lève sur la France.

Le troisième compartiment, *les Effets de la Ligue*, représente la destruction du royaume et le massacre du peuple, œuvres de la Ligue.

Fig. 175.

Les caricatures se multiplièrent en France pendant le dix-septième siècle, mais elles sont si compliquées ou si obscures, que l'explication de chacune d'elles exigerait une dissertation complète. Souvent d'ailleurs elles ont trait à des événements qui aujourd'hui n'offrent plus que très-peu d'intérêt. Il en parut plusieurs assez spirituelles au temps de la disgrâce du maréchal d'Ancre et de sa femme. La guerre peu glorieuse des Pays-Bas, en 1635, fournit le prétexte de quelques autres, car en France on sait rire des revers comme on rit des succès, et l'on essaya de s'amuser aux dépens du général impérialiste Galas, qui avait forcé les armées françaises à battre en retraite. Galas était affligé d'une obésité notoire; les caricaturistes du jour profitèrent de leur mieux de ce défaut de nature. Notre figure 176 est empruntée à une gravure dans laquelle le développement abdominal du général est, on en conviendra, quelque peu exagéré. Galas est représenté, non sans quelque raison, comme bouffi de son importance, laquelle s'évapore en fumée. Avec cette fumée s'é-

chappent de sa bouche les vers suivants, par lesquels il proclame lui-même sa grandeur :

> Je suis ce grand Galas, autrefois dans l'armée
> La gloire de l'Espagne et de mes compagnons ;
> Maintenant je ne suis qu'un corps plein de fumée,
> Pour avoir trop mangé de raves et d'oignons ;
> Gargantua jamais n'eut une telle panse, etc.

Les caricatures commencèrent à se multiplier en France vers le milieu

Fig. 176.

du dix-septième siècle, mais le despotisme monta sur le trône avec Louis XIV. La liberté de la presse, sous toutes ses formes, cessa d'exister, et les caricatures ayant trait à la politique française, à moins de venir du parti de la cour, durent être publiées dans d'autres pays, spécialement en Hollande. Il suffira d'en donner deux exemples tirés du règne de Louis XIV.

En l'année 1661, une dispute s'éleva à Londres entre l'ambassadeur de France, M. d'Estrades, et l'ambassadeur espagnol, le baron de Batte-

ville, sur une question de préséance; les choses allèrent si loin, qu'il en résulta une émeute dans les rues de la capitale anglaise. Au même moment, un nouvel ambassadeur espagnol, le marquis de Fuentes, se dirigeait vers Paris; mais Louis XIV, indigné de la conduite de Batteville à Londres, donna l'ordre d'arrêter Fuentes à la frontière et de lui faire défense d'aller plus loin. Le roi d'Espagne désavoua l'acte de son ambassadeur en Angleterre; Batteville fut rappelé et Fuentes reçut l'ordre de faire des excuses au roi de France. Cet incident devint le sujet d'une caricature assez outrecuidante dont notre figure 177 donne la plus

Fig. 177.

grande partie. Elle porte pour titre : *Batteville vient adorer le soleil.*

Dans l'original, on voit, au coin de droite, un soleil éclatant dont le disque représente la figure juvénile de Louis XIV, mais le caricaturiste paraît avoir substitué Batteville à Fuentes. Au-dessous de cette composition sont placés les vers suivants :

> On ne va plus à Rome, on vient de Rome en France
> Mériter le pardon de quelque grande offense.
> L'Italie tout entière est soumise à ces lois;
> Un Espagnol s'oppose à ce droit de nos rois.
> Mais un Français puissant joua des bastonnades,
> Et punit l'insolent de ses rodomontades.

A partir de ce moment, les Espagnols furent livrés aux caricaturistes. Toutefois les caricatures (ou plutôt le recueil de caricatures) les plus vigoureuses du règne de Louis XIV vinrent de l'étranger; elles étaient dirigées contre le roi, ses ministres et ses courtisans.

La révocation de l'édit de Nantes, qui eut lieu en octobre 1685, fut précédée et suivi d'atroces persécutions contre les protestants, persécutions qui privèrent la France de quelques-uns de ses citoyens les plus intelligents et les plus utiles. Les émigrés, qui s'expatrièrent en masse de plus d'une province, se réfugièrent de préférence dans les pays les plus hostiles à Louis XIV — l'Angleterre et la Hollande, — où ils pouvaient donner carrière à leur haine contre leurs oppresseurs.

Fig. 178.

De ce dernier pays, où ils jouirent de la plus grande liberté d'action, se répandit bientôt une avalanche de livres, de pamphlets et d'estampes contre le roi de France et ses ministres, entre autres le recueil dont nous venons de parler, lequel est fort remarquable. Il est intitulé *les Héros de la Ligue, ou la Procession monacale conduite par Louis XIV pour la conversion des protestants de son royaume*. Il consiste en une série de vingt-quatre figures grotesques, destinées à représenter les ministres et les courtisans du « grand roi » les plus odieux aux calvinistes.

Ces caricatures durent irriter à un haut degré ces personnages. Nous allons en donner un échantillon, et, comme il est difficile de choisir,

nous prenons la première de la collection. Elle représente Guillaume de Furstemberg, un des princes allemands dévoués à Louis XIV, et qui, à force d'intrigues, s'était fait donner l'archevêché de Cologne, dignité qui le rendait électeur de l'Empire. Les protestants français ne manquaient pas de raisons pour détester Guillaume de Furstemberg; mais ce qui n'est pas très-clair, c'est le motif qui le fit représenter sous l'accoutrement d'un marchand des halles [1]. Sur l'original on lit en haut de l'estampe : « Guillaume de Furstemberg crie : *Ite, missa est.* » En bas est le quatrain suivant :

> J'ai quitté mon pays pour servir à la France,
> Soit par ma trahison, soit par ma lâcheté ;
> J'ai troublé les Etats par ma méchanceté,
> Une abbaye est ma récompense.

[1] Cet accoutrement nous paraît bien plutôt celui d'un sacristain ; l'éteignoir à cierge passé dans le capuchon semble l'indiquer clairement. — O. S.

CHAPITRE XXI

Les premières caricatures politiques en Angleterre. — Écrits et peintures satiriques de l'époque de la République. — Satire contre les évêques; l'évêque Williams. — Caricatures sur les Cavaliers; sir John Suckling. — Les Tapageurs ou gars bruyants (*Roaring boys*); violences de la soldatesque royaliste. — La lutte entre les Presbytériens et les Indépendants. — Le nez du roi. — Les cartes à jouer comme moyen de caricature; Haselrigg et Lambert. — Mardi gras et Carême-prenant.

Pendant le seizième siècle c'est à peine si l'on peut dire que la caricature existât en Angleterre; elle ne devint guère à la mode qu'à l'approche de la grande lutte qui révolutionna le pays au siècle suivant. Les réformateurs populaires ont toujours été les premiers à faire une arme offensive de la satire traduite par le crayon ou le pinceau. Tel fut le cas avec les réformateurs allemands au temps de Luther, et c'est ainsi encore qu'il en arriva avec les réformateurs anglais du temps de Charles Ier, époque qui peut à juste titre être considérée comme celle de la naissance de la caricature politique anglaise.

De 1640 à 1661 la presse vomit un véritable déluge de pamphlets politiques, la plupart satiriques de fond et grossiers de langage, et, de quelque côté qu'ils vinssent, aussi peu scrupuleux les uns que les autres au point de vue de l'exactitude des faits avancés. Dans le nombre, on vit de temps à autre se glisser une gravure sur cuivre ou sur bois d'une exécution rarement bonne, mais d'un sel mordant qui devait avoir grand effet sur ceux auxquels elle s'adressait.

Les premiers points de mire de ces caricatures furent le parti des prélatistes ou épiscopaux dans l'Église, et la conduite licencieuse et insolente des Cavaliers. Les Puritains ou Presbytériens qui se mirent à la tête du grand mouvement politique et le dirigèrent tout d'abord, regardaient les épiscopaux comme différant peu des catholiques romains, et, dans tous les cas, comme poussant par leurs doctrines droit au catholicisme. A leurs yeux, arminjanisme et catholicisme n'étaient qu'une seule et même chose, et ils ne détestaient pas moins l'un que l'autre.

Une caricature publiée en 1641 représente Arminius soutenu d'un côté par l'Hérésie, qui porte la tiare, tandis que de l'autre côté la Vérité se détourne de lui et emporte la Bible avec elle. Ce fut le zèle

indiscret de l'archevêque Laud qui amena le triomphe du parti puritain et la chute du gouvernement de l'Église épiscopale; aussi Laud devint-il le but d'attaques de toute espèce, sous forme de pamphlets, de chansons et d'estampes satiriques : ces dernières servant généralement de frontispice aux pamphlets. Laud fut surtout odieux aux puritains à cause de l'acharnement avec lequel il les avait persécutés.

En 1640 Laud fut enfermé à la Tour, événement qui fut salué comme le premier grand pas fait vers le renversement des évêques. Comme exemple du sentiment d'allégresse manifesté à cette occasion par ses ennemis, on peut citer quelques vers d'une chanson satirique, publiée en 1641 et intitulée « Écho de l'Orgue. — Air du service de la cathédrale. » (*The Organ's Echo*, etc.) — C'est une attaque contre les prélats en général; elle débute par un cri de triomphe sur la chute de William Laud, dont la chanson dit :

As he was in his braverie, etc.

Comme il faisait le bravache,
Et pensait nous réduire tous en esclavage,
Le Parlement découvrit sa couardise,
Et ainsi tomba William.
Hélas! pauvre William!

Son esprit dominateur, à l'instar du pape,
Et quelques autres mauvais tours évidents
Poussèrent sir Edward Deering
A blâmer le vieux prélat.
Hélas! pauvre prélat!

On dit qu'il espérait
Ramener l'Angleterre au pape;
Mais maintenant il court le danger de la hache ou de la corde.
Adieu, vieux Cantorbéry!
Hélas! pauvre Cantorbéry!

Wren, évêque d'Ely, s'était aussi attiré la haine, et il n'y eut guère moins de joie parmi le parti populaire, lorsqu'il fut enfermé à la Tour, dans le cours de l'année 1641. Une autre chanson, sur le même rhythme que la précédente, passe en revue les défauts des membres de l'épiscopat. Elle a pour titre « le Dernier Bonsoir des évêques » (*The Bishops Last Good-night*). En tête de l'in-plano sur lequel elle est imprimée, sont deux vignettes satiriques, mais il faut avouer que la chanson vaut mieux que

la gravure. L'évêque d'Ely, nous dit-on, venait de rejoindre son ami Laud à la Tour.

Ely, thou hast alway to thy power, etc.

Ely, tu as toujours, quand tu étais au pouvoir,
Laissé l'Église nue, exposée aux orages et à la pluie,
Cela te vaut aujourd'hui d'aller rejoindre ton vieil ami à la Tour.
Il faut qu'Ely aille à la Tour ;
Va-t'en, Ely !

Un troisième prélat pris en aversion, ce fut l'évêque Williams. Williams était Gallois. En grande faveur auprès de Jacques Ier, il avait déplu au gouvernement de Charles Ier, et avait été emprisonné à la Tour dans les premiers temps du règne de ce roi. Rendu à la liberté par le Parlement en 1640, il regagna la faveur royale à tel point qu'il fut, l'année suivante, élevé à l'archevêché d'York. Quand la guerre civile commença, il se retira dans le pays de Galles et mit garnison à Conway pour le roi. Les allures guerrières de Williams furent la source de maintes plaisanteries parmi les Têtes rondes. En 1642 fut publiée une grande caricature sur les trois classes auxquelles les partisans du Parlement étaient particulièrement hostiles : les juges royalistes, les prélats et les Cavaliers turbulents ; elles y sont

Fig. 179.

représentées, comme nous l'apprend l'exemplaire de la collection des pamphlets du roi, par le juge Mallet, l'évêque Williams et le colonel Lunsford. Ces trois personnages sont placés dans autant de compartiments, avec des vers burlesques sous chacun. Notre figure 179, nous donne l'évêque Williams armé de pied en cap : dans le lointain, der-

rière lui, on voit d'un côté sa cathédrale, et de l'autre son cheval de guerre.

L'orthographe de quelques-uns des mots employés dans les vers placés au-dessous est une allusion à l'origine galloise de ce prélat.

Oh, sir, I'me ready, did you never here, etc.

Oh ! sire, n'avez-vous jamais ouï dire
Combien j'ai été ardent, depuis bien des années,
A m'opposer à la pratique adoptée aujourd'hui
Qui retranche à mes frères branche et racine?
Mon attitude et mon cœur s'accordent bien
Pour combattre; maintenant le sang monte; allons, suivez-moi.

Le pays était alors en proie aux misères de la guerre, et l'on reprochait particulièrement aux Cavaliers la cruauté avec laquelle ils pillaient et maltraitaient les gens partout où ils avaient le dessus. Le colonel Lunsford avait un tel renom de barbarie, que le peuple l'accusait, lui et ses hommes, de manger des enfants, accusation dont il est souvent mention dans les chansons populaires de l'époque. Une de ces chansons l'accouple à deux autres royalistes exécrés :

« Délivrez-nous, dit-elle, de Fielding et de Vavasour, tous aussi méchants l'un que l'autre, ainsi que de Lunsford, qui mange les enfants. »

Dans le troisième compartiment de la caricature qui vient d'être mentionnée, on voit au dernier plan, derrière le colonel Lunsford, ses soldats occupés à brûler des villes et à massacrer des femmes et des enfants.

Le type du joyeux Cavalier des premiers temps de cette grande révolution, avant que la guerre eût éclaté dans toute sa furie, c'est le courtisan sir John Suckling, le poëte du salon et de la taverne, l'admiration des « tapageurs » (*Roaring boys*) et la bête noire des rigides puritains. Sir John surpassait ses compagnons en extravagance dans tout ce qui tenait à la vie élégante, et le zèle qu'il déployait au service de la cause royale n'était pas fait pour lui concilier les réformateurs. Quand le roi conduisit une armée contre les « covenanters » écossais, en 1699, Suckling leva un corps de cent chevaux à ses frais ; mais ses cavaliers s'acquirent plus de réputation par leur tenue extraordinaire que par leur courage, et toute l'affaire devint un sujet de ridicule. A partir de cette époque le nom de Suckling fut attribué à cette classe d'individus amis

de la gaieté et de la licence qui, dégoûtés de l'étalage extérieur de piété qu'affectaient les Puritains, se lancèrent dans l'excès contraire, et se firent connaître par leur conduite irréligieuse, leur libertinage et leurs vices, jetant ainsi un certain discrédit sur le parti royaliste.

Parmi les pamphlets du roi au Musée Britannique, se trouve un

Fig. 180.

grand in-plano intitulé « la Faction de Sucklington ou les Tapageurs (*Roaring boys*) de Suckling. » C'est une de ces compositions satiriques, alors à la mode sous le titre de « Caractères ou Portraits (*Characters*) »; elle est ornée d'une gravure que reproduit notre figure 180. Cette gravure, qui, à en juger par la supériorité de son exécution, est peut-être l'œuvre d'un artiste étranger, représente l'intérieur d'une chambre où deux « tapageurs » sont occupés à boire et à fumer; elle

forme un curieux tableau des mœurs du temps. Au-dessous, on lit les vers suivants :

Much meate doth gluttony produce, etc.

Beaucoup de viande engendre la gloutonnerie,
Et fait de l'homme un porc ;
Mais c'est un homme sobre, oui-da !
Celui qui peut dîner d'une feuille (de tabac).
Il n'a pas besoin de serviette pour s'essuyer les mains et les doigts ;
Il a sa cuisine dans une boîte, son rôti dans une pipe.

Lorsque la guerre embrassa tout le pays, un grand nombre de ces « tapageurs » se firent soldats et dégradèrent la profession des armes par leur rapacité et leur cruauté. Les pamphlets des partisans du Parlement abondent en plaintes au sujet des outrages commis par les Cavaliers, et le mal paraît avoir été aggravé par la mauvaise conduite des auxiliaires amenés d'Irlande pour servir le roi, et qui furent surtout l'objet de la haine des Puritains. On trouve parmi les pamphlets du roi un in-plano, orné d'une image satirique représentant « le soldat anglo-irlandais avec sa nouvelle discipline, ses armes neuves, son vieil estomac et son butin nouvellement pris, plutôt disposé à manger qu'à se battre. » Cette gravure fut publiée en 1642. Le soldat anglo-irlandais est, comme on peut le supposer, lourdement chargé d'objets pillés.

Fig. 181.

En 1646, parut une autre caricature, que reproduit notre figure 181. Elle représente « le Loup d'Angleterre aux serres d'aigle : tableau des cruelles impiétés des sanguinaires royalistes et des sacrilèges ennemis du Parlement, sous le commandement de l'inhumain prince Rupert, Digby et consorts, où est brièvement exposée la barbarie de nos

inciviles guerres civiles. » Le loup d'Angleterre, comme on le voit, porte le costume de haute élégance des joyeux courtisans de l'époque.

Quelques grandes caricatures, renfermant une satire d'une application plus étendue, parurent de temps à autre, dans le cours de ce siècle agité. Telle est la grande composition emblématique, publiée le 9 novembre 1642, et intitulée *Rêve d'Héraclite ;* vision supposée du philosophe de ce nom. Au centre, on voit des moutons occupés à tondre leur berger ; pendant que l'un lui rogne les cheveux, un autre lui rogne la barbe. Au-dessous on lit ces deux vers :

The flocke that was wont to be shorne by the herd, etc.

Le troupeau qui avait coutume d'être tondu par le berger
Tond maintenant le berger, malgré sa barbe.

Le 19 janvier 1647, parut une caricature ayant pour titre : *Un emblème de l'époque.* D'un côté, la Guerre, sous la forme d'un géant couvert d'une armure, est debout sur un monceau de morts et de mourants, pendant que l'Hypocrisie, sous celle d'une femme à deux visages, s'enfuit vers une ville éloignée. Des « libertins, » des « ennemis du sabbat » et autres mauvais drôles courent dans la même direction. L'ange des fléaux, qui plane au-dessus de la ville, se dispose à fondre sur elle.

Le parti du Parlement était alors triomphant; la question religieuse revint de nouveau sur le tapis. Les Presbytériens avaient établi une sorte de tyrannie sur les esprits, et cherchaient à proscrire toutes les autres sectes ; mais leur intolérance finit par soulever peu à peu un sentiment général et énergique de résistance. Depuis 1643, une guerre acharnée de pamphlets politiques se poursuivait entre les Presbytériens et leurs adversaires, lorsque, en 1647, les Indépendants, dont la cause avait été épousée par l'armée, prirent le dessus. « Sir John Presbyter, » ou, pour employer la dénomination familière, « Jack Presbyter, » fournissait matière à de fréquentes satires, et les Presbytériens n'étaient pas lents à la riposte. La collection du Musée Britannique possède une caricature, vraisemblablement d'origine presbytérienne, intitulée *la Persécution réelle, ou Fondation d'une tolérance générale, expliquée par un emblème de circonstance, et ornée des mêmes fleurs dont les railleurs de ce dernier siècle ont jonché leurs pamphlets diffamatoires.* Notre figure 182, reproduit le groupe qui occupe le centre de cet in-plano ; elle a pour titre séparé : *Tableau d'un persécuteur anglais, ou Un sectaire antipresbytérien servant*

de monture à la Folie. La Folie est à cheval sur le sectaire, qu'elle dirige au moyen d'une bride; le sectaire a des oreilles d'âne. Les vers suivants sont mis dans la bouche de la Folie :

Behould my habit, like my witt, etc.

Voyez mon habillement, ainsi que mon esprit;
Ils égalent ceux de celui sur qui je suis assise.

Fig. 182.

L'antipresbytérien, vêtu, comme on le voit, au dernier goût de la mode, dit :

My cursed speeches against Presbetry, etc.

Mes mauvais discours contre le Presbytérianisme
Dénoncent ma folie au monde.

La mortification des Presbytériens amena en Écosse la proclamation de Charles II, comme roi, et la malencontreuse expédition qui se termina par la bataille de Worcester, en 1661. A dater de ce moment, les pamphlets, les chansons et les caricatures satiriques contre les presbytériens écossais devinrent, pour quelque temps, très-populaires. Notre figure 183 reproduit une des meilleures de ces caricatures. Elle a pour objet de ridiculiser les conditions que les presbytériens exigèrent du jeune prince avant de lui offrir la couronne. Elle occupe le centre de l'in-plano publié, le 14 juillet 1651, sous le titre général de *Vieux dictons et pré-*

CHAPITRE XXI.

dictions vérifiés' et accomplis, touchant le jeune roi d'Écosse et ses loyaux sujets. La gravure a son titre séparé : « les Écossais passant à la meule le nez de leur jeune roi, » suivi de ces vers :

Come to grinstone, Charles, 'tis now too late, etc.

Venez à la pierre à repasser, Charles, il est maintenant trop tard pour se souvenir, c'est le sort des presbytériens; vous, prétendants du Covenant, dois-je être le sujet de votre tragi-comédie?

L'image représente le presbytérianisme, Jack Presbyter, tenant le nez du jeune roi sur la pierre à repasser, que font tourner les Écossais,

Fig. 183.

personnifiés par Jockey. Les vers suivants sont mis dans la bouche des trois acteurs de cette scène :

JOCKEY. — *I, Jockey, turne the stone of all your plots, etc.*

JOCKEY. — Moi, Jockey, je tourne la meule de vos intrigues, car personne ne tourne plus vite que les Écossais, habitués à retourner leurs habits.

PRESBYTER. — Nous t'avons fait roi, sache-le bien, pour arriver à nos fins, et non pour que tu nous gouvernes; nous n'endurerons pas cela.

LE ROI. — Vous, profonds hypocrites, je sais ce que vous faites, et, en revanche, je vous jouerai aussi.

La défaite de Charles et sa fuite de Worcester ont fourni les sujets d'une caricature bien plus soignée que la plupart des productions analo-

ques du même temps, et d'un dessin quelque peu singulier. Cette caricature, publiée le 6 novembre 1651, porte le titre de : *Un projet insensé, ou Description du roi des Écossais, s'avançant dans son déguisement, après la déroute de Worcester*. Une explication circonstanciée, mais qui n'est pas inutile, des divers groupes de cette composition nous met à même de la comprendre. A gauche, Charles est assis sur le globe, «dans une attitude triste et pensive.» Un peu à droite, et presque en face, l'évêque de Clogher dit la messe, à laquelle assistent les lords Ormond et Inchquin, sous la forme d'animaux étranges, et tenant des torches, et le lord Taaf, sous la forme d'un singe, et portant la queue de la robe de l'évêque. On voit s'avancer l'armée écossaise, composée, est-il dit, de papistes, de mauvais prélats, de presbytériens et de vieux Cavaliers, — ces derniers représentés par des têtes de fous sur une perche. Le groupe qui suit comprend deux singes, l'un muni d'un violon, l'autre d'un long bâton avec une torche au bout : ici l'explication nous apprend que « les deux bouffons, dont l'un porte un violon et l'autre une torche, montrent manifestement le ridicule de leur condition lorsqu'ils pénétrèrent en Angleterre, la tête pleine d'orgueilleuses pensées, mais allant encore à tâtons, n'ayant que la marotte de la folie pour éclairer leur marche, la gaieté de leurs plaisanteries pour entretenir leur courage, et une épée au fourreau, pour auxiliaire à qui se fier. » Ensuite vient une troupe de femmes, d'enfants et de papistes, qui déplorent leur défaite. Suivent deux singes marchant à pied et un troisième à cheval, celui-ci galopant, le visage tourné du côté de la queue du cheval et portant à la main une broche chargée de provisions de bouche. L'explication dit que c'est « la fuite de Worcester du roi des Écossais, représenté par le fou à cheval, monté au rebours, précédé du duc Hamilton et du lord Wilmot, et tournant sa figure de tout côté à cause de la peur qui le possède. » Enfin, des femmes avec des drapeaux sont massées à l'arrière-plan. On ne peut pas dire que l'esprit déployé dans cette satire soit d'un genre bien relevé.

Après cette époque, les caricatures deviennent rares jusqu'à la mort de Cromwell et à la veille de la restauration, où les partis politiques se firent une nouvelle guerre acharnée. En 1652, les Hollandais furent l'objet de quelques gravures et de quelques pamphlets satiriques ; on voit aussi apparaître quelques caricatures sur les maux sociaux, tels que l'ivrognerie et la gloutonnerie, et sur un ou deux sujets de moins d'importance. La fin de la République inaugure une nouvelle forme de caricature. Au dix-septième siècle, les cartes à jouer avaient été employées à

CHAPITRE XXI.

divers usages tout à fait étrangers à leur caractère primitif. En France, on en fit un moyen d'instruire les enfants. En Angleterre, au temps dont nous parlons, on s'en servit pour propager la caricature politique. Le plus ancien de ces jeux de cartes connus est celui qui paraît avoir été publié au moment même de la restauration de Charles II, et qui fut peut-être gravé en Hollande. Il contient une série de caricatures contre les principaux actes de la République et les chefs du Parlement. Entre autres cartes d'un genre analogue qui ont été conservées se trouve un jeu relatif au complot papiste; un autre se rapportant au complot de Rye-House; un troisième, publié en Hollande, concernant la spéculation du Mississipi; puis un autre, ayant trait aux fameuses actions de la mer du Sud.

Fig. 184.

Le plus ancien de ces jeux de cartes satiriques, celui qui se rapporte à la République, appartenait, il y a quelques années, à une dame du nom de Prest; un mémoire de M. Pettigrew, publié dans le *Journal de la Société archéologique d'Angleterre*, en donne une description détaillée. Chacune des cinquante-deux cartes est ornée d'une image avec un titre satirique. Ainsi l'as de carreau représente « la haute cour de justice ou l'abattoir d'Olivier. » Notre figure 184 reproduit le huit de carreau; elle a pour sujet « don Haselrigg, chevalier du Cerveau bouilli. » On sait que sir Arthur Haselrigg joua un grand rôle pendant toute la durée de la République, et qu'il avait des allures violentes et impérieuses : ce que veut probablement donner à entendre l'épithète dont on le gratifie ici.

La carte du roi de carreau représente d'une façon peu équivoque le sujet qu'indique son titre : « Sir H. Mildmay sollicite la femme d'un citoyen; ce qui lui attire une correction de la part de sa propre femme. »

C'est une allusion à un des petits scandales de l'époque républicaine. Le huit de cœur est une satire contre le major général Lambert. Ce personnage éminent aimait passionnément les fleurs ; il prenait grand plaisir à les cultiver, et une de ses distractions favorites était de les dessiner : ce dont il s'acquittait avec talent. Pendant le Protectorat, il se retira à Amsterdam, où il s'adonna exclusivement à son goût pour les fleurs, et l'on sait que la manie des tulipes était alors dans tout son beau temps en Hollande. Condamné, après la Restauration, avec les régicides, le major général Lambert vit sa peine commuée en celle de trente années d'emprisonnement. Il adoucit la tristesse de sa longue détention dans l'île de Guernesey, grâce à son passe-temps favori. Sur la carte que reproduit notre figure 185, Lambert est représenté dans son jardin, tenant à la main une grosse tulipe ; et il n'y a pas de doute que c'est par allusion à ce goût innocent que le général y est appelé « Lambert, chevalier de la Tulipe d'or. »

Fig. 185.

La Restauration fut plus heureuse en fait de chansons qu'en fait de gravures, et il se passa plusieurs années avant qu'il parût en Angleterre aucune caricature digne d'être mentionnée. Les sujets burlesques de quelque mérite ne se rencontrent même que rarement ; je n'en connais guère qui vaillent la peine d'être décrits. Parmi les meilleurs de ceux que j'ai trouvés, je citerai une couple de gravures publiées en 1660, représentant le Carême et le Mardi gras ; c'est, je pense, une copie ou une imitation de gravures étrangères. Le Carême apparaît sous la forme d'un chevalier errant, à la mine étique et misérable, armé et équipé à l'avenant, prêt à livrer bataille à Mardi gras, dont la bonne chère est pernicieuse pour tout le monde ; et il ne ménage pas à son adversaire les grossières apostrophes. Dans celle de ces deux caricatures que reproduit

notre figure 186, Mardi gras a l'air d'un joyeux champion, tout disposé

Fig. 186.

à recevoir son ennemi. Il est fort bien décrit dans le passage suivant, extrait des vers qui accompagnent les images en question :

Fatt shrovetyde, mounted on a good fatt oxe, etc.

Mardi gras, monté sur un gros bœuf gras, supposa que le Carême était fou ou avait attrapé un renard [1] ; armé de pied en cap, il avait pour épée une longue broche, qui n'était pas d'un bien pur acier, mais qui était enfoncée dans un cochon gras et un morceau de porc ; ses bouteilles étaient remplies de vin et bien bouchées avec du liége ; deux chapons dodus se balançaient à sa croupière ; ses épaules étaient garnies de saucisses ; le gril (harpe de nouvelle espèce) pendait sur son dos ; son casque de tournoi était une marmite de cuivre, et son drapeau, un tablier de cuisine sali par l'usage et flottant attaché à un balai. Dans cet attirail il chevauchait bravement, et il répondit hardiment à son ennemi en ces termes.

[1] C'est-à-dire était ivre.

CHAPITRE XXII

La comédie anglaise. — Ben Jonson. — Les autres écrivains de son école. — Interruption des représentations dramatiques. — La comédie après la Restauration. — Les frères Howard; le duc de Buckingham; la répétition. — Auteurs de comédies dans la dernière partie du dix-septième siècle. — Indécence du théâtre. — Colley Cibber. — Foote.

En Angleterre, comme dans l'ancienne Athènes, la bonne comédie naquit des transformations successives des grossiers essais dramatiques d'une époque antérieure. Les productions comme *Ralph Roister Doister* et l'*Aiguille de la commère Gurton* étaient de simples tentatives imparfaites de comédie, de cette comédie dont l'objet était, par une caricature littéraire, de mettre en relief les vices et les faiblesses de la société afin de les corriger. Shakspeare avait un génie infiniment trop poétique pour une pareille dissection, qui demandait un homme habile à manier le scalpel, mais prudent et non susceptible de se laisser emporter par trop d'imagination.

Cet homme fut Ben Jonson, qu'on peut avec raison regarder comme le père de la comédie anglaise. *Bartholomew Fair* (la Foire de Barthélemy), jouée pour la première fois sur le théâtre Hope, à Londres, le 31 octobre 1614, est le spécimen le plus parfait et le plus remarquable de la véritable comédie anglaise, remarquable entre autres choses par le nombre extraordinaire de personnages introduits sur le théâtre dans une seule et même pièce, à la fois groupés et caractérisés individuellement avec un talent qui rappelle les chefs-d'œuvre de Callot ou d'Hogarth. La vie de Londres est mise devant nos yeux sous toutes ses formes les plus populaires, grand tableau où elle se fait voir dans ses attitudes les plus grotesques : le citadin de Londres, sa femme, vaine ou facile, les filous de tout genre et leurs victimes de toutes les classes, les petits fonctionnaires de la Cité, tous ont leur part dans la critique. Les différents groupes sont distribués si naturellement, qu'il est difficile de dire quel est le principal personnage de la pièce. Quel a jamais été, au fait, le personnage principal dans la comédie de *Bartholomew Fair?* Celui qui frappe le plus est peut-être Cokes, le jeune squire de Harrow, ce type du nigaud de province; car, en ce temps-là, si près que Harrow soit de

Londres, un jeune gentillâtre campagnard était considéré forcément comme un jeune nigaud. Ce fut, dit-on, à une époque plus rapprochée, le personnage qu'affectionnait Charles II. Au nombre des autres personnages principaux de la pièce se trouvent un procureur de la cour des Arches, nommé Littlewit, qui s'imagine être un bel esprit de premier ordre ; sa femme et la mère de celle-ci, dame Purecraft, qui est veuve ; le juge Overdo, magistrat de Londres, à la pupille duquel (Grace Wellborn) Cokes est fiancé ; un fervent puritain, nommé Zeal-of-the-land Busy, qui fait la cour à la veuve Purecraft, laquelle est elle-même ardente puritaine ; Winwife, rival de Busy, et un joueur appelé Tom Quarlous, ami et compagnon de Winwife. Tous ces personnages, aux noms significatifs, rencontrent en ville, le matin de la foire, le jeune Cokes escorté d'une espèce d'intendant ou de valet de confiance nommé Waspe (Guêpe), d'un caractère querelleur ; et ils se séparent par groupes dans la foule qui encombrait Smithfield et les environs. Chacun d'eux a ses aventures particulières ; mais ils se rejoignent de temps à autre et finissent par se réunir. Cokes, le naïf campagnard, soupire après tout, s'émerveille de tout, achète une foule de jouets et de pains d'épice ; séparé de tous ses compagnons, il est dépouillé par des filous qui lui volent son argent et jusqu'à ses habits, et c'est dans ce triste état qu'il s'arrête à une baraque de marionnettes. Pendant ce temps, le puritain Busy, par suite de son zèle contre les « abominations païennes » de la foire, et Waspe, à cause de son tempérament querelleur, éprouvent une série de mésaventures et finissent par être emmenés en prison. Là, ils sont rejoints par un autre personnage important. Le juge Overdo, plein d'un zèle excessif pour la bonne administration de la justice et pour la suppression de tous les vices, est venu à la foire sous un déguisement, afin d'en constater *de visu* les abus divers. La curiosité du digne homme, ses allées et venues l'exposent à une infinité de mécomptes, dans le cours desquels il est saisi par le constable et conduit en prison, désagrément qu'il aime mieux subir que de trahir son incognito. Voilà donc Busy, Waspe et Overdo emprisonnés en même temps ; mais Waspe, par une ruse de sa façon, réussit à s'échapper ; tandis que le puritain et le juge se regardent, l'un comme un martyr de la cause de la religion, l'autre, non sans en être fier, comme la victime de son zèle désintéressé pour le bien général. A leur tour, ils s'esquivent aussi quelque temps après, grâce à une inadvertance de leurs gardiens, et se mêlent de nouveau à la foule. Les femmes ont été de même séparées de leurs compa-

gnons ; elles tombent parmi des aigrefins et des viveurs ; on les enivre, et il s'en faut de très-peu qu'elles ne courent des dangers plus graves. Enfin tous nos personnages se retrouvent devant la baraque de saltimbanque qui a fixé l'attention de Cokes, et là le juge Overdo se fait connaître.

Telles sont les données sur lesquelles est échafaudée la *Foire de Barthélemy*, la plus remuante et la plus amusante des comédies de Ben Jonson. On dit que, la première fois qu'elle fut jouée, elle causa une grande satisfaction au roi Jacques en raison du ridicule qu'elle jetait sur les puritains, et qu'elle eut de nouveau la vogue quand elle fut remise à la scène après la Restauration.

L'*Alchimiste*, du même auteur, précéda la *Foire de Barthélemy* de quatre ans : c'était une satire contre une classe d'imposteurs qui, à cette époque, étaient un des plus grands fléaux de la société, et servaient, d'une façon ou d'une autre, d'instruments aux plus grands crimes du temps. L'*Alchimiste* appartient aussi à la comédie anglaise proprement dite ; mais l'intrigue en est plus simple et plus nette que celle de la *Foire de Barthélemy*. Elle comprend des événements qui ont pu arriver fréquemment à des époques où la capitale était de temps à autre exposée aux vicissitudes de la peste. Dans une de ces conjonctures, Lovewit, gentleman londinien, obligé de quitter la ville pour éviter la peste, laisse sa maison à la charge d'un domestique nommé Face, mauvais drôle qui, s'associant avec un coquin appelé Subtle et une femme sans mœurs du nom de Dol Common, les introduit dans la maison, dont ils font la base de leurs opérations ultérieures. Subtle se prétend magicien alchimiste, tandis que Dol joue différents rôles de femme et que Face va recruter des dupes. Au nombre de celles-ci est un chevalier très-répandu en ville, puis deux puritains anglais d'Amsterdam, un clerc d'avocat, un débitant de tabac, un jeune propriétaire campagnard et sa sœur, dame Pliant, qui est veuve. Les diverses intrigues dans lesquelles ces individus sont impliqués nous font voir la manière dont les prétendus sorciers alchimistes aidaient toutes les corruptions de la ville. Enfin les exploits des associés sont sur le point d'être dévoilés par la perspicacité d'une personne à laquelle ils avaient essayé d'en imposer, lorsque Lovewit, le maître de la maison, revient à l'improviste. Tout est découvert aussitôt, mais l'alchimiste et sa compagne parviennent à s'échapper. Le but de leur dernière machination avait été d'entraîner dame Pliant, qui est riche, à accorder sa main à un aigrefin nécessiteux. Mais Lovewit, rencon-

CHAPITRE XXII.

trant la dame chez lui et la trouvant de son goût, finit par l'épouser, en considération de quoi il pardonne à son serviteur infidèle.

Maints critiques ont regardé l'*Alchimiste* comme la meilleure des pièces de Jonson. *Épicène, ou la Femme muette,* qui appartient à l'année 1609, est une autre peinture satirique de la société de Londres, dans laquelle figure la même catégorie de personnages. Morose, gentleman riche et excentrique, qui a horreur du bruit et qui même oblige ses domestiques à ne communiquer avec lui que par signes, a pour neveu un jeune chevalier nommé sir Dauphine Eugénie, dont il est mécontent et auquel il refuse de fournir de l'argent pour son entretien. Les amis de l'hypocondriaque forment le complot de le faire marier avec une femme soi-disant muette, appelée Épicène; mais celle-ci ne soutient le rôle que jusqu'à ce que les formalités du mariage soient accomplies; une fois les cérémonies achevées, il se fait une scène de bruit et de désordre qui frappe Morose de la plus complète horreur, et l'amène à une réconciliation avec son neveu, à qui il transfère la moitié de sa fortune.

La plus ancienne des comédies de Ben Jonson, *Chacun dans son caractère (Every man in his humour),* fut composée dans sa forme actuelle en 1598; c'est la première de ces satires dramatiques sur les mœurs et le caractère des habitants de Londres, desquels il était de bon ton, à la cour de Jacques Ier et de Charles Ier, de parler avec mépris. Kno'well, vieux gentleman dans une position de fortune honorable, est fort mécontent de son fils Édouard, qui s'est mis à faire des vers et qui s'est pris d'amitié pour un jeune homme de son âge, épris, comme lui, de poésie et fréquentant la société quelque peu joyeuse des poëtes et des beaux esprits de la ville. Wellbred a un beau-frère, simple propriétaire provincial, nommé Downright, et une sœur mariée à un riche marchand de la Cité nommé Kitely. Celui-ci, extrêmement jaloux de sa femme, est poursuivi du désir de réformer la manière de vivre de Wellbred et de le ramener à une ligne de conduite plus régulière : désir auquel Downright s'associe de grand cœur. La jalousie de Kitely et les moyens mis en œuvre pour la conversion de Wellbred donnent lieu aux scènes les plus comiques. La pièce a pour dénoûment le mariage du jeune Kno'well avec la fille de Kitely, miss Brigitte, et sa réconciliation avec son père. Parmi les autres personnages de la pièce, nous mentionnerons le capitaine Bobadil, un faux brave; le juge Clément, vieux magistrat guilleret; son greffier, Roger Formel; plus, un jobard rustique et un jobard citadin.

Ces comédies de la société londinienne devinrent populaires, et conti-

nuèrent de l'être pendant le règne sous lequel elles avaient été composées et pendant le suivant; en effet, le public des théâtres pouvait les comprendre, et, qui plus est, en profiter. Au nombre des écrivains contemporains de Jonson qui cultivèrent ce genre de comédie anglaise, on trouve Middleton et Thomas Heywood, auteurs très-féconds; Chapman et Marston. Dans ces comédies, on voit continuellement reparaître certaines catégories de personnages, c'est que ces personnages appartenaient spécialement à la société de Londres de ce temps-là; mais leur rôle dans la pièce variait à l'infini. Parfois aussi, ils avaient un intérêt tout particulier comme représentant des individus connus ou comme étant mêlés à une intrigue bâtie sur des incidents réels de la vie de Londres. Parmi ces personnages se trouvait ordinairement un digne provincial riche, mais très-avare, et ayant un fils prodigue, ou une fille, riche héritière, qui était l'objet des poursuites intéressées de galants dissipateurs; de jeunes héritiers, venant d'entrer en possession de leurs biens et les gaspillant à Londres; de jeunes squires campagnards, faciles à duper; un chevalier aussi dépourvu de principes que d'argent, exploitant le public de mille façons; des femmes astucieuses et sans scrupules; des faux braves et des fripons de toute espèce. En somme, il semble qu'on y soit toujours dans l'atmosphère de la taverne et dans un milieu de dissipation.

On y rencontre aussi des commerçants, gens gros, gras, riches, dont l'âme est entièrement enveloppée dans leurs marchandises, et qui néanmoins sont fiers de leur position; des dames de la Cité, beautés faciles, crédules, passionnées pour la toilette et les compliments, recherchant avec ardeur les divertissements et le faste, supportant avec impatience le joug de leurs maris ou la monotonie du toit conjugal, et toutes disposées à prêter l'oreille aux avances des verts galants de la cour ou de la taverne. Le commerçant de la Cité a généralement un apprenti ou deux, quelquefois d'une sagesse exemplaire, mais plus souvent de mœurs relâchées, qui jouent leurs rôles dans la pièce; il a fréquemment aussi une fille, trésor de modestie, modèle de toutes les vertus domestiques, et qui finit par devenir la récompense de quelque héros doué d'excellents principes, lequel s'est vu temporairement évincé, ou qui, intrigant et léger, finit par tourner mal. Mais le type de la perfection, ou, pour me servir du terme technique, le beau idéal paraît avoir été un jeune écervelé qui passe par tous les degrés de la dissipation, en gentleman toutefois (comme on comprenait le mot à cette époque), et qui, devenu à la

fin de la pièce un homme vertueux et honnête, reçoit la récompense de qualités qu'on ne lui connaissait pas auparavant.

Quelquefois, les auteurs de ce genre de comédie se livraient à des allusions personnelles ou même politiques, qui leur attiraient des embarras. En 1605, Ben Jonson, George Chapman et John Marston écrivirent en collaboration une comédie intitulée *Eastward Hoë*. C'est une pièce bien faite et très-amusante; elle fut très-populaire. Touchstone, honnête orfévre de la Cité, a deux apprentis, Golding, jeune homme sage et laborieux, et Quicksilver, libertin incorrigible. Touchstone a aussi deux filles, dont l'aînée, Gertrude, affecte les belles manières, et a l'ambition de trouver un mari dans le monde élégant; tandis que sa cadette, Mildred, est toute vertu et toute humilité. Un attachement réciproque naît entre Golding et Mildred. Cette pièce offre encore un autre personnage, un chevalier besoigneux, homme à projets, qui exploite tout le monde, et tire grande vanité de son nom de sir Petronel Flash. Sir Petronel, alléché par la riche dot de miss Gertrude, lui fait la cour et exploite facilement sa vanité. Les amoureux, encouragés par la mère, sont mariés à la hâte, contrairement aux vœux du père. Le chevalier se fait passer pour posséder quelque part à l'est de Londres un magnifique château, à la recherche duquel se mettent la jeune mariée et sa mère : c'est de là que la comédie prend son titre de *Eastward Hoë*. Mais, dans le cours de leurs investigations, les pauvres dames éprouvent maintes aventures désagréables qui aboutissent à les convaincre que le château n'est qu'une fable. On voit aussi dans la pièce un usurier avide et sans principes, qui est si jaloux de sa jeune et jolie épouse, qu'il la tient sous verrous; cet homme fait de grandes affaires de prêt d'argent avec sir Petronel Flash, et tous deux se livrent à des trafics scabreux, qui entraînent le malheur de tous, et font courir gros risques à la vertu de la femme de l'usurier. Pendant ce temps, la fortune de chacun des deux apprentis a suivi une route diamétralement opposée. Quicksilver, le mauvais sujet, quitte son maître, va de mal en pis, et finit par se faire mettre en prison, sous l'inculpation d'un crime capital. Par contre, Golding a non-seulement gagné l'estime de son patron, épousé sa fille Mildred, et s'est vu adopté pour héritier de la fortune de l'orfévre, mais encore il s'est acquis la sympathie de ses concitoyens, et a fait son chemin dans les honneurs municipaux. Golding est appelé par ses fonctions à présider au jugement de Quicksilver, qui n'échappe à la mort que grâce à la générosité de son ancien compagnon d'apprentissage.

Si le fond de cette comédie est d'une saine morale, il n'en est pas de même des détails. Une licence grossière régnait, il est vrai, dans les relations de la société de cette époque, que la littérature n'a que trop fidèlement représentées. Toutefois, deux circonstances se rattachent accidentellement à cette pièce et lui donnent un intérêt particulier. Quand elle fut mise à la scène, elle contenait sur les Écossais des réflexions qui provoquèrent la colère du roi Jacques Ier, à un tel point que tous les auteurs furent appréhendés et jetés en prison; ce ne fut qu'à grand'peine qu'ils échappèrent à la perte de leur nez et de leurs oreilles; ils n'obtinrent leur mise en liberté qu'avec beaucoup de difficulté et seulement grâce à une intercession puissante. Dans la pièce imprimée, on ne trouve aucun trait à l'adresse des Écossais; il y a donc lieu de croire que le texte a dû subir des modifications. Il n'est pas improbable que sir Petronel Flash figurait primitivement un de ces aventuriers qu'on voyait en Angleterre avec jalousie venir chercher fortune sous un roi, leur compatriote, et peut-être un personnage réel qui dénonça les auteurs aux colères de la cour [1].

L'autre circonstance qui a donné de la célébrité à cette comédie est plus intéressante encore. Après la Réforme, la pièce fut refondue par Nicolas Tate, et mise de nouveau à la scène sous le titre de « le Port de refuge » (*Cuckold's Haven*). C'est peut-être au moyen de cette édition retouchée que Hogarth a emprunté à la comédie de *Eatsward Hoe* l'idée de sa série de gravures représentant l'histoire de l'apprenti paresseux et de l'apprenti laborieux.

Pour peu qu'on réfléchisse au ridicule auquel les puritains étaient continuellement en butte dans ces premiers temps de la comédie anglaise, il est facile de comprendre l'amertume avec laquelle ils envisageaient le théâtre et le drame. Lorsqu'ils s'emparèrent du gouvernement, le théâtre, comme on pouvait s'y attendre, fut supprimé.

A la Restauration, les théâtres furent rouverts et jouirent de plus de liberté que jamais. D'abord on reprit les vieilles comédies du temps de Jacques Ier et de Charles Ier, et un grand nombre, modifiées et adaptées aux circonstances nouvelles, furent de nouveau mises à la scène. Comme le théâtre voyait ses protecteurs naturels à la cour et dans le parti de la cour, il en embrassa la politique, et puritains, têtes rondes et whigs, tous ceux dont les principes étaient supposés contraires à la royauté et

[1] Sir Walter Scott a profité de cette comédie dans les *Aventures de Nigel*

au pouvoir arbitraire, tombèrent sous les coups de sa satire. Tel était le caractère de la comédie des *Fourbes* (*The Cheats*), écrite par un auteur de quelque réputation nommé Wilson, et jouée en 1662. Le but de cette pièce paraît avoir été en premier lieu de satiriser les *non conformists* ou le clergé puritain, dans les rangs duquel étaient classés les astrologues et les sorciers, dont le nombre avait augmenté du temps de la République et qui infestaient plus que jamais la société. Cette satire embrassait également les magistrats de la Cité, qui, en général, ne passaient pas pour être d'une excessive fidélité au trône. Les trois imposteurs héros de cette comédie sont : Scruple le *non conformist;* Mopus, un soi-disant médecin et astrologue, et l'alderman Whitebroth. Des attaques personnelles directes avaient été introduites dans la comédie de la Restauration, et il est probable que l'individu satirisé sous le nom de Scruple était un personnage influent, car la pièce fut supprimée par ordre, et plus tard, lorsqu'elle fut reprise, le prologue annonça ce fait par les vers suivants :

Sad news, my masters, and too true, I fear, etc.

Mauvaise nouvelle, mes maîtres; et trop vraie, je le crains, pour nous. — Scruple est un ministre condamné au silence. En voulez-vous savoir la cause? Les frères pleurnichent et disent qu'il est scandaleux que d'autres qu'eux-mêmes se permettent des actes de fourberie.

Plusieurs des auteurs dramatiques de la Restauration étaient des hommes de bonne famille appartenant à l'aristocratie, des cavaliers spirituels et débauchés, qui étaient revenus de l'exil avec leur roi. La famille du comte de Berkshire n'a pas produit moins de quatre auteurs dramatiques tous frères : Édouard Howard, le colonel Henry Howard, sir Robert Howard, James Howard; et de plus, leur sœur, Élizabeth Howard, épousa le poëte Dryden. La première pièce d'Édouard Howard fut une tragi-comédie intitulée : *l'Usurpateur*, qui parut en 1668, et était une satire contre Cromwell. Ses meilleures comédies connues sont : *l'Homme de Newmarket* et *la Conquête de la femme*. Le colonel Henry Howard composa une comédie intitulée : *les Royaumes-Unis*, qui, paraît-il, n'a pas été imprimée. A James Howard, le plus jeune des frères, le public amateur du théâtre (public assez nombreux même à cette époque) fut redevable du *Monsieur anglais* (*The English Mounsieur*) et de *Tout le monde se trompe ou le Couple fou*. Sir Robert Howard fut le meilleur écrivain des quatre; il écrivit des tragédies et des comédies qui furent, dans la suite, publiées réunies. La meilleure de ses comédies est *le Comité;* elle

fut mise à la scène pour la première fois en 1665, et le hasard (car ce n'est assurément pas son mérite) la maintint en vogue pendant toute la durée du siècle dernier.

Le *Comité* est de beaucoup le meilleur des ouvrages dramatiques des Howard. Cette pièce avait pour objet de tourner en ridicule les hommes de la République et les puritains. Le colonel Blunt et le colonel Careless, deux royalistes dont les propriétés sont entre les mains du Comité des séquestres, se rendent à Londres, afin d'entrer en arrangement à ce sujet. Le président du Comité est un M. Day, puritain vaniteux et égoïste, mais qui est mené par sa femme, créature intrigante et très-bavarde, plus rusée et encore moins scrupuleuse que lui. Le mari et la femme sont de basse extraction, car mistress Day avait été fille de cuisine, ce qui ne les empêche pas d'être aussi présomptueux que despotes. Parmi les autres personnages principaux figurent Abel Day, leur fils ; Obadiah, greffier du Comité, homme dans les intérêts des Day, et un domestique irlandais nommé Teague, qui avait servi un ami intime de Careless, un officier royaliste tué sur le champ de bataille, circonstance qui fait que le colonel, trouvant le pauvre diable dans une grande détresse, le prend charitablement à son service.

Le personnage de Teague est une très-pauvre caricature d'Irlandais ; ses bévues et ses plaisanteries sont d'un genre tout à fait dénué d'esprit. En voici un exemple : Teague a surpris une conversation entre les deux colonels ; il les a entendus déclarer qu'ils seront obligés d'accepter le *covenant*, ou, selon l'expression anglaise, de *prendre* le *covenant ;* ce qui leur répugne beaucoup. Là-dessus, dans son zèle inconsidéré, il sort pour voir s'il ne pourrait pas *prendre* ce fameux *covenant* à leur place et leur épargner ainsi une opération désagréable. Dans la rue il rencontre un marchand de livres ambulant, genre de commerce commun alors, et la scène suivante a lieu :

Le Colporteur. — Livres nouveaux ! Livres nouveaux ! Grand complot et combat acharné des Cavaliers sanguinaires ! Cri d'alarme de M. Salsmarshe à la nation, trois jours après sa mort ! Le *Mercure Britannique !*

Teague. — Qu'est-ce que c'est que cela ? En Irlande, quand il y a trois jours qu'on est mort, on n'en revient pas !

Le Colporteur. — Le *Mercure Britannique,* ou la *Poste hebdomadaire,* ou la *Ligue solennelle* et le *Covenant !*

Teague. — Qu'est-ce que vous dites ? Vous avez le *Covenant ?*

Le Colporteur. — Oui, monsieur. Après ?

Teague. — Quel est ce *Covenant ?*

Le Colporteur. — Dame! c'est le *Covenant*.

Teague. — Eh bien, il me le faut.

Le Colporteur. — Vous allez prendre ma marchandise?

Teague. — Oui et sans hésiter. Je vous répète qu'il me faut ce *Covenant*.

Le Colporteur. — Passez votre chemin, ou je vais vous faire filer.

Teague. — Mais je vous déclare, sur mon âme, qu'il me faut le *Covenant* pour mon maître et que je vais le prendre.

Le Colporteur. — Fort bien, mais que votre maître me le paye alors.

Teague. — Je vais toujours commencer par le prendre, mon maître vous le payera après.

Le Colporteur. — C'est vous qui allez me le payer!

Teague. — Oh! pour cela, volontiers. (*Il le renverse par terre d'un coup de poing.*) Te voilà payé maintenant, voleur que tu es. Il t'en reste assez de tes *Covenants* pour empoisonner la nation tout entière. (*Il sort.*)

Le Colporteur. — A qui diable en a cet animal? (*Il crie.*) Il n'est certainement pas venu pour voler, car il n'a pas emporté pour plus de deux sous de ma marchandise; mais je sens encore les poings de ce coquin. Que je découvre mon gredin d'Irlandais, et je détache à ses trousses un happe-chair qui vaudra mieux pour le retenir que tous les bourbiers de son pays. (*Il sort.*)

Plus loin, Teague est pris par les constables, mais il est relâché, grâce à l'intervention de son maître, qui paye les deux sous du livre enlevé par le trop zélé domestique. L'intrigue de la pièce est fort simple et ne brille ni par le naturel ni par la manière dont elle est conduite. Le colonel Blunt vient de Reading à Londres dans l'intérieur d'une diligence, ayant pour compagnes de voyage mistress Day; une miss Ruth, qu'elle fait passer pour sa fille, et Arabella, jeune personne dont le père est mort récemment, laissant ses biens entre les mains du Comité des séquestres. Ruth est, en réalité, une jeune fille que les Day ont, dans des circonstances analogues, dépouillée de ses biens, et ils ont l'intention de traiter Arabella de la même façon, en la forçant, pour mieux masquer leur dessein, à épouser leur fils Abel, un garçon stupide et vaniteux. Afin d'en arriver là, comme le Comité lui-même a besoin d'être influencé, pour seconder les vues égoïstes de son président, les époux Day forgent une lettre du roi exilé, qui complimente le mari de sa grande autorité, de sa puissante influence, de ses talents d'homme d'État, et lui offre de généreuses récompenses, s'il favorise secrètement sa cause. Day communique cette lettre au Comité, sous prétexte qu'il est de son devoir de lui faire connaître tous les desseins perfides qui peuvent venir à sa connaissance; et le Comité, convaincu de sa probité et de son importance, abandonne aux Day les biens d'Arabella, qui tombe entièrement à leur merci. Pendant

ce temps, Arabella a gagné la confiance de Ruth, qui lui fait connaître toute l'intrigue ourdie contre elle. Ruth, de son côté, devient amoureuse du colonel Careless, en même temps que le colonel Blunt est épris des charmes d'Arabella ; le tout se passe dans la salle des séances du Comité. Surviennent ensuite divers incidents qui ne semblent pas se rattacher bien étroitement au sujet. En définitive, comme on presse le mariage d'Arabella avec Abel Day, les deux jeunes filles, quoiqu'elles aient eu à peine une entrevue avec les colonels, prennent la résolution de s'échapper de la maison du président du Comité, et d'aller demander protection aux deux militaires. Une courte absence simultanée des époux Day et de leur fils offre l'occasion désirée ; en outre, Day ayant par hasard laissé ses clefs chez lui, l'idée vient à Ruth d'en profiter pour s'emparer des actes et des papiers concernant ses biens et ceux d'Arabella. Son projet réussit à souhait : non-seulement elle trouve les pièces en question, mais aussi avec elles la fausse lettre du roi, et des lettres adressées à Day par de jeunes femmes qu'il entretenait secrètement et qui, tout en faisant allusion à des sujets plus compromettants encore, lui demandaient de l'argent pour faire subsister les enfants qu'elles avaient de lui. Ruth met la main sur tous ces papiers, et, ainsi munies, les deux héroïnes s'enfuient à la hâte et gagnent, sans s'arrêter, la maison où elles doivent retrouver les colonels. Les Day rentrent chez eux aussitôt après le départ de leurs pupilles ; ils soupçonnent tout de suite le véritable état des choses, qui se confirme pleinement lorsque M. Day s'aperçoit que son tiroir le plus secret a été ouvert et ses papiers les plus importants emportés. La famille se met immédiatement à la recherche des fugitives, après avoir requis l'assistance d'un détachement de soldats, et la maison où les amants se sont réfugiés est assiégée avant que ceux-ci aient eu le temps de s'esquiver. Jugeant inutile toute tentative de résistance, les assiégés demandent à parlementer ; Ruth alors effraye Day en lui faisant connaître le contenu des lettres particulières dont elle est en possession ; elle épouvante également la femme de Day au moyen de la fausse lettre royale qu'elle possède aussi. Les Day sont ainsi confondus, et la pièce finit par une réconciliation générale. Les jeunes filles restent avec les titres de leurs propriétés et avec leurs amants, et le dénoûment fait entrevoir que, mariées ensuite suivant leur gré, un bonheur parfait les attend.

L'intrigue du *Comité*, comme on le voit, n'est pas très-forte ; la manière dont elle est développée vaut moins encore. Le dialogue est extrê-

mement incolore, les incidents sont mal enchevêtrés. Quand j'aurai ajouté que la scène citée plus haut est la meilleure de la pièce, et qu'on trouve rarement un mot heureux, on ne croira guère que cette comédie pût être fort amusante, et l'on s'étonnera de la popularité dont elle a joui. Cette popularité en effet ne s'explique que par le ridicule déversé sur les puritains, but de sarcasmes très en vogue alors. Peut-être aussi la pièce du *Comité* s'est-elle maintenue à la scène, pendant le dernier siècle, principalement parce qu'elle n'avait pas les caractères répréhensibles particuliers aux pièces écrites de la seconde moitié du dix-septième siècle.

Le *Comité* est après tout une des meilleures comédies de l'école représentée par les frères Howard. A la même époque que cette école de plates comédies, subsistait une école de tragédie boursouflée, et ces deux écoles ne tardèrent pas à être livrées au ridicule par les auteurs satiriques du temps. Parmi les plus hardis d'entre ces derniers, fut George Villiers, duc de Buckingham, fils du favori du roi Jacques Ier, aussi célèbre par son esprit que par ses débauches. Dès l'année 1663, dit-on, Buckingham avait déjà fait le plan de sa comédie satirique, la *Répétition*.

La pièce était prête pour la représentation vers le mois de décembre de 1665, quand l'invasion de la grande peste vint faire fermer les théâtres. Cette interruption fit, paraît-il, que son auteur, qui était un écrivain inconstant, la mit de côté pendant quelque temps; ensuite, de nouveaux sujets de satire s'étant présentés, il la modifia, et elle ne fut définitivement achevée qu'en 1671, époque où elle fut représentée sur le théâtre royal de Covent-Garden.

On prétend que dans la composition de cette pièce Buckingham fut aidé, mais on ne dit pas comment, par Butler et par Martin Clifford, de Charter-House. On sait que, dans sa satire primitive, Buckingham avait choisi l'honorable Édouard Howard pour son héros, et qu'ensuite il le remplaça par William Davenant; mais, à la fin, son choix se fixa sur Dryden, dont les meilleurs ouvrages ne sont certainement ni ses comédies ni ses tragédies, — il est possible que quelque pique personnelle l'ait influencé en cela. Néanmoins, les Howard, Davenant et un ou deux autres auteurs de comédies ont, avec Dryden, leur part de ridicule. Dryden, sous le nom de Bayes, a composé une nouvelle pièce; un de ses amis, nommé Johnson, vient en voir la répétition, à laquelle il a amené avec lui un ami de la campagne, appelé Smith. La comédie elle-même est d'un bout

à l'autre une série de railleries reposant sur des parodies, souvent très-heureuses, des différents auteurs dramatiques de l'époque, et surtout de Dryden ; elle est mêlée de conversations pleines de verve satirique entre Bayes, l'auteur, et ses deux visiteurs. La première partie du prologue explique suffisamment l'esprit dans lequel cette satire a été composée.

« Nous pouvons très-bien, dit l'auteur au public, gratifier cette courte farce de bouquet fait d'herbes sauvages au lieu de fleurs ; cependant, on vous en a mis de semblables sous le nez, et il y a, je le crains, des spectateurs qui les ont prises pour des roses. Si quelques-uns de ces yeux-là étaient ici, ils verraient ce soir de quoi se compose ce dont ils se sont délectés. Tantôt d'insipides coquins viennent, à défaut d'esprit, débiter de lourdes maximes, qui le plus souvent n'ont pas même pour elles le sens commun ; tantôt des héros aux airs formidables, aux figures renfrognées, bravent les dieux dans le langage du roi Cambyse. Car, changeant les règles d'autrefois, comme si les hommes écrivaient en dépit de la raison, de la nature, de l'art et de l'esprit, nos poëtes nous ont rire à leurs tragédies et pleurer à leurs comédies. »

Pour faire mieux comprendre l'esprit de cette satire, il n'est peut-être pas inutile d'expliquer que l'antagonisme de deux rois de Grenade, en lutte l'un contre l'autre, est une idée favorite de Dryden, que Buckingham a eu, dit-on, le dessein de ridiculiser en représentant, non deux rois rivaux, mais deux princes partageant le trône de Brentford. D'autres prétendent, toutefois, que ces deux rois de Brentford sont une raillerie dirigée contre le roi Charles II et le duc d'York. Ces deux rois, quoi qu'il en soit, sont les héros de la pièce de Bayes. Le premier acte de *la Répétition* consiste dans une discussion entre Bayes, Johnson et Smith sur le caractère général de la comédie. Dans cette discussion Bayes laisse percer un grand fond de vanité, de confiance en lui-même, défauts par excellence de tous les auteurs dramatiques des premiers temps de la Restauration, et il apprend à ses interlocuteurs qu'il a fait un prologue et un épilogue « qui peuvent se remplacer mutuellement, c'est-à-dire le prologue servir pour l'épilogue ou l'épilogue pour le prologue ; que dis-je ? l'un et l'autre peuvent s'appliquer aussi, ma foi, à toute autre pièce aussi bien qu'à celle-ci. » — Ingénieuse invention ! remarque Smith. Enfin Bayes explique que, tandis que les autres auteurs, dans leurs prologues, cherchaient à flatter et à bien disposer leur auditoire, afin de l'amener à se faire une opinion favorable de l'intrigue, lui, au contraire, il veut arracher de force les applaudissements, et ce pure-

ment et simplement par la terreur ; c'est pourquoi les personnages de son prologue ne sont ni plus ni moins que le Tonnerre et l'Éclair. Ce prologue, dégagé des observations de Bayes et de ses amis, se poursuit en ces termes :

Entrent le Tonnerre et l'Éclair.

Le Tonnerre. — Je suis le fier Tonnerre.

L'Éclair. — Et moi, le brillant Éclair.

Le Tonnerre. — Je suis le plus brave Hector du ciel.

L'Éclair. — Et moi, la belle Hélène, qui a fait mourir Hector.

Le Tonnerre. — Je tue les hommes.

L'Éclair. — J'incendie la ville.

Le Tonnerre. — Que les critiques se gardent de grogner, car, moi, je me mettrai à gronder.

L'Éclair. — Que les dames m'accordent leurs grâces, ou je détruirai tout le fard de leurs visages, et réduirai leur plâtre à l'état de suie.

Le Tonnerre. — Que les critiques se tiennent sur leurs gardes !

L'Éclair. — Que les dames en fassent autant!

Le Tonnerre. — Car le Tonnerre y mettra bon ordre.

L'Éclair. — Car l'Éclair frappera.

Le Tonnerre. — Je rendrai coup pour coup.

L'Éclair. — Et moi éclair pour éclair, mes braves. Je roussirai votre plume.

Le Tonnerre. — Je vous foudroierai tous ensemble.

L'Éclair et le Tonnerre *ensemble*. — Faites-y attention, faites-y attention, nous y mettrons bon ordre, nous y mettrons bon ordre. (*Deux ou trois fois répétés.*)

Bayes appelle cela « rien qu'un éclair de prologue. » — « Oui, lui fait observer Smith, c'est court assurément, mais bien terrible. » C'est là une parodie d'une scène de *la Jeune Fille délaissée*, pièce de sir Robert Stapleton, dans laquelle étaient introduits le Tonnerre et l'Éclair, et leur conversation commence dans les mêmes termes. Le poëte a une autre difficulté sur laquelle il désire connaître l'opinion de ses visiteurs. « J'ai, dit-il, fait une des similitudes les plus délicates, les plus exquises qu'il y ait au monde, mais, ma foi, l'application n'est pas facile. C'est, ajoute-t-il, une allusion à l'amour. » Voici la figure en question :

Ainsi le sanglier et la truie, quand s'approche un orage, aspirent l'air et sentent que l'orage s'amasse dans le ciel ; le sanglier sollicite la truie de trotter dans les chataigneraies et là de consommer leurs amours inachevées ; pensifs dans la fange, ils se vautrent tout seuls, ils ronflent et grognent comme s'ils se répondaient l'un à l'autre.

Ceci est une parodie grossière sans doute, mais adroite, d'une comparaison de Dryden dans la *Conquête de Grenade*, deuxième partie :

Ainsi deux aimables tourterelles, lorsque approche un orage, lèvent les yeux et le

voient s'amasser dans le ciel ; chacune appelle sa compagne pour chercher un abri dans les bocages, quittant en murmurant leurs amours inachevées ; perchées sur quelque branche flexible, elles sont seules, roucoulent et prêtent réciproquement l'oreille à leur roucoulement.

On décide que la fameuse similitude doit être ajoutée au prologue ; car, comme Bayes le fait observer, « elle est, ma foi, très-belle et s'applique parfaitement au Tonnerre et à l'Éclair, puisqu'elle parle d'un orage. »

Au second acte, nous assistons au début de la pièce ; la première scène se compose de chuchotements ; c'est une façon de ridiculiser une scène du *Théâtre à louer* de Davenant, dans laquelle Drake dit :

Rangez vos hommes et donnez vos ordres à voix basse.

Dans le fait, l'huissier du palais et le médecin des deux rois de Brentford paraissent seuls sur la scène et se communiquent à l'oreille, de façon à n'être entendus de personne, un plan de conjuration pour détrôner les deux souverains.

Dans la seconde scène, les deux rois entrent en se tenant par la main, et Bayes dit à ses visiteurs : « Ah ! voici maintenant les deux rois de Brentfort, remarquez bien leur manière de s'exprimer. On n'a jamais encore parlé comme cela au théâtre ; mais, si vous y tenez, je pourrais peut-être faire un changement pour vous montrer toute une pièce écrite juste dans ce style. » Les rois commencent sur un ton assez familier, attendu, ajoute Bayes, que « ce sont deux personnages de la même qualité : »

PREMIER ROI. — Avez-vous observé leur chuchotement, ô roi mon frère ?

SECOND ROI. — Oui, et j'ai en outre entendu un personnage grave annoncer qu'ils ont l'intention, mon bien-aimé, de nous jouer de mauvais tours.

PREMIER ROI. — Si ce dessein se trahit, je les prendrai par les oreilles jusqu'à ce qu'elles s'arrachent.

SECOND ROI. — Et j'en ferai autant.

PREMIER ROI. — Il faut que vous commenciez, *ma foi*.

SECOND ROI. — Doux seigneur, *pardonnez-moi*.

Bayes fait remarquer ici qu'il met du français dans la bouche des deux rois « pour montrer leur belle éducation. »

Au troisième acte, Bayes introduit un nouveau personnage, le prince Prettyman (joli homme), parodie du Léonidas du *Mariage à la mode* de Dryden. Le prince s'endort, et Chloris, sa bien-aimée, entre toute surprise, ce qui suggère à Bayes la remarque que « à ce moment elle

doit faire une comparaison. — Où en est la nécessité, monsieur Bayes? demande le critique M. Smith. — Oh! répond Bayes, parce qu'elle est surprise. Règle générale : on doit toujours faire une comparaison quand on est surpris; c'est une nouvelle manière d'écrire. » Ici nous avons une autre parodie d'une des comparaisons de Dryden. A la quatrième scène, l'huissier du palais et le médecin font une rentrée; ils discutent la question de savoir si leur chuchotement a été entendu ou non ; discussion qu'ils terminent en s'emparant des deux trônes, sur lesquels ils s'installent tenant à la main leurs épées nues. Ils sortent après cette mimique pour aller réunir leurs troupes. Suit une bataille au son de la musique entre deux armées composées chacune de quatre soldats, et où tous les combattants sont tués. A cette terrible affaire succède une scène entre le prince Prettyman et son tailleur, Tom Thimble, amusante critique du système princier de ne pas payer ses dettes. Une scène ou deux sur un ton analogue se greffent sur celle-ci, sans toutefois faire avancer l'intrigue d'un pas ; cependant, il paraît qu'un autre prince, Volscius, qui, doit-on supposer, soutient la vieille dynastie de Brentford, s'est sauvé à Piccadilly, pendant que l'armée qu'il doit commander s'est assemblée, et reste caché à Knightsbridge. Cet incident donne lieu à une discussion entre M. Bayes et ses amis :

SMITH. — Mais, de grâce, monsieur Bayes, n'est-ce pas un peu difficile de tenir comme vous venez de le dire, une armée ainsi cachée à Knightsbridge?

BAYES. — A Knightsbridge? Permettez.

JOHNSON. — Non, ce n'est pas difficile, si l'on a les aubergistes pour amis [1].

BAYES. — Pour amis? sans nul doute, monsieur, ou pour connaissances intimes; autrement, en effet, j'accorde que ce ne pourrait être.

SMITH. — Oui, ma foi, je comprends que de la sorte la chose est toute simple.

BAYES. — Si je ne rends pas toute chose facile, par Dieu! je leur donne la permission de me pendre. Maintenant, vous vous imaginez que Volscius va sortir de la ville, mais vous allez voir comme je m'y prends gentiment pour l'arrêter.

Le prince Volscius donc cède aux charmes d'une ravissante demoiselle, qui porte le nom classique de Parthénope, et, non sans avoir quelque peu hésité, il se décide à ne pas quitter la ville. Viennent ensuite une ou deux scènes de peu d'importance pour l'intrigue, mais qui sont remplies de parodies ingénieuses des pièces de Dryden, des Howard et de leurs confrères.

La première scène du quatrième acte commence par un enterrement,

[1] Knightsbridge, comme étant la principale entrée de Londres du côté de l'ouest, était un endroit plein d'auberges.

parodie de la pièce du colonel Henry Howard, *les Royaumes-Unis*. Pallas intervient, rappelle à la vie la femme qu'on va enterrer, organise un ballet et prépare une fête tout à fait impromptu. Les princes Prettyman et Volscius se disputent au sujet de leurs amantes.

Au commencement du cinquième acte, les deux rois usurpateurs apparaissent en grande pompe, escortés de quatre cardinaux, des deux princes, de toutes les dames de leurs pensées, de hérauts, de sergents d'armes, etc. Au milieu de toute cette pompe, « les deux rois légitimes de Brentford descendent des nuages, chantant et vêtus de blanc, avec trois soldats postés devant eux et vêtus de vert. » « Maintenant, dit Bayes à ses amis, comme les deux rois légitimes descendent du ciel, je les fais chanter sur le ton et à la façon de nos esprits modernes. » Et sur ce, les deux monarques entonnent les vers suivants, qui sont d'un bout à l'autre une parodie :

Premier roi. — Hâtez-vous, ô roi mon frère, nous sommes envoyés d'en haut.

Second roi. — Marchons, marchons ; allons changer le destin de l'État depuis longtemps uni de Brentford.

Premier roi. — Tra la la! tra la la! — Plein est et vers le sud.

Second roi. — Nous naviguons avec le tonnerre dans notre bouche. Par un brûlant soleil de midi, à l'heure où le voyageur s'arrête, nous, nous fendons rapidement l'espace, montés sur les chauds rayons de Phœbus, à travers la foule des habitants des cieux, pour nous rendre en toute hâte auprès des gens qui tiennent ce soir servis à notre intention des pieds de cochon de lait savoureux.

Premier roi. — Et nous tomberons avec notre assiette dans une olla podrida de haine.

Second roi. — Mais, maintenant que le souper est prêt, les serviteurs essayent, comme des soldats, de prendre d'assaut tout un pâté en demi-lune.

Premier roi. — Voyez-les, voyez-les, cuillers en main prenant des crèmes cuites. Hélas! pourquoi faut-il que je quitte ces demi-lunes, et me rende auprès de mes fidèles dragons !

Second roi. — Attendez! vous n'avez pas besoin de vous retirer encore ; la marée, comme une amie, a amené des navires sur notre chemin, et nous allons pirouetter sur leurs cordages élevés ; comme des vers dans des noisettes, nous nous presserons dans notre coquille, nous nous trémousserons dans notre coquille, nous nous débattrons dans notre coquille, et adieu.

Premier roi. — Mais les dames ont toutes du penchant pour la danse, et les grenouilles vertes coassent un air de courante de France.

Tout cela est certainement aristophanesque. Cette scène est interrompue par une discussion entre Bayes et ses visiteurs sur la musique et la danse ; puis les deux rois continuent en ces termes :

Second roi. — Maintenant les mortels, qui ont appris que nous accourons à toutes

jambes, vont voir se passer des événements qui les rempliront à la fois d'étonnement et de terreur.

Premier roi. — Arrêtez-vous pour accomplir ce que les dieux ont décrété.

Second roi. — Alors appelez-moi pour vous aider, s'il en est besoin.

Premier roi. — Un vrai roi de Brentford est si fermement résolu à sauver ceux qui sont dans la détresse et à leur porter secours, que, avant que vous ayez pu avaler un pot de bonne ale, il aura eu le temps d'arriver en poussant un cri de guerre, et de repartir avec un cri de triomphe.

Smith, qui est un peu trop curieux, s'étonne de tous ces discours, et se plaint que le sens n'en soit pas « très-clair » pour lui. « Clair ! s'écrie Bayes, avez-vous jamais entendu des gens parler clairement dans les nuages ? Tout cela doit couler de source, au courant de la fantaisie, de la fantaisie sans entrave ni contrôle. Du moment que vous faites parler comme tout le monde des gens que vous avez nichés dans les nuages, vous gâtez tout. » Là-dessus, les deux rois de Brentford « sortent des nuages et montent sur le trône, » en continuant le même colloque.

Premier roi. — Allons, maintenant rendons-nous à un conseil sérieux.

Second roi. — J'y consens ; mais d'abord ayons un ballet.

Cette conversation intime des deux rois de Brentford est tout à coup interrompue par les accents guerriers des trompettes et des clairons. Deux hérauts annoncent que l'armée, celle de Knightsbridge, s'avance pour les protéger, et qu'elle vient sous un *déguisement*, circonstance qui embarrasse fort les deux visiteurs de l'auteur.

Premier roi. — Quel valet impertinent vient troubler nos retraites ?

Premier héraut. — L'armée est à la porte, cachée sous un déguisement ; elle désire s'entretenir une minute avec vos deux majestés.

Second héraut. — Elle est venue ici furtivement de Knightsbridge.

Second roi. — Faites-la attendre un peu, et boire à notre santé.

Smith. — Comment, monsieur Bayes ? L'armée déguisée !

Bayes. — Oui, monsieur, de peur que les usurpateurs ne la découvrent ; elle ne fait que de se mettre en marche.

La guerre est ensuite déclarée, et les commandants des deux armées, le général et le lieutenant général font leur entrée en scène ; parodie des premières scènes du *Siége de Rhodes* de Dryden.

Entrent par des portes différentes le général et le lieutenant général, armés de pied en cap chacun un luth à la main et l'épée nue suspendue au poignet par un ruban écarlate.

Le lieutenant général. — Maraud, tu mens.

Le Général. — Aux armes, aux armes, Gonsalvo, aux armes! Personne, que je sache, ne peut supporter un démenti.

Le lieutenant général. — Sors d'Acton avec les mousquetaires.

Le Général. — Range en bataille les cuirassiers de Chelsea.

Le lieutenant général. — La troupe dont vous vous vantez, cuirassiers de Chelsea, trouvera ses égaux dans mes lanciers de Putney.

Le Général. — Chiswickiens, vieux soldats renommés dans les combats, allez rejoindre la brigade de Hammersmith.

Le lieutenant général. — Vous verrez que mes braves de Mortlake les traiteront comme il faut, à moins qu'ils ne soient couverts par les troupes nombreuses de Fulham.

Le Général. — Faites avancer l'aile gauche de l'infanterie de Twickenham, et qu'elle garnisse cette haie à l'est.

Le lieutenant général. — La cavalerie que j'ai recrutée dans la petite France va s'essayer et parcourra les prairies couvertes de joncs.

Le Général. — Debout, donnez le mot d'ordre.

Le lieutenant général. — Épée brillante.

Le Général. — Ce peut être le tien; mais ce n'est pas le mien.

Le lieutenant général. — Faites faire feu, faites faire feu, tout de suite; et que ces mécréants ressentent ma colère.

Le Général. — Poursuivez-les, poursuivez-les; ils s'enfuient, ceux qui ont les premiers menti. (*Ils sortent.*)

Ainsi la bataille se passe en conversation entre deux individus. Bayes allègue pour excuse d'avoir introduit ces noms de lieux triviaux, que « les spectateurs connaissent toutes ces villes et peuvent facilement concevoir qu'elles sont situées sur les domaines des deux rois de Brentford. » La bataille est à la fin suspendue par une éclipse, et trois personnages, représentant le Soleil, la Lune et la Terre, s'avancent sur le théâtre. Tout en chantant, ils manœuvrent de telle sorte qu'ils se postent successivement l'un devant l'autre; mouvement qui, suivant les règles strictes de l'astronomie, constitue l'éclipse. L'éclipse est suivie d'une autre bataille d'une nature plus désespérée. Cette nouvelle bataille est arrêtée d'une façon également extraordinaire, par l'entrée du farouche guerrier Drawcansir, qui tue tous les combattants sans distinction.

Le mariage du prince Prettyman devait former le sujet du cinquième acte; mais, pendant que Bayes, Johnson et Smith se retirent momentanément, tous les acteurs dégoûtés se sont sauvés à toutes jambes pour aller dîner, et ainsi finit « la répétition » de la pièce de M. Bayes. L'épilogue retourne à la morale que la pièce avait pour but d'inculquer.

La pièce est terminée, mais où est l'intrigue? C'est là un détail que le poëte Bayes a oublié. Et, nous pouvons nous en vanter, quoique nous soyons dans un siècle d'intrigue et de complot, il n'est pas de lieu où l'intrigue soit plus rare qu'au théâtre.

Autrefois, on cherchait à écrire de manière à pouvoir être compris, mais « ce nouveau genre d'esprit » était tout à fait incompréhensible :

> Puisse donc, pour notre paix et pour celle du royaume, cette incroyable manière d'écrire cesser ! Qu'une fois au moins, dans notre vie, nous puissions entendre quelque peu la raison et pas du tout la rime. Voilà dix ans qu'on nous accable de vers ; de grâce, que cette année soit une année de prose et de bon sens !

La comédie anglaise subit assurément de grandes réformes, dans un certain sens du mot *réforme*, pendant la période qui suivit la publication de *la Répétition;* entre les mains d'écrivains comme Wycherley, Shadwell, Congreve et D'Urfey, la lourdeur des Howard fit place à une extrême vivacité. On faisait aussi peu de cas que jamais de l'intrigue ; ce n'était guère autre chose qu'un clou, auquel on suspendait des scènes pétillantes d'esprit et de reparties vives. Ainsi restreinte, l'intrigue n'est souvent qu'un cadre renfermant une grande peinture de la société étudiée sous le jour qui prête le plus à la caricature, avec tous les petits travers qui en sont inséparables.

Les Eaux d'Epsom, une des premières comédies de Shadwell, et peut-être sa meilleure, soutient la comparaison avec la *Bartholomew Fair*, de Johnson. Les personnages représentés dans cette pièce sont calqués sur les modèles du genre qu'offrait la société d'alors. L'un d'eux, appartenant à la classe des propriétaires campagnards, que les beaux esprits de Londres se plaisaient à railler, est un juge de province, infatué de l'esprit du temps, politique mécontent, animé d'une haine immodérée contre Londres, n'aimant que la campagne, un véritable type de prétention. Nous avons ensuite deux chevaliers d'industrie fanfarons et couards. Les habitants de Londres sont représentés par le confiseur Bisket, mari trompé, citoyen placide, doux et poli, très-fier de sa femme, qu'il redoute et adore tout à la fois ; il est gouverné par elle et par Fribble, petit mercier, hargneux et suffisant, mari non moins trompé d'ailleurs et non moins fier de sa femme, qu'il prétend gouverner et tenir en bride ; une place est aussi réservée aux épouses de ces dignes commerçants : la première, mégère impertinente et impérieuse, et l'autre, épouse humble et soumise, qui fait la coquette avec son mari qu'elle mène. Un ou deux autres personnages de la même trempe, avec deux jeunes femmes douées d'esprit, de beauté et de fortune, qui ne se conduisent pas beaucoup mieux que les autres, et un contingent assorti d'ecclésiastiques, de fiers-à-bras, de constables, de gardes de nuit et de ménétriers, complète les rôles de la

comédie d'*Epsom Wells*. Avec de tels éléments, on devine ce que peut être la pièce ; elle fut jouée pour la première fois en 1672.

The Squire of Alsatia (le Rentier du quartier Alsatia), du même auteur, mis à la scène dans la fameuse année 1688, est une vivante peinture d'une des phases les plus extravagantes de la société de Londres dans ces temps encore assez primitifs. Alsatia, comme le savent tous les lecteurs de Walter Scott, était le surnom du quartier de White-Fryars à Londres, quartier qui, à cette époque, était hors des atteintes de la loi et de ses agents, refuge assuré des voleurs et des filous, et surtout des débiteurs insolvables. Avec une telle scène et de tels personnages, il n'est pas surprenant que l'édition imprimée de cette pièce soit précédée d'un vocabulaire pour l'intelligence des mots d'argot qui y sont employés. Les principaux personnages de la pièce sont de la même catégorie que ceux qui forment le fonds de toutes ces vieilles comédies. D'abord, il y a un père ou un oncle de province riche et peu disposé à l'indulgence pour les vices des jeunes gens, ou bien encore despote et avare. Ce rôle est ici rempli par sir William Belfond, « gentilhomme qui possède quelque 3,000 liv. st. de rente, jadis un des élégants de la capitale ; mais qui, marié maintenant et retiré à la campagne, est tombé dans l'extrême contraire. Le bonhomme est devenu rigide, morose, entêté, d'une avarice sordide, grossier de manières, tranchant et présomptueux. » Il doit avoir à Londres un frère ou un proche parent doué des qualités qui sont précisément l'antipode de ses défauts, et représenté ici par Édouard Belfond, frère de sir William, « négociant, qui, par ses heureuses spéculations, a acquis de grands biens, vit en célibataire au sein de la fortune et des plaisirs, homme vertueux d'ailleurs, très-humain, très-débonnaire, plein de charité pour le prochain, nourri de bonnes lectures et doué de toutes les qualités de l'homme comme il faut. » Sir William Belfond a deux fils. Belfond, l'aîné, est « élevé d'après la manière rustique et grossière de son père, avec une grande rigueur et une grande sévérité. Les biens du père lui appartiennent par substitution ; cette révélation le fait se mettre en rébellion ouverte contre l'autorité paternelle ; il tourne mal et s'adonne à la débauche et aux vices. » Le plus jeune des Belfond, second fils de sir William, avait été « adopté par sir Édouard et élevé par lui depuis son enfance avec toute la tendresse, toute la générosité et toute la liberté possible ; » il est « instruit dans toutes les sciences libérales et a reçu une brillante éducation ; il est un peu coureur de femmes, et ne déteste pas de temps en

temps la compagnie de francs lurons ; mais c'est un parfait gentleman, un homme d'honneur, de dispositions bienveillantes et d'excellent caractère. »

Les autres types principaux d'Alsatia sont d'abord un certain Cheatly, « aigrefin qui, en raison de ses dettes, n'ose pas sortir de White-Fryars, mais y fait métier d'enjôler de jeunes héritiers substitués, leur procurant des marchandises et de l'argent à des taux usuraires, empruntant en leur nom, partageant avec eux et finissant par les ruiner ; c'est un impudent débauché, très-versé dans l'argot qui court la ville. » Shamwell est « cousin des Belfond ; c'est un héritier qui, ruiné par Cheatly, sert d'oiseau de leurre pour attirer d'autres pigeons à plumer ; il n'ose pas se risquer hors des confins d'Alsatia où il demeure ; il s'engage avec Cheatly pour des héritiers et vit à leurs dépens, menant une existence dissolue. » Un autre de ces personnages, le capitaine Hackum, est « une espèce de brute et de faux crâne d'Alsatia ; un drôle impudent, aussi lâche qu'il est fanfaron ; autrefois sergent dans les Flandres, puis déserteur, il a cherché un refuge contre ses créanciers à White-Fryars, où il est qualifié de capitaine par les habitants du lieu ; il y a épousé une femme qui loue des logements, débite des spiritueux et mène mauvaise vie. » Alsatia a aussi son représentant de la partie puritaine de la société, en la personne de Scrapeall, « homme hypocrite, rabâcheur affecté, sans cesse marmotant des prières, chantant des psaumes et affichant une grande piété, honteux tartufe qui s'associe à Cheatly, et, comme lui, procure aux jeunes héritiers des marchandises et de l'argent. » Un nombre assez grand de rôles inférieurs remplissent la pièce ; les femmes, à deux exceptions près, appartiennent à la même classe.

L'intrigue de cette comédie est très-simple. Le fils aîné de sir William Belfond a pris goût aux fréquentations d'Alsatia ; mais sir William, à son retour d'un voyage à l'étranger, entendant parler de la réputation que s'est acquise dans ce quartier réprouvé un squire du nom de Belfond, s'imagine qu'il s'agit de son plus jeune fils, et de cette méprise résultent de nombreux malentendus. L'erreur finit par se découvrir, c'est son fils aîné que sir William trouve à White-Fryars ; il veut l'en tirer, naturellement ; mais le jeune homme résiste. Le père, furieux, amène des constables à verge pour enlever son fils de vive force ; mais les Alsatiens se soulèvent en nombre, les agents de la loi sont battus, et sir William lui-même est fait prisonnier. Il est délivré par le plus jeune des Belfond, et la pièce finit par le repentir du frère aîné et sa réconci-

liation au dénoûment avec l'auteur de ses jours. Une intrigue secondaire, qui est loin d'être morale dans son genre, se termine par le mariage du plus jeune des Belfond. *Le Squire d'Alsatia* eut une grande vogue dans son temps; mais aujourd'hui, elle est surtout curieuse comme un tableau très-coloré de la vie de Londres dans la dernière moitié du dix-septième siècle.

Bury Fair (la Foire de Bury), également de Shadwell, est une autre comédie du même genre, dont l'intrigue présente peu d'intérêt, mais qui est pleine de vie et de mouvement. Si *le Squire d'Alsatia* est bruyant, *les Scowrers,* autre comédie du même Shadwell, mise pour la première fois à la scène en 1691, le sont encore plus. Les galants turbulents, qui, au vieux temps de l'impuissance de la police, infestaient les rues la nuit et commettaient toute sorte de méfaits, ont été connus à différentes époques sous des noms différents. Sous les règnes de Jacques Ier et de Charles Ier, on les appelait les *tapageurs (roaring boys)*; du temps de Shadwell, on les nommait les *coureurs* ou *nettoyeurs (scowrers)*, parce qu'ils couraient les rues la nuit, et les nettoyaient assez rondement de tous ceux qui y passaient; quelques années plus tard, ils reçurent le nom de *mohocks* ou *mohawks*. Pendant la nuit, Londres était à la merci de cette engeance turbulente, et les rues étaient le théâtre de violences brutales, qu'on a peine à s'imaginer aujourd'hui. Cet état de choses est dépeint dans la comédie de Shadwell. Sir William Rant, Wildfire et Tope sont de fieffés *scowrers,* bien connus dans la ville, et dont la réputation a excité l'émulation d'individus moins distingués dans leur genre; Wachum, « bel esprit et coureur de la Cité, imitateur de sir William, » et « deux mauvais drôles, » ses compagnons, Bluster et Dingboy. Une grande inimitié règne entre les deux bandes rivales. Les personnages les plus sérieux de la pièce sont M. Rant, père de sir William Rant, et sir Richard Maggot, « alderman jacobite écossais » (ne pas oublier que nous sommes maintenant sous le règne du roi Guillaume). La femme de sir Richard, lady Maggot, comme les femmes des habitants de la Cité dans les comédies de la Restauration en général, laisse à désirer sous le rapport de la vertu; elle a la passion des fréquentations du monde gai et élégant, et tyrannise quelque peu son mari. Mère de deux jolies filles, elle tâche de les tenir sevrées du monde, de peur qu'elles ne deviennent ses rivales. A ces personnages principaux sont mêlées des individualités de bas étage de l'un et de l'autre sexe, qu'il serait superflu d'énumérer.

Une grande partie de la pièce est occupée par des rixes de rue, excellentes peintures satiriques de la vie de Londres. La comédie finit par des mariages et par la réconciliation de sir William Rant avec son père, le vieux gentleman sérieux de la pièce.

Shadwell excellait dans ces comédies pleines d'incidents. Une des pièces qui approchent le plus des siennes, c'est la comédie de *Greenwich Park* (le Parc de Greenwich), par Montfort, autre satire frappante de la dissipation des bourgeois de Londres à cette époque. Comme dans les autres pièces, l'intrigue générale est nulle. La pièce se compose d'un certain nombre d'intrigues, telles qu'on peut se les figurer, à une époque aussi peu morale, dans les endroits fréquentés par le monde élégant, comme le parc de Greenwich et Deptford-Wells.

A cette époque fut introduit dans la comédie anglaise un élément de satire, qui ne semble pas y avoir figuré auparavant : la mimique. Quoique les personnages principaux de la pièce portassent des noms de convention, il arrivait souvent qu'ils étaient destinés à représenter des contemporains bien connus dans la société, et les acteurs s'efforçaient de caricaturer ces individus en imitant leurs costumes, leur langage et leurs manières. Cette mimique contribua puissamment, dit-on, au succès de *la Répétition,* le duc de Buckingham s'étant donné une peine incroyable pour apprendre à Lacy, qui jouait le rôle de Bayes, à imiter parfaitement la voix et les manières de Dryden, dont l'habillement et la personne étaient d'ailleurs minutieusement copiés. Cette satire personnelle ne se joua pas toujours impunément. Le 1er février 1669, Pepys alla au Théâtre-Royal voir jouer *l'Héritière,* dans laquelle sir Charles Sedley était, paraît-il, personnellement caricaturé, et le secrétaire de l'amirauté du roi Charles a laissé dans son journal la note suivante : « Allé à la maison du roi, pensant y voir jouer *l'Héritière,* qui avait été représentée samedi pour la première fois ; mais une fois arrivé, pas de représentation, Kynaston, qui remplissait dans la pièce un rôle insultant pour sir Charles Sedley, ayant été, hier soir, si fortement rossé à coups de bâton par deux ou trois individus, qu'il est tout meurtri et contraint de garder le lit. » On dit que la comédie de *Limberham,* par Dryden, représentée en 1678, fut défendue après la première soirée, parce que le personnage de Limberham était regardé comme une satire trop manifeste contre de duc de Landerdale.

Un autre caractère distinctif des comédies du siècle de la Restauration, c'était une indécence extraordinaire. Les auteurs semblaient s'ef-

forcer à l'envi de mettre sur le théâtre des scènes et un langage que ne pouvait supporter une oreille chaste ou un cœur honnête. A des époques plus reculées, la grossièreté de la conversation était le trait caractéristique d'un siècle peu civilisé ; comme nous l'avons déjà fait remarquer, le langage mis dans la bouche des acteurs sentait la taverne ; mais sous Charles II, le ton de la société élégante, tel qu'il est représenté au théâtre, est modelé sur celui du lupanar. On n'a même plus recours aux allusions gazées ; à la place, on emploie les mots crus et directs. Cette dépravation ouverte du théâtre parvint à son comble entre les années 1670 et 1680. L'adultère peut être considéré comme l'élément principal de ce genre de comédie. Il y est présenté comme un des ornements les plus précieux du caractère de l'homme comme il faut, surtout si l'on y joint la séduction des maîtresses d'autrui, car entretenir des maîtresses paraît être la règle de la vie sociale. *L'Épouse campagnarde* (the Country wife), comédie de Wycherley, qu'on suppose avoir été jouée dès l'année 1672, n'est qu'un tissu d'indécences grossières depuis le commencement jusqu'à la fin. Elle renferme deux intrigues principales : celle d'un épicurien qui feint d'être incapable d'amour et insensible aux charmes du beau sexe, afin de poursuivre ses manœuvres de séducteur avec plus de liberté ; et celle d'un citadin qui prend pour femme une jeune campagnarde niaise et innocente, dont il croit que l'ignorance protégera la vertu ; mais le moyen même qu'il emploie pour préserver la pauvreté, la conduit à sa perte.

La Noce du pasteur, de Thomas Killigrew, jouée pour la première fois en 1673, est également licencieuse. On peut en dire au moins autant du *Limberham or the kind Keeper* (Limberham, ou le Mentor indulgent), de Dryden, joué pour la première fois en 1678, pièce qui, de l'aveu même de l'auteur, fut interdite à cause de la licence qui y règne, mais plus probablement encore parce qu'on croyait que le personnage de Limberham avait pour objet une satire personnelle contre le comte de Landerdale, qui était impopulaire. L'intrigue en est assez simple ; c'est l'histoire d'un vieux gentleman débauché, nommé Aldo, dont le fils, après une assez longue absence sur le continent, revient en Angleterre, et prend le nom de Woodall pour jouir librement des plaisirs de la vie de Londres avant de se faire connaître à ses amis. Le nouveau débarqué prend un logement dans une maison occupée par des femmes de mœurs faciles, et il y rencontre son père ; mais, comme celui-ci ne reconnaît pas son fils, ils deviennent compagnons de plaisirs, et font si

longtemps leurs fredaines ensemble, que lorsque enfin le fils se nomme, le vieillard est obligé de se montrer indulgent pour ses vices.

La comédie de *l'Amitié à la mode*, par Otway, jouée la même année, n'est pas plus morale. Mais toutes ces pièces sont dépassées par la comédie de Ravenscroft, *les Maris de Londres* (*the London Cuckolds*), représentée pour la première fois en 1682, et qui continua d'être jouée jusqu'à une époque très-avancée du siècle dernier. C'est une comédie bien faite, pleine de mouvement, et consistant dans un grand nombre d'incidents tirés des anecdotes les moins morales des anciens conteurs, comme on en trouve dans le *Décaméron* de Boccace, et au milieu desquelles figure de nouveau l'histoire de la jeune épouse ignorante, qui ressemble au thème de *l'Épouse campagnarde* de Wycherley.

La corruption des mœurs était devenue si grande, que, quand des femmes prenaient la plume, elles surpassaient même l'autre sexe en licence. Tel a été le cas en ce qui concerne Mrs. Behn. Aphra Behn, née à Cantorbéry, avait, dit-on, passé une partie de sa jeunesse dans la colonie de Surinam, dont son père était gouverneur. Possédant, selon toute apparence, de grandes dispositions pour l'intrigue, elle fut employée par le gouvernement anglais, quelques années après la Restauration, en qualité d'espion politique à Anvers. Plus tard, elle se fixa à Londres et vécut de sa plume. La quantité de romans, de poëmes et de pièces qu'elle écrivit est considérable. Il serait difficile de trouver ailleurs des scènes de licence éhontée pareilles à celles que présentent les deux comédies de Mrs. Behn : *Sir Patient Fancy* et *l'Héritière de la Cité* ou *Sir Timothy Treat-all*, qui parurent en 1678 et 1681. L'auteur n'a pas pris la plus légère précaution pour y rien gazer, et ce qui ne peut s'exposer aux yeux est dépeint sous des couleurs qui n'admettent pas l'équivoque.

La représentation des *Maris de Londres* avait été, paraît-il, la cause de quelque scandale ; il y eut même, parmi les amateurs de théâtre, des gens qui s'offensèrent de semblables outrages aux sentiments les plus élémentaires de la décence. L'excès du mal avait commencé à produire une réaction. Ravenscroft, l'auteur de cette comédie, fit jouer, en 1684, une pièce intitulée *Dame Dobson* ou *la Femme rusée*, qui, dans l'intention de l'écrivain, devait être une pièce décente, mais les spectateurs la condamnèrent brutalement. Le prologue de cette nouvelle comédie informe que les *Maris de Londres* avaient égayé la ville et diverti la cour, mais que quelques femmes susceptibles s'en étant offensées, l'auteur avait

cru devoir écrire, pour faire amende honorable, une pièce ennuyeuse et de bon ton.

« En vous donc, chastes dames, est-il dit, nous mettons aujourd'hui notre espoir ; c'est la pièce de rétractation du poëte. Venez la voir souvent, afin qu'il finisse par se persuader qu'il y a chez vous autre chose qu'une modestie affectée. N'allez pas maintenant le délaisser, car s'il trouve que vous hésitez, il aura bientôt fait de changer sa manière d'écrire, et toutes ses pièces vous renverront chez vous le *rouge au front*, car, malgré vos critiques, nous sommes sûrs que vous reviendriez alors. »

Et, plus loin, le prologue ajoute :

« Une pièce égrillarde ne fut jamais traitée d'ennuyeuse, et une comédie décente ne vous a jamais plu beaucoup. »

« Je me rappelle, dit Colley Cibber dans son *Apologie*, en parlant de cette époque, je me rappelle qu'on voyait alors les dames ne pas oser s'aventurer le visage découvert à une nouvelle comédie, jusqu'à ce qu'elles fussent certaines qu'elles pouvaient le faire sans risque d'être insultées dans leur pudeur ; ou bien, si leur curiosité l'emportait, elles prenaient du moins le soin de sauver les apparences, et elles assistaient rarement aux premières représentations sans être masquées (à cette époque, on portait des masques journellement, et ils étaient admis au parterre, aux loges de côté et à la galerie) ; mais cette coutume entraînait tant de fâcheuses conséquences, qu'elle a été abolie il y a déjà bien des années. » Selon le *Spectateur*, les dames commencèrent alors à s'abstenir des primeurs théâtrales, si l'on en excepte les élégantes qui « ne manquent jamais la première représentation d'une nouvelle pièce, de peur qu'elle ne soit trop croustillante pour qu'il leur soit décemment possible d'aller à la seconde. »

Au milieu de ces abus, parut subitement un livre qui produisit à l'époque une grande sensation. Les comédies de la dernière moitié du dix-septième siècle n'étaient pas seulement licencieuses, elles étaient également pleines de propos profanes, et renfermaient des scènes où la religion même était traitée avec mépris. En ce temps-là (sous le règne du roi Guillaume), existait un pasteur de l'Église d'Angleterre, célèbre par son jacobitisme, par son talent comme écrivain controversiste, et par l'ardeur qu'il apportait dans toutes les causes dont il se faisait le champion. C'était Jérémie Collier, auteur de plusieurs ouvrages d'un certain mérite, rarement lus aujourd'hui, et qui fut persécuté pour son dévouement à la cause du roi Jacques et pour refus de prestation de serment

CHAPITRE XXII.

au roi Guillaume. Dans le cours de l'année 1698, Collier publia son *Aperçu succinct sur l'immoralité et le caractère profane du théâtre anglais*, dans lequel il attaquait hardiment la licence de la comédie anglaise. Peut-être le zèle de Collier l'emporta-t-il un peu trop loin; il avait offensé les beaux esprits, et particulièrement les poëtes dramatiques, et, de tous côtés, il fut en butte à des attaques auxquelles Dryden lui-même prit une part active. Collier se montra tout à fait de taille à lutter avec ses adversaires, et la controverse, en appelant l'attention sur les immoralités du théâtre, contribua certainement beaucoup à les corriger. Ces immoralités étaient devenues bien moins fréquentes et moins grossières au début du dix-huitième siècle.

Vers la fin du règne de Charles II, on fit un plus large usage du théâtre comme instrument politique, et, sous son successeur Jacques II, les puritains et les whigs y furent constamment désignés au mépris public. Après la Révolution, les choses changèrent de face; la satire théâtrale fut souvent dirigée contre les tories et les *non jurors*. Le *Non juror* de Colley Cibber, qui parut en 1717, dans un moment très-opportun, valut à son auteur une pension et l'office de poëte-lauréat. Cette pièce était fondée sur le *Tartufe* de Molière; car les auteurs dramatiques anglais empruntaient beaucoup au théâtre étranger. Un prêtre déguisé, qui se présente sous le nom du docteur Wolf, et qui a trempé dans la rébellion de 1715, s'est insinué dans la maison d'un gentilhomme riche, mais doué de peu de jugement, sir John Woodvil, qu'en invoquant la qualité de *non juror* il a non-seulement poussé à épouser la cause des rebelles, mais qu'il a encore déterminé à déshériter son fils, en même temps qu'il travaille à séduire sa femme et à tromper sa fille. La fourberie du nouveau Tartufe n'est découverte que tout juste à temps pour déjouer ses desseins. Une œuvre de ce genre ne pouvait manquer d'offenser gravement le parti jacobite de toute nuance, lequel était encore assez nombreux dans Londres, et Cibber nous assure que sa récompense consista dans une explosion d'attaques et de critiques dirigées contre lui de tous les points où se faisait sentir l'influence des tories. Ses comédies étaient, sous le rapport de l'éclat du dialogue, inférieures à celles du siècle précédent, mais l'intrigue en était bien conçue, bien conduite. Elles font généralement bon effet à la scène.

C'est à Samuel Foote, né en 1722, qu'on doit le dernier changement opéré dans la forme et le caractère de la comédie anglaise. Homme d'infiniment d'esprit et doué d'un talent extraordinaire d'imitation, Foote

fit de la mimique l'instrument principal de ses succès au théâtre. Ses pièces sont, avant tout, légères et amusantes; il réduisit à trois les cinq actes de la vieille comédie. Ses intrigues étaient ordinairement simples; le dialogue, plein d'esprit et d'humour; mais le trait caractéristique de ses pièces, c'est la hardiesse avec laquelle l'auteur s'y livrait ouvertement à la satire personnelle. Le genre adopté par Foote lui est entièrement propre. Il s'appliquait à diriger ses traits contre tous les vices de la société; mais il le fit en vouant au ridicule et au mépris les individus qui s'étaient, d'une manière ou d'une autre, fait connaître par la pratique de ces vices. Tous ses principaux personnages étaient des personnages réels, tous plus ou moins connus du public, et dont les costumes, les allures et le langage étaient imités si parfaitement sur le théâtre, qu'il était impossible de s'y méprendre. Ainsi, dans « le Diable boiteux » (*the Devil upon two sticks*), qui est une satire générale de la condition abjecte dans laquelle était tombé alors l'exercice de la médecine, les personnages représentaient tous des charlatans bien connus dans la capitale. *La Jeune fille de Bath* mit en scène sur le théâtre des scandales qui faisaient le sujet des conversations de la société de Bath. Le nabab de la comédie qui porte ce titre avait aussi son modèle dans la vie réelle. *Le Banqueroutier* peut être considéré comme une satire générale de l'état d'abjection du journalisme de l'époque, qui, forçant les portes de la vie privée, se faisait le propagateur d'accusations calomnieuses, dans le but d'extorquer de l'argent; on prétend toutefois que les personnages introduits dans la pièce étaient tous des portraits d'après nature, et l'on en dit autant de la comédie de *l'Auteur*.

Il est évident qu'une pièce de ce genre inquisitorial est une chose dangereuse, et qu'on ne pourrait guère en tolérer l'existence dans une société dont les droits sont convenablement définis; aussi ne sommes-nous pas surpris que Foote se soit attiré des haines acharnées. Mais il se présenta des cas où l'auteur encourut un châtiment d'une nature plus lourde et plus matérielle. Un des individus introduits dans *la Jeune fille de Bath*, se fit payer des dommages s'élevant à la somme de 3,000 livres sterling. Une des personnes qui figuraient dans *l'Auteur* obtint du lord chambellan l'ordre de faire cesser la représentation de la pièce, qui n'avait encore été jouée qu'un petit nombre de fois. Les conséquences du *Voyage à Calais* furent encore plus désastreuses. On sait que, dans cette comédie, le personnage de lady Kitty Crocodile était une caricature manifeste de la fameuse duchesse de Kingston. Par la trahison de quelques-

uns des gens employés par Foote, la duchesse eut vent de la pièce avant qu'elle fût prête pour la représentation, et elle eut assez d'influence pour obtenir du lord chambellan la défense de la jouer. Ce ne fut point là tout ; car, si la pièce ne fut pas jouée (elle fut ultérieurement mise à la scène avec des modifications ; ainsi, le rôle de lady Kitty Crocodile fut retranché, bien que ceux de quelques-uns des agents de la duchesse eussent été maintenus), elle fut imprimée, et, par représailles, Foote se vit l'objet d'accusations infâmes, qui lui causèrent tant de tracas et de chagrin, que sa vie en fut, dit-on, abrégée.

La comédie que Samuel Foote avait inventée ne lui survécut pas ; la caricature qu'elle comportait fut elle-même transférée à la caricature en estampes.

CHAPITRE XXIII

La caricature en Hollande. — Romain de Hooghe. — La révolution anglaise. — Caricatures sur Louis XIV et Jacques II. — Le docteur Sacheverell. — La caricature importée de Hollande en Angleterre. — Origine du mot *caricature*. — Le Mississipi et la mer du Sud; l'année des spéculations chimériques.

La caricature politique moderne, née, ainsi qu'on l'a vu, en France, peut être considérée comme ayant eu son berceau en Hollande. La position de ce pays et le degré supérieur de liberté dont il jouissait en firent, au dix-septième siècle, le refuge général des mécontents politiques des autres nations, et surtout des Français qui fuyaient la tyrannie de Louis XIV. La Hollande possédait, à cette époque, quelques-uns des artistes les plus habiles et des meilleurs graveurs de l'Europe; elle devint le centre d'où fut lancée une multitude d'estampes satiriques contre la politique du « grand monarque, » contre sa personne, et contre ses favoris et ses ministres. Ce fut une des principales causes de la haine violente que Louis XIV nourrit toujours pour la Hollande. Il craignait les caricatures des Hollandais plus que leurs soldats et leurs marins, et le crayon et le burin de Romain de Hooghe furent au nombre des armes les plus puissantes employées par Guillaume de Nassau.

Le mariage de Guillaume avec Marie, fille du duc d'York, en 1677, fit que naturellement les Hollandais prirent plus d'intérêt qu'ils n'en prenaient auparavant aux affaires intérieures de la Grande-Bretagne; ils sentirent un nouveau stimulant à leur zèle contre Louis de France, ou, ce qui était la même chose, contre le pouvoir arbitraire et le catholicisme romain, qui, l'un et l'autre, étaient devenus odieux sous son nom. L'avénement de Jacques II au trône d'Angleterre et sa tentative de rétablissement du papisme ajoutèrent un aliment religieux aussi bien qu'un aliment politique à ces sentiments; car tout le monde comprenait que Jacques agissait sous la protection du roi de France. L'année même de l'avénement du roi Jacques, en 1685, parut la caricature, que reproduit notre figure 187, et qui, malgré sa légende anglaise, semble avoir été l'œuvre d'un artiste étranger. Elle était probablement destinée à représenter la reine Marie de Modène, épouse de Jacques II, et son confesseur, le célèbre père Pètre, sous la forme du loup dans la bergerie. Le but en

est assez évident pour n'avoir pas besoin d'explication. Au haut, sur l'original, on lit les mots latins : *Converte Angliam* (convertissez l'Angleterre), et au bas, il est écrit en anglais : *It is a foolish sheep that makes the wolf her confessor* (c'est une brebis insensée que celle qui prend le loup pour son confesseur).

Fig. 187.

La période durant laquelle fleurit l'école hollandaise de caricature comprend, pour la France, le règne de Louis XIV et la régence, et, pour l'Angleterre, deux grands événements : la révolution de 1688 et les extravagantes spéculations financières de l'année 1720, qui exercèrent particulièrement le crayon des caricaturistes. Le premier de ces événements appartient presque entièrement à Romain de Hooghe. On sait très-peu de chose de l'histoire personnelle de cet artiste remarquable, mais on croit qu'il naquit vers le milieu du dix-septième siècle, et qu'il mourut dans les premières années du dix-huitième. Les anciens auteurs français qui ont écrit sur l'art, et qui étaient prévenus contre Romain de Hooghe à cause de son hostilité enracinée contre Louis XIV, nous apprennent que, dans sa jeunesse, il employa son burin à des sujets obscènes, et qu'il mena une vie si licencieuse, qu'il fut banni d'Amsterdam, sa ville natale et alla vivre à Harlem. Il acquit de la célébrité par la série de gravures,

qu'il exécuta en 1672, représentant les excès commis en Hollande par les troupes françaises, excès qui soulevèrent l'indignation de toute l'Europe contre Louis XIV. On dit que le prince d'Orange (Guillaume III d'Angleterre), appréciant la valeur de cette arme politique, s'assura le caricaturiste en le patronnant généreusement. C'est ainsi qu'on doit à Romain de Hooghe une suite de grandes estampes, dans lesquelles le roi de France, son protégé Jacques II et les partisans de ce dernier sont couverts de ridicule.

Une de ces estampes, publiée en 1688 et intitulée *les Monarques tombants*, est la commémoration de la fuite de la famille royale d'Angleterre. Une autre, qui parut à la même date, est intitulée en français :

Fig. 188.

« Arlequin sur l'hippogriffe à la croisade loyoliste ; » et, en hollandais : *Armee von de Heylige League woor der Jesuiten Monarchy* (c'est-à-dire : l'armée de la Sainte Ligue pour l'établissement de la monarchie des Jésuites). Louis XIV et Jacques II étaient représentés par les personnages d'Arlequin et de Panurge, montés sur l'animal appelé ici un *hippogriffe*, mais qui est, en réalité, un âne sauvage. Les deux rois ont leurs têtes sous un seul bonnet de jésuite. Dans le fond sont distribués d'autres personnages faisant partie de l'armée du jésuitisme, et dont le plus grotesque est celui que représente notre figure 188.

On voit toujours, dans la plupart de ces caricatures, deux personnages placés dans quelque position ridicule : le père Pètre, le jésuite, et le prince de Galles, qui fut plus tard le Prétendant, et qui était alors en bas âge. On a dit que cet enfant était, en réalité, le fils d'un meunier, et

qu'il avait été glissé secrètement dans le lit de la reine, caché dans une bassinoire ; ingénieux complot ourdi par le père Pètre. De là vient que le peuple appela ce jeune prince Peterkin ou Perkin, c'est-à-dire Petit-Pierre, surnom que les chansons et les satires de l'époque firent revivre plus tard pour le Prétendant. Les estampes, de leur côté, donnaient ordinairement un moulin à vent à l'enfant comme emblème de la profession de son père. Dans le groupe que représente notre gravure, le père Pètre porte l'enfant dans ses bras, et est lui-même installé sur une monture assez singulière, une écrevisse. Le jeune prince y est coiffé du moulin à vent. Sur le dos de l'écrevisse, derrière le jésuite, est posée la tiare, surmontée d'une fleur de lis, avec un paquet de reliques, d'indulgences, etc.; l'animal tient dans une de ses pinces le livre des offices de l'Église anglicane, et dans l'autre, le livre des lois de l'Angleterre. Le commentaire hollandais de cette estampe appelle l'enfant *l'Antechrist nouveau-né*. Une autre estampe de Romain de Hooghe intitulée *Panurge secondé par Arlequin Déodat*[1] *à la croisade d'Irlande*, 1689, est une satire de l'expédition

Fig. 189.

du roi Jacques en Irlande, qui amena la bataille mémorable de la Boyne. Jacques et ses amis se rendent au port d'embarquement, et, ainsi que le représente notre figure 189, le père Pètre marche en avant, portant le prince enfant dans ses bras.

Le dessin de Romain de Hooghe n'est pas toujours correct, surtout dans ses grands sujets : ce qui peut être sans doute attribué à sa manière hâtive et négligée de travailler ; mais il déploie une grande habileté dans la façon dont il groupe ses personnages et un grand talent d'intention satirique.

La plupart des autres caricatures de l'époque sont pauvres de dessin et d'exécution. Ainsi en est-il d'une estampe satirique populaire, qui fut publiée en France dans l'automne de l'année 1690, à l'arrivée d'une fausse

[1] Un des noms reçus par Louis XIV à son baptême. (*N. Tr.*)

rumeur annonçant que le roi Guillaume avait été tué en Irlande. Dans le fond du tableau, le cadavre du roi est suivi processionnellement par la reine, sa femme, et les principaux soutiens de sa cause. Au bas, le coin de gauche est occupé par une vue de l'intérieur des régions infernales, et par le roi Guillaume, mis à la place qui lui est réservée au milieu des flammes. Différentes parties de l'estampe portent des inscriptions qui respirent toutes un esprit de jubilation insolente. En voici une :

BILLET D'ENTERREMENT.

Vous estes priez d'assister au convoy, service et enterrement du très-haut, très-grand et très-infâme Prince infernal, grand statouder des armées diaboliques de la ligue d'Augsbourg, et insigne usurpateur des royaumes d'Angleterre, d'Écosse et d'Irlande, décédé dans l'Irlande au mois d'aoust 1690, qui se fera ledit mois, dans sa paroisse infernale, où assisteront dame Proserpine, Radamante et les ligueurs.

Les dames lui diront, s'il leur plaist, des injures.

Les estampes gravées en Angleterre à cette époque étaient pires, s'il était possible, que celles qu'on publiait en France. La caricature contemporaine sur la chute des Stuarts, la seule à peu près que l'on connaisse, est une estampe mal exécutée, publiée immédiatement après l'avénement de Guillaume III, sous le titre de *Commémoration par l'Angleterre de sa merveilleuse délivrance de la tyrannie française et de l'oppression papiste* (*England's memorial, etc.*). Le milieu du tableau est occupé par l'oranger royal, qui fleurit malgré toutes les tentatives faites pour le détruire. Dans le coin supérieur de gauche est représenté le conseil du roi de France, composé d'un nombre égal de jésuites et de morts, assis alternativement à une table ronde.

La circonstance que les titres et les légendes de presque toutes ces caricatures sont en hollandais semble montrer que, dans l'intention de leurs auteurs, c'était en Hollande plutôt qu'ailleurs qu'elles étaient destinées à agir. Dans deux ou trois seulement ces légendes ont été accompagnées de traductions en anglais et en français, et après un certain temps, il commença à en être fait en Angleterre des copies accompagnées de légendes en anglais. Le quatrième volume des *Poëmes sur les affaires d'État*, imprimé en 1707, en donne un exemple curieux. Dans la préface, l'éditeur saisit l'occasion d'informer le lecteur que, « s'étant procuré d'outre mer une collection d'estampes satiriques, faites en Hollande et ailleurs par Romain de Hooghe et autres artistes éminents, relatives au roi de France et à ses partisans, depuis que ce prince a commencé injustement la guerre, il a (lui, l'éditeur) persuadé au libraire d'en faire

graver plusieurs, à chacune desquelles il a joint, en vers anglais, les explications qui étaient dans les originaux en hollandais, en français et en latin. » On trouve, en conséquence, à la fin du volume, des copies de sept de ces caricatures, qui sont certainement inférieures sous tous les rapports à celles de la meilleure période de Romain de Hooghe. Une d'elles rappelle l'éclipse de soleil qui eut lieu le 12 mai 1706. Le soleil, comme on pouvait le conjecturer, c'est Louis XIV, éclipsé par la reine Anne, dont le visage occupe la place de la lune. Au premier plan, tout juste sous l'éclipse, la reine est assise sur son trône, entourée de ses conseillers et de ses généraux. En-

Fig. 190.

lacé dans son bras gauche elle tient le coq gaulois, auquel de la main droite elle rogne une aile. (Voir notre figure 190.) En haut, à droite, on voit un tableau de la bataille de Ramillies ; et en bas, à gauche, un combat naval sous l'amiral Leake : deux victoires gagnées dans l'année que nous venons d'indiquer.

Notre figure 191 reproduit une autre de ces copies d'estampes étrangères. « Ces personnages, est-il dit, représentent un trompette et un tambour français, envoyés par Louis le Grand pour demander des nouvelles de diverses villes perdues par le puissant monarque dans la dernière campagne. » Le trompette tient à la main une liste des villes perdues, et

Fig. 191.

une autre liste est fixée avec des épingles sur la poitrine du tambour ; en

tête de la première liste sont inscrits les noms de Gand, de Bruxelles, d'Anvers, de Bruges, et en tête de la seconde celui de Barcelone.

La première apparition notable de caricatures qui eut lieu en Angleterre est due au procès du fameux docteur Sacheverell, en 1710. Il est assez curieux que les partisans de Sacheverell parlent des caricatures comme de choses importées récemment de Hollande et nouvelles en Angleterre, et presque exclusivement employées par le parti whig. L'auteur d'un pamphlet, intitulé *Peinture de la malice, ou Portrait véritable des ennemis du docteur Sacheverell, et leur conduite à son égard*, nous apprend que « les principaux moyens auxquels on verra toujours toute la basse classe de cette engeance d'hommes qu'on appelle whigs avoir recours, pour la ruine d'un adversaire puissant, sont les trois suivants : l'estampe, la chanson ou le poëme burlesque, et le libelle, grave, calme et froid, comme le décrit l'auteur de la *Vraie Réponse*. Ces moyens ne sont pas tous employés à la fois, pas plus qu'on ne lève simultanément le ban et l'arrière-ban d'un royaume, à moins que ce ne soit pour assurer le succès d'une entreprise, ou dans des cas d'urgence absolue et de danger imminent... L'estampe, continue-t-il, est originairement un talisman hollandais (légué aux anciens Bataves par un certain nécromancien et peintre chinois), doué d'une vertu surpassant de beaucoup celle du Palladium, qui les met à même non-seulement de protéger leurs villes et leurs provinces, mais aussi de nuire à leurs ennemis, et de maintenir un juste équilibre parmi les puissances leurs voisines. » L'auteur en question s'échauffe tellement, dans l'indignation que lui inspire cette nouvelle arme des whigs, qu'il se laisse aller à une tirade en vers blancs pour nous dire comment même le mystérieux pouvoir du magicien n'a pas détruit ses victimes.

« Plus promptement qu'on ne l'avait fait jusqu'ici, l'estampe a effacé la pompe des plus puissants monarques, et détrôné la redoutable idée de la majesté royale, en rabaissant le prince au-dessous du pygmée. Voyez en effet le monarque qui autrefois, dans l'orgueil de la jeunesse, se faisait appeler Louis le Grand, voyez le Charles des heureux jours, l'un et l'autre ont confessé la puissance magique de la gravure à la manière noire[1]. Le grotesque de la forme a, dans de bruyants manifestes,

[1] La méthode de gravure appelée *mezzo tinto* (à la manière noire) fut très-généralement adoptée en Angleterre, au commencement du siècle dernier, pour les estampes et les caricatures. Elle a été continuée jusqu'à une époque assez avancée par la maison de l'éditeur Carrington Bowles.

dénoncé la mort au paysan et au bourgmestre. Vous en êtes également la preuve, ô vous, personnages sacrés, papes à la triple couronne ! et, victimes de la hideuse estampe, vous êtes aujourd'hui méprisés par la populace qui autrefois se prosternait devant vous, en adoration même devant vos trônes. »

Cet instrument, dit la suite de cette tirade, fut, sinon le premier, du moins le principal que les ennemis du docteur ont employé contre lui ; « ils l'ont représenté dans la même estampe avec le pape et le diable ; or, qui pourrait s'imaginer maintenant qu'un simple prêtre fût capable de résister à une puissance qui courbe sous son niveau des papes et des monarques ? »

La caricature à laquelle je fais ici allusion est devenue excessivement

Fig. 192.

rare ; c'est elle que reproduit notre figure 192. Deux des personnages qu'on y remarque demeurèrent longtemps associés ensemble dans l'aversion populaire, et comme le nom du troisième était tombé dans le mépris et l'oubli, la place du docteur, dans cette trinité, fut prise par un nouveau sujet d'alarme, le Prétendant, l'enfant que nous avons vu tout à l'heure brandir si joyeusement son moulin à vent. Il est évident toutefois que cette caricature exaspéra à un haut point Sacheverell et le parti qui le soutenait.

On aura remarqué que l'écrivain que je viens de citer, en se servant du mot *estampe* (*print*), ignore tout à fait celui de *caricature*, qui cependant commençait vers cette époque à être usité, quoiqu'on ne le trouve pas, que je sache, dans les Dictionnaires anglais, avant l'apparition du

Dictionnaire du docteur Johnson, en 1755. Le mot *caricature* vient, on le sait, du verbe italien *caricare*, charger; il signifie, par conséquent, une peinture chargée ou exagérée. (Les vieux dictionnaires français disent : « C'est la même chose que *charge* en peinture. ») Il ne paraît pas avoir été en usage en Italie avant la seconde moitié du dix-septième siècle, et l'exemple le plus ancien que je connaisse de son emploi par un auteur anglais, c'est celui que cite Johnson, de la *Morale chrétienne* de sir Thomas Brown, qui mourut en 1682 : « Ne t'expose pas par des mœurs abjectes à être représenté dans des dessins monstrueux et des *caricatures* (*caricatura representations*); » mais ce livre, un des derniers écrits du médecin anglais, ne fut imprimé que longtemps après sa mort. Brown, qui avait passé quelque temps en Italie, l'introduit évidemment comme un mot exotique. Nous le trouvons ensuite employé par l'auteur de l'*Essay* n° 537, du *Spectateur*, lequel, parlant de la façon dont différentes personnes étaient amenées, par des sentiments de jalousie et de prévention, à dénigrer le prochain, dit : « C'est de mains pareilles que nous viennent ces portraits de l'humanité calqués, semble-t-il, sur ces peintures burlesques que les Italiens appellent *caricatures* (*caricaturas*), où l'art consiste à conserver, au milieu de proportions difformes et de traits grossiers, quelque trait distinctif de la personne, mais de manière à faire de la beauté la plus agréable le monstre le plus odieux. » Le mot ne s'est pleinement établi dans la langue anglaise, sous sa forme actuelle, *caricature*, qu'à une époque avancée du siècle dernier.

Le sujet de caricatures le plus fécond qu'on ait vu jusqu'alors, ce furent les extravagantes spéculations financières mises à la mode en France par l'aventurier écossais Law, et imitées en Angleterre par les fameuses chimères de la mer du Sud. Il serait impossible ici, sans sortir des limites que nous avons dû nous imposer, de retracer l'histoire de ces folles spéculations, qui prirent toutes naissance dans le cours de l'année 1720; c'est d'ailleurs une histoire que peu de personnes ignorent. En cette occasion, comme dans les précédentes, le plus grand nombre des caricatures, surtout celles contre la folle entreprise du Mississipi, furent exécutées en Hollande; mais elles sont bien inférieures aux œuvres de Romain de Hooghe. La vogue de ces charges était, il est vrai, si grande, que les éditeurs, dans leur ardeur de lucre, non-seulement inondaient le monde de gravures faites par des artistes sans talent et sans esprit, mais encore rééditaient avec des titres nouveaux de vieilles estampes, représentant n'importe quel sujet, pourvu qu'il comportât de

CHAPITRE XXIII.

nombreux personnages ; car le public prenait volontiers tout ce qui représentait une foule pour une nouvelle satire contre l'empressement avec lequel les Français se précipitaient sur le marché aux actions. Ainsi une vieille estampe, qui évidemment avait pour sujet la rencontre d'un roi et d'un haut personnage dans la cour d'un palais, entourés de courtisans en costumes du temps de Henri IV, fut republiée comme représentant la cohue des affairés courant à la rue Quincampoix, le grand théâtre de l'agiotage à Paris. La vieille estampe de la bataille entre Carnaval et Carême reparut, grâce à de légères retouches, sous le titre en hollandais de *Strydtuszen de Smullende Bubbel-Heeren en de aanstaande armoede*, c'est-à-dire bataille entre les seigneurs spéculateurs bons vivants et la pauvreté qui s'approche.

Fig. 193.

Outre leur mode de publication par feuilles isolées, bon nombre de ces estampes furent collectionnées et publiées en un volume, qu'on trouve encore assez souvent sous le titre de *Het groote Tafereel der Dwasheid* (le grand tableau de la Folie). Une de ces séries représente une multitude de personnes des deux sexes et de tout âge, jouant le rôle d'Atlas en soutenant sur leurs dos des globes, qui, quoique faits de papier, étaient, par suite des mouvements du marché financier, devenus plus lourds que l'or. Law, en personne, apparaît au premier rang (voir notre figure 193), et sollicite l'assistance d'Hercule pour soutenir son énorme fardeau. Dans les vers français qui accompagnent cette estampe, l'auteur dit :

> Ami Atlas, on voit (sans compter vous et moi)
> Faire l'atlas partout des divers personnages,
> Riche, pauvre, homme, femme, et sot et quasi-sage,
> Valet, et paisan, le gueux s'élève en roi.

Une autre de ces caricatures représente Law en don Quichotte, monté

sur le baudet de Sancho. Escorté d'une foule compacte, il se rend en toute hâte auprès de sa Dulcinée, qui l'attend dans l'*actie huis* (la maison aux actions). Le diable est en croupe (voir notre figure 194), et tient en l'air la queue de l'âne, tandis qu'une pluie de morceaux de papier, ayant la forme d'actions industrielles, objets de la convoitise générale, inonde le chemin. L'animal porte au cou et sur les épaules l'argent donné en échange de ce papier. Sur la caisse, on lit l'inscription : *Bombarioos Geldkist* (caisse à or de Bombario (Law), 1720); et, sur l'étendard, ces mots : *Ik koom, ik koom, Dulcinice* (je viens, je viens, Dulcinée).

Fig. 194.

La meilleure, peut-être, de cette série de caricatures est une grande gravure du célèbre Picart, insérée dans la collection hollandaise, avec légende en hollandais et en français; cette gravure, rééditée à Londres avec un commentaire en anglais, est une satire générale contre les extravagances de la mémorable année 1720. La Folie remplit les fonctions de conducteur de l'équipage de la Fortune, dont le char est tiré par les représentants des nombreuses Compagnies qui avaient surgi à cette époque, la plupart plus ou moins chimériques. Plusieurs de ces agents ont des queues de renard, « pour montrer leur politique et leur ruse, » ainsi que

nous en informe l'explication. Le diable se laisse apercevoir dans les nuages, soufflant des bulles de savon, qui se mêlent aux morceaux de papier que la Fortune distribue à la foule. Le sujet est encombré de personnages dispersés par groupes, et livrés à une variété d'occupations se rattachant à la grande folie du jour, et dont l'une, entre autres, est représentée dans notre figure 195. C'est un transfert d'actions fait par l'entremise d'un courtier juif.

Ce fut au milieu de cette fièvre de spéculations chimériques que débuta l'école anglaise de caricature. Quelques spécimens ont été conservés; d'autres, qu'on voit annoncés dans les journaux du temps, ne se retrouvent plus du tout. Dans le fait, une portion très-considérable des produits de la littérature caricaturale de la première moitié du siècle dernier, époque relativement récente cependant, semble avoir disparu.

Fig. 195.

A vrai dire, l'intérêt qui s'attachait à ces estampes était en général d'une nature si temporaire que peu de gens prenaient soin de les conserver; bien peu, d'ailleurs, de ces images avaient de mérite artistique. Ajoutons que ces estampes anglaises ne sont que de pauvres imitations des œuvres de Picart et d'autres artistes du continent. Deux caricatures anglaises faisant pendant, intitulées : *le Miroir du spéculateur*, représentent, l'une, un visage rayonnant de joie à la hausse des actions; l'autre, le même visage empreint d'un visible chagrin à leur baisse; chaque tête est entourée de listes de compagnies et d'épigrammes à leur adresse. Ces caricatures sont gravées à la manière noire (*mezzo tinto*), genre de gravure

alors en grande vogue et qu'on suppose avoir été inventé en Angleterre, car on en a attribué l'invention au prince Rupert. Ces dernières estampes portent la mention : « Imprimé pour le compte de Carington Bowles, près de Chapter House, dans le cloître de l'église Saint-Paul, à Londres, » nom célèbre autrefois, et encore aujourd'hui très-familier aux collectionneurs, surtout aux amateurs de ce genre d'estampes. Nous aurons à reparler de Carington Bowles dans le chapitre suivant. Avec lui commence la longue liste des éditeurs d'estampes qui se sont rendus célèbres en Angleterre.

CHAPITRE XXIV

La caricature anglaise au temps de Georges II. — Les éditeurs d'estampes anglais — Les artistes employés par eux. — Le long ministère de sir Robert Walpole. — Guerre avec la France. — Ministère Newcastle. — Intrigues d'Opéra. — Avénement de Georges III, et lord Bute au pouvoir.

A l'avénement de Georges II, le goût de la caricature politique augmenta considérablement; ce genre de publications était devenu presque une nécessité de la vie sociale. A cette époque aussi, il s'était établi une école anglaise distincte de caricature politique, et les éditeurs d'estampes devinrent plus nombreux et prirent une position plus importante dans le commerce des produits de la littérature et des arts.

Parmi les plus anciens de ces éditeurs, le nom de Bowles occupe une place éminente. L'estampe burlesque de Hogarth sur l'opéra des *Gueux*, publiée en 1728, fut « imprimée pour le compte de John Bowles, au *Cheval noir*, dans Cornhill. » Quelques exemplaires de l'estampe du *Roi Henry VIII et Anna Bullen*, gravée par le même grand artiste, la même année, portent la mention éditoriale de John Bowles; d'autres furent « imprimés pour le compte de Robert Wilkinson, Cornhill, de Carington Bowles, cloître de Saint-Paul (*Saint Paul's church yard*), et de R. Sayer, Fleet street. » *Les Joyeusetés de la Foire de Southwark*, par Hogarth, furent aussi publiées en 1733, par Carington et John Bowles. Ce Carington Bowles était peut-être mort en 1755; car, en cette année, la caricature intitulée *Ressentiment anglais* porte la mention éditoriale : « imprimé pour le compte de T. Bowles, cloître de Saint-Paul, et de John Bowles et fils, Cornhill. » John Bowles paraît avoir été le frère du premier Carington Bowles du cloître Saint-Paul. Un de ses fils, nommé Carington, prit la suite de cette maison, qui, sous lui et son fils, nommé comme lui Carington, et ensuite sous la raison sociale Bowles et Carver, est arrivée jusqu'à la génération présente. Une autre maison de vente d'estampes, très-célèbre aussi, fut établie dans Fleet street, par Thomas Overton, probablement dès la fin du dix-septième siècle. A la mort de celui-ci, la maison fut achetée par Robert Sayers, graveur à la manière noire, artiste de mérite, dont le nom figure comme co-éditeur d'une es-

tampe de Hogarth en 1729. Overton fut, dit-on, l'ami personnel de Hogarth. La suite des affaires de Sayers fut prise par le graveur Laurie, son élève, qui, lui-même, transmit son commerce à son fils Robert-H. Laurie, bien connu dans la Cité. Cette maison devint plus tard la maison Laurie et Whittle. Elle subsiste encore dans Fleet street, au n° 53 ; c'est le plus ancien établissement de Londres pour la publication des cartes de géographie et des estampes.

Sous le règne de Georges II, le nombre des éditeurs de caricatures se multiplia ; entre autres, nous trouvons le nom de J. Smith, « à la tête de Hogarth, dans Cheapside, » attaché à une caricature publiée au mois d'août 1756 ; ceux d'Edwards et de Darly, « au Gland d'or, vis-à-vis de Hungerford, dans le Strand, » qui publièrent aussi des caricatures pendant les années 1756 et 1757. Des caricatures et des estampes burlesques furent publiées par G. Bickham (*May's Buildings*), dans Covent-Garden ; une caricature dirigée contre l'emploi de troupes étrangères, et intitulée : *une Nourrice pour les Hessois*, porte la mention : « vendue *May's Buildings*, dans Covent-Garden, où l'on en trouve cinquante autres. » Le *Spectacle rare*, publié en 1760, se vendait « au magasin d'estampes politiques de Sumpter, dans Fleet street, » et plusieurs caricatures sur le costume du temps, notamment sur les Macaronis (petits-maîtres), vers l'année 1772, furent publiées par F. Bowen, « en face de Haymarket, dans Piccadilly. » On trouve aussi, vers le milieu du siècle dernier, Sledge, « marchand d'estampes, Henrietta street, Covent-Garden. » Entre autres estampes burlesques, Bickham, *May's Buildings*, publia une série d'images des diverses professions, représentées par les différents outils, etc., employés par chacune d'elles.

La maison de Carington Bowles, du cloître de Saint-Paul, publia, dans le cours du dernier siècle et de celui-ci, un nombre immense de caricatures du caractère le plus varié, mais consistant plutôt en scènes comiques de la société qu'en sujets politiques ; plusieurs étaient gravées à la manière noire et assez vigoureusement coloriées. De ce nombre étaient des caricatures sur les modes et les faiblesses du temps, sur des accidents, des épisodes comiques, des circonstances ordinaires de la vie, des caractères, etc. ; elles sont souvent dirigées contre les hommes de loi, les prêtres, et surtout les moines et les frères ; car le sentiment anticatholique était très-prononcé au siècle dernier. J. Brotherton, New Bond street, n° 132, publia beaucoup des caricatures de Bunbury ; tandis que la maison Laurie et Whittle employait surtout les Cruikshanks.

Mais l'éditeur d'estampes qui publia peut-être le plus de caricatures fut S.-W. Fores, établi d'abord dans Piccadilly, au numéro 3, puis, plus tard, au numéro 50, au coin de Sackville street, où le nom subsiste encore. Fores semble avoir été très-fécond en expédients ingénieux pour étendre le cercle de ses affaires. Il forma une espèce de bibliothèque de caricatures et d'autres estampes, et fit payer le droit de les feuilleter chez lui ; ensuite, il adopta le système du prêt à domicile par portefeuilles pour des soirées, et ces portefeuilles de caricatures devinrent un amusement à la mode dans les dernières années du dix-huitième siècle. Parfois, il avait recours à quelque curiosité hétéroclite pour ajouter aux attraits du magasin. Ainsi, sur les caricatures publiées en 1790, on trouve la mention que : « le Musée de caricatures de Fores renferme la collection la plus complète du royaume, ainsi que *la tête et la main du comte Struenzée*; prix d'entrée : 1 shilling. » Les caricatures contre les révolutionnaires français, publiées en 1793, sont indiquées comme publiées par « S.-W. Fores, Piccadilly, n° 3, où l'on voit *un modèle complet de la guillotine;* prix d'entrée : 1 shilling. » Sur quelques estampes, il est dit que ce modèle a six pieds de haut.

Parmi les artistes employés par les éditeurs d'estampes du temps de Georges II, nous trouvons encore un certain nombre d'étrangers. Coypel, qui caricatura l'Opéra à l'époque de Farinelli et contrefit Hogarth, appartenait à une famille distinguée de peintres français. Goupy, qui caricatura aussi les artistes de l'Opéra, en 1727, et Boitard, qui travailla activement pour Carington Bowles, de 1750 à 1770, étaient également Français. Liotard, autre caricaturiste de l'époque de Georges II, était natif de Genève. Les noms de deux autres, Vandergucht et Vanderbank, disent assez leur origine hollandaise. Au nombre des caricaturistes anglais qui travaillèrent pour la maison Bowles, furent Georges Bickham, frère de l'éditeur d'estampes ; John Collet et Robert Dighton, avec d'autres de réputation moindre. R. Attwold, qui publia des caricatures contre l'amiral Byng en 1750, fut un imitateur de Hogarth. — Parmi les caricaturistes moins renommés des vingt-cinq dernières années du dix-huitième siècle, nous citerons Mac Ardell, dont l'estampe *l'Averse du parc*, représentant la confusion causée parmi la société élégante sur le Maïl dans le parc de Saint-James, par une averse soudaine, est si connue ; et aussi Darley. Paul Sandby, qui fut patronné par le duc de Cumberland, exécuta des caricatures sur Hogarth.

Plusieurs de ces artistes des premiers temps de la caricature anglaise

paraissent avoir été très-mal payés. Le premier des Bowles se vanta, dit-on, d'avoir acheté un grand nombre de gravures pour un peu plus de la valeur intrinsèque de la planche de métal. Le goût croissant de la caricature avait aussi multiplié les amateurs, parmi lesquels il faut nommer la comtesse de Burlington et le général Townshend, devenu plus tard le marquis Townshend. Lady Burlington était l'épouse du comte de Burlington qui fit construire Burlington House, dans Piccadilly. Elle était l'âme de l'une des factions soulevées par les disputes relatives à l'Opéra, à la fin du règne de Georges Ier, et passe pour avoir dessiné la fameuse caricature sur Cuzzoni, Farinelli et Heidegger, laquelle fut gravée à l'eau-forte par Goupy, qu'elle avait pris sous son patronage. Il ne faut pas oublier que Bunbury lui-même était, ainsi que Sayers, un simple amateur; et, entre autres amateurs, on peut citer encore le capitaine Minshull, le capitaine Baillie et John Nixon. Bunbury exerça son crayon contre les Macaronis (c'est ainsi qu'on appelait les dandies des premières années du règne de Georges III); une de ses caricatures, intitulée : *le Cabinet de toilette du Macaroni*, a joui d'une popularité toute particulière.

La caricature politique prit tout son essor sous le ministère de sir Robert Walpole, lequel ne dura pas moins de vingt ans, à dater de 1721. Dans la période qui l'avait précédé, on avait accusé les whigs d'avoir inventé la caricature; mais alors ce furent certainement les tories qui recueillirent les plus grands bénéfices de l'invention; car, pendant plusieurs années, la plupart des caricatures qui furent publiées étaient dirigées contre le ministère whig. C'est aussi un trait distinctif assez curieux de la société de cette époque, que de voir les femmes prendre tant d'intérêt à la politique, qu'il était de mode d'avoir des caricatures sur les éventails aussi bien que sur d'autres objets également d'un usage personnel. En outre, l'idée populaire de ce qui constituait une caricature était encore si peu fixe, qu'on appelait ordinairement les caricatures des *hiéroglyphes*, terme qui, il est vrai, n'était pas mal choisi, car les caricatures étaient tellement compliquées, tellement remplies d'allusions mystérieuses, qu'il n'est pas du tout facile aujourd'hui de les comprendre ou de les apprécier.

Vers l'année 1739, les caricatures politiques étaient en progrès, comme esprit et comme dessin; mais il fallait encore d'assez longs commentaires pour les rendre intelligibles. Une des plus célèbres fut provoquée par la motion faite dans la Chambre des communes, le 13 février, contre le mi-

nistère Walpole; c'est une satire contre l'opposition, dont les membres sont représentés comme si pressés de courir aux places, qu'ils se renversent étourdiment les uns les autres avant d'atteindre leur but. Le parti de l'opposition riposta par une contre-partie intitulée *la Raison*, qui, sous quelques rapports, était la parodie de l'autre, mais inférieure par le trait et l'esprit. En même temps, parut une autre caricature contre le ministère, intitulée *le Motif*, qui en provoqua une autre encore : *la Conséquence de la motion*, suivie le lendemain par celle des *Libertins politiques* ou

Fig. 196.

Motion sur motion, tandis que les adversaires du gouvernement produisirent aussi leur caricature, intitulée *les Bases*, attaque violente et grossière contre les whigs.

Entre autres caricatures publiées à cette occasion, une des meilleures est celle qui porte le titre de *les Funérailles de la faction;* elle est datée du 26 mars 1741. Au-dessous, on lit ces mots : « Funérailles dirigées par l'écuyer S—s, » par allusion à Sandys, qui avait fait la motion dans la Chambre des communes, et qui avait ainsi entraîné son parti à une défaite signalée. Parmi les principaux pleureurs du cortége, on voit les

journaux de l'opposition : *the Craftsman* (l'Artisan), créé par de Bolingbroke et Pulteney ; *the Champion* (le Champion), qui était encore plus agressif ; *the Daily-Post* (le Courrier quotidien), *the London and evening Post* (le Courrier de Londres et du soir) ; et *the Common sense Journal* (le Journal du Sens commun). Ce groupe en deuil est représenté dans notre figure 196.

A partir de cette époque, il n'y eut point de trêve dans la publication des caricatures ; leur nombre, au contraire, sembla augmenter tous les ans, jusqu'au moment où un nouvel aliment fut donné à la verve des dessinateurs, dans la guerre avec la France en 1755 et les intrigues ministérielles des deux années suivantes. La guerre, acceptée avec répugnance par le gouvernement anglais, qui y était mal préparé, fut le sujet d'un grand mécontentement, quoique tout d'abord on eût conçu l'espérance de grands succès. Une des caricatures publiées sous cette première impression, à une époque où une flotte anglaise était mouillée devant Louisbourg, au Canada, est intitulée : *le Ressentiment anglais, ou les Français bloqués dans Louisbourg*. Elle était due au crayon de l'artiste français Boitard. Un des groupes qui y figurent représente le marin anglais plein d'ardeur et malmenant le Français qui se désespère. Reproduit dans notre figure 197, il peut servir de spécimen de la manière de Boitard.

Fig. 197.

La mode vint alors d'imprimer sur des cartes des caricatures politiques dans des proportions réduites, et de soixante-quinze de ces cartes on composa un petit volume, sous le titre de : *Histoire politique et satirique des années 1756 et 1757, en une série de soixante-quinze planches spirituelles et divertissantes, contenant tous les faits, les personnages et les caricatures les plus remarquables de ces deux années mémorables* (Londres ; imprimé pour le compte d'E. Morris, près de Saint-Paul). Les mentions éditoriales des planches (qui portent les dates de leurs diverses publica-

tions) nous apprennent qu'elles sortaient du célèbre magasin de Darly et Edwards, au Gland, en face de Hungerford, Strand. Ces caricatures commencent par les relations étrangères de l'Angleterre et expriment l'opinion que les ministres sacrifiaient les intérêts du pays à l'influence française. Dans une d'elles (reproduite par notre figure 198), intitulée : *l'Angleterre enlaidie, ou les Habilleurs français,* le ministre Newcastle, en femme, et son collègue Fox ont revêtu la Grande-Bretagne d'une robe neuve à la française, qui ne lui va pas. La Grande-Bretagne s'écrie : « Rendez-moi mes habits. Je ne peux pas remuer les bras dans ceux-ci ; en outre, tout le monde se moque de moi. » Newcastle répond d'un ton quelque peu impérieux : « Chut, tenez-vous tranquille, vous n'avez pas

Fig. 198.

besoin de remuer les bras ; à quoi bon ? » De son côté, Fox, d'un ton plus insinuant, lui offre une fleur de lis, en lui disant : « Tenez, madame, mettez cela à votre ceinture, tout près de votre cœur. » Les deux tableaux qui ornent les murs de la chambre représentent une hache et une corde, et au-dessous on lit : « Les délégués du pouvoir habilleront-ils ainsi notre génie ? Qu'ils se souviennent qu'il arrive une heure d'expiation où il faut rendre compte, et alors gare les cols ! »

Une autre planche de cette série développe plus clairement cette dernière idée. C'est une attaque contre les ministres, qu'on croyait occupés à s'enrichir aux dépens de la nation ; elle est intitulée *le Diable oiseleur.* D'un côté, pendant que Fox s'agite avidement pour ramasser l'or, le diable le prend dans un nœud coulant suspendu au gibet ; de l'autre côté, un autre démon fait tomber la hache fatale sur Newcastle, qui se livre au

même exercice. Cette dernière caricature (voir notre figure 199) porte ce titre : *un Niais mordant à l'amorce, pendant que l'oiseleur fait tomber une hache*. Disposé comme il l'est, cet instrument de supplice est l'image parfaite d'une guillotine, longtemps avant le règne de celle-ci en France.

Fig. 199.

Le troisième échantillon que je citerai de ces caricatures est intitulé *l'Idole*; il a pour sujet les extravagances et les jalousies personnelles se rattachant à l'Opéra italien. La rivalité entre Mingotti et Vanneschi y faisait alors autant de bruit que celle entre Cuzzoni et Faustina quelques années auparavant. La première de ces artistes ne jouait que quand la fantaisie lui en prenait ; c'est à grand'peine qu'on la décidait à chanter

Fig. 200.

un petit nombre de fois pendant la saison, et ce moyennant des traitements excessifs : deux mille livres sterling, dit-on. Dans la caricature dont je parle, la cantatrice, debout sur un tabouret, sur lequel est écrit : « Deux mille livres par an, » reçoit les adorations de ses admirateurs. Immédiatement devant elle on voit un membre de l'Église agenouillé et

s'écriant : « Gloire à toi, maintenant et à jamais ! » Dans le fond paraît une femme tenant en l'air son bichon, animal alors à la mode, et disant à la favorite de l'Opéra : « Il n'y a que ce petit chien et vous que j'aime. » Derrière l'ecclésiastique on voit à genoux d'autres hommes, tous personnages de distinction, et en dernier lieu un noble et sa femme ; le mari tient à la main un mandat de deux mille livres, prix de son abonnement à l'Opéra, et dit, en forme de remarque : « Nous n'aurons que douze chansons pour tout cet argent. » A quoi la dame répond avec un superbe dédain : « Eh bien, c'est assez pour cette mesquine bagatelle. » L'idole, en retour de tous ces hommages, chante d'un air assez maussade :

> Tra la la, ô vous, êtres infimi,
> Mon nom est Mingotti,
> Si vous ne m'adorez pi,
> Vous irez tous au diabli [1].

Pendant les dernières années du règne de Georges II, sous l'administration vigoureuse de William Pitt, il régna dans la politique intérieure du pays un calme qui présenta un étrange contraste avec l'agitation des années précédentes. Les factions semblaient avoir rentré les cornes, et il y eut comparativement peu à faire pour le caricaturiste. Mais ce calme ne fut que de courte durée après la mort de ce prince, et le nouveau règne fut marqué dès son début par les symptômes d'une agitation politique imminente et du genre le plus violent. Les artistes satiriques, qui jusque-là s'étaient contentés d'autres sujets, sentirent la tentation de s'embarquer sur la mer houleuse de la politique.

De ce nombre fut Hogarth, dont nous raconterons dans notre prochain chapitre les mésaventures comme caricaturiste politique.

Jamais peut-être aucun nom ne provoqua une plus grande quantité de caricatures et d'attaques satiriques que celui de lord Bute, qui,

Fig. 201.

[1] Il est bon de noter que toutes les désinences anglaises de ce quatrain sont italianisées pour rimer avec Mingotti. — O. S.

grâce à la faveur de la princesse de Galles, gouverna en maître à la cour pendant la première partie du règne de Georges III. Bute s'était adjoint au ministère, comme un collègue sur lequel il pouvait compter, ce même Henri Fox qui devint plus tard le premier lord Holland et qui s'était enrichi avec l'argent de la nation. Ces deux ministres paraissaient viser à la substitution du pouvoir arbitraire au gouvernement constitutionnel. Fox était ordinairement représenté dans les caricatures avec la tête et la queue (quelque peu exagérées), de l'animal dont il avait le nom (renard), tandis que Bute, par suite d'un très-mauvais calembour sur son nom, était, lui, représenté revêtu du costume écossais et chaussé de deux grandes bottes, ou quelquefois d'une seule, de dimension encore plus considérable. Dans ces caricatures, Bute et Fox sont généralement ensemble. Ainsi, un peu avant la démission du duc de Newcastle en 1762, il parut une caricature intitulée : *la Chambre d'enfants de l'État*, où les différents membres du ministère formé sous l'influence de lord Bute sont représentés comme se livrant à des jeux d'enfants. Fox, en qualité de chef de file des majorités parlementaires, est à cheval, armé de son fouet, sur les épaules de Bute (voir notre figure 201), tandis que le duc de Newcastle, revêtu d'un office plus servile, fait la bonne et balance le berceau. Les vers qu accompagnent cette caricature, décrivent ainsi le premier de ces groupes (Fox est communément désigné dans la satire sous la dénomination de Volpone) :

> D'abord, vous voyez le vieux sournois de Volpone
> A cheval sur les robustes épaules
> Du favori Sawny.
> Tra la la la.

Le nombre des caricatures publiées à cette époque fut très-considérable; elles étaient presque toutes dirigées contre Bute et Fox, la princesse de Galles et le gouvernement qu'ils dirigeaient. La caricature, en ce temps-là, alla jusqu'à la licence la moins déguisée, et l'on vit les plus grossières allusions aux prétendues relations secrètes du ministre avec la princesse de Galles; la plus innocente peut-être de ces allusions fut l'addition d'un jupon à la botte, comme symbole de l'influence sous laquelle le pays était gouverné.

Dans les charges de cortéges et de cérémonies, on faisait généralement figurer un Écossais portant la bannière de la botte et du jupon. Lord Bute, effrayé de la haine qui s'était ainsi amassée contre lui, chercha à

arrêter le torrent en employant les satiristes à défendre le gouvernement. Pas n'est besoin de rappeler qu'au nombre de ces auxiliaires mercenaires fut le grand Hogarth lui-même, qui accepta une pension et publia, dans le courant de septembre 1762, sa caricature intitulée *the Times*, 1ᵉʳ novembre.

Hogarth n'excella pas dans la caricature politique, et cette estampe renferme peu de qualités de nature à l'élever au-dessus des publications d'un caractère analogue. C'était le moment où les négociations relatives au traité de paix impopulaire de lord Bute suivaient leur cours; la satire de Hogarth est dirigée contre la politique étrangère de l'ex-ministre Pitt. Elle représente l'Europe dans un état de conflagration générale et les flammes atteignant déjà la Grande-Bretagne. Pendant que Pitt souffle le feu, Bute, avec une troupe de soldats et de marins assistés de ses Écossais favoris, travaille à l'éteindre. Il en est empêché par l'intervention du duc de Newcastle, qui apporte une brouette pleine de *Monitors* et de *North Britons*, journaux de l'opposition violente, pour alimenter les flammes.

Les plaidoyers, à la plume ou au crayon, des mercenaires de Bute rendirent peu service au gouvernement; ils ne firent que provoquer un redoublement d'activité de la part de ses adversaires. La caricature de Hogarth attira plusieurs réponses, dont une des meilleures fut une grande estampe intitulée : *le Spectacle ambulant* (The raree Show), *contre-partie politique de la gravure de William Hogarth*, THE TIMES. Ici c'est la maison de John Bull qui est en feu, et les Écossais s'en réjouissent en dansant. Au centre du tableau on voit une grande baraque de comédiens, par une fenêtre de laquelle Fox passe la tête et montre du doigt l'enseigne, qui représente Énée et Didon entrant ensemble dans la caverne, avant-goût de la scène qui se joue au naturel dans la baraque. C'est une allusion aux propos qui circulaient généralement sur le compte de Bute et de la princesse, lesquels, cela va sans dire, étaient l'Énée et la Didon de la pièce; tous deux apparaissent en outre sous les costumes de ces rôles sur l'estrade de la baraque, flanqués de deux écrivains à la solde de Bute : Smollett, qui dirigeait le *Briton*, et Murphy, qui écrivait dans l'*Auditor*, l'un soufflant dans la trompette et l'autre battant du tambour. Parmi les différents groupes qui remplissent le tableau, on en voit un derrière la baraque des comédiens, dont l'intention est évidemment une satire contre l'esprit de fanatisme religieux qui à cette époque envahissait le pays. Un prédicateur en plein vent, monté sur un escabeau, harangue

un auditoire qui n'a pas l'air des plus intelligents ; l'inspiration est communiquée à l'orateur d'une façon assez triviale par un esprit qui, assurément, n'est pas l'Esprit-Saint (voir notre figure 202).

Fig. 202.

La violence de ces attaques finit par amener la chute de lord Bute, ostensiblement du moins. Le ministre caricaturé donna sa démission, le 6 avril 1763. Le duc de Cumberland, le héros de Culloden, qui était regardé comme le chef de l'opposition dans la Chambre des lords, était alors très-populaire. On crut que c'était lui qui avait renversé « la botte, » et sa popularité s'en accrut tout à coup. Le souvenir de ce triomphe fut consacré par un certain nombre de caricatures. L'une d'elles est intitulée : *la Botte renversée, ou la Volonté anglaise triomphant : rêve.* Le duc de Cumberland, la cravache à la main, a crossé la botte hors de la maison, en criant à un jeune homme en costume de matelot qui le suit : « Laissez-moi faire, Ned ; je m'entends à traiter les Écossais. Souvenez-vous de Culloden. » Le jeune homme répond : « Poussez ferme, mon oncle, qu'il ne se relève pas. Laissez-moi aussi lui donner mon coup de pied. »

Un groupe presque semblable et parlant un langage analogue est introduit dans une caricature de même date, intitulée : *la Botte et la Ganache.* Le jeune homme est sans doute censé représenter le neveu de Cumberland, Édouard, duc d'York, qui avait été promu au grade de contre-

amiral, et qui, paraît-il, s'était associé à son oncle pour faire de l'opposition à lord Bute. La « Botte, » comme le fait voir notre figure 203, est entourée de la fameuse « ligne de beauté » de Hogarth, dont il sera parlé plus au long dans le chapitre qui va suivre.

Fig. 203.

Avec la chute du ministère Bute, on peut considérer l'école anglaise comme complétement formée et pleinement établie. A partir de cette époque, les noms des caricaturistes sont mieux connus et nous aurons à les examiner dans leurs caractères individuels. L'un d'eux, William Hogarth, s'est élevé en réputation bien au-dessus des artistes ordinaires dont il était entouré.

CHAPITRE XXV

Hogarth. — Histoire de ses premiers temps. — Ses séries de tableaux. — Scènes de la Vie de la courtisane.— Scènes de la Vie du libertin.— Le Mariage à la mode. Ses autres estampes. — L'Analyse de la beauté et les persécutions auxquelles elle expose l'artiste. — Le patronage qu'il reçut de lord Bute. — Caricature de l'Époque. —Attaques auxquelles Hogarth fut exposé à cause de cette caricature et qui hâtèrent sa mort.

Le 10 novembre 1697, William Hogarth naquit dans la Cité de Londres. Son père, Richard Hogarth, était un maître d'école qui cherchait, en compilant des livres, à augmenter ce que lui rapportaient ses élèves, sans trop y réussir toutefois. Dès son enfance, comme il nous l'apprend dans les *Anecdotes* qu'il raconte de lui-même, le jeune Hogarth montra du goût pour le dessin et particulièrement pour la caricature; hors de l'école, on le voyait rarement sans un crayon à la main. Les ressources bornées de Richard Hogarth le forcèrent à retirer de bonne heure l'enfant de l'école et à le mettre en apprentissage chez un graveur sur métal. Mais cette occupation fut peu du goût du jeune William, dont l'ambition visait plus haut. Le terme de son apprentissage expiré, l'artiste en germe s'appliqua à la gravure en taille-douce, et, s'étant établi pour son propre compte, il exécuta un nombre considérable de planches, d'abord en gravant des armoiries et des vignettes de factures de commerce, ensuite en composant et en gravant des illustrations de livres, — dont aucune, il faut le dire, ne révélait de supériorité marquée sur le courant ordinaire des productions de ce genre. Vers 1728, Hogarth débuta comme peintre, et plus tard il fréquenta l'atelier de sir James Thornhill, dans Covent-Garden, où il fit connaissance de la fille unique de cet artiste, Jane. Il en résulta en 1730 un mariage clandestin, qui non-seulement n'obtint pas l'approbation du père de la jeune personne, mais provoqua sa colère à un point extrême ; cependant, dans la suite, sir James ayant acquis la conviction du génie de son gendre, une réconciliation s'effectua par l'entremise de lady Thornhill.

A cette époque, Hogarth avait déjà débuté dans le nouveau genre de compositions, qui était destiné à l'élever bientôt comme artiste à un degré de réputation que peu d'hommes aient jamais atteint. Dans ses *Anecdotes*,

le peintre nous a fait un récit intéressant des motifs qui le guidèrent. « Ce qui m'a, dit-il, engagé à adopter ce genre, c'est qu'il me parut que les écrivains et les peintres avaient, dans le genre historique, négligé totalement cette classe intermédiaire de sujets qui peut se placer entre le sublime et le grotesque. J'ai voulu, dès lors, composer des tableaux sur toile semblables aux représentations du théâtre, et j'ai en outre espéré les voir passer par les mêmes épreuves de critique et apprécier à la même mesure que les autres. Il faut bien observer que j'entends parler seulement de ces scènes où l'espèce humaine fournit les acteurs, scènes qui, à mon avis, ont rarement été traitées comme elles le méritent et comme elles sont susceptibles de l'être. Dans ces compositions, les sujets, destinés à moraliser tout en divertissant, ne sauraient manquer d'être d'une grande utilité publique; ils ont par conséquent des titres à figurer dans le genre le plus élevé. Si l'exécution en est difficile (quoique ce ne soit là qu'une considération secondaire), l'auteur n'en a droit qu'à plus d'éloges. Ce point admis, la comédie peinte sera plus convaincante pour l'esprit d'un homme à conception rapide, que ne le seraient un millier de volumes de comédie écrite; c'est là ce que j'ai tenté dans les estampes que j'ai composées. Il faut laisser la décision à tout spectateur et lecteur non prévenus; les personnages des tableaux ou des estampes doivent être considérés comme des acteurs costumés soit pour le genre sublime, soit pour la comédie élégante ou la farce, soit pour des scènes de la vie du grand monde ou de celle des classes populaires. J'ai tâché de traiter mes sujets comme l'eût fait un auteur dramatique : mon tableau est mon théâtre, les hommes et les femmes sont mes acteurs, et ceux-ci, au moyen de certaines poses et de certains gestes, ont charge de représenter un *spectacle muet*. »

Les grandes séries de tableaux, sur lesquelles se fonde principalement la réputation de Hogarth, sont en effet des comédies plutôt que des caricatures, et ce sont de nobles comédies. Comme des comédies ces compositions sont disposées, grâce à la gradation qui s'observe dans le développement du sujet, en actes et en scènes; et ils représentent la société contemporaine en peinture exactement comme elle avait été et était représentée sur le théâtre dans la comédie anglaise. Ce n'est pas par la délicatesse ou la perfection du dessin que Hogarth excelle, car souvent son dessin est incorrect, mais c'est par le talent extraordinaire avec lequel il pose et dépeint un caractère dans ses plus petits détails, et par l'habileté merveilleuse avec laquelle il développe une histoire. Chacune

de ses planches représente tout un acte d'une comédie ; rien n'est perdu, rien n'est négligé et, je puis ajouter, rien n'est exagéré. Il sait rattacher si intimement au sujet principal l'objet le plus insignifiant introduit dans un tableau, qu'il semble que sans lui le tout serait incomplet. L'art de produire cet effet était ce en quoi excellait Hogarth.

La première des grandes suites d'estampes de cet artiste fut *la Carrière de la courtisane* (Harlot's progress [1]), qui fut l'œuvre des années 1733 et 1734. Elle déroule sous nos yeux les phases d'une histoire alors de commune occurrence à Londres, et qui était plus publique que de notre temps. Aussi son succès fut-il presque instantané. Elle se recommandait d'ailleurs par l'imprévu, non moins que par la supériorité du talent de l'au-

Fig. 204.

teur. Cette série de planches fut suivie, en 1735, d'une autre, sous le titre de : *la Carrière du libertin*. Dans la première série, Hogarth avait dépeint la honte et la ruine qui accompagnent chez la femme une vie de prostitution ; dans la seconde, il représenta les conséquences analogues auxquelles une vie de débauche expose l'autre sexe. Sous bien des rapports, *la Carrière du libertin* est supérieure à *la Carrière de la courtisane*, et dans ses détails elle porte coup plus généralement, parce que les phases de l'existence de la courtisane sont moins en évidence. Les progrès que le prodigue fait dans la dissipation et le désordre, du jour où il

[1] Le mot *progress* modifie légèrement sa signification selon la date et la nature de l'ouvrage auquel il s'applique. C'est l'acte de la progression en avant, une marche, un pèlerinage, un voyage royal, le voyage de la vie, etc. (*N. Tr.*)

entre en possession des fruits de l'avarice paternelle jusqu'à celui où il finit sa carrière en prison et dans la folie, forment un drame merveilleux, dans lequel tous les incidents s'enchevêtrent si bien, et où tous les acteurs jouent leurs rôles si naturellement, qu'il semble presque impossible de rendre si bien sur la scène. Personne n'a jamais peut-être peint le désespoir avec une plus grande perfection qu'il est exprimé par le visage et par l'attitude du personnage principal, dans l'avant-dernière planche de la série, alors qu'incarcéré pour dettes il reçoit du directeur d'un théâtre la nouvelle que la pièce qu'il avait écrite dans l'espérance d'améliorer un peu sa position, et qui était sa dernière ressource, a été refusée. Le manuscrit renvoyé et la lettre du directeur traînent sur la table (voir notre figure 204), tandis que, d'un côté, sa femme lui reproche amèrement les privations et les souffrances auxquelles il l'a réduite, et que, de l'autre, le geôlier lui rappelle le prix encore dû pour les légères douceurs qu'il a obtenues en prison. Jusqu'au jeune garçon cabaretier qui lui refuse même de lui livrer son pot de bière avant d'avoir reçu d'abord son argent ! Il n'y a plus qu'un pas de là à Bedlam, où, dans la planche suivante, se termine cette existence déplorable.

Fig. 205.

Il se passa ensuite près de dix ans avant que Hogarth fît paraître son autre grande série de ce qu'il appelait ses *Tableaux de mœurs modernes*. Cette nouvelle série, intitulée : *le Mariage à la mode*, fut publiée en six planches, en 1745 ; elle soutint dignement la réputation de ses aînées : *la Carrière de la courtisane* et *la Carrière du libertin*. La meilleure planche peut-être du *Mariage à la mode*, c'est la quatrième, la scène de la musique, dans laquelle un groupe principal de personnages arrête particulièrement l'attention. C'est ce groupe que reproduit notre figure 205.

« L'admiration ridicule et exagérée de la dame de qualité, remarque à ce propos William Hazlitt ; le plaisir sentimental, insipide et béat de l'homme aux papillotes qui déguste son thé ; l'approbation bruyante et affectée du personnage son voisin ; le contraste de la complète insensibilité du visage bouffi qu'on voit de profil, avec la surprise que cause au jeune serviteur nègre le ravissement de sa maîtresse, tout cela forme un ensemble parfait. »

Dans les intervalles qui séparent ces trois grands monuments de son talent, Hogarth avait publié diverses autres planches appartenant sous plus d'un rapport au même genre de sujets, et ayant aussi leurs mérites. Sa gravure de la *Foire de Southwark* (*Southwark Fair*), publiée en 1733, et qui précéda immédiatement *la Carrière de la courtisane*, peut en quelque sorte être regardée comme de l'école des Foires de Callot. *La Conversation moderne de minuit* parut entre *la Carrière de la courtisane* et *la Carrière du libertin*, et trois années après cette dernière série, en 1638, la remarquable gravure des *Comédiennes ambulantes*, et les quatre planches du *Matin*, du *Midi*, du *Soir* et de la *Nuit*, qui toutes abondent en traits d'esprit du meilleur aloi. Tel est le groupe de la vieille fille et son valet appartenant à la planche du *Matin* (voir notre figure 206). La vieille fille est roide et pleine de pruderie, sa religion n'est évidemment pas celle de la charité ; le malheureux petit laquais tremble à la fois de froid et de faim, grâce au caractère dur et sordide de sa maîtresse.

Fig. 206.

Fig. 207.

Parmi les événements plaisants qui remplissent la planche du *Midi*, nous pouvons signaler l'af-

fliction du jeune garçon qu'on a envoyé chercher le dîner de la famille, et qui vient, comme le montre notre figure 207, de casser le plat qui contenait sa tourte et d'en répandre le contenu sur le pavé. Il est difficile de dire ce qui est rendu avec le plus de fidélité, de la terreur et du dépit de l'infortuné bambin, ou du sentiment de contentement qui se lit sur le visage de la petite fille occupée à faire son profit des débris éparpillés du plat.

En 1741 parut la planche du *Musicien furieux*. Pendant cette période, Hogarth semble avoir hésité entre deux sujets pour son troisième grand drame en peinture. On a trouvé des esquisses non achevées, d'après lesquelles il paraîtrait que, après avoir dépeint les misères d'une vie de dissipation chez l'un et l'autre sexe, il voulut représenter le bonheur domestique résultant d'un mariage bien assorti; mais, pour une raison ou pour une autre, il abandonna ce projet et fit le tableau de l'union conjugale sous un jour moins aimable, dans son *Mariage à la mode*. Le titre fut probablement emprunté à la comédie de Dryden.

En 1750 parut *la Marche à Finchley*, qui, sous plus d'un rapport, est un des meilleurs ouvrages de Hogarth. C'est une peinture frappante de l'absence de discipline et de la morale relâchée de l'armée anglaise sous le règne de Georges II. Plusieurs groupes amusants remplissent ce tableau, dont la scène se passe sur le chemin de Tottenham, que les gardes sont censés suivre pour aller camper à Finchley, par suite de rumeurs annonçant l'approche de l'armée du prétendant Charles-Édouard en 1745.

Les premiers rangs s'avancent avec un certain ordre; mais par derrière on ne voit que confusion : des soldats ivres, titubant de tous côtés, et poursuivis par les clameurs de femmes et d'enfants, des filles de joie, des chanteurs ambulants, des maraudeurs et autre engeance semblable. Notre figure 208 représente un personnage de la

Fig. 208.

dernière catégorie, assistant un soldat tombé auquel il offre une dose additionnelle de liquide, tandis que ses instincts pillards se trahissent par la poule volée qui se démène dans sa besace et par les poulets qui suivent tout affligés leur mère en alarme.

Hogarth présente le singulier exemple d'un auteur qui subit la loi des représailles. Dans le cours de ses travaux, il se fit beaucoup d'ennemis. Il avait commencé sa carrière par une célèbre personnalité satirique, intitulée : *l'Homme de goût*, qui était une caricature de Pope, et l'on dit que le poëte ne le lui pardonna jamais. Quoique la satire, dans les œuvres plus fameuses de Hogarth, nous paraisse avoir un caractère général, elle s'attaquait aussi à des individualités contemporaines ; car les personnages qui y jouent leur rôle étaient autant de portraits dont les originaux étaient connus de tout le monde. On comprend quelle multitude d'ennemis il s'attira ainsi. Ce fut comme la mimique de Foote. Hogarth était extraordinairement vain de son talent et jaloux de celui de ses confrères. Il parle avec un dédain non déguisé de presque tous les artistes passés ou présents. Ainsi, le peintre introduit dans l'estampe de *Beer street* est, dit-on, une caricature de John Stephen Liotard, un des artistes dont il est question dans notre dernier chapitre. Il provoqua par là l'hostilité de la plupart des peintres de son temps et ceux-ci lui gardèrent rancune. Quand Georges II, qui préférait les militaires aux peintres, vit le tableau de la *Marche à Finchley*, au lieu de l'admirer comme une œuvre d'art, il entra en fureur contre ce qu'il regardait comme une insulte à son armée. Hogarth non-seulement se vengea, en dédiant au roi de Prusse son estampe, mais encore il se jeta dans la faction du prince de Galles à Leicester-House.

Toutes ces animosités éclatèrent en 1753 lorsque, à la fin de cette année, Hogarth publia son *Analyse du beau*. Quoiqu'il fût loin d'exceller lui-même à traduire le beau, il entreprit dans cet ouvrage d'en rechercher les principes, qu'il rapporta à une ligne ondulée ou *serpentine*, baptisée par lui du nom de *ligne de beauté*. En 1745, Hogarth avait publié son portrait en frontispice d'un volume de la collection de ses œuvres, et dans un coin de la planche il fit figurer une palette de peintre, sur laquelle était la fameuse ligne ondulée, avec cette inscription : *la ligne de beauté*. Pendant plusieurs années, et jusqu'à l'apparition du livre en question, la signification de cette ligne resta tout à fait un mystère ou ne fut connue que d'un petit nombre des amis du peintre. Le manuscrit de Hogarth fut revisé par son ami, le docteur Morell, compilateur du *Thesaurus* (Trésor), et dont le nom fut ainsi associé au livre. L'Analyse de la Beauté ou du Beau exposa son auteur à d'innombrables et violentes attaques et à d'éternelles railleries, surtout de la part de toute la tribu des artistes offensés. Dans le cours de l'année 1754, il parut sur

Hogarth et sa ligne de beauté un grand nombre de caricatures, qui montrèrent l'acrimonie des haines qu'il avait soulevées ; pour mieux entretenir ses terreurs, la plupart de ces caricatures portaient la mention : *La suite prochainement*.

Parmi les plus acharnés de ces artistes figure au premier rang Paul Sandby, à qui l'on doit quelques-unes des meilleures de ces caricatures anti-hogarthiennes. L'une d'elles est intitulée : « Une nouvelle *Dunciade*, faite en vue de fixer les idées flottantes du goût. » Dans le groupe principal, que reproduit notre figure 209, Hogarth est représenté jouant avec un pantin. La corde du pantin affecte légèrement la forme de la ligne de beauté, qui est aussi tracée sur la palette du peintre. Au-dessous on lit : *Un peintre exerçant son goût de la façon qui lui est propre*. Sur sa poitrine est attachée une carte (le valet de cœur, *the knave of hearts*) dont, par un très-mauvais calembour anglais, on fait *the fool of arts* (le fou des arts). A sa gauche, son génie est représenté sous la forme d'un arlequin noir, tandis que derrière on voit un personnage assez jovial (charge peut-être du docteur Morell), désigné comme étant l'un de ses admirateurs. Sur la table sont les fondations ou les ruines d'un château de cartes. Près de

Fig. 209.

Hogarth se tient son chien favori, nommé Trump, qui l'accompagne toujours dans ces caricatures.

Une autre caricature qui parut à cette époque représente Hogarth sur le théâtre, remplissant le rôle d'un charlatan ; il tient à la main la ligne de beauté, dont il recommande les qualités extraordinaires. Cette estampe est intitulée : *Un peintre saltimbanque démontrant à ses admirateurs et à ses pratiques que la gibbosité est ce qu'il y a de plus beau*. Lord Bute, du patronage duquel Hogarth jouissait alors à Leicester-House, est représenté jouant du violon ; l'arlequin noir sert de paillasse. Sur le devant, une foule de gens difformes et bossus s'avancent avec empressement, et

la ligne de beauté s'ajuste admirablement à leurs personnes (voir notre figure 210).

Fig. 210.

Ce ne fut point encore assez que le ridicule déversé sur cette fameuse ligne de beauté; on ne laissa pas même Hogarth jouir sans conteste du

Fig. 211.

chétif honneur de l'invention. On l'accusa d'avoir volé l'idée à un écrivain italien nommé Lomazzo, dont le nom latinisé est Lomatius,

et qui l'avait émise dans un traité sur les beaux-arts publié au seizième siècle [1].

Dans une autre caricature de Paul Sandby, portant un titre grossier que je ne veux pas répéter, Hogarth, au milieu de sa gloire, reçoit la visite de l'ombre de Lomazzo, qui, d'une main, tient son traité sur les arts et, de l'autre, élève au-dessus de sa tête et montre à tous les yeux la fameuse ligne de beauté elle-même. Dans les notes explicatives de la planche, le principal personnage est désigné comme étant « un auteur qui s'affaisse sous le poids de sa pesante analyse. » La terreur de Hogarth est admirablement rendue ; c'est, en outre, une ingénieuse idée que ce volume de son Analyse reposant sur « un solide support, qui néanmoins ploie sous le faix et cela de manière à former la ligne de beauté. » A côté de Hogarth se tient « son fidèle roquet, » et derrière lui « un ami dévoué qui tâche d'empêcher le malheureux auteur de choir au niveau d'infériorité qui lui est propre. » Debout, un peu plus loin, et étonné à la vue de l'ombre, apparaît le docteur Morell ou peut-être M. Townley, directeur de l'École des marchands tailleurs, qui, après la mort du docteur Morell, se fit le continuateur de ses bons offices, en préparant le livre pour l'impression. Morell ou Townley, le personnage en question est désigné comme étant « l'ami et le correcteur de l'auteur. » Le hideux bossu, à gauche du tableau, représente la Difformité pleurant sur la condition de son tendre fils. C'est ce groupe que représente notre figure 211.

Les autres caricatures qui parurent à cette époque sont trop nombreuses pour qu'il nous soit possible de faire une description détaillée de chacune d'elles. L'artiste est ordinairement représenté peignant, sous l'influence de sa ligne de beauté, des tableaux hideux d'après des modèles difformes, ou essayant des tableaux historiques dans un genre qui frise la caricature. On le voit aussi enfermé dans une maison de fous et n'ayant la liberté d'exercer son talent que sur les murailles nues. Une de ces caricatures, par allusion au titre d'une des plus populaires estampes du maître, est intitulée : *Marche du peintre à travers Finchley, dédiée au roi des Bohémiens, en sa qualité de protecteur des arts*, etc. On y voit Hogarth traversant le village à toutes jambes, poursuivi de près par des femmes, des enfants et des animaux d'espèces variées, et défendu seulement par son chien favori.

[1] Ce traité a été traduit en anglais par Richard Haydocke, sous le titre de *Artes of curious paintinge, carvinge, buildinge,* in-fol. 1598. C'est un des plus anciens ouvrages sur les arts en langue anglaise.

Avec le *Mariage à la mode*, Hogarth peut être considéré comme ayant atteint son plus haut point de perfection. La série, *le Travail et l'Oisiveté*, déroule sous nos yeux une excellente et utile histoire morale, mais le dessin est loin d'être correct. *Beer-Street* et *Gin-Lane* ont un caractère de vulgarité qui éloigne, et les *Quatre Degrés de la Cruauté* étalent des scènes d'horreur trop crûment traduites et qui blessent tout sentiment d'humanité. Dans les quatre planches qui retracent les phases d'une élection parlementaire et qui, publiées en 1754, sont ses dernières œuvres de ce genre, Hogarth se relève et retrouve jusqu'à un certain point son ancienne supériorité.

En 1757, à la mort de son beau-père, sir John Thornhill, la place de peintre du roi (*sergeant painter of His Majesty's works*) devenue vacante fut donnée à Hogarth, qui, de son aveu, en retira un revenu d'environ 200 livres sterling par an. Cette nomination provoqua un nouveau déchaînement d'hostilités contre lui, et ses ennemis jouant sur le double sens à prêter au mot anglais *panel*, l'appelèrent par moquerie le premier *panel painter* du roi. C'est à ce moment que fut agitée la question de l'établissement d'une académie des beaux-arts, projet qui, quelques années plus tard, reçut son exécution, et d'où sortit l'Académie royale de peinture. Hogarth fit à ce projet une telle opposition, qu'on ne se fit pas faute de le taxer de nouveau de jalousie et d'envie à l'égard de ses confrères, et de dire qu'il cherchait à se mettre au-dessus de tous. Ce fut le signal d'une nouvelle avalanche de caricatures contre lui et sa ligne de beauté. Jusque-là, ses agresseurs se trouvaient principalement parmi les artistes; mais le temps approchait où il allait prendre part aux luttes des partis et se trouver en face d'ennemis plus dangereux.

Georges II mourut le 17 octobre 1760, laissant le trône à son petit-fils Georges III. Il paraît évident que, avant cette époque, Hogarth s'était concilié la faveur de lord Bute, tout-puissant dans la maison du jeune prince, grâce à la princesse de Galles. Le peintre s'était jusque-là tenu assez à l'écart des affaires publiques dans ses estampes; mais à partir de ce moment, pour son malheur, il se jeta tout à coup dans l'arène de la caricature politique. On disait généralement que le but de Hogarth, en déployant tant de zèle pour la cause de son protecteur, lord Bute, était d'obtenir une augmentation de traitement, et lui-même avoue qu'il songeait au gain. « Cette époque, dit-il, étant une époque où la guerre à l'étranger et les disputes à l'intérieur absorbaient tous les esprits, les estampes perdaient leur vogue, et la stagnation des affaires m'imposa la

nécessité de faire *quelque chose qui eût de l'actualité* (les italiques sont de Hogarth) pour rattraper le temps perdu et pour combler le déficit de mes revenus. » C'est ce qui le fit se déterminer à attaquer le grand ministre Pitt, qui, récemment forcé de se démettre de ses fonctions, était passé à l'opposition. On dit que John Wilkes, qui jusque-là avait été l'ami de Hogarth, ayant été mis dans le secret de son projet, alla trouver le peintre, lui adressa des remontrances, et, le voyant persister dans son obstination, le menaça de représailles.

Au mois de septembre 1762, parut l'estampe intitulée *l'Époque*, n° 1 (*the Times*), avec indication qu'elle allait être suivie d'une seconde caricature. Voici les principaux traits de la composition. L'Europe est représentée toute en flammes ; l'incendie se communique à la Grande-Bretagne, et lord Bute, aidé de soldats, de marins et de Highlanders, travaille à l'éteindre, tandis que Pitt attise le feu, et que le duc de Newcastle apporte, pour l'alimenter, une brouettée de *Monitors* (Moniteurs) et de *North Britons* (Bretons du Nord), les organes violents du parti populaire. L'estampe contient beaucoup d'autres détails que nous sommes forcés d'omettre. Accomplissant sa menace, Wilkes, dans le numéro du *North Briton* publié le samedi qui suivit immédiatement la publication de cette estampe, attaqua Hogarth avec une acrimonie extraordinaire, en faisant de cruelles réflexions tant sur sa vie privée que sur son talent d'artiste. Hogarth, piqué au vif, riposta en publiant la célèbre caricature de Wilkes. Là-dessus, Churchill, le poëte, ami de Wilkes et autrefois aussi l'ami de Hogarth, publia une virulente satire en vers contre le peintre, sous le titre d'*Épitre à William Hogarth*. Hogarth rendit de nouveau coup pour coup. « Ayant une ancienne planche de moi, nous dit-il, dont quelques portions étaient déjà achevées, notamment un fond et un chien, je me pris à réfléchir comment je pourrais tirer parti de ce travail mis de côté, et c'est alors que j'en bâclai, de pièces et de morceaux, un portrait de maître Churchill en ours. » La composition inachevée avait été destinée à devenir un portrait de Hogarth lui-même ; l'ours, à mine de chanoine, qui représentait Churchill, tenait un pot de porter d'une main et de l'autre un bâton noueux, dont chaque nœud portait une étiquette avec ces mots : « Mensonge n° 1 ! mensonge n° 2 ! etc. » Le peintre, dans ses *Anecdotes*, se réjouit du profit pécuniaire qu'il retira de la vente considérable de ces deux estampes.

La violence des caricaturistes contre Hogarth devint, à cette occasion, plus grande que jamais. Des parodies de ses ouvrages, des railleries

sur sa personne et ses allures, des réflexions sur son honorabilité, devinrent le sujet d'estampes qu'on intitulait, en jouant sur son nom, *Hogg-ass* (Cochon-âne), *Hoggart* (art de cochon), *O'Garth*, etc. Notre figure 212 représente un de ces portraits-charges de l'artiste. Il porte ce titre : *Wm. Hogarth, Esq. dessiné d'après nature*. Hogarth porte à son chapeau le chardon écossais en signe de l'état de dépendance dans lequel il était à l'égard de lord Bute. Sur sa poitrine pend sa palette, ornée de la ligne de beauté. Il tient derrière le dos un rouleau de papier sur lequel on lit : « Charges sur L—d B—t. » De la main droite il fait voir deux de

Fig. 212.

ses sujets : « l'Époque » et le « Portrait de Wilkes. » En haut, à gauche, apparaît la personne de Bute, qui lui offre dans un sac une « pension annuelle de 300 liv. st. » Quelques-unes des allusions de cette caricature sont peu claires aujourd'hui ; mais elles ont sans doute trait à des anecdotes bien connues alors. Les lettres suivantes, écrites au bas de la planche, jettent quelque lumière sur leur signification :

Copie d'une lettre de M. Hog-garth à lord Mucklemon, avec la réponse de Sa Seigneurie.

« Mylord, l'objet ci-inclus est un dessin que j'ai l'intention de publier ; vous savez parfaitement qu'il ne contribuera pas à rehausser votre réputation, attendu qu'il vous montrera au public sous votre véritable jour. Vous savez également ce qui m'a engagé

à le faire ; mais il est en votre pouvoir de l'empêcher de paraître, ce que je voudrais que vous fissiez immédiatement.

« Will^m Hog-garth. »

« Monsieur Hog-garth, sur mon âme, je suis bien peiné de ce que j'ai fait ; je n'ai pas connu votre grand mérite jusqu'à présent ; n'en parlons plus ; je vous ferai une position aisée et vous rendrai votre pension [1].

« Sawney Mucklemon. »

Sur une gravure à l'eau-forte, sans titre, publiée à cette époque, et que reproduit notre figure 213, le chien de Hogarth est représenté aboyant à distance prudente contre l'ours en rabat, qui paraît méditer une nouvelle agression. Le roquet se tient retranché derrière la palette de son maître, sur laquelle est tracée la ligne de beauté, tandis que

Fig. 213.

maître Martin a une patte posée sur l'Épître à W^m. Hogarth, avec la plume et l'encrier à côté de lui. A gauche, derrière le chien, est un grand châssis, sur lequel on lit ces mots : « Peinture en panneaux [2]. »

L'article de Wilkes du *North Briton* et l'Épître en vers de Churchill irritèrent Hogarth plus que toutes les caricatures faites contre lui, et l'on croit généralement que le chagrin qu'il en conçut le conduisit au tombeau. Il mourut le 26 octobre 1764, un peu plus d'un an après l'apparition du sanglant écrit de Wilkes, et les oreilles encore assourdies des sarcasmes dont le criblèrent ses ennemis politiques et ceux qu'il s'était faits parmi ses confrères.

[1] Cette lettre est écrite dans un anglais dont l'orthographe est destinée à figurer la prononciation écossaise. O. S.

[2] Peut-être y a-t-il là encore un jeu de mots avec intention épigrammatique, le mot *pannel* signifiant bât. O. S.

CHAPITRE XXVI

Caricaturistes de second ordre du règne de Georges III. — Paul Sandby. — Collet : le Désastre et le père Paul *inter pocula*. — James Sayer ; ses caricatures en faveur de Pitt. — Sa récompense. — Le triomphe de Carlo Khan. — Bunbury ; ses caricatures sur l'équitation. — Woodward : « le général Mécontentement. » — Influence de Rowlandson. — John Kay d'Édimbourg. — Face à face avec un rocher.

L'école de caricature qui s'était formée au milieu de l'agitation politique des règnes des deux premiers Georges fit surgir un certain nombre d'hommes d'un plus grand talent, qui portèrent cette branche de l'art à son plus haut degré de perfection, pendant le règne de Georges III. Parmi eux, on peut citer les trois noms célèbres de Gillray, de Rowlandson et de Cruikshank. Quelques autres, quoique au second rang, jouissent encore d'une réputation méritée, en raison de la valeur réelle de leurs œuvres ou de l'impression qu'ils produisirent sur leurs contemporains. De ce nombre furent surtout Paul Sandby, John Collet, Sayer, Bunbury et Woodward.

Sandby, dont nous avons déjà parlé, n'était pas un caricaturiste de profession, mais un de ces artistes d'avenir qu'offensa le ton dédaigneux dont Hogarth traitait tous ses confrères ; aussi fut-il des premiers à lui renvoyer la balle. Celles de ses caricatures que nous avons données suffisent pour faire juger de son talent de composition ainsi que de son esprit et de sa verve. Après la mort de Sandby, elles furent réunies et republiées sous le titre : *l'Art rétrospectif, d'après la collection de feu Paul Sandby, esq., membre de l'Acad. royale*. Sandby fit en effet partie de l'Académie royale de peinture dès l'origine de cette compagnie. C'était un artiste fort admiré de son temps ; mais aujourd'hui on s'en souvient surtout comme d'un dessinateur topographe. Né à Nottingham en 1725 [1], il mourut le 7 novembre 1809 [2].

[1] La date de sa naissance est ordinairement placée, mais par erreur, en 1732.
[2] Sandby grava des paysages sur acier et à l'aqua-tinte, ces derniers par une méthode qui lui était particulière ; en outre, il peignit à l'huile et à la gouache. Mais sa réputation consiste *principalement* en ce qu'il fut le fondateur de l'école anglaise de la peinture à l'aquarelle, puisqu'il fut le premier à démontrer qu'on pouvait avec ce système produire des tableaux achevés, et à frayer la voie vers la perfection (sous le double rapport de l'effet et de la couleur) à laquelle cette branche de l'art est parvenue depuis.

John Collet, dont nous parlons aussi pour la seconde fois, naquit à Londres en 1725, et y mourut en 1780. Collet avait été, dit-on, élève de Hogarth, et tous ses dessins ont beaucoup du caractère de ceux du maître. Peu d'artistes ont été plus laborieux et ont produit un plus grand nombre de gravures. Il travailla principalement pour Carrington Bowles, du cloître de Saint-Paul, et pour Robert Sayers, 53, Fleet street. Ses estampes, publiées par Bowles, furent gravées généralement à la manière noire et coloriées en haut ton pour la vente; tandis que celles que publiait Sayers étaient d'ordinaire des gravures au trait, et quelquefois exécutées avec un fini remarquable. Collet exploita le genre que Hogarth

Fig. 214.

avait appelé la comédie dans l'art; mais il ne possédait pas le talent de Hogarth à rendre, dans une même composition, des scènes et des actes tout entiers, et il se contentait de menus détails et de groupes de personnages. Ses caricatures sont rarement politiques, elles sont dirigées contre les mœurs, les vanités et les faiblesses du temps; et comme telles, elles forment un curieux tableau de la société anglaise pendant une partie importante du siècle dernier. Le premier spécimen que nous en donnons ici (fig. 214) est tiré d'une gravure au trait publiée par Sayer en 1776. A cette époque les ornements naturels des personnes de l'un et de l'autre sexe avaient tellement cédé la place aux ornements artificiels, que les femmes allaient jusqu'à se couper les cheveux pour les remplacer par une perruque qui soutenait une coiffure variant de temps en temps de

forme et d'extravagance. Collet nous présente ici une femme qui, surprise par une violente bourrasque, a perdu tout ce qui lui couvrait le chef ; perruque, bonnet et chapeau sont rattrapés par son laquais qui est derrière. La dame éprouve évidemment un certain sentiment de honte ; et tout près, un paysan et sa femme, sur la porte de leur chaumière, rient de sa déconfiture. Une affiche collée sur un mur voisin annonce « Une lecture sur les têtes. »

En ce temps-là, la haine contre le papisme était excessivement prononcée. Quatre années après, elle éclata violemment dans les célèbres troubles dits de Lord Gordon. Ce fut ce sentiment qui contribua lar-

Fig. 215.

gement au succès de la comédie de Sheridan, *la Duègne*, qui parut en 1775. Collet dessina plusieurs compositions fondées sur des scènes de cette pièce. Celle que reproduit notre figure 215 fait partie des séries d'estampes formées par Carrington Bowles, d'après des dessins de Collet. Elle représente la fameuse cinquième scène du troisième acte de *la Duègne* qui se passe dans une salle du prieuré, où les moines surexcités portent, entre autres toasts dévots, la santé de l'abbesse des Ursulines et celle de la sœur Sainte-Catherine aux yeux bleus. La sœur aux yeux bleus est peut-être la femme qu'on aperçoit derrière la fenêtre ; sa sainte patronne est représentée dans un des tableaux accrochés à la muraille. Cette composition, très-vivante, qui est intitulée : *le père Paul vidant les*

CHAPITRE XXVI.

coupes, ou les Dévotions intimes d'un couvent, est accompagnée des vers suivants :

See with these friars how religion thrives, etc.

Voyez comment la religion prospère avec ces frères, qui aiment mieux vivre joyeusement que saintement ; Paul, le père supérieur, gouverne la table ; son Dieu, c'est son verre ; la nonne aux yeux bleus est l'être auquel il porte un toast. Ainsi les prêtres consomment ce que leur prodiguent des fous timorés, et les offrandes des dévots multiplient ces rasades. Le sommelier dort. L'accès de la cave est libre. Telle est la piété d'un cloître moderne.

En passant de Collet à Sayer nous arrivons dans le feu de la politique ; car James Sayer, sauf des exceptions insignifiantes, est, avant tout, un caricaturiste politique. Il était fils d'un capitaine au long cours de Great-Yarmouth ; mais sa famille avait fait de lui un procureur. Toutefois, comme il possédait une petite fortune et n'avait pas, paraît-il, beaucoup de goût pour la basoche, il laissa là son étude, et, ayant une remarquable aptitude pour la satire et la caricature, il se jeta dans les luttes du jour. Sayer était mauvais dessinateur, et ses compositions sont plus le produit d'un travail patient que d'un crayon habile ; mais elles sont empreintes d'un assez grand fonds d'*humour* et de sarcasme pour justifier leur popularité, à une époque où la sévérité de la satire faisait passer par-dessus des fautes de dessin plus graves encore.

Sayer fit la connaissance de William Pitt le jeune, se le concilia à l'époque où celui-ci aspirait au pouvoir, et il débuta comme caricaturiste en attaquant le ministère Rockingham en 1782, dans l'intérêt de Pitt, cela va sans dire. Les plus anciennes productions de Sayer que l'on connaisse aujourd'hui sont une série de portraits du ministère de Rockingham, série qui paraît avoir été livrée à la publicité par portions, aux différentes dates du 6 avril, du 14 mai, du 17 juin et du 3 juillet 1782, et qui porte comme nom d'éditeur celui de C. Bretherton. La première véritable caricature de Sayer fut publiée à l'occasion des changements ministériels qui suivirent la mort de lord Rockingham, lorsque lord Shelburne fut mis à la tête du cabinet, et que Fox et Burke se retirèrent, tandis que Pitt devint chancelier de l'échiquier. Cette caricature, qui porte le titre de : *le Paradis perdu*, est en effet une parodie de Milton. Au lieu d'Adam et Ève, Fox et Burke sont le couple autrefois heureux, chassé de son paradis, la Trésorerie, dont la porte est ornée de la tête de Shelburne, le premier ministre, et de celles de Dunning et de

Barré, deux de ses plus fermes soutiens, qui étaient considérés comme particulièrement odieux à Fox et à Burke. Entre ces trois têtes se montrent les visages de deux démons railleurs, et des groupes de pistolets, de poignards et d'épées. Au-dessous sont écrits les vers célèbres de Milton :

Tho the Eastern side, etc.

Au côté oriental du paradis, naguère leur séjour heureux, au-dessus duquel flamboyait la torche enflammée, la porte était encombrée de figures terribles et de bras furieux! Ils répandirent quelques larmes bien naturelles, mais ils les eurent bientôt essuyées. Ils avaient devant eux le monde tout entier, pour y choisir une place où se reposer, et la Providence pour leur servir de guide. Se tenant par le bras, ils suivirent à pas lents et à l'aventure leur chemin solitaire à travers l'Éden.

Impossible de rien voir de plus lugubre que l'air des deux amis, Fox et Burke, sortant, bras dessus bras dessous, de la porte du paradis ministériel. A partir de cette époque, Sayer, qui adopta toute la virulence de Pitt à l'égard de Fox, fit de celui-ci le sujet continuel de ses satires. Ce zèle ne resta pas sans récompense, car Pitt, au pouvoir, donna au caricaturiste les emplois lucratifs de maréchal de la cour de l'Échiquier, de receveur de la taxe de six pence (6 *penny duties*) et de greffier de la chancellerie. Sayer fut de fait le caricaturiste de Pitt, qui l'employa à attaquer successivement la coalition sous Fox et North, le projet de loi relatif à l'Inde, et même, plus tard, Warren Hastings, lors de son procès.

J'ai déjà fait remarquer que Sayer fut presque exclusivement un caricaturiste politique. Les exceptions sont quelques estampes sur des sujets appartenant au théâtre et dans lesquels les acteurs et les actrices du temps sont caricaturés ; un seul sujet est emprunté à la vie élégante. Nous donnons ici (fig. 216) une copie de cette dernière caricature. Elle ne porte point de titre dans l'original; mais, sur un exemplaire

Fig. 216.

en ma possession, un contemporain a écrit en marge, au crayon, que la dame est miss Snow et le cavalier M. Bird, personnages qui étaient sans doute bien connus dans la société de l'époque. Cette estampe fut publiée le 19 juillet 1783.

Une des caricatures de Sayer qui eut le plus de succès par rapport à l'effet qu'elle produisit sur le public, fut celle sur le projet de loi de Fox concernant l'Inde; elle parut le 5 septembre 1783. Elle est intitulée : *Entrée triomphale de Carlo Khan dans Leadenhall street*. Carlo Khan est représenté par Fox, qui est porté en triomphe jusqu'à la porte de la direction des affaires de l'Inde, sur le dos d'un éléphant dont la tête est celle de lord North. Burke, qui avait été le principal défenseur du projet de loi en discussion, a le rôle de héraut impérial et précède l'éléphant sur son chemin. Sur une bannière, derrière Carlo, l'ancienne inscription : « l'Homme du peuple, » titre donné à Fox, est effacée et remplacée par ces deux mots grecs : ΒΑΣΙΛΕΥΣ ΒΑΣΙΛΕΩΝ, « le Roi des Rois. » Du haut d'une cheminée qui domine les maisons, l'oiseau de mauvais augure proclame en croassant la condamnation du ministre ambitieux, qui, prétendait-on, aspirait à devenir plus puissant que le roi lui-même. Au-dessous, sur le mur de la maison, on lit ces mots :

« *The night-crow cried foreboding luckless time.* »
(Shakspeare.)
Le nocturne corbeau prédit un temps sinistre.

Henry-William Bunbury appartenait à une classe de la société plus aristocratique qu'aucun des artistes précédents. Il était le second fils du baronnet sir William Bunbury, de Mildenhall, dans le comté de Suffolk, et était né en 1750. Nous n'avons pas de renseignement sur ses débuts dans la caricature, genre de satire pour lequel il montra tant d'ardeur ; mais il commença à publier des charges avant d'avoir atteint l'âge de vingt et un ans. Bunbury avait un dessin hardi et souvent très-bon, mais il gravait mal ; quelques-unes de ses premières estampes, publiées en 1771 et gravées par lui-même, sont grossièrement exécutées. Plus tard, ses dessins furent gravés par diverses personnes, et sa manière s'en ressentit quelquefois. Ses premières estampes furent gravées à l'eau-forte et mises en vente par James Bretherton, que nous avons déjà cité comme l'éditeur des ouvrages de James Sayer. Ce Bretherton jouissait d'une certaine réputation comme graveur, et il avait en même temps, dans New-Bond street, n° 132, un magasin d'estampes où ses gravures étaient

publiées. James avait un fils nommé Charles, qui montra beaucoup de talent à un âge précoce, mais qui mourut jeune. Dès 1772, alors que les *macaroni* (dandies du dix-huitième siècle) devinrent à la mode, le nom de James Bretherton figure, comme graveur et éditeur, sur des estampes de Bunbury, et on le retrouve, comme graveur, sur l'estampe de celui-ci : *Strephon et Chloé*, qui fut éditée, en 1801, par Fores.

A cette époque et plus tard, quelques autres œuvres de Bunbury furent gravées par Rowlandson, qui imprimait toujours son propre cachet aux dessins qu'il copiait. Nous en avons un exemple remarquable dans une estampe qui représente un groupe de pêcheurs à la ligne des deux sexes sur un ras de carène. L'estampe est intitulée *les Pêcheurs de* 1811 (année de la mort de Bunbury). Mais n'était la mention : « H. Bunbury *del.*, » inscrite très-distinctement au bas, on prendrait cette estampe pour un dessin original de Rowlandson. En 1803, celui-ci grava pour Ackermann, du Strand, plusieurs copies des estampes de Bunbury sur l'équitation, copies dans lesquelles on ne retrouve plus trace du genre de Bunbury. Le genre de Bunbury a un caractère tout burlesque.

Bunbury avait évidemment peu de goût pour la caricature politique. Comme Collet, il préféra les scènes de la vie sociale et les incidents plaisants des mœurs contemporaines, élégantes ou populaires. Il réussissait fort bien à caricaturer l'équitation imparfaite ou maladroite, ou les chevaux rétifs ; les nombreux sujets de cette espèce qu'il traita jouirent d'une grande popularité. Ce goût pour les sujets équestres se manifeste dans des estampes publiées en 1772. Plusieurs séries de sujets comiques de cette nature parurent à différentes époques, de 1781 à 1791. L'une d'elles fut longtemps fameuse sous le titre d'*Exploits équestres de Geoffrey Gambado*. Notre figure 217 reproduit un incident où un cavalier peu habile, monté sur un cheval rétif, profite de l'état du terrain pour accélérer la locomotion. Cette estampe est intitulée : *Manière de cheminer sur deux jambes par*

Fig. 217.

la gelée; elle est accompagnée de cette légende en latin : *Ostendent terris hunc tantum fata, neque ultra esse sinent.*

. Il arriva de temps en temps à Bunbury de dessiner la caricature avec plus de largeur de style, notamment dans quelques-unes de ses dernières

Fig. 218.

œuvres. Des spécimens de ce dernier genre que nous reproduisons, notre première figure, intitulée *Strephon et Chloé* (fig. 218), est datée du 18 juil-

Fig. 219.

let 1801. C'est le *nec plus ultra* de la galanterie sentimentale, exprimé avec un comique qui ne saurait être facilement surpassé. Le groupe suivant, représenté par notre figure 219 et tiré d'une estampe analogue publiée le 21 juillet de la même année, n'est pas moins admirable. Cette

caricature est intitulée dans l'original : *la Taverne du salut,* probablement par allusion à un fait du moment qui nous échappe dans le dessin.

Bunbury, comme nous l'avons dit précédemment, est mort en 1811. Il suffit de rappeler que sir Joshua Reynolds avait une opinion avantageuse de son talent.

Les estampes de Bunbury paraissaient rarement sans son nom, et, sauf celles qui ont été gravées par Rowlandson, elles sont faciles à reconnaître. Sans doute, son nom était considéré comme un nom populaire, qui avait presque autant d'importance que l'estampe même. Mais un grand nombre des caricatures publiées vers la fin du siècle dernier et le commencement du siècle actuel parurent sans signatures, ou sous des noms imaginaires. Ainsi une estampe politique, intitulée *l'Atlas moderne,* porte la mention « Maître Hook *fecit;* » une autre, intitulée *le Fermier Georges délivré,* porte « Poll Pitt. *del.* » On lit « Tout le monde (*Every-body*) *delineavit* » sur une caricature intitulée : *le Saut de l'amant,* et une autre, qui parut sous le titre d'*Opérations vétérinaires,* porte la signature « Gilles Grinagain *fecit.* » Quelques-unes de ces caricatures étaient probablement les œuvres d'amateurs; car il paraît y avoir eu beaucoup de caricaturistes amateurs à cette époque en Angleterre. Sur une caricature intitulée *les Armes écossaises,* et publiée par Fores le 3 janvier 1787, on trouve la mention : « Dessins de gentlemen exécutés gratis, » ce qui signifie naturellement que Fores consentait à éditer les caricatures des amateurs, si elles lui convenaient, sans que ceux-ci eussent à en payer la gravure. Mais, en outre, quelques-uns des meilleurs caricaturistes du temps publièrent beaucoup de caricatures sous le couvert de l'anonyme, et l'on sait que tel fut le cas pour beaucoup d'artistes tels que Cruikshank, Woodward, etc., du moins jusqu'au moment où leurs noms furent devenus assez populaires pour servir de recommandation à l'estampe. Il est certain que plusieurs des dessins de Woodward furent pu-

Fig. 220.

bliés sans son nom. C'est ce qu'il advint à propos de l'estampe dont notre figure 220 donne ici la copie. Elle fut publiée le 5 mai 1796, et porte le cachet de la manière de Woodward.

Le printemps de cette même année 1796 fut témoin d'un mécontentement universel causé dans le public par l'avortement des négociations entamées pour la paix, et, conséquence naturelle, par la nécessité de nouveaux impôts et de nouveaux sacrifices pour continuer la guerre. Il parut à cette occasion plusieurs caricatures ingénieuses, du nombre desquelles était celle de Woodward. La guerre devenue inévitable, la question des généraux à choisir devenait de son côté très-importante, on le conçoit. Le caricaturiste partit de là pour prétendre que le plus grand général du siècle était le général Mécontentement (qu'on peut aussi traduire par « mécontentement général, plainte générale »). Le général est représenté ici tenant de la main droite une bourse vide, et de la main gauche une liasse de journaux contenant une liste de banqueroutes, le bilan du budget, etc. Quatre vers burlesques écrits au-dessous expliquent la situation :

Dont't tell me of generals, etc.

Ne me parlez pas d'adolescents transformés en généraux,
Quoique, sachez-le bien, je n'entende pas flétrir leurs lauriers ;
Mais le général, j'en suis sûr, qui fera le plus de bruit,
Si la guerre continue, sera le général Mécontentement.

Woodward avait beaucoup de la manière de Bunbury et se plaisait aux mêmes caricatures sur la société. Quelques-unes des séries de sujets de cette espèce qu'il publia, telles que la série des *Symptômes de la boutique*, celles de *Tout le monde à la campagne* et de *Tout le monde en ville*, et les *Échantillons de folie domestique*, sont ingénieuses et plaisantes. Les dessins de Woodward furent aussi gravés assez souvent par Rowlandson, qui, comme d'ordinaire, y imprima son cachet particulier. L'estampe que reproduit notre figure 221 fournit une excellente preuve de cette habitude. Dans l'original, elle porte le titre de *le Désir*. Le désir y est personnifié par un écolier affamé, regardant du dehors à travers une fenêtre un joyeux cuisinier qui porte un plum-pudding appétissant. On lit au-dessous : « Diverses sont les manières dont cette passion pouvait être dépeinte ; dans ce dessin, les sujets choisis sont simples : un jeune garçon affamé et un plum-pudding. » Cette estampe fut, dit-on, dessinée par Woodward ; mais la manière est tout à fait celle de Rowlandson,

dont le nom y est inscrit comme graveur. Elle fut publiée par R. Ackermann, le 20 janvier 1800. Woodward est bien connu pour la fécondité de son crayon ; mais on sait si peu de chose sur l'homme même, que je ne puis donner ni la date de sa naissance ni celle de sa mort.

Fig. 221.

A cette époque vivait à Édimbourg un graveur de quelque mérite dans son genre, mais dont le nom est presque oublié aujourd'hui ; on ne le rencontre pas dans la dernière édition du *Dictionnaire des graveurs*, de Bryan. Il s'appelait John Kay, et l'on connaît quatre cents estampes signées de lui, avec des dates s'étendant de 1784 à 1817. Comme graveur, Kay n'avait pas grand talent ; mais il avait beaucoup de verve, et il excellait à saisir et dessiner les points frappants dans les traits et dans la tournure des individus qui composaient alors la société d'Édimbourg. Dans le fait, un grand nombre de ses estampes consistent en portraits caricaturés, plusieurs personnages étant réunis sur la même planche, laquelle est ordinairement de petite dimension. Ainsi l'une de ces charges, que reproduit notre figure 222, représente le vieil et éminent géologue James Hutton, quelque peu étonné des formes que ses rochers favoris ont prises tout à coup. La planche originale est datée de 1787, dix ans avant la mort du docteur Hutton. L'idée de donner des visages à des rochers n'était pas neuve du temps de John Kay ; elle a été souvent répétée. Quelques-uns de ces portraits, parfois satiriques, sont bien faits et amusants. Kay paraît s'être rarement hasardé à des

caricatures d'un autre genre; mais il existe une planche de lui, devenue rare, intitulée : *la Coterie en danger*, que quelques mots écrits au crayon, sur l'exemplaire que j'ai sous les yeux, indiquent comme ayant trait à une cabale organisée pour proposer le docteur Barclay à une chaire de professeur à l'Université d'Édimbourg. Cette caricature ne révèle pas un grand artiste, et d'ailleurs elle n'est pas très-intelligible aujourd'hui.

Fig. 222.

Les personnages qui y figurent sont évidemment des portraits caricaturés de membres de l'Université impliqués dans la cabale; ils sont dessinés dans le genre des autres portraits de Kay[1].

[1] La bibliothèque du Musée Britannique possède une collection des ouvrages de John Kay, reliée en deux volumes in-4°, avec une table des matières et un titre manuscrits; mais je ne suis pas en mesure de dire si c'est une des copies préparées pour la publication, ou si c'est simplement la collection de quelque particulier. Cette collection renferme 343 planches, qu'on dit être toutes de Kay jusqu'à l'année 1813, époque à laquelle fut faite cette collection. La *Coterie en danger* n'en fait pas partie. J'ai devant moi un recueil moins volumineux, mais fort bien choisi, des caricatures de Kay, qu'a bien voulu me prêter M. John Camden Hotten, de Piccadilly. M. Hotten a eu pour moi nombre de complaisances de ce genre; c'est ainsi, notamment, que je lui dois la communication d'une très-précieuse collection de caricatures de la dernière partie du dix-huitième siècle et du commencement du nôtre, réunies dans quatre gros volumes in-folio, collection qui m'a été fort utile.

CHAPITRE XXVII

Gillray. — Ses premiers essais. — Ses caricatures commencent avec le ministère Shelburne. — Mise en accusation de Warren Hastings. — Caricatures sur le roi ; « Nouvelle manière de payer la dette nationale. » — Raison alléguée de l'hostilité de Gillray contre le roi. — Le roi et les chaussons de pomme. — Travaux postérieurs de Gillray. — Sa folie et sa mort.

Le plus grand des caricaturistes anglais et peut-être de tous les caricaturistes des temps modernes, James Gillray, naquit en l'année 1757. Son père, qui portait comme lui le prénom de James, était Écossais, natif de Lanark. Ayant perdu un bras à la bataille de Fontenoy, Gillray père devint pensionnaire externe de l'hôpital de Chelsea. Il obtint aussi la place de gardien du cimetière morave de Chelsea, place qu'il conserva pendant quarante ans. Ce fut à Chelsea que naquit James Gillray, son fils. Celui-ci, ayant sans doute montré des dispositions pour les arts, fut mis en apprentissage chez un graveur de lettres; mais, dégoûté au bout de quelque temps, il s'échappa, se joignit à une troupe de comédiens ambulants, et dans cette compagnie subit plus d'une rude épreuve. Toutefois, il revint à Londres, reçut des encouragements comme donnant des espérances d'avenir, et obtint la faveur d'être admis en qualité d'élève à l'Académie royale, — l'institution alors naissante, à la fondation de laquelle Hogarth s'était montré opposé. Gillray ne tarda pas à se faire connaître comme dessinateur et comme graveur; c'est dans cette double capacité qu'il travailla pour les éditeurs. Au nombre de ses premières productions, on cite avec éloge deux illustrations du *Village abandonné*, de Goldsmith. Longtemps après qu'il se fut fait connaître comme caricaturiste, Gillray continua de graver les dessins d'autres artistes. La plus ancienne caricature qu'on puisse lui attribuer avec quelque certitude, c'est la planche intitulée : *Paddy à cheval*, et datée de 1779, époque à laquelle il avait vingt-deux ans. Le « cheval » sur lequel est monté Paddy est un taureau; le cavalier est placé le visage tourné vers la queue de l'animal. On suppose que c'est une satire des Irlandais, qui avaient alors la réputation d'être des coureurs de fortune. Quoi qu'il en soit, la pointe n'est pas très-apparente, et, à vrai dire, les premières caricatures de Gillray sont pâles; cependant, c'est chose remarquable de

voir quels rapides progrès il fit, et en combien peu de temps il parvint à la perfection. Deux caricatures, publiées en juin et en juillet 1782, à l'occasion de la victoire de l'amiral Rodney, sont regardées comme marquant son début bien tranché dans la politique.

Un caractère distinctif du genre de Gillray, c'est le tact merveilleux avec lequel il saisit dans son sujet les côtés qui prêtent au ridicule, et la vigueur avec laquelle il les met en relief. Sous le rapport de la finesse du dessin et de l'habileté à grouper les personnages, il surpasse tous les autres caricaturistes. Il était, en effet, né peintre d'histoire, et si les circonstances l'avaient servi, il eût probablement brillé dans cette branche de l'art. On appréciera d'autant plus cette supériorité, qu'on sait qu'il dessinait ses compositions de premier jet sur sa plaque, sans esquisse préalable. A peine lui arrivait-il quelquefois de crayonner sur des cartes ou des bouts de papier quelques contours de portraits d'individus, à mesure qu'ils frappaient ses regards.

Bientôt après la publication des deux caricatures sur la victoire navale de Rodney, le ministère Rockingham fut dissous par la mort de son chef, et il en fut formé un autre sous la direction de lord Shelburne : Fox et Burke se retirèrent, en y laissant leur ancien collègue Pitt, qui abandonna alors le parti whig. De ce moment Fox et Burke furent en butte à toute sorte d'insultes et de satires outrageantes de la part des caricaturistes, entre autres de Sayer et des journalistes à la solde de leurs adversaires. Gillray prit part à la croisade contre les deux ex-ministres et leurs amis, sans doute parce qu'elle offrait alors la meilleure chance de popularité et de succès. Dans une de ses caricatures, qui est une parodie de Milton, Fox est représenté dans le personnage de Satan, tournant le dos au paradis ministériel, mais regardant d'un œil d'envie par-dessus son épaule l'heureux couple de Shelburne et Pitt, occupés à compter leur argent sur la table du Trésor :

Aside he turned, etc.

Il se retira dévoré d'envie, et avec un sourire jaloux il leur lança un coup d'œil oblique.

Une autre caricature, également de Gillray, est intitulée : *Guy Faux et Judas Iscariote*. Le premier est représenté par Fox qui, à la lumière de sa lanterne, découvre la défection de son ancien collègue lord Shelburne, et s'écrie furieux : « Ah! ah! je vous retrouve; c'est bien vous. Qui a armé les prêtres et le peuple? Qui a trahi son maître? » A ce point de son

exorde, il est interrompu par une riposte railleuse de Shelburne qui, d'un air ravi, emporte la caisse du trésor : « Ah! ah! le pauvre Gunpowder (poudre à canon — allusion à Guy Fawkes, de la conspiration des poudres) est vexé! Hi! hi! tu n'auras pas la caisse, c'est moi qui te le dis, vieil oison! »

Burke était ordinairement affublé en jésuite, et dans une autre estampe de Gillray (publiée le 25 août 1782) intitulée : *Cincinnatus en retraite*, Burke est représenté comme réduit à vivre au fond de sa cabane irlandaise, où il est entouré de reliques et d'emblèmes catholiques, au milieu desquels sont des bouteilles et des verres à boire le whisky. Un vase, sur lequel est inscrit : *Relique n° 1, dont s'est servi saint Pierre*, est rempli de pommes de terre bouillies, que le jésuite Burke est occupé à peler. Pendant ce temps, trois diablotins dansent sous la table.

En 1783, le ministère Shelburne fut dissous à son tour, et remplacé

Fig. 223.

par le ministère Portland, dans lequel Fox eut le portefeuille des affaires étrangères et Burke devint payeur général de l'armée. Lord North, qui s'était uni aux whigs contre lord Shelburne, obtint alors le poste de secrétaire au département de l'intérieur. Gillray prit ardemment part aux attaques dirigées contre cette coalition de partis, et c'est à dater de ce moment qu'il se lança à corps perdu dans la caricature. Fox notamment, et Burke, toujours en jésuite, devinrent le but constant de ses traits acérés. L'année suivante ce ministère fut renversé à son tour, et le jeune William Pitt arriva au pouvoir, tandis que les anciens ministres, con-

stituant alors l'opposition, étaient devenus impopulaires dans le pays tout entier. Le crayon de Gillray les poursuivit, et ne cessa de livrer au ridicule les figures de Fox et de Burke. Mais Gillray n'était pas un libelliste à gages, comme Sayer et quelques-uns des caricaturistes secondaires de l'époque ; évidemment il choisissait ses sujets, jusqu'à un certain point avec indépendance, et il avait si peu d'égards pour les ministres ou pour la cour, que la cour et les ministres ressentirent tour à tour les traits de sa satire. Ainsi, lorsqu'en 1787 la Chambre des communes repoussa le projet des fortifications nationales, — mis en avant, alors qu'il était directeur général de l'artillerie, par le duc de Richmond, qui avait abandonné les whigs pour entrer dans un ministère tory, la meilleure caricature que provoqua cet événement fut celle de Gillray, intitulée : *Honni soit qui mal y pense*. Elle représente l'horreur qu'éprouve le duc de Richmond en se voyant contraint, avec si peu de cérémonie, d'avaler ses fortifications (fig. 223). C'est lord Shelburne, devenu alors marquis de Lansdowne, qui est représenté comme lui administrant la dose amère.

Quelques mois après, lors du fameux procès de Warren Hastings, Gillray prit parti contre les accusateurs, peut-être parce que ceux-ci n'étaient autres que Burke et ses amis ; cependant plusieurs des caricatures de l'artiste sur cette affaire sont dirigées contre les ministres et même contre le roi en personne. Lord Thurlow, qui était en faveur auprès du roi, et qui soutint avec fermeté la cause de Warren Hastings après que celui-ci eut été abandonné par Pitt et les autres ministres, fut tout particulièrement l'objet des satires de Gillray. Thurlow, on s'en souvient, était connu pour sa manie de jurer continuellement, manie qui l'avait fait surnommer Thurlow tonnant (*the thunderer*). Une des meilleures caricatures de Gillray à cette époque parut le 1er mars 1788 ; elle est intitulée : *le Sang sur le tonnerre* (*Blood on thunder*, fragments de

Fig. 224.

jurons anglais) *passant à gué la mer Rouge;* elle représente Warren Hastings porté sur les épaules du chancelier Thurlow, à travers une mer de sang, jonchée de cadavres d'Indous mutilés. Comme on le voit par la copie que donne notre figure 224 de la partie la plus importante de cette estampe, le « Sauveur de l'Inde, » ainsi que l'appelaient ses amis, a eu soin de mettre en sûreté ses profits.

Une caricature de Gillray contre le gouvernement, caricature d'une hardiesse remarquable, parut le 2 mai de la même année. Elle est intitulée : *le Jour du marché, tout homme a son prix;* elle représente une scène à Smithfield, où les bêtes à cornes mises en vente sont les soutiens du ministère du roi. Lord Thurlow, avec sa physionomie renfrognée caractéristique, figure comme acheteur principal. Pitt et son ami et collègue Dundas sont représentés buvant et fumant joyeusement à la fenêtre d'un cabaret. D'un côté Warren Hastings s'en va sur un veau qu'il vient d'acheter et qui n'est autre que le roi ; car on croyait dans le peuple que Hastings avait gagné à sa cause l'avarice du roi Georges au moyen de riches présents en diamants. D'un autre côté, les bestiaux, dans leur course folle, culbutent la voiture dans laquelle cheminent Fox, Burke et Sheridan. Cette planche mérite d'être mise au nombre des meilleurs œuvres de Gillray.

Gillray caricatura sans ménagements l'héritier du trône, peut-être parce que la dissipation et les folles dépenses du prince donnaient beau jeu à la critique, et aussi parce qu'en politique il s'était joint au parti de Fox ; mais l'hostilité de Gillray à l'égard du roi est attribuée, pour une certaine part, aux opinions personnelles de l'artiste. Une grande estampe fort remarquable de notre caricaturiste, qui, bien que non signée, porte tout le cachet du genre de Gillray, parut le 21 avril 1786, tout juste après la présentation à la Chambre des communes d'une demande d'argent pour payer les dettes du roi, lesquelles étaient très-considérables, malgré les revenus énormes que touchait alors la Couronne. Georges passait pour un homme d'ordre, parcimonieux même, et la reine était généralement regardée comme très-avare ; on ne savait comment se rendre compte de ces dépenses extraordinaires, et l'on cherchait à les expliquer de différentes manières, qui n'étaient pas à l'honneur du couple royal. On disait que des sommes immenses étaient dépensées en corruptions secrètes pour préparer la voie au pouvoir arbitraire ; que le roi faisait de grandes épargnes, et entassait des trésors à Hanovre ; et qu'au lieu de fournir aux dépenses de sa famille il laissait son fils aîné

se créer de sérieux embarras par suite de l'exiguïté de sa pension, et devenir ainsi un objet de pitié pour son ami de France, l'opulent duc d'Orléans, qui lui avait offert de lui venir en aide. La caricature dont je viens de parler est extrêmement dure; elle est intitulée : *Nouveau moyen de payer la dette nationale.* Elle représente l'entrée de la Trésorerie, d'où sortent le roi Georges et la reine son épouse, avec leur entourage, leurs poches et le tablier de la reine si pleins d'argent que les pièces de monnaie en débordent et s'éparpillent sur le sol. Néanmoins Pitt, dont les poches sont pleines aussi, ajoute aux réserves royales de gros sacs contenant les revenus nationaux, lesquels sont reçus avec des sourires de satisfaction. A gauche, un soldat estropié, assis par terre, implore vainement un secours ; tandis qu'au-dessus le mur est couvert d'affiches lacérées, desquelles se détachent ces mots : « Dieu sauve le roi ! — La Charité, roman. — Récemment arrivé d'Allemagne un gros et royal assortiment... » ; puis : « Dernières paroles prononcées par cinquante-quatre malfaiteurs exécutés pour avoir dévalisé un poulailler. » Cette dernière affiche est une allusion satirique à la sévérité notoire avec laquelle étaient poursuivis les plus insignifiants délits commis sur le domaine privé du roi. A l'arrière-plan, à droite, on aperçoit le prince en haillons et non moins besogneux que le malheureux éclopé; près de lui est le duc d'Orléans, qui lui offre une lettre de change de 200,000 liv. st. Le mur est placardé d'affiches et d'annonces comme les suivantes : « l'Économie, vieille chanson » ; « la Propriété anglaise, farce » ; puis celle-ci : « Vient de paraître, au bénéfice de la postérité : les Gémissements de la liberté agonisante » ; une autre, immédiatement au-dessus de la tête du prince, porte le cimier de l'héritier du trône, avec la devise *Ich starve* (je meurs de faim, parodie de la devise des princes de Galles). Cette caricature est très-certainement l'une des plus remarquables de Gillray.

La parcimonie du roi et de la reine inspira maintes caricatures et chansons, dans lesquelles ces illustres personnages étaient représentés marchandant avec leurs fournisseurs, faisant eux-mêmes des marchés, et se réjouissant d'avoir ainsi réalisé quelques petites épargnes.

On disait que Georges faisait valoir une ferme à Windsor, non pour son amusement, mais bel et bien pour le petit profit qu'il en tirait. Peter Pindar[1] le dépeint comme se réjouissant de l'habileté qu'il a mise à acheter son troupeau à bon compte. Gillray saisit avidement tous ces

[1] Nom de plume du docteur Wolcott, le poëte bouffon de l'époque. (*N. Tr.*)

points de ridicule, et dès 1786, il publia une estampe intitulée : *le Fermier Georges et sa femme* (voir notre figure n° 225), représentant le couple royal avec l'accoutrement très-familier sous lequel on le voyait d'habitude se promener à Windsor et dans le voisinage. Cette gravure paraît avoir été très-populaire, et des années après, dans une caricature qui parodie une scène de l'*École de la médisance* (celle de la vente aux enchères du mobilier d'un jeune prodigue, alors que le commissaire-priseur propose au public un portrait de famille), le portrait offert aux enchérisseurs est la fameuse gravure du *Fermier Georges et sa femme*. Un brocanteur en a offert 5 shillings : « Personne ne met au-dessus d'une couronne? » demande Careless, le commissaire-priseur. — « Adjugez le fermier, Careless ! » s'écrie le prodigue ruiné, qui n'est autre que le prince de Galles.

Fig. 225.

De nombreuses caricatures contre la honteuse ladrerie du ménage royal parurent dans les années 1791 et 1792, pendant lesquelles le roi passa une grande partie de son temps aux eaux de Weymouth, ses eaux favorites, où ses habitudes domestiques étaient devenues de plus en plus un objet de remarque. Sous le prétexte que Weymouth était un séjour dispendieux, et profitant de l'obligation imposée à la malle-poste royale de transporter francs de port les paquets à l'adresse du roi, Sa Majesté se faisait, disait-on, apporter par cette voie ses provisions de sa ferme de Windsor.

Le 28 novembre 1791, Gillray publia sur la simplicité par trop primitive du ménage royal une caricature en deux compartiments, dans l'un desquels le roi est représenté sous un costume qui n'a rien assurément de celui de la royauté, faisant griller ses rôties pour déjeuner, tandis que dans l'autre la reine Charlotte, non moins simplement vêtue, mais la poche bourrée d'argent toutefois, fait frire des goujons pour souper. Une autre estampe de Gillray, intitulée : *les Antisaccharites*, montre le roi et la reine enseignant l'économie à leurs filles, en leur montrant à prendre

le thé sans sucre ; comme les jeunes princesses ne paraissent pas goûter l'expérience, la reine leur fait des remontrances, qui se terminent par cette remarque : « Surtout, rappelez-vous combien d'argent cela épargnera à votre pauvre papa ! »

D'après une version qui paraît authentique, l'antipathie de Gillray pour le roi fut accrue à cette époque par un incident assez analogue à celui par suite duquel Georges II avait provoqué la rancune de Hogarth. Gillray avait visité la France, les Flandres et la Hollande, et il avait fait dans ses voyages une récolte de croquis dont il avait gravé quelques uns. Notre figure 226 représente un groupe, tiré des croquis en

Fig. 226.

question, lequel s'explique de lui-même, et permet de juger assez convenablement de la manière dont Gillray traitait ces sortes de sujets. Il accompagnait le peintre Loutherbourg, qui avait quitté Strasbourg, sa ville natale, pour aller se fixer en Angleterre, et était devenu le peintre favori du roi. Il devait aider l'artiste alsacien dans ses études pour son grand tableau du *Siège de Valenciennes*. Gillray esquissait des groupes de personnages, tandis que Loutherbourg dessinait le paysage et les maisons. A leur retour, le roi ayant exprimé le désir de voir leurs ébauches, celles-ci furent placées sous ses yeux. Les paysages et les maisons esquissés par Loutherbourg étaient des dessins simples et faciles à comprendre, et le roi s'en montra très-satisfait ; mais il était déjà prévenu contre Gillray, et quand il vit ses croquis à grands traits, mais spirituels pourtant,

des soldats français, il les jeta de côté dédaigneusement, en disant : « Je ne comprends pas ces caricatures. » Peut-être le mot même dont il se servit était-il une raillerie intentionnelle à l'adresse de Gillray. Celui-ci, dit-on, en fut piqué au vif, et il ne tarda pas à y répondre par une caricature qui attaquait à la fois une des vanités du roi et ses préjugés politiques. Georges III s'imaginait être un grand connaisseur en fait d'arts ; la caricature était intitulée : *Un connaisseur examinant un Cooper* ; elle représentait le roi regardant la célèbre miniature d'Olivier Cromwell par le peintre anglais Samuel Cooper. Lorsque Gillray eut achevé cette estampe, on dit qu'il s'écria : « Je voudrais bien savoir si le connaisseur royal comprendra cela ! » Elle fut publiée le 18 juin 1792, et elle ne peut manquer d'avoir fait sensation à cette époque de révolutions. Le visage du roi trahit un étrange mélange d'étonnement et d'inquiétude en contemplant les traits de ce grand destructeur de trônes, dans un temps où tout pouvoir royal était menacé. On doit remarquer aussi que le satiriste n'a pas oublié le penchant caractéristique du roi pour l'économie domestique ; car, comme le montre notre figure 227, Sa Majesté examine le portrait à la lumière d'un bout de chandelle planté sur un brûle-tout.

Fig. 227.

A partir de cette époque, Gillray laissa rarement passer une occasion de caricaturer le roi. Il peignit tantôt sa tournure gauche, fort peu majestueuse, alors qu'il s'en allait flânant sur l'esplanade de Weymouth ; tantôt les manières triviales avec lesquelles, dans le cours de ses promenades aux environs de sa ferme de Windsor, il accostait les ouvriers et les paysans les plus communs, et les accablait d'une kyrielle de questions insignifiantes ; car le roi Georges avait pour trait distinctif la manie de répéter ses questions et souvent d'y répondre lui-même.

« Ensuite il demande à la femme du fermier ou à sa servante combien d'œufs les poules ont pondus ; ce qu'il y a au four, dans le pot, dans la marmite ; s'il pleuvra ou non, et quelle heure il est ; glanant ainsi dans les pauvres cabanes des renseignements destinés à enrichir plus tard la nation. »

Ainsi parle Peter Pindar ; or, c'est assez souvent dans ce rôle que les estampes satiriques représentaient le roi Georges.

Le 10 février, Gillray peignit l'*Affabilité royale* dans un sujet reproduisant une de ces rencontres rustiques ; le roi et la reine, faisant leur promenade, sont arrivés à une chaumière, où un ignoble échantillon du paysan anglais porte à ses cochons leur déjeuner de lavure d'écuelle. Cette scène est reproduite dans notre figure 228. Le regard hébété du paysan trahit la confusion dans laquelle le jette la rapide succession des questions qui lui sont faites. « Eh bien ! l'ami, où allez-vous,

Fig. 228.

hé ? — Quel est votre nom, hé ? — Où demeurez-vous, hé ? — hé ? »

D'autres estampes représentent le roi éprouvant des aventures ridicules à la chasse, divertissement qu'il aimait beaucoup. Une de ces aventures les plus connues a été célébrée à la fois par la plume de Peter Pindar et par le burin de Gillray. On raconte qu'un jour le roi Georges, en suivant la chasse, arriva à une pauvre chaumière où sa curiosité habituelle fut récompensée par la découverte d'une vieille femme qui faisait des chaussons de pommes. Quand on lui eut dit ce que c'était, il ne put dissimuler son étonnement que les pommes eussent pu être introduites

dans les chaussons sans avoir laissé trace de leur passage sur la pâte qui les couvrait. La caricature de Gillray, à laquelle nous empruntons notre figure 229, représente le roi regardant par la fenêtre la manière de faire des chaussons, et demandant d'un air surpris : « Eh ! eh ! des chaussons de pommes ? — Comment met-on les pommes dedans ? — Est-ce qu'on fait cela sans couture ? » Cette anecdote est racontée plus complétement dans les vers de Peter Pindar :

Once on a time a monarch tired with whooping, etc.,

qui sont le meilleur commentaire de la gravure :

LE ROI ET LE CHAUSSON DE POMMES.

« Un jour, un monarque, las de crier, de fouetter, d'éperonner, à la

Fig. 229.

poursuite d'un pauvre daim sans défense (le cheval et le cavalier ruisselant d'eau) et descendant un instant des sommets de son importance et de sa sagesse, entra par curiosité dans une chaumière où une pauvre vieille était assise près de sa marmite. Dans cette même chaumière, éclairée par les nombreuses crevasses de la muraille, la bonne vieille fée ridée et aux yeux éraillés venait de finir des chaussons de pommes qu'elle s'apprêtait à faire cuire. Les appétissants chaussons étaient rangés en bataille. « Qu'est-ce que cela ? qu'est-ce que cela ? qu'est-ce que « cela ? » demande le monarque avec sa volubilité habituelle. Puis prenant un chausson dans sa main, Sa Majesté, les yeux émerveillés, tourne et retourne le chausson : « C'est monstrueusement dur, monstrueuse- « ment dur, par ma foi ! s'écrie le roi. Dites-moi donc, je vous prie, ce

« qui rend cela si dur ? — Plaise à Votre Majesté, » répond alors avec une profonde révérence la vieille pâtissière, « c'est la pomme ! — « Étrange ! étrange ! merveilleux ! merveilleux ! » réplique le roi en retournant le chausson ; « c'est ce qu'il y a de plus extraordinaire ; cela surpasse « toutes les sorcelleries de Pinetti ! Singulière chose qu'il ne me soit ja- « mais arrivé de songer à un chausson ! Mais, dites-moi, ma bonne femme, « où donc, où donc, où donc est la couture ? — Sire, il n'y en a point, « répond la vieille ; je ne sache pas qu'on ait jamais recousu les chaussons « de pommes. — En vérité ! s'écrie le monarque ébahi. Mais, com- « ment, comment diable, alors, met-on la pomme dedans ? » — Là-dessus, la dame lui révèle le curieux procédé au moyen duquel la pomme est si bien cachée. Cette révélation fait tressaillir le Salomon de la Grande-Bretagne : il retourne bride abattue au palais, et consterne la reine et les ravissantes princesses en leur expliquant les merveilles de la confection des chaussons aux pommes. Et toute une semaine durant, le roi travailla au savant métier de pâtissier en chaussons, et dans son zèle, Sa Majesté s'enfonça tellement dans la pâte, qu'on eût pris le palais pour une boulangerie. »

Gillray ne fut pas le seul caricaturiste qui tourna les faiblesses du roi en ridicule ; mais aucun ne les caricatura avec si peu de ménagement, ni évidemment avec tant de plaisir.

Le 7 mars 1796, la princesse de Galles donna le jour à une fille, la célèbre princesse Charlotte. La naissance de cette enfant mit, dit-on, le roi dans l'enchantement. Ce bonheur du grand-père paraît avoir été deviné d'avance par le public ; car, le 13 février, alors que le futur accouchement de la princesse préoccupait tous les esprits, il parut une estampe sous le titre de : *Grand papa dans toute sa gloire*. Cette caricature, que reproduit notre figure 230, représente le roi Georges assis, choyant le royal enfant et lui donnant la bouillie avec une merveilleuse bonhomie. Il chante la chanson de nourrice :

There was a laugh and a craw, etc.

On riait à gogo ; bon ami était content ; bonne petite fille aura à manger, mais méchante petite fille n'en aura pas.

Cette estampe, qui n'est pas signée, est une imitation du genre de Gillray ; mais on sait qu'elle est de Woodward. Gillray fut souvent imité de cette façon, et l'on ne se faisait pas faute de le copier et de le

piller. Lui-même, il se copia plus d'une fois et déguisa sa propre manière dans un but mercantile.

A l'époque du projet de loi relatif à la régence, en 1789, Gillray attaqua avec une grande vigueur la politique de Pitt. Dans une caricature publiée le 3 janvier, il représenta le premier ministre sous la forme d'un vautour repu à l'excès, ayant une serre solidement posée sur la couronne royale et le sceptre, et de l'autre saisissant la couronne du prince et en arrachant les plumes.

Fig. 230.

Entre autres bonnes caricatures faites à cette occasion, la meilleure peut-être est la parodie du tableau des Parques, peint par Fuseli, parodie dans laquelle Dundas, Pitt et Thurlow, qui personnifient les trois sœurs, sont occupés à contempler la lune, dont le disque, sur son côté brillant, représente la figure de la reine, et sur l'autre celle du roi, obscurcie par des ténèbres mentales.

Gillray envisagea la révolution française sous un point de vue fort hostile; il prodigua les caricatures contre les Français et les hommes de leur gouvernement, ainsi que contre leurs amis ou leurs soi-disant amis en Angleterre, dans le cours de la période s'étendant de 1790 aux premières années du siècle actuel. Au milieu de tous les changements de ministère ou de politique, il semble s'être acharné contre les individus, et il cessa rarement de caricaturer quiconque avait une fois provoqué ses attaques. Tel fut le cas avec le lord chancelier Thurlow, qui devint

l'objet de violentes satires dans quelques-unes de ses caricatures publiées en 1792, à l'époque où Pitt força cet homme d'État à se démettre de la dignité de chancelier. Au nombre de ces compositions figure une des caricatures les plus hardies qu'il ait jamais exécutées. C'est la parodie — parodie admirable — d'une scène bien connue de Milton ; elle est intitulée : *le Péché, la Mort et le Diable*. La reine, qui personnifie le Péché, s'élance pour séparer les deux combattants, la Mort (sous les traits de Pitt) et Satan (sous ceux de Thurlow).

Dans les dernières années du siècle, Gillray caricatura successivement tous les partis avec une égale vigueur ; mais son hostilité contre le parti de Fox, qu'il persista à regarder ou du moins à représenter comme composé de révolutionnaires sans patriotisme, fut certainement excessive. En 1803, il fit encore une guerre énergique au ministère Addington ; et en 1806, il caricatura celui qui fut connu sous la dénomination de : *Tous les talents ;* mais, pendant cette dernière partie de sa vie, ses travaux eurent spécialement pour but de soutenir l'énergie de ses compatriotes contre les menaces et les desseins des ennemis étrangers de l'Angleterre. Ce fut, dans le fait, le genre de caricature qui, à cette époque, jouit de la plus grande vogue.

Personnellement Gillray avait mené une vie fort irrégulière ; et à mesure qu'il avança en âge, ses habitudes de dissipation et d'intempérance augmentèrent jusqu'à éteindre peu à peu son intelligence. Vers l'année 1811, il cessa de produire des ouvrages originaux ; la dernière planche qu'il exécuta fut la gravure d'un dessin de Bunbury, intitulée : *Une Boutique de barbier au temps des Assises*, qu'il acheva, croit-on, dans le mois de janvier de cette même année. Bientôt après, il tomba dans l'idiotie, et ne recouvra plus la raison. James Gillray mourut en 1815, et fut enterré dans le cimetière de Saint-James, Piccadilly, près du presbytère.

CHAPITRE XXVIII

Caricatures de Gillray sur la vie sociale. — Thomas Rowlandson. — Sa jeunesse. — Il devient caricaturiste. — Son genre et ses œuvres. — Ses dessins. — Les Cruikshank.

Gillray fut, par excellence, le grand caricaturiste politique de son siècle. Son œuvre forme une histoire complète de la plus notable partie du règne de Georges III. Il paraît avoir eu moins de goût pour faire des caricatures générales sur la société, et celles qu'il fit, moins nombreuses et moins importantes, sont des satires sur des individualités ; elles portent l'empreinte du même crayon. On peut dire de quelques-unes de ses charges sur le costume extravagant de son temps, ainsi que sur ses vices dominants, tels que la fureur du jeu, qu'elles sont, quoique belles, inférieures à ses autres œuvres.

Il n'en fut pas de même de son contemporain, Thomas Rowlandson, qui, sans contredit, prend rang immédiatement après lui et peut, sous plus d'un rapport, être considéré comme son égal. Rowlandson naquit à Londres, dans le quartier d'Old Jewry, au mois de juillet 1756, un an avant la naissance de Gillray. Son père, marchand de la Cité, aurait pu lui faire donner une bonne éducation ; mais, s'étant lancé imprudemment dans des spéculations malheureuses, il avait vu sa position de fortune s'amoindrir, au point d'être obligé de recourir aux libéralités d'un parent. Son oncle, Thomas Rowlandson, auquel il dut probablement son prénom, avait épousé une Française, Mlle Chatellier, qui, devenue veuve, se retira à Paris, avec ce qu'on regardait dans cette capitale comme une belle fortune. Cette dame avait, paraît-il, de l'attachement pour son neveu anglais, et fournissait assez généreusement à ses dépenses. Le jeune Rowlandson avait de bonne heure montré beaucoup de goût pour le dessin, avec un penchant particulier pour la satire. Tout jeune écolier, il couvrait les marges de ses livres de caricatures sur son maître et sur ses camarades ; à l'âge de seize ans, il fut admis, en qualité d'élève, à l'Académie royale de Londres, alors à ses débuts. Toutefois, il ne profita pas immédiatement de cette admission, car sa tante l'appela à Paris, où il commença et poursuivit avec grand succès ses études d'artiste. Il

s'y fit remarquer surtout par son habileté à dessiner le corps humain d'après nature.

Il ne se fit pas faute d'exercer son goût pour le genre satirique ; c'était un de ses plus grands amusements d'y sacrifier tous les individus et toutes les réunions d'individus qui pouvaient paraître ridicules aux yeux d'un Anglais d'humeur plaisante.

Cependant sa tante mourut, lui laissant toute sa fortune, qui consistait en 7,000 livres sterling environ en argent, plus une valeur considérable de vaisselle plate et autres objets précieux. Cet héritage fut un malheur pour le jeune Rowlandson. Il avait de longue date le goût des plaisirs. Il céda alors à toutes les tentations qu'offrait la capitale de la France, et surtout à la passion du jeu ; aussi eut-il bientôt dissipé son avoir.

Toutefois, avant que tout fût dévoré, Rowlandson, après avoir demeuré à Paris deux ans environ, retourna à Londres, et continua ses études à l'Académie royale. Mais il se livra pendant quelques années, paraît-il, à ses habitudes de dissipation, ne travaillant que par intervalles, quand il y était forcé par le manque d'argent. Un de ses amis intimes raconte que, quand il en était réduit là, il avait coutume de s'écrier, en levant son crayon : « J'ai fait des folies, mais voici ma ressource ! » et alors il composait — avec une rapidité extraordinaire — des caricatures en nombre suffisant pour subvenir à ses besoins du moment. La plupart des premières œuvres de Rowlandson furent publiées sous le voile de l'anonyme ; mais parmi des collections volumineuses on rencontre çà et là des planches qui, rapprochées de ses premières productions signées, ne peuvent être attribuées à d'autres qu'à lui. D'après ces planches, il semblerait qu'il avait commencé par des caricatures politiques, et cela sans doute parce que, à cette époque de grande agitation, celles-ci étaient les plus recherchées et rapportaient par conséquent le plus.

Trois des plus anciennes caricatures politiques ainsi attribuées à Rowlandson, appartiennent à l'année 1784, époque à laquelle l'artiste était âgé de vingt-huit ans ; elles ont trait à la dissolution du Parlement, qui eut lieu la même année et dont le résultat fut l'avénement de William Pitt au pouvoir. La première, publiée le 11 mars, intitulée : *le Champion du peuple*, représente Fox armé du glaive de la Justice et du bouclier de la Vérité, combattant l'hydre à plusieurs têtes, dont les gueules vomissent respectivement la Tyrannie, la Prérogative usurpée, le Despotisme, l'Oppression, l'Influence secrète, la Politique écossaise, la Duplicité et la

Corruption. Quelques-unes de ces têtes sont déjà tranchées. On voit dans le fond le Hollandais, le Français, et d'autres ennemis du dehors, danser autour de l'étendard de la Sédition. Fox est soutenu par des corps nombreux d'Anglais et d'Irlandais; les Anglais s'écrient : « Tant qu'il nous protégera, nous le soutiendrons ; » et les Irlandais : « Il nous a donné le libre échange et tout ce que nous demandions ; il aura notre ferme appui. » Des indigènes de l'Inde, par allusion à son projet de loi échoué relativement à l'Inde, sont agenouillés à ses côtés et prient pour son succès.

La seconde de ces caricatures fut publiée le 26 mars ; elle est intitulée : *les Enchères de l'État.* Pitt, en commissaire-priseur, est représenté au moment où il adjuge, en frappant avec le marteau de la « prérogative », tous les articles importants de la Constitution. Le commis est son collègue, Henry Dundas; il tient un lot de marchandises, d'un grand poids, intitulé : « Lot 1. Les Droits du Peuple. » Pitt dit en s'adressant à lui : « Montrez le lot par ici, Harry, — une fois, deux fois, — parlez vite, ou j'adjuge. Faites voir le lot, Dund-ass (âne de Dund !), levez-le. » Le commis répond avec l'accent écossais : « Je ne puis pas le tenir plus haut, monsieur. » Les membres whigs, sous le titre de « représentants choisis, » quittent la salle des enchères tout découragés, et avec des réflexions du genre de celles-ci : « Adieu la liberté ! » « Ne désespérez pas ! » « Maintenant ou jamais ! » Pendant ce temps, Fox tient bon et s'écrie : « Je suis déterminé à enchérir vivement sur le lot 1 : il le payera cher celui qui mettra plus haut que moi ! » Les partisans tories de Pitt sont rangés au-dessous du commissaire-priseur. Ils sont désignés sous le nom de *virtuoses héréditaires*, et leur chef, qui paraît être le lord chancelier, s'adresse à eux en ces termes : « Ne vous inquiétez pas des enchères insensées de ces gens vulgaires. » Dundas fait cette remarque : « Nous aurons les subsides grâce à cette vente. »

La troisième caricature en question est datée du 31 mars, jour où les élections avaient commencé ; elle est intitulée : *le Cheval de Hanovre et le Lion britannique, scène d'une nouvelle comédie, jouée récemment à Westminster, avec un succès remarquable. Acte second, scène dernière.* Au fond du tableau est le trône vide, avec ces mots : « Nous reprendrons notre place ici quand il nous plaira. *Leo Rex.* » Sur le devant, le cheval de Hanovre, sans bride et sans selle, hennit le mot *pré-ro-ro-ro-ro-rogative*, et foule d'un pied la sauvegarde de la constitution, tandis que de l'autre il frappe violemment les « fidèles communes » (allusion à

la dissolution du Parlement, décrétée peu de temps auparavant). Pitt, monté sur le cheval, s'écrie : « Bravo ! recommence ! J'aime à monter un coursier fougueux ; envoie les vagabonds faire leurs paquets ! » Vis-à-vis apparaît Fox, monté sur le lion britannique, et tenant à la main une cravache et une bride. Il dit à Pitt : « Voyons, mon petit William, descends avant d'être jeté à bas, et laisse un écuyer plus habile prendre ta place. » Et le lion, d'un ton indigné, mais grave, ajoute en forme d'avis : « Si ce cheval n'est pas dompté, il sera bientôt roi absolu de notre forêt. »

Si l'attribution de ces estampes à Rowlandson est exacte, nous voyons ici cet artiste lancé dans l'arène de la caricature politique et arborant la bannière de Fox et des whigs. Il montre à attaquer le roi et ses ministres la même hardiesse qu'avait déployée Gillray, hardiesse qui, à une époque où la caricature était une arme très-puissante, contribua probablement beaucoup à mettre les libertés du pays en garde contre ce qui était, à n'en pas douter, une tentative décidée de les fouler aux pieds. Avant cette époque, toutefois, le crayon de Rowlandson s'était exercé avec succès à ces peintures burlesques de la vie sociale, qui lui acquirent plus tard une si grande célébrité. Il paraît avoir publié d'abord ses dessins sous des pseudonymes. L'un d'eux, que j'ai sous les yeux en ce moment, et qui a pour titre : *le Cochon de la dîme*, porte la date de 1786 ; il est signé du nom d'emprunt de Wigstead, qu'on retrouve sur quelques autres de ses premières estampes. Il représente le pasteur de campagne, dans son salon, recevant le tribut du cochon de la dîme, que lui amène la jeune épouse d'un fermier.

Le nom de Rowlandson, avec la date de 1792, est inscrit sur une gravure à l'eau-forte très-bien faite, très-spirituelle et très-gaie, que j'ai devant moi, et qui est intitulée : *Bouillon froid et Malheur*. Elle représente un groupe de patineurs tombés en tas sur la glace, qui se brise sous leur poids. Cette gravure porte le nom de Fores comme éditeur.

A partir de cette époque, et notamment vers la fin du siècle, les caricatures de Rowlandson sur la vie sociale devinrent très-nombreuses ; elles sont si connues qu'il est inutile, alors même que cela serait facile, de choisir des exemples propres à faire ressortir les éminentes qualités qui caractérisent cet artiste. Sur les estampes publiées par Fores au commencement de 1794, l'adresse de l'éditeur est suivie des mots : « où l'on peut se procurer tous les ouvrages de Rowlandson. » Ce qui montre combien était grande la réputation du caricaturiste à cette époque. On

peut dire en peu de mots qu'il se distinguait par une remarquable souplesse de talent, une grande fécondité d'imagination, une habileté à composer ses groupes tout à fait égale à celle de Gillray, et une facilité singulière pour y faire entrer un grand nombre de personnages. Parmi ceux de ses contemporains qui ont parlé de lui avec le plus d'éloges, il faut citer sir Joshua Reynolds et Benjamin West. On a remarqué aussi qu'aucun artiste ne posséda jamais au même degré le don qu'avait Rowlandson d'exprimer tant de choses avec si peu d'efforts.

Une grande différence de manière se remarque entre les premières et les dernières œuvres de Rowlandson, bien qu'elles portent toutes un cachet caractéristique sur lequel on ne saurait se méprendre. Dans celles-ci, la grâce, l'élégance, sont plus rares ; ses femmes avaient primitive-

Fig. 231.

ment une délicatesse de traits qu'il paraît avoir mis totalement de côté plus tard. La jolie fermière, dans l'estampe du *Cochon de la Dîme*, dont je viens de parler, nous fournit un échantillon de sa première manière de rendre les visages de femme ; et j'en puis mentionner comme un autre spécimen une gravure à l'eau-forte, publiée le 1er janvier 1793, sous le titre de : *Curiosité anglaise, ou l'Étranger décontenancé à force d'être regardé*. Un individu, en costume étranger, est assis aux premières loges d'un théâtre, probablement l'Opéra, où il devient l'objet de la curiosité de toute la salle. Les visages des hommes sont quelque peu vulgaires et grotesques ; mais ceux des dames, ainsi qu'on en peut juger par les deux spectatrices que reproduit notre figure n° 231, possèdent un très-grand degré de finesse. Cependant, il paraît que Rowlandson n'était pas, de sa nature, un homme de mœurs bien raffinées ; il se laissait aisément aller à des goûts vulgaires, et à mesure que ses caricatures

devinrent plus exagérées, ses femmes devinrent de moins en moins gracieuses, et son type de la beauté féminine semble avoir dégénéré en quelque chose d'assez semblable à ce que nous représente une grosse écaillère. Notre figure 232, tirée d'une estampe en la possession de M. Fairholt, intitulée : *Trompette et Basson*, présente un exemple de la grosse farce de Rowlandson et de ses types favoris du visage humain. On s'imaginerait presque entendre les tons différents de ce couple de ronfleurs.

Fig. 232.

Un excellent spécimen de la manière grotesque dont Rowlandson rendait ses personnages nous est fourni par une estampe (voir notre figure 233) publiée le 1er janvier 1796, sous le titre de : *Tout est bon pour faire un officier*. On se plaignait de la chétive apparence des officiers des armées britanniques, qui obtenaient leurs grades, prétendait-on, par la faveur et à prix d'argent plutôt que par le mérite. La caricature en question est accompagnée d'un commentaire qui nous apprend comment « quelques écoliers qui jouaient aux soldats trouvèrent un de leurs camarades si mal fait, et d'une taille tellement au-dessous de l'ordonnance, que dans les rangs il aurait défiguré le corps tout entier. — Qu'en ferons-nous ? demanda l'un. — Qu'en faire ? dit l'autre; mais un officier. » Cette gravure est signée du nom de Rowlandson, *Rowlandson fecit*.

Fig. 233.

A cette époque, Rowlandson continua encore à travailler pour Fores;

mais avant la fin du siècle, nous le voyons travailler pour Ackerman, du Strand, qui fut son ami et l'employa tout le reste de sa vie, et qui, plus d'une fois, dit-on, l'aida généreusement dans les difficultés sans cesse renaissantes où le plongeaient sa dissipation et son insouciance. Ackerman lui fit non-seulement graver à l'eau-forte les dessins d'autres caricaturistes, mais encore illustrer des livres, tels que les diverses séries du docteur Syntaxe, *la nouvelle Danse de la Mort*, et autres. Les illustrations dont Rowlandson a orné des éditions des vieux romans anglais, tels que *Tom Jones*, sont faites avec un talent remarquable. En transportant sur le cuivre les œuvres d'autres caricaturistes, Rowlandson leur imprimait toujours quelque chose de sa manière, si bien que personne ne se fût douté qu'elles n'étaient pas de lui si le nom du dessinateur n'y eût pas été apposé. J'ai déjà cité un exemple de cette particularité ; j'en trouve un autre très-curieux dans une estampe que j'ai sous les yeux ; elle est intitulée : *Pêcheurs à la ligne en* 1811, et porte seulement l'inscription : *H. Bunbury del.* ; mais sous tous les rapports, c'est un spécimen parfait du genre de Rowlandson.

Vers la fin de sa vie, Rowlandson s'amusa à faire un nombre considé-

Fig. 234.

rable de dessins qui ne furent jamais gravés, mais dont plusieurs ont été conservés et se trouvent encore disséminés dans les portefeuilles des collectionneurs. Ces dessins, en général plus finis que ses gravures à l'eau-forte, sont tous plus ou moins burlesques. Notre figure 234 est la reproduction de l'un d'eux, que possède M. Fairholt ; elle représente un

groupe d'antiquaires occupés à des fouilles importantes. Sans aucun doute, les personnages étaient la charge d'archéologues en renom de l'époque.

Thomas Rowlandson mourut dans la pauvreté, le 22 avril 1827.

Parmi les caricaturistes les plus actifs du commencement du siècle actuel, il ne faut pas oublier Isaac Cruikshank, ne serait-ce que parce que le nom a été illustré par un fils qui a plus de talent que son père. Les caricatures d'Isaac valurent toutes celles de ses contemporains, après Gillray et Rowlandson. Un des plus anciens échantillons que j'en aie vus,

Fig. 235.

portant les initiales bien connues I. C., fut publié le 10 mars 1794, année de la naissance de Georges Cruikshank, et, par conséquent, à une époque où Isaac était encore un homme jeune. Cette estampe est intitulée : *Une Beauté républicaine;* c'est évidemment une imitation de Gillray. Dans une autre, datée du 1er novembre 1795, Pitt est représenté remplissant les fonctions « d'éteigneur royal, » et éteignant la flamme de la sédition. Isaac Cruikshank a publié beaucoup d'estampes sans les signer, et parmi les nombreuses caricatures de la fin du siècle dernier, on en rencontre beaucoup qui, bien que ne portant pas son nom, ont si évidemment son cachet, qu'on ne peut guère hésiter à les lui attribuer.

Je ferai remarquer que, dans ses dessins signés, il caricature l'opposition ; mais peut-être, comme d'autres caricaturistes de son temps, il travaillait en particulier pour quiconque le payait et faisait marcher son crayon aussi volontiers contre que pour le gouvernement. La plupart, en effet, des estampes qui trahissent leur auteur seulement par la manière dont elles sont exécutées, sont des caricatures contre Pitt et ses mesures. Tel est le groupe reproduit par notre figure 235 ; il parut le 15 août 1797, à un moment où l'on se plaignait hautement du fardeau des impôts. Il porte le titre de : *Spectacle en plein vent de Billy, ou John Bull éclairé* (*en-lighten'd*, mot qui, écrit ainsi, peut signifier également *allégé*), et représente Pitt en saltimbanque, montrant des perspectives à John Bull, dont il vide la poche, pendant que l'attention de celui-ci est absorbée par le spectacle. Pitt, en vrai langage de foire, dit à sa victime : « Maintenant, prêtez votre attention à la vue enchanteresse que vous avez devant vous ; — c'est la perspective de la paix. — Remarquez quelle scène d'activité s'offre à vos regards : les ports sont remplis de navires ; les quais chargés de marchandises ; les richesses affluent de toutes parts. — Cette vue seule vaut tout l'argent que vous avez sur vous. » Aussi, plein de cette conviction, le saltimbanque enlève ce même argent de la poche de John Bull, qui, ignorant le vol dont il est victime, s'écrie avec surprise : « C'est possible, maître saltimbanque ; mais je ne vois absolument rien de ce que vous dites ; je ne vois qu'une vaste plaine avec des montagnes et des taupinières ; bien sûr, tout cela doit être derrière une de ces hauteurs ! » Sur le drapeau qui flotte au-dessus du petit théâtre, on lit : « Avec permission de l'autorité, grande exhibition, par Billy Hum, de mécanique, ou déception des sens. »

Une caricature qui porte les initiales I. C., publiée le 20 juin 1797, représente Fox dans le rôle de « Sentinelle de l'État, » par ironie, naturellement, car il trahit le poste de confiance qu'il a ostensiblement accepté, et s'absente au moment où ses agents mettent le feu à la traînée de poudre qu'ils ont préparée pour faire sauter la Constitution.

Cependant les caricatures de Cruikshank sur l'union de l'Irlande à l'Angleterre étaient plutôt contraires aux ministres. Une d'elles, publiée le 20 juin 1800, est pleine de verve plaisante ; elle est intitulée : *le Saut de l'étang aux harengs*. L'Angleterre et l'Irlande sont séparées par une mer houleuse, que franchissent d'un bond une foule de patriotes irlandais, alléchés par la perspective des honneurs et des récompenses. Sur la rive irlandaise, quelques indigènes déguenillés, avec un petit enfant et un chien,

se tiennent dans l'attitude de la prière, et s'adressant aux fuyards : « Au nom du ciel, leur disent-ils, ne nous abandonnez pas ! — Voyez notre vieille maison, elle va avoir l'air d'une grosse coquille de noix dépouillée de son amande. » Sur la rive anglaise, Pitt tient ouvert le sac impérial, et leur souhaitant la bienvenue, s'écrie : « Venez, mes petits amis ; il y a beaucoup de place pour vous tous. — Le budget n'est pas à moitié plein. » Dans l'intérieur du sac on aperçoit une multitude de personnages couverts d'honneurs et de dignités; l'un d'eux dit à celui des Irlandais ambitieux qui se trouve en tête : « C'est très-gentil et très-confortable, mon frère, je vous assure. » Derrière Pitt, Dundas, assis sur une pile d'em-

Fig. 236.

plois publics réunis en sa personne, s'écrie en appelant les émigrants : « Si vous avez à disposer d'un peu de conscience, il y a ici de quoi vous satisfaire tous. » Notre figure 236 reproduit une partie de cette remarquable caricature.

Il existe, au sujet de l'union de l'Irlande, une caricature rare qui a quelque chose de la manière d'Isaac Cruikshank ; M. Fairholt en possède un exemplaire, dont j'ai tiré simplement le groupe qui forme notre figure 237. C'est une estampe en long, datée du 1er janvier 1800, et intitulée : *Entrée triomphale de l'Union dans Londres*. Pitt, ayant en poche un rouleau portant : *Liberté irlandaise*, enlève de vive force la jeune femme (l'Irlande) avec son accessoire naturel, un baril de whisky. Le lord chancelier d'Irlande (lord Clare), assis sur le cheval, joue

du violon. En avant de ce groupe marche une longue kyrielle de radicaux, d'Irlandais, etc., tandis que derrière le véhicule Grattan, en chaise à porteurs, suit le cortége en criant à la dame : « Ierne ! Ierne ! ma douce fille, ne l'écoutez pas ; c'est un fourbe, un flatteur, un trompeur ! » Plus loin vient saint Patrick, à cheval sur un taureau, ayant un sac de pommes de terre pour selle, et pinçant de la harpe irlandaise. Un Irlandais récrimine en ces termes : « Vive la mémoire de Votre Sainte Révérence ! Mais pourquoi voulez-vous quitter votre joli petit royaume pour aller dans un autre, où l'on ne pensera pas plus à vous qu'à une vieille chaussure ? Assurément, de tous les saints du calendrier à lettres

Fig. 237.

rouges, nous vous donnons la préférence, ô ami ! ô ami ! » Un autre Irlandais tire le taureau par la queue, en poussant cette lamentation : « O maître ! ô doux maître ! qu'allez-vous devenir après nous avoir quittés ? Que deviendra le pauvre Shelagh, et que deviendrons-nous tous quand vous serez parti ? » C'est un véritable enlèvement irlandais.

Le dernier exemple que nous donnerons des caricatures d'Isaac Cruikshank est la copie d'une estampe intitulée : *la Chandelle d'un liard* (fig. 238), laquelle, est-il besoin de le dire ? est la parodie crayonnée d'une chanson bien connue. La chandelle, c'est le pauvre vieux roi Georges, que le prince de Galles et ses associés whigs, Fox, Sheridan et autres, s'efforcent en vain d'éteindre.

La caricature de la date la plus rapprochée de nous que je possède, portant les initiales d'Isaac Cruikshank, fut publiée par Forcs le 19

CHAPITRE XXVIII. 449

avril 1810 ; elle est intitulée : *la dernière grande Expédition ministérielle* (dans la rue Piccadilly). Elle a pour sujet l'émeute qui eut lieu à l'occasion de l'arrestation de Francis Burdett ; ce qui prouve qu'à cette époque Cruikshank faisait des caricatures politiques sur le parti radical.

Isaac Cruikshank laissa deux fils qui se sont distingués comme caricaturistes : Georges, déjà cité, et Robert. Georges Cruikshank, qui vit encore, a élevé la caricature au plus haut degré de perfection peut-être qu'elle ait encore atteint dans l'art. Il débuta comme caricaturiste politique, à l'imitation de son père Isaac (on sait, en effet, que les deux frères ont travaillé ensemble avec leur père avant de graver pour leur propre compte). J'ai en ma possession deux de ses premières œuvres de

Fig. 238.

ce genre, publiées par Fores, de Piccadilly, et datées l'une du 3 et l'autre du 19 mars 1815. Georges n'avait pas encore vingt et un ans. La première de ces estampes est une caricature sur les restrictions mises au commerce des céréales ; elle est intitulée : *les Bienfaits de la paix, ou les Calamités du projet de loi sur les céréales* (« *The corn bill* »). Un bateau étranger est arrivé chargé de blé à bas prix. Un des marchands étrangers montre un échantillon de son grain en disant : « Voici le meilleur pour 50 shillings. » Un groupe d'aristocrates et de propriétaires bouffis se tiennent sur la rive, le dos tourné à un magasin fermé rempli de blé ; celui qui est en avant des autres, faisant de la main signe au bateau de s'éloigner, répond au marchand : « Nous n'en voulons à aucun prix ; nous sommes déterminés à maintenir le nôtre à 80 shillings ; et si les pau-

29

vres ne peuvent l'acheter à ce prix-là, eh bien ! qu'ils meurent de faim ! Nous aimons trop l'argent pour réduire encore nos fermages ; l'impôt sur les revenus est aboli. » Un de ses compagnons s'écrie : « Non, non, nous n'en voulons pas du tout. » Un troisième ajoute : « Oui, oui, qu'ils crèvent de faim, et que le diable les emporte ! » Là-dessus, un autre marchand étranger s'écrie : « Par Dieu ! s'ils n'en veulent pas du tout, nous n'avons plus qu'à le jeter par-dessus bord ! » Et c'est ce que commence à faire déjà un matelot en vidant un sac dans la mer. Un autre groupe est près du magasin fermé : il se compose d'un pauvre Anglais, de sa femme portant un poupon sur les bras, et de deux enfants en haillons, un petit garçon et une petite fille. On fait dire au père : « Non, non, mes maîtres, je ne mourrai pas de faim, mais je quitterai mon pays natal, où les pauvres sont écrasés par ceux qu'ils enrichissent par leur travail ; je me retirerai dans une contrée plus hospitalière, où les artifices des riches ne viennent pas faire obstacle aux lois de la Providence ! » Le bill des céréales passa au printemps de 1815 ; il fut la cause d'une grande agitation populaire et de graves désordres.

La seconde de ces caricatures, sur le même sujet, est intitulée : *la Balance de la Justice renversée;* elle représente les riches se réjouissant de la disparition de l'impôt sur les propriétés, tandis que les pauvres sont écrasés sous le poids d'impôts qui ne pèsent que sur eux. Ces deux caricatures présentent des traces incontestables, mais non encore pleinement accusées, de la manière caractéristique de Georges Cruikshank.

Georges Cruikshank s'acquit une grande réputation et une immense popularité comme caricaturiste politique, par les illustrations dont il orna les pamphlets de William Hone, tels que *la Maison politique que Jack a bâtie; le Saltimbanque politique chez lui*, et autres satires sur le procès de la reine Caroline. Mais si les œuvres de ce genre étaient dans le goût du public d'alors, elles n'étaient pas dans celui de l'artiste : Georges Cruikshank tendait vers une autre direction. Son ambition était de dessiner ce que Hogarth appelait des comédies morales, des peintures de la société, déroulées dans une série d'actes et de scènes, toujours assaisonnées de quelque bonne moralité ; et il faut avouer qu'il a, dans le cours de sa longue carrière, réussi admirablement. Il s'est approprié le génie de Hogarth plus qu'aucun autre artiste depuis le temps du maître, avec un dessin plus correct. Il possède, à un plus haut degré encore que Hogarth lui-même, ce talent d'introduire dans ses compositions un nombre immense de personnages dont chacun joue son

rôle dans l'action qu'il veut peindre ; rôle sans lequel, si peu important qu'il soit, l'ensemble nous paraîtrait incomplet. Le *Camp à Vinegar-Hill*, et une ou deux autres illustrations de l'*Histoire de la rébellion irlandaise de* 1798, par Maxwell, égalent, s'ils ne surpassent pas, tout ce qu'a jamais produit Hogarth ou Callot.

Le nom de Georges Cruikshank clôt dignement l'histoire de la caricature et du grotesque. Il est le dernier représentant de la grande école de caricaturistes formée sous le règne de Georges III. Bien qu'à vrai dire il n'y ait guère aujourd'hui d'école proprement dite, on ne peut cependant pas s'empêcher de reconnaître que les caricaturistes anglais contemporains se sont tous plus ou moins formés sous son influence ; et il ne faut pas oublier que c'est en grande partie à cette influence que cette branche de l'art a dû de se débarrasser des caractères répréhensibles dont j'ai été, en plus d'une occasion, obligé de parler. Puisse Georges Cruikshank vivre de longues années au milieu des amis qui non-seulement l'admirent pour son talent, mais encore l'aiment pour sa nature affectueuse et sympathique, et dont aucun ne lui a voué une amitié et une admiration plus sincères que l'auteur du présent ouvrage.

FIN.

TABLE DES MATIÈRES

Notice de l'éditeur. v
Préface de l'auteur. xxxi

CHAPITRE I.

Origine de la caricature et du grotesque. — La caricature en Égypte. — Monstres : Typhons et Gorgones. — La Grèce. — Les dionysiaques et l'origine du drame. — La comédie antique. — Goût de la parodie. — Parodies sur des sujets tirés de la mythologie grecque : la Visite à l'Amant ; Apollon à Delphes. — La prédilection pour la parodie se continue chez les Romains : la Fuite d'Énée. 1

CHAPITRE II.

Origine du théâtre à Rome. — Usages domestiques chez les Romains. — Scènes tirées de la comédie romaine. — Le sannio et le mime. — Le drame romain. — Les auteurs satiriques romains. — La caricature. — Introduction des animaux pour personnifier des hommes. — Les pygmées et leur introduction dans la caricature : la Cour de ferme ; l'Atelier du peintre ; le Cortége triomphal. — La caricature politique à Pompeï ; les Graffiti. 22

CHAPITRE III.

Période de transition de l'antiquité au moyen âge. — Les mimes romains continuent d'exister. — Divertissements des après-dîners teutoniques. — Satires cléricales : l'Évêque Heriger et le Rêveur ; le Souper des Saints. — Transition de l'art ancien à l'art du moyen âge. — Goût pour les animaux monstrueux, les dragons, etc. ; l'Église de San Fedele à Côme. — L'esprit de la caricature et l'amour du grotesque chez les Anglo-Saxons. — Images grotesques des démons. — Tendance naturelle des premiers artistes du moyen âge à dessiner des caricatures. — Exemples tirés des manuscrits et des sculptures de la première époque. 38

CHAPITRE IV.

Le diabolique dans la caricature. — Amour du plaisant au moyen âge. — Causes de son influence sur les idées qu'on a conçues des démons. — Histoire du peintre dévot et du moine errant. — La noirceur et la laideur caricaturées. — Les démons dans les pièces à miracles. — Le démon de Notre-Dame. 58

CHAPITRE V.

Emploi des animaux dans la satire au moyen âge. — Popularité des fables; Odo de Cirington. — Reynard le Renard. — Burnellus et Fauvel. — Le charivari. — Le monde retourné. — Carreaux peints à l'encaustique. — Les Oies ferrées et les Porcs nourris de roses. — Signes satiriques: le Fabricant de moutarde. 70

CHAPITRE VI.

Le singe dans le burlesque et la caricature. — Tournois et combats singuliers. — Combinaisons monstrueuses de formes d'animaux. — Caricatures du costume. — Le chapeau. — Le casque. — Les coiffures de femmes. — La robe et ses longues manches. 88

CHAPITRE VII.

Le caractère du mime se conserve après la chute de l'empire. — Le Ménestrel et le Jougleur. — Histoire des Contes populaires. — Les Fabliaux. — Ce qu'ils étaient. — Les Contes dévots. 98

CHAPITRE VIII.

Caricatures de la vie domestique au moyen âge. — Exemples tirés des sculptures sur bois des misérérés. — Scènes de cuisine. — Querelles domestiques. — Qui portera les culottes? — Le duel judiciaire entre mari et femme chez les Germains. — Allusions à la sorcellerie. — Satires sur les métiers: le Boulanger, le Meunier, le Marchand de vin ambulant et le Cabaretier, la Débitante de bière, etc. 109

CHAPITRE IX.

Figures et personnages grotesques. — Prédominance du goût pour les figures laides et grotesques. — Quelques-unes de leurs formes populaires dues à l'antiquité; la langue tirée et les contorsions de bouche. — Sujets horribles: l'Homme et les serpents. — Figures allégoriques : la Gourmandise et la Luxure. — Autres représentations des abus de la bonne chère dans les couvents. — Figures grotesques, isolées et en groupes. — Ornements des marges des livres. — Caricature sans intention: le Fétu et la Poutre. 129

CHAPITRE X.

La littérature satirique au moyen âge. — Jean de Hauteville et Alain de Lille. — Golias et les Goliards. — La poésie goliardique. — Goût pour la parodie. — Parodies de sujets religieux. — La caricature politique au moyen âge. — Les juifs de Norwich. — Différents pays caricaturés. — Satire locale. — Chansons et poëmes politiques. 142

TABLE DES MATIÈRES.

CHAPITRE XI.

Les ménestrels comme sujet de caricature. — Caractère des ménestrels. — Leurs plaisanteries sur eux-mêmes et sur les autres. — Divers instruments de musique représentés dans les sculptures du moyen âge. — Sir Matthew Gournay et le roi de Portugal. — Discrédit dans lequel tombent le tambourin et les cornemuses. — Les sirènes. 169

CHAPITRE XII.

Le fou de cour. — Les Normands et leurs gabs. — Histoire des fous de cour primitifs. — Leur costume. — Sculptures des églises de Cornouailles. — Les sociétés burlesques du moyen âge. — Les fêtes des ânes et celles des fous. — Leur caractère licencieux. — La monnaie de plomb des fous. — La bénédiction de l'évêque. 180

CHAPITRE XIII.

La danse de la Mort. — Peintures de l'église de la Chaise-Dieu. — Le règne de la Folie. — Sébastien Brandt; la Nef des fous. — Perturbateurs de l'office divin. — Mendiants incommodes. — Sermons de Geiler. — Badius et sa Nef des folles. — Les plaisirs de l'odorat. — Érasme; l'Éloge de la Folie. 192

CHAPITRE XIV.

La littérature populaire et ses héros : le frère Rush, Tyll Eulenspiegel, les sages de Gotham. — Contes et recueil de facéties. — Skelton, Scogin, Tarlton, Peele, etc., etc. 205

CHAPITRE XV.

Le siècle de la Réforme. — Thomas Murner; ses satires générales. — Fécondité de la folie. — Hans Sachs. — Piége pour attraper les fous. — Attaques contre Luther. — Le pape présenté comme l'Antechrist. — Le pape âne et le moine veau. — Autres caricatures contre le pape. — Le bon et le mauvais pasteur. 221

CHAPITRE XVI.

Origine des farces du moyen âge et de la comédie moderne. — Hrotsvitha. — Idées du moyen âge sur Térence. — Les anciennes pièces religieuses. — Mystères et miracles. — Les farces. — Le théâtre au seizième siècle. . . . 239

CHAPITRE XVII.

La diablerie au seizième siècle. — Anciens types des formes diaboliques. — Saint Antoine. — Saint Guthlac. — Renaissance du goût pour les sujets de ce genre au commencement du seizième siècle. — L'école flamande de Breughel. — L'école française et l'école italienne : Callot, Salvator Rosa. 262

CHAPITRE XVIII.

Callot et son école. — Histoire romanesque de Callot. — Ses « Caprices » et ses autres œuvres burlesques. — Les « Danseurs » et les « Gueux. » — Imitateurs de Callot; Della Bella. — Spécimens de Della Bella. — Romain de Hooghe... 272

CHAPITRE XIX.

Littérature satirique du seizième siècle. — Pasquin. — Poésie macaronique : *Epistolæ obscurorum virorum.* — Rabelais. — Cour de la reine de Navarre et son cercle littéraire; Bonaventure Despériers. — Henri Estienne. — La Ligue et sa satire : la Satire Ménippée................................. 283

CHAPITRE XX.

Enfance de la caricature politique. — Le revers du jeu des Suisses. — La caricature en France. — Les trois ordres. — Période de la Ligue ; caricatures contre Henri III. — Caricatures contre la Ligue. — La caricature en France au dix-septième siècle. — Le général Galas. — La querelle des ambassadeurs. — Caricatures contre Louis XIV; Guillaume de Furstemberg. . . . 317

CHAPITRE XXI.

Les premières caricatures politiques en Angleterre. — Écrits et peintures satiriques de l'époque de la République. — Satire contre les évêques ; l'évêque Williams. — Caricatures sur les Cavaliers; sir John Suckling. — Les Tapageurs ou gars bruyants (*Roaring boys*); violences de la soldatesque royaliste. — La lutte entre les Presbytériens et les Indépendants. — Le nez du roi. — Les cartes à jouer comme moyen de caricature ; Haselrigg et Lambert. — Mardi gras et Carême-prenant............................... 329

CHAPITRE XXII.

La comédie anglaise. — Ben Jonson. — Les autres écrivains de son école. — Interruption des représentations dramatiques. — La comédie après la Restauration. — Les frères Howard ; le duc de Buckingham ; la répétition. — Auteurs de comédies dans la dernière partie du dix-septième siècle. — Indécence du théâtre. — Colley Cibber. — Foote.................... 342

CHAPITRE XXIII.

La caricature en Hollande. — Romain de Hooghe. — La révolution anglaise. — Caricatures sur Louis XIV et Jacques II. — Le docteur Sacheverell. — La caricature importée de Hollande en Angleterre. — Origine du mot *caricature.* — Le Mississipi et la mer du Sud; l'année des spéculations chimériques.. 372

TABLE DES MATIÈRES.

CHAPITRE XXIV.

La caricature anglaise au temps de Georges II. — Les éditeurs d'estampes anglais. — Les artistes employés par eux. — Le long ministère de sir Robert Walpole. — Guerre avec la France. — Ministère Newcastle. — Avénement de Georges III, et lord Bute au pouvoir. 385

CHAPITRE XXV.

Hogarth. — Histoire de ses premiers temps. — Ses séries de tableaux. — Scènes de la Vie de la courtisane. — Scènes de la Vie du libertin. — Le Mariage à la mode. — Ses autres estampes. — L'Analyse de la beauté et les persécutions auxquelles elle expose l'artiste. — Le patronage qu'il reçut de lord Bute. — Caricature de l'Époque. — Attaques auxquelles Hogarth fut exposé à cause de cette caricature, et qui hâtèrent sa mort. 398

CHAPITRE XXVI.

Caricaturistes de second ordre du règne de Georges III. — Paul Sandby. — Collet : le Désastre et le père Paul *inter pocula*. — James Sayer ; ses caricatures en faveur de Pitt. — Sa récompense. — Le triomphe de Carlo Khan. — Bunbury ; ses caricatures sur l'équitation. — Woodward : « le général Mécontentement. » — Influence de Rowlandson. — John Kay d'Édimbourg. — Face à face avec un rocher. 412

CHAPITRE XXVII.

Gillray. — Ses premiers essais. — Ses caricatures commencent avec le ministère Shelburne. — Mise en accusation de Warren Hastings. — Caricatures sur le roi ; « Nouvelle manière de payer la dette nationale. » — Raison alléguée de l'hostilité de Gillray contre le roi. — Le roi et les chaussons de pomme. — Travaux postérieurs de Gillray. — Sa folie et sa mort. 424

CHAPITRE XXVIII.

Caricatures de Gillray sur la vie sociale. — Thomas Rowlandson. — Sa jeunesse. — Il devient caricaturiste. — Son genre et ses œuvres. — Ses dessins. — Les Cruikshank. 438

FIN DE LA TABLE DES MATIÈRES.

REVUE BRITANNIQUE

REVUE INTERNATIONALE

PUBLIÉE SOUS LA DIRECTION

DE M. AMÉDÉE PICHOT

Par livraisons de 16 à 18 feuilles par mois, et quelquefois accompagnées de gravures et de cartes.

Littérature. — Beaux-Arts. — Sciences. — Histoire. — Critique.
Biographie. — Économie politique. — Industrie. — Statistique. — Agriculture.
Commerce. — Voyages. — Romans. — Théâtres. — Miscellanées, etc., etc.

PRIX DE L'ABONNEMENT : PAR AN, **50 FR.** ; PAR SEMESTRE, **26 FR. 50 C.**

6 fr. de plus pour les départements (port compris).

Ce n'est pas après quarante années d'existence qu'un recueil qui occupe dans la presse le rang de la REVUE BRITANNIQUE a besoin d'un long prospectus. Mais la REVUE BRITANNIQUE, jalouse d'acquérir de nouveaux lecteurs, tout en conservant ses souscripteurs primitifs, ne saurait négliger d'appeler de temps en temps l'attention du public éclairé sur ses nombreux travaux, qui composent une véritable encyclopédie scientifique et littéraire. Fière d'avoir eu l'initiative d'une foule d'idées utiles et pratiques, toujours en quête de tout ce qui peut rajeunir son programme, la REVUE BRITANNIQUE doit faire remarquer à ceux qui ne la connaissent encore que par son premier titre, qu'aucun recueil de notre époque n'est moins restreint dans les limites d'une spécialité. Par conséquent, quoique puisant largement dans les Revues anglaises et tenant au courant de tout ce qui se passe en Angleterre, la REVUE n'est pas un recueil *anglais*, mais un recueil international ou plutôt cosmopolite et universel, où toutes les pensées se font jour ; un recueil indépendant par sa direction, affranchi de toute coterie, et le seul peut-être des

recueils français qui subordonne à un plan rationnel la variété continuelle de ses articles.

Sans vouloir critiquer les autres organes de la presse au profit de la Revue Britannique, il est permis de faire observer que c'est la seule Revue peut-être qui, dans le choix de ses articles d'imagination, ait toujours sévèrement respecté la morale et les mœurs. En même temps que plus d'une nouvelle publiée par la Revue Britannique a été heureusement transportée au théâtre, on peut lire en famille le recueil entier, qui offre des sujets d'instruction et d'amusement pour tous les âges.

La Revue Britannique, qui a pour principaux collaborateurs des savants et des écrivains d'un talent reconnu, traduit librement et en français littéraire les documents dont elle fait usage ; mais c'est en reliant ensemble les diverses parties de la rédaction, c'est en remplissant les lacunes par des notes, enfin en tendant toujours à cette unité relative, sans laquelle on réunit au hasard quelques miscellanées, mais on ne fait pas une *Revue*. Dans ce but, la Revue Britannique aux articles traduits a toujours ajouté des articles originaux sur les sciences, l'histoire, l'industrie, etc. ; des extraits de tout livre important publié dans les deux mondes. Enfin, à côté de la correspondance scientifique, littéraire, industrielle, etc., datée de Londres, d'Édimbourg et de Dublin, prennent place des correspondances de Belgique, d'Espagne, d'Allemagne, d'Italie, de Russie, etc., la Revue Britannique comprenant dans son cadre toutes les littératures européennes, celles du Midi comme celles du Nord.

Les abonnés de la Revue Britannique qui souscrivent directement et nominativement dans les bureaux de l'Administration ont droit à une remise de faveur sur les ouvrages suivants par M. Amédée Pichot, dont il ne reste plus que les exemplaires à eux réservés :

L'Histoire de Charles-Édouard. Nouvelle édition, 2 vol. in-8. Prix : 15 fr.
Voyage en Irlande et dans le pays de Galles. 2 vol. in-8. Prix : 15 fr.
La Chronique de Charles-Quint, en deux parties (la *Jeunesse de Charles-Quint* et sa *Retraite dans le monastère de Yuste*). 2 vol. en un. Prix : 8 fr.
John Halifax, gentleman. 2 vol. in-12. Prix : 6 fr.
Le dernier roi d'Arles. 1 vol. in-12. Prix : 3 fr.
La vie et les travaux de sir Charles Bell. 1 vol. in-12. Prix : 3 fr.
Les Arlésiennes (traditions, légendes, souvenirs et chapitres de mémoires). 1 fort vol. in-12. Prix : 4 fr. 50 c.
La famille Caxton, par sir Ed. Bulwer Lytton. 2 vol. in-8. Prix : 12 fr.

L'abonné qui désirerait tous ces divers ouvrages, dont le prix, en librairie, est de 66 francs, a droit de les obtenir pour 34 francs seulement. — Celui qui en a déjà acquis un ou plusieurs, a droit d'obtenir les autres avec la même remise proportionnelle ; enfin, le nouveau souscripteur de la Revue, qui achète une année entière antérieure à l'année 1860, au prix de 50 francs, a droit de se faire remettre les dix volumes gratuitement.

www.ingramcontent.com/pod-product-compliance
Lightning Source LLC
Chambersburg PA
CBHW051345220526
45469CB00001B/114